AVERTISSEMENT.

MALGRÉ les éloges que trois Connoisseurs très-éclairés de la Capitale, dont il ne m'est pas permis de mettre ici les noms, ont bien voulu donner à ce Dictionnaire, qu'ils ont examiné avec la plus sérieuse attention, je ne me flatte point cependant que cette importante partie de mon Ouvrage soit dans l'état de perfection où j'espérois la mettre; son seul avantage est d'avoir suppléé aux omissions des noms des Auteurs & des Pieces qui peuvent avoir été faites dans le Dictionnaire du premier Tome, imprimé trois mois avant celui-ci; c'en est un réel, puisque ce qui auroit été oublié dans le premier, se trouvera placé dans le second, en ayant l'attention, en cas de doute, de recourir à l'un ou à l'autre.

Dans la continuation de mes recherches, depuis l'impression du premier Tome

AVERTISSEMENT,

de cet Ouvrage, M. *Defentelles*, Tréforier des Menus-Plaifirs du Roi, Connoiffeur lui-même auffi éclairé que bienfaifant, a bien voulu que je profitaffe des fiennes en cette partie; j'ai faifi avec empreffement cette complaifance de fa part, pour placer avant ce Dictionnaire un grand nombre de Pieces encore très-peu connues, jouées à la Cour & en Société: ce qui ne m'a pas permis d'entrer dans aucun détail hiftorique fur ce qui les concerne, ne pouvant retarder plus long temps l'impreffion de ce volume; mais fi j'exifte encore à l'édition qui fuivra celle-ci, j'efpere qu'on n'aura rien à defirer fur ce point, non plus que fur les omiffions & les fautes qui pourroient m'être échappées.

ABRÉGÉ
DE L'HISTOIRE
DU
THÉATRE FRANÇOIS,

Depuis son origine jusqu'au premier Juin de
l'année 1780 ;

PRÉCÉDÉ

Du Dictionnaire de toutes les Pieces de Théatre jouées
& imprimées ; du Dictionnaire des Auteurs Drama-
tiques, & du Dictionnaire des Acteurs & des Actrices ;

DÉDIÉ AU ROI,

Par M. le Chevalier DE MOUHY, ancien Officier
de Cavalerie, Pensionnaire du Roi, de l'Académie
des Sciences & Belles-Lettres de Dijon.

NOUVELLE ÉDITION.

TOME II.

A PARIS,

Chez { L'AUTEUR, rue de l'Arbre-sec, au coin de celle de Saint-Honoré, maison du Bonnetier ;
L. JORRY, Imprimeur-Libraire, rue de la Huchette, près du Petit-Châtelet ;
J.-G. MÉRIGOT, jeune, Libraire, Quai des Augustins, au coin de la rue Pavée.

M. DCC. LXXX.
Avec Approbation & Privilege du Roi.

ABRÉGÉ
DE L'HISTOIRE
DU
THÉATRE FRANÇOIS.
NOUVELLE ÉDITION.

TOME II.

PIECES PEU CONNUES,

Dont il n'a point été parlé dans aucun Dictionnaire du Théatre François.

PLEUREUR MALGRÉ LUI, Comédie en un Acte, en vers, sans noms d'Auteur, de Ville, ni d'Imprimeur.

LE SICILIEN, ou *l'Amour Peintre*, Comédie en un Acte, de *Moliere*, mise en Musique par *le Vasseur*, Musique *Auvergne*; représentée à Versailles devant Leurs Majestés, le 10 Mars 1780, imprimée chez *Balard*.

TRIBUT DE L'AMITIÉ, Prologue en prose, chez M. R. pour la Fête de M.... le 28 Juin 1763; manuscrite.

VOLTAIRE APPRÉCIÉ, Comédie en un Acte, en vers, sans noms d'Auteur, ni d'Imprimeur, ni de Ville.

L'Adultere innocent, Tragi-Comédie, en cinq Actes, en prose.

Amant Loup-Garou, Comédie en quatre Actes, par M. *Collet d'Herbois*, imprimée à Paris en 1778.

Andriscus, Tragédie en cinq Actes, en vers, imprimée en 1764, chez *Duchesne*.

Antiochus, Tragédie en cinq Actes, en vers, sans date, ni noms d'Auteur, de Ville, ni d'Imprimeur.

Arquebusiers (les), ou *l'Amour Arquebusier*, Comédie en trois Actes, en prose, jouée en Société, manuscrite.

Caprice (le), ou *l'Epreuve dangereuse*, Comédie en trois Actes, en prose, par *Renout*, le 28 Juin 1762, imprimée dans la même année, chez *Auger*.

Le Dormeur éveillé, Comédie en

deux Actes, en prose, jouée à Fontainebleau, le 27 Octobre 1764.

ÉROSINE, Pastorale héroïque en un Acte, en vers, jouée à Choisy, le 7 Septembre 1778, imprimée dans la même année.

GALATHÉE, Comédie en un Acte, en vers, par le sieur *de Corbieres*, jouée sur le Théatre de Fontainebleau, le 8 Novembre 1777, imprimée en 1778, Paris, chez *Valade*.

IL N'Y A PLUS D'ENFANTS, Comédie en un Acte, en prose, de M. *Nongaret*, jouée à Choisy, le 8 Avril 1772, Paris, chez *Ballard*.

LES KALENDERS ET LES FAQUIRS, Comédie en un Acte, en vers, imprimée à Paris, 1771, chez *Mérigot*.

LUCIE, ou *les Parents imprudents*, Drame en cinq Actes, en prose, par M. *Collet d'Herbois*, représentée à Bordeaux, le 14 Mars 1772, &

imprimée dans la même Ville & dans la même année, chez *Chapuis*.

Luyzille, ou *la Force de l'Amour*, Drame en cinq Actes, en vers, par M. *Paschal de la Goutte*, imprimée à Londres, en 1776.

Lysianasse, Comédie en cinq Actes, en prose.

La Manie des Drames sombres, Comédie en trois Actes, en vers, par M. le Chevalier *de Cubieres*, représentée à Fontainebleau, le 29 Octobre 1776, sous le titre de *Dramaturge*, imprimée à Paris en 1777, chez *Ruault*.

Le Mari sourd et la Femme aveugle, Comédie en cinq Actes, en prose, manuscrite.

Negre blanc, Comédie en un Acte, en prose, par M. *Dorvigny*, représentée à Ver-

saillés, imprimée à Amiens en 1774, chez la veuve *Godard*.

Ninus Second, Tragédie en cinq Actes, en vers, représentée aux François. Je ne connois pas cette Piece : elle n'est point sur les Registres de la Comédie Françoise.

Pirame et Thisbé, Tragédie en cinq Actes, en vers, par *Pradon*. Elle se trouve dans le Dictionnaire.

Réjouissances Françoises, Divertissement à l'occasion du Mariage de Mgr. le *Dauphin*, en prose & en vers, par *Malherbe Dorville*; représentée à Versailles, le 16 Mai 1770, Paris, chez *Roque*.

Renaud et Armide, Comédie en un Acte, en prose, représentée le 12 Juin 1697.

Séances de Thalie et de Melpomene, Comédie en un Acte, en vers & en prose, représentée & imprimée à Paris en 1779, chez *Esprit*.

xij PIECES PEU CONNUES.

LA VÉRITÉ RENAISSANTE, Comédie-Ballet en un Acte, en profe, repréfentée en Société, imprimée à Paris en 1775, chez la veuve *Duchefne*.

DICTIONNAIRE

DICTIONNAIRE
DES AUTEURS
DRAMATIQUES,

Depuis l'origine du Théatre François,
jusqu'à la clôture de 1780.

ABA

A. B. Poëte anonyme, mit au Théatre, en 1608, une Comédie intitulée, *les Amoureux Brandons*, Histoire morale, non encore vue, ni récitée, en cinq Actes, en prose, dédiée à tous & à nul. Cette Piece fut imprimée en 1606, avant la représentation : peu intéressante, & trop libre.

ABANCOURT (M. François-Jean Villemain d'), Ecuyer, né à Paris le 22 Juillet 1745, Auteur du *Philosophe soi-disant*, Comédie en un Acte, en vers, en 1764; de l'*Ecole*

des Epouses, en un Acte, en vers, en 1765; d'*Elise* & d'*Harmus*, Pastorale, en un Acte, en vers, en 1766; du *Sacrifice d'Abraham*, Poëme dramatique, en un Acte, en vers, imité de l'Allemand, de M. *Klopstock*, imprimé en 1777, *in*-12; *du bon Fils*, ou *la Vertu récompensée*, en un Acte, en prose; & de beaucoup de Proverbes & Comédies qui ne peuvent être placés ici, mais qui annoncent la véritable entente du Théatre, & beaucoup de talents.

ABEILLE, qu'il ne faut pas confondre avec l'Abbé de ce nom, ni avec son neveu, est Auteur d'une Comédie en un Acte, en prose, intitulée, les *Fausses Alarmes de l'Opéra*, représentée à Lyon, le 8 Février 1708, imprimée dans cette Ville, en la même année, *in*-12, chez *Thomas Amaulry*.

ABEILLE (Gaspard), Abbé, né à Ryez en Provence, en 1648, mort le 22 Mars 1718, âgé de soixante-dix ans, Prieur de Notre-Dame de la Mercy. Il étoit attaché à la Maison *de Luxembourg*; connu pour homme à bons mots, & les disoit avec des grimaces & une chaleur qui révoltoient une partie de ceux qui les entendoient. Son talent pour la Poésie le fit recevoir à l'Académie Françoise, le 11 Août 1704. Il fut pourvu, dans les suites, de la Place de Secretaire-Général de la Province de Normandie. Ses Tragédies sont: *Argelie*, Reine de Thessalie, Tragédie, représentée & imprimée à Paris, en 1674, *in*-12, chez *Claude Barbin*, dédiée à Madame la Duchesse *de Bouillon*; *Coriolan*, Tragédie, dédiée au Chevalier *de Vendôme*, représentée & imprimée en 1676, *in*-12, Paris,

chez *Claude Barbin*; *Lyncée*, Tragédie, représentée en 1678, imprimée en 1681, Paris, même Libraire. La tradition avance que les Tragédies de *Soliman*, & d'*Hercule*, imprimées sous le nom de *la Thuillerie*, sont de l'Abbé *Abeille*; & que *Crispin Bel-Esprit*, Comédie en un Acte, & la Tragédie qui a pour titre *la Mort de Crispin* & celle de *Silanus* appartiennent aussi à ce Poëte Abbé.

ABEILLE, neveu de l'Auteur précédent, a donné, en 1711, *la Fille Valet*. Il présenta, l'année suivante, une autre Piece aux Comédiens, intitulée, *Crispin Jaloux*; mais elle fut refusée.

ABRADAN. On ne connoît de ce Poëte que *la Bergerie de Myrtil*, en 1602.

ABUNDANCE (Jean d'), Notaire du Pont-Saint-Esprit, vivoit en 1540; Auteur de Moralités, de Mysteres, & du *Gouvert d'Humanité*.

AFFICHARD (Thomas), né à Pont-Floh en Bretagne, mit au Théatre, le 14 Octobre 1735, les *Acteurs déplacés*, ou l'*Amant Comédien*, Comédie en un Acte, en prose, avec un Prologue, imprimée en 1746, *in-*12; la *Rencontre imprévue*, en un Acte, en prose, ou *la Surprise des Amants*, en trois Actes, en prose, le même jour & la même année. Le Théatre François n'ayant point été heureux pour cet Auteur, il consacra ses talents aux Italiens, où il eut plus de succès. Il mourut la nuit du 19 au 20 Août 1753, âgé de cinquante-cinq ans.

AIGUEBERRE (Jean Dumas d'), Con-

seiller au Parlement de Toulouse. Il est Auteur de la Comédie des *Trois Spectacles*, qui renferment ces Pieces: un Prologue en prose; une Tragédie ayant pour titre *Polixene*, en un Acte, en vers; une Comédie intitulée, *l'Avare Amoureux*, en un Acte, en vers; & une Pastorale, héroïque sous le titre de *Pan & Doris*, figurant un Opéra en un Acte, dont la Musique est de *Mouret*. Ce Spectacle fut donné le 9 Juillet 1729, avec succès, & imprimé à Paris, dans la même année, *in*-8º, chez *Tabari*. L'Auteur mourut à Toulouse, le 31 Juillet 1755.

ALAIN (Robert), Sellier, né à Paris en 1680, mort dans cette Ville le 22 Décembre 1720; Auteur de *l'Epreuve Réciproque*, Comédie donnée en 1711, à laquelle *le Grand*, Comédien, a eu la plus grande part.

ALAIS (Jean), Auteur de Moralités & de Farces jouées sur des échafauds dans les rues de Paris; il fut enterré, en vertu de son Testament, dans le ruisseau de Montmartre, près de Saint-Eustache, en expiation d'un denier d'octroi qu'il avoit obtenu sur chaque panier de poisson.

ALLEAU fit imprimer, en 1718, une Pastorale intitulée *la Fête de l'Amour & de l'Hymen*. Cette Piece se trouve dans les Œuvres mêlées de ce Poëte.

ALEGRE (d') a toujours prétendu qu'il avoir eu part à la Comédie de *l'Homme à bonnes Fortunes*, de *Baron*; la tradition n'en est jamais convenue.

ALLETZ, Auteur des *Leçons de Thalie*, ou *les Tableaux des divers Ridicules que la Co-*

médie présente : Portraits, Caracteres, Critique des Mœurs, Maximes de conduite propres à la société ; imprimées à Paris, en 1751, *in-12*, chez *Nyon* ; Passages de diverses Comédies, pour servir d'interprétation aux mots qu'on veut expliquer.

ALIOT (M.) n'a donné au Théatre que le *Muet par Amour*, en 1751. Cette Piece n'est pas imprimée.

AMBLAINVILLE (Gervais de Basire d'), Auteur de *Licoris*, ou *l'Heureux Berger*, Tragédie-Pastorale à neuf personnages, en cinq Actes, en vers ; imprimée sans date, à Paris, *in-12*, chez *René Ruelle* ; du *Berger inconnu*, Pastorale, où, par une merveilleuse aventure, une Bergere d'Arcadie devient Reine de Cypre ; imprimée à Rouen, en 1621, *in-12*, chez *Claude le Vilain* ; c'est une édition revue & corrigée de la Piece précédente, dont les changements heureux la rendent beaucoup meilleure ; d'*Arlette*, Pastorale, ou Fable Bocagere, en cinq Actes, en vers, imprimée à Paris, en 1638, *in-8°*, chez *Rolet Bouttoné*.

AMBOISE (Adrien d'), fils de *Jean d'Amboise*, Valet de Chambre & Chirurgien des Rois *Charles IX* & de *Henri III*, choisi par *Henri IV* pour être le Grand-Maître du College de Navarre, Curé de Saint André-des-Arcs ; & enfin, Evêque de Treguyer. Il mourut le 29 Juillet 1616, & fut enterré dans la Cathédrale. Il avoit de l'érudition. Il n'a fait pour le Théatre que la Tragédie d'*Holopherne*, extraite de l'*Histoire de Judith*, qui fut imprimée à Paris, en 1580, chez *Abel Langelier* ; les *Napolitaines*,

Comédie facétieuſe, imprimée en 1584, lui ont été auſſi attribuées.

AMBOISE (François d'), frere des Poëtes précédents, Avocat en Parlement, ſuivit *Henri III* en Pologne, lorſqu'il fut élu Roi de cette Monarchie : il eſt l'Auteur des *Néapolitaines*, Comédie Françoiſe, ſur le ſujet d'un Eſpagnol & d'un Pariſien, &c., imprimée en 1584, *in-*12, Paris, chez *Abel Langelier* : cette Piece eſt en cinq Actes, aſſez intéreſſante, remplie de Proverbes aſſez adroitement employés.

AMERNET (Eloy d'), Prêtre & Maître des Enfants de Chœur de Béthune, où il étoit né; Auteur de la *Grande Diablerie*, en vers, imprimée en 1508, vivoit dans la même année.

ANCHERES (Daniel d'), né Gentilhomme de Verdun : il paroît par une Epître dédicatoire à *Jacques I*, Roi d'Angleterre, qu'il étoit attaché à ce Monarque ; il eſt l'Auteur de la Tragédie de *Tyr & de Sidon*, ou *les Funeſtes Amours de Béléar & de Méliane*, en proſe & en vers, avec des Chœurs, un Argument, & l'Abrégé des Perſonnages en Sonnets; dédiée à *Jacques I*, Roi d'Angleterre, imprimée en 1608, *in-*12, Paris, chez *Jean Picard*.

ANDEBEZ DE MONGAUBET (M.), Auteur d'une Tragédie intitulée *Abimélech*.

ANEAU (Barthelemi) n'eſt connu que par une *Satyre*.

ANDRÉ (Saint), né à Ambrun, n'eſt connu que par une *Hiſtoire paſtorale ſur la Naiſſance de Jeſus-Chriſt*, en trois Actes & en vers, dédiée à Monſeigneur l'Archevêque

d'Ambrun ; imprimée en 1644, *in*-12, à Béziers, chez *Claverie*.

ANDRÉ (le fieur Charles), né à Langres, en 1722, Perruquier privilégié à Paris, fit imprimer, en 1756, une Tragédie intitulé *le Tremblement de Terre de Lisbonne* : voyez la Préface finguliere de cette Piece.

ARAIGNON (M.), Avocat au Parlement de Paris, eft Auteur du *Siege de Beauvais*, Tragédie, en 1766, & du *Vrai Philofophe*, Comédie en cinq Actes, en profe, non imprimées ; dédiées à MM. les Maîtres, Echevins affiftants de l'Hôtel de Ville de Saint-Malo, imprimées à Paris, en 1767, *in*-12, chez *Lacombe*. Il convient d'ajouter qu'en reconnoiffance de la Piece du *Siege de Beauvais* qui conftate la fidélité & la valeur des Malouins, les Magiftrats l'honorerent d'un Brevet de Citoyen, & le gratifierent d'une belle Médaille d'or.

ARDENNÉ (Efprit-Jean-de-Rome, fieur d'), né à Marfeille, le 3 Mars 1684, mort le 27 Mars 1748 : il n'eft connu pour le Théatre que par une Comédie qui a pour titre, *le Nouvellifte*, non imprimée.

ARMAND ET GASPARINI, Auteurs du *Retour des Comédiens à Namur*, Piece Tragicomi-lyrique en un Acte, en vers & en profe, repréfentée dans le mois de Décembre 1749 ; imprimée à Liege, dans la même année, *in*-8°, chez *Evrard Kintz*.

ARNAUD BACULARD. *Voyez* (Darnaud).

ARNAUD, Provençal, connu par une Tragédie d'*Agamemnon*, imprimée à Avignon,

en 1642, *in-*4°, chez *Jacques Bramereau*. Elle fut dédiée à l'Archevêque de Bordeaux.

ARTAUD, ci-devant Secretaire de M. le Maréchal Duc *de Duras*, Auteur de la Comédie de *la Centenaire*, jouée en 1773. Ses Comédies de société font *Sophie*, *l'Heureuse Entrevue*, *l'Echange raisonnable*, & *le Troc*.

ARTHUS, Jésuite, Auteur d'une Tragédie intitulée *Benjamin*, ou *la Reconnoissance de Joseph*, Tragédie Chrétienne en trois Actes, en vers, composée pour être jouée dans tous les Colleges, Couvents, & en société; imprimée à Paris, en 1749, *in-*8°, chez *Cailleau*.

ASSÉZAN (Pader), Avocat, né en 1604, fils d'un Peintre de Toulouse, se livra dans sa premiere jeunesse aux Belles-Lettres, remporta trois fois le Prix des Jeux Floraux, en devint un des Maîtres; encouragé par cette distinction, il composa la Tragédie d'*Agamemnon*; il vint à Paris pour la faire jouer, la confia à l'Abbé *Boyer*, qui, la voyant réussir, eut l'indignité de s'en dire l'Auteur. *Assezan*, piqué de cet affront, quitta Paris; il y revint en 1686, & y fit représenter en son nom *Antigone*, dont le succès ne fut pas aussi brillant que celui de sa premiere Tragédie, mais qui servit à le venger de celui qui se l'étoit appropriée, en s'en faisant reconnoître l'Auteur. Il mourut en 1697, dans sa Patrie.

ASSOUCY (Charles Coipeau d'), né à Paris en 1604, mort en 1679, étoit petit-fils de *Coipeau*, célebre Luthier de Crémone, pour la facture des excellents Violons, & fils d'un Avocat en Parlement; sa mere jouoit divine-

ment du Luth, aimoit les Belles-Lettres & le plaisir. Elle recevoit chez elle, à Paris, tout ce qu'il y avoit de plus distingué ; *d'Assoucy*, qui étudioit en Province, eut la folie à quatorze ans de persuader à son hôte, nommé *Dom Diegue*, & depuis à toute la Ville, qu'il étoit Astrologue. Le hasard lui ayant fait guérir un enfant condamné par les Médecins à la mort, cette cure fut traitée par les Docteurs de la Faculté, de sortilege ; & s'il ne se fut enfui au plus vîte, il eût été jeté dans la mer. Il a eu beaucoup d'aventures & essuyé bien des traverses ; manquant de fortune à Paris où il s'étoit retiré, il y vécut d'Ouvrages de Littérature. On ne le connoît pour le Théatre, que par une Pastorale intitulée *les Amours d'Apollon & de Daphné*, Comédie en Musique, en trois Actes, en vers, avec un Prologue : elle fut représentée avec quelques succès en 1630, imprimée dans la même année, *in-8°*, Paris, chez *Antoine Roflé*.

AUBERT (M. l'Abbé), Auteur de plusieurs Ouvrages qui annoncent la parfaite entente du Théatre ; on en juge par la Tragédie intitulée *la Mort d'Abel*, Drame en trois Actes, en 1764, imitée de *Gesner*, & par les Ecrits qui ont été publiés sous son nom.

AUBIGNAC (François Hédelin, Abbé d'), né à Paris en 1592, le 17 Mars ; il étoit fils d'un Lieutenant-Général de Nemours ; il avoit une si grande passion pour le Théatre, qu'on prétendit pendant long temps qu'il avoit tenté l'impossible pour obtenir l'intendance des Spectacles ; mais il s'en justifia depuis. Avant que de se consacrer à l'état ecclésiastique, il se

livra au Barreau en qualité d'Avocat, & depuis fut chargé de l'éducation du Duc *de Fronsac*, neveu du Cardinal *de Richelieu*, qui, pour le récompenser de ses services, lui donna une bonne Abbaye. Ce fut alors que sa fortune étant assurée, il se livra au goût qu'il avoit toujours eu pour le Théatre ; la premiere Piece qu'il composa fut *la Pucelle d'Orléans*, Tragédie en prose, selon la vérité de l'Histoire & les rigueurs du Théatre, avec un avis au Lecteur, & une Préface sur les regles du Théatre ; imprimée à Paris en 1667, *in*-12, chez *François Targa*; *Cyninde*, ou *les deux Victimes*, Tragédie en prose, avec un avis du Libraire au Lecteur ; imprimée en 1642, *in*-12, Paris, même Libraire ; *Zénobie*, Tragédie en prose, avec un avis du Libraire au Lecteur, imprimée en 1647. *in*-4°, Paris, chez *Antoine Somnaville* ; *le Martyre de Sainte Catherine*, Tragédie en vers, sur la copie imprimée à Paris, chez *Eléazar Mangeant*, en 1650, *in*-4° ; l'*Heureux Prodigue*, ou *les Accidents merveilleux de la Fortune*, Comédie en cinq Actes, en vers, suivie de cinq entre-Actes en vers, d'un Prologue, d'un Dialogue, manuscrite, de la main, dit-on, de l'Abbé *d'Aubignac*, qui mourut à Nemours, le 21 Mars 1673. Tout le monde sait ses querelles avec *Ménage*, au sujet des Ecrivains anciens.

AUBIGNÉ (Théodore Agrippa d'), connu par une Tragédie de *Circé*, représentée aux nôces du Duc *de Joyeuse*, en Octobre 1581. *Beauchamps*, dans ses *Recherches*, s'est mépris, en annonçant cette Piece comme Ballet, & en

l'attribuant à *Beaujoyeufe*, qui n'en eſt point l'Auteur.

AUBRY (Jean-Baptiſte), Maître Paveur, marié à *Genevieve Bezarl de Villaubrun*, Comédienne de la Troupe du Palais Royal, dont il n'eut point d'enfants, étoit idolâtre du Théatre. Il donna aux François la Tragédie de *Démétrius*, en 1680, qui réuſſit, & celle d'*Agatocle*, en 1690, qui n'eut que deux repréſentations. Il mourut en 1692, deux ans après.

AUDIERNE (M.), Maître de Mathématiques, étoit paſſionné pour le Théatre. N'ayant pas été en état de ſatisfaire ſon goût, il compoſa, pour ſe procurer ſes entrées, les Pieces que voici : *la Suivante déſintéreſſée*, en 1739, non imprimée; *la Mépriſe*, *le Marié égaré*, joüées le même jour, le 14 Novembre 1739 : aucune ne réuſſit & ne fut imprimée. Il eſt auſſi l'Auteur de la Comédie en un Acte, en proſe, des *Trois Boſſus*, imprimée, mais point repréſentée.

AVENES (François d'), ſurnommé *le Pacifique*, de Fleurance, ville du Bas-Armagnac, étoit fanatique; ſa plume ne reſpecta ni l'Etat, ni le Ciel; il fut mis deux fois en priſon pour deux Pieces qu'il mit au jour : la premiere ayant pour titre *le Combat d'une Ame dont l'Epoux eſt en divorce*, &c. imprimée dans un volume intitulé, *Harmonie de l'Amour & de la Juſtice de Dieu, au Roi, à la Reine Régente, & à MM. du Parlement*; imprimé à la Haye, en 1750, *in-*12, ſans nom d'Imprimeur; la ſeconde, *les Evangiles de J. C.* diviſés en trois Théatres, mis en Poëme, en 1652, *in-*12, Paris, chez *Nicolas Boiſſet*. Cette diviſion en trois Théatres ſignifie en trois

Tragédies : la premiere eſt en dix Actes, la ſeconde en ſept, & la troiſieme en quatre.

AVISSE (Etienne), Auteur de la Comédie du *Divorce*, ou *des Epoux mécontents*, en 1730; il mourut en 1747.

AUFFRAY (François), & non *Aubry*, Gentilhomme Breton, n'eſt connu que par une Tragédie intitulée, *la Vie de l'Homme*, ou *la Zoantropie*, Tragédie morale en cinq Actes, en vers, embellie de feintes appropriées au ſujet ; dédiée au Cardinal *de Bonzy* ; imprimée à Paris, en 1614, *in-8°.* chez *David Gilles*. La même, ſous le titre de *Tragi-Comédie*, en 1615, chez le même Imprimeur.

AUGÉ (Jean-Baptiſte) fit imprimer à Dijon, en 1717, une Paſtorale intitulée *Doris*.

AUGER (Jacques) n'eſt connu que par la Tragédie de *la Mort de Caton*, ou *l'Illuſtre Déſeſpéré*, imprimée avec un avis au Lecteur, en 1648, *in-12*, Paris, chez *Cardin Beſogne*.

AUNILLON (l'Abbé) avoit beaucoup d'eſprit, & étoit eſtimé généralement ; il eſt l'Auteur de pluſieurs jolis Ouvrages , mais il n'a fait pour le Théatre François que la Comédie des *Amants déguiſés*, en trois Actes, en proſe, jouée le 7 Février, en 1728; elle n'a été imprimée qu'en 1748, ſous le nom de *Dové*.

AVOST (Jérôme d') étoit de Laval, au pays du Maine, Officier de Madame *Marguerite de France*, Reine de Navarre, ſœur de *Henri III* ; il n'eſt connu que par la Comédie des *deux Courtiſannes*, en 1584 ; il mourut quelques années après.

AVRE (François d'), Docteur en Théologie, Curé de Miniere, est Auteur de deux Tragédies: la premiere, de *Dipne*, Infante d'Irlande; la seconde, de *Genevieve*, ou *l'Innocence reconnue*, en 1668.

AUTREAU (Jacques), Peintre, né en 1659, mort en 1748, étoit misanthrope, détestoit les hommes en général, mais il étoit passionné pour les femmes; ce ne fut qu'en 1718 qu'il mit au Théatre Italien sa premiere Comédie: il étoit alors âgé de soixante ans; il donna aux François, le 23 Novembre 1731, *le Chevalier Bayard*, Comédie héroïque en cinq Actes, en vers; *la Magie de l'Amour*, Comédie-Pastorale, le 7 Mai 1734, qui eut beaucoup de succès; il composa depuis *les faux Amis*, Comédie en cinq Actes, en prose, mais elle ne fut pas représentée. Il avoit un style coulant, naturel, élégant, correct & soutenu; tout le monde connoît le portrait qu'il fit du Cardinal *de Fleury*, & les vers qu'il mit au bas, sur *Diogene*: le croira-t-on, malgré tant de talents, il mourut de misere aux Incurables. Combien de Gens de Lettres qui en avoient moins alors, étoient dans ce temps-là à leur aise! mais ce Poëte n'étoit ni courtisan, ni intrigant, en voilà la raison.

AUVIGNY (Jean de Castres d') n'est connu que par la *Tragédie en prose*, ou *la Tragédie extravagante*, Comédie en un Acte, en prose, avec un Divertissement dont les couplets sont en prose; représentée le 9 Mai 1730, imprimée dans la même année, *in-8°*. à Paris, chez *Chaubert*. L'Auteur est mort en 1743.

AUVRAY (Jean), Avocat au Parlement de

Rouen, né en 1590, mort en 1633, n'a fait que des Pieces de Théatre très médiocres & des Ecrits fort libres ; on apprend par l'avis au Lecteur qui précede sa Tragi-Comédie de *Dorinde* en 1631, qu'il a cependant composé quelques Poésies saintes ; ses Pieces de Théatre, outre celle dont on vient de parler, sont l'*Innocence decouverte*, Tragi-Comédie, en cinq Actes, en vers, sans distinction de Scenes ; imprimée à la fin du *Banquet des Muses*, en 1628, *in-*8°. Rouen, chez *David Ferrand*; autre édition de 1600, sans noms de Ville & d'Imprimeur ; *Madonte*, Tragédie avec les Scenes distinguées, dédiée à la Reine, à Paris, en 1631, *in-*8°. chez *Antoine de Sommaville* : la premiere Piece de *Dorinde*, ainsi que les deux dernieres, sont spirituelles, & écrites avec de la délicatesse ; mais une remarque bien singuliere, c'est le commencement de l'*errata* de la Tragi-Comédie de *Dorinde*, où l'on trouve imprimé en gros caractere, *Dorinde* n'est pas sous la Presse entiérement demeurée Vierge, & pour lui rendre son honneur, corrigé, &c.

BAC

BACHELIER (M. Jean-Jacques), Directeur des Ecoles gratuites de Dessin, Auteur d'un Proverbe qui a pour titre, *le Conseil de Famille*, en un Acte, en 1756 : il est fort bien fait.

BACON (M. Jean-Baptiste-Pierre), né à Paris, Avocat, n'est connu pour le Théatre, que par une Comédie en un Acte, en prose, intitulée *la Mahonoise*, imprimée en 1756, *in-*8°. à Citadella.

BADON (Jean-Isaac), ci-devant Jésuite, né en 1719, Auteur de la Tragédie de *Sinoris*, fils de Tamerlan, jouée au College, en 1756, non imprimée.

BAIF (Lazare), né Gentilhomme, à Pins, près de la Fleche, très-savant Abbé, Conseiller au Parlement, Maître des Requêtes, Ambassadeur depuis à Venise en 1530, Auteur des Tragédies d'*Electre* en 1537, & d'*Hécube*, dans la même année, mourut en 1544.

BAIF (Jean-Antoine), né à Venise en 1532, mort à Paris en 1592, fils naturel de *Lazare Baif*, dont il vient d'être parlé, Poëte médiocre, établit dans sa maison, Fauxbourg Saint-Germain, une Académie de beaux-esprits; quoiqu'il travaillât beaucoup, il mourut pauvre: ses Pieces de Théatre ne sont que des traductions; il traduisit en vers, *Antigone*, de *Sophocle*; *le Brave*, ou *le Taillebras*, Comédie du *Miles Gloriosus* de *Plaute* ; & *l'Eunuque* de *Térence*. On ne parle point ici de ses autres Ouvrages.

BALMONT (Madame de Saint-), Lorraine. *Marolles* apprend, dans ses *Mémoires*, que la vie de cette Dame a été imprimée: on ne connoît d'elle qu'une Tragédie intitulée: *les Jumeaux Martyrs*, Tragédie, avec un avis de l'Imprimeur, donnée en 1650, *in-*4°. Paris, chez *Augustin Courbé*: elle la composa en quinze jours; elle fut imprimée sans son aveu.

BALZE (M.), (Auteur de *Coriolan*), Tragédie imprimée, en 1776; il étoit ci-devant Doctrinaire.

BANCHEVEAU (Richemont de), né à Saumur en 1612. Il étoit Avocat au Parlement.

Les Pieces qu'on a de ce Poëte font : l'*Espérance Glorieuse*, ou *Amour & Justice*, Tragi-Comédie en cinq Actes, en vers; dédiée au Prince *de Condé*, Imprimée avec quelques Poésies de l'Auteur, en 1632, *in-8o*. Paris, chez *Claude Collet*; *les Passions égarées*, ou *le Roman du temps*, Tragi-Comédie, imprimée en 1632, *in-8º*., Paris, chez le même Libraire.

BARAGUE, né à Rouen, mit au Théatre, en 1747, la Comédie d'*Aphos*, en un Acte, en vers, le 13 Septembre, avec beaucoup de succès. Elle fut imprimée, l'année suivante, *in-8º*, chez *Prault*. On espéroit beaucoup des talents de ce jeune Auteur, mais il mourut en 1755.

BARAN: on ne connoît de cet ancien Poëte qu'une Tragi-Comédie, intitulée, *l'Homme justifié par la Loi*, donnée en 1554.

BARBIER (Mademoiselle Marie-Anne Devaux), née à Orléans, mit au Théatre, en 1702, *Arie & Pétrus*, Tragédie qu'elle dédia à Madame la Duchesse *de Bouillon*; en 1703, *Cornélie*, Mere des Gracques, dédiée à S. A. R. *Madame*; en 1706, *Tomyris*, Tragédie, dédiée à S. A. S. Madame la Duchesse *du Maine*; en 1709, *la mort de César*, dédiée à M. *d'Argenson*, par une Epître en vers; en 1719, *le Faucon*, Comédie en un Acte, en vers; & *Joseph*, Tragédie, non représenté ni imprimée. Ses liaisons intimes avec l'Abbé *Pélegrin* firent imaginer qu'il avoit la plus grande part à toutes ces Pieces. Elle mourut à Paris, en 1745, dans un âge fort avancé.

BARBIER, Avocat à Lyon, donna, à l'âge de

de vingt-fix ans, la Comédie *des Eaux de Mille-Fleurs*, en trois Actes, en profe, avec trois Intermedes & un Prologue, repréfentée à Lyon par l'Académie Royale de Mufique, le 9 Février 1707; *l'Opéra interrompu*, Comédie en un Acte, en profe, avec un Prologue, donnée en Juillet 1702; *la Fille à la mode*, Comédie en un Acte, en profe, donnée au Mois d'Août 1710; *les Soirées d'été*, Comédie en trois Actes, en profe & en vers, mife au Théatre le 4 Octobre 1710. On lui attribue encore plufieurs autres Pieces, mais toutes jouées à Lyon ou en Province.

BARBIER (M.), né à Vitry-le-François, n'eft connu, pour le Théatre François, que par la Tragédie de *Ciaxare*, qu'il compofa à l'âge de vingt-fix ans; jouée en Société, quoiqu'elle eût été reçue par les Comédiens; imprimée en 1749 & en 1772, *in-12*.

BARDINET (M.), Auteur des Comédies de *la Mere indécife*; des *Evénements nocturnes*, en 1776; de *la Defcente des Anglois dans l'Amérique feptentrionale*, en 1777; de *l'Ambitieux*, en 1777, &c.

BARDON DE BRUN n'eft connu que par une Tragédie en cinq Actes, & un Prologue, en vers, qui a pour titre, *Saint-Jacques*, repréfentée publiquement à Limoges par les Confreres de ce Saint, en 1596, le jour de fa fête, le 25 Juillet; imprimée dans la même année, à Limoges, *in-8°*. chez *Hugues Barbou*.

BARET (M.), Auteur des *Colifichets*, Comédie en un Acte, en vers libres, métaphyfique, fur les ridicules du temps, jouée en So-

ciété, en 1751, imprimée dans la même année; de *Zélide*, Comédie en un Acte, en profe, repréfentée à Berni. On ne parle point de fes autres productions.

BARNET (Jean), Lorrain, Secretaire du Duc *de Lorraine*, Auteur de la Tragédie de *la Pucelle d'Orléans*; repréfentée fous fon nom en 1581; un Sonnet de *la Vallée*, qui parut quelques jours après, fuppofe que *Barnet* n'eft que le prête-nom.

BARO (Balthafar), né à Valence en 1600, Gentilhomme de S. A. R. *Mademoifelle*, Secretaire *d'Honoré d'Urfé*, Auteur du Roman de *l'Aftrée*, que l'Auteur ne put achever, & qu'il finit; il fut depuis Tréforier de France, & de l'Académie Françoife. Il mourut en 1650, âgé de cinquante ans. Ses Ouvrages pour le Théatre font: *Célinde*, Poëme héroï-tragi-comique, en cinq Actes, en profe, dédié à *Céfar Vendôme*, imprimé en 1629, *in-8º*. Paris, chez *François Pomeray*. Dans le troifieme Acte de cette Piece on y donne une Tragédie intitulée *Judith*, qui n'eft que de trois cents vers; *la Clorife*, Paftorale en cinq Actes, en vers, dédiée au Cardinal *de Richelieu*, imprimée en 1634, *in-8º*. à Paris, chez *Antoine de Sommaville*; la Piece fut jouée au Palais de Richelieu, devant la Reine & toute la Cour, le 27 Janvier 1636; *la Parthenie*, Tragi-Comédie, dédiée à la Reine *Anne d'Autriche*, imprimée à Paris, en 1643, *in-8º*. chez *Antoine de Sommaville*; *le Prince fugitif*, Poëme dramatique en cinq Actes, en vers, dédié à la Reine de Suède; *Chriftine*, imprimé en 1649, *in-4º*. chez le

même Libraire; *Rosemonde*, Tragédie, imprimée à Paris, en 1649, *in-4°*. à Paris, chez le même Libraire; *Saint-Eustache, Martyr*, Poëme dramatique en cinq Actes, en vers, dédié à *Henriette-Marie*, Fille de France, & Reine d'Angleterre, imprimée à Paris, *in-4°*. chez le même Libraire; *Cariste*, ou *les Charmes de la Beauté*, Poëme dramatique, en cinq Actes, en vers, dédié par le Libraire *Antoine Sommaville*, à Madame *la Princesse*, après la mort de l'Auteur; imprimé à Paris, en 1651, *in-4°*. chez le même Libraire; *Rosemonde*, Tragédie, imprimée à Paris, en 1651, *in-4°*. chez le même Libraire; *l'Amante Vindicative*, Poëme dramatique en cinq Actes, en vers, imprimé à Paris, en 1652, *in-4°*. chez le même Libraire. L'Auteur de toutes ces Pieces n'avoit commencé à travailler dans le genre dramatique qu'en 1629.

BARON (Michel Boyron), dit *Baron*. Voyez les Acteurs & sa Lettre pour l'abrégé de son Histoire comme Comédien; il n'est ici placé que comme Auteur : voyez 1°. l'état des Pieces qu'il a mises au Théatre, dont plusieurs y sont restées, & se jouent encore; *les Enlévements*, Comédie en un Acte, en prose, imprimée en 1680, *in-12*, Paris, chez *Thomas Guillain*; *l'Homme à Bonnes Fortunes*, Comédie en cinq Actes, en prose, en 1686, *in-12*, chez le même Libraire; *le Rendez-vous des Tuileries*, ou *le Coquet trompé*, en trois Actes, en prose, 1686, Paris, chez le même Libraire; *la Coquette & la fausse Prude*, en 1687, *in-12*, chez le même Libraire; *l'Andrienne*, Comédie de *Térence*, traduite en cinq Actes, imprimée

1704, *in*-12, Paris, *Pierre Ribou* ; *le Jaloux*, Comédie en cinq Actes, en vers, en 1701 ; *les Adelphes*, Comédie de *Térence*, traduite en cinq Actes, ne fut imprimée que dans les nouvelles éditions des Œuvres de *Baron*, sous le titre de *l'Ecole des Peres*, en cinq Actes, en vers. Les Pieces qui suivent lui ont été attribuées, & n'ont point été imprimées : *le Débauché*, Comédie en cinq Actes, en prose, jouée en 1680 ; *les Fontanges maltraitées*, ou les *Vapeurs*, en un Acte, en prose, mise au Théatre, en 1689 ; & *la Répétition*, Comédie en un Acte, jouée, aussi dans la même année, sans être annoncée. Ce célebre Comédien Auteur, né en 1653, mort en 1729, étoit vain, & avoit une si haute opinion de ses talents & de son mérite, qu'il pensa refuser la pension qu'il plut au Roi de lui accorder, parce que l'Ordonnance portoit : *payés au nommé Michel* dit *Baron Boyron*, &c. se croyant dégradé de ne pas être traité de Monsieur, il quitta deux fois le Théatre. C'étoit le plus sublime Acteur qui y fut jamais monté avant le célebre *le Kain*. Sa rentrée acheva de rétablir le naturel sur la Scene, qui avoit été commencé par Mademoiselle *le Couvreur* avant eux ; la déclamation étoit une espece de chant, goût détestable introduit par Mademoiselle *de Champmêlé*, & augmenté par Mademoiselle *du Clos* ; *Beaubourg* même n'en fut pas exempt, mais il le corrigeoit par les élans de l'ame la plus sensible. *Baron* mourut le 22 Décembre 1729.

BARQUEBOIS (Jacques, sous le nom de), né à Soissons en 1643, est Auteur d'une Comédie

intitulée l'*Intéressé*, & bien plus connu par un Traité de Géographie, très estimé dans ce temps-là, mais reconnu depuis rempli de fautes; il mourut à Paris, en 1721.

BAREZ (M.), Auteur des *Colifichets*, Comédie en un Acte, en prose, dédiée à l'Immortalité, imprimée en 1771, *in-12*, sans noms de Ville ni d'Imprimeur; il a aussi fait quelques Pieces qui ont été jouées à la Comédie Italienne.

BARRE (la), tout ce qu'on sait de cet Ecrivain, c'est qu'il est l'Auteur d'une Comédie Pastorale, intitulée, *la Cléonide*, Tragi-Comédie-Pastorale, imprimée à Paris, en 1634, *in-8°.*, chez *Toussaint Quinet*. Elle est dédiée à M. le Duc *de Luynes*, Pair de France.

BARTHE (M.), de l'Académie des Belles-Lettres de Marseille, est l'Auteur de l'*Amateur*, Comédie en un Acte, en vers libres, jouée le 9 Mars en 1764; *des Fausses Infidélités*, en 1768; de la *Mere jalouse*, en 1771; de *l'Homme Personnel*, en 1778 : excellent & profond pour le haut comique.

BAS (des Isles le), n'est connu que par les Tragédies *Saint-Herménégilde*, *Royal Martyr*, données en 1700, & de *la Mort du mauvais Riche*, représentée & imprimée dans la même année.

BAZIRE (Gervais d'Amblainville), voyez *Amblaiville*.

BASSECOUR (Claude de), né dans le Hainault, n'est connu que par la Pastorale de *Milas*, Tragi-Comédie, en cinq Actes, en vers, en 1594, *in-12*, chez *Arnoult Coninx*. Cette Piece est très-intéressante, & présente des tableaux aussi touchants que tendres & voluptueux.

BASTIDE (M. Bernard-Louis Verlac de la), Auteur *des Fêtes des environs de Bordeaux*, Paſtorale, en 1761; de *la Bire de Baulaire*, Divertiſſement; *le jeune Homme*, en 1764 & 1765, imprimées en 1766, *in*-12.

BASTIDE (M. Jean-François), né le 15 Juillet 1724, Fils du Lieutenant-Criminel de Marſeille, petit-neveu de l'Abbé *Pélegrin*, débuta dans le monde par de jolis Romans & par *le nouveau Spectateur*, en 1750; les Pieces qu'il a faites pour le Théatre, ſont le *Déſenchantement ineſpéré*, Comédie morale, en un Acte, en proſe, imprimée en 1749, *in*-12, ſans noms de Ville ni d'Imprimeur; *l'Epreuve de la Probité*, en cinq Actes, en proſe, imprimée en 1762; le *Jeune Homme*, en cinq Actes, en vers, repréſentée le 17 Juin 1764; les *Etrennes, Geſoncourt & Clémentine*, Tragédies Bourgeoiſes, imprimées en 1767; les deux *Talents*, Comédie, donnée en Société, & beaucoup d'autres Ouvrages qui n'ont aucun rapport au Théatre.

BAUDEAU. On ne connoît de cet Auteur qu'une ſeule Piece, qui a pour titre *le Printemps de Géneve*, en 1738.

BAUMANOIR, Jéſuite, Profeſſeur de Rhétorique, à Aix en Provence, donna à ſon College, en 1756, une Piece intitulée *le Génie tutelaire*.

BAUME DES DOSSAT (la), Chanoine d'Avignon, de l'Académie des Arcades de Rome, publia en 1757, une Comédie intitulée, l'*Arcadie moderne*, ou *les Bergeries*, Paſtorale héroïque, en trois Actes, en proſe,

dédiée au Roi de Pologne, imprimée à Paris, en 1757, *in*-12, chez *Vincent*.

BAURIEU, Auteur de *l'Heureux Vieillard*, Drame, en 1769.

BAUSSAIS (le Chevalier de), donna en 1633, la Paſtorale de *Cydipe*, en cinq Actes, en vers, avec des Chœurs, deux Prologues différents, & une Lettre de *T. R.* à *M. de R.* ſon cher ami, imprimée en 1633, *in*·8°. Paris, chez *Jean Martin*. Il eſt bien ſingulier, pour ne pas dire pis, que l'Auteur ait eu l'imprudence de permettre qu'on imprimât la Lettre placée à la tête de ſa Piece, remplie de fades éloges qu'elle ne mérite en aucune maniere.

BAUSSOL (M. Peyrani de), né à Lyon, Auteur de *Stratonice*, Tragédie nouvelle, imprimée à la Haye en 1756, *in*-8°; de *Séſoſtris* & de deux autres Pieces imprimées en 1756, *in*-8°. Paris.

BAUTER (Charles). C'eſt ſous le nom de *Méligloſſe*, qu'ont été données les Pieces de cet ancien Poëte. Il débuta par *la Rodomontade*, Tragédie, priſe de l'*Ariofte*, en cinq Actes, en vers, ſans diſtinction de Scenes, imprimée en 1603, *in*-8°. Paris, chez *Eve*; ſa ſeconde Piece eſt *la Mort de Roger*, Tragédie, imprimée en 1605, *in*-8°. Paris, ſans nom d'Imprimeur; elles ont été réimprimées avec des changements, à Troyes, par *Nicolas Oudet*, en 1605.

BANVIN, Auteur *des Chéruſques*, Tragédie, repréſentée en 1773, imprimée dans la même année.

BEAU (M. Charles le), Pariſien, Secretaire perpétuel de l'Académie des Inſcriptions, Pro-

fesseur d'Eloquence, Auteur, *du Parnasse reformé*, ou *Apollon au College*.

BEAUBREUIL (Jean de), Limousin, Avocat au Présidial de Limoges, donna & fit imprimer dans cette Ville, les Tragédies d'*Attillie* & de *Régulus*, Tragédies sans femmes, en 1582 & en 1685. La premiere est dédiée à *Jehan Dorat*, Poëte du Roi. Il est aussi l'Auteur de beaucoup de Poésies latines & françoises.

BEAUCHAMPS (Pierre-François Godard de), né à Paris, Auteur de plusieurs Pieces sur différents Théatres ; aucune pour les François ; mais méritant ici sa place par ses *Recherches sur les Théatres de France*, en trois volumes *in-8°*, qui n'ont pas peu contribué à l'historique du Théatre, qui dans ce temps-là n'étoit pas trop connu, mort le 12 Mars 1761, âgé de soixante-douze ans.

BEAUHARNOIS (Madame la Comtesse de), donna sur un Théatre de Société, en 1773, une Comédie intitulée, *le Prince Rosier*, qui fut trouvée jolie.

BEAULIEU DES ROSIERS. Il n'est placé ici que par une Tragédie intitulée le *Galimathias*, en 1639, dont le titre est parfaitement rempli.

BEAUMARCHAIS (M. Caron de), Auteur d'*Eugénie*, en 1767 ; *les deux Amis*, en 1770 ; le *Barbier de Séville*, en 1775 ; toutes Pieces qui annoncent la connoissance du bon comique.

BEAUREGARD (de), le *Mercure* de Janvier 1634 nous apprend qu'il est l'Auteur d'une

Comédie qui a pour titre, le *Docteur extravagant*, jouée dans la même année.

BEDENE (Vital), natif de Pézénas, résidant à Montaignac, Auteur de la Comédie qui a pour titre, *Secret de ne payer jamais*, tirée *du Tréforier de l'Epargne*, par le Chevalier de *l'Induftrie*; imprimée en 1610, *in-12*, fans noms de Ville ni d'Imprimeur : c'eft une Farce à deux perfonnages ; elle eft gaie & eft très-bien écrite pour le fiecle.

BEDOVIN (Frere Samfon), Religieux de l'Abbaye de la Couture, né au Mans, en 1663, Auteur de plufieurs Moralités, de quelques Coqs-à-l'âne, de plufieurs Tragi-Comédies & de Satyres : il faifoit jouer fes Pieces dans les Carrefours, Fauxbourgs & lieux publics du Mans, par les Ecoliers de cette Ville, fans que l'Adminiftration s'y opposât.

BEDOYERE (M. Huchette de la), n'eft ici placé que pour apprendre qu'il n'a point mis au Théatre François la Comédie de *l'Indolente*, comme l'annonce le *Calendrier des Théatres* dans les Auteurs vivants, année 1764, treizieme partie, page 110 : c'eft fans doute une faute d'impreffion.

BEHOURT (Jean), Régent au Collège des Bons-Enfants de Rouen, en 1598 ; fes Pieces de Théatre font : *Polixene*, avec des Chœurs, jouée au College, le Dimanche 7 Septembre 1697, dédiée à la Princeffe *de Montpenfier*, imprimée à Rouen, en 1597, *in-12*, chez *Raphaël du Petit-Val* ; *Efaü*, ou *le Chaffeur*, en forme de Tragédie, en cinq Actes en vers, avec des Chœurs, repréfentée au College, le

2 Août 1598, dédiée au Duc de *Montpenfier*, imprimée à Rouen, en 1598, chez *Raphaël du Petit-Val*; *Hypficratée*, ou *la Magnanimité*, Tragédie, en cinq Actes, en vers, avec des Chœurs, repréfentée au College, imprimée à Rouen, en 1598, *in-12*, chez *Raphaël du Petit-Val* ; cette Tragédie eft encore plus connue par le Rudiment intitulé *le petit Behourt*.

BEYS (Charles); il fut mis à la Baftille, ayant été foupçonné d'avoir écrit contre l'Etat ; s'en étant juftifié, il obtint fur le champ fa liberté. Il eft Auteur des Pieces fuivantes : *l'Hôpital des Fous*, Tragi-Comédie, avec un avis au Lecteur, imprimée à Paris, en 1636, *in-4°*. chez *Touffaint Quinet*; *le Jaloux fans fujet*, Tragi-Comédie, imprimée en 1636, *in-4°*. chez le même Libraire ; *Céline*, ou *les Freres Rivaux*, Tragi-Comédie, imprimée en 1637, *in-4°*. Paris, chez le même Libraire ; *l'Amant libéral*, Tragi-Comédie imprimée en 1638, *in-4°*. chez le même Libraire ; même Piece que celle portée à l'article de *Boufcal*, l'un & l'autre Poëte s'en prétendant l'Auteur : *les illuftres Fous*, Comédie en cinq Actes, en vers, dédiée au Duc *d'Arpajon*, en 1653, *in-4°*. chez *Olivier de Varennes*.

BELCOUR, Comédien du Roi, Auteur des *fauffes Apparences*, donnée en 1761, mort en 1778. Voyez *Belcour*, aux Acteurs.

BELLEFORETS (François de), Auteur de la Paftorale de *Pyrenie*, en 1571, mort à Paris, le premier Janvier 1583, âgé de cinquante trois ans. On a de cet ancien Ecrivain des écrits fur l'Hiftoire de France.

BELIARD (Simon), Vallegeois, connu par *le Guyfion*, ou *Perfidie tyrannique, commife par Henri de Valois*, &c., imprimée à Troie en 1592, *in-8°*. chez *Jean Moreau & Charlot*; *Eglogue Paftorale*, à onze perfonnages, fur les miferes de la France, &c. imprimée en 1592, *in-8°.* chez *Jean Moreau*, à la fuite de la Piece précédente. La Paftorale du même Auteur eft très-intéreffante & bien écrite pour le temps.

BELLIARD (Guillaume), né à Blois, Secretaire de la Reine de Navarre, en 1678, n'eft connu que par fon Poëme dramatique, intitulé, *les délicieufes Amours de Marc-Antoine & de Cléopâtre*, en 1678, & une *Aminte*, Paftorale.

BELLIARD (M.), Auteur d'une Comédie en deux Actes en vers, intitulée *la Nouvelle fauffe Suivante*, imprimée à la Haye, en 1763.

BELLAUD (J.-B.), de Provence, Auteur d'une Bergerie tragique, fur les guerres & tumultes civils, intitulée, *Phaëton*, imprimée en 1574, *in-8°*. Lyon, chez *Antoine de Harfy*.

BELEAU (Remi), né en 1528, à Nogent-le-Rotrou, mort en 1577, fut Précepteur du Duc *d'Elbeuf de Lorraine* : il fervit dans fa jeuneffe fous les ordres de *René de Lorraine*, Général des Galeres, à l'expédition de Naples, en 1557 : le Prince content de fa conduite, le nomma Gouverneur de fon fils. Cet Officier cultivoit la Poéfie & y fit des progrès; fa Comédie de *la Reconnue*, en cinq Actes, en vers de quatre pieds, imprimée à Paris, en 1577, *in-8°*, feconde édition, à Paris,

en 1585, *in-12*, chez *Mamert Patiſſon* : cette Piece fut eſtimée, ainſi que pluſieurs autres de ſes Ouvrages. Il étoit auſſi brave que ſpirituel. Il fut reçu dans la *Pléyade Françoiſe* ; après ſa mort, il fut inhumé dans l'Egliſe des Grands Auguſtins, à Paris.

BELIN, né à Marſeille, Secretaire & Bibliothécaire de la Ducheſſe *de Bouillon*, en 1705, étoit joueur & tailloit au Pharaon : il donna au Théatre une Tragédie de *Muſtapha* & *Zéangir*, qui eut un grand ſuccès : elle fut imprimée à Paris en 1705, *in-12*, chez *Pierre Ribou* ; il eut la complaiſance d'en ſuſpendre les repréſentations pour laiſſer jouer celle de *Saül*, de l'Abbé *Nadal* ; il eſt auſſi l'Auteur de la Tragedie *de la Mort d'Othon*, repréſentée en 1699, non imprimée ; & de *Vononez*, Tragédie, jouée en 1701, non imprimée ; mais ces Pieces ne réuſſirent pas. Il mourut trois ans après le ſuccès de ſa premiere Tragédie, en 1705.

BELISLE, très-peu connu : on n'a de lui que *le Mariage de la Reine de Monomotapo*, Comédie en vers, dédiée à M. *Ruys*, imprimée à Leyde en 1682, *in-12*, chez *Felix Lopez*.

BELLAY (Joachim du), Gentilhomme Angevin ; ſieur de *Gonnor*, en Anjou, Archidiacre de Notre-Dame de Paris, paſſoit pour un des meilleurs Poëtes du temps : il mourut le premier de l'an 1560. Il eſt l'Auteur d'une *Epithalame dramatique*, à cinq perſonnages, ſur le Mariage d'*Emmanuel*, Duc de Savoie, & de *Marguerite*, Princeſſe de France, ſœur unique du Roi, ſous le nom de Ducheſſe *de Berry* ; imprimée à Paris, chez *Frédéric Morel*, en 1559;

il est aussi l'Auteur de plusieurs Poésies qui n'ont point de rapport au Théatre.

BELLONE (Etienne), né à Tours, n'est connu que par la Tragédie intitulée, *les Amours d'Alcméon & de Flore*, Tragédie en cinq Actes, en vers, avec un argument, imprimée à Rouen en 1621, *in*-12, chez *David du Petit-Val*: cette Piece est plus que tragique.

BELLOY (Boyrette de), citoyen de Calais, de l'Académie Françoise, né à Saint-Flour en Auvergne, le 17 Novembre 1727; dépendant d'un oncle qui désapprouvoit son goût pour les Belles-Lettres, il se retira de chez lui; il fut jouer la Comédie en Russie. Le succès des Pieces qu'il fit représenter à Paris, & sur-tout sa Tragédie du *Siege de Calais* lui acquit une grande réputation & les bienfaits du Roi : tout concouroit à le rendre heureux ; mais son caractere enveloppé, trop sensible à la critique, lui fit oublier les honneurs qu'on lui rendoit de toutes parts : il mourut des suites d'une maladie de langueur, le 5 Mars 1757. C'est une vraie perte que le Théatre a faite ; jamais Tragique n'a mieux entendu la vraie magie du Théatre : les Pieces dont il est l'Auteur, sont *Titus*, Tragédie, jouée le 28 Février 1759; *Zelmire*, le 8 Mai 1762; le *Siege de Calais*, Tragédie, représentée le 13 Février 1765; *Gaston & Bayard* en 1770, représentée en 1776 ; *Gabriel de Vergi*, en 1770 : ces deux Pieces n'étoient point encore représentées; *Pierre le cruel*, en 1772; représentée; mort en 1775.

BENESIN, vivant en 1634, Auteur de *Luciane, ou de la Crédulité blâmable*, Tragi-Co-

médie-Pastorale, avec un argument, un Eloge de l'Auteur & deux Madrigaux, imprimée à Poitiers en 1634, *in-8°.* chez *Abraham Monnin :* cette Piece est très-rare, on ne la truove actuellement dans aucun cabinet ; elle étoit dans celui de feu M. *de Bombarde* en 1760.

BENOÎT VOSON, Maître ès-Arts & Recteur des Ecoles de Saint-Chaumont ; il est l'Auteur d'une Comédie Françoise, intitulée, *l'Enfer poétique* sur les sept péchés mortels, & les sept vertus contraires, &c. Elle est en cinq Actes, en vers, sans distinction de Scenes, imprimée à Lyon en 1586, *in-8°.* chez *Benoît Rigaud.*

BENOÎT (Madame), ses Pieces sont : les Comédies du *Triomphe de la probité*, la *Supercherie réciproque*, en 1768. Cette Dame a fait aussi plusieurs Romans estimés.

BENSERADE (Isaac), né en 1612, mort en 1691, parent du Cardinal *de Richelieu*, du côté de sa mere, fut d'abord destiné à l'état ecclésiastique, mais la passion dont il s'enflamma pour une Comédienne, nommée la belle *Corse*, lui fit quitter la Sorbonne où il étudioit. Il avoit alors dix-huit ans. L'envie de lui plaire lui fit composer deux Tragédies, l'une intitulée *Cléopâtre*, qui le fit connoître à la Cour, & lui mérita les bonnes graces de sa maîtresse ; & l'autre, *Cirus*, qui a échappée à mes recherches, & sans doute à d'autres Ecrivains ; sa gaieté, son esprit & ses bons mots, lui ouvrirent les portes des meilleures maisons de Paris ; il s'attira, par ces qualités sociales, la protection de la Duchesse *d'Aiguillon*, toute puissante alors à la Cour ; mais il la perdit par une Epigramme

qu'il fit après la mort du Cardinal *de Richelieu*, oncle de sa protectrice, dans laquelle il sembloit qu'il ne regrettoit l'Eminence que par la perte de la pension que cette mort lui causoit; il fut dédommagé de ce chagrin par les bienfaits de *Louis XIV* & du Cardinal *de Mazarin* : il se les attira par son attachement pour leurs personnes & par beaucoup de vers qu'il fit pour les Ballets du Roi; en voici quatre qu'on ne trouve nulle part :

> Adieu, grandeur, fortune, adieu, vous & les vôtres,
> Je ne veux point ici vos faveurs mendier.
> Adieu, vous-même, Amour, bien plus que tous les autres
> Difficile à congédier.

Les Pieces que *Benserade* a mises au Théatre, sont celle-ci : la *Cléopâtre*, Tragédie dédiée au Cardinal *de Richelieu*, imprimée en 1636, *in-*4°, Paris, chez *Antoine de Sommaville* ; la *Mort d'Achile, & la dispute de ses armes*, Tragédie dédiée au Roi, imprimée en 1637, *in* 4°. chez le même Libraire; *Iphis & Iante*, Comédie en cinq Actes, dédiée à M. *Beautru*, Introducteur des Ambassadeurs; imprimée en 1637, *in-*4°. chez le même Libraire; *Gustaphe* ou *l'heureuse Ambition*, Tragi-Comédie, en 1637, *in-*4°, chez le même Libraire; *Méléagre*, Tragédie, imprimée à Paris en 1641, *in-*4. chez le même Libraire ; *la Pucelle d'Orléans*, Tragédie, en 1642, *in-*4°. Paris, chez le même Libraire ; *la Menardiere* prétend être l'Auteur de cette derniere Piece.

BERAINVILLE (M. le Chevalier de), Auteur de beaucoup de Pieces jolies de société. On ne cite ici que *la nouvelle Isle des Esclaves*,

Drame lyrique, en cinq Actes, & *le Nouvel Age d'or*, Fête allégorique, donnée à l'occasion du Mariage du Grand-Duc; *Janus, ou le Triomphe de la Vertu*, en deux Actes, à grand spectacle, en réjouissance de l'Accouchement de la Reine.

BERGERAC (Cirano de), Voyez *Cirano*.

BERNARD (Mademoiselle Catherine), née à Rouen, étoit une femme très-aimable & encore plus spirituelle ; elle fut élevée dans la Religion Protestante : elle l'abjura en 1685 ; outre les Pieces de Théatre qu'elle a composées, elle donna au Public, *Eléonor d'Yvrée*, & *le Comte d'Amboise*, jolis Romans. Le Roi lui accorda une pension de six cents livres, dont elle a joui jusqu'à sa mort, arrivée en 1712 ; elle étoit fort amie de M. *de Fontenelle*, qui, dit-on, a eu part à ses Tragédies de *Laodamie* & de *Brutus* ; elle étoit de l'Académie de Ricovrati. Les Pieces qu'elle a mises au Théatre, sont *Laodamie*, Reine d'Epire, Tragédie jouée le 11 Février 1689 ; *Brutus*, Tragédie, donnée le 22 Novembre 1690, dédiée à Madame la Duchesse, imprimée en 1691, *in-12*, Paris, chez la veuve *Gonthier*.

BERNIER DE LA BROUSSE (François), Auteur de l'*Embrion Romain*, imprimée en 1617, Tragi-Comédie, en vers, divisée en deux parties, de cinq Actes chacune, représentée en 1612 ; des *Heureuses Infortunes*, & de deux *Bergeries* en 1622 ; la premiere en prose & en vers, divisée en trois journées ; la seconde, divisée en huit Eglogues. Je ne pus m'empêcher, après les avoir lues,

lues, de penser que les Anciens nous ont toujours surpassés dans le genre pastoral.

BERNOUILLY, Auteur du *Philosophe soi-disant*, Comédie en trois Actes, en vers, représentée à Bordeaux, le 9 Octobre 1762, imprimée dans cette Ville en la même année, *in 8°*.

BEROULDE DE VERVILLE, né en 1558, étoit Poëte, Savant, Philosophe & Mathématicien ; on sait qu'il a travaillé pour le Théatre ; mais aucun des titres de ses Pieces ne sont venus jusqu'à nous.

BERQUIN (M.), a mis en vers la Scene lyrique de *Pygmalion* de *J.-J. Rousseau*, en 1774.

BERTAUD, frere ou neveu de M. *de Morteville*, dont on a des Mémoires sur l'Histoire *d'Anne d'Autriche*, femme de *Louis XIII.*, est l'Auteur d'une Comédie, intitulée le *Jugement de Job & d'Uranie*, petite Comédie en un Acte, en vers, sur les deux Sonnets de *Voiture & de Benserade*, imprimée en 1654, *in 12*, Paris, sans nom de Libraire.

BERTRAND (François), Avocat d'Orléans en 1611 ; on est encore en doute si la Tragédie de *Priam, Roi de Troie*, en 1600, est de lui ou de son frere : on trouve un quatrain à la tête de la Piece imprimée, qui renferme l'éloge de son Auteur ; cette Piece est en cinq Actes, en vers, avec des Chœurs. elle a été imprimée à Rouen, en 1605, *in 12*, chez *Raphaël du Petit-Val* ; autre édition en 1611.

BERRUYER (Jean de la Maison-Neuve), n'est connu que par une espece de Moralité, qui a pour titre : *Coloque jocial de Paix, Jus-*

Tome II. C

tice, Miséricorde & Vérité, pour l'heureux accord des très-Augustes Rois de France & d'Espagne; Paris, chez *Martin Lhomme*, 1759, *in-8°*. Je doute que cette ancienne Piece qui n'a que cinq personnages, ait été représentée à la Cour, devant le Roi, comme la tradition l'annonce.

BEUIL (Honorat), Marquis *de Racan*, né en 1589, mort en 1670; il débuta par être Page de la Chambre du Roi, en 1605; il se distingua au siege de la Rochelle, il se maria en 1628, fut nommé de l'Académie Françoise en 1634, dans la même année de ce célebre établissement : il s'acquit une grande réputation par ses Poésies; il n'est connu, pour le genre dramatique, que par des *Bergeries*, & la Pastorale d'*Artenice*, représentée & imprimée en 1616.

BEYS (Charles), dès l'âge de quinze ans, il se consacra à la Poésie; en 1634 il se fit connoître par deux Tragédies & depuis par trois autres; en 1646, il reçut l'ordre de *Louis XIII*, pour composer un *Poëme épique*, sur toutes ses Médailles, gravées par *Valde*, Liégeois, sur les campagnes de ce Monarque : ce qu'il exécuta quelques années après; il fut soupçonné d'avoir écrit contre le Gouvernement, ce qui le fit enfermer à la Bastille; mais ayant fait connoître son innocence, le Cardinal *de Richelieu* ordonna qu'il fût élargi; son défaut principal étoit de trop aimer le vin. Il mourut en 1659; ses Pieces de Théatre sont, selon l'ordre chronologique, *l'Hôpital des Fous*, *le Jaloux sans sujet*; 1635; *Célime, ou les Freres*

rivaux, en 1636; *l'Amant libéral*, en 1637, & les *Fous illuſtres*, en 1652.

BEZ (Fernand de), Pariſien; cet ancien Poëte n'eſt connu que par deux *Eglogues* ou *Bergeries*; la premiere à quatre perſonnages, contenant l'inſtitution, puiſſance, office d'un bon Paſteur, dédiée à *François de Lorraine*, Chevalier de *Rhodès*, imprimée à Lyon, en 1563, *in-8°*; la ſeconde, à cinq perſonnages, contenant les abus du mauvais Paſteur, & montrant que *bienheureux eſt qui a cru ſans avoir vu*; imprimée à Lyon, en 1563, *in-8°*.

BEZE (Théodore de), Miniſtre Proteſtant, n'eſt connu que par une Tragédie, intitulée *Abraham ſacrifiant*, qu'il fit jouer à Geneve, en 1552, où il mourut en 1605, âgé de quatre-vingt-ſix ans.

BIBIENA (M), la *Nouvelle Italie*, Comédie en trois Actes, en 1762.

BIDARD fit repréſenter à Lille, en 1675, une Tragédie d'*Hyppolite*, par les Comédiens de M. le Duc, & la dédia au Maréchal *d'Humieres*; elle fut imprimée dans cette Ville, en la même année, *in* 12, chez *Balthazar le Francq*.

BIELFILDT (le Baron de) fit imprimer en 1753, les quatre Pieces ſuivantes: le *Tableau de la Cour*, en 1753; *la Matrône*, en 1753; *Emilie ou le Triomphe du Mérite*, en 1753; & *le Mariage*, en 1753: ces Comédies furent toutes repréſentées avec ſuccès à Vienne en Autriche.

BIENNOURI (M.), Auteur du *Theatre à la mode*, Comédie, imprimée en 1767.

BIENVENU (Jacques.) n'eſt connu que par une Tragédie Apocalyptique, intitulée *le*

Triomphe de J. C., en 1562; il est aussi l'Auteur d'une Satyre que l'on trouve imprimée à la suite de sa Comédie, qui a pour titre, *le Pape malade*, imprimée à Geneve, dans la même année.

BIGRE (le), composa une Piece en 1650, in-4°, imprimée à Paris, chez *Pierre Lami*, intitulée *Adolphe, ou le Bigame généreux*, Tragi-Comédie avec un avis au Lecteur; *Beauchamps* lui attribue encore le *Fils malheureux*, imprimée dans la même année, Paris, même Libraire.

BILLIARD (Claude), sieur *de Courgenay*, né dans le Bourbonnois; il fut Page en France, dans sa jeunesse, de la Duchesse *de Retz*; son défaut principal étoit une trop haute opinion de son mérite; il avoit composé un Poëme héroïque, intitulé *l'Eglise triomphante*; mais de fortes raisons empêcherent qu'il ne fut imprimé; ses Pieces de Théatre sont, *Polixene*, Tragédie avec des Chœurs, représentée en 1607; *Gaston d Foix & Mérouée*, Tragédies représentées dans la même année; *Panthée*, en 1608; *Saül*, en la même année; *Albouin*, en 1609; *Genevre*, en la même année, & la *Mort de Henri IV le Grand*, en 1610; toutes Pieces imprimées à Paris, en la même année, sans nom d'Imprimeur.

BILLARD DU MONCEAU (M.), Auteur de la Comédie de *l'Espièglerie*, représentée pour une fête à Auteuil.

BINET (Claude) n'est connu que par une Tragédie de *Médée*, imprimée en 1577, & une *Eglogue*, à trois personnages & un Chœur de Nymphes sur le trépas de *Pierre Ronsard*, &c.

intitulée *Perrot*; on la trouve dans le dernier tome des *Œuvres de Ronsard*.

BISSON DE LA COUDRAYE (Madame Jeanne), placée ici pour avoir composé en 1703, une Tragédie intitulée, le *Martyre de Jean-Baptiste*, ou *la Désolation de Saint-Jean*, Tragédie dédiée à Monseigneur de Guerchois, imprimée à Rouen, *in-*8°, chez *Laurent Machuel*.

BLAISEBOIS mit au Théâtre, à Autun, en 1686, une Tragédie intitulée *Sainte-Reine*, qu'il fit imprimer dans cette Ville en la même année.

BLAMBEAUSAULT (J. D. L. sieur de), connu par les Pieces intitulées, *l'Instabilité des Félicités amoureuses*, & *de la Goutte*, imprimée en 1605; la premiere est une Tragédie Pastorale en vers, divisée en quatre pauses, qui tiennent lieu d'Actes sans distinction de Scenes, imprimées à Rouen, en la même année, *in-*12, chez *Claude le Vilain*; la seconde, *la Goutte*; Tragédie imitée de *Lucien*, en vers, sans distinction d'Actes & avec des Chœurs : cette Piece n'a que trois Scenes; je ne l'ai pas vu imprimée.

BLANC (M. Jean-Bernard), Abbé, né à Dijon, le 3 Décembre 1707, Historiographe des bâtiments du Roi, donna au Théâtre, dans le mois de Janvier 1735, une Tragédie, intitulée *Abensaïd*, qui eut beaucoup de succès; elle fut imprimée en 1736, *in-*8°. à Paris, chez *Prault*, & est restée au Théâtre cet Auteur étoit déjà connu par ses Lettres sur les Anglois, qui lui ont fait beaucoup d'honneur.

BLANC (M. le) donna au Théâtre en

1763, *Manco-Capac*, premier Inca du Pérou, Tragédie repréſentée le 13 Juin ; *la Préſomption à la mode*, Comédie en cinq Actes, en vers, jouée le premier Août 1763 ; *Malagrida*, Tragédie en trois Actes, en vers, imprimée dans la même année ; *les Druides*, Tragédie donnée le 7 Mars 1772, interrompue à la treizieme repréſentation, par un ordre ſupérieur ; *Albert*, Tragédie, repréſentée le 4 Février 1775, toutes Pieces qui annoncent les grands talents & qui font deſirer que l'Auteur continue à nous en convaincre.

BLIN DE SAINT-MORE (M.), donna en 1773, *Orphanis*, & en 1775, *Joachim, ou le Triomphe de la Piété filiale* ; Ouvrages qui méritent d'être lus.

BLONDEL DE BRISÉ (Pierre-Marin, ou Pierre l'Anglois), ſieur *de baleſtat*, nom ſuppoſé, étoit Anglois ; ce qu'on ſait de plus, c'eſt qu'il eſt l'Auteur d'une Comédie, intitulée, *les Combats de l'Amour & de l'Amitié*, en 1583, & de quelques autres Ouvrages ; qu'il fit une Ode ſur la mort *de Jean de la Péruſe*, qui fit beaucoup de bruit dans ce temps-là ; on la trouve à la page 15 de l'Edition *in* 4°. de ſes Œuvres.

BOANDEAU : l'on ne connoît de ce Poëte que la Comédie du *Printemps de Geneve*, imprimée en 1738 ; *in*-12.

BOINDIN (Nicolas), Procureur du Roi au Bureau des Finances de la Généralité de Paris, Aſſocié vétéran de l'Académie Royale des Inſcriptions, né à Paris en 1676, mort dans la même Ville, le premier Décembre 1751,

étoit un homme de beaucoup d'esprit, mais avec trop d'emphase & de prétention; ce qui fit dire à *J.-B. Rousseau*:

> Dieu préserve mon ouie
> D'un homme d'esprit qui m'ennuie ;
> J'aimerois cent fois mieux un sot.

Boindin a mis au Théatre en 1701, *les trois Gascons*, Coméd. en un Acte, en prose ; la même année, *le Bal d'Auteuil*, en trois Actes, en prose ; en 1704, *le Port de Mer*, en un Acte, en prose ; il présenta depuis aux Comédiens *le Petit-Maître de Robe*, qui n'a pu être jouée pour cause qu'on ignore encore, la raison en est cependant facile à deviner : on lui attribua mal à-propos *la Matrône d'Ephese*, Comédie représentée en 1702, dont M. *de la Motte* est sûrement l'Auteur, en 1559.

BOIS (Jacques du), Auteur des *Réjouissances de Paris*, sur les Mariages du Roi d'Espagne & du Prince *de Piémont*.

BOIS (du), Médecin à Amiens, Auteur d'une seule Comédie, jouée à Marseille, en 1714, intitulée *le Jaloux trompé*, Comédie en un Acte, en prose : elle est imprimée à Troyes & à Paris, en 1714, *in*-12, chez la veuve *Oudot*, & dédiée à M. *de Noailles*, Grand-Bailli de Malthe.

BOIS (du), Avocat en Parlement, ancien Commissaire, donna, en 1745, conjointement avec M. *d'Orville*, une Comédie intitulée, *Les Souhaits pour le Roi*, le 30 Août, imprimée en 1750, *in*-12, à Paris, chez *Cailleau*.

BOISFRANC (de) n'est connu que par

une Comédie intitulée *les Bains de la porte Saint-Bernard*, jouée en 1696.

BOISROBERT (François le Metel, Abbé de Châtillon), Conseiller d'Etat, né en 1592, mort en 1662, étoit le fils d'un Procureur de la Cour des Aides de Rouen. Le charme de sa conversation, & le talent qu'il avoit de railler agréablement, plurent au Cardinal de Richelieu, qui le connoissoit en mérite, ce qui lui attira de sa part des bienfaits dont il assura sa fortune. Par reconnoissance, il fit son étude de détailer l'Eminence de ses importants travaux, en lui rendant compte de toutes les folies qui se faisoient journellement à la Cour & à Paris. Tant qu'il se conduisit de cette maniere, il jouit de de la faveur la plus grande; mais ayant donné dans les travers d'une mauvaise conduite, il fut disgracié. Il trouva le moyen, quelques mois après, de rentrer en grace; il composa vingt deux Pieces de Théatre, dont la plus grande partie ne réussit pas; en voici les titres: *Pirandre & Lisimene, ou l'heureuse Surprise*, Tragi Comédie, dédiée à M. *de Cahuzac*, imprimée à Paris, en 1633, in-4°. chez *Toussaint Quinet*; *les Rivaux amis*, Tragi-Comédie, imprimée à Paris en 1639, in-4°. chez *Augustin Courbé*; *les deux Alcandre*, Tragi-Comédie, imprimée en 1640, in-4°. chez *Antoine de Sommaville*; *Palene sacrifiée*, Tragédie, imprimée en 1640, in-4°. Paris, chez *Toussaint Quinet*; *le Couronnement de Darie*, Tragi-Comédie, en 1648, in-4°. Paris, chez le même Libraire; *la vraie Didon, ou Didon la chaste*, Tragédie, Paris, 1643, chez le même Libraire; *la Jalouse d'elle-*

même, Tragédie, Paris, chez *Augustin Courbé*, 1653, in-4°; *la folle Gageure, ou les Divertissements de la Comtesse de Pembroc*, Comédie en cinq Actes, en vers, en 1650, Paris, chez le même Libraire; *les trois Oronte*, Comédie en cinq Actes, en vers, Paris, 1663, in 4°. chez *Augustin Courbé*; *Cassandre, Comtesse de Barcelone*, Tragi-Comédie, en 1654, in-4°, chez le même Libraire; *l'Inconnue*, Comédie en cinq Actes, en vers, Paris, 1654, in-12, chez *Guillaume de Luynes*; *la belle Plaideuse*, Comédie en cinq Actes, en vers, en 1655, in-12, Paris, chez le même Libraire; *la Belle invisible, ou la Constance éprouvée*, Tragi-Comédie, imprimée en 1656, in 12, chez le même Libraire; *les Coups d'Amour & de Fortune, ou l'heureuse Infortunée*, Tragi Comédie, imprimée à Paris, en 1656, in-12, chez le même Libraire; *les Apparences trompeuses*, Comédie en cinq Actes, en vers, imprimée à Paris, chez *Guillaume de Luynes*; *Théodore*, Reine de Hongrie, Tragi-Comédie, imprimée à Paris, en 1658, in-12, chez *Pierre Lami*; *l'Amant ridicule*, Comédie en un Acte, en vers, en 1655, in-12, Paris, chez le même Libraire; *les deux Semblables*, Comédie, représentée en 1657; *l'Amant ridicule*, Comedie en cinq Actes, en vers, imprimée en 1642, in-4°. Paris, chez *Toussaint Quinet*: cette derniere Piece & *les deux Alcandre*, troisieme de l'Auteur, font les mêmes, il n'y a que la date & le frontispice de changés. Je ne mets point ici les autres Pieces qui ont été attribuées à *Boisrobert*, parce qu'on l'a avancé sans preuve.

BOISSY (Louis de), né à Vic en Auvergne, le 29 Novembre 1694, mort à Paris, le 17 Avril 1758, de l'Académie Françoise en 1754, Auteur du *Mercure de France* depuis 1755 jufqu'à fa mort. C'étoit un très-galant homme, & on ne peut pas plus eftimable. Il entendoit parfaitement la magie dramatique; voici l'état des Pieces qu'il a mifes fur le Théatre François : *l'Amant de fa femme*, ou *la Rivale d'e.le-même*, Comédie en un Acte, en profe, repréfentée en Septembre 1721; *l'Impatient*, Comédie en cinq Actes, en vers, avec Prologue, repréfentée le 26 Janvier 1724; *le Babillard*, Comédie en un Acte, en vers, repréfentée le 16 Juin 1725 : cette Piece avoit d'abord été compofée en cinq Actes; *Admete & Alcefte*, Tragédie, donnée le 15 Janvier 1727; *le François à Londres*, Comédie en un Acte, en profe, donnée le 3 Janvier 1727; *l'Impertinent malgré lui*, Comédie en cinq Actes, en vers, donnée le 14 Mai 1729; *le Badinage*, Comédie en un Acte, en vers, donnée le 23 Novembre 1733; *les deux Nieces*, Comédie en cinq Actes, en vers, donnée le 24 Juin 1737; *le Pouvoir de la Sympathie*, Comédie en trois Actes, en vers, donnée le 5 Juillet 1738; *les Dehors trompeurs*, ou *l'Homme du jour*, Comédie en cinq Actes, en vers, jouée le 19 Février 1740; *l'Embarras du choix*, Comédie en cinq Actes, en vers, donnée le 9 Mars 1744; *la Fête d'Auteuil*, ou *la fauffe Méprife*, Comédie en trois Actes, en vers, donnée le 13 Août 1744; *le Sage etourdi*, Comédie en trois Actes, en vers, donnée le 14 Juil-

let 1745; *le Médecin par occasion*, Comédie en cinq Actes, en vers, donnée le 12 Mars 1745; *la Folie du jour*, Comédie en un Acte, en vers, donnée le 10 Juillet 1745; *la Péruvienne*, Comédie en cinq Actes, en vers libres, donnée le 5 Juin 1748, non imprimée; *Eugénie*, ou *les Effets de l'Amour*, Comédie en trois Actes, avec trois Intermedes : cette Piece devoit être jouée devant le Roi à Fontainebleau, le 15 Novembre 1753; n'étant pas prête, on donna à sa place *le Magnifique*, avec les Intermedes préparés pour la Piece d'*Eugénie*; il ne reste plus que le Programme de cette Comédie, & les paroles des trois Intermedes.

BOISSY (M. Louis de Laus de), Ecuyer, Lieutenant Particulier du Siege de la Connétablie de France, Rapporteur du Point d'honneur, Membre des Académies des Arcades de Rome; & des Ricovrati, présenta à la Comédie, le 18 Septembre 1758, une Piece en quatre Actes, en prose, intitulée *Roberti*, ou *le Triomphe de la Constance*, que les Comédiens François ont reçue pour être jouée à son rang.

Il est aussi l'Auteur de plusieurs Pieces représentées en société, ainsi que d'un nombre de Proverbes, qui ont été joués avec succès. Il fit représenter à Amiens, en 1766, *le Quiproquo*, ou *la Méprise*, Comédie en un Acte, en vers, aux Sablons; le 24 Août 1776, *la Course*, ou *les Jocquets*, Comédie en un Acte, en prose, qui fut imprimée en 1777, traduite depuis en Allemand, après avoir été représentée à Prague en 1779; *le double Déguisement*, ou *les Vendanges de Puteaux*, donnée le 3 No-

vembre 1776, sur le Théatre de cette Ville, imprimée en l'année suivante, avec le Divertissement intitulé *le Portrait*, qui avoit été exécuté le 3 Novembre 1775.

Le même Auteur a encore mis au Théatre de la Barriere de Monceaux, le 15 Août 1777, une Comédie proverbe sous le titre des *Epoux réunis*, à la suite de laquelle fut chanté un *duo* dont la Musique est de M. *Floquet* : cette Piece est en un Acte, en prose, & fut imprimée en 1778.

BOISSIN DE GAILLARDON (Jean); dès sa jeunesse il se livra à la carriere du Théatre. Les titres des Pieces qu'il a faites sont, *la Persane*, ou *la Délivrance d'Andromede*, Tragédie, sans distinction de Scenes ; *la Fatale*, ou *la Conquête du Sanglier de Calidon*, aussi sans distinction de Scenes ; *les Urnes vivantes*, ou *les Amours de Philidon & de Poilbelle*, Tragi Pastorale en vers, sans distinction de Scenes ; *le Martyre de S. Vincent*, Tragédie ; *le Martyre de Sainte Catherine*, Tragédie : toutes ces Pieces sont imprimées dans les Œuvres de l'Auteur, sous le titre de *Tragédies & Histoires Saintes de Jean Boissin de Gaillardon*, imprimées à Lyon, en 1618, *in-*12, chez *Simon Rigaut*.

BOISTEL (M. J.-B. d'Urelle de), de l'Académie d'Amiens, Auteur des Tragédies d'*Antoine & de Cléopâtre*, en 1741 ; d'*Irene*, en 1762, & d'autres jolis Ouvrages.

BOIVIN (Jean), de Montreuil, d'Argille, de l'Académie Françoise, a traduit l'*Œdipe* de *Sophocle*, & *les Oiseaux* d'*Aristophane* ; il mou-

fut à Paris, le 29 Octobre 1726, âgé de soixante-cinq ans. C'étoit un Littérateur éclairé & très estimable.

BOIZARD DE PONTAULT (Claude-Florimond), connu par les Pieces de *l'Heure du B.rg.r* & du *Rival Se retaire*, en 1726. On ne parle point ici de celles qu'il a données à l'Opéra-Comique.

BONPART DE SAINT-VICTOR, vivoit en 1667; il est l'Auteur d'une Pastorale intitulée *Alcimene*, en cinq Actes, en vers, dédiée à Monseigneur *de Colbert*, imprimée en 1667, *in*-12, Paris, chez *Jacquart*. J'ai vu cette Piece imprimée dans la bibliotheque de Madame la Comtesse *de la Verne*, il y a près de vingt ans; & celle du *Départ du Guerrier Amant*, imprimée en 1742, dans celle de M. *de Bombarae*. *Bonpart* étoit Membre de la Société Littéraire de Clermont en Auvergne; il mourut en 1755, très-âgé.

BONFOND n'est connu que par une Comédie intitulée *Grisélidis*, imprimée en 1595.

BONNEL DU VALGNIER (M.) traduisit, en 1761, de l'Italien de *Goldoni*, les Comédies intitulées, l'une *Paméla*, l'autre *la Veuve rusée*, qui furent jouées pendant quelques mois à Paris, en société, en 1759.

BONNET (l'Abbé) donna en 1745 une Comédie intitulée *l'Etranger*. Son objet fut de célébrer la convalescence du feu Roi & ses conquêtes. Sa Piece ne réussit pas, quoique la versification en soit coulante & agréable. Le principal Personnage est un Anglois, qui, tout ennemi qu'il est de la France, ne peut s'empê-

cher d'en admirer le Monarque. On ne doit pas terminer cet article sans apprendre qu'il se trouve une faute d'impression dans le *Dictionnaire des Pieces du Théatre*, à celle de *l'Etranger*, qu'il faut lire *Bonnet*, comme il est ici imprimé, & non *Bouret*, & ajouter que la Comédie dont il est l'Auteur est de son invention, & non tirée du Roman intitulée *les Aventures de Calliope*, comme il a été mal à-propos avancé ; & de plus, qu'il a traduit plusieurs Pieces, un Opéra de *Metastase* : l'Abbé *Bonnet* mourut en 1745.

BONVALLET DES BROSSES (l'Abbé de), Auteur de la Pastorale intitulée *Jesus naissant*, jouée à Saint-Cyr, en 1741 ; il étoit de l'Académie de la Rochelle. On ne parle point ici de son Poëme lyrique sur les événements de l'année 1744.

BORDE MONTIBERT (la). Voyez *Montibert*.

BORDELON (Laurent de), né à Bourges, en 1653, Docteur de l'Université : il fut d'abord Précepteur du Président *de Lubert* ; c'étoit un génie actif & laborieux : tant qu'il fut jeune, il travailla à des Ouvrages trop libres ; mais lorsque l'âge avancé lui rappella ses écarts, il s'en repentit, & tenta l'impossible pour les faire oublier. Toutes ses Pieces sont en prose, dans le style comique, souvent bas, telles que *Moliere, Comédien aux Champs Elisées*, Comédie en un Acte, en prose, imprimée en 1694 ; *la Loterie de Scapin*, Comédie en trois Actes, en prose, imprimée à Lyon, en 1694, chez *Antoine Briasson* ; cette Piece se trouve dans *Mo-*

tiere aux Champs Elisées: elle est historique, allégorique & critique; *Arlequin, Comédien aux Champs Elisées*, Comédie en trois Actes, en prose, à la fin de laquelle est imprimée *la Baguette*, petite Piece en prose, du même Poëte; *Misogyne, ou la Comédie sans Femmes*, en trois Actes, en prose, imprimée en 1710, *in*-12, chez *Leclerc*; *M. de Mort en trousse*, en un Acte, en prose; *Scene du Clam & du Coram*; *Scene des Grands & des Petits*. Voyez pour ces articles, le volume intitulé *Miral, ou les Aventures incroyables*; *Scenes Françoises*. Voyez le volume qui a pour titre: *les Coudées franches*.

BORÉE étoit de Savoie, il s'attacha à des Seigneurs de la Cour de Turin, & en fut protégé. Ses Pieces de Théatre sont, *Rhodes subjuguée*, par *Amée IV*, Comte de Savoie, Tragédie en cinq Actes; *Boral victorieux sur les Genevois*, dédiée à *Victor Amédée*, Prince de Piémont; *Tomire victorieuse*, Tragédie, dédiée au même Prince de Piémont; *Achille victorieux*, dédiée au Prince *de Carignan*; *la Justice d'Amour*, ibid; ces cinq Pieces sont imprimées dans un volume, à Lyon, en 1627, in-8o. chez *Vincent de Courcilly*. Borée étoit un Poëte bien foible; je m'en rapporte bien au jugement que M. le Duc *de la V.* en porte.

BOSQUET, Avocat à Rouen. On ignoreroit qu'il a travaillé pour le Théatre, aucun des titres de ces Pieces n'ayant été transmis jusqu'à ce jour, sans des vers de sa façon, publiés en 1627, qui l'apprennent.

BOSQUIER (Philippe du), né à Mons, Mi-

nime de Saint-Omer en Flandre, étoit un savant Théologien, en 1570 On n'a de lui qu'une seule Tragédie intitulée le *petit Rosaire des Ornements mondains*, &c. en 1589, *in*-12, Mons, chez *Charles Michel*. Il vivoit encore en 1610.

BOUCHER donna une seule Piece intitulée *Champagne le Coëffeur*, en 1652, Comédie en un Acte, en vers de quatre pieds, représentée en 1662, dédiée à M. le Baron *de Gentilly*, imprimée à Paris, en 1663, *in*-12, chez *Charles de Sercy*.

BOUCHER, Officier de Marine, mort en 1761, n'a mis au Théatre qu'une seule Comédie dont on ignore le titre.

BOUCHET (René), sieur d'*Ambillou*, né en 1590, exerçoit une petite Charge en Provence; il n'est connu que par une Piece intitulée, *Pastorale*, en cinq Actes, en prose & en vers, avec un Prologue & des Chœurs en vers, *Si...re*, qu'il mit au Théatre, en 1600, imprimée dans la même année; *in*-8o. Paris, chez *Robert Etienne*. Cette Piece est dédiée à Madame la Princesse *de Conty*.

BOUCHETEL n'est pas plus connu que l'Auteur précédent; il seroit ignoré, sans sa Tragédie d'*Hécube*, qui fut représentée en 1559.

BOUCICAULT (Don Louis de Maingre de), Chevalier, Colonel de Dragons, au service du Roi d'Espagne, Auteur des *Amazones révoltées*, Roman moderne, en forme de Parodie sur l'Histoire Universelle de la Fable, avec des notes politiques, en cinq Actes, imprimée à Roterdam, en 1730, *in*-12.

BOUGOIN

BOU

BOUCQIN (Simon), Valet-de-Chambre de Louis XII, *l'Epinette du jeune Prince, Conquérant, le Royaume de la bonne renommée*, en 1514, *in-fol.° L'Homme juste & l'Homme mondain*, moralité en deux Parties, imprimée en 1508, *in-4°*. Ce sont les Ouvrages dramatiques de cet ancien Poëte.

BOULANGER DE CHALUSSAY, qui vivoit du temps de *Molière*, est l'Auteur de la Comédie d'*Elomire* (*) *Hypocondre*, ou *les Médecins vengés*, Comédie en cinq Actes, en vers, avec une Préface, imprimée à Paris, en 1670, *in-12*, chez *de Sercy*; de celle de *l'Abjuration du Marquisat*, Comédie en prose, jouée en 1670; non imprimée.

BOULANGER DE RIVERY (Claude-François-Félix), né à Amiens, en 1724, de l'Académie d'Amiens, Lieutenant-Particulier de cette Ville, mit au Théâtre, en 1750, en Société, la Comédie de *Momus Philosophe*, en un Acte, en vers, imprimée en 1750; *in-12*, à Amsterdam, chez *Pierre Mortier*; *Daphnis & Amalthée*, Pastorale héroïque, non représentée, imprimée en 1751; il est aussi l'Auteur d'Ouvrages estimés. Il mourut de la petite vérole, le 24 Décembre 1758. Un Ecrivain moderne lui attribue aussi la Tragédie de *Codrus*.

BOUNIN (Gabriel), Avocat, Bailli, & Maître des Requêtes du Duc *d'Alençon*, Lieutenant de Château-Roux en Berry, Conseiller du Roi; ses Pieces de Théâtre sont, la *Soltane*, Pastorale, imprimée en 1561, *in-4°*. chez *Guillaume Mo-*

(*) *Elomire* est l'Anagramme de *Molière*.

rel ; *l'Alectriomachie*, qu'il publia en 1586, & d'une Tragédie fur la *Défaite & Occifion de la Piaffe & de la Picquorée, & banniffement de Mars*, &c. à douze Perfonnages, Paris, chez *Jean Meftayer*, 1579, *in*-4°. Cette Tragédie en cinq Actes, eft précédée d'un Prologue. Ce Poëte connoiffoit fi peu l'Hiftoire, qu'en traitant dans la *Soltane*, celle des Turcs, il fait jurer fes Perfonnages par *Jupiter*, comme dans les fiecles du Paganifme.

BOURRÉE (Michel), fieur *de la Porte* Avocat au Mans, en 1584, eft Auteur de plufieurs Pieces de Théatre, entr'autres d'une Tragédie Latine, traduite depuis en François, intitulée *la Mort du Duc de Guife*, tué par *Poltro de Meray*.

BOURETTE (Madame), la *Coquette punie*, Comédie en un Acte, en vers, en 1779.

BOURGEOIS n'eft connu que par une Piece intitulée *les Amours d'Eroftrate*, jouée en 1545.

BOURLÉ (Jacques), Docteur en Théologie, Profeffeur de Sorbonne, Curé de Saint-Germain-le-Vieil, né à Long-Ménil, traduifit en vers en 1584, fix Comédies de *Térence*; elles ne furent point imprimées. *Beauchamps*, dans fes Recherches parle d'un *Jean Bourlier*, vivant en 1556, qui a auffi traduit *Térence*. Il y a toute apparence que ces deux Traducteurs n'en font qu'un, & que la bévue ne roule que fur la méprife du nom de baptême.

BOURGNEUF (l'Abbé du), Jéfuite, dans fa jeuneffe; depuis Vicaire de Saint-Laurent, à Paris, Auteur de *Daphnis*, Paftorale, en un Acte, en vers, à l'honneur de M. *de Rafti-*

gnac, Archevêque de Tours, pour son heureuse convalescence; représentée en présence du Prélat, en 1746, au College, par les Ecoliers de Rhétorique, le 20 Février 1743, imprimée à Tours dans la même année, *in-12*, chez *François Lambert*.

BOURGNEUF (M.), Curé de Villejuif, donna au College de Tours, la Pastorale de *Daphnis*, en 1742.

BOURRON (H. D. Coigné de), vivant en 1620, donna sa premiere Piece, intitulée *la Pastorale d'Iris*, en 1642, dédiée à Madame *de la Pecherelle*, Gouvernante alors des Filles de la Reine ; elle est en cinq Actes, en vers, imprimée à Rouen, en 1620, *in-12*, chez *David du Petit-Val*; la seconde, *les Amours d'Angélique & de Médor*, avec les *Furies de Roland*, &c. Cette Tragédie est tirée de l'*Arioste*; elle est sans distinction de Scenes, & fut imprimée à Troyes, en 1620, chez *Nicolas Oudot*.

BOURSAC (de) n'est connu que par la Tragi-Comédie de *l'Esclave couronnée*, représentée en 1638, imprimée dans la même année, *in-12*, Paris, chez *Antoine de Sommaville*.

BOURSAULT (Edme), né en Champagne, à Mussy-l'Evêque, en 1658; mort à Paris, le 15 Septembre 1701. Son éducation fut si négligée, qu'il ne savoit ni le latin ni parler correctement sa langue naturelle, quand il vint à Paris, en 1651. Honteux, après quelques années de séjour dans cette Ville, de sa profonde ignorance, il prit des Maîtres, & s'attacha avec tant de chaleur à profiter de leurs leçons, qu'avant deux ans il parvint à

D ij

posséder sa langue dans toute sa pureté. Il composa, pour son premier Ouvrage, une *Gazette burlesque*, qui le fit mettre à la Bastille. Lorsqu'il en fut sorti, il fit imprimer une production intitulée *l'Ecole des Souverains*, dont le Roi fut si satisfait, qu'il le nomma sous-Précepteur de M. *le Dauphin*. La jalousie qu'en eut *Despréaux*, qui ne l'aimoit pas, fit manquer au jeune Poëte cette honorable Place. *Despréaux* s'en repentit depuis, & se réconcilia avec lui. Les Pieces de *Boursault* pour le Théatre sont au nombre de seize, dont la plupart réussirent & sont encore au Théatre ; les voici : *le Médecin volant*, Comédie en un Acte, mise au Théatre en 1661 ; *le Mort vivant*, en un Acte, en la même année ; *le Mort vivant*, en trois Actes, en 1662 ; *le Portrait du Peintre*, ou *la Contre-Critique de l'Ecole des Femmes*, en un Acte, en vers, en 1663 ; *les Cadenas*, ou *le Jaloux endormi*, en un Acte, en vers, en 1643 ; *les Yeux de Philis changés en Astres*, Pastorale en trois Actes, en vers ; *les Nicandre*, ou *les Menteurs qui ne mentent point*, Comédie en cinq Actes, en vers, représentée en 1664 ; *la Satyre des Satyres*, Comédie en un Acte, en vers, non représentée, imprimée en 1669, Piece contre *Despréaux*, qui eut le crédit d'en empêcher la représentation, mais n'en put faire défendre l'impression ; *la Princesse de Cleves*, refusée par les Comédiens ; il la retoucha & changea le titre ; elle fut mise au Théatre sous le nom de *Germanicus*, Tragédie qui eut un grand succès ; *Marie Stuart*, Tragédie, représentée en 1683 ; *la Comédie sans titre*, ou *le Mercure galant* : *Visé*

s'oppofa à la repréfentation ; M. *de la Renie* la permit, pourvu qu'on la jouât fous le premier titre, en 1683 ; *la Fête de la Reine d'Iverne*, en un Acte, mife en mufique pour une Fête donnée à Anieres, à Madame *de Brunfwick*, en 1690 ; *les Fables d'Efope*, en cinq Actes, en vers, avec un Prologue, en 1660 ; *Phaéton*, en cinq Actes, en vers libres, en 1691 ; *les Mots à la mode*, en un Acte, en vers, en 1694 ; *Efope à la Cour*, Comédie héroïque en cinq Actes, en vers, avec un Prologue ; après la mort de l'Auteur, en 1701, *les Nicandre*, Comédie réduite en trois Actes, imprimée en 1684, *in-12*, Paris, chez *Thomas Jolly* ; *le Jaloux endormi*, en un Acte, en vers, Paris, chez *Guignard*.

BOUSCAL (Guerin Guyon de), Avocat au Confeil en Languedoc, avoit été Clerc, dans fa jeuneffe, de *Coras* ; il eft Auteur de la Tragédie de *Jonas*. Il fe fit Comédien, à l'exemple de *Boufcal* fon Patron ; c'eft ce que l'on a pu recueillir de ce Poëte, connu par les Pieces qu'il a compofées pour le Théatre, favoir : *la Doranife*, Tragi-Comédie-Paftorale en cinq Actes, en vers, imprimée à Paris, en 1634, *in-8°.* chez *Marbre Cramoify*, en la boutique de *Langelier* ; *la Mort de Brute & de Porcie*, ou *la Vengeance de la Mort de Céfar*, Tragi-Comédie, avec un Prologue, en vers ; de *la Renommée*, dédiée au Cardinal *de Richelieu*, imprimée à Paris, en 1637, *in-4°.* chez *Touffaint Quinet* ; *l'Amant libéral*, Tragi-Comédie, imprimée à Paris, en 1637, *in-4°*, chez le même Libraire ; *Cléomene*, Tragi-Comédie, imprimée

à Paris, en 1640, *in-*4°. chez *Antoine de Sommaville*; *Dom Quichotte de la Manche*, Comédie en cinq Actes, en vers, imprimée en 1640, chez le même Libraire; *Dom Quichotte de la Manche*, seconde partie, Comédie en cinq Actes, en vers, imprimée en 1640, *in-*4°. chez le même Libraire; *le Gouvernement de Sancho Pança*, Comédie en cinq Actes, en vers, imprimée en 1640, *in-*4°. chez le même Libraire; *le Fils désavoué*, ou *le Jugement de Théodoric*, Roi d'Italie, Tragi-Comédie, en 1642, *in-*8°. Paris, chez le même Libraire; *la Mort d'Argis*, Tragédie, en 1642, *in-*4°. Paris, chez le même Libraire; *Orondate*, ou *les Amants indiscrets*, Tragi-Comédie, en 1645, *in-*4°. Paris, chez le même Libraire; *le Prince rétabli*, Tragi-Comédie, en 1647, *in-*4°. Paris, chez *Toussaint Quinet*. Dans le nombre de tant de Pieces, il s'en trouve de bien faites, d'intéressantes, & de passablement écrites pour le temps.

BOUSSY (Pierre de) étoit de Tournay; il n'est connu que par la Tragédie de *Méléagre*, qu'il donna en 1552, imprimée en 1582, à Caën.

BOUSSU (Q. de) ne seroit pas ici placé sans une Tragedie qui a pour titre *Hedwige*, Reine de Pologne, dont il est Auteur: elle est dédiée à M. le Duc *d'Aremberg*, & a été imprimée à Mons, en 1713, *in* 12, chez *Gillot-Albert Havart*.

BOUTTROUX (M.), Avocat, Auteur d'un Drame intitulée, *les deux jeunes Sauvages*, en 1770.

BOUTELIER (M. de), Auteur du *Save-*

BOU

tier & du Financier, Comédie en trois Actes, en 1765 ; d'*Elise*, en 1776 ; du *Laboureur* ; *Zirphis & Mélida*, en 1768 ; du *Sellier d'Amboise*, en 1769 : toutes Pieces qui annoncent les talents de l'Auteur.

BOUTIGNY (François le Voyer de), Maître des Requêtes, mort en 1688. Il n'est ici placé que comme Auteur du *Grand Sélim*, ou *le Couronnement tragique*, Tragédie, imprimée en 1643, in-4°. Paris, chez *Nicolas de Sercy* ; la tradition lui donne encore une Tragédie de *Manlius*.

BOUVOT (l'Abbé) mit au Théatre, en 1744, *l'Etranger*.

BOUVOT (Antoine-Girard), né à Langres, Auteur de la Tragédie de *Judith*, ou *l'Amour de la Patrie*, représentée en 1649, dédiée à Demoiselle *Catherine-Paschal-Bien-Aimée du Parnasse*, imprimée dans la même année, in-4°. Paris, chez *Claude Boudeville* ; *Annibal*, Tragi-Comédie, imprimée en 1649, in 4°. Paris, chez *Pierre Targa* ; & *Arsaces*, Roi des Parthes, dédiée par l'Imprimeur à l'Auteur, en 1666 ; in-12, Paris, chez *Théodore Girard*.

BOYER (Claude), Abbé, de l'Académie Françoise, né en 1618. Son penchant pour le Théatre étoit si outré, qu'il lutta pendant cinquante ans contre le Public, qui ne lui fut favorable qu'à la premiere & à la derniere représentation de ses Pieces ; à celle de sa Tragédie d'*Agamemnon*, qui fut jouée sous le nom d'*Assezan*, se trouvant au Parterre, & la voyant applaudir, n'étant plus le maître du transport de sa joie, il s'écria : *elle est pourtant de Boyer* ;

ce mot lui coûta cher, elle fut sifflée le surlendemain : c'est de *Beauchamps* que l'on tient cette anecdote. Ce malheureux Poëte mourut en 1698, âgé de quatre-vingts ans. Voici l'état de ses Pieces : *la Porcie Romaine*, Tragédie, en 1646, *in*-12, Paris, chez *Augustin Courbé*; *la Sœur généreuse*, Tragédie, en 1647, *in*-4°. Paris, chez le même Libraire ; *Poruis*, ou *la Générosité d'Alexandre*, en 1647, *in*-4°. Paris, chez *Toussaint Quinet* ; *Aristodeme*, Tragédie, en 1649, *in*-4o. Paris, chez le même Libraire ; *Tiridate*, Tragédie, en 1649, *in*-4o. Paris, chez le même Libraire ; *Ulisse dans l'Isle de Circé*, Tragi-Comédie, en 1650, *in*-4°. Paris, chez le même Libraire ; *Clotilde*, Tragédie, en 1659, *in*-12, Paris, chez *Charles de Sercy* ; *Fédéric*, Tragi-Comédie, en 1660, *in*-12, Paris, chez *Augustin Courbé* ; *la Mort de Démétrius*, ou *le Rétablissement d'Alexandre*, Tragédie, en 1661, *in*-12, Paris, chez le même Libraire ; *Policrite*, Tragédie, en 1662, *in*-12, Paris, chez *Charles de Sercy* ; *Orapaste*, ou *le faux Jonaxare*, Tragédie, en 1668, *in*-12, Paris, chez le même Libraire ; *les Amours de Jupiter & de Semelé*, Tragédie, dédiée au Roi, en 1666, Paris, chez *Thomas Jolly* ; *la Fête de Vénus*, Comédie en cinq Actes, en vers, en 1669, *in*-12, Paris, chez *Gabriel Quinet*; *le Jeune Marius*, Tragédie, en 1670, *in*-12, Paris, chez *Toussaint Quinet* ; *Policrate*, Comédie héroïque en cinq Actes, en vers, en 1670, *in*-12, Paris, chez *Claude Barbin* ; *Lisimene*, ou *la Dame Bergere*, Pastorale en cinq Actes, en vers, en 1672, *in*-12, Paris, chez

Pierre le Monnier; le Fils supposé, Tragédie, 1672, in-12, Paris, chez le même Libraire; le Comte d'Essex, Tragédie, en 1678, in-12, Paris, chez Charles Osmont; Artaxerce, avec sa critique, Tragédie, en 1683; Paris, chez G. Blagoury; Agamemnon, Tragédie, sous le nom d'Assezan, en 1680, in-12, Paris, chez Théodore Girard; Antigone, Tragédie, sous le nom d'Assezan, en 1685, in-12, Paris, chez le même Libraire; Jephté, Tragédie en trois Actes, avec des Chœurs, en 1692, in-12, Paris, chez le même Libraire; Judith, Tragédie, en 1695, in-12, Paris, chez Coignard; Caton, Tragédie traduite d'Adisson, en 1713, in-12, Amsterdam, chez Jacques Desbordes. Plusieurs Ecrivains des Théatres attribuent en-encore à l'Abbé Boyer ces Pieces: Alexandre, Célimene, Athalante, Demarate, la Thébaïde, Tigrane, Zénobie, & l'heureux Policlete, mais sans autorité convaincante.

BOYS (Jacques du), de Péronne. Tout ce qu'on sait, c'est qu'il est l'Auteur d'une Piece intitulée, Comédie & Réjouissances de Paris, sur les Mariages du Roi d'Espagne & du Prince de Piémont, avec les Princesses de France Elizabeth & Marguerite, fille & sœur de Henri II, en 1559.

BOZE (Claude Gros de), de l'Académie Françoise & de celle des Inscriptions & Belles-Lettres, né à Lyon, le 28 Janvier 1680, mort le 14 Septembre 1754; il n'a fait pour le Théatre que deux Comédies: la premiere en un Acte, en vers, en 1730, intitulée les Eaux de Passy; la seconde en trois Ac-

tes, en vers, ayant pour titre : *le Nonchalant*; toutes deux non imprimées, en manuscrit *in-*4°.

BRACH (Pierre de) seroit entiérement ignoré, sans une Pastorale intitulée *Aminte*, tirée de l'Italien, donnée, en 1584, à Bordeaux.

BRECOURT (Guillaume, Marcourcan de), Auteur & Comédien, joua d'original le Rôle d'*Alain*, dans *l'Ecole des Femmes* de *Moliere* : il se brouilla quelque temps après avec ce célebre Comique, & passa tout de suite à l'Hôtel de Bourgogne. En représentant à la Cour le Rôle de *Timon*, dans la Comédie de ce titre, il se rompit une veine & en mourut en 1687; il a composé pour le Théatre ; *la feinte Mort de Jodelet*, Comédie un un Acte, en vers, imprimée en 1660, *in-*12, chez *Jean Ribou*; *la Noce de Village*, en un Acte, en vers, avec une estampe au frontispice, & une à chaque Acte & à chaque Scene, gravé par le *Pautre*, en 1666, *in-*12, Paris, chez *Jean Guignard*; *le Jaloux invisible*, en trois Actes, la même année, *in-*12, Paris, chez *Pepingué*; *l'Ombre de Moliere*, en un Acte, en prose, la même qui se trouve dans l'édition *de Moliere*, en 1674, *in-*12, Paris, chez *Claude Barbin*; *Timon*, en un Acte en vers, à Rouen, sans date, *in-*12, chez *Jean Gruel*; *les Flatteurs trompés, ou l'Ennemi des faux Amis*, en un Acte, en vers, en 1699, *in-*12, Caën, chez *Jacques Godet*; c'est absolument la même que *Timon*, à la réserve du titre changé, *la Régale des Cousins de la Cousine*, en un Acte en vers, en 1674, *in-*12, Francfort, chez *Isaac Wam*; on lui attribue encore l'*Infante Salicoque, ou le Héros de Roman*,

Comédie en un Acte, jouée en 1667, non imprimée.

Je ne dois pas omettre que *Brecourt* étant un jour à la chasse à Fontainebleau, fut attaqué par un sanglier qui s'attacha à sa botte pour le précipiter à terre ; il se défendit si vaillamment, qu'il le tua d'un coup d'épée ; le Roi qui en fut le témoin, lui demanda s'il n'étoit point blessé ? Sur la réponse que non, Sa Majesté s'écria : qu'elle n'avoit jamais vu porter un coup d'épée si vigoureux ; ce qui fit bien de l'honneur à *Brecourt*.

BRET (M.), né à Dijon, connu d'abord par de jolis Ouvrages, & depuis par des Pieces de Théatre, dont une partie y sont restées, & s'y revoient encore avec plaisir. Celles qui ont été jouées au François, sont *le Quartier d'Hiver*, Comédie en un Acte, en vers, en société avec MM. *Daucourt* & *Villaret*, représentée le 4 Décembre 1744, imprimée à Paris, dans la même année, *in-*12, chez *Pissot*; *l'Ecole Amoureuse*, Comédie en un Acte, en vers, le 11 Novembre 1747, imprimée en 1748, *in-*8°. Paris, chez *Prault*; *le Concert*, en un Acte, en prose, le 16 Novembre 1747 ; *la Double Extravagance*, en trois Actes, en vers, le 15 Mai 1753 ; *le Jaloux*, en cinq Actes, en vers, le 15 Mai 1755 ; *le Faux Généreux*, en cinq Actes, en vers, le 18 Janvier 1758 ; *la fausse Confiance ou la Confiance trahie*, Comédie en vers, non représentée ; *l'Epreuve indiscrette*, Comédie en deux Actes, en vers, jouée le 30 Janvier 1764. On lui attribue encore *le Mariage par dépit*, en trois Actes, en prose, joué le 13 Juin 1765 ;

il a travaillé aussi pour les autres Théatres : on ne doit pas être étonné si cet homme de Lettres estimable a discontinué de travailler dans ce genre ; chargé par le Ministere de la rédaction de la *Gazette de France*, il a cru devoir sacrifier son goût à sa propre gloire, pour s'en acquitter dignement.

BRETOG (Jean), sieur *de Saint-Sauveur* ; publia en 1561, une Comédie, intitulée, *Tragédie Françoise*, traitant de l'*Amour d'un serviteur envers sa Maîtresse & de ce qu'il en advint*, Lyon, chez *Noël Grandon*, 1561, *in*-8°.

BRETON (Guillaume le), Seigneur de la Fond, né à Nevers : sa devise étoit, *Mas houra que vida* ; dans sa jeunesse, il fut Avocat au Parlement de Paris, il devint alors amoureux d'une très-jolie personne, pour laquelle il composa un grand nombre d'Elégies & de Sonnets : il donna dans les suites au Théatre les Pieces suivantes : *Adonis*, *Tobie*, *Carite* ou l'*Epoleme*, *Didon*, *Dorothée*, *le Ramonneur*, & sans doute *les Ramonneurs*, attribués à un autre ; il vivoit encore en 1587 ; de toutes ces Pieces, la seule Tragédie d'*Adonis* a été imprimée à Paris en 1579, *in*-12, par les soins de *François d'Amboise*, qu'il a dédiée à Madame *de Saint-Phale*, Duchesse *de Beaupréau*, Paris, chez *Abel Langelier*, seconde édition, à Paris, chez le même Libraire, en 1597, *in*-12, troisieme édition ; à Rouen, en 1611, *in*-12 ; chez *Raphaël du Petit-Val* ; les autres Pieces de ce Poëte n'ont pas été imprimées.

BRIDARD n'est connu que par une Pastorale, intitulée *Uranie*, Tragi-Comédie-Pasto-

rale en cinq Actes, dédiée à Mademoiselle *de Bourbon*, avec un argument, un avis au Lecteur & quelques vers, imprimée à Paris, en 1648, *in-8°.* chez *Jean Martin.* L'Auteur dit lui-même beaucoup de bien de sa Piece, dans l'avis au Lecteur. *Voyez* la plaisante tirade de ce Poëte sur ses Censeurs, dans l'histoire du *Théatre François*, de M. le Duc *de la V....* p. 287, Tom. II ; je l'ai pris pour mon guide, & je m'en suis bien trouvé : je ne pouvois en choisir un plus sûr & un plus éclairé.

BRIE (de), né à Paris ; ce Poëte est peu connu, quoique *J.-B. Rousseau* ait fait contre lui quatre Épigrammes : il a cependant donné en 1695, deux Pieces de Théatre, la Tragédie des *Héraclides*, en cinq Actes, en vers, non imprimée ; & le *Lourdaut*, en 1697, qui n'a pas été aussi imprimée ; il en a encore traduit quelques autres, sans parler de la traduction d'*Horace* ; il étoit fils d'un Chapelier de Paris, il mourut en 1715.

BRINON (Pierre), né à Rouen, Conseiller au Parlement de cette Ville, est l'Auteur de *Baptiste*, ou *la Calomnie*, Tragédie donnée en 1613 : & de l'*Ephésienne*, ou de *la Matrône d'Ephese*, en 1614 ; on a long-temps prétendu qu'il avoit aussi composé la Tragédie de *Jephté*, représentée en 1613, imprimée en 1615.

BRISSET (Roland), sieur *du Sauvage*, Gentilhomme de Tourraine, Avocat au Parlement de Paris ; *la Croix du Maine*, qui assure qu'il le connoissoit, ne convient point qu'il fut noble ; mais il assure qu'indépendamment des Pieces suivantes qu'il a faites, qu'il a mises au

Théatre, telles que *Thieste*, *Baptiste*, *Agamemnon*, *Hercule Furieux*, *Octavie*, la *Diéromene* & les *Traverses d'Amours*; il est aussi l'Auteur d'*Andromaque*: toutes Tragédies imprimées à Tours, *in-4°*. en 1589, excepté les deux dernieres: ce qui a fait croire qu'il n'en étoit que le prête-nom.

BRIVES (Martial de), Capucin, Auteur du *Jugement de Notre-Seigneur Jesus-Christ, en faveur de la Magdeleine*, espece de Drame à quatre Personnages, imprimé en 1660, *in-12*, sans nom d'Imprimeur, dans un volume intitulé *le Parnasse Séraphique*, très-rare.

BROSSE, dit l'aîné, Auteur des Pieces qui suivent; la *Stratonice*, Tragi-Comédie, en cinq Actes en vers, imprimées en 1644, *in-4°*. chez *Antoine de Sommaville*; *les Innocents coupables*, Comédie en cinq Actes, en vers, 1645, *in-4°*. Paris, chez le même Libraire; *les Songes des Hommes éveillés*, Comédie en cinq Actes, en vers, en 1646, *in-4°*. Paris, chez *Nicolas le Roi*; *le Curieux impertinent*, ou *le Jaloux*, Comédie dédiée aux *Jaloux*, en 1645, *in-4°*. chez *Nicolas de Sercy*; le *Turne de Virgile*, Tragédie, en 1647, chez le même Libraire; *l'Aveugle clairvoyant*, Comédie en cinq Actes, en vers, en 1650, *in-4°*. Paris, chez *Toussaint Quinet*. *Brosse* avoit un frere auquel la tradition attribue une partie des Pieces dont il vient d'être parlé; mais ce n'est qu'une conjecture, on n'en a aucune certitude.

BROUSSE (François Bernier de la): ses Pieces de Théatre sont l'*Embrion Romain*, Tragédie, en 1612; les *Heureuses Infortunes*, Tragi-Comédie en 1618; une *Bergerie* en prose & en

vers, en 1619; une seconde *Bergerie* en quatrains, dans la même année. Ce Poëte avoit de l'esprit, mais ignoroit la marche du Théatre : il étoit du Poitou; il vivoit encore en 1617.

BRUERE (Charles-Antoine le Clerc de la), né à Paris en 1716; ses talents & son caractere aimable & prévenant lui acquirent l'estime & la considération des gens de qualité : il plut à M. le Duc *de Nivernois*, si distingué lui-même dans tous les genres de talents, qui le choisit pour Secretaire de son Ambassade à Rome, où M. *de la Bruere* resta chargé des affaires du Roi, lorsque cet Ambassadeur revint à Paris; il mourut de la petite vérole à Rome, le 18 Septembre 1754, âgé de trente-huit ans; il mit au Théatre en 1734, sa Comédie *des Mécontents*, le premier Décembre de la même année, en trois Actes, qui fut réduite dans les représentations suivantes en un seul, avec un Prologue & un Divertissement, ce qui lui mérita des applaudissements; imprimée à Paris, en 1735, *in*-12, chez *le Breton*; il est l'Auteur de l'*Histoire de Charlemagne* & de plusieurs autres Ouvrages qui lui ont fait honneur. Personne n'ignore qu'il étoit chargé de la rédaction du *Mercure*, & qu'il s'en est acquitté avec distinction.

BRUEYS (David-Augustin), né à Aix en 1640, mort à Montpellier le 25 Novembre 1723; il étoit Abbé & l'intime ami de *Palaprat*, avec lequel il sympatisoit en tout : il étoit de la Religion réformée; il fut converti par le célebre *Bossuet*, Evêque de Meaux. Il supplia ce Prélat, après sa conversion, de ne demander pour lui aucune grace au Roi, afin de ne point

être soupçonné d'aucune vue d'intérêt. Outre les Pieces de Théatre que tout le monde connoît, il est l'Auteur de plusieurs Ouvrages de Théologie estimés. Voyez *Palaprat*, pour les Pieces de Théatre où il a eu part. On doit ajouter ici à ce qui en a été dit dans le *Dictionnaire*, à l'article de son *Avocat Patelin*, que cette Piece fut imprimée en 1735, *in-*12; en 1743, *in-*8°, & qu'elle a eu encore plusieurs autres éditions. Voici l'état des Pieces de l'Abbé *Brueys*: *le Grondeur*, Comédie en trois Actes, en vers, imprimée en 1691, *in-*12, chez *Ribou*, de concert avec *Palaprat*; *le Muet*, Comédie en cinq Actes, en prose, dans la même année & chez le même Libraire, avec *Palaprat*; *l'Important*, en cinq Actes, en prose, 1693, seul; *Gabinie*, Tragédie chrétienne, imprimée en 1699, *in-*12, chez *Pierre Ribou*; *l'Avocat Patelin*, Comédie en trois Actes, en prose, en 1706, *ibid*. *l'Opiniâtre*, en trois Actes, en vers, imprimée en 1725, *in-*12, chez *Pierre Prault*; *la Force du Sang*, où *le Sot toujours Sot*, en trois Actes, en prose; jouée le même jour sur le Théatre de la Comédie Françoise & sur celui des Italiens, sous le titre de *la Force du Sang*, ou de *la Belle-Mere*: voici la raison de cette singularité. *Brueys* avoit d'abord mis au Théatre François une Piece en un Acte, en prose, intitulée *le Sot toujours Sot*, où *le Baron Paysan*, qui avoit eu la réussite la plus marquée; on lui fit entendre que ce sujet pouvoit fournir cinq Actes, & qu'en ôtant celle-ci, il en tireroit le plus grand parti: il se conduisit selon ce conseil, refondit la Piece, sous le titre de *Belle-Mere*, chargea son ami de la présenter aux Comédiens;

médiens, ce qui fut fait; mais ils la refuferent. Le parti que l'Auteur prit, fut de la réduire en trois Actes, & de lui donner le nouveau titre de *la Force du Sang*, ou du *Sot toujours Sot*; elle fut préfentée à la Comédie avec les changemens qu'elle accepta, en exigeant des corrections; *Brueys* s'en impatienta, la retira, & la remit à fon ami. *Palaprat* mourut quelque temps après; la veuve de celui-ci trouvant cette Piece dans les papiers du défunt, la fit porter aux François, fous le nom de fon mari, & elle fut reçue. *Brueys* abfent, informé de la mort de fon ami, inquiet de ce qu'étoit devenue fa Comédie, en envoya la copie à une connoiffance fur laquelle il comptoit, en le chargeant de faire jouer tout de fuite fa Piece fans fixer fur quel Théatre. Ce nouvel ami, après en avoir fait la lecture, penfant qu'elle convenoit mieux aux Italiens, la leur porta; elle fut reçue, apprife, & le hafard fit qu'elle fut affichée pour le même jour aux François & aux Italiens; de là s'en fuivit grande conteftation entre les deux Troupes. M. le Lieutenant-Général de Police en droit de décider, jugeant que l'une & l'autre étoient fondées par leurs titres, décida que chacune d'elle joueroit le même jour la Piece, & qu'elle appartiendroit à celle où elle auroit le plus de repréfentations: les Italiens l'emporterent; *Asba*, Tragédie non repréfentée; *Lifimachus*, Tragédie, idem; *les Empyriques*, Comédie en trois Actes, repréfentée en 1698; *les Quiproquo*, Comédie en un Acte, non repréfentée; *les Embarras du derriere du Théatre*, en un Acte, en profe, non repré-

Tome II. E

sentée; le *Sot toujours Sot*, ou le *Marquis Paysan*, en trois Actes, en prose, avec une dissertation *sur la Comédie de la Belle-Mere* & *le Sot toujours Sot*; pour démontrer que ces trois Comédies qui semblent avoir différents Auteurs, sont toutes de l'Abbé *Brueys*; que *Palaprat* n'y a aucune part.

BRUEYS (Claude), il existe un Recueil en trois volumes, qui renferme plusieurs Pieces qui n'ont point d'autres titres que celui de *Comédies*; les deux premieres imprimées *in-*12, en 1628, sans noms de Ville & d'Imprimeur, contiennent toutes celles de *Claude Brueys*; la derniere, imprimée en 1665, avec les Pieces de *Charles Franc*.

BRUIX (M. le Chevalier de), né à Bayonne, Auteur de la Comédie de *Cécile*, jouée en société en 1776.

BRUMOY (Pierre), Jésuite, né à Rouen, en 1688, est l'Auteur des Tragédies d'*Isaac*, en cinq Actes, en vers, en 1740; de *Jonathas*, ou le *Triomphe de l'Amitié*; du *Couronnement du jeune David*, Pastorale en quatre Actes, en vers, de *Plutus*, Comédie en trois Actes, & de *la Boîte de Pandore*, ou *la Curiosité punie*, Comédie en trois Actes, en vers libres; ces cinq Pieces sont imprimées dans ses Œuvres diverses: on est redevable à ce Savant, d'une excellente traduction du *Théatre des Grecs*. Il mourut à Paris le 17 Avril 1742.

BRUN (le), né à Paris le 7 Septembre 1680, fils d'un Trésorier de France, mort à Paris, le 28 Mars 1743; il est l'Auteur de *l'Etranger*, Comédie en un Acte, en vers, non représentée;

elle eft imprimée dans un volume intitulé, *les Aventures de Calliope*.

BRUNET (M.), connu par la Comédie intitulée, *les Noms changés*, ou *l'Indifférent corrigé*, en trois Actes, en vers, donnée le 21 Octobre 1758, imprimée dans la même année, *in-8°*, à Paris, chez *Prault* le pere; l'on trouve à la tête de cette édition, une Epître dédicatoire en vers, à l'ombre de la Demoiselle *Guéant*, charmante Actrice, qui a perdu la vie dans le printemps de fes jours. Cet Auteur mourut en 1772; il eft auffi l'Auteur de plufieurs autres Pieces dont on ne parle point ici, n'ayant aucun rapport au Théatre François.

BRUSCAMBILLE DES LAURIERS, Auteur & Comédien, débuta avec *Jean Farine*, Opérateur, & paffa de Touloufe à l'Hôtel de Bourgogne: il avoit de l'imagination & de l'efprit; il étoit admirable pour la Farce. Voyez *Lauriers* dans les Auteurs.

BRUTÉ (M.), Auteur des *Ennemis réconciliés*, Drame, en 1766, joué en fociété avec fuccès.

BRUTEL DE CHAMPLEVART (M.) publia en 1768, une Comédie héroïque, intitulée, *l'Amour Vainqueur*, qui réuffit beaucoup.

BUFFIER (Claude), Jéfuite, né en Pologne, le 25 Mai 1661, d'un pere François; fit fes études à Rouen; il n'eft Auteur que des Tragédies de *Scylla*, imprimées dans fes Œuvres, & de *Damocle*, ou *le Philofophe Roi*, en trois Actes, en profe, jouée à Rouen, en 1726; on a de ce Savant beaucoup d'Ouvrages juftement eftimés. Il mourut à Paris le 17 Mai 1737.

E ij

BURSAI (M.), de l'Académie des Arcades de Rome, Auteur d'*Artaxerce*, Tragédie en trois Actes, imitée de l'Italien de *Métaftafe*, en 1765, & d'une *Scene lyrique* en profe, jouée & imprimée à Marfeille en 1775 : ces Pieces ont fait honneur à l'Auteur. Il eft Comédien en Province. Après avoir débuté aux François, il leur propofa la Tragédie intitulée, *Artaxerce* : après la leur avoir lue en 1761, elle fut reçue; on ignore les motifs qui en ont empêché la repréfentation. Tout ce qu'on fait, c'eft qu'elle a été depuis repréfentée avec fuccès en Province.

BUSSY RABUTIN (le Comte de) n'eft ici placé que comme Auteur d'une Piece intitulée, *Comédie Galante*, ou *la Comteffe d'Olonne*, en quatre Actes, en vers, imprimée en 1681, *in*-12, Paris, fans nom d'Imprimeur. Cette Piece eft bien libre.

CAD

CADET (Louis) n'eft connu que par une Tragédie intitulée, *Oramafes*, Prince de Perfe, repréfentée en 1651, imprimée à Paris, dans la même année, *in*-4°. chez *Alexandre Leffelin*.

CAHUSAC (Louis de), né à Montauban, fils d'un Avocat, le fut lui-même; après avoir achevé fes études à Touloufe, à fon retour dans fa patrie, il obtint, par le crédit de M. *Pajot* la place de Secrétaire de l'Intendance : quelques années après il vint à Paris, où il mit au Théatre, le 14 Août 1736, fa Tragédie de *Pharamond*, imprimée dans la même année,

in-8°. Paris, chez *Prault* ; *Zénéide*, Comédie en un Acte, en vers, le 13 Mai 1743, imprimée en 1744, *in*-8°. chez le même Libraire; *l'Algérien*, ou *les Muses Comédiennes*, Comédie-Ballet, en trois Actes, en vers, précédée d'un Prologue ; jouée le 14 Septembre 1744, à l'occasion de la Convalescence du Roi ; imprimée en 1744, *in*-8°. idem Libraire; *le Comte de Warwick*, Tragédie, représentée le 28 Novembre, non imprimée ; ce fut environ vers ce temps-là qu'il plut au Comte *de Clermont*, Prince du Sang, qui le nomma Secretaire de ses Commandements. L'on ne parle point ici de tous ses autres Ouvrages, n'ayant point de rapport au Théatre François. Ils lui mériterent l'honneur d'être des Académies de Montauban & de Berlin. Il mourut de langueur, étant né trop sensible, le 22 Juin 1759.

CAILHAVA D'EXTANDOUX (M.), connu pour le bon comique, donna *la Présomption à la mode*, en 1763 ; *le Tuteur dupé*, en 1765, réimprimé en 1778, conforme à la réprésentation ; *les Etrennes de l'Amour*, en 1764 ; *le Mariage interrompu*, en 1769 ; *l'Egoïsme*, en 1777 ; *les Journalistes*, Comédie en prose, reçue, qui a été très-applaudie. Il a aussi fait plusieurs Pieces pour le Théatre Italien, qui y ont eu du succès & qui sont restées au Théatre.

CAILLEAU (M.), Imprimeur-Libraire, Auteur des *Philosophes manqués*, Comédie ; *Osozeus*, Comédie, &c. & beaucoup d'autres Pieces qui n'ont aucun rapport au Théatre François.

CAILLOT (Bénigne) n'est connu que par

une Tragédie fainte, intitulée, *les Saints Amants*, ou *le Martyre de Sainte Suzane & de Saint Cyprien*, repréfentée en 1700.

CAILLY (M. de), Tréforier de feu M. le Comte *d'Eu*, Auteur de *Alvarès Monencia*, Comédie en trois Actes, jouée aux Italiens.

CALPRENEDE (Gaultier de la Cofte de), né Gentilhomme du Périgord, débuta à Paris par être Cadet dans le Régiment des Gardes, où il ne tarda pas à être Officier ; fon génie amufant divertiffoit les Filles de la Reine, lorfqu'il étoit de garde à la Cour. Sa Majefté à qui on le vanta, eut la curiofité d'en vouloir juger par elle-même : il faifit cette heureufe occafion pour lui préfenter fa premiere Tragédie ; elle plut, & il en fut protégé. Il mourut Gentilhomme ordinaire du Roi, le 20 Août 1663, d'un coup de tête que lui donna fon cheval, au Grand-Andely, à la chaffe. Ses Pieces de Théatre font, *la Mort de Mithridate*, Tragédie, dédiée à la Reine, imprimée en 1637, *in*-8°. Paris, chez *Antoine de Sommaville* ; *Bradamante*, Tragédie, Paris, chez le même Libraire ; *Clarionte*, ou *le Sacrifice fanglant*, Tragédie, en 1637, *idem* Libraire ; *Jeanne*, Reine d'Angleterre, Tragédie, en 1638, *ibid.* ; *le Comte d'Effex*, Tragédie, en 1639, *ibid.* ; *la Mort des Enfants d'Hérode*, ou *Suite de Mariamne*, Tragédie, Paris, dans la même année, *in*-4°. chez *Auguftin Courbé* ; *Edouard*, Tragédie, en 1640, Paris, chez le même Libraire ; *Phalante*, Tragédie, en 1642, *in*-8°. Paris, chez le même Libraire, *Herménégilde*, Tragédie en profe, Paris, 1643, *in*-4°. chez *Antoine de Sommaville*. On ne parle point ici des Romans ni des autres Ou-

vrages de *Calprenede* : il en a fait beaucoup.

CAMPISTRON (Jean Colbert de), né en 1636, à Toulouse, Ecuyer, Secretaire-Général des Galeres de France, Chevalier de l'Ordre Militaire de Saint Jacques, en Espagne, Commandeur de Chimenes, Marquis de Senango, dans le Montferrat, de l'Académie Françoise, & des Jeux-Floraux, arriva fort jeune à Paris, où il passa plusieurs années chez *Raisin* le Comédien, dont il avoit fait la connoissance, & où il acquit sans doute ce goût pour le Théatre dont il a donné tant de preuves dans ses Ouvrages. Les premieres Pieces qu'il fit représenter lui acquirent la protection du Duc *de Vendôme*, qui contribua à sa fortune; après la mort de ce Prince, il se retira dans sa patrie, où il épousa Mademoiselle *de Maniban*, qui étoit fort à son aise. Il mourut en 1723, d'un accès de colere, occasionné par le refus que firent deux porteurs de chaise de le conduire chez un de ses amis à l'autre bout de la Ville, à cause de sa prodigieuse grosseur. Les Capitouls de Toulouse firent placer son portrait après sa mort, dans la Galerie de l'Hôtel de Ville. Les Tragédies qu'il a fait représenter à Paris, sont: *Virginie*, Tragédie, imprimée en 1638, *in*-12, Paris, chez *Lucas*; *Armininus*, Tragédie, imprimée en 1684, chez *Pierre Ribou*; *l'Amante Amant*, Comédie en cinq Actes, en prose, imprimée en 1684, *in*-12, chez le même Libraire; *Andronic*, Tragédie, imprimée en 1715, *in*-12; *Alcibiade*, Tragédie, imprimée en 1686, *in*-12, Paris, chez *Thomas Guillain*; *Phocion*, Tragédie, imprimée en 1690, *in*-12,

chez le même Libraire ; *Adrien*, Tragédie, imprimée en 1690, *in*-12, chez le même Libraire ; *Tiridate*, Tragédie, imprimée en 1691, *in*-12, Paris, chez *la Veuve de Gonthier*; *le Jaloux désabusé*, Comédie en cinq Actes en vers, imprimée en 1709, *in*-12, Paris, chez *Pierre Ribou*; *Phaarte*, Tragédie, interrompue après la troisieme représentation, par ordre supérieur, non imprimée ; *Aëtius*, Tragédie, représentée en 1693, non imprimée, & *Pompéia*, Tragédie, non représentée ; mais elle fut imprimée depuis dans l'édition de ses Œuvres en 1750 ; je dois ajouter la Tragédie de *Juba*, quoiqu'elle n'ait pas été achevée ni imprimée; la tradition ne nous en a conservé que ces deux vers : c'est *Juba* qui se flattoit que *Caton* lui ameneroit un secours.

Tu verras que *Caton*, loin de nous secourir,
Toujours fier, toujours dur, ne saura que mourir.

CARCAVI (l'Abbé de), fils d'un Garde de la Bibliotheque du Roi, avoit eu l'honneur d'être élevé auprès de M. le Duc *d'Orléans*, depuis Régent du Royaume ; son caractere trop indépendant pour faire sa cour & pour ménager, comme il l'auroit dû, une protection aussi puissante, la lui fit négliger au point que sa fortune en souffrit, ce qui l'obligea à travailler pour se soutenir. Il fit représenter, dans un âge assez avancé, *la Comtesse de Follenville*, en 1720, qui eut peu de succès ; il présenta depuis aux Comédiens une nouvelle Piece, intitulée, *le Parnasse Bouffon*; mais ils la refuserent. Il mourut le 25 Février 1725, âgé de soixante ans.

CARDIN, cet ancien Poëte n'eſt connu que par une Tragédie, intitulée, *le Champ*, ou *le Progrès de Charles Martel*, Tragédie dédiée à Monſeigneur *de Chamboy*, imprimée à Caen, en 1657, *in*-12, chez *Eléazar Mangeant*.

CARMONTEL (M.), Lecteur de M. le Duc *de Chartres*, Auteur de quatre-vingt-deux *Proverbes dramatiques*, en ſix volumes; ſix tomes de Pieces de Théatre, intitulés *Théatre de Campagne*; toutes ces Pieces prouvent les talents de l'Auteur en ce genre.

CASE (la) vivoit en 1639; il eſt l'Auteur de *Cammane* & de *l'Inceſte ſuppoſé*, Tragédies imprimées dans la même année.

CAURES (Jean des), *du Verdiers* nous apprend que ce Poëte étoit *de Moreand*; *la Croix du Maine*, *du Morauil*, & *Colletet*, prétendent qu'il étoit Curé *de Pernay*, près d'Amiens en 1584: quoi qu'il en ſoit, il eſt l'Auteur de la Tragédie, intitulée, *David combattant Goliath*, imprimée en 1580.

CAUX (Gilles de), Ecuyer, né à Lignieres, village près d'Alençon, ville du Maine, en 1682; il étoit du ſang du grand Corneille par ſa mere; la Princeſſe *de Conty* & le Préſident *Hainault*, l'ont toujours protégé; les Pieces qu'il a faites pour le Théatre, ſont: *Marius*, Tragédie, repréſentée le 15 Novembre 1715, imprimée en 1716, *in*-12, Paris, chez *Pierre Ribou*; il en avoit une de commencée, intitulée *Liſimachus*, & prête à finir, lorſqu'il fut ſurpris par une mort ſubite dans le mois de Septembre 1733; ſon fils l'acheva, & la fit repréſenter le 13 Décembre 1737; mais elle eut peu de ſuc-

cès; elle fut imprimée en 1738, *in-8°*. à Paris, chez *le Breton*. Les Ecrivains fur le Théatre ne font pas d'accord fur la date de la repréfentation de cette feconde Tragédie; j'ai préféré celle des regiftres du Théatre François qui ont été mes guides fur ce point important.

CERCEAU (Jean-Antoine du), Jéfuite, né à Paris, en 1670; mort à Veret fubitement, le 4 Juillet 1730, âgé de foixante ans, dans un voyage qu'il fit avec le Prince *de Conty*, dont il étoit alors le Préfet; il eft l'Auteur de plufieurs Drames, ou Comédies jouées dans les Colleges, dont voici les titres: *Les incommodités de la Grandeur*, Comédie en un Acte, en vers, jouée le 18 Mai 1721, & le 10, aux Thuileries, devant le Roi; l'*Enfant Prodigue*, Comédie en trois Actes, en vers; *le Philofophe à la mode*, Drame comique; *Euloge, ou le Danger des Richeffes*, Tragédie en trois Actes, en vers; l'*Ecole des Peres*, Comédie; *Efope au College*, Comédie; *le Point d'honneur*, Comédie; & le *Riche imaginaire*, Comédie; toutes Pieces repréfentées dans les Colleges; les deux premieres font imprimées dans le recueil des Œuvres de ce Jéfuite, en 2 vol. *in-12*.

CERISIERS, Aumônier de *Louis XIV*, donna, en 1669, la Tragédie de *Genevieve*, que le Roi honora de fa préfence.

CEROU (M.) donna en 1758 une Comédie, intitulée, le *Pere défabufé*, qu'il retira après la troifieme repréfentation, pour y faire des corrections. *Voyez* le *Mercure* d'Août de la même année; il travailla auffi pour les Italiens, & y fut plus heureux.

CHABANON (M. de), de l'Académie des Belles-Lettres, & de l'Académie Françoise en 1779, donna en 1762, *Eponine*, Tragédie; celle de *Virginie* fut reçue par les Comédiens l'année fuivante; il fit imprimer, en 1764 & en 1769, *Priam au camp d'Achille*, non repréfentée; *Eudoxie*, Tragédie en 1769, non repréfentée. Il eft aufli connu par d'autres bons Ouvrages.

CHABROL n'eft connu que par une Piece, intitulée, *l'Orifelle*, ou *les extrêmes Mouvements d'Amour*, Tragi Comédie, en cinq Actes, en vers, imprimée en 1633, in-8°. chez *Matthieu Colombel*, à Paris: cette Piece eft bien médiocre, & encore plus foiblement conduite. A l'égard de l'anagramme en vers, adreflé à *François de Baffompierre*, protecteur de l'Auteur, elle n'a pas le fens-commun.

CHALIGNY DES PLAINES, (François) donna en 1722 fa Tragédie de *Coriolan*; il mourut l'année fuivante, âgé de trente-trois ans.

CHAMPFORT (M. de) fit repréfenter en 1764, *la jeune Indienne*; en 1770, *le Marchand de Smirne*; en 1776, à la Cour & à Paris, *Muftapha & Zéangir*, Tragédie: toutes ces Pieces ont réuffi & font reftées au Théâtre. Il eft encore l'Auteur de jolies Comédies jouées en Société.

CHAMPMÊLÉ (Charles Chevillet de), Comédien de la Troupe Royale, né à Paris, mari de la célebre Actrice du même nom, dont les talents ont été applaudis tant qu'elle à été fur la Scene; il étoit fils d'un Marchand de Rubans, fur le Pont-au-Change, & étoit Comé-

dien de l'Hôtel de Bourgogne. Il mourut subitement le 21 Août 1701, en fortant du cabaret, ce qui préjudicia à fon enterrement. Il compofa pour le Théatre ces Pieces : *les Grifettes*, Comédie en trois Actes, en vers, repréfentée & imprimée en 1671, à Paris, chez *Pierre le Monier*; *les Grifettes*, ou *Crifpin Chevalier*, Comédie en un Acte, en vers, jouée & imprimée en 1673 : c'eft le même fonds que la Piece précédente, qui fut trouvée trop froide; l'Auteur pour la rendre plus gaie, la réduifit en un Acte, & ajouta au titre, ou *Crifpin Chevalier*; l'*Heure du Berger*, Paftorale en cinq Actes, en vers, donnée en 1672, imprimée en 1673, *in*-12, à Paris, chez *Pierre Promé*; *la Rue Saint-Denis*, Comédie en un Acte, en profe, repréfentée & imprimée, en 1682, *in*-12, Paris, chez *Jean Ribou*; *le Parifien*, Comédie en cinq Actes, en vers, repréfentée en 1682, imprimée en 1683, *in*-12, Paris, chez le même Libraire ; *les Fragments de Moliere*, Comédie en deux Actes, en profe, repréfentée & imprimée en 1684, *in*-12, Paris, chez le même Libraire ; *je vous prends fans verd*, Comédie en un Acte, en vers ; la *Coupe enchantée*, Comédie en un Acte en vers. Quoique ces Pieces foient imprimées dans le Théatre de *Champmêle*, elles font de *la Fontaine*, & fe trouvent dans fon Théatre; *Délie* Paftorale en cinq Actes, en vers. Il eft bien fingulier que cette Piece qui eft certainement de *Vifé*, fe trouve dans le Théatre du même *Champmêlé*, auquel on attribue encore la Comédie de *la Veuve*, qui a été repréfentée en 1699.

CHAMPREPUS (Jacques) n'eft connu que

par une Tragédie d'*Ulisse*, imprimée en 1600.

CHAMPREVERT (M. de) a mis au Théatre de Lyon, en 1768, une Comédie en un Acte, en prose, intitulée, *le Contrat*, imprimée en cette Ville, en 1769, *in-8°*. Cette Piece qui fut accueillie, est dédiée à M. *de Flesselles*, Intendant de cette Ville. Il est aussi l'Auteur d'une petite Comédie, intitulée, *la fausse Egyptienne*, en un Acte, en prose, jouée & imprimée dans la même Ville, en 1779, *in-8°*.

CHANTELOUVE (François Gossombre de), de Bordeaux, Chevalier de Saint-Jean de Jérusalem, n'a sa place ici que par ses Tragédies de *Gaspard de Coligny* & de *Pharaon*, jouées, la premiere en 1574, & la seconde en 1576.

CHAPELLE (Jean de la), sieur *de Saint-Post*, né d'une maison qui a fourni des Chevaliers de Malte, fut nommé à l'Académie Françoise, en vertu de plusieurs Ouvrages de Belles-Lettres & de politique qui lui firent beaucoup d'honneur alors; il exerça dans sa jeunesse la Charge de Receveur Général des Finances; il mourut en 1723, Secretaire des Commandements de M. le Prince *de Conty*, âgé de soixante-neuf ans; ses Pieces de Théatre sont, *les Carrosses d'Orléans*, Comédie en un Acte, en prose, représentée le 9 Août 1860, imprimée en 1681, *in-12*, à Paris, chez *Jean Ribou*; *Zaïde*, Tragédie, jouée le 16 Janvier 1681, imprimée dans la même année, Paris, chez le même Libraire; *Cléopâtre*, Tragédie, donnée le 12 Décembre 1681, imprimée en 1683, *in-12*, chez le même Libraire; *Téléphonte*, Tragédie, jouée le 26 Décembre 1682, imprimée en 1683, *in-12, ibid.*; *Ajax*, Tra-

gédie, donnée en 1684, non imprimée. Il ne faut pas omettre ici que la Comédie *des Carrosses d'Orléans*, qu'on ne jouoit plus depuis long temps, a été imprimée en 1771, par ordre de Mgr. *le Dauphin*. Voyez *les Carrosses d'Orléans*, dans le *Dictionnaire des Pieces*, Tome premier.

CHAPELLE (Mere de la), Religieuse, s'est fait connoître par une Tragédie intitulée *l'Illustre Philosophe*, ou *l'Histoire de Sainte-Catherine d'Alexandrie*, imprimée à Autun, en 1663, in-8°. chez *Antoine Blaise Simonot*.

CHAPOTON, Auteur du véritable *Coriolan*, Tragédie, imprimée en 1638, *in*-4°. Paris, chez *Toussaint Quinet*; de *la grande Journée des Machines*, en 1648, *in*-4°. chez le même Libraire: cette Piece est la même que cite *Beauchamps*, à l'article de *Chapoton*, en 1640, *in*-4°. sous le titre *d'Orphée*.

CHAPPUIS (François), né à Tours, seroit inconnu, sans sa Comédie de *l'Avare Cornu*, Comédie en cinq Actes, en vers de quatre pieds, imprimée à la suite du *Monde des Cornus*, formant le second Tome d'un Ouvrage qui a pour titre, *les Mondes célestes, terrestres & infernaux*, imprimé à Lyon, chez *Barthelemy Honorati*, en 1580, *in*-8°. 2 vol. Cette Piece est plaisante & légérement écrite.

CHAPUZEAU (Samuel), de la Religion prétendue réformée, mort à Zell en 1701, est Auteur de *Damon & Pitias*, ou *le Triomphe de l'Amour & de l'Amitié*, Tragédie, représentée en 1656, imprimée en 1657, *in*-12, Amsterdam, chez *Jean Ravostouin*; *Armetzar*, ou *les Amis Ennemis*, Tragi-Comédie, imprimée en 1658, *in*-12,

Amsterdam, chez *Jean Elzevire*; *l'Académie des Femmes*, Comédie en trois Actes, en vers, jouée sur le Théatre du Marais, imprimée à Paris, en 1661, *in-*12, chez *Augustin Courbé*; *le Cercle des Femmes*, Comédie en trois Actes, en vers, imprimée à Lyon, sans date, *in-*12, chez *Jean Girin* & *Barthelemy Riviere*; c'est la même que *l'Académie des Femmes*, excepté quelques corrections; *le Cercle des Femmes*, ou *le Secret du Lit Nuptial*, imprimé en 1633, *in-*12, Paris, chez *Charlot Babry*; c'est encore le même sujet que les deux Pieces précédentes, à la réserve d'un Rôle neuf, mais qui ne change rien au fonds; celle-ci est en prose, & les deux autres en vers; *le Riche mécontent*, ou *le Noble imaginaire*, Comédie en cinq Actes, en vers, imprimée à Paris, en 1662, *in-*12, Paris, chez J. B. *Loison*; *le Partisan dupé*, Comédie en cinq Actes, en vers, imprimée sans date, *in-*12; Lyon, chez *Jean Girin* & *Barthelemy Riviere*; c'est absolument la même que la Piece précédente, la seule différence est dans le titre & dans les Epîtres dédicatoires; *Colin Maillard*, Comédie facétieuse, en un Acte, en vers de quatre pieds, imprimée en 1662, *in-*12, Paris, chez J. B. *Loison*; *la Dame distinguée*, ou *le Riche vilain*, Comédie, en trois Actes, en vers, imprimée sans date, *in-*12, chez *Jean Girin* & *Barthelemy Riviere*; on trouve la même Piece sous le titre de *l'Avare dupé*, ou *de l'Homme de paille*; *les Eaux de Pirmont*, Comédie en trois Actes, en vers, représentée au Pirmont de la Cour du Prince *de Brunswick*, en Juin, 1669, imprimée à Lyon, sans date, *in-*12, chez *Jean*

Girin & *Barthelemy Riviere ; les parfaits Amis*, ou *le Triomphe de l'Amour & de l'Amitié*, Tragi-Comédie, imprimée en 1672, *in*-12, fans noms de Ville & d'Imprimeur; c'est absolument la même Piece que *Damont & Pitias*, dont on a rendu compte ci-dessus.

CHARNAIS (de la) n'est conu que par une Pastorale intitulée *les Boccages ;* elle est en cinq Actes, en vers, & fut imprimée en 1632, *in*-8°. à Paris, chez *Toussaint du Brays*, le fonds & le sujet font fort bizarres, ridicules, sans regle, & sans conduite.

CHARPENTIER (François), né le 15 Février 1620, de l'Académie Françoise & des Inscriptions, en 1650; il n'est Auteur que d'une seule Comédie intitulée, *la Résolution pernicieuse*, donnée en 1644, qui n'est pas imprimée : je l'ai vue manuscrite dans le cabinet de feu M. *de Bombarde*.

CHARENTON n'est connu que par une Tragédie intitulée *la Mort de Balthasar*, Roi de Babylone, dédiée à Madame la Marquise *de Piémont*, imprimée à Paris, en 1662, *in*-12, chez *Nicolas Pépinque*.

CHASSONVILLE (M. de) présenta, en 1747, aux Comédiens de Lyon une Comédie en trois Actes, en prose, de sa composition, intitulée, *l'Intrigue forcée* qu'ils reçurent; mais l'Auteur, mécontent du peu de bénéfice qu'il devoit retirer de sa Piece, ne voulut point qu'elle fût représentée; on ignore si elle est imprimée.

CHATEAUBRUN (Jean-Baptiste Vivien de), Maître d'Hôtel de M. le Duc *d'Orléans*, de l'Académie Françoise en 1755, à l'âge de soixante-douze

douze ans, mit au Théatre *Mahomet II*, le 13 Novembre 1714, imprimée à Paris, en 1717, *in*-12, chez *Pierre Ribou*; *les Troyennes*, Tragédie, le 11 Mars, 1754; *Philoctete*, Tragédie, le 1er. Mars 1754; *Astianax*, le 5 Janvier 1756. Il mourut en 1775.

CHATEAUNEUF, autrefois Comédien de M. *le Prince*, n'est placé ici que parce qu'il est l'Auteur de la Comédie de *la feinte Mort de Pancrace*, Comédie en un Acte, en vers de quatre pieds, représentée par les Comédiens de M. *le Prince*, en 1663, imprimée dans la même année, *in*-12, sans noms de Ville ni de Libraire; elle est dédiée à M. le Comte *de Valder Mastrack*.

CHATEAUVIEUX (Comte de la Gambe dit), Valet-de-Chambre du Roi *Charles IX*, en 1580, mit au Théatre de ce temps-là les Comédies intitulées, *le Capitaine Boubouffle*; *Jodes*; *Roméo & Juliette*; *Edouard*, *Alaigre*, Tragédies, & plusieurs autres Pieces de Théatre dont les noms ne sont point parvenus jusqu'à nous, n'ayant point été imprimées.

CHAULMER (Charles) n'est connu que par sa Tragédie de *la Mort de Pompée*, qu'il mit au Théatre en 1638, imprimée en 1638, *in*-4°. Paris, chez *Antoine de Sommaville*; elle fut dédiée au Cardinal *de Richelieu*.

CHAUMONT (M. de) a mis au Théatre, en société avec M. *de Rozet*, en 1771, la Comédie de *l'Heureuse Rencontre*; seule, en 1772, la Pastorale de *l'Amour à Tempé*, à laquelle son Amie a eu part.

CHAUSSÉE (Pierre-Claude Nivelle de la),

Tome II. F

né à Paris en 1692, neveu du Fermier-Général de ce nom, de l'Académie Françoise, en 1736, créateur d'un genre nouveau pour la Comédie, que l'envie & la critique ont traité de comique larmoyant, tandis qu'il n'a pour objet que l'école de la vertu & la correction des mœurs. Ses Pieces de Théatre sont *la fausse Antipathie*, Comédie en trois Actes, en vers, & un Prologue, mise au Théatre le 2 Octobre 1763; *la Critique de la Piece de ce titre*, en un Acte, en vers libres, donnée le 11 Mars 1734; *le Préjugé à la Mode*, en cinq Actes, en vers, le 3 Février 1738; *l'Ecole des Amis*, Comédie en cinq Actes, en vers, jouée le 12 Mai 1741; *Maximilien*, Tragédie, représentée le 28 Février 1738; *Mélanie*, en cinq Actes, en vers, le 12 Mai 1741; *Amour pour Amour*, en trois Actes, en vers libres, avec un Divertissement, le 16 Février 1740; *l'Ecole des Meres*, en cinq Actes, en vers, le premier Avril 1744; *le Rival de lui-même*, en un Acte, en prose, avec un Prologue, le 20 Avril 1746; *la Gouvernante*, en cinq Actes en vers, le 18 Janvier 1747; *Elise, ou la Rancune officieuse*, en cinq Actes, en vers, jouée à Berni, chez M. le Comte *de Clermont*; *le Vieillard Amoureux*, en trois Actes, en vers, *idem*, à Berni; *l'Ecole de la Jeunesse*, en cinq Actes, en vers, le 22 Février 1749; *Paméla*, en cinq Actes, en vers, le 6 Décembre 1743; *l'Homme de fortune*, en cinq Actes, en vers, représentée devant le Roi, à *Belle-Vue*, dans le mois de Janvier 1751; *la Princesse de Sidon*, Tragi-Comédie, en trois Actes, non représentée; cette Piece avoit été faite aussi pour la Cour,

six dernieres Comédies ont été imprimées dans les dernieres éditions du recueil des Œuvres de M. *de la Chauffée*, en cinq volumes *in*-12, en 1763; on y trouve encore les Pieces suivantes; *le Vieillard Amoureux des Tyrinthiens; la Princesse de Sidon*, & *le Rapatriage*, Comédies - Parades. Ce respectable Ecrivain, qu'on ne sauroit trop regretter, mourut à Paris le 14 Mars 1754, âgé de soixante-trois ans.

CHAUVEAU (M.) a mis au jour en 1767, *l'Homme de Cour*, Comédie en cinq Actes, en vers, & *l'Honnête Homme*, Comédie non imprimée.

CHAZETTE n'est connu que par les Tragédies de *Ramire* & de *Zaïde*, jouées sans succès, en 1728.

CHEFFAULT, Prêtre habitué à Saint Gervais à Paris, mit au Théâtre de Société, en 1670, une Tragédie intitulée, *le Martyre de Saint Gervais*, Poëme dramatique, en cinq Actes, en vers, dédié aux Rois de Pologne & de Suede, avec une Préface, imprimé à Paris, en 1670, *in*-12, chez *Gaspard Meduras*.

CHERIER, Avocat au Parlement, n'est connu que par *les Barons Fléchois*, ou *les Copieux Fléchois*, Comédie en un Acte, en vers, représentée sur le Théâtre de Saint-Germain-en-Laye, dédiée à Messire *Gabriel Dupuis du Fou*, imprimée à Paris, sans date, *in*-8°. chez *C. Blageart*.

CHESNAYE (Nicole de la), Auteur de *la Condamnation des Banquets*, Moralité, en

1548, imprimée à la suite de *la Nef de santé*, *in*-4°.

CHEVALET, ancien Ecrivain, n'eſt ici placé que par ſa Tragédie de *Saint Chriſtophe*, repréſentée en 1630.

CHEVALIER, Auteur & Comédien du Marais, mort en 1674, mit en 1662 au Théatre les Pieces qui ſuivent : *la Déſolation des Filous ſur la défenſe des armes*, &c. Comédie en un Acte, en vers de quatre pieds, repréſentée en 1661, imprimée en 1662, *in*-12, Paris, chez *Pierre Bienfait*; *la Diſgrace des Domeſtiques*, en un Acte, en vers de quatre pieds, jouée & imprimée dans la même année, *in*-12, Paris, chez le même Libraire; *le Cartel de Guillot*, en un Acte, en vers de quatre pieds, jouée en 1661, imprimée dans la même année, *in* 12, Paris, chez *Jean Ribou* ; *les Galants ridicules*, ou *les Amours de Guillot & Ragotin*, en un Acte, en vers, *ibid.* repréſentée & imprimée en 1662, Paris, chez le même Libraire; *les Barbons Amoureux & Rivaux de leurs fils*, en trois Actes, en vers, jouée en la même année, imprimée en 1663, *in*-12, chez le même Libraire; *l'Intrigue des Carroſſes à cinq ſols*, en trois Actes, en vers, repréſentée en 1662, & imprimée en 1663, Paris, chez *Pierre Baudouin*; *les Amours de Calotin*, en trois Actes, en vers, avec un Ballet, jouée & imprimée en 1664, *in*-12, Paris, chez *Pierre Trabouillet*; *le Pédagogue Amoureux*, en cinq Actes, en vers, donnée & imprimée en 1665, *in*-12, Paris, chez *Pierre Baudouin*; *les Aventures de Nuit*, en trois Actes, en vers, repréſentée en 1665, imprimée en 1666, *in*-12, Paris, chez *Nicolas Pepingué*; *le Soldat*

poltron, Comédie en un Acte, en vers de quatre pieds, jouée en 1667, imprimée à Paris, en 1668, *in*-12, Paris, chez *Gabriel Quinet*. Il n'est pas vrai que cette Piece soit de *Chevalier*, elle est de *Rotimond*.

CHEVILLARD (l'Abbé), Prêtre d'Orléans, n'est connu que par une Tragédie, intitulée, *la mort de Théandre*, ou *la sanglante Tragédie de la Mort & Passion de Notre-Seigneur Jesus-Christ*, en cinq Actes, en vers, imprimée en 1694, *in*-12, à Rouen, chez *Jean Besogne*.

CHEVREAU (Urbain), né en 1613, fils d'un Avocat; dès qu'il eut achevé ses études, il se livra aux Belles-Lettres, il plut par ses talents dans ce genre à la Reine *Christine*, qui se l'attacha par la place de Secretaire de ses Commandements. L'envie lui fit perdre les bonnes graces de cette Princesse, dont il se sépara à regret; à son retour à Paris, il fut choisi pour être le Précepteur du Duc *du Maine*, & dans la suite, il fut nommé Secretaire de ses Commandements. Il avoit formé une Bibliotheque que l'on estimoit vingt mille livres, mais qui ne fut vendue après sa mort que douze mille, en 1701. Ses Pieces de Théatre, sont : *l'Amant, ou l'Avocat dupé*, Comédie en cinq Actes, en vers, imprimée en 1617, *in*-4°. Paris, chez *Toussaint Quinet*; *la Lucrece Romaine*, Tragédie en 1637, *in*-4°. Paris, chez le même Libraire; *la Suite & le Mariage du Cid*, Tragi-Comédie, en 1638, *in*-12, Paris, *idem*; *les deux Amis*, ou *Gesipe & Tite*, Tragi-Comédie, en 1638, *in*-4°. Paris, chez *Augustin Courbé*; Corio-

lan, Tragédie, dans la même année, *in*-4°. Paris, chez le même Libraire ; *l'Innocent exilé*, Tragi-Comédie, sous le nom *de Provair*, en 1640, *in*-4°. Paris, chez *Antoine de Sommaville* ; *les véritables Freres Rivaux*, Tragi-Comédie, en 1641, *in*-4°. Paris, chez *Augustin Courbé*. On lui attribue encore la Tragédie d'*Hidapse*, mais sans aucune autorité.

CHILIAC (Michel) n'est connu que par une Tragédie, intitulée, *la Mort du Cid*, & la Comédie des *Souffleurs*, représentée en 1640.

CHILLAC (Thimotée), du Languedoc, Juge des Gabelles de Beaucaire ; on ne connoît de cet ancien Poëte, qu'un Sonnet d'un assez mauvais goût, & une Comédie jouée en 1570, dont le titre n'est pas venu jusqu'à nous. J'ai trouvé depuis dans les recherches de M. le Duc de la V...... ces deux Pieces : *l'Ombre du Comte Gormas*, ou *la Mort du Cid*, Tragi-Comédie, dédiée au Cardinal *de Richelieu*, imprimée en 1640, *in*-12. Paris, chez *Cardin Besogne* ; & *la Comédie des Chansons*, en cinq Actes, en vers de sept syllabes, avec un avertissement au Lecteur, en la même année, *in*-12, Paris, chez *Toussaint Quinet*. Quelques Amateurs attribuent cette Piece au Poëte *Beys*.

CHIMENES (M. Auguste-Louis, Marquis de), Voyez *Ximenès*.

CHOPIN (M. J.-B. Charles), âgé de vingt-deux ans, présenta aux Comédiens une Tragédie intitulée, *la Mort de Séjan*; n'ayant pu obtenir qu'elle fût jouée, il la fit imprimer en 1755, *in*-12, Paris, chez *Du-*

chefne ; elle eſt précédée de deux Épîtres en vers.

CHOQUET (Louis), ancien Poëte, Auteur des *Actes des Apôtres*, de *l'Apocalypſe de Saint Jean*, de *Zébédée*, & d'autres Myſteres, imprimés en 1551, *in-folio*.

CHRETIEN (Florent), né à Orléans, en 1540, fils du Médecin du Roi *François I^{er}*, acquit tant de ſcience & de célébrité, que l'éducation de *Henri IV* lui fut confiée; il fut fait priſonnier par les Ligueurs, lorſqu'ils s'emparerent de la ville de Vendôme, où il s'étoit retiré. Son zele pour la Religion Proteſtante, donna lieu à la querelle qu'il eut avec *Ronſart* ; il abjura cependant ſes erreurs quelques années avant ſa mort, qui arriva en 1596, à Vendôme, où il étoit alors. Il n'eſt Auteur que de deux Pieces de Théatre, *le Jugement de Pâris*, Poëme Dramatique, joué à Enghyen, & la Tragédie de *Jephté*, en 1567 ; il mourut à Vendôme où il s'étoit retiré.

CHRETIEN (Nicolas), ſieur Deſcroix, né à Argentan, en Normandie; ſes Pieces de Théatre ſont ; *les Portugais infortunés*, Tragédie en cinq Actes, un Prologue, des Chœurs, ſans diſtinction de Scenes, imprimée à Rouen, en 1608, *in-12*, chez *Théodore Roinſarde* ; *Amnon & Thamar* ; *Albouin, ou la Vengeance* ; *le Raviſſement de Céphale*, & *les Amantes, ou la grande Paſtorale*, toutes Tragédies imprimées dans la même année que la premiere, même format & chez le même Libraire, hors la derniere, imprimée en 1613, qui eſt précédée d'un Prologue, & relevée de cinq Intermedes

aussi longs que singuliers. Elle est dédiée au Roi.

Cinq Auteurs (les), *Boisrobert*, *Pierre Corneille*, *Rotrou*, *Colletet*, & *l'Etoile*, mirent au Théatre *l'Aveugle de Smyrne*, Tragi Comédie en cinq Actes, imprimée en 1638, *in-4°*. Paris, chez *Augustin Courbé*; *la Comédie des Tuileries*, en cinq Actes, en vers, en 1638, *in-4°*. Paris, chez *Baudouin*; le Cardinal *de Richelieu* donnoit à cinq Auteurs un sujet; chacun d'eux se chargeoit de la composition d'un Acte; la Piece achevée, elle étoit jouée sur le Théatre de son Palais, & imprimée sous le nom du Libraire *Baudouin*.

Cirano de Bergerac (Savinien), né Gentilhomme Gascon, en 1620, fut Cadet des Gardes-Françoises, en arrivant fort jeune à Paris. Il servit depuis dans la Gendarmerie au siege de Mouson, où il reçut un coup de fusil; il étoit né brave, mais quereleur; il se faisoit des affaires continuellement : cependant il mourut de la chûte d'une poutre qui l'écrasa en 1655; il est l'Auteur de plusieurs Ouvrages plaisants, mais il n'a fait pour le Théatre, que la Tragédie de *la Mort d'Agrippine*, *Veuve de Germanicus*, Tragédie dédiée à M. le Duc *d'Arpajon*, imprimée en 1654, *in-4°*. Paris, chez *Charles de Sercy*; & *le Pédant joué*, Comédie en cinq Actes, en prose, mêlée, de vers, imprimée en 1654, *in-4°*, chez le même Libraire.

Cizeron de Rival (M.), Amateur des Belles Lettres, résidant à Lyon, connu par de jolis Ouvrages, est l'Auteur des Comé-

dies en un Acte, en profe, intitulées, *la Répétition*, & *l'Echevine*, ou *la Bourgeoife de qualité*, en un Acte, en profe, préfentée aux Comédiens de Lyon en 1743, qui fe difpenferent de la jouer fous prétexte d'applications malignes qu'ils penfoient qu'elle pouvoit occafionner.

CLAIRFONTAINE (M. Pelou de), né à Paris, autrefois Secretaire de M. le Duc *de Villars*, Affocié de l'Académie des Belles-Lettres de Marfeille, préfenta aux Comédiens une Tragédie intitulée, *Hector*, à l'âge de vingt ans; n'ayant point été repréfentée, elle fut imprimée à Paris, en 1752, *in-*8°. chez *Prault*. Cette Piece eft un de ces Ouvrages dans lequel on trouve quelques beautés qui ne forment cependant qu'un tout affez médiocre ; il leur en a lu depuis une feconde, intitulée, *Buziris*, Tragédie qui n'a été jouée ni imprimée ; il en a préfenté une troifieme fous le titre des *Adieux d'Hector & d'Andromaque*, en 1755 ; elle a été acceptée, elle fera jouée à fon tour, ou du moins il l'efpere ; ce qu'il y a de certain, c'eft qu'elle eft fur le tableau depuis long temps.

CLAIRON (M. du), Voyez *du Clairon*.

CLAUDET (M.), Auteur d'une Comédie en profe, intitulée, *Emilie*, ou le *Triomphe des Arts*, Comédie en cinq Actes, en profe, imprimée en 1763.

CLAVEL (C. P. F. D.), Volontaire au Régiment des Mineurs, au fervice des Etats-Généraux, en Hollande, eft connu par une Tragédie qui a pour titre, *la Mort de Nadire*,

ou *de Thamas Koulikam*, *usurpateur de l'Empire de Perse*, dédiée à S. E. le Baron *d'Ailva*, imprimée à Maëstricht, en 1752, *in-12*, chez *Jacques le Keins*.

CLAVERET (Jean), né à Orléans, où il fut dans sa jeunesse Avocat; en arrivant à Paris, il fit la connoissance du grand *Corneille*, dont il eut l'honneur d'être ami; jaloux de la gloire que ce célebre Tragique acquéroit de plus en plus, il osa non seulement s'égaler à lui; mais tenta l'impossible pour le noircir dans le monde. *Mairet* le seconda, dans la vue de plaire au Cardinal *de Richelieu*; mais la partie étoit trop inégale, pour que d'aussi foibles concurrents, nuisissent à *Corneille*, il ne resta à *Claveret* que le regret d'avoir perdu l'amitié de ce Poëte immortel. Les Pieces qu'il a faites pour le Théatre sont: *l'Esprit fort*, ou *l'Argelie*, Comédie en cinq Actes, en vers, imprimée à Paris, en 1737, *in-8°*. chez *François Targa*; *le Ravissement de Proserpine*, en 1639, *in-4°*. Paris, chez *Antoine de Sommaville*; *l'Ecuyer*, ou *les faux Nobles*, Comédie du temps, en cinq Actes, en vers, dédiée aux vrais Nobles de France, en 1665, *in-12*, Paris, au Palais. On attribue encore à cet ancien Poëte les Pieces suivantes: *le Pélerin amoureux*, Comédie; *la Place Royale*, Comédie, représentée à Forges, devant le Roi; *les Eaux de Forges*, Comédie; *la Visite différée*, Comédie; mais comme il paroît qu'aucune de ces Pieces n'a été imprimée, & que *Beauchamps* les indique sans date, il est permis de douter de leur existence.

CLÉMENT, Genevois, a séjourné plu-

fieurs années à Londres, où il fut l'Auteur, en 1751 & en 1752, de Feuilles périodiques, fous le titre de *Nouvelles Littéraires de France*. N'y trouvant pas fon compte, il vint à Paris en 1753, où il publia ces Pieces : *les Fri-Maçons*, Comédie en un Acte, en profe, non repréfentée, imprimée à Londres, en 1719, *in*-12; *Mérope*, Tragédie non repréfentée, imprimée à Paris, chez *Prault*, *in*-12; *le Marchand de Londres*, ou *l'Hiftoire de Barnevelt*, Tragédie Bourgeoife, en cinq Actes, en profe, traduite de l'Anglois *de Lello*, imprimée à Paris, en 1751, *in*-12, chez *Duchefne*.

CLÉMENT (M.), de Dijon, Auteur de *Médée*, Tragédie, repréfentée en 1719; elle méritoit du fuccès. Mademoifelle *Sainval* l'aînée, tant regrettée, rendit fupérieurement le Rôle principal.

CLERC (Nicolas Michel le), né à Albi en Languedoc, en 1622, vint à Paris à l'âge de vingt-trois ans, pour y faire jouer fa Tragédie de *Virginie*, Romaine, qui eut du fuccès, en 1645; malgré cet heureux début, ce ne fut qu'au bout de trente-cinq ans, en 1675, qu'il donna fon *Iphigénie*. Lié alors par la plus tendre amitié avec *Coras*, ils fe brouillerent avant la repréfentation de cette Tragédie, fur ce que celui-ci prétendit que l'ayant faite avec lui, il devoit en partager le profit, ce que *le Clerc* refufoit abfolument. La Piece tombée, occafionna un débat entr'eux bien différent; ils nierent l'un & l'autre d'en être l'Auteur; ce qui donna lieu à l'Epigramme de *J.-B. Rouffeau*, imprimée dans fes Œuvres. *Le Clerc* étoit alors de l'Académie Françoife. Il mourut en 1691, âgé de foixante-onze ans.

Outre les deux Pieces dont il vient d'être parlé, il eſt encore l'Auteur d'*Oreſte*, Tragédie, repréſentée en 1681, & de *Dorothée*, Opéra donné à Chantilly, en 1688. Voici les Pieces dont *le Clerc* eſt l'Auteur, ſelon l'ordre chronologique : *la Virginie Romaine*, Tragédie, en 1645, *in*-4°. Paris, chez *Touſſaint Quinet* ; *Iphigénie*, Tragédie en 1676, *in*-12, Paris, chez *Olivier de Varennes* ; on lui attribue encore *le Jugement de Pâris* ; *Oreſte*, Tragédie ; & *Oronthée*, Tragédie lyrique, repréſentée en 1688.

CLERIERE (la) n'eſt connu que par deux Tragédies, intitulées, *Amurat* & *Iphigénie*, encore ignore-t-on en quelles années elles ont paru, n'ayant point été imprimées.

CLEVES (Henriette), fille du Duc de ce nom & femme du Prince *de Mantoue* ; cette Princeſſe avoit beaucoup d'eſprit & étoit fort ſavante ; elle a traduit en 1584, *l'Aminthe du Taſſe*, & fait d'autres Ouvrages.

CLOPINEL (Jean de), dit *de Meun*, ſurnommé ainſi, parce qu'il étoit boiteux. Il eſt l'Auteur de *la Deſtruction de Troies*, imprimée en 1544 ; il avoit de l'érudition & beaucoup de génie ; ce fut lui qui acheva le Roman de *la Roſe de Loris*, quarante ans après la mort de ſon Auteur.

COCQ (Thomas le), Prieur de la Trinité de Falaiſe, donna en 1580, une Tragédie, intitulée, *l'odieux & ſanglant Meurtre commis par le maudit Caïn, à l'encontre de ſon frere Abel*, extrait du quatrieme Chapitre de la Geneſe, Tragédie morale, à douze perſonnages, avec Prologue, Epilogue, ſans diſtinction d'Actes ni

de Scenes, imprimée à Paris, en 1586, in-8°. chez *Nicolas Bontons*; Piece mal écrite, dans le goût des Myfteres & des Moralités.

COIGNAC (Joachim) n'eft connu que par la Tragédie *de Goliath*, imprimée en 1550.

COIGNÉE DE BOURON (H. D.) fit imprimer en 1620, une Paftorale intitulée, *Iris*.

COIPEAU. Voyez *Affoucy*.

COLARDEAU, né à Janville, près d'Orléans, en 1755, à l'âge de vingt-trois ans, il mit au Théatre fa premiere Tragédie, intitulée, *Aftarbé*, Tragédie, le 27 Février 1750, imprimée dans la même année, *in*-12, Paris, chez *Bordelet*; *Califte*, Tragédie, le 12 Novembre 1760, imprimée à Paris, en 1761, *in*-12, chez *Duchefne*. Ces deux Pieces font écrites, ainfi que tous fes Ouvrages, avec autant de force que d'élégance; les Amateurs ont eu le malheur de le perdre, en 1776.

COLLÉ (M.), Lecteur de M. le Duc *d'Orléans*, Auteur d'un grand nombre de jolis Ouvrages, donna au Théatre François, en 1763, *Dupuis & Defronais*, Comédie en trois Actes, en vers, mife au Théatre le 17 Janvier 1763; *la Partie de Chaffe de Henri IV*, Comédie en trois Actes, en profe, imprimée d'abord en 1766, mife au Théatre en 1774, avec le plus grand fuccès. *Voyez* la teneur de cet article dans le *Dictionnaire*, Tome premier, *Partie de Chaffe*; ces deux Pieces font reftées au Théatre, où elles y font affez fouvent revues, mais toujours avec le même plaifir. On attribue encore à M. *Collé* la Comédie des *trois Rivaux*, en trois Actes, en profe, jouée le 4 Février 1743; ce qui eft

certain, c'est qu'il est l'Auteur de plusieurs autres Pieces jouées sur différents Théatres, toujours avec succès, d'autres en Société, & de plusieurs qui n'ont été ni représentées ni imprimées.

COLLET (M.), Chevalier de l'Ordre du Roi, Secretaire des Commandements de feu Madame *Infante*, donna aux François en 1758, *l'Isle déserte*, Comédie en un Acte, en vers, imprimée dans la même année ; cette Piece, tirée d'un Opéra de *Métastase*, a toujours réussi ; mais le Rôle du Matelot n'est point dans l'original ; la seconde Piece de cet Auteur aux François, a pour titre, *Abdolonime*, ou *le Roi Berger*, en trois Actes, en vers, fut donnée en 1776, imprimée en 1780. M. *Collet* a fait représenter à Belle-Vue, en 1758, un Acte des *Fêtes de Paphos*, intitulé, *Vénus & Adonis*, dont le Poëme fut très-accueilli ; il est aussi l'Auteur de *l'Antiquaire*, Comédie en cinq Actes, représentée à Péronne, le 12 Janvier 1757, & d'autres Pieces de Société qui y ont été accueillies.

COLLET D'HERBINS (M.), Comédien du Roi, dans la Troupe de M. le Maréchal, Duc *de Richelieu*, mit au Théatre de Bordeaux, le 14 Mai 1772, un Drame intitulé, *Lucie*, ou *les Parents imprudents*, qui eut du succès, imprimée dans la même année dans cette Ville, *in*-8º. chez *Chappuis & Philippot*, Libraires.

COLLETET (Guillaume), né à Paris, en 1596, Avocat en Parlement, de l'Académie Françoise, en 1634, l'un des cinq Auteurs, choisi par le Cardinal *de Richelieu* pour le travail des Pieces de Théatre, dont ce Ministre

s'occupoit quelquefois lui-même. Il n'a composé seul que celle de *Cyminde*, ou *les deux Victimes*, Comédie en cinq Actes, & en vers, dédiée au Cardinal *de Richelieu*, imprimée, à Paris, en 1642, *in-*4º. La vérité du fait, est que l'Abbé *Daubignac* est l'Auteur de cette Piece qu'il avoit composée en prose. *Colletet* épousa en troisiemes noces sa servante, parce qu'elle faisoit des vers. Cette fille se nommoit *Catherine le Hain*:

> Comme je vous aimai d'un amour sans seconde,
> Comme je vous louai d'un langage assez doux,
> Pour ne plus rien aimer, ni louer dans le monde,
> J'ensevelis mon cœur & ma plume avec vous.

En effet il ne travailla plus, & termina lui-même sa carriere en 1659.

COLLETET (F.), fils du Poëte précédent, est l'Auteur de *la Chasse d'Ardennes*, Eglogue, sans distinction d'Actes, ni de Scenes, à huit Personnages, avec des Chœurs, des Chasseurs, des sujets de *Philippot*, Seigneur, & des Paysans; on la trouve à la page 147, de *l'Academie familiere des filles, suite de la Muse Coquette*, troisieme & quatrieme partie, imprimée à Paris, en 1685, *in-*12, chez *J.-B. Loys*.

COLOMBE (Sainte), connu par un Poëme dramatique, intitulé, *le Jugement de Notre-Seigneur Jesus-Christ, en faveur de Marie-Magdeleine, contre Marthe, sa sœur*, dédié à Dame *Charlotte de Grammont*, Abbesse de Saint Osoni, en 1651, *in-*8º. Paris, chez *Matthieu Guillemot*.

COLONIA (Dominique), Jésuite à Lyon, né à Aix en Provence, en 1699, Auteur de *la Foire d'Ausbourg, ou la France mise à l'encan*;

imprimée à Lyon en 1693, *in-12*, chez *Jacques Guairet* & *Jacques Lyons*; *Germanicus*, Tragédie, imprimée avec le Ballet précédent; la même, en 1697, avec des changements; *Jovien*, Tragédie, imprimée en 1696, *in-12*, Lyon, chez le même Libraire; *Annibal*, Tragédie, imprimée en 1696, *in-12*, chez le même Libraire; *les Préludes de la Paix*, Ballet orné de machines, &c. imprimé en 1697, Lyon, chez le même Libraire; *Juba*, Tragédie, imprimée à Lyon en 1698, *in-12*, chez le même Libraire. Il mourut en 1741.

COLLOT D'HESBOIS (M.), Auteur de *Lucie*, en 1772; *Clémence & Monjair*, en 1773; *le bon Angevin*, en 1775; *l'Amant Loup-garou*, en 1776; *le vrai Généreux*, en 1777; *le nouveau Nostradamus*, en 1777 : toutes Comédies en prose, jouées en Société & en Province.

COMTE (le); sans sa Piece de *Dorimene*, donnée en 1632, il n'en seroit point parlé ici. C'est une Tragi-Comédie en cinq Actes, en vers, imprimée en 1632, in 8°. Paris, chez *Cardin Besogne* : rien de plus médiocre. Ceux qui ont adressé les éloges qui sont placés à la tête de la Piece de ce Poëte étoient des gens sans goût, ou de fades adulateurs.

CONTANT (M. d'Orville), Auteur du *Paysan parvenu*, de *l'Opéra aux Enfers*, de *la Surprise*, du *Médecin par amour*, du *Plaisir*, & de *la Reconnoissance* : toutes Comédies jouées en Province, ainsi que la Tragédie de *Balthesie*, & d'autres Pieces pour les autres Théatres.

CORAS, ami de *le Clerc*. Voyez *Clerc* (Nicolas).

CORDIER

CORDIER (M.), autrefois Secretaire du Miniſtre étranger *Van-Eich-Siegeois*, donna le 17 Mars 1762, la Tragédie de *Zaruchma*, qui eut beaucoup de ſuccès : on eſt étonné qu'elle n'ait point été encore repriſe. Il ſe trouve une faute d'impreſſion à l'occaſion de cette Piece, dans le *Dictionnaire*, Tome premier ; elle ſera corrigée à l'édition ſuivante.

CORIOT, Pere de l'Oratoire à Marſeille, y a fait imprimer en 1738, après la repréſentation au College, *le Jugement d'Apollon ſur les Anciens & les Modernes*, Poëme dramatique.

CORMEIL, ancien Poëte, n'eſt connu que par une Paſtorale intitulée *Floride*, ou *l'Heureux Evénement des Oracles*, ou *Célidor & Célinde*, avec un Argument & des Mélanges poétiques, imprimée en 1632, *in-8°*. Paris, chez *Touſſaint Quinet*. Ce Drame eſt froid, long, mal écrit & ennuyeux.

CORNEILLE (Pierre), né à Rouen, en 1606, où il fut Avocat-Général de la Table de Marbre des Eaux & Forêts, Doyen de l'Académie Françoiſe, où il avoit été reçu en 1647. Son nom, qu'il a rendu ſi célebre par tant de chef-d'œuvres, fait ſeul ſon éloge. C'eſt le plus ſublime Tragique que la nature ait produit, & peut-être le ſeul qui n'aura point d'égal, malgré les prétentions de quelques Modernes ; la poſtérité en décidera. Il n'eſt guere d'expreſſions dans la Langue qui puiſſent apprécier les talents de ce grand homme. Il mourut en 1684, & fut enterré à S. Roch. Il eſt bien étonnant que de tant d'admirateurs qui, depuis ſa perte, jouiſſent journellement de ſes brillantes produc-

tions, il ne s'en soit pas trouvé, depuis plus d'un siecle, qui lui ait élevé un tombeau où l'on aille l'admirer & faire des vœux pour sa félicité éternelle. Les Pieces de ce grand homme, selon l'ordre chronologique, sont *Mélite*, ou *les fausses Lettres*, Comédie en cinq Actes, en vers, représentée en 1625; *Clitandre*, ou *l'Innocence délivrée*, Tragi-Comédie en cinq Actes, en vers, en 1632; *la Veuve*, ou *le Traître trahi*, Comédie en cinq Actes, en vers, en 1634; *la Galerie du Palais*, ou *l'Amie Rivale*, Comédie en cinq Actes, en vers, en 1634; *la Suivante*, Comédie en cinq Actes, en vers, en 1634; *la Place Royale*, ou *l'Amoureux extravagant*, Comédie en cinq Actes, en vers, en 1635; *Médée*, Tragédie, en 1635; *l'Illusion comique*, Comédie en cinq Actes, en vers, en 1636; *le Cid*, Tragi-Comédie, en 1637; *Horace*, Tragédie, en 1639; *Cinna*, ou *la Clémence d'Auguste*, Tragédie, en 1639; *Polieucte*, Tragédie, en 1640; *la Mort de Pompée*, Tragédie, en 1641; *le Menteur*, Comédie en cinq Actes, en vers, en 1642; *la suite du Menteur*, Comédie en cinq Actes, en vers, en 1643; *Rodogune*, Princesse des Parthes, Tragédie, en 1646; *Théodore*, Vierge & Martyre, Tragédie, en 1646; *Héraclius*, Tragédie, en 1647; *Andromede*, Tragédie, en 1647; *Dom Sanche d'Aragon*, Comédie héroïque en cinq Actes, en vers, en 1651; *Nicomede*, Tragédie, en 1652; *Pertharite*, Roi des Lombards, Tragédie, en 1653; *Œdipe*, Tragédie, en 1659; *la Toison d'or*, Tragédie, avec un Prologue, en 1661; *Sertorius*, Tragédie, en 1662; *So-*

phonisbe, Reine de Numidie, en 1663; *Othon*, Tragédie, en 1664; *Agésilas*, Tragédie en vers libres, en 1666; *Attila*, Roi des Huns, Tragédie, en 1667; *Tite & Bérénice*, Tragédie, en 1670; *Pulchérie*, Tragédie, en 1672; *Surena*, Tragédie, en 1674. Ces trente-deux Pieces ont été imprimées d'abord sous le titre de *Théatre de Pierre Corneille*. Les vingt-quatre premieres ont été imprimées en deux volumes *in-folio*, en 1664, à Rouen : l'on a fait depuis plusieurs autres éditions en quatre, cinq, six, sept, & en dix volumes *in*-12. On a de plus un Recueil en deux volumes *in*-4°. ou trois volumes *in*-12, sous le titre des *Chef-d'Œuvres de M. Corneille*, dans lequel on trouve *le Cid*, *Horace*, *Cinna*, *Polieucte*, *la Mort de Pompée*, *Rodogune*, *Héraclius*, *Othon*. Cette édition porte le nom d'Oxford, & est sans date.

CORNEILLE (Thomas), né à Rouen, en 1625, mort à Andely en 1709, Prieur de Lille, reçu à l'Académie Françoise en 1685, à la place de son célebre frere, & depuis, à celle des Inscriptions. Il eût été le premier Poëte du Théatre de son siecle, si *Corneille* n'eut pas vécu ; ce qui le rend admirable, c'est qu'il a été l'un des premiers à convenir que ce frere ne pouvoit être égalé. Il est l'Auteur d'un grand nombre de Pieces, dont la plupart sont restées au Théatre, où elles s'y jouent encore souvent. Voici l'état chronologique des Pieces qu'il a mises au Théatre ; *les Engagements du Hasard*, représentée en 1647 ; *le feint Astrologue*, en 1648 ; *Dom Bertrand de Cigaral*, en 1650 ; *l'Amour à la mode*, en 1653 ; *le Berger extrava-*

gant, en 1654; *le Charme de la voix*, en 1655; *le Geolier de soi-même*, en 1657; *les Illustres Ennemis*, en 1654; *Timocrate*, en 1656, qui eut quatre-vingt représentations; *Bérénice*, en 1657; *la Mort de l'Empereur Commode*, en 1658; *Darius*, en 1660; *Stilicon*, en 1660; *le Galant doublé*, en 1660; *Maximien*, en 1662; *Pyrrhus*, en 1661; *Persie & Démétrius*, en 1662; *Antiochus*, en 1666; *Laodice*, en 1668; *le Baron d'Albicrac*, en 1668; *la Mort d'Annibal*, en 1669; *la Comtesse d'Orgueil*, en 1670; *Théodat*, en 1672; *le Festin de Pierre*, en 1672, Comédie de *Moliere*, mise en vers avec d'heureux changements; *Ariane*, en 1672; *la Mort d'Achile*, en 1673; *Dom César d'Avalos*, en 1674; *Circe*, en 1675; *l'Inconnu*, en 1675; *le Comte d'Essex*, en 1678; *la Devineresse*, avec *Visé*, représentée en 1679, imprimée en 1680, *in-*12, Paris, chez *Blageart*; *les Dames vengées*, ou *la Dupe de soi-même*, Comédie en cinq Actes, en prose, représentée en 1682, imprimée en 1695, *in-*12, Paris, chez *Michel Brunet*; *Bradamante*, Tragédie, représentée en 1695, imprimée en 1696, *in-*12, Paris, chez *Guillaume de Luynes*; *le Triomphe des Dames*, Comédie en cinq Actes, mêlée d'ornements, avec l'explication du combat à la barriere, & de toutes les Devises, représentée en 1676, imprimée dans la même année, Paris, chez *Jean Ribou* : on n'a qu'un Programme fort long de chaque Acte de cette Piece, & les vers, qui forment une espece de Divertissement; *la Pierre philosophale*, Comédie en cinq Actes, représentée le 23 Février 1681, non imprimée : il n'y a seulement que le Programme de chaque Acte

qui le foit : l'on trouve dans le quatrieme les vers que doivent chanter dans cet Acte les Esprits élémentaires ; l'intrigue est, à ce que l'on croit, de *Visé*, qui a travaillé à cette Piece conjointement avec son Auteur ; ce Programme a été imprimé en 1681, *in-4°*. Paris, chez *Blageart*. Cette Comédie tomba, elle n'eut que deux représentations. J'ai dit que toutes ces Pieces rassemblées ont eu plusieurs éditions.

CORNEILLE DE BLESLEBOIS (Pierre) vivoit encore en 1680. Il est Auteur de plusieurs Pieces singulieres ; *les Soupirs de Sifroy*, ou *l'Innocence reconnue*, Tragédie imprimée en 1675, *in-8°*. à Châtillon-sur-Seine, chez *Pierre Laimeré* ; *Eugénie*, Tragédie, dédiée à S. A. S. le Prince d'Orange, imprimée à Leyde, en 1676, *in-*12 ; *la Victoire spirituelle de la glorieuse Sainte Reine, remportée sur le Tyran Olibre*, Tragédie, avec une Epître du Libraire aux vertueuses & chastes Filles de ce siecle, imprimée en 1686, *in-4°*. à Autun, chez *Pierre Laimeré* ; *Marthe le Hayer*, ou *Mademoiselle de Fray*, Comédie en trois Actes, en vers, imprimée pour l'Auteur, en 1698, Piece trop libre ; *le Filou réduit à mettre cinq contre un*, Piece sans distinction de Scenes comme la précédente ; *la Corneille de Mademoiselle de Scay*, Comédie en un Acte, en vers, pour l'Hôtel de Bourgogne, imprimée en 1678, *in-8°*. sans nom d'Imprimeur : les trois Pieces précédentes sont imprimées dans l'*Almanach des Belles*, année 1676 : volume très-rare.

COSNARD (Mademoiselle), née à Paris, donna en 1650 une Tragédie ayant pour titre, *les Chastes Martyrs*, tirée du Livre intitulé,

Agathonphile, par l'Evêque *du Bellay*, avec un Avis au Lecteur, imprimée en 1650, *in-*4°. Paris, chez *Nicolas* & *Jean de la Coste*.

COSTARD (M.) fit imprimer, en 1770, trois Comédies intitulées, *les Orphelins*, *Zélide*, & *Lucile*, sous le titre d'*Amusements dramatiques*.

COSTE (G. de), Auteur de la Pastorale de *Lisimene*, Comédie-Pastorale en cinq Actes, en vers, avec un Prologue, dédiée à Mademoiselle *de Guise*, imprimée à Paris, en 1632, *in-*8°. chez *Thomas de la Ruelle*.

COSTE (M. de), Avocat, fit imprimer, en 1763, deux Tragédies : la premiere intitulée, *Judith*, en cinq Actes, en vers, imprimée à Amsterdam, en 1763 ; la seconde, *David*, Tragédie en cinq Actes, en vers, imprimée dans la même année & en la même Ville ; elles y ont été jouées en Société avec succès.

COTIN (Charles), Chanoine de Bayeux, Aumônier du Roi, de l'Académie Françoise, beaucoup plus connu par les *Satyres de Despréaux*, que par son mérite dans la Littérature, quoique plusieurs de ses Ouvrages aient été estimés ; il n'a donné au Théatre qu'une Pastorale sacrée portant ce titre : *Paraphrase du Cantique des Cantiques*, en cinq Actes, en vers, précédée & suivie de plusieurs Discours & observations, imprimée à Paris en 1666, *in-*12, chez *Pierre Petit*. Cette Piece se trouve dans un volume intitulé, *la Pastorale sacrée*, ou *Paraphrase du Cantique des Cantiques*, selon la lettre. Il mourut à Paris en 1682.

COTTIGNON DE LA CHENAYE (Pierre)

Ecuyer, étoit admirateur & imitateur des Anciens. En 1636, la Reine-Mere eut un Secretaire de fes Commandements de ce nom, que le Comte *de Brienne* employa pour engager cette Princeffe à faire fa paix avec le Roi ; cet Ecrivain mit au Théatre, en 1623, une Tragédie intitulée *Madonte*, qui, felon la tradition, eut beaucoup de fuccès ; imprimée à Paris en 1628, *in*-8°. chez *Jacques Villery*, dans un volume intitulé, *la Mufe champêtre*, par le fieur *de la Chenaye*, avec les Poéfies de cet Auteur : cette Piece eft déteftable.

COUR (Jean-Louis de la), Jéfuite, traduifit après la mort du Pere *Porée*, fa Tragédie d'*Agapet*, du Latin en François. Elle fut jouée au College avec fuccès.

COURGENAY. Voyez *Billard de Courgenay*.

COURTIAL (M.) mit à un Théatre de Société, en 1769, une Comédie intitulée, *la Piété filiale*, qui lui fit honneur.

COURTIN (Jacques), fieur *de l'Ifle*, Auteur, en 1584, d'une Piece intitulée, *la Bergerie*.

COUSIN (Gilbert), né en 1505, connu par de bons Ouvrages d'érudition ; il n'a fait pour le Théatre, que l'extrait d'une Tragédie en profe, intitulée, *l'Homme affligé*, en 1561, qui fut imprimée à Lyon, dans cette année.

COYPEL (Charles-Antoine), né en 1695, mort en 1752, premier Peintre du Roi, Directeur-Général de l'Académie de Peinture & de Sculpture, avoit infiniment d'efprit & écrivoit élégamment ; il eft l'Auteur de plufieurs jolies Pieces de Théatre, dont plufieurs furent jouées

G iv

à la Cour, & d'autres fur des Théatres particuliers, en n'avouant jamais qu'à fes plus intimes amis qu'il en étoit l'Auteur ; c'eſt une preuve de la confiance la plus reſpectueuſe qu'il a donnée à M. le Duc *de la V.* de lui avoir donné la copie de toutes ſes Pieces, que ce digne Amateur a fait relier en ſix tomes *in*-4°. ſous le titre de Théatre manuſcrit de *Coypel*, ſans ordre chronologique, les années n'étant point marquées à chaque Piece, ce qui les a fait inſcrire ſous l'année 1718. Selon l'ordre chronologique, l'une des Comédies de ce Poëte, intitulée, *les Amours à la Chaſſe*, eſt la premiere Piece qu'on connoiſſe de cet habile Peintre ; *l'Ecole des Peres*, Comédie en cinq Actes, en proſe ; *le Triomphe de la Raiſon*, Comédie allégorique, en trois Actes, en proſe, avec un Prologue, repréſentée devant la Reine, à Verſailles, le 17 Juillet 1730 ; *la Capricieuſe*, Comédie en trois Actes ; *le danger des Richeſſes*, en trois Actes, en proſe ; *les bons Procédés*, Comédie héroïque, en trois Actes, en proſe ; *les Déſordres du Jeu*, en trois Actes, en proſe ; *Sigiſmond*, Tragédie, en trois Actes, en vers ; *l'Auteur*, Comédie en trois Actes, en proſe ; *la Force de l'Exemple*, en cinq Actes, en proſe ; *les Tantes*, en un Acte, en proſe ; *les trois Freres*, en trois Actes, en proſe ; *les Captifs*, en trois Actes, en proſe ; *la Soupçonneuſe*, en trois Actes, en proſe ; *la Vengeance honnête*, en trois Actes, en proſe ; *les Jugements téméraires*, en trois Actes, en proſe ; *le Défiant*, en trois Actes, en proſe ; *Alceſte*, Tragédie, en trois Actes, en vers, jouée au College Ma-

zarin, le 20 Août 1739; *l'Indocile*, Comédie en trois Actes, en prose; *la Poésie*, & *la Peinture*, Comédie allégorique, en trois Actes, en prose; *la Répétition*, Comédie en trois Actes, en prose; *les Folies de Cardenio*, Piece héroïque, Comédie, second Ballet donné par le Roi, dans son Château des Tuileries, le 13 Décembre 1720, la Musique *de la Lande*, imprimée à Paris, en 1721, *in*-4°. chez *J.-B. Christophe Ballard.*

CRÉBILLON (Prosper Joliot de), né à Dijon, le 13 Février 1674, étoit d'une ancienne & bonne famille de Bourgogne, ennoblie en 1442, de l'Académie Françoise, en 1731, trop connu pour en parler dans cet *Abrégé*. Il mourut le 17 Juin 1762. Le Roi lui fit faire un Mausolée à Saint-Gervais; & la Comédie Françoise, un pompeux Service à Saint Jean de Latran, où tout ce qu'il y eut de plus distingué alors dans les Belles - Lettres fut invité & y assista. Ses Pieces de Théatre sont: *Idoménée*, Tragédie, représentée le 29 Décembre 1706; *Atrée* & *Thyeste*, le 14 Mars 1707; sa derniere, reprise le 26 Février 1780, après plus de vingt ans d'attente de la part des vrais Connoisseurs du Théatre; *Electre*, Tragédie, jouée le 14 Décembre 1707; *Rhadamiste & Zénobie*, Tragédie, donnée le 20 Janvier 1711; *Xercès*, Tragédie, représentée le 7 Février 1714; *le Pere intéressé*, ou *la fausse Inconstance*, Comédie, jouée en 1720; *Sémiramis*, Tragédie, donnée le 10 Avril 1717; *Pyrrhus*, Tragédie, représentée le 29 Avril 1726; *Catilina*, Tragédie, après tant d'années attendue, enfin mise

au Théatre avec le concours de Spectateurs le plus brillant, le 21 Décembre 1748, & *le Triumvirat*, ou *la Mort de Cicéron*, le 20 Décembre 1754. Ce célebre Dramatique, onze ans après, termina sa carriere. Le bruit courut, quelques jours après sa mort, qu'il travailloit quelque temps avant, à une nouvelle Tragédie intitulée, *la Mort de Cromwel*, que la maladie dont il fut surpris, l'empêcha d'achever.

CRESSIN (Jacques), Protestant, donna en 1584, une Comédie intitulée, *le Marchand converti*, dans laquelle il joua le Rôle principal, à la confusion de ses parents & de ses concitoyens.

CROISSY (le Comte de), Auteur ancien de *la Pommade*, Poëme Epi-Damma-Tragi-Commiculique, en cinq Actes, en vers, manuscrit, *in-folio*, vers l'année 1730; *Scapin chez le Procureur*, Comédie en prose, en cinq Actes, & une Epitre à M. *d'Argenson*, manuscrite, in-4°.

CROIX (Antoine de la): l'on ignoreroit son nom, sans une Tragédie intitulée, *les trois Enfants dans la Fournaise*, imprimée en 1561, *in-8°*. dédiée à la Reine de Navarre.

CROIX (Nicolas-Chrétien, sieur des), né à Argentan en Normandie, Auteur *d'Albouin*, en 1608; *des Amantes*, en 1613; *d'Amnon & Thamar*; des *Portugais infortunés*; & du *Ravissement de Céphale*, en 1608.

CROIX (C. S.), Avocat en Parlement, n'est connu que par deux Pieces: la premiere, *Climene*, Tragi-Comédie-Pastorale en cinq Actes, en vers, dédiée à Madame *Desloges*, avec un Argument,

imprimée avec quelques Œuvres poétiques, en 1629, *in*-8°. à Paris, chez *Gilles Corozet*; la seconde, *l'Inconstance punie*, ou *la Mélanie*, Tragi-Comédie en cinq Actes, en vers, avec un Argument, imprimée en 1629, *in*-8°. à Paris, chez le même Libraire. On lui en attribue encore une troisieme, intitulée, *la Guerre comique* : je ne la connois pas.

CROIX.(J.-B. de la) mit au Théâtre, en 1728, *l'Amant Prothée*, Comédie non imprimée. Il étoit le fils d'un Armurier du Roi, & très-connu dans les Fermes, où il remplit plusieurs emplois. Il mourut en 1742, dans un âge fort avancé.

CROIX (Pierre de la), connu par une Comédie en un Acte, intitulée *la Guerre comique, ou la Défense de l'Ecole des Femmes*, de *Moliere*, en un Acte, en prose, divisée, au lieu de Scenes, en cinq Disputes; imprimée à Paris, en 1664, *in*-12, chez *Pierre Bienfait*.

CROQUET est Auteur des Pieces suivantes : *le Médisant*, Comédie en trois Actes, en prose; *les Effets de la Prévention*, en un Acte, en prose; *le Triomphe de l'Amitié*, en trois Actes, en prose; *l'Inégal*, en un Acte, en prose : ces Comédies ont été imprimées dans les *Saturnales Françoises*, en 1736.

CROSILLES (J.-B.), Abbé de Saint-Ouen, Membre d'une Académie qui se tenoit chez *Michel Marolles*, en 1619, où l'on apprécioit les mots de la Langue & les Ouvrages modernes. Il eut plusieurs protecteurs, entr'autres, le Comte *de Soissons*, qui ne voulut plus cependant le voir, lorsque cet Abbé fut accusé de s'être

marié, quoiqu'il fût Prêtre; ce qui fit mettre ce Poëte en prison, où il fut enfermé pendant dix ans, & n'en sortit qu'en 1651, par un Arrêt du Parlement, toutes les Chambres assemblées, qui le lava de ce crime : toujours de plus en plus malheureux, il tomba dans la plus grande misere, & mourut six mois après. Il n'est Auteur que d'une seule Comédie intitulée *la Chasteté invincible*, ou *Tircis & Uranie*, Bergerie en prose, en cinq Actes, avec des Chœurs en vers, un Avis du Libraire, imprimée à Paris, en 1633, *in-8°*. chez *Simon Février* ; la même, en cette année, sous le simple titre de *Tircis & d'Uranie*, & en 1634, *in-12*, sous le titre de *Bergerie de M. de Crosilles*. Le sujet de cette Piece paroît d'abord simple, mais il est on ne peut pas plus compliqué par une foule de personnages épisodiques qui la rendent infiniment ennuyeuse.

CROSNIER n'est ici placé que par sa Comédie intitulée, *l'Ombre de son Rival*; elle est en un Acte, en vers libres, mêlée de Musique & de Danses : elle fut imprimée à la Haye, en 1683, *in-12*, chez *Gerard Rammazcin*.

CUBIERES (M. le Chevalier de), donna en 1776 une petite Comédie intitulée, *le Dramomane*, dont la lecture est très-intéressante.

CURET, ou CHEVRET (Pierre), Chanoine de Saint Julien du Mans, en 1510, corrigea le *Mystere des Actes des Apôtres*, des freres *Greban*.

CYRANO DE BERGERAC. Voyez *Cyrano*.

DAB

DABANCOURT. Voyez *Abancourt*.

DABONDANCE (Jean), ancien Poëte. Il est Auteur de plusieurs Mysteres, du *Gouvert d'Humanité*; du *Monde qui tourne le dos à chacun*; & de *plusieurs qui n'ont point de conscience*, imprimés en 1544.

DACIER (Antoinette Lefevre, Dame), née en 1651. Tous les Auteurs qui ont écrit sur le Théatre, en ont parlé à cause des traductions qu'elle a données d'un grand nombre de Pieces des Grecs. Elle est célebre par son érudition & par sa querelle avec M. *de la Motte* sur les Anciens. Elle étoit aussi modeste que savante. Un Gentilhomme étant venu un jour la voir, la pria, avant de la quitter, d'avoir la complaisance de mettre son nom avec une Sentence sur un petit registre qu'il lui présenta, où il inscrivoit dans ses voyages les plus grands hommes de l'Europe. Après s'en être assez long temps défendue, Madame *Dacier* écrivit enfin son nom, mais avec un vers de *Sophocle* qui dit : *que le silence est le plus bel ornement des Femmes*.

DAIGALIERS (Pierre de Laudun), du Languedoc, il publia, en 1596, les Tragédies du *Martyre de Saint Sébastien*, Tragédie en cinq Actes, en vers, avec des Chœurs & un Prologue, dédiée à M. le Duc d'*Uzès*, & une seconde des *Horaces*. Il est aussi l'Auteur d'une *Poétique* & d'une *Franciade*, à la tête de laquelle est son portrait, gravé à l'âge de vingt-cinq ans. Ses Pieces sont imprimées dans un

volume qui a pour titre, *Poesies de Pierre Laudun Daigaliers*, imprimé en 1596, *in*-12, chez *David Leclerc*.

DALENÇON étoit bossu : se croyant rempli d'esprit, il osoit en faire assaut avec ceux qui en avoient le plus. Un jour, un de ceux-ci, fatigué de ses froides réparties, qui n'étoient pas mieux faites que lui, il s'écria, *cet animal-là déshonore le corps des Bossus*. C'étoit l'Abbé *de Pons*, l'homme le plus estimable de son temps, à qui il échappa dans son impatience cette brusque sortie. *Dalençon* présenta aux Comédiens, en 1717, *la Vengeance comique*, & *le Mariage par lettres de change*, mais ayant été refusées, il les porta aux Italiens, chez lesquels elles furent jouées sans aucun succès. Il mourut en 1744.

DALIBRAY (Charles Vyon), Gentilhomme, fils d'un Auditeur des Comptes, frere de Madame *Sainctot*, si connu par les *Lettres de Voiture*, n'avoit du goût que pour la table & le plaisir, aimant cependant le Spectacle; il publia ses Pieces en 1634 & dans les années suivantes, la Pastorale d'*Aminthe*, traduite fidélement de l'Italien, en cinq Actes, en vers, imprimée en 1630, *in*-8°. chez *Pierre Rocolet*, sans nom d'Auteur : on le trouva cependant à la fin de l'Epître dédicatoire à Mademoiselle *de Bourbon*; *la Pompe funebre*, ou *Damon & Cloris*, Pastorale en cinq Actes, en vers, imprimée en 1634, *in*-8°. à Paris, chez le même Libraire; *la Réforme du Royaume d'Amour*, contenant quatre Intermedes en prose, imprimée en 1634, *in*-8°. chez le même Libraire; *le Torismond du*

Tasse, Tragédie, avec un Avis au Lecteur & un Argument, imprimée à Paris, en 1636, *in-*4°. Paris, chez *Denis Houssaye*; *le Soliman*, Tragi-Comédie, imprimée en 1637, *in-*4°. chez *Toussaint Quinet*: toutes ces Pieces sont traduites de l'Italien.

DALLAINVAL (Léonor J. Chrét. Soulas, Abbé), né à Chartres, étoit un riche Philosophe. Il donna aux François, en 1726, *la fausse Comtesse*; *l'Ecole des Bourgeois*, en 1728; *le Gratis*, en 1729; *le Mari curieux*, en 1731. Il mourut en 1744. On ne parle point ici des autres Pieces qu'il a données aux Italiens.

DAMBOISE (Adrien), Recteur de l'Université, Evêque de Tréguyer, Auteur de la Tragédie d'*Holopherne*, en 1580; & des *Napolitaines*, en 1584. Il mourut en 1616.

DAMPIERRE (M.), Munitionnaire du Roi, Auteur du *Bienfait rendu*, ou *le Négociant*, Comédie en cinq Actes, en vers, représentée le 18 Avril 1763, imprimée dans la même année.

DANCHERES. Voyez *Ancheres*.

DANCHET (Antoine), né à Riom en Auvergne, le premier Septembre 1671, de l'Académie Françoise & de celle des Inscriptions, étoit le fils d'un Tailleur. Il se donna, dès sa jeunesse, à l'étude, & vécut des fruits de son travail, n'ayant que cette ressource pour se soutenir. Il mena toujours une vie simple, unie, & s'acquit, par ses mœurs douces & sa bonne conduite, l'estime générale; la premiere Piece qu'il donna aux François, fut *Cirus*, Tragédie; elle fut représentée le 23 Février 1706; *les*

Tindarides, Tragédie, y fut repréſentée l'année ſuivante, le 16 Décembre 1707; *les Héraclides*, le 29 Décembre, en 1719; & *Nitétis*, Tragédie, le 12 Février 1723. Il a auſſi travaillé pour l'Opéra. Il mourut le 20 Février 1748, âgé de ſoixante-dix-ſept ans.

DANCOURT (Florent Carton), Comédien dès l'âge de dix-neuf ans, né en 1661, mort dans ſa terre de Courcelles-le-Roi, en Berry, en 1725. Il débuta, lorſqu'il eut fait ſes études, par être Avocat, à dix-ſept ans; mais ſon goût pour le Théatre lui fit prendre l'état de Comédien deux ans après. Il épouſa depuis *Thérèſe le Noir*, ſœur du dernier *la Thorilliere*, Comédien du Roi. Ce qui a rapport à cet Auteur eſt trop connu par le grand nombre de Comédies qu'il a faites, dont il en eſt reſté beaucoup au Théatre, pour donner à cet article plus d'étendue. Ses Œuvres furent imprimées en neuf volumes *in*-12, en 1730, à Paris, en voici l'état: *la Mort d'Hercule*, Tragédie, imprimée à Arras, *in*-8°. chez *Jean Lohen*; *les Nouvelliſtes de Lille*, Comédie en un Acte, en vers, jouée & imprimée dans cette Ville, en 1683, *in*-12, chez *Louis Bricquez*; *le Notaire obligeant*, Comédie en trois Actes, en proſe, imprimée en 1686, *in*-12, à la Haye, chez *Etienne Foulquet*; *les Fonds perdus*, Comédie en trois Actes, en proſe; la même que la précédente, ſous ce nouveau titre, imprimée à Paris, en 1686, *in*-12, chez *Pierre Ribou*; *le Chevalier à la mode*, en cinq Actes, en proſe, en 1687, *in*-12, à Paris, chez le même Libraire; *la Déſolation des Joueuſes*, en un Acte,

en prose, imprimée en 1687, *in-12*, à Paris, chez *Guéroult*; *la Maison de Campagne*, en un Acte, en prose, en 1688; *l'Eté des Coquettes*, en un Acte, en prose, imprimée à Paris, en 1701, *in-12*, chez *Pierre Ribou*; *la Folle-Enchere*, en un Acte, en prose, en 1690; *la Parisienne*, en un Acte, en prose, en 1691; *la Femme d'intrigue*, en cinq Actes, en prose, imprimée en 1710, *in-12*, Paris, chez *Pierre Ribou*; *les Bourgeoises à la mode*, en cinq Actes, en prose, imprimée en 1693, *in-12*; *la Gazette*, en un Acte, en prose, en 1693; *l'Opéra de Village*, en un Acte, en prose, en 1693; *l'Impromptu de Garnison*, en un Acte, en prose, en 1694, *in-12*, Paris, chez *Thomas Guillain*; *les Vendanges*, en un Acte, en prose, en 1694; *le Tuteur*, en un Acte, en prose, imprimée en 1695, *in-12*, chez le même Libraire; *la Foire de Bezons*, Comédie en un Acte, en prose, en 1695, *in-12*, chez le même Libraire; *les Vendanges de Surene*, en un Acte, en prose, en 1695, *in-12*, *ibid.*; *la Foire Saint-Germain*, en un Acte, en prose, en 1696, *in-12*, *ibid.*; *le Moulin de Javelle*, en un Acte, en prose, en 1696, *in-12*, chez *Pierre Ribou*; *les Eaux de Bourbon*, en un Acte, en prose, en 1697, *in-12*, chez *Thomas Guillain*; *les Vacances*, en un Acte, en prose, en 1697, *in-12*, *ibid.*; *Renaud & Armide*, en un Acte, en prose, en 1697, *in-12*, *ibid.*; *la Loterie*, en un Acte, en prose, en 1697, *in-12*, *ibid.*; *le Charivari*, en un Acte, en prose, en 1697, *in-12*, Paris, chez *Pierre Ribou*; *le Retour des Officiers*, en un Acte, en prose, en 1697, *in-12*, chez le même Li-

braire ; *les Curieux de Compiegne*, en un Acte, en profe, en 1698, *in-*12, *ibid.*; *le Mari retrouvé*, en un Acte, en profe, en 1698; *les Fées*, en trois Actes, en profe, en 1699; *les Enfants de Paris*, en cinq Actes, en vers libres, imprimée en 1704, *in-*12, chez *Pierre Ribou*; *le Vert-Galant*, en un Acte, en profe, en 1714, Paris, chez la veuve *Ribou*; *la Fête de Village*, ou *les Bourgeoifes de qualité*, en trois Actes, en profe, en 1700, *in-*12, chez *Pierre Ribou*; *les trois Coufines*, en trois Actes, en profe, imprimée en 1725, *in-*12, chez le même Libraire ; *Colin-Maillard*, en un Acte, en profe, en 1701, *in-*12, *ibid.*; *l'Opérateur Barry*, Comédie en un Acte, en profe, en 1702, *in-*12, Paris, chez la veuve *Ribou*; *nouveau Prologue & nouveaux Divertiffements pour la Comédie de l'Inconnu*, Paris, chez le même Libraire ; *nouveau Prologue & nouveaux Divertiffements pour la Comédie des Amants magnifiques*, en 1701 & 1704, *in-*12, Paris, chez le même Libraire ; *le Galant Jardinier*, en un Acte, en profe, imprimée en 1705, *in-*12, *ibid.*; *Prologue & Divertiffement pour la Tragédie de Circé en machines*, imprimée en 1705, *in-*12, chez la veuve *Ribou*; *Divertiffement de Seaux*, Comédie-Ballet en profe & en vers, en 1705; *le Diable boiteux*, en un Acte, en profe, imprimée en 1707, *in-*12, chez le même Libraire ; *Second Chapitre du Diable boiteux*, en deux Actes, en profe, en 1708, *in-*12, *ibid.*; *la Trahifon punie*, en cinq Actes, en vers, imprimée en 1708, *in-*12, *ibid*; *Madame Artus*, en cinq Actes, en vers, en 1708, *in-*12, *ibid.*; *la Comédie des Comédiens*,

en deux Actes, en prose, suivie de *l'Amour Charlatan*, troisieme & dernier Acte, imprimée en 1710, *in*-12, chez le même Libraire; *les Agioteurs*, en trois Actes, en prose, imprimée à Paris, en 1710, chez la veuve *Ribou*; *Céphale & Procris*, en trois Actes, en vers libres, en 1711, *in*-12, *ibid.*; *Sancho Pança, Gouverneur*, en cinq Actes, en vers, en 1713, *in*-12, *ibid.*; *l'Impromptu de Surene*, Comédie-Ballet, en un Acte, en prose, imprimée en 1713, *in*-12, *ibid.*; *les Fêtes nocturnes du Cours*, Comédie en un Acte, en prose, en 1717, *in*-12, *ibid.*; *le Prix de l'Arquebuse*, en un Acte, en prose, en 1717, *in*-12; *la Métempsycose des Amours*, en trois Actes, en vers libres, en 1718, *in*-12, chez la veuve *Ribou*; *la Déroute du Pharaon*, en un Acte, en prose, non représentée, imprimée en 1718, *in*-12, chez le même Libraire; *le bon Soldat*, en un Acte, en vers, tirée des *Fous divertissants* de René Poisson, corrigée par *Dancourt*, en 1691. On attribue encore à ce Poëte *Angélique & Médor*, Comédie en un Acte, représentée en 1685; *la Dame à la mode*, en cinq Actes, en 1689; *Merlin, déserteur*, en un Acte, en 1699; *le Médecin de Chaudray*, en un Acte, en 1690; *le Carnaval de Venise*, en cinq Actes, en 1690; *la Belle-Mere*, en cinq Actes, en 1721; *l'Eclipse*, en un Acte, en 1729; *la Mort d'Alcide*, Tragédie, en 1705; & plusieurs autres petites Pieces qui, comme les précédentes, excepté la Tragédie d'*Alcide*, n'ont point été imprimées.

DANCOURT (le sieur), Comédien de Pro-

vince, débutant à Paris en 1761, donna, en 1762, une Comédie intitulée, *les deux Amis*, qui ne réuſſit pas.

DARDENNE (Eſprit-Jean de Rome), né en 1684, fils d'un Négociant de Marſeille, Amateur des Belles-Lettres ; ſatisfait d'une fortune aiſée, il ſe livra tout entier à l'agrément de les cultiver. On a de ſa plume d'aſſez bonnes Fables, & la Comédie des *Nouvelliſtes*, qu'il fit repréſenter, ſans ſe nommer, en 1698. Il mourut en 1748.

DARNAUD (M. Franç.-Thomas de Baculard), des Académies des Sciences & des Belles-Lettres de Berlin & de Péterſbourg, ci-devant Conſeiller d'Ambaſſade du Roi de Pologne, &c. né à Paris, fit jouer en Société, en 1740, *Gaſpard de Coligny*, ou *la Saint-Barthelemy*, Tragédie, en trois Actes, en vers, repréſentée en Société, en 1740 ; *le Comte de Cominges*, Drame, en trois Actes, en vers, imprimé en 1765 ; *le Triomphe de la Religion*, ou *Euphémie*, Drame en trois Actes ; *le mauvais Riche*, Comédie en cinq Actes, en vers, repréſentée en Société à Paris, en 1749 : il eſt encore l'Auteur d'autres Ouvrages qui lui attirent une conſidération & des éloges qu'il mérite à tous égards.

DARONIERES (Guérin), Avocat à Angers, depuis, Jéſuite à Paris, eſt ici placé à cauſe qu'il eſt Auteur de *Panthée*, ou de *l'Amour conjugal*, Tragédie avec des Chœurs ; elle a été imprimée à Angers, en 1608, *in-8°*. chez *Antoine Harnoult*. La Poéſie de cette Piece eſt très-bonne pour le ſiecle.

DAUBIGNÉ (Théodore-Agrippa), com-

posa pour la Fête des Noces du Duc *de Joyeuse*, à Paris, une Tragédie intitulée, *Circé*, qui fut représentée au mois d'Octobre 1581: *Beauchamps* s'est mépris en annonçant cette Piece comme Ballet, & en l'attribuant à M. *de Beaujoyeuse*, qui n'en est sûrement pas l'Auteur.

DAVESNE. Voyez *Avesne*.

DAVOST (Jérome). Voyez *Avost*.

DAURE (François). Voyez *Aure*.

DAUVILLIERS, Comédien de l'Electeur de Baviere, ne seroit pas placé ici, sans une Comédie intitulée, *le Faucon*, ou *la Constance*, qu'il fit jouer à Munich, en 1718 : il la fit imprimer dans la même ville avec d'autres Pieces de sa composition.

DAUCOURT (M. Godard), de Langres, Fermier-Général, Auteur de jolis Ouvrages, donna, en 1744, avec MM. *Bret* & *Villaret*, *le Quartier d'hiver*, Comédie qui eut du succès.

DAUTREPE (M.), Ecrivain, Auteur d'une Tragédie burlesque intitulée, *Pilo-Bouffy*, en 1756.

DENIS (Jacques), de l'Académie de Ricovati, étoit Avocat du Parlement. On n'a de cet Auteur qu'une Comédie intitulée, *les Plaintes du Palais*, ou *la Chicane des Plaideurs*, Comédie en trois Actes, en vers, dédiée à M. *de Fremont*, imprimée en 1679, *in-*12, à Paris, chez *Etienne Loyson*.

DENNETIERES (Jean), Chevalier, sieur *de Beaumé*, Auteur de *Sainte Aldegonde*, Comédie en cinq Actes, en vers, avec des Chœurs & un Prologue en vers, dédiée à *Louise de Lorraine*, Capucine à Douay, avec une appro-

bation comprise dans un Sonnet, en 1645, *in*-12, Tournay, chez *Adrien Quinqué*.

DENON (M.), Auteur de *Julie*, ou *le bon Pere*, Comédie en prose, représentée en 1769, qui a plu aux Amateurs du Théatre.

DESBIEZ (M. Louis), Avocat, né à Dôle, présenta aux Comédiens, en 1758, une Comédie intitulée, *Clorinde*, ou *le faux Marquis*, Comédie en un Acte, en vers; mais elle n'a point été représentée: elle avoit cependant beaucoup plu en Société.

DESBUISSONS (M.), Auteur des Pieces suivantes jouées en Société; *les Consultations*, en un Acte, en 1779; *l'Innocente Supercherie*, en un Acte; & *l'Epreuve dangereuse*, en un Acte.

DESCAZEAUX (M. des Granges) traduisit de l'Anglois, en 1757, *la Femme Jalouse*, Comédie en cinq Actes, en vers, qu'il dédia à Madame la Duchesse *de Lorraine*, & qui fut représentée à Nancy, en 1734, & imprimée dans la même année, *in*-8°. chez *Pierre Antoine*. Il publia depuis une autre Comédie traduite aussi du même *Adisson*, *la prétendue Veuve*, Comédie en cinq Actes, en vers, qu'il dédia au Public, imprimée à Paris en 1737, *in*-8°. chez *Bauche*. Je ne finirai point cet article sans ajouter une singularité de ce Poëte, qui donne une idée sensible de la haute opinion qu'il avoit de ses talents: en sortant un soir de la Comédie Françoise, où l'on avoit joué *Zaïre* & *la Pupille*, il en fut enchanté au point qu'il se figura que s'il touchoit à ces deux Pieces, rien ne manqueroit à leur mérite. En conséquence, dès

qu'il fut rentré chez lui, il ne mangea ni ne dormit, qu'il n'eût mis *Zaïre* en profe, & *la Pupille* en vers, & le lendemain, il fut lire ces deux Pieces à fes amis, en s'applaudiffant de ce bizarre travail.

DESCHAMPS (François-Michel-Chrétien), fils d'un Gentilhomme de la Province de Champagne, né en 1683. A la mort de fon pere, Capitaine de Cavalerie, étant en bas-âge, fa famille l'obligea, après fes études faites, de prendre l'état eccléfiaftique; la répugnance du jeune homme pour cet état l'emporta; elle confentit qu'il fervît. Mais après une campagne, il fe retira en 1720, & fe maria. Ayant mangé fon bien, il entra dans les Fermes; fon penchant pour les femmes l'engagea à deux maîtreffes, dont il eut des enfants : fon incontinence ayant dérangé fa fanté, il mourut d'une obftruction au foie, en 1747, âgé de foixante-quatre ans. Les Ouvrages qu'il fit pour le Théatre font : *le Caton d'Utique*, Tragédie donnée le 25 Janvier 1715, dédiée à Mgr. le Duc *d'Orléans*, imprimée à Paris en 1715, *in-8°*, chez *Pierre Ribou*; *Antiochus & Cléopâtre*, Tragédie, le 29 Octobre 1717; imprimée en 1718, *in-8°*. Paris, chez *Jean Mufier*; *Artaxerce*, Tragédie jouée le 19 Décembre 1753; *Médus*, Tragédie mife au Théatre le 12 Janvier 1739, imprimée dans la même année, Paris, chez *Prault*. On prétend qu'il eft auffi l'Auteur de la Tragédie de *Licurgue*; mais elle n'a été ni repréfentée, ni imprimée. Je ne dois point terminer cet article fans ajouter que depuis l'impreffion du *Dictionnaire des Pieces* de cette nouvelle édition,

l'examen du *Caton d'Utique* de cet Auteur, que j'ai jugé fort au-deſſous de la Tragédie du même titre d'*Adiſſon*, eſt fort ſupérieure au contraire; qu'il n'eſt pas vrai, comme je l'ai avancé, que *Deſchamps* ait tiré ſa Piece de l'Angloiſe, qu'il ne pouvoit connoître, puiſqu'elle n'avoit point encore paru. Il convient à l'Hiſtorien de ſe rétracter, quand il s'eſt mépris.

DESESSARS (M.), Huiſſier, mit au Théatre, en 1707, à Liege, une Comédie en un Acte, en proſe, précédée d'un Prologue, intitulée, *le Retour de Campagne*, imprimée dans cette Ville, en 1707, *in-*12, chez *J. Helman Delmares*.

DESESSARS (M.) a mis en Société ſur le Théatre de.... une Comédie intitulée, *l'Amour libérateur*. Le Calendrier des Théatres n'en dit pas davantage.

DESFONTAINES, vivant en 1637, eſt l'Auteur des Pieces ſuivantes : *Eurimédon*, ou *l'Illuſtre Pirate*, Tragi-Comédie, imprimée à Paris, en 1637, *in-*4°. chez *Antoine de Sommaville*; la *vraie ſuite du Cid*, Tragi-Comédie en 1638, *in-*4°. Paris, chez le même Libraire; *Orphiſe*, ou *la Beauté perſécutée*, Tragi-Comédie, en 1638, *in-*4°. *ibid.*; *Hermogene*, Tragi-Comédie, en 1639, *in* 4°. Paris, chez *Touſſaint Quinet*; *Béliſaire*, Tragi-Comédie, en 1641, *in-*4°. Paris, *ibid.*; *les Galantes vertueuſes*, Tragi-Comédie, en 1642, *in-*12, Avignon, chez *J. Piet*; *la Perfide* ou *la ſuite d'Ibrahim Baſſa*, Tragi-Comédie en 1641, *in-*4°. Paris, chez *Touſſaint Quinet*; *le Martyre de Saint-Euſtache*, Tragédie, en 1643, *in-*4°. Paris, chez le même Libraire; *Saint Alexis*, ou *l'Illuſtre Olim-*

pie, Tragédie, en 1645, *in*-4°. Paris, chez *Pierre l'Ami*; *Alcidiane*, ou *les quatre Rivaux*, Tragédie, en 1644, *in*-4°. Paris, chez *Touffaint Quinet*; *l'Illuftre Comédien*, ou *le Martyre de Saint Geneft*, en 1645, *in*-4°. Paris, chez *Cardin Befogne*; *Belliffante*, ou *la Fidélité reconnue*, Tragédie, en 1647, *in*-4°. Paris, chez *Pierre Lamy*; *la véritable Sémiramis*, Tragédie, en 1647, *in*-4°. Paris, chez le même Libraire.

DESFONTAINES (M.) donna, en 1762, *le Philofophe prétendu* : cette Comédie, qui plut, fut jouée quelques mois en fociété; il mit au Théâtre François en 1765, *la Bergere des Alpes*, jolie Comédie, reftée au Théâtre; il eft auffi l'Auteur d'autres Pieces qui ont réuffi ailleurs.

DESFORGES (M.) donna fur le Théâtre de Bordeaux, en 1778, une Comédie intitulée, *Richard & d'Erlet*, qui fut imprimée dans la même année; *le Rival Secretaire*, Comédie, en 1737, attribuée fauffement à deux autres Auteurs.

DESJARDINS (Mademoifelle Catherine-Hortence), voyez *Villedieu* (Madame de).

DESHAYES (M.), Maître des Ballets de la Comédie Françoife, fit jouer en fociété une Tragédie, ayant pour titre, *la Bagatelle*, qu'il compofa avec M. *Rouyer*.

DESHOULIERES (Madame), fon nom de Demoifelle étoit *Antoinette Ligier de la Garde;* elle fe maria en 1651, elle eft trop connue pour en dire ici davantage; elle mourut à Paris, en 1694; elle ne donna au Théâtre que la Tragédie de *Genferic*, repréfentée en 1680, imprimée à Paris, en 1682, *in*-8°. chez *Claude Barbin*, & à Leyde, dans la même année, *in*-12. Cette Piece ne réuffit pas;

mais cette jolie femme a fait tant de jolis Ouvrages depuis, que sa réputation n'en a souffert en aucune maniere. On trouve dans les Œuvres de cette spirituelle Dame, une autre Piece intitulée *la Mort de Bichon*, Tragédie faite à l'occasion de la perte d'un chien que fit M. le Maréchal *de Vivonne*; elle est dans le second tome de ses Œuvres.

DESJARDINS traduisit en 1592, une Comédie intitulée, *les Aveugles d'Epicure*, qui est aussi singuliere que comique.

DESILES LE BAS, Gentilhomme de Normandie, connu par quelques Ouvrages, pour le Théatre, débuta, par *la Mort burlesque du mauvais Riche*, Tragédie en cinq Actes, en vers, dédiée à M. *Gabriel Roussel, homme qui parmi ses richesses doit véritablement être appellé l'Ange du pays*, c'est la suite du titre, imprimée à Caen, en 1663, *in*-12, chez *Joachim Massiene*; *Saint Hermenegilde, Royal Martyr*, Tragédie, imprimée à Caen, en 1710, *in*-12, chez *J.-Jacques Gode*; *l'Air enjouée*, Comédie en cinq Actes, en vers, imprimée sans date, *in*-12, sans noms de Ville ni d'Imprimeur; cette Piece est singuliere, le premier Acte n'a aucun rapport avec le second; le troisieme, le quatrieme, & le cinquieme, font la suite du premier, & le dénouement; le second Acte est intitulé, *les Valets déguisés*; le troisieme, *Valentinium*, Tragédie; le quatrieme *les Grippes*, Comédie.

DESMAHIS (Jos.-François Edouard-Corsembleu), né à Sully-sur-Loire, en 1722, le 31 Août 1750, donna une petite Piece intitulée, *le Billet perdu*, qui fut jouée à la quatrieme représentation, sous le titre de *l'Impertinent*, qui lui con-

venoit mieux ; elle eut du fuccès, & fut imprimée en 1771, *in-8°*. à Paris : cette Piece eſt reſtée au Théatre, où elle eſt toujours revue avec le même plaiſir. Il eſt encore Auteur d'une Piece en cinq Actes, non achevée. Voyez *le Recueil de ſes Œuvres*. Ce jeune Auteur mourut le 25 Février 1761 : les Amateurs du Théatre le regrettent encore.

DESMARRES fut dans ſon temps Tréſorier & Secretaire de M. *le Prince* ; ſa paſſion pour le Théatre étoit au point, qu'il étoit rare qu'il paſsât un jour ſans aller à la Comédie. Il eſt Auteur de *Roxelane*, Tragi-Comédie, imprimée en 1613, *in-4°*. Paris, chez *Antoine de Sommaville*; on lui attribue encore *Morlin*, *Dragon*, ou *la Dragonne*, Comédie en un Acte, en proſe, repréſentée & imprimée en 1643, *in-4°*. & en 1696. Il mourut en 1716, fort âgé.

DESMARETS (de Saint-Sorlain Jean), né à Paris en 1596, mort en 1676, âgé de quatre-vingts ans. Il étoit protégé par le Cardinal *de Richelieu*, qui le fit Contrôleur-Général de l'extraornaire des Guerres, &c. Les Pieces dont il eſt Auteur, ſont ; *Aſpaſie*, Comédie en cinq Actes, en vers, imprimée en 1636, *in-4°*. Paris, chez *Jean Camuſat* ; *Scipion*, Tragédie, dédiée au Cardinal *de Richelieu*, imprimée en 1639, *in-4°*. Paris, chez *Henri le Gras* ; *Mirame*, Tragi-Comédie dédiée au Roi ; repriſe à l'ouverture de la grande Salle du Palais Cardinal, imprimée à Paris, en 1641, *in-folio*, avec figures, chez *Henri le Gras* ; la même, *in-4°*. & *in-8°*. dans la même année; *Roxane*, Tragi-Comédie, dédiée au Cardinal *de Richelieu*, *in-4°*. chez le même Libraire ; *les Viſion-*

naires, Comédie en cinq Actes, avec un argument, en 1647, *in*-4°. Paris, chez *Jean Camusat*; *Ergone*, Tragédie en prose, en 1642, *in*-12, Paris, chez *le Gras*; *Europe*, Comédie héroïque allégorique, en cinq Actes, en vers, avec un avis au Lecteur, une clef des personnages, & un Prologue de la Paix descendant du Ciel, Paris, en 1663, *in*-4°. chez le même Libraire.

DESMAZURES (Louis), né à Tournay, Secretaire du Duc *de Lorraine*, servit en qualité de Capitaine de Cavalerie, dans le temps de la guerre de *Henri II*, contre *Charles-Quint*. Il est l'Auteur des Tragédies de *Josias*, de *David combattant*, de *David fugitif*; de *David triomphant*; d'une Bergerie spirituelle; d'une Eglogue sur la naissance du fils aîné du Duc *de Lorraine*. Ces Pieces ont été imprimées en 1566, *in*-8°. dans un volume intitulé, *Tragédies saintes*, à Geneve, chez *François Perrin*. Les trois Tragédies de *David* ont été réimprimées à Paris en 1595, *in*-12, chez *Mamert Patisson*, avec *Jephté*, Tragédie de *Florent Chrétien*.

DESORMES, Comédien du Prince Palatin, mit au Théatre de Manheim, en 1748, *l'Amour Réfugié*, Comédie, pour la naissance de l'Electrice Palatine.

DESPANAY (Jean le Saulx) n'est connu que par une Tragédie intitulée, *Adamantine* ou *le Désespoir*, en cinq Actes, avec des Chœurs, sans distinction de Scenes, imprimée à Rouen, en 1608, *in*-12, chez *Raphaël du Petit-Val*.

DESPERIERS (Bonaventure) fit représenter la Comédie de *l'Andrienne*, ou *l'Andrie*,

en 1537 : c'eſt le premier Poëte qui ait mis en rimes françoiſes cette Piece de *Térence* ; elle fut imprimée à Lyon, *in*-8°. ſans date ni nom d'Imprimeur.

DESPORTES (Claude-François) donna, en 1721, une Comédie intitulée, *la Veuve coquette*. Il étoit de l'Académie de Peinture ainſi que ſon pere, qui excelloit pour les Animaux.

DESREQUELEYNE (Hilaire Bernard), Baron de *Longepierre*, parent de l'Auteur de cet *Abrégé de l'Hiſtoire du Théatre François*, Secretaire des Commandements de M. le Duc *de Berry*, né à Dijon le 18 Octobre 1659, mort à Paris, le 21 Mars 1721, étoit ſavant ſans vouloir le paroître : il connoiſſoit à fond les Poëte Grecs & Latins ; il débuta, pour des Pieces dramatiques, par *Médée*, Tragédie, repréſentée le 13 Février 1694, imprimée à Paris, en 1713 ; *in*-8°. chez *Ribou* ; elle réuſſit, & eſt reſtée au Théatre ; *Electre*, Tragédie, imprimée en 1739, *in*-12, Paris, chez la veuve *Piſſot* ; on lui attribue avec raiſon *Séſoſtris*, Tragédie, jouée en 1695, & pluſieurs autres dans le goût des Poëtes Grecs.

DESROCHES donna, en 1642 & en 1648, à Poitiers, la Tragédie des *Amours d'Angélique & de Médor*.

DESROCHES (Meſdames Madeleine & Catherine) mere & fille, nées à Poitiers, étoient auſſi aimables que ſavantes : on a d'elles pluſieurs Ouvrages qui plurent beaucoup de leur temps ; elles travailloient de concert. Elles ont donné au Théatre les Tragédies de *Panthée* & *de Tobie*, repréſentées en 1571, que quelques Ecrivains

attribuent à *Guerfains*. Elles moururent l'une & l'autre de la peste le même jour à Poitiers, en 1587.

DESTORCHES, Voyez *Torches*.

DESTOUCHES (Philippe Néricault), Seigneur de *la Mothe*, né à Tours en 1680; Gouverneur de Melun, étoit un des braves hommes & plus lettrés de son siecle; ses talents lui mériterent la protection de M. *de Sillery*, qui l'emmena en Sicile, lorsque le Roi le nomma à cet Ambassade; il fut depuis Secretaire d'Ambassade, quand le Marquis *de Puisieux* passa en Angleterre, & fut employé lui-même comme Ministre en cette Cour, lorsque l'Ambassadeur s'en retourna en France. M. *Destouches* commença en 1710, à travailler pour le Théatre, qu'il aimoit beaucoup; voici l'état de toutes les Pieces dont il s'est avoué l'Auteur, & qui ont été imprimées à l'Imprimerie Royale, en trois volumes, *in*-4°. en 1757 : *le Curieux impertinent*, Comédie en cinq Actes, en vers, jouée en Novembre 1710; *l'Ingrat*, en cinq Actes, en vers, le 18 Janvier 1711; *l'Irrésolu*, en cinq Actes, en vers, le 5 Janvier 1713; *le Médisant*, en cinq Actes, en vers, le 20 Février 1717; *le triple Mariage*, en un Acte, en prose, le 7 Juillet 1716; *l'Obstacle imprévu*, ou *l'Obstacle sans Obstacle*, en cinq Actes en prose, le 1er. Octobre 1717; *le Philosophe marié*, ou *le Mari honteux de l'être*, en cinq Actes, en vers, le 15 Février 1727; *l'Envieux*, ou *la Critique du Philosophe Marié*, en un Acte, en prose, le 3 Mai 1727; *les Philosophes Amoureux*, en cinq Actes, en vers, le 6 Novembre 1729; *la fausse Agnès*, ou *le Poëte Campagnard*, Comédie en trois Actes, en prose, représentée.

depuis la mort de l'Auteur, le 10 Mars 1759; *le Tambour nocturne*, ou *le Mari devin*, Comédie en cinq Actes, en prose, traduite de l'Anglois d'*Adiſſon*, jouée depuis la mort de l'Auteur, en 1762; *le Glorieux*, Comédie en cinq Actes, en vers, le 18 Janvier 1732; *le Diſſipateur*, ou *l'honnête Friponne*; en cinq Actes, en vers, en Province, en 1737, à Paris, le 21 Mars 1753; *l'Ambitieux & l'Indiſcrette*, Tragi-Comédie en cinq Actes, avec un Prologue, donnée le 14 Juin 1737; *la belle Orgueilleuſe*, ou *l'Enfant gâté*, en un Acte, en vers, le 17 Août, 1741; *l'Amour uſé*, en cinq Actes, en proſe, le 20 Septembre 1741; *l'Homme ſingulier*, en cinq Actes, en vers, repréſentée pour la premiere fois à Paris, le 22 Février 1780, qui fit le plus grand plaiſir; *la Force du Naturel*, en cinq Actes, en vers, le 11 Février 1750; *le Mariage de Radegonde & de Colin*, ou *la Veillée de Village*, Comédie en un Acte, en vers, avec des Intermedes en Muſique, jouée à Seaux, le 22 Novembre 1714; *les Fêtes de la Nymphe Lutece*, en un Acte, en vers, avec des Intermedes en Muſique, qui devoit être jouée à Seaux; *le Jeune homme à l'epreuve*, en cinq Actes, non repréſentée, non plus que les Pieces ſuivantes: *Scenes de l'aimable Vieillard*; *Scenes du Tracaſſier; Scenes du Vindicatif; Scenes Angloiſes; Scenes du Prothée; Prologue du Curieux impertinent*, en vers; *Prologue de l'Ambitieux*; *Scenes de Thalie & de Melpomene; Prologue en vers*; *le Tréſor caché*, Comédie en cinq Actes, en proſe, non repréſentée; *le Mari Confident*, en cinq Actes, en vers, non repréſentée; *l'Archi-Menteur*, ou *le vieux Fou dupé*, Comédie en cinq Actes,

non repréſentée ; *le Dépôt*, Comédie en un Acte, en vers, non repréſentée. Quel que long que ſoit cet article, je ne puis m'empêcher d'apprendre au Public que lorſque feu M. *Deſtouches* mit au Theatre *l'Amour uſé*, un célebre Auteur, jaloux du ſuccès de cet agréable Poëte, ameuta une cabale ſi nombreuſe, à la premiere repréſentation de cette Comédie, qu'elle ne fut pas achevée. Je ne dois pas me taire ſur une autre anecdote relative à ce laborieux Poëte dramatique ; perſonne n'ignore que *le Diſſipateur* fut imprimé & joué en Province, & non à Paris, en donnant ici la copie d'une Lettre que M. *Deſtouches* écrivit à M. *Cizerau de Rival*, homme de Lettres, de Lyon, ſon ami ; on en apprendra la cauſe ; en voici la copie : « *le Diſſipateur* » avoit été repréſenté pluſieurs fois devant la » Cour, à Compiegne, & eſt ſouvent jouée » par les Troupes de Provinces ; un petit re- » froidiſſement entre les Comédiens de Sa Ma- » jeſté & moi, me fit prendre le parti de ne la » donner au Public que par la voie de l'impreſ- » ſion ; ils ſouhaitent à préſent qu'il leur ſoit » permis de la repréſenter, je viens de leur en » faire préſent, &c. ». Je pourrois encore ajouter une anecdote, dans ce genre, à l'occaſion de la Comédie *du Jeune Homme*, mais je riſquerois de déſobliger des perſonnes que j'ai toujours conſidérées. Je terminerai cet article par la mort de M. *Deſtouches*, qui arriva malheureuſement à Font-Oiſeau, où il s'étoit retiré, en 1754, le 5 Juillet, âgé de ſoixante-quatorze ans. Il mérite à tous égards d'être long temps regretté.

<div style="text-align: right;">DEVAUX</div>

DEVAUX (M.), Auteur de la Comédie des *Engagemens indiscrets*, en 1752, fort jolie.

DEVIN (Antoine le), sieur *de la Roche du Tronchay*, donna en 1570, les Tragédies *d'Esther*, de *Judith*, & de *Suzanne*, qui n'ont point été imprimées.

DIDEROT (M. Denis), né à Langres, mit au Théatre en 1757, *le Fils naturel*, ou *les Epreuves de la Vertu*, Comédie en cinq Actes, en cinq Actes, en prose, imprimée à Amsterdam, en 1757, sans nom d'Imprimeur; *Supplément d'un important Ouvrage*, Scene derniere du *Fils naturel*, avec une Lettre à *Dorval*, imprimée à Venise, en 1758, *in-8°*. chez *François Goldino* ; *le Pere de Famille*, Comédie en cinq Actes, en prose, imprimée à Amsterdam, en 1758, *in-8°*. représentée pour la premiere fois à Paris, le 18 Février 1761, avec le plus grand succès : restée au Théatre, où elle est toujours revue avec le même plaisir. Cette Piece avoit été imprimée, comme on vient de le voir, avant sa représentation.

DIDIER (Saint-), d'Avignon, né en 1668. On n'a de ce Poëte qu'une Tragi-Comédie intitulée, *l'Illiade*, qui est en trois Actes, qu'on trouve imprimée à la suite du *Voyage du Parnasse*, en 1716, à Amsterdam. C'est une critique de *l'Illiade de la Motte*. Cet Auteur mourut en 1739. Son talent pour la Poésie lui mérita trois fois le Prix des Jeux Floraux, & deux fois celui de l'Académie Françoise à Paris.

DIGNE (Nicolas le), sieur *de Condes*, donna, en 1584, *Arface*, Comédie, & deux

Tragédies ayant pour titre, *Jephte* & *Hercule Oeteus*, imprimées dans la même année.

DIJON (M. Honoré), Avocat en Parlement, Auteur d'une Comédie intitulée, *le Valet des deux Maîtres*, Comédie traduite de *Goldoni*, imprimée à Paris en 1763.

DISCRET ; sans deux Comédies dont il est l'Auteur, il seroit inconnu : ces Pieces sont : *Alison*, Comédie en cinq Actes, dédiée aux jeunes Veuves & aux jeunes Filles, imprimée en 1637, *in-*8°. Paris, chez *Jean Guignard*; la même, en 1664, *in-*8°. Paris, chez *Langelier*, dédiée aux Beurrieres de Paris, seconde édition sans date, avec deux Estampes : fort rare ; elle est suivie d'un Divertissement. Il y est dit que le sujet de la Piece est l'histoire de la veuve d'un pauvre Bourgeois de Paris. La seconde Piece de *Discret* a pour titre, *les Nôces de Vaugirard*, ou *les Naïvetés champêtres*, Pastorale en cinq Actes, en vers, dédiée à ceux qui veulent rire, imprimée en 1638, *in-*8°. Paris, chez le même Libraire.

DISSON (M.), de Dijon, Auteur de plusieurs Comédies ; savoir, *l'Héritier généreux*, en un Acte, en vers libres, représentée à Dijon le 26 Décembre 1749, imprimée dans la même Ville, en 1749, *in-*8°. chez *François Desventes*; *l'Amante ingénieuse*, ou *la double Confidence*, en un Acte, en prose, avec un Divertissement, représentée à Lille, en 1748 ; *les Fêtes de Grenade*, imprimée à Dijon, en 1752, dans un Recueil intitulé, *les Amusements poétiques*, en 1739. Il fit représenter devant M. *le Duc*, à Dijon, qui tenoit les Etats de Bourgogne, en 1732,

une Idylle de fa compofition, qui fut fort applaudie. M. *Diſſon* eſt auſſi l'Auteur d'autres Pieces qui ont été jouées en Société & fur différents Théatres.

DONEAU (François) mit au Théatre, en 1661, une Comédie intitulée, *la Cocue imaginaire, ou les Amours d'Alcipe & de Céphiſe*, en un Acte, en vers, dédiée à Mademoiſelle *Henriette* ***, imprimée à Paris, en 1662, *in-12*, chez *Jean Ribou*. Il ne faut pas confondre ce Poëte, à cauſe du nom, avec *Doneau de Viſé*.

DORAT (M.), né à Paris, ci-devant Mouſquetaire du Roi, fils d'un Maître des Comptes, mit au Théatre, le 7 Janvier, en 1760, la Tragédie de *Zulica*, imprimée dans la même année, *in-12*, à Paris, chez *Duchefne*; *Théagene & Chariclée*, le 2 Mars 1760, imprimée en 1764, *in-12*, chez le même Libraire; *Régulus*, en trois Actes, en 1765, repréſentée en 1773; *la Feinte par Amour*, Comédie en trois Actes, en vers, en 1773; *Adélaïde de Hongrie*, Tragédie, en 1774; *le Célibataire*, Comédie en cinq Actes, en vers, en 1775; *le Malheureux imaginaire*, Comédie en cinq Actes, en vers, en 1778; *le Chevalier François à Turin*, & *le Chevalier François à Londres*, deux Comédies, l'une en quatre Actes, & l'autre en trois, en 1779; & dans la même année, *Roſéide*, Comédie en cinq Actes, en vers; *Pierre-le-Grand*, Tragédie, en 1779, & pluſieurs autres jolis Ouvrages dont la Poéſie eſt charmante. La Tragédie d'*Alceſte*, du même Auteur, eſt ſur le tableau, pour être repréſentée en cette année 1780.

DORFEUIL (Honoré), Auteur de *l'Amour*

vainqueur, Comédie en un Acte, en prose, composée en 1751, manuscrit *in-folio*.

DORFEUILLE (M.) donna en Province, en 1778, une Comédie intitulée, *l'Illustre Voyageur*, ou *le Retour du Comte de Falkenstein* dans ses Etats ; elle fut très-accueillie.

DORIMOND, Auteur & Comédien de *Mademoiselle*, mit au Théatre *le Festin de Pierre*, ou *le Fils Criminel*, Tragi-Comédie, représentée en 1658, imprimée en 1695, *in*-12, Lyon, chez *Antoine Auffray*; *l'Ecole des Cocus*, ou *la Précaution inutile*, Comédie en un Acte, en vers, représentée en 1661, imprimée dans la même année, *in*-12 ; *l'Inconstance punie*, Comédie en un Acte, en vers, imprimée en 1661, *in*-12, Paris, chez *Jean Ribou*; *la Femme industrieuse*, Comédie en un Acte, en vers, à Paris, en 1661, *in*-12, chez le même Libraire ; *l'Amant de sa Femme*, en un Acte, en vers, dans la même année, *in*-12, chez le même Libraire ; *la Comédie de la Comédie*, & *les Amours de Trapolin*, Paris, en 1662, *in*-12, chez *Gabriel Quinet*; cette Piece est une espece de Prologue en cinq Scenes, en vers, pour *les Amours de Trapolin*, Comédie en un Acte, en vers ; *la Roselie*, ou *Don Guillot*, en cinq Actes, en vers, en 1661, *in*-12. Paris, chez *Jean Ribou*; *l'Avare dupé*, ou *l'Homme de paille*, en trois Actes, en vers, en 1663, *in*-12, chez *Guillaume de Luynes*; *le Médecin dérobé*, en trois Actes, en vers, imprimé à Rouen, en 1692, *in*-12, chez *Bonaventure Lebrun*. J'ai dit, à l'article de *Chapuseau*, que la Comédie de *l'Avare dupé*, ou *l'Homme de paille*, est mal-à-propos attribuée à *Dori-*

mont, & qu'elle est de *Chapuseau* : *Beauchamps* a souvent fait de ces méprises dans ses *Recherches des Théatres*. On ne lui a pas moins d'obligation de cet Ouvrage, qui a dû lui coûter bien du travail.

DOROUVIERE mit au Théatre, en 1608, *Panthée*, ou *l'Amour conjugal*, Tragédie.

DORTIQUE (Pierre Vaumoriere), né à Apt, en Provence, d'une famille honnête, connu par de bons Ouvrages, n'a fait pour le Théatre que *le bon Mari*, Comédie, en 1678. C'est cet Auteur qui acheva le Roman de *Pharamond*, & que la mort de *la Calprenede* l'empêcha de finir. Il mourut en 1693.

DORVIGNY (M.), si connu par tant de jolies productions sur différents Théatres de Paris, dont *les Battus paient l'amende*, qui eut plus de deux cents représentations, & que tout ce qu'il y a de plus distingué à Paris a été voir & s'y est amusé, mit aux François, le premier Janvier 1780, une petite Comédie en un Acte, en vers, intitulée, *les Etrennes*, après la Tragédie de *l'Orphelin de la Chine* ; quoiqu'il y ait à désirer moins de négligence dans la poésie, le Public, prévenu favorablement pour l'Auteur, a applaudi plusieurs Scenes qui méritent de l'être ; entr'autres, celle de l'enfant conduit par son Précepteur pour faire son compliment à son pere & à ses parents sur la nouvelle année. Voyez le *Journal de Paris*, n°. 2, p. 8. Le même Auteur est inscrit sur le registre des Pieces reçues aux François, pour celles dont suivent les titres : *les Dédits*, Comédie en un Acte, en prose, en 1778, & *les Nôces Hussardes*, Comédie en quatre

Actes, en prose, en 1778, dont la premiere représentation a été faite le 30 Janvier 1780. Le nombre de ses Pieces de Société & de ses Proverbes est à l'infini ; s'il en produit de nouvelles qui soient reçues aux François, il ne doit pas douter qu'on ne soit exact à les placer à la premiere occasion.

DORVILLE, Directeur de la Troupe de Compiegne, donna sur son Théatre, en 1748, une Comédie de sa composition intitulée, *le Paysan parvenu*, tirée du Roman de ce titre ; *l'Essai des talents*, ou *les Réjouissances de la Paix*, Comédie-Ballet en un Acte, en vers, ornée d'Intermedes, de Chants & de Danses, Musique du sieur *Foulquier*, imprimée à Rouen, en 1749, *in*-8°. chez *Besogne* le fils.

DOSSONVILLE, Comédien de Lyon, Auteur de *l'Innocence à Cythere*, Comédie en un Acte, en vers, représentée dans cette Ville en 1745, après l'avoir été à Grenoble l'année précédente, imprimée à Lyon dans la même année.

DOUCET (M.) mit à un Théatre de Société, en 1775, un Drame de sa façon, intitulé, *les Effets de l'Amour, ou du verd-de-gris*.

DOVÉ, prête-nom de l'Abbé *Aunillon*. Voyez *Aunillon*.

DOUIN (M.), Capitaine d'Infanterie, traduisit en vers, en 1673, *le More de Venise*, de *Shakespear*, Tragédie.

DOUVILLE (Antoine le Métel, sieur), frere de l'Abbé *de Boisrobert*, fils d'un Procureur de la Cour des Aides de Rouen, étoit Ingénieur & Géographe, & Auteur de Contes

eftimés dans leur temps. Ses Pieces de Théatre font, *les Trahifons d'Arbiran*, Tragi-Comédie, avec un Prologue en profe, imprimée en 1638, *in-4°*. Paris, chez *Auguftin Courbé*; *l'Efprit follet*, ou *la Dame invifible*, Comédie en cinq Actes, en vers, en 1642, *in-4°*. Paris, chez *Touffaint Quinet*; *l'Abfent de chez foi*, Comédie en cinq Actes, en vers, en 1643, *in-4°*. Paris, chez le même Libraire; *les fauffes Vérités*, Comédie en cinq Actes, en vers, en 1648, Paris, chez le même Libraire; *la Dame Suivante*, Comédie en cinq Actes, en 1645, *in-4°*. chez le même Libraire; *le Mort vivant*, Tragi-Comédie, en 1646, *in-4°*. Paris, chez *Cardin Befogne*; *Aimer fans favoir qui*, Comédie en cinq Actes, en vers, en 1646, *in-4°*. Paris, chez le même Libraire; *Jodelet, Aftrologue*, Comédie en cinq Actes, en vers, en 1646, *in-4°*. *ibid.*; *la Coëffeufe à la Mode*, Comédie en cinq Actes, en vers, en 1647, *in-4°*. Paris, chez *Antoine de Sommaville*; *les Soupçons fur les Apparences*, Héroï-Comédie, en cinq Actes, en vers, en 1650, *in-4°*. Paris, chez *Touffaint Quinet*.

DOURXIGNÉ (M. Gazon) n'eft connu que par fa Tragédie d'*Alzate*, ou *le Préjugé détruit*, Comédie en un Acte, en vers, non repréfentée, imprimée à Berlin en 1752, *in-8°*.

DRIGAS (M.), Auteur de *l'heureux Refus*, Comédie en un Acte, en profe, jouée en Société, à Lyon, en 1765, imprimée *in-12* dans la même année & la même Ville.

DROUHET feroit inconnu, fans la Piece de la *Mifaille à Tauni*, imprimée à Poitiers, en 1662, *in-8°*. chez *Pierre Amuffart*; elle eft

en cinq Actes, en vers, augmentée des Arguments en François sur le sujet & sur chaque Acte. Cette Piece est imprimée dans un volume intitulé, la *Moirie du sieur Moixont*. La tradition apprend que l'Auteur étoit Apothicaire à Saint-Maxent, & qu'il a composé d'autres Pieces en Langue Provençale.

D r o u i n, Auteur du *Triomphe d'Esculape*, Comédie en un Acte, en vers libres, sur la convalescence de Mgr. *le Dauphin*, imprimée à Lyon, en 1752, *in*-12, chez *Rigolet*.

D u b e r y, Comédien de La-Haye, en Hollande, mit à son Théatre, en 1736, *l'Isle des Femmes*, Comédie en un Acte, en vers libres, avec un Prologue & un Divertissement, imprimée en 1736; *les Rivaux indiscrets*, Comédie en trois Actes, en vers, dédiée à S. E. Madame la Marquise *de Saint-Giles*, Ambassadrice d'Espagne, imprimée à La-Haye, en 1738, chez *Antoine Vandole*.

D u b o c c a g e (Marie-Anne le Page, Dame), née à Rouen, de plusieurs Académies, avantageusement connue par son Poëme du *Paradis terrestre*, imité de *Milton*, & par d'autres Ouvrages estimés, mit au Théatre, le 24 Juillet 1749, une Tragédie intitulée, *les Amazones*, qui eut du succès; imprimée dans la même année, *in*-8°. Paris, chez *Mérigot*. Son mari, *Pierre-Joseph Piquet Duboccage*, publia quelques années avant sa mort, une traduction de deux Comédies Angloises, sous les titres d'*Oronoko* & de *l'Orpheline*, dans un Recueil ayant pour titre, *Mélanges de différentes Pieces de vers & de prose*.

DUBOIS (Jacques), né à Péronne , n'eſt ici placé que pour une Piece à laquelle il a eu part , intitulée , *Comédie & Réjouiſſances de Paris ſur les Mariages du Roi d'Eſpagne & du Prince de Piémont , avec les Princeſſes de France* Eliſabeth *&* Marguerite , *fille & ſœur du Roi très-Chrétien* Henri II, Paris , chez *Olivier de Hancy*, 1759, *in-8°.*

DUBOULAY (Michel) , Secretaire du Duc *de Vendôme*, Grand-Prieur de France , compoſa deux Comédies dont les noms ne ſont pas venus juſqu'à nous.

DUBOURGNEUF (M. l'Abbé) , Curé de Ville-Juif, fit jouer au College de Tours, une Paſtorale intitulée , *Daphnis*, en 1742.

DUC (Fronton du) , Jéſuite , né à Bordeaux, connu par *l'Hiſtoire tragique de la Pucelle de Domremy* , autrement *d'Orléans* , nouvellement départie par Actes, & repréſentée par perſonnages, avec chœurs des Enfants & Filles de France, un avant-jeu en vers, & des Epodes chantées en Muſique , dédiée par *Jean Barnet*, l'Editeur, à Mgr. le Comte *de Salin* , Maréchal de Lorraine, Gouverneur de Nancy, imprimée dans cette ville, en 1581, *in-4°.* chez la veuve *de Jean Dandon*.

DUCASTRE DE VIEGE, Officier au Régiment de la Marine, n'eſt connu que par une ſeule Piece intitulée , *le Mari cocu , battu & content* , Conte de *la Fontaine* , mis en Comédie, en un Acte, en vers, imprimée à Metz, en 1738, *in-12*, chez *Brice Antoine*.

DUCASTRE d'AUBIGNY, connu par une *Tragédie en proſe*, intitulée de ce titre, repréſentée en 1730 ; elle fut donnée ſous ſon nom, quoi-

que l'Abbé *Desfontaines* y eut la plus grande part : cette Piece fut faite pour tourner en ridicule *la Motte* qui prétendoit qu'on pouvoit faire des Odes & des Tragédies en profe : *d'Aubigny* mourut en 1745.

Duchat (François le), vivant en 1561, eft l'Auteur des Tragédies d'*Agamemnon*, en 1561, & de *Suzanne* non imprimées ; il mourut en 1584.

Duchatel (le Marquis), Auteur du *Grec moderne*, Comédie en trois Actes, en profe, jouée en Société, en 1742, manufcrite.

Duché (Joseph François), fieur *de Vancy*, né à Paris, le 29 Octobre 1668, étoit de l'Académie des Belles-Lettres, & Valet-de-Chambre du Roi ; il étoit très-eftimé par fon mérite perfonnel & fon efprit ; il fut nommé depuis à la place de Secretaire-Général des Galeres ; les Pieces qu'il a mifes au Théatre, font : *Jonathas*, Tragédie en trois Actes, en vers, dédiée au Roi, imprimée à Paris, en 1714 ; *Debora*, Tragédie, jouée à Saint-Cyr, en 1701 ; *Abfalon*, dédiée au Roi, jouée à Saint-Cyr, en 1702, imprimée à Paris, en 1712 ; il a travaillé auffi pour l'Opéra : il mourut en 1704.

Duchesne (Joseph), fieur *de la Violette*, né à Geneve, donna en 1584, la Comédie de *l'Ombre Garnier*, en trois Actes, en vers, avec des Chœurs, imprimée dans la même année, *in-*4°. fans nom de Ville, chez *Jean Durant* ; & une Paftorale à quatre perfonnages, en un Acte, en vers, le 18 Octobre 1584, à la fuite de la Piece précédente, avec un Prologue & un Epilogue, imprimée auffi dans la même année, *in-*4°.

DUCIS (M.), de l'Académie Françoife, Lecteur de *Monfieur*, Frere du Roi, donna aux François, en 1769, la Tragédie d'*Amélize*; en 1770, *Amlet*; en 1772, celle de *Roméo & Juliette*; en 1778, *Œdipe chez Admete*; toutes ces Pieces annoncent un émule des plus célebres Tragiques.

DUCLAIRON (M.), ci-devant Conful de France en Hollande, donna avant fon départ pour Amfterdam, les Tragédies de *Cromwel*, en 1764, & fit imprimer celle de *Guftave Vafa*; celle-ci eft traduite de l'Anglois, en profe, en 1765. Ces Pieces ont été vues avec plaifir.

DUCOUDRAI (M.) donna, en 1774, *l'Egoïfte* Comédie-Ballet, en quatre Actes; *la Cinquantaine dramatique, de Voltaire, fuivie de l'Inauguration de fa Statue*; *le Malheureux imaginaire*, &c. Ces Pieces furent applaudies.

DUCROS (Limon) n'eft connu que par la Paftorale de *la Philis de Scyre*, repréfentée en 1629.

DUDOYER (M.) donna, en 1770, la Comédie de *Laurette*; *le Vindicatif*, en 1774, Pieces qui annoncent de vrais talents, & qui défignent un vrai Connoiffeur du Théatre.

DUFAUT (M.) mit au Théatre, en 1759, une Comédie intitulée, *l'Indécis* : cette Piece renferme de jolies Scenes.

DUFOUX (M.), Libraire, eft Auteur d'une Piece intitulée, *les Rufes de l'Amour*, Paftorale, en un Acte, en 1753, qui n'eft pas fans mérite.

DUFRESNY (Charles Riviere), né à Paris, en 1648, fut Valet-de-Chambre du Roi, & Contrôleur de fes Bâtiments; il écrivoit avec cha-

leur; l'esprit a toujours peut-être trop brillé dans tous ses Ouvrages; ses héritiers, après sa mort, trop scrupuleux, eurent la cruauté de brûler trois Comédies manuscrites qu'ils trouverent dans ses papiers, savoir: *les Vapeurs*, en un Acte; *la Superstitieuse*, en cinq Actes, ou *la Malade sans maladie*, en cinq Actes; & *l'Epreuve*, en trois Actes. Heureusement qu'à la mort du Comte *de Caylus*, il s'est trouvé dans sa Bibliotheque, une copie de *la Superstitieuse*; mais on ne sait depuis ce qu'elle est devenue: les Pieces qu'il a composées pour le Théatre, sont *le Négligent*, Comédie en trois Actes, en prose, imprimée à Paris, en 1728, *in-*12, chez la veuve *Pissot*; *le Chevalier joueur*, Comédie en cinq Actes, en prose, en 1728, *in-*12, chez *Ballard*; *la Nôce interrompue*, en un Acte en prose, en 1699; *la Malade sans maladie*, en 1699; *l'Esprit de contradiction*, en un Acte, en prose, en 1707, chez *Ribou*; *le double Veuvage*, en 1702, chez le même Libraire; *le faux honnête Homme*, en trois Actes, en prose, en 1703; *le faux Instinct*, en trois Actes, en prose, en 1707; *le Jaloux honteux*, en cinq Actes, en prose, en 1708; *la Joueuse*, en cinq Actes, en 1709; *la Coquette de Village*, en trois Actes, en 1715, *in-*12, chez *Ribou*; *la Réconciliation normande*, en cinq Actes, en vers, en 1719, chez le même Libraire; *le Dédit*, en un Acte, en vers, en 1719, *in-*12, *ibid.*; *le Mariage fait & rompu*, en trois Actes, en vers, en 1721, chez la veuve *Ribou*; *le faux Sincere*, Comédie en cinq Actes, en vers, en 1731, après la mort de l'Auteur. On lui attribue encore ces Pieces: *le Bailli*

Marquis ; les Domino ; Sancho Pança ; & l'Amant manqué, outre celles qui ont été brûlées après sa mort, arrivée en 1721, à l'âge de soixante-seize ans.

DUHAMEL (Jacques), Avocat en Parlement à Rouen, ne commença à travailler pour le Théatre qu'en 1586. On a de ce Poëte ancien les Pieces suivantes : *Acoubar*, ou *la Loyauté trahie*, tirée des Amours de *Pistion* & de *Fortunie*, &c. en 1586, *in*-12, chez *Raphaël du Petit-Val*; *Lucelle*, Tragédie en cinq Actes, en vers, imprimée à Rouen, en 1607, *in*-12, chez le même Libraire ; c'est une Tragédie en prose de *Dujars*, que *Duhamel* a mise en vers. On attribue au même Poëte, *Sichem ravisseur* ; *Béthulie délivrée*, dédiée à M. *de Fritval*, imprimée à Paris, en 1592, *in*-8°. chez *Prault*, rue de Tournon. L'Auteur étoit Typographe & Savant.

DUJARDIN (Roland) mit au Théatre, en 1590, une Comédie sous le titre du *Repentir amoureux*.

DUJARDIN n'est connu que par une Piece intitulée, *le Mariage de l'Esprit & de la Raison*, représentée en Société, en 1754.

DULAURENT (Charles) est l'Auteur d'une Tragédie intitulée, *Brisanniay*, qui ne fut point imprimée, puisque l'année de la représentation est inconnue.

DULORENS (Charles), Auteur *des Nouvelles Littéraires*, en lettres, en vers, dans lesquelles il rendoit compte des Pieces de Théatres représentées de son temps.

DUMAR, Auteur d'une Comédie intitulée,

le Cocu en herbe & en gerbe, en cinq Actes, en vers, dédiée à Monseigneur le Maréchal *d'Albret*; imprimée sans date, à Bordeaux, chez *Jean Séjourné*.

DUMAS n'est connu que par une Pastorale, intitulée, *Lydie*, Fable champêtre, en cinq Actes, en vers, précédée d'un Prologue, imitée de *l'Aminte du Tasse*, dédiée à la Reine *Marguerite*, imprimée à Paris, en 1609, *in*-12, chez *Jean Millot*.

DUMONIN. Voyez *Monin*, à la lettre *M*.

DUPLEIX, fit imprimer en 1645, sa Tragédie de *Charles de Bourgogne*.

DUPUIS (le Président), Auteur prétendu de la Tragédie de *Tibere*, jouée en 1726; *Fuzelier* l'a démasqué par l'Epigramme suivante:

> Pourquoi du malheureux *Tibere*
> Se prendre au Président *Dupui*?
> Si sous son nom il n'a pu plaire,
> Auroit-il mieux plu sous celui
> De l'Abbé (*) qui pour le lui faire
> A reçu cent écus de lui?

DUPUY D'EMPORTES (M. J.-B.) n'est connu pour le Théatre François, que par une Comédie intitulée, *le Printemps*, Comédie en un Acte, en vers, non représentée, imprimée à Paris, en 1747, *in*-12, chez *Jacques Clousier*.

DUPUY (M.) est Auteur des Tragédies de *Sophocle*, traduites du Grec, en 1762.

DUPUY a sa place ici par une Tragédie qu'il mit au Théatre en 1687, sous le titre de *Varron*, non imprimée.

(*) L'Abbé *Pélegrin*.

DURAND (Madame) est connue par beaucoup de jolis Ouvrages; elle donna dans un Recueil intitulé, *les Voyages de Campagne*, imprimé en deux volumes, en 1699, *in*-12, onze Comédies, en un Acte, en prose, dont les titres présentent le sujet de Proverbes connus, savoir : *N'aille au Bois qui a peur des feuilles ; Tel Maître, tel Valet ; A bon Chat, bon Rat ; On ne connoît point le Vin au cercle ; Qui court deux lievres à la fois, n'en prend point ; Pour un plaisir, mille douleurs ; Il n'est point de belles Prisons, ni de laides Amours ; Les jours se suivent & ne se ressemblent point ; A laver la tête d'un Ane, on y perd sa lessive ; Bonne renommée vaut mieux que ceinture dorée ; Oisiveté est mere de tous vices*. Toutes ces petites Comédies furent jouées pendant long temps en Société, & firent le plus grand plaisir.

DURFÉ (Honoré d'). Voyez *Urfé*, à la lettre *V*.

DURIVET (le P. Nicolas-Gabriel), ci-devant Jésuite, né à Paris en 1716, donna à son College de Louis-le-Grand, les Comédies du *Dissipateur*, & *l'Ecole des jeunes Militaires*, en 1745.

DUROCHER (A. M. Sieur du) n'est connu que par ces deux Pieces : *l'Indienne Amoureuse*, ou *l'heureux Naufrage*, Tragi-Comédie, en cinq Actes, en vers, imitée de *l'Arioste*, avec un Argument, imprimée à Paris, en 1611, *in*-8°. chez *Jean Corroset* ; *la Melise*, ou *les Princes reconnus*, Pastorale comique, en cinq Actes, en vers, avec un Prologue facétieux & un argument, imprimée à Paris, en 1634, *in*-8°. chez le même Libraire.

DUROLET (M. le Bailli du), connu par de très-jolis Ouvrages, donna au Théatre François, en 1752, *les Effets du Caractere*. Cette Piece, malgré son peu de succès, renfermoit des Scenes bien dignes d'être applaudies.

DURVAL (Gabriel), ancien Poëte, protégé par le Duc *de Nemours*, a mis au Théatre, en 1631, *les Travaux d'Ulisse*, Tragi-Comédie, en cinq Actes, tirée d'*Homere*, dédiée au Duc *de Nivernois*, imprimée dans la même année, *in-8°*. Paris, chez *Pierre Menard*, en 1635; *Agariste*, Tragédie en cinq Actes, en vers, dédiée à Madame la Duchesse *de Nemours*, imprimée en 1636, *in-8°*. Paris, chez *Pierre Menard*, en 1638; *Panthée*, Tragédie en cinq Actes, en vers, tirée de *Xénophon*, dédiée au Duc *de Nemours*, imprimée en 1639, *in-4°*. Paris, chez *Cardin Besogne*. *Durval*, dans sa Préface de *Panthée*, convient de bonne foi qu'il ne s'est pas assujetti aux regles des trois unités : il étoit inutile qu'il en convînt, ses Pieces ne le prouvent que trop.

DUSSÉ (Louis Bernin de Valentiné, sieur), Contrôleur-Général de la Maison du Roi, a remis au Théatre, avec des corrections, le 20 Novembre 1704, la Tragédie *de Cosroès*, par *Rotrou*, imprimée en 1705, *in-8°*. à Paris, chez *Pierre Ribou*.

DUSSIEUX (M.), Auteur des *Héros François*, Drame héroïque, en 1773; de *Gabriel de Passy*, en 1773, avec M. *Imbert*. C'est l'un des Auteurs du *Journal de Paris*, accueilli généralement.

DUTENS (M. Vincent-Louis), Auteur d'*Ulisse*, Tragédie, en 1761; de *l'Amour à la Mode*,

Mode, Comédie, en 1762, jouée avec succès en Société, à Orléans.

DUTHEIL. Voyez *Theil*.

DUVAUR. Voyez *Vaur*, à la lettre *V*.

DUVERDIER (Antoine du), sieur *de Vaupriuas*, Gentilhomme, né à Montbrison, en Forez, le 11 Novembre 1584, mort à Duerne, le 25 Septembre 1600, célebre par son goût pour les Belles-Letres & par sa nombreuse Bibliotheque. Il a beaucoup fait de bons Ouvrages, mais on ne connoît de sa plume pour le Théatre, que la Tragédie de *Philoxene*, imprimée à Lyon, en 1567, in-8°. chez *Jean Marcorel*, si rare, que malgré mes recherches & celles de M. le Duc *de la V...* on n'a pu la trouver.

DYSAMBERT DE LA TOSSARDERIE (M.), donna en Société le Drame de *Batilde*, ou *l'Héroïsme de l'Amour*, en cinq Actes, en vers, en 1776. Ces Pieces y furent applaudies.

EMA

EGLESIERE (l') mit au Théatre du Palais Royal, le 24 Janvier 1673, une Comédie de sa composition, intitulée, *l'Ami de tout le monde*. Cette Piece a été annoncée par tous les Ecrivains du Théatre, sous le titre de *Philanthrope*, comme anonyme; les recherches que j'ai faites depuis l'impression du *Dictionnaire*, m'ont mis en état de n'avoir plus de doute sur cet article, & de placer ici cet Auteur qui jusqu'ici étoit inconnu.

EMANVILLE n'est connu que par une

Comédie intitulée, *le Capitan Matamore*, en cinq Actes, imprimée en 1638, *in-8°*. Paris, chez *Antoine Robinot*; cette Piece a été aussi attribuée à un Comédien de la Troupe Jalouse; c'est la même que *les Bravacheries du Capricorne Spavente*, à la différence qu'il y a à la tête de celle-ci une Piece de Poésie qui ne se trouve pas dans la premiere.

ENNETIERES (Jean d'), Chevalier, Seigneur de Baume, donna en 1645 une Tragédie, intitulée, *Sainte Aldegonde*, qu'il dédia à *Louise de Lorraine*, de l'Ordre des Capucines, à Douay.

ESPANAY (le Sault d'): on ne connoît de ce Poëte, que la Tragédie d'*Adamantine, ou le Désespoir*, représentée en 1608.

ESPINE (Charles de l'), de Paris, Auteur de *la Descente d'Orphée aux Enfers*, Tragédie en cinq Actes, en vers, sans distinction de Scenes, par *Charles de l'Espine*, dédiée à *la Reine de la Grande-Bretagne*, imprimée à Louvain, en 1614, *in-8°*. chez *Louvain Dormalius*.

ESTIVAL (Jean d'), n'a fait que la Pastorale qui a pour titre, *le Bocage d'Amour*, en cinq Actes, en vers, précédée d'un Prologue, en prose, imprimée à Paris, en 1608, *in-12*, chez *Millot*.

ESTOILE (Claude de l'), sieur *de Sauffay & de la Boiffiniere*, né à Paris, en 1597, de l'Académie Françoise. Il fut du nombre des cinq Auteurs dont le Cardinal *de Richelieu* fit choix pour composer des Pieces de Théatre; il ne voulut s'occuper pendant sa vie que de

Belles-Lettres & d'Amour : sa probité étoit dure ; il ne flatta jamais personne, pas même son protecteur ; il étoit pauvre, & ne s'en plaignit jamais ; il se maria par inclination à une Demoiselle qui n'étoit pas plus à son aise que lui ; ce qui l'obligea, par cette raison, à se retirer à la campagne, où il mourut en 1651, âgé de cinquante ans ; il ne mit au Théatre, en 1643, de Comédies, que *la belle Esclave*, Tragi-Comédie, en 1645, *in-4°*. Paris, chez *Pierre Moreau*; *l'Intrigue des Filous*, Comédie en cinq Actes, en vers, en 1618, *in-4°*. Paris, chez *Antoine de Sommaville*. Il en avoit commencé une troisieme, intitulée, *le Secretaire des Innocents*; mais sa mort empêcha qu'il ne l'achevât.

ETIENNE (Charles) n'est connu que par une Comédie, intitulée, *les Abusés*, jouée & imprimée en 1556.

EVREMONT (Charles Marguetel de Saint-Denis, Seigneur de Saint), né à Saint Denis-le-Guast, en Normandie, le premier Avril 1663; il étoit rempli d'esprit & de valeur. Il trouva dans M. *Fouquet*, Intendant-Général des Finances, un ami utile qui lui fit beaucoup de bien tant qu'il fut en place ; mais après la disgrace de ce Ministre, ses liaisons trop intimes avec M. *de Candale* le firent mettre à la Bastille, où il fut long-temps ; après en être sorti, il eut l'imprudence d'écrire une lettre à M. *de Créqui*, sur *la Paix des Pyrénées*, qui le fit exiler du Royaume. Il se retira en Angleterre, où son mérite personnel le fit considérer ; il mourut à Londres, le 20 Septembre 1703 ; & fut inhumé à Westminster ; il composa pendant sa vie beaucoup d'Ouvrages

K ij

qui lui ont fait infiniment d'honneur ; ceux qui ont pour objet le Théatre, font : *la Comédie des Académistes pour la réformation de la Langue Françoise*, Piece comique, en cinq Actes, en vers, imprimée fans nom d'Auteur, fans date, *in*-12, & fans noms de Ville & d'Imprimeur ; la même, fous le titre *des Académiciens*, en trois Actes, en vers, imprimée dans le premier volume de fes Œuvres ; Madame *la Duchesse* defiroit que l'Auteur corrigeât la premiere édition de cette Comédie ; mais M. *de Saint-Evremont* préféra de la refondre, auffi en a-t-il fait une toute nouvelle ; *Sir Politik Would-be*, Comédie, en cinq Actes, en profe, dans le goût anglois ; *les Opéra*, Comédie, en cinq Actes, en profe ; *la Femme pouffée à bout*, Comédie en cinq Actes, en profe, traduite de la Piece Angloife, qui a pour titre, *The Provockd Wife*. Je ne parle point de fes Pieces mifes en Mufique ; toutes celles de M. *de Saint-Evremont* font imprimées dans fes Œuvres, en douze volumes, en 1743 ; c'eft la meilleure édition.

FAB

FABRICE DE FOURNARIS, dit le Capitaine *Crocodille*, n'eft connu que par une Comédie en profe, qui a pour titre, *Angélique* ; elle eft traduite de l'Italien & de l'Efpagnol. La tradition apprend qu'elle fut repréfentée en 1599.

FAGAND (Chriftophe-Barthelemy de Lugny), né à Paris, le 30 Mars 1702, fils d'un

premier Commis du grand Bureau des Confignations, où il occupa lui-même un Emploi ; après avoir fait ses études, le temps qui lui resta fût employé à celle des Belles-Lettres ; les progrès rapides qu'il y fit lui acquirent une réputation diſtinguée. La premiere Comédie qu'il donna aux François, en 1733, fut *le Rendez-vous*, Comédie en un Acte, en vers, jouée le 27 Mai 1733, imprimée dans la même année, *in*-8°. *la Grondeuse*, en un Acte, en proſe, repréſentée le 10 Février 1734 ; *la Pupille*, en un Acte, en proſe, le 5 Juillet 1734 ; *in*-8°. *Lucas & Pérette*, ou *le Rival utile*, en un Acte, en proſe, dans la même année, qui n'eut que deux repréſentations ; *l'Amitié Rivale*, en cinq Actes, en vers, le 16 Novembre 1735, *in*-8°. *Les Caracteres de Thalie*, en trois Actes, en proſe, précédée d'un Prologue, & ſuivie d'un Divertiſſement en vers, repréſentée le 18 Juillet 1737, *in*-8°. Chaque Acte renferme une Piece ; le premier, *l'Inquiet* ; le ſecond, *l'Etourderie* ; le dernier, *les Originaux* ; *le Marié ſans le ſavoir*, Comédie, en un Acte, en proſe, jouée le 8 Janvier 1739 ; *Joconde*, en un Acte, en proſe, le 5 Décembre 1740 ; *l'heureux Retour*, en un Acte, en vers, avec des Divertiſſemens au ſujet du retour du Roi, conjointement avec *Paſſart*, repréſentée le 6 Novembre 1744 ; *le Muſulman*, en un Acte, en proſe ; *le Marquis Auteur*, en un Acte, en proſe ; *l'Aſtre favorable*, en un Acte, en proſe. Je me ſuis étendu dans cet article, parcé que l'on confond ſouvent ces Pieces avec celles que cet agréable Auteur a données aux autres Théatres.

Il mourut le 8 Avril 1755, à l'âge de quarante-trois ans & vingt-huit jours, d'une mélancolie : cette perte sera long-temps sensible aux vrais Amateurs du Théatre François.

FARDEAU (M.), Procureur au Châtelet, connu pour le Théatre, par les Drames du *Triompe de l'Amitié*, en 1773; du *Mariage à la mode*, en 1775; du *Service récompensé*, en 1778; toutes Pieces jouées avec succès en Société.

FAVART (M.), le plus laborieux & le plus modeste des Ecrivains de ce siecle, trop connu par ses nombreux Ouvrages, pour en dire davantage; il n'a malheureusement donné aux François que *l'Anglois à Bordeaux*, en un Acte, en vers, en 1763, qui a fait connoître, par son succès, & à ses reprises, que s'il lui eut été possible de placer ses talents à ce Théatre, il seroit du nombre de ceux qui l'ont illustré.

FANCONIER (Siméon), Docteur en Médecine, Auteur de plusieurs Tragédies & Comédies représentées de son vivant, lesquelles n'ayant point été imprimées, les titres ne sont point parvenus jusqu'à nous; mais une Epitaphe qu'a faite, après sa mort, *Prévot du Dorat*, en 1612, qui nous l'apprend, exige qu'il soit placé ici au rang des Auteurs dramatiques.

FAVRE (Antoine), de Chambery en Savoie, Premier Président du Parlement de cette Ville, pere du célebre *de Vaugelas*, si connu dans la République des Lettres, accompagna à Paris le Prince *de Savoie*, Cardinal, en 1679, où il se maria quelques années après, & où il

obtint, en confidération des fervices qu'il rendit au Roi, deux mille livres de penfion. Il mit au Théatre, en 1696, une Tragédie intitulée, *les Gordian & les Maximin*, ou *l'Ambition*, Œuvre tragique, en cinq actes, en vers, &c. imprimée à Chambery, en 1589, *in-*4°, chez *Claude Pomar*. Cette Piece eft très-longue, affez mal écrite, à la réferve de quelques vers heureux.

FAVRE, ancien Poëte, ne nous eft connu que par une Tragédie intitulée, *Manlius Torquatus, fujet très-illuftre, tiré de l'Hiftoire Romaine* (c'eft la fuite du titre), imprimée à Paris, en 1662, *in*-8°, chez *Pierre Dupont*.

FAYOT (L. du) n'a donné au Théatre que *la nouvelle Stratonice*, Comédie en cinq Actes, en vers, avec une Préface, imprimée en 1667, *in*-12, Paris, chez *Charles de Sercy*. *Beauchamps*, dans fes *Recherches*, attribue encore à ce Poëte *l'Amour fantafque*, ou *le Juge de foi-même*; mais il s'eft mépris, cette Comédie eft du fieur *A. H. H. Fiot*. On en trouve la preuve dans l'Epître dédicatoire à M. *de Guerchois*, dans laquelle il convient que cette Piece eft fon coup d'effai.

FEAU (Charles), né en 1605, avoit dans fon temps la réputation d'un bel-efprit, & d'un goût infini pour les Sciences. Il avoit un caractere de gaieté & de bonne plaifanterie qui le faifoit defirer dans les meilleures Sociétés. Les Comédies qu'il fit repréfenter au College de l'Oratoire furent fi accueillies & firent tant de bruit, que l'Archevêque d'Aix vint tous les ans à Marfeille depuis pour avoir le plaifir de les voir repréfenter. Il n'en eft refté que deux, intitulées, *Brufquet I* & *Brufquet II*, jouées en 1634. Sans

doute que ce font les feules que l'Auteur fit imprimer. Voyez *Brueys* (Claude), pour fes autres Ouvrages.

FÉNELON (M. Alexandre), ancien Capitaine de Cavalerie, Chevalier de Saint-Louis, donna, en 1753, à Tours, une Tragédie intitulée, *Alexandre*, qui y eut beaucoup de fuccès; y ayant cependant trouvé des défauts, il y fit des corrections, & la remit au Théatre de Société, en 1763 & en 1773, où elle fut très-applaudie. Bien des gens font furpris qu'elle n'ait pas été reçue aux François ; imprimée à Paris, en 1761, *in-8°*. chez *Gueffier*.

FENOUILLOT DE FALBAIRE (M.) donna, en 1771, le Drame du *Fabricant de Londres*; en 1776, *l'Ecole des Mœurs*. Il eft auffi l'Auteur de plufieurs autres Pieces repréfentées & imprimées, dont la plupart ont été jouées aux Italiens, à Fontainebleau, & en Société, où elles ont été fort applaudies.

FERRI (Paul), de Metz, n'eft connu que par une Piece intitulée, *Ifabelle* ou *le Dédain de l'Amour*, Paftorale en fix Actes, en vers. Cette Piece eft imprimée dans les premieres Œuvres poétiques de *Paul Ferri*, dédiées à M. *Joly*, en 1610, *in-8°*. Lyon, chez *Pierre Codery*.

FERRIER DE LA MARTINIERE (Louis), d'Arles en Provence, né en 1650, de l'Académie des Belles-Lettres de cette Ville, connu par plufieurs Ouvrages, Gouverneur de *Charles d'Orleans*, fils naturel du Duc *de Longueville*, tué pendant le fiege de Philifbourg, en 1668, donna, en 1678, la Tragédie d'*Anne de Bretagne*, dédiée à M***,

imprimée à Paris, en 1679, *in-*12, chez *Jean Ribou*; *Adraste*, Tragédie, avec une Préface, jouée en 1680, imprimée à Liege, en 1681, *in-*12, fans nom d'Imprimeur ; *Montezume*, Tragédie, repréfentée en 1702, non imprimée ; toutes ces Pieces furent jouées fans fuccès. Il mourut en Normandie, en 1721, âgé de foixante-neuf ans.

FERTÉ (le Chevalier de la) vivoit encore en 1699. Il eft le prête-nom des Pieces intitulées, *les Comédiens de Campagne*, Comédie en un Acte, en profe, imprimée à Lyon, en 1699, *in*-12, chez *Sébaftien Leroux* ; du *Carnaval de Lyon*, Comédie en un Acte, en profe, imprimée dans la même Ville & la même année, *in*-12. Ces Pieces ont été attribuées au fieur *Legrand*, Comédien, avec quelque raifon.

FEVRE (le Baron de Saint-Ildephonfe le), ancien Chevau-léger, donna en 1770, & les années fuivantes, ces Pieces, *Eugénie*; *l'Antre*; & *le Connoiffeur*; elles furent toutes jouées en fociété.

FEVRE (le) donna, en 1463, au College d'Harcourt, une Tragédie intitulée, *Achille*.

FEVRE (le), Curé de Paris, n'eft connu que par une Tragédie intitulée. *Eugénie, ou le Triomphe de la Chafteté*, Tragédie, dédiée à Madame *Lallemant*, Abbeffe de l'Abbaye Royale d'Efpagne, imprimée à Amiens, en 1678, *in*-12, chez *G. Lebel.*

FEVRE (M. le), Lecteur de M. le Duc d'Orléans, mit au Théatre, en 1767, la Tra-

gédie de *Cofroès*; en 1770, celle de *Florinde*; & en 1776, la Tragédie de *Zuma*. Toutes ces Pieces ont été fort applaudies & le méritent.

FILLEUL (Nicolas) portoit le nom latin de *Nicolaus Filillius Guercetanus*, à ce qu'avance *la Croix-du-Maine*. Il étoit de Rouen. Les Tragédies qu'il mit au Théatre, en 1563, & dans les années suivantes, sont, *Achille*; *Lucrece*, & la Comédie intitulée, *les Ombres*. La premiere fut jouée au College d'Harcourt, le 21 Décembre 1565, imprimée dans la même année, à Paris; elle l'avoit été en 1563, même format, chez *Thomas Ricard*; la seconde fut représentée à Gaillon, devant le Roi *Charles IX*, le 29 Septembre 1566; & *les Ombres*, la troisieme, Comédie en cinq Actes, en vers, le même jour, après la Tragédie de *Lucrece*. Ces deux dernieres Pieces sont imprimées dans un volume intitulé, *le Théatre de Gaillon*, avec des Eglogues, ayant pour titre, *les Nayades*, *Charlot*; *Thetis*; *Francine*; toutes en vers de douze syllabes. La derniere a quatre Interlocuteurs & n'est pas meilleure que les autres.

FIOT (A... H...), Auteur de *l'Amour fantasque*, ou *le Juge de soi-même*, Comédie en trois Actes, en vers. Ce qui est singulier, c'est qu'il se trouve des vers à la louange de cette Piece, avant qu'on la lise. Elle est imprimée à Rouen, en 1682, *in-12*, chez *Jean Besogne*. Entre la quatrieme & la cinquieme Scene du second Acte, on trouve une petite Comédie en un Acte, en vers, qui a pour titre, *la Supposition véritable*, jouée par d'autres Acteurs que la Comédie en trois Actes.

FLACÉ (René), Curé de la Couture, Poëte Latin, François, Hiſtorien, Théologien, Philoſophe, Muſicien, né en 1530. Ses mœurs étoient pures. Il enſeignoit chez lui toutes les Sciences dont il vient d'être parlé. Il n'a fait pour le Théatre qu'une Tragédie intitulée, *Elips*, qu'il fit repréſenter dans la Ville du *Mans*. Il vivoit encore en 1584.

FOLARD (Melchior), Jéſuite, né à Avignon, le 5 Octobre 1583, Auteur des Tragédies d'*Agrippa*, dont il fit défendre la repréſentation, ſans qu'on en ſache la cauſe; d'*Œdipe*, Tragédie dédiée à Mgr. *de Villeroy*, Archevêque de Lyon, imprimée en 1722, *in-8º*. à Paris, chez *Joſſe le fils*; & de *Thémiſtocle*, Tragédie, dédiée à M. le Duc *de Retz*, imprimée à Paris, en 1729, *in-8º*. chez le même Libraire. Ce Jéſuite mourut à Avignon le 19 Février 1739.

FONT (Joſeph de la), né à Paris, en 1686, étoit rempli d'eſprit & avoit la meilleure conduite. On trouve ſon éloge dans le *Mercure* de Mars 1725, peu de temps après ſa mort. La premiere Comédie qu'il donna aux François, en 1707, eſt intitulée, *Danaé*, ou *Jupiter Criſpin*, Comédie, en vers libres, en un Acte, repréſentée le 4 Juillet 1707; *le Naufrage*, où *la Pompe funebre de Criſpin*, Comédie en un Acte, en vers, donnée le 14 Juin 1710; *l'Amour vengé*, Comédie en un Acte, en vers, repréſentée le 14 Octobre 1712; *les trois Freres Rivaux*, Comédie en un Acte, en vers, donnée le 14 Août 1713; *l'Epreuve réciproque*, Comédie miſe au Théatre en 1711, non imprimée, lui a été

attribuée. Il mourut à Paſſy, le 20 Mars 1725.

FONTAINE (Jean de la), né à Château-Thierry, le 8 Juin 1621, mort à Paris le 13 Mars 1695, reçu à l'Académie Françoiſe en 1684. Il eſt trop connu pour entrer dans les détails de ſa vie. Tout le monde ſait que ſon ingénuité étoit égale à ſes talents. L'hiſtoire la mieux faite de ce Poëte eſt celle de l'Abbé *d'Olivet* : elle eſt parfaitement écrite, & ne laiſſe rien à deſirer. *La Fontaine* n'a donné au Théatre François que les Comedies ſuivantes : *l'Eunuque*, imitée de *Térence*, en cinq Actes, en vers, repréſentée en 1654, imprimée dans la même année, *in*-4°. Paris, chez *Auguſtin Courbé*; *Ragotin*, ou *le Roman comique*, Comédie en cinq Actes, en vers, repréſentée le 21 Avril 1684, imprimée à La-Haye en 1702, *in*-12, chez *Adrien Moetjens*; *le Florentin*, Comédie en deux Actes, en vers, repréſentée le 23 Juillet 1685, imprimée à Paris, en 1740, *in*-8°. la même, miſe en un Acte, comme on la joue aujourd'hui; *la Coupe enchantée*, Comédie en un Acte, repréſentée le 16 Juillet, 1688, imprimée en 1716, *in*-12, Paris, chez *David Chriſtophe*; *Je vous prends ſans verd*, Comédie en un Acte, en vers, repréſentée le premier Mai 1693; *Climene*, Comédie en un Acte, en vers, ſans diſtinction de Scenes; l'Auteur en apprend la raiſon, c'eſt qu'il n'avoit pas fait cette Piece pour être miſe au Théatre; *Pénélope, où le Retour d'Ulyſſe de la Guerre de Troyes*, Tragédie imprimée à Leyde, en 1716, *in*-12, chez *Pierre Vander-aa*. Cette Piece n'auroit pas

dû être imprimée sous le nom de *la Fontaine*, elle est de l'Abbé *Genest*. L'Editeur avoit sans doute ses raisons. On ne parle point ici des Pieces que le Poëte a faites pour l'Opéra, elles sont au nombre de trois.

FONTAINE (M.), Auteur d'*Argillan*, Tragédie, en 1769; *le Gouverneur*, Drame, en 1770. Ces Pieces renferment des Scenes très-bien faites.

FONTANELLE (M.) n'a donné au Théatre François que la Tragédie de *Lorédan*, en quatre Actes, en 1776. Ses Pieces imprimées & non représentées, sont : *Pierre-le-Grand*, en 1766; & *les Vestales*, en 1767 : Tragédies où l'on trouve de grandes beautés.

FONTENELLE (Bernard le Bouhier de), né en 1657, neveu du grand *Corneille*, de l'Académie Françoise, des Sciences, Membre de la Société de Londres, de l'Académie de Berlin & des Belles-Lettres. Son nom seul fait son éloge. Ses Pieces de Théatre sont au nombre de treize; il y en eut peu de représentées; elles se trouvent imprimées dans ses Œuvres en dix volumes *in-*12, en 1751 & en 1758. Il a fait un grand nombre de beaux Ouvrages qui iront recueillir des éloges dans la postérité la plus reculée. Ce grand homme mourut le 9 Janvier 1757, âgé de quatre-vingt-dix-neuf ans & onze mois. Voyez le *Mercure* d'Avril de la même année. Il est bien singulier qu'en rendant compte des Œuvres dramatiques de ce célebre Académicien, MM. *Parfaict* n'aient point fait mention de sa Tragédie d'*Aspar*, dans leur *Histoire du Théatre François*; elle est cependant bien connue par la fameuse

Epigramme de *Racine*, dont voici les deux premiers vers :

> Ces jours paſſés, chez un vieil Hiſtrion,
> Un Chroniqueur émeut la queſtion.

Voici les titres des Pieces de Théatre du célebre *Fontenelle* : *Aſpar*, Tragédie repréſentée en 1680 ; *le Comte de Gabalis*, Comédie en un Acte, en 1689 ; *la Comete*, en un Acte, en proſe ; *le Retour de Climene*, Paſtorale en un Acte, en vers ; *Idalie*, Tragédie en cinq Actes, en proſe ; *Macate*, Comédie en cinq Actes, en proſe ; *le Tyran*, Comédie en cinq Actes, en proſe ; *Abdolomine*, Comédie en cinq Actes, en proſe ; *le Teſtament*, Comédie en cinq Actes, en proſe ; *Henriette*, Comédie en cinq Actes, en proſe ; *Lyſinaſſe*, Comédie en cinq Actes, en proſe. On lui attribue encore *Enone & Pygmalion*. Hors *Aſpar*, *le Comte de Gabalis* & *la Comete*, nulle de ſes autres Pieces n'a été miſe au Théatre.

FONTENY (Jacques-François de), Confrere de la Paſſion, donna en 1587, la Paſtorale de *la Chaſte Bergere*, à douze Perſonnages, en cinq Actes, en vers ; du *Beau Paſteur*, Paſtorelle, en vers, à douze Perſonnages, ſans diſtinction d'Actes ni de Scenes ; *la Galathée divinement délivrée*, Paſtorelle, en vers, dédiée à M. *de Fourcy* ; & *les Bravacheries du Capitaine Spavante*, ſans diſtinction d'Actes ni de Scenes, traduites en proſe françoiſe de l'Italien, de *François Andrini* ; on trouve *la Chaſte Bergere*, imprimée dans un volume intitulé, *le Boccage d'Amour*, édition de 1578 : dans celle de la même Piece,

de 1515, *in-*12, à Paris, chez *François Julliot*, on y a joint la Pastorale du *beau Pasteur*, qu'on a aussi imprimée dans *les Ebats Poétiques de Jacques de Fonteny*, en 1587, *in-*12, pour *la Galathée divinement délivrée*, elle est imprimée dans le volume qui a pour titre *les Ressentiments de Jacques de Fonteny, pour sa Céleste*, en 1587, *in-*12.

FORGE (Jean de la) n'est connu que par une Comédie intitulée *la Joueuse dupée*, Comédie en un Acte, en vers, dédiée à M. le Marquis *du Bois*, imprimée à Paris, en 1664, *in-*12, chez *Antoine de Sommaville*; *le Cercle des Femmes Savantes*, Dialogue en vers héroïques, qui renferme tous les noms des Femmes Savantes, au nombre de soixante-sept, qui brilloient en ce temps-là en France, dédiée à Madame la Comtesse *de Fiesque*, imprimée à Paris, en 1663, *in-*12, chez *Pierre Trabouillet*: ce Dialogue qui n'est pas, à proprement parler, dramatique, mérite d'être lu, & est curieux.

FORCALQUIER (M. le Comte de), trop avantageusement connu pour ajouter ici rien de plus, est Auteur du *Jaloux de lui-même*, en un Acte, en prose, jouée en Société, en 1740, manuscrit; *l'Homme du bel air*, en trois Actes, en prose, représenté en Société, en 1743; *l'Heureux Mensonge*, en un Acte, en prose, manuscrit, *in-*4°. *la fausse Innocente*, Comédie en un Acte, en prose, manuscrit, *in-*4°. Ceux qui connoissent ces Pieces, en font de grands éloges.

FORT (Adrien-Claude le), de la Moriniere, fit imprimer en 1753, *le Temple de la Paresse*,

& *les Vapeurs*, Comédies : la premiere avoit été reçue par les Comédiens, vingt ans auparavant : on ignore les motifs qui en ont retardé jufqu'à ce jour les repréfentations. Cet Auteur eft avantageufement connu par d'autres Ouvrages.

FOSSE (Antoine de la), fieur *Daubigny*, né en 1653, neveu du célebre Peintre de ce nom, fut dans fa jeuneffe Secretaire de M. *Foucher*, Envoyé du Roi à Flórence, où il fut reçu à l'Acacadémie des Anabaptiftes de cette Ville, pour une Ode Italienne, où il refolut la queftion : *Quels yeux font les plus beaux, des bleus ou des noirs ?* qu'il décida en faveur des bleus. Il fut depuis attaché en la même qualité aux Marquis *de Créqui*, & au Duc *d'Aumont*; il étoit grand partifan des Anciens ; fon caractere étoit d'être diftrait & rêveur. Il mourut en 1708, âgé de cinquante-cinq ans : il eft l'Auteur des Pieces de Théatre fuivantes : *Polixene*, Tragédie, imprimée en 1696; *Manlius Capitolinus*, Tragédie, en 1698; *Corefus*, en 1704; & *les Petits-Maîtres d'été*, Comédie, en un Acte, en profe, imprimée à Orléans, en 1696, *in-12*, chez *Jacob*; la Tragédie de *Manlius* eft reftée au Theatre, elle le mérite, étant remplie de beautés.

FOURNELLE, Auteur de *l'Aveugle par crédulité*, a gardé l'anonyme tant qu'il a vécu.

FRAMERY (M. de), Auteur de bien des Pieces de Théatre, n'en a donné aucune aux François ; il n'eft placé ici que pour une de Société intitulée, *l'Illufion*, ou *le Diable amoureux*, jouée en 1773, qu'on dit très-agréable.

FRANC DE POMPIGNAN (M. Jean-Jacques le), Premier Préſident de la Cour des Aides de Montauban, donna au Théatre, en 1734, la Tragédie d'*Enée* & de *Didon* ; c'eſt la premiere Piece de l'Auteur, elle eut beaucoup de ſuccès ; elle fut remiſe au Théatre, ſous ſon ſecond titre, dans le mois de Juin 1744, & non en 1745 comme l'annonce l'Auteur du *Dictionnaire des Théatres*. Le ſuccès de cette repriſe fut ſingulier, ſoit par le nombre des repréſentations, ſoit par l'affluence des ſpectateurs ; les Journaux en parlerent comme d'une réuſſite dont il y avoit peu d'exemples. Depuis cette époque, cette Tragédie reparoît ſouvent, & il eſt arrivé plus d'une fois qu'on en a donné quatre ou cinq repréſentations de ſuite. On ne parle point ici des autres productions de cet Auteur pour l'Opéra & le Théatre Italien.

FRANC (Jean-Baptiſte le) étoit Moine ; il n'eſt connu que par la Tragédie d'*Antioche, traitant le Martyre des ſept Machabéens*, imprimée à Anvers, en 1623, *in-8°*. chez *Jérôme Verduſſon*. Ce Moine aimoit ſans doute la Muſique ; elle eſt entremêlée de chœurs, de danſes & de chants; on y entend crier des arrêts en proſe, & tous les êtres métaphyſiques y ſont perſonnifiés.

FRENICLE, Conſeiller du Roi, & Lieutenant-Général de la Cour des Monnoies, né en 1600, Doyen de ladite Cour, en 1661, n'eſt connu au Théatre que par deux Pieces : l'une intitulée *la Fable Bocagere de Palémont*, en cinq Actes, en vers, avec des chœurs, un Prologue & une Préface, imprimée en 1632, *in-8°*. Paris, chez *du Guart*; *Niobé*, Tragédie, avec des chœurs,

une Préface & un Argument, en 1632, *in-*8°. chez le même Libraire ; *la Fidelle Bergere*, Comédie-Paftorale, en cinq Actes, en vers, avec des chœurs, un Prologue, une Préface, un Argument; cette Piece eft imprimée dans le fecond Livre des *Entretiens des Illuftres Bergers*, de *Frenicle*, page 285, imprimé à Paris, en 1634, *in-*8°. chez *du Guart*. La premiere Piece eft fort bien écrite pour le temps, il s'y trouve quelquefois des vers charmants ; à proprement parler, c'eft une imitation du *Paftor Fido*, cependant bien au-deffous de l'original. La derniere eft affez fagement conduite, mais bien froidement écrite.

FRONTON DU DUC, Jéfuite, né à Bordeaux, Auteur de l'*Hiftoire tragique de la Pucelle de Domremy*, Tragédie, imprimée *in-*4°. à Nancy, en 1681.

FUZELIER (Louis), né à Paris, en 1672, mort dans la même Ville, le 17 Septembre 1752, étoit un laborieux Ecrivain; il fut l'Auteur du *Mercure de France*, avec *la Bruere*, depuis le mois de Novembre 1744, jufqu'à fa mort : il travailla pour tous les Théatres tant qu'il vécut; les Pieces qu'il a données aux François, font : *le Procès des Sens*, Comédie en un Acte, en vers, jouée le 27 Janvier 1713 ; *Cornelie Veftale*, repréfentée le 27 Janvier 1713, à laquelle le Préfident *Hainault* a eu beaucoup de part ; *Momus Fabulifte*, en un Acte, en profe, le 26 Septembre 1719 ; *les Amufements de l'Automne*, en trois Actes, avec un Prologue & des Intermedes, donnée le 17 Octobre 1725 ; *les Amazones modernes*, Comédie en trois Actes, en profe, avec un Divertiffement, le 29 Oc-

tobre 1727; la tradition assure que le sieur *le Grand*, Comédien du Roi, a eu part à ces trois Pieces, & que *Fuzelier* est aussi l'Auteur du *Procès des Sens*, représentée avec un grand succès, le 16 Juin 1732 : c'est une critique du *Ballet des Sens* qui attiroit tout Paris à l'Opéra.

GAB

GABEROT (Jean de), né à Bleré, n'est ici placé que comme Auteur d'une Tragédie intitulée, *le Martyre des Saints Innocents*, représentée en 1642 : aucun Auteur des Théatres n'en a fait mention.

GAILLARD de la Porteneille, Laquais de l'Archevêque d'Auch, selon plusieurs Ecrivains du Théatre, est l'Auteur de *la Mort du Maréchal d'Ancre*, Tragédie représentée en 1617, & de la Comédie du *Cartel*, jouée en 1637; de *la Carline*, Pastorale, en 1636; & du *Triomphe de la Ligue*, dans la même année. Selon M. le Duc de L.... le meilleur des guides que j'ai consultés, la premiere Piece de cet ancien Poëte est *la Carline*, Comédie en cinq Actes, en vers, imprimée à Paris, en 1629, *in-8°*. chez *Jean Carrozet*; la seconde Comédie, ou *le Cartel*, dont j'ai parlé, &c. Ces Pieces furent imprimées à Paris dans un volume qui a pour titre, *les Œuvres mêlées d'Antoine Gaillard*, en 1634, *in-8°*. à Paris, chez *Jacques du Guart*.

GALLERY, ou GUELLERY, Manceau, condamnée aux Galeres pour cause de magie, sous le regne de *François Premier*, Principal du College de Justice, est Auteur de plusieurs Tra-

gédies, Comédies, & d'autres Poéſies qui fuʳent brûlées par Arrêt de la Cour, lorſqu'il fut jugé; ce qui n'a pas permis à la tradition d'en conſerver les titres.

GALLOIS & GARNOT (MM.) ont fait repréſenter en Société les Pieces ſuivantes: *l'aimable Vieillard*, en trois Actes; *l'Ombre de Piron*, idem; *Sans le vouloir*, Proverbe en un Acte; l'*Agnès de la Courtille*, Farce épiſodique en un Acte; *le Marquis ſans titre*, en trois Actes.

GANEAU (M.) fit repréſenter en Société en 1759, un Drame en un Acte, en vers, intitulé, *les honnêtes Gens*, qui eut du ſuccès.

GARDEIN DE VILLEMAIRE donna en Société les Comédies des *Amours imprévus*, en 1753, & *le Retour du Printemps*, en 1752.

GARNIER (Robert), né en 1534, à la Ferté-Bernard: il fut Lieutenant-Général du Bailliage du Mans, mais ſon goût pour la Poéſie le détermina à en faire ſon unique occupation. Dans ſa plus tendre jeuneſſe, il remporta à Toulouſe le Prix de l'Eglantine. La tradition aſſure qu'il étoit ſavant & bon Orateur; qu'il harangua, à leur paſſage, les Rois *Charles IX* & *Henri II*, qui lui propoſerent l'un & l'autre d'entrer à leur ſervice: ce qu'il refuſa, ſous prétexte de ſa ſanté; il penſa être empoiſonné par ſes domeſtiques en venant à Paris. Il mourut en 1690, âgé de cinquante-ſix ans. Ses Tragédies eurent le plus grand ſuccès dans leur nouveauté, en voici les titres: *Porcie*, en 1568; *Hyppolite*, en 1573; *Cornélie*, en 1574; *Marc-Antoine*, en 1578; *la Troade*, en 1578; *Antigone*, ou *la*

Piété, en 1579; *Bradamante*, en 1580; *Sédécie*, ou *les Juives*, en 1580. C'est cet ancien Poëte qui, le premier, a observé dans la Poésie la coupe masculine & féminine à rime plate. Il étoit profond dans les Langues Grecque & Latine ; il a puisé dans ces sources fécondes des beautés inconnues aux Auteurs qui l'ont précédé. Sa Poésie est harmonieuse & correcte, quand on la compare à celle des Dramatiques qui ont travaillé pour le Théatre avant lui. Les huit Tragédies de *Garnier* ont été imprimées dans un volume intitulé, *Tragédies de Robert Garnier* ; la plus ancienne édition est de 1580, *in-8°*. Paris, chez *Mammert Patisson*.

GARNIER (Claude), Parisien. On ignore s'il étoit parent du *Garnier* précédent. Il ne seroit pas ici question de ce Poëte, sans une Piece intitulée, *Eglogue sur la Naissance de Madame*, en vers, précédée d'un Prologue, sans distinction d'Actes ni de Scenes, à sept personnages, avec des Chœurs de Nymphes & de Bergeres, imprimée dans un Livre intitulé, *les Royales Couches*, sur la Naissance de M. *le Dauphin & de Madame*, en 1604, *in-8°*. Paris, chez *Abel Langelier*.

GAULCHÉ (Jean) n'est connu que par une Tragi - Comédie intitulée, *la Rédemption*, ou *l'Amour divin*, représentée & imprimée à Troyes, en 1601, *in-8°*. chez *Claude Briden*.

GAULTIER GARGUILLE, dit *Fléchelle*, Farceur de l'ancienne Comédie, mort en 1634, âgé de soixante ans, Auteur d'un Recueil de Pieces bouffonnes, de Prologues, & de Chansons, imprimé à Paris en 1631.

GAULTIER (Albin), Apothicaire d'Avranches, donna, en 1606, une Paſtorale intitulée, *l'Union d'Amour & de Chaſteté*, en cinq Actes, en vers, avec des Chœurs & des Chanſons. Elle fut imprimée dans la même année, *in*-12, à Poitiers, chez la veuve *Blanchet*. Cette Piece eſt bien verſifiée pour le ſiecle ; le ſtyle en eſt correct & les Chanſons bien faites.

GAULTIER (de Montdorge) ſeroit inconnu ſans la Tragi-Comédie de *Baſile & Guillerie*, en trois Actes, en vers, avec un Prologue en proſe, tirée du Roman de *Dom Quichotte*, repréſentée le 13 Février 1723, imprimée à Paris dans la même année, *in*-8°. chez *Noël Piſſot*. Il eſt auſſi l'Auteur de la Comédie qui a pour titre, *les Pouvoirs de la Cabale*, ou *les Guerres du Parterre*, qui n'a été jouée ni imprimée. Il mourut en 1759.

GAUMIN (Gilbert), né à Moulins, Conſeiller d'Etat, connu par un grand nombre de Pieces de Théatre en Langue Latine ; il ne donna en François que la Tragédie d'*Iphigénie*, en l'année 1640.

GAYE (Guillaume de la) n'eſt connu que par la Comédie qui a pour titre, *le Duelliſte malheureux*, repréſentée en 1636.

GELAIS (Melin de Saint-), fils naturel de l'Evêque d'Angoulême, né dans cette ville, en 1491, fut Aumônier & Bibliothécaire de *Henri II*, Abbé *du Reclus* ; il poſſédoit les Mathématiques, le Grec & même la Muſique : c'eſt à lui qu'on doit l'invention du Sonnet ſi fort à la mode ; de plus ſon caractere étoit d'être railleur, ce qui lui attira beaucoup d'ennemis. Il

mourut en 1558, âgé de soixante-dix-sept ans; il n'est l'Auteur que de la Tragédie de *Sophonisbe*, qu'il mit au Théatre en 1560 : elle ne fut imprimée qu'après sa mort, en 1563.

GELIOT (Louan), de Dijon, n'est connu que par deux Pieces : la premiere, *Psyché*, Fable morale, en cinq Actes, en vers, avec des chœurs & un Prologue, imprimée en 1599, *in*-12, à Bordeaux, chez *Agen Pomaret*; la seconde, la Tragédie d'*Octavie*, femme de *Néron*, faite & composée par celui qui porte en son nom tourné, *Ung a lui m'ellut a gré*.

GENEST (Charles-Claude), Abbé de Saint-Vilmer, né à Paris en 1637, Aumônier de S. A. R. Madame la Duchesse *d'Orléans*, Secretaire-Général de la Province de Languedoc, de l'Académie Françoise ; mort à Paris en 1719, âgé de quatre-vingt-deux ans ; son esprit & ses mœurs lui acquirent l'estime & la considération de tout ce qu'il y avoit de plus distingué à la Cour & à la Ville ; ses Tragédies sont *Zélonide*, Princesse de Sparte, Tragédie, représentée le 4 Février 1682, imprimée dans la même année, *in*-12, à Paris, chez *Claude Barbin*; *Pénélope*, Tragédie, représentée le 22 Janvier 1684, dédiée à Madame la Duchesse *d'Orléans*, imprimée à Paris, en 1703, *in*-12, chez *Jean Boudot*; *Joseph*, Tragédie, tirée de l'Ecriture-Sainte, représentée en 1710, dédiée à Madame la Duchesse *du Maine*, avec un avertissement de l'Auteur, imprimée en 1711, *in*-8°. à Rouen, chez *Eustache Hérault*; *Polimnestre*, Tragédie, représentée en 1696, non imprimée. Je ne dois pas omettre que l'Abbé *Genest* célébra si digne-

ment les Conquêtes de *Louis XIV*, dans un Poëme qu'il publia ; que ce Monarque lui accorda sa protection, & lui en donna des marques dans toutes les occasions.

GENETAY (Octave-César de), sieur de la *Gislberdiere*, n'est connu que par la Tragédie de *l'Éthiopique*, ou *Théagene & Chariclée*, représentée en 1608 & en 1609 ; cette Piece contient le dénouement du Roman de *Théagene & Chariclée*.

GEOFFROY (M.), ci-devant Jésuite, mit au Théatre de son College, la Tragédie intitulée, *la Basilide*, en 1753 ; & dans la même année une Comédie ayant pour titre, *le Misanthrope*, toute différente de celle du célebre Moliere.

GERARD DE VIVRE, né à Gand, Maître d'Ecole à Cologne, Auteur de la Comédie *des Amours de Théseus & de Dianire*, en cinq Actes, en prose, dédiée au sieur *Pierre Hocris*, Maître d'Ecole à Anvers, son singulier ami ; imprimée à Paris en 1577, *in-8°*. chez *Nicolas Bontems* ; & d'une seconde Piece intitulée, *la Fidélité nuptiale*, en cinq Actes, en prose, dédiée à *T. M.* son très-cher compere & son ami, imprimée à Anvers, en 1577, *in-8°*. chez *Henri Hendrik*.

GERLAND, Ecuyer, né en Bresse, donna, en 1573, une Tragédie allégorique, intitulée *Montgomery*, où sont contenus, par brieves narrations, tous les troubles de France, depuis la mort d'*Henri II* jusqu'en 1566. Cette Piece fit beaucoup de bruit dans ce temps-là ; ce qui en empêcha sans doute l'impression.

GERMAIN (Saint-), Auteur du *Grand Timoléon de Corinthe*, Tragi-Comédie, imprimée à Paris, en 1642, *in-4°*. Paris, chez *Toussaint*

GIL

Quinet. On lui attribue encore une autre Piece intitulée, *Sainte Catherine*, Tragédie, repréfentée en 1641, imprimée en 1642, *in-*12 : je ne la connois point.

GIBOVIN (Gilbert), de Montargis, étoit un grand Muficien, & jouoit parfaitement de la Harpe; il poffédoit auffi l'Arithmétique, & cultivoit les Belles-Lettres; il donna au Théatre en 1619, & l'année fuivante, une Tragi-Comédie, fous le titre *des Amours de Philandre & de Marifée*, en cinq Actes, avec des Chœurs, dédiée à M. le Marquis *d'Urfé*, imprimée à Lyon, en 1619, *in-*8°. chez *Jonas Gautherin.*

GILBERT COUSIN, dit *Cognatus*, né à Nozereth, en Franche-Comté, en 1505. Il eft l'Auteur de *l'Extrait d'une Tragédie de l'Homme affligé*, imprimée dans un volume qui renferme plufieurs Traités Latins, traduits en François, par *Gilbert*, imprimé à Lyon, en 1561, *in-*8°. chez *Jacques Quadior*: on ne regrette point que cette Piece ne foit pas achevée, tant cet extrait eft foible & mal fait.

GILBERT (Gabriel) étoit de la Religion réformée; dans fa jeuneffe, il fut Secrétaire de Madame la Ducheffe *de Rohan*, & depuis, de la Reine *Chriftine de Suede*, & peu après le départ de cette Princeffe, de Paris, fon Réfident à la Cour de France. Il mourut cependant peu riche, en 1675. Les Pieces qu'il a compofées pour le Théatre, font: *Marguerite de France*, Tragédie, imprimée en 1641, *in-*4°. Paris, chez *Touffaint Quinet*; *Téléphante*, Tragi-Comédie, en 1643, Paris, chez le même Libraire;

Rodogune, Tragédie, dédiée à M. le Duc *d'Orléans*, en 1646, *in*-4°. Paris, chez *Augustin Courbé*; *Sémiramis*, Tragédie, en 1647, *in*-4°. chez le même Libraire; *Hippolyte*, ou *le Garçon insensible*, Tragédie, en 1617, *in*-4°. chez le même Libraire; *les Amours de Diane & d'Endimion*, Tragédie en 1657, *in*-12, Paris, chez *Guillaume de Luines*; *Chresphonte*, ou *le Retour des Héraclides*, Tragi-Comédie, en 1659, *in*-12, Paris, chez le même Libraire; *Arie & Pétus*, ou *les Amours de Néron*, Tragédie, en 1660, *in*-12, Paris, chez le même Libraire; *les Amours d'Ovide*, Pastorale héroïque, en cinq Actes, en vers, en 1663, *in*-12, chez le même Libraire; les *Amours d'Angélique & de Médor*, Tragi-Comédie, dédiée au Roi, en 1664, *in*-12, Paris, chez le même Libraire, *les Intrigues amoureuses*, Comédie, en cinq Actes, en vers, en 1667, *in*-12, Paris, chez *Gabriel Quinet*. Quelques Ecrivains du Théatre attribuent encore à *Gabriel Gilbert* la Tragédie *de Léandre & Héro*, représentée en 1657; *le Triomphe des cinq Passions*, Comédie en cinq Actes; *Théagene* & *le Courtisan parfait*, qui ont été mises aussi au Théatre; mais ce qui est certain, c'est que toutes celles dont je viens de donner l'état, furent jouées à l'Hôtel de Bourgogne, plusieurs eurent un grand succès, & sont restées long-temps au Théatre.

GILLES (le Chevalier l'Enfant de Saint-), Officier de Cavalerie dans le Régiment de Bussy, frere du Brigadier de la premiere Compagnie des Mousquetaires de ce nom, dont on imprima dans ce temps-là un Recueil de Poésies,

sous le titre de *la Muse Mousquetaire*, mit au Théatre en 1699, une Pastorale, intitulée, *la Fievre de Palmorin*, en un Acte, en vers, en 1703; *Gilotin, Précepteur des Muses*, Prologue, représenté le 26 Février 1706, avant *l'Ecole des Maris*, à la Grange-Bateliere, chez M. *Dussé*, en présence de Madame la Duchesse *du Maine*, & de Monseigneur le Prince *de Conty*; on trouve ces deux Pieces imprimées dans le volume intitulé, *la Muse Mousquetaire*, par M. le Chevalier *de Saint-Gilles* : il eut le malheur d'être écrasé sous les roues d'un carrosse, à l'âge de quatre-vingt-six ans.

GILLET DE LA TESSONNERIE, né en 1620, Conseiller de la Cour des Monnoies, travailla pour le Théatre dès l'âge de dix-neuf ans; il est l'Auteur des Pieces suivantes : *la Quixaire*, en 1639; *Polycrite*, en la même année; *Francion*, en 1642; *le Triomphe de cinq Passions*, en la même année; *l'Art de régner*, en 1645; *Sigismond*, en 1646; *le Déniaisé*, en 1647; *la Mort de Valentinien*, en 1648; *le Campagnard*, en 1657; *Constantin & Soliman*, Tragédie non imprimée.

GILLOT (Louise-Genevieve). Voyez *Saintonge*, (Madame de).

GIRAUD (Antoine) ce Poëte étoit de Lyon; il n'est connu que par une Piece intitulée, *le Pasteur fidele*, représentée en 1623.

GLAS (Saint-) donna, en 1682, une Comédie intitulée, *les Bouts rimés*, en un Acte, en prose, dédiée à S. A. S. Monseigneur *le Prince*, imprimée à Paris, en 1682,

in-12, chez *Pierre Trabouillet*. Ce n'eſt pas le vrai nom de l'Auteur ; il étoit connu ſous celui de l'Abbé de *Saint-Uſſans*.

GODARD (Jean), né à Paris, en 1584, Lieutenant-Général du Bailliage de Ribermont, étoit fort à la mode dans ſon temps, par ſes ſaillies ſpirituelles ; il fut très-amoureux d'une belle Demoiſelle qu'il a célébrée dans ſes vers, ſous le nom de *Lucrece*. C'eſt le premier Auteur de la Tragédie de *la Franciade* ; il n'avoit que quatorze ans, lorſqu'il la compoſa : elle eſt en cinq Actes, en vers, avec des Chœurs, des Pauſes, des Danſes & arriere-Danſes, avec un Argument en proſe. Il mit au Théatre, dans la même année, 1624, *les Déguiſés*, Comédie en cinq Actes, en vers de quatre pieds, avec un Argument en proſe, de *Claude le Brun*. Ces deux Pieces furent imprimées dans les Œuvres poétiques de l'Auteur, à Lyon, en 1594, *in*-8°. en deux volumes, chez *Pierre Landry*.

GOISEAU n'eſt connu que par une Tragédie d'*Alexandre*, jouée en Société, en 1721, & imprimée dans la même année.

GOLDONI (M. Charles), Avocat Vénitien, mit au Théatre, en 1721, *le Bourru bienfaiſant*, qui a été fort accueilli. Il a beaucoup travaillé pour le Théatre Italien, & jouit d'une réputation bien méritée.

GOMBAULT (Jean Ogier de), Gentilhomme Proteſtant, étoit de Saint-Juſt en Saintonge ; ſon mérite pour les Belles-Lettres le fit recevoir à l'Académie Françoiſe, après avoir abjuré. Il fut fort préconiſé par les gens de goût de

fon temps, excepté de *Despréaux*, qui dans une de ses satyres dit :

Et *Gombaus* tant vanté garde encor les boutiques.

La Reine *Marie de Médicis* le protégeoit cependant beaucoup ; il en obtint une pension de douze cents écus, qui fut réduite depuis aux deux tiers ; sans une nouvelle que lui fit accorder le Chancelier *Séguyer*, sur le Sceau, il auroit subsisté difficilement, étant d'une grande dépense ; ses Pieces de Théatre sont : *l'Amaranthe*, Pastorale, en cinq Actes, avec des Chœurs, & un Prologue, dédiée à *la Reine*, Mere du Roi, imprimée à Paris en 1631, in-8°. chez *Antoine de Sommaville*; *les Danaïdes*, Tragédie, dédiée à M. *Fouquet*, Surintendant des Finances, imprimée en 1650, in-8°. Paris, chez *Augustin Courbé*. L'on attribue encore à ce Poëte, *Œdipe*, & *Œnone*, ainsi que *Théodore*; mais ces Pieces n'ont point été imprimées. Il mourut en 1669, à l'âge de quatre-vingt-dix-sept ans.

GOMEZ (Madame Magdeleine-Angélique Poisson de), fille de *Paul Poisson*, veuve d'un Gentilhomme Espagnol, nommé *Dom Gabriel de Gomez*, avoit infiniment d'esprit & entendoit parfaitement le Théatre ; dès sa premiere jeunesse elle y travailla ; les Pieces imprimées sous son nom, sont: *Habis*, Tragédie, jouée le 11 Avril 1714, dédiée à M. le Duc *de Baviere*; *Marsidie*, Tragédie, en 1716 ; *Cléarque, Tyran d'Héraclie*, le 26 Novembre 1717 ; & *Sémiramis*, Tragédie, représentée dans la même année. Elle mourut à Saint-Germain-en-Laye,

où elle s'étoit retirée, le premier Avril 1771, âgée de quatre-vingt-cinq ans.

GONGENOT, né à Dijon, donna en 1633, à l'Hôtel de Bourgogne, *la Fidelle Tromperie*, Tragi-Comédie, imprimée à Paris, en 1633, *in-8°*. chez *Antoine de Sommaville*; *la Comédie des Comédiens*, Tragédie, dédiée à M. le Comte *de Sault*, avec un Argument, imprimée à Paris, en la même année, *in-8°*. chez *Pierre David*.

GOUVÉ (M. le) fit imprimer en 1750, une Tragédie chrétienne, intitulée, *Natalie*, qu'il avoit composée dans sa jeunesse; elle fut représentée dans le mois de Janvier 1751; elle est dédiée à Madame la Comtesse *de Verteillae*, imprimée à Paris, en 1751, *in-12*, chez *Pierre-François Ganeau*; l'Auteur l'avoit composée dans sa jeunesse: elle est intéressante.

GOYSEAU, né à Paris, Auteur d'*Alexandre* & *Darius*, Tragédie avec une Préface, non représentée, imprimée à Paris, en 1723, chez la veuve *Guillaume*.

GRAFFIGNY (Madame Françoise d'Issembourg d'Happancourt, veuve de Hugues de), née à Nancy, en 1694, petite-fille du fameux *Callot*, déjà connue par ses jolies *Lettres Péruviennes*, donna en 1750, aux François, le 25 Juin de la même année, une Comédie en cinq Actes, en prose, intitulée, *Cénie*, qui eut un grand succès, imprimée à Paris, en 1751, *in-12*, chez *Cailleau*; *la Fille d'Aristide*, en cinq Actes, en prose, le 29 Avril 1758, imprimée en 1759, *in-12*, à Paris, chez *Duchesne*; *Phasa*, Comédie en un Acte, en prose, jouée à Berni, de-

vant M. le Comte *de Clermont*, en 1773. Madame *de Graffigny* ne jouit pas long-temps de sa réputation; elle mourut en 1758, âgée de soixante-quatre ans.

GRAND (Alexandre le), sieur *d'Argicourt-Druide*, mit au Théatre en 1671, une Tragédie intitulée, *le Triomphe de l'Amour divin de Sainte Reine, Vierge & Martyre*, Tragédie en machines, dédiée à la Reine, imprimée à Paris, en 1671, *in-4°*. chez *Charles Gorrens* & *Jean Gobert*.

GRAND (Marc-Antoine le), Comédien François, né à Paris, le 17 Fév. 1673, fils d'un Maître Chirurgien-Major des Invalides, entendoit on ne peut pas mieux le Théatre; mais toutes ses productions étoient médiocres, & souvent tenoient du bas-comique. Il est l'Auteur d'un grand nombre de Pieces non seulement pour son Théatre, mais pour tous ceux de la Capitale; celles qu'il a mises aux François, sont: *la Rue Merciere, ou les Maris dupés*, Comédie en un Acte, en vers, représentée à Lyon, en en 1594; *la Femme Fille & Veuve*, en un Acte, en prose, en 1707; *l'Amour Diable*, en un Acte, 1708; *la Foire Saint-Laurent*, en un Acte, en vers, en 1709; *la Famille extravagante*, en un Acte, en vers, en 1711; *l'Epreuve réciproque*, en un Acte, en prose, la même que celle imprimée sous le nom d'*Alain*, en 1711; *la Métamorphose amoureuse*, en un Acte, en prose, en 1712, *l'Uzurieux Gentilhomme*, en un Acte, en prose, en 1716; *l'Aveugle clairvoyant*, en un Acte, en vers, en la même année; *le Roi de Cocagne*, en trois Actes, en vers, en 1718; *Plutus*, en

trois Actes, en vers, en 1720; *Cartouche*, ou *les Voleurs*, en 1721; *le Galant Coureur*, ou *l'Ouvrage d'un moment*, en un Acte, en profe, en 1722; *le Ballet des vingt-quatre heures*, Ambigu-comique, avec un Prologue, divifé en quatre parties, *la nuit, la matinée, l'après-dînée, la foirée*; quatre petites Pieces, en un Acte chacune, ayant pour titre, *la * * * l'Heure de l'Audience*; *les Paniers*; *les Brouilleries*, ou *les Rendez-vous nocturnes*, repréfentées en 1722, devant le Roi, à Chantilly; *le Philanthrope*, en trois Actes, réduits en un, en 1724; *le Triomphe du Temps*, en trois Actes, en profe, fous les titres *du Temps paffé*, *du Temps préfent, du Temps futur*, en 1705; *l'Impromptu de la Folie*, Ambigu, renfermant un Prologue, en deux Actes, en profe: le premier, ayant pour titre, *les nouveaux Débarqués*; le fecond, *la Françoife Italienne*, repréfentée en 1725; *la Chaffe du Cors*, Comédie-Ballet, en trois Actes, en profe, en 1726; *la Nouveauté*, Comédie en un Acte, en profe, en 1727; *les Amazones modernes*, en trois Actes, en profe, en la même année. On attribue encore à *le Grand*, *les Amants ridicules*; Comédie, en cinq Actes, en vers, repréfentée en 1711; *le Carnaval de Lyon*, jouée dans cette Ville, en 1699; *le Comédien de Campagne*, en Province, dans la même année; *le Cafetier*, donnée à Lyon; *la Fille Précepteur*, en la même année; & *le Luxurieux*, Comédie en un Acte, en vers, Piece très-libre, imprimée dans un recueil intitulé, *l'Abatteur de Noifettes*. On ne parle point ici de toutes les productions de ce Poëte Comédien pour les Théatres des Italiens

GRA

liens & de la Foire ; fans la protection du *Grand-Dauphin*, qui l'avoit fait venir de Warfovie, il eut été difficilement reçu à caufe de fa taille défectueufe ; mais fes talents y fuppléerent, & dans la fuite, il fut applaudi. Il mourut le 7 Janvier 1728, âgé de cinquante-fix ans, & fut fort regretté : tant il eft vrai que les talents fuppléent & l'emportent même fur le phyfique ; combien n'en pourrois-je pas citer de preuves, même de nos jours !

GRANDCHAMP, Poëte ancien, connu par une Tragédie intitulée, *les Aventures amoureufes d'Omphale*, Tragi-Comédie, dédiée à *Monfieur*, Frere du Roi, imprimée en 1630, *in-8°*. Paris, chez *Pierre Chevallier*. On lit au commencement de la Piece, une Ode au Roi, fur la prife de la Rochelle, & à la fin, un Poëme intitulé, *les Amours de la Bergere Ifis*.

GRANDVAL (Nicolas Racot), né à Paris en 1676, pere du Comédien du Roi de ce nom, retiré & fort regretté, Organifte, Muficien, Auteur de plufieurs Pieces de Théatre, jouées en Société & en Province: favoir, *le Quartier d'hiver*, Comédie en un Acte, en profe, mêlée de Mufique & de Danfes, imprimée en 1697, *in-12*, fans noms de Ville & d'Imprimeur ; *le Valet Aftrologue*, en un Acte, en profe, en 1697 ; *Perfiffler*, Tragédie burlefque, imprimée en 1748 ; *Agathe, ou la chafte Princeffe*, imprimée en 1750, Piece burlefque & trop libre ; & *le Camp de Porché-Fontaine*, en 1722. Il a compofé les Divertiffement des Pieces, qui furent jouées dans fon temps. Il mourut le 16 Novembre 1753, âgé de foixante-dix-fept ans.

GRANDVAL, (Charles-François), fils du Muſicien dont il vient d'être parlé, Comédien du Roi, ſi long temps applaudi du Public, donna ſur un Théatre de la Barriere-Blanche, en 1759, une Tragédie burleſque, ayant pour titre *l'Eunuque*, ou *la Fidelle Infidélité*; & les années ſuvantes, *les deux Biſcuits*; *Leandre & Nanette*; *Syrop au cul*; & *le Tempérament*. Voyez *Grandval*, aux Acteurs.

GRANDVOINET (Jules-Claude), Sieur de Verrier, né en 1710, mort en 1745, doit être ici placé, ayant compoſé une Tragédie intitulée, *Démétrius*, qu'il ſupprima de dépit de ce qu'elle fut refuſée. Il donna peu de temps après, un Opéra-Comique, en 1736, intitulé, l'*Amour & l'Innocence*, qui n'eut pas de ſuccès.

GRANGE (Guillaume de la), né à Sarlat, en Périgord, n'eſt connu que par une Tragédie intitulée, *Didon*, laquelle, tant pour l'argument que pour la gravité des vers, n'eſt pas moins digne d'être lue que profitable à tous; imprimée à Lyon, en 1582, *in*-16. elle fut jouée en 1576 : Piece fort au-deſſous de *Didon* de *Jodelle*.

GRANGE (Iſaac de la) traduiſit, en 1603, de l'Italien en François, *le Dédain amoureux*, Comédie-Paſtorale, qu'il dédia à Mademoiſelle *d'Etioles*, en 1632.

GRANGE (de la), né à Montpellier, travailla beaucoup pour les Théatres de Paris, dès qu'il y arriva. On n'a de lui aux François, que *l'Accommodement imprévu*, Comédie en un Acte, en vers, jouée le 12 Novembre 1737, imprimée à Paris en 1738, *in*-12. chez *le Breton*;

le Rajeunissement inutile, Comédie allégorique, en trois Actes, en vers libres, avec un Divertissement, donnée le 27 Septembre 1738, imprimée dans la même année, *in-*12. Paris, chez *le Breton*. On lui attribue encore *la Mort de Mandrin*, donnée à Metz & à Nancy, en 1754 & en 1755, imprimée à Nancy, en 1756. Il mourut en 1769.

GRANGE (M. de la) donna *le bon Tuteur*, Comédie, en 1764 ; il est aussi Auteur d'autres Pieces jouées en Société avec succès.

GRANGE (la), Comédien de Province, mit au Théatre de Lyon, le 13 Février 1755, une Tragédie intitulée, *Erizzie*, qui fut imprimée *in-*12, dans la même année & la même Ville.

GRANGE-CHANCEL (Joseph de la), né en 1676, d'une famille noble du Périgord. Il débuta à Paris par être Page de la Princesse *de Conty*, & il se fit malheureusement connoître par l'Ouvrage infame des *Philippiques*, qui nuisit à sa réputation. A quatorze ans, il commença à travailler pour le Théatre; la connoissance heureuse qu'il fit de *Racine*, lui en procura les premieres leçons. Les Tragédies qu'il a mises au Théatre, dont plusieurs y sont restées pendant long temps, sont: *Aderbal*, ou *Jugurtha*, Roi de Numidie, Tragédie, imprimée en 1694, *in-*12, chez *Ribou*; *Oreste & Pilade*, Tragédie, imprimée en 1729, *in-*12, chez *la veuve Ribou*; *Méléagre*, Tragédie, en 1699, *in-*12, chez *Pierre Ribou*; *Athénaïs*, Tragédie, en 1700, *in-*12, chez le même Libraire; *Amasis*, Tragédie, en 1701, *in-*12, *ibid.*; *Alceste*, Tra-

gédie, en 1703, *in-12, ibid.*; *Ino & Mélicerte*, Tragédie, en 1713, *in-12. ibid.*; *Erigone*, Tragédie, en 1732, *in-12*, chez la veuve *Ribou*; *Cassius & Victorinus*, Tragédie sainte, imprimée en 1732, *in-12*, chez le même Libraire. Outre ces Pieces, il en composa d'autres pour l'Opéra. Il a fait aussi beaucoup de Poésies imprimées dans un Recueil d'Œuvres mêlées. Voyez la trente-septieme Feuille de *l'Année littéraire*, année 1759. Il mourut en 1759.

GRANGE D'OLBIGAUD (M. la) donna en 1766, en société, *Armenide* ou *le Triomphe de la Constance* ; *Zéline*, ou *le premier Navigateur*, en 1770; *Abradate*, en 1772. Ces Pieces furent représentées à Valenciennes dans ces années. On ne parle point ici de celles qu'il a composées pour les autres Théatres.

GRANGE DE RICHEBOURG. Voyez *Richebourg* (Madame de).

GRANGIER (Balthazar), Conseiller, Aumônier du Roi, Abbé de S. Barthelemy de Noyon, donna, en 1596, une Piece intitulée, *les Comédies du Paradis, de l'Enfer & du Purgatoire*, tirées du *Dante*, mises en rimes françoises. Elles furent imprimées en trois volumes *in-12*, en 1597. *Baillet* traite cet Ouvrage de Poëme épique.

GRAS (Philippe le), Aumônier du Roi, Curé de S. Martin, Auteur d'un Discours tragique, distribué en Scenes, sur *la Passion de Notre-Seigneur Jesus-Christ, selon l'Evangéliste Saint Jean, avec le Stabat*, traduit en vers françois, dédié à Monseigneur le Duc *de Béthune*, imprimé à Paris, en 1673, *in-8°*. chez *Jacques*

Bouillerot : cette Piece est à onze Personnages, avec une troupe de Juifs & de Soldats, & composée dans le goût des anciens Mysteres ; elle est même sans distinction d'Actes ni de Scenes, mais assez bien faite pour le siecle.

GRAVE (le Vicomte de), né à Narbonne, Capitaine au Régiment de Cambis, mit aux François le 20 Décembre 1751, sa Tragédie de *Varon*, qui eut beaucoup de succès, & elle fut imprimée en 1752, *in 12*, chez *Duchesne*.

GRAVELLE (M. de), Auteur de *la Marseilloise*, Comédie en un Acte, en vers, représentée à Avignon, le 7 Mai 1763 ; on sait qu'il a d'autres Pieces prêtes à être mises au Théatre, mais j'ignore au quel.

GRAVELLE (l'Evêque de), connu par de jolis Ouvrages donnés aux Italiens, & en Société, mérite d'être placé ici par sa Pastorale héroïque, intitulée, *Diane & Endimion*, qu'il a publiée en 1772.

GREBAN (Arnoult & Siméon), freres : l'aîné Chanoine du Mans ; le cadet Secretaire du Comte *du Maine*, sont les premiers Poëtes qui mirent au Théatre des Mysteres, celui *des Actes des Apôtres* fut commencé par *Arnoult* ; mais la mort l'ayant empêché de le finir, son frere l'acheva, & le fit représenter en 1450 ; il eut, selon la tradition, le plus grand succès.

GRENAILLE (François), sieur de *Chatenumeris*, né dans le Limosin, en 1616, voulut dans sa jeunesse se faire Moine à Bordeaux ; l'amour qu'il prit pour une Actrice, le fit changer de résolution, & dans la vue de lui plaire,

il s'attacha au Théatre. Pour s'en procurer les entrées, il donna en 1629, *l'Innocent malheureux*, ou *la Mort de Crispe*, précédée d'une longue Préface, avec un Discours sur les Poëmes dramatiques de ce temps; elle fut imprimée dans la même année, *in*-4°. Paris, chez *Jean Pasté*; cette Piece fut dédiée au Vicomte *de Pompadour*, auquel la tradition prétend que l'Auteur sacrifia sa maîtresse, pour assurer sa fortune qui n'étoit pas meilleure que tous les Ouvrages qu'il avoit publiés jusques-là.

GRESSET (Jean-Baptiste-Louis), né à Amiens; dans sa premiere jeunesse, Jésuite; il se fit d'abord connoître par les plus agréables Poésies, qui lui mériterent d'être nommé aux Académies des Sciences & Belles-Lettres de Berlin, & à l'Académie Françoise, en 1740; il mit au Théatre François *Edouart III*, Tragédie, le 22 Janvier 1740; *Sidney*, Comédie en trois Actes, en vers, le 3 Mai 1745, qui réussit beaucoup; *le Méchant*, Comédie en cinq Actes, en vers, le 15 Avril 1747, imprimée dans la même année, *in*-12, chez *Sébastien Jorry*; cette Piece eut le succès le plus brillant: ces deux dernieres Pieces sont restées au Théatre, où elles sont toujours revues avec le même plaisir; malgré la gloire que s'est acquise ce digne Auteur, il a cessé de travailler pour le Théatre, & s'est retiré modestement à Amiens dans sa Patrie, où il vécut jusqu'à sa mort, arrivée en 1772, en Philosophe Chrétien. Les sentiments ont été partagés, & il étoit difficile qu'ils ne le fussent pas au sujet d'une Lettre de M. *Gresset* sur la Comédie, dit M. *de Saint-Foix*, page 249, dans

ses *Essais historiques sur Paris.* Les ennemis du Théatre, tous les vrais Dévots, en général, & tous ceux en particulier qui tiennent encore pour les confessions publiques des premiers Fideles de l'Eglise, ont vu avec édification cet Auteur estimé renoncer hautement à son genre de Littérature pour lequel on lui connoissoit du talent, & sacrifier à sa religion l'espoir flatteur de briller au Théatre ; ces déclarations humiliantes, selon le monde, pour un homme d'honneur, d'avoir agi si long temps contre ses principes & ses remords, d'avoir été faux à lui-même, & toujours en contradiction avec sa conscience ; ces aveux publics d'inconséquence & de mauvaise foi, faits par un principe d'humilité & de religion, leur ont paru autant d'actes méritoires devant Dieu, & conformes au plus pur esprit du Christianisme. Voilà donc aux yeux des vrais Dévots, M. *Gresset* au plus haut point de considération. Les Partisans du Théatre, les gens du monde, ceux même qui ne sont pas les plus ardents pour ce genre de Spectacle, pensent différemment de cette Lettre : selon eux, M. *Gresset* n'est point coupable de tout le mal qu'il croit avoir fait : de trois Pieces qu'il a données, on ne joue disent-ils, que *le Méchant,* encore le joue t-on rarement ; cela méritoit-il un si grand éclat ? S'il a dû se reprocher qu'il faisoit mal, c'est sur-tout lorsqu'il composoit *Edouart* ; & s'il est coupable, c'est principalement d'avoir étouffé une voix secrete qui veilloit à sa gloire. Une autre faute qu'on lui reproche, c'est le ton même de sa Lettre, dans lequel on croit qu'il perce quelque vanité

M iv.

de Poëte, à travers les repentirs du Chrétien pénitent. Que M. *Greffet*, persuadé du danger des Spectacles, ait pris le parti de ne plus travailler pour le Théatre, il n'y a personne qui n'ait applaudi à sa résolution; mais que pour une seule Piece qui se joue rarement, il fasse le même éclat qu'eussent pu faire *Moliere* & *Racine*, n'est-ce pas en quelque façon se mettre au rang de ces grands hommes ? Est-ce encore par un esprit de modestie poétique, a-t-on ajouté, que M. *Greffet* nous apprend qu'il a brûlé plusieurs Comédies nouvelles de sa façon, qu'il n'avoit lues qu'à un ami ? il devoit les brûler sans doute pour agir selon ses principes ; mais il devoit en même temps laisser ignorer & son travail, & ce sacrifice, pour se conformer aux principes de l'humilité chrétienne.

GREVÉ (M.) mit aux Théatres de Bordeaux & de Lyon en 1768, une Comédie en trois Actes, en vers, intitulée, *le Théatre à la mode*, imprimée *in*-8°, dans la seconde ville & dans la même année.

GREVIN (Jacques), né à Clermont-en-Beauvoisis, l'homme le plus éclairé de son siecle ; l'amour dont il s'enflamma, à l'âge de quinze ans, pour la fille d'un Docteur en Médecine, nommé *Nicole Etienne*, le rendit tout à la fois Docteur de la Faculté & Poëte, pour se rendre digne d'elle. Ces moyens ne lui réussirent pas ; *Jean Liébaut*, Médecin, auteur de *la Maison Rustique*, son rival, lui fut préféré ; il étoit Protestant. La réputation qu'il s'acquit dans l'Art de guérir le fit choisir par *Marguerite de France*, Duchesse *de Savoie*, pour présider aux soins de

sa santé. Quelque temps après il se brouilla avec *Ronsart*, à cause des traits hardis que ce Poëte lançoit contre les Huguenòts; *Grevin*, pour s'en venger, de concert avec *Chandieu*, & *Florent Chrétien*, publia contre ce Poëte une Satyre sanglante intitulée, *le Temple*. Son portrait fut gravé en 1551, à l'âge de vingt & un ans; il mourut en 1570: la Duchesse *de Savoie*, qui l'aimoit, prit soin de sa veuve, & d'une fille qui lui restoit. Les Pieces qu'il fit pour le Théatre sont, une Pastorale à trois Personnages; *la Trésoriere*, en 1558; *les Ebahis*; *César*; & *la Maubertine*, toutes en 1560; il est l'Auteur de bien d'autres Ouvrages très-estimés dans leur temps.

GREZIN (Jacques), Curé de Condac, Vicaire-Général du Cardinal *de la Bordailiere*, Evêque d'Angoulême, est Auteur de la Tragédie, ou Moralité, qui a pour titre, *Avertissemens faits à l'Homme par les fléaux de Notre-Seigneur*, &c. sans distinction d'Actes ni de Scenes, à cinq Personnages, imprimée à Angoulême en 1565, in-4°. chez *Jean de Minieres*, avec des Sonnets lamentables de notre Mere la Sainte Eglise, &c.

GRIGUETTE (M.) mit au Théatre de Dijon, en 1646, une Tragédie intitulée, *la Mort de Germanicus*, imprimée dans la même Ville, in-4°. chez *Pierre Palliot*: l'Auteur & la Piece sont peu connus; nul Ecrivain du Théatre n'en a parlé.

GRINGOIRE (Pierre), Ancien Farceur, Héraut d'armes du Duc *de Lorraine*, n'est connu comme Auteur, que par une Piece qu'il mit à son Théatre en 1511, intitulée, *le Jeu du Prince des Sots*; il donna aussi une Sottie, une Moralité & une Farce aux halles de Paris, en 1511.

GROS (Guillaume). Voyez *Guérin*.

GROSSE (Pierre), ancien Farceur; la tradition lui attribue, fans aucune preuve, la Tragédie de *la Franciade*, tandis qu'il eft de toute certitude que *Jean Godard* en fit jouer une de ce titre, en 1594, imprimée *in*-8°. dans la même année.

GROUCHY, fieur *de la Cour*, né à Clermont-en-Beauvoifis, Avocat en Parlement, n'eft ici placé que par une Piece intitulée, *la Béatitude*, ou *les inimitables Amours de Theoys*, fils de *Dieu* & de *Carite* (la Grace), en dix Poëmes dramatiques de cinq Actes, &c. dédiée au Cardinal *de Richelieu*, imprimée à Paris, en 1632, *in*-8°. fans nom d'Imprimeur. Le ftyle de cette Piece eft bourfoufflé & ridicule, & l'on a raifon d'ajouter que c'eft le chef-d'œuvre de la déraifon. Le fujet eft une allégorie indéchiffrable, par le ftyle, par la logique, & furtout par fon ennuyeufe longueur.

GUDIN DE LA BRENELLERIE (M.) donna aux François, en 1776, la Tragédie de *Coriclan*, qui ne fut jouée qu'en quatre Actes, & qu'il fit imprimer en cinq. Il lut une feconde Piece aux Comédiens, intitulée, *Hugues-le-Grand*, qu'ils ont reçue. On ignore le temps de la repréfentation.

GUERIN DE BOUSCAL (Gugon), fils d'un Notaire du Languedoc. Après qu'il eut fait fes études, il fut Avocat au Confeil; fon amour pour une Comédienne, le fit changer d'état pour lui plaire: il fe fit Comédien.... Enchanté des tendres marques qu'elle lui donna de cette preuve de fon amour, il fe livra au travail du

Théatre. Les Tragédies qu'il compofa font : *la Mort de Brute & de Porcie*, précédée d'un Prologue, en 1617 ; *Dom Quichotte*, Comédie, en 1638 ; la fuite de cette Piece, en 1639 ; *le Fils défavoué*, Tragi-Comédie, en 1641 ; *le Gouvernement de Sancho Pança*, dans la même année ; *la Mort d'Agis*, en 1642 ; *Orondate*, ou *les Amants difcrets*, en 1645 ; *le Prince rétabli*, en 1647 ; & *l'Amant libéral*, Comédie, où le Poëte *Beys* a eu part, en 1636. *Guérin* mourut aimé & heureux, en 1657.

GUERIN DE LA DOROUVIERE, Avocat au Parlement de Paris, fit jouer à Angers, en 1608, une Tragédie intitulée, *Panthée*, ou *l'Amour conjugal*, qui fut imprimée dans cette ville, en la même année.

GUERIN (Nicol.-Armand-Martial), fils de *Guérin*, Comédien du Roi, & de la veuve du grand *Moliere*, n'eft ici placé que parce qu'il acheva & mit au Théatre, en 1699, fous le titre de *Mirtil & Mélicerte*, la Paftorale de *Mélicerte* de ce célebre Comique, en trois Actes, avec un Prologue & des Divertiffements, le tout en vers alexandrins, telle qu'elle fe trouva à la mort de *Moliere*, à l'exception du troifieme Acte qu'il compofa, & qu'il y ajouta en vers libres. Quelque temps après, il fit repréfenter une Comédie intitulée, *la Pfiché de Village*, en cinq Actes, en profe, avec un Prologue & des Intermedes, qui ne réuffit pas, & qui ne fut point imprimée. Il mourut à l'âge de trente ans ; il étoit né en 1679.

GUERSANS (Charles-Julien), né à Gifors, en 1543, Avocat au Parlement de Bretagne,

beaucoup plus connu par son amour pour la belle & spirituelle *Catherine Desroches*, que par ses Ouvrages. Sa mémoire étoit prodigieuse, mais son esprit frivole & superficiel ; ses vers ne plaisoient que par la chaleur & l'enthousiasme avec lesquels il les déclamoit. Il étoit caustique, & rien moins que dévot. Il mourut en 1543, & n'étoit âgé que de quarante ans. Il est l'Auteur de *Panthée*, de *Tobie*, & de plusieurs Bergeries, presque toutes imprimées sous le nom de *Catherine Desroches*, sa maîtresse.

GUIBERT (Madame), placée ici au nombre des Auteurs Dramatiques, parce qu'elle a fait imprimer, en 1768, les Pieces qui suivent : *le Rendez-vous* ; *la Coquette corrigée*, Tragédie en un Acte ; *la Fille à marier*, Comédie en un Acte, en vers, en 1766; *les Triumvirs*, Tragédie, jouée le 5 Juin 1764. Ces Pieces sont agréables & bien faites ; une partie a été jouée en Société.

GUIBERT (M. le Comte de), fit représenter à la Cour, en 1775, la Tragédie du *Connétable de Bourbon*, avec un succès confirmé par les Connoisseurs du Théatre.

GUICHARD (M.), Auteur du *bon Pere de Famille*, ou *les Réunions*, Intermede donné en 1663, à cause de la Paix. Cette Piece fut très-applaudie.

GUILLEMARD (M.) publia, en 1767, la traduction de *Caton d'Utique*, dont on dit beaucoup de bien.

GUIS (M. Jean-Baptiste de), né à Marseille, fit imprimer en 1752, à Paris, sous le titre de Londres, une Piece dramatique, inti-

tulée, *Abailard & Eloïse*, en cinq Actes, en vers libres, non repréſentée ; & *Térée*, Tragédie non repréſentée, imprimée à Paris, en 1753.

GUY DE SAINT PAUL, Docteur en Théologie, Recteur de l'Univerſité de Paris, mit au Théatre une Tragédie, intitulée *Néron*, en 1574. La tradition apprend qu'il eſt encore l'Auteur d'une Comédie & d'une Paſtorale ; mais elle ne nous en a pas tranſmis les titres, ce qui ſemble annoncer que ces Pieces n'ont point été imprimées.

GUYOT DE MERVILLE. Voyez *Merville*.

HAB

HABERT (François), né à Iſſoudun en Berry, fils d'un Officier du Roi, de la famille *de Montmort*; après avoir fait ſes études, il vint à Paris, où il fut d'abord Secretaire du Duc *de Nevers*, ſous le nom du *Baron de Lieſſe*. *Melin de Saint-Gelais*, ami de ſon pere, le préſenta au Roi *Henri II*, qui daigna contribuer à ſa fortune. On ne connoît de cet ancien Poëte qu'une Comédie intitulée, *la Comédie du Monarque*, en vers de cinq pieds, ſans diſtinction d'Actes ni de Scenes, précédée d'un Prologue, repréſentée en 1558 : cette Piece ſe trouve dans un recueil qui a pour titre, *les divins Oracles de Zoroaſtre*, interprétés en rimes françoiſes, par *François Habert du Berri*, Paris, chez *Philippe Dantrie* & *Richard Breton*, en 1558, *in-8°*. Le ſtyle de cette Piece eſt très-foible, & les penſées communes.

HAMEL (Jacques du), Avocat au Parle-

ment de Rouen, donna, en 1586, *Sichem le Ravisseur*, imprimée en 1600; *Accoubar, ou la Loyauté trahie*, en 1586; *Lucelle*, Tragi-Comédie, qu'il mit en vers, en la même année, imprimée en 1604. Le-Jars composa cette Piece en prose, & la mit le premier au Théatre, en 1576.

HARDI (Alexandre), Poëte du Roi, né à Paris, commença à publier ses écrits, en 1514, sous le regne de *Henri IV*. La tradition prétend que ce laborieux Ecrivain est l'Auteur de plus de huit cents Pieces de Théatre : ce Poëte avoue lui-même qu'il en a fait cinq cents; il n'en reste de ce grand nombre que quarante & une, dit-on. Curieux d'en connoître positivement le nombre, après d'exactes recherches, je suis convaincu qu'il n'en reste d'imprimées que trente-cinq; savoir *les chastes Amours de Théagene & de Chariclée*, en huit journées, ou Poëme dramatique, représenté à l'Hôtel de Bourgogne en 1601; *Didon sacrifiant*, en 1603; *Scedase, ou l'Hospitalité violée*, en 1604; *Panthée*, tirée de *Xénophon*, en 1604; *Méléagre*, en 1604; *Procris, ou la Jalousie infortunée*, Tragi-Comédie, en 1605; *Alceste, ou la Fidélité*, en 1605; *Ariane ravie*, Tragi-Comédie, en 1606; *Alphée, ou la Justice d'Amour*, Pastorale, en 1607; *la Mort d'Achille*, Tragédie, en 1607; *Coriolan*, Tragédie, en 1607; *Cornélie*, Tragédie, en 1609; *Arsacôme, ou l'Amitié des Scythes*, en 1609; *Marianne*, Tragédie, en 1610; *Alcée ou l'Infidélité*, Pastorale, en 1611; *le Ravissement de Proserpine*, Poëme dramatique, en 1611; *la Force du Sang*, Tragi-Comédie, en 1611; *la Gigantomachie, ou le Combat des Dieux avec les Géans*, Poëme dramatique, en 1612; *Fé-*

lifmene, Tragi-Comédie, en 1613 ; *Corine*, ou *le Silence*, Paſtorale, en 1614 ; *Timoclée*, ou *la juſte Vengeance*, Tragédie, en 1615 ; *Doriſe*, Tragi-Comédie, en 1613 ; *Elmire*, ou *l'Heureux Bigame*, Tragi-Comédie, en 1615 ; *la belle Egyptienne*, Tragédie en 1616 ; *Lucrece*, ou *l'Adultere puni*, Tragédie, en 1616 ; *Alcméon*, Tragédie, en 1618 ; *l'Amour Victorieux*, ou *vengé*, Paſtorale, en 1618 ; *la Mort de Daire*, Tragédie, en 1619 ; *la Mort d'Alexandre*, Tragédie, en 1621 ; *Ariſtoclée*, ou *le Mariage infortuné*, Tragi-Comédie, en 1621 ; *Frégonde*, ou *le Chaſte Amour*, Tragi-Comédie, en 1621 ; *Géſipe*, ou *les deux Amis*, Tragi-Comédie, en 1622 ; *Phraarte*, ou *le Triomphe des vrais Amants*, Tragi-Comédie, en 1623 ; *le Triomphe d'Amour*, Paſtorale, en 1623. Il n'eſt pas douteux que *Hardi* n'ait compoſé beaucoup d'autres Pieces ; mais on ne doit s'en tenir qu'à celles dont on vient de donner l'état, puiſqu'elles ont été raſſemblées & imprimées à Paris, en ſix volumes *in-8°.* en 1623, chez *Jacques Queſnel.* Le Poëte *Hardi* étoit ſi pauvre, qu'il n'avoit pas le temps de mettre la derniere main à ſes Ouvrages ; on doit cependant le regarder comme un des premiers reſtaurateurs du Théatre François ; il mourut en 1630 : *in magnis tentaſſe ſat eſt.*

HARPE (M. de la), de l'Académie Françoiſe, donna, en 1763, *le Comte de Warvich*, Tragédie, le 7 Novembre 1763 ; *Timoléon*, 1er. Août 1764 ; *Pharamond*, en 1766, *Guſtave Vaſa*, en 1778 ; *les Barmecides*, en 1779 ; *les Muſes Rivales*, en 1779. Voyez ces Pieces dans le *Dictionnaire* ; *Menſikoff*, quoiqu'il ait été joué

devant le Roi, à Fontainebleau, en 1775, & sur des Théatres de Société, elle ne le fut pas à Paris; *Mélanie*, Comédie, l'a été de même, à Paris, en 1770, & *Barnevelt*, en 1778. Les talents de ce Poëte annoncent un digne successeur de nos célébres Tragiques.

HAUTEMER (M. Farin de), Comédien de Province, donna sur le Théatre de Bruge, le 6 Mars 1748, une Comédie intitulée, *le Docteur d'Amour*, en un Acte, en vers; elle a été imprimée depuis, avec des corrections, à Paris, en 1749: on ne parle point ici de ses autres Pieces de Théatre; elles ont toutes eu du succès.

HAUTEROCHE (Noël le Breton de), Comédien de la Troupe Royale joua d'abord dans celle du Marais, d'où il passa ensuite dans celle de Bourgogne, où il fut Orateur: à la réunion des deux Troupes, il fut conservé parce qu'il avoit de l'esprit, & qu'il entendoit bien le Théatre; il se retira en 1682, & mourut en 1707. Voici les Pieces dont il est Auteur: *l'Amant qui ne flatte point*, Comédie en cinq Actes, en vers, représentée en 1668, imprimée à Paris en 1669, *in-*12, chez *Thomas Guillain*; *le Souper mal apprêté*, Comédie en un Acte, en vers, jouée en 1669, imprimée en 1670, *in-*12, Paris, chez le même Libraire; *les Apparences trompeuses*, ou *les Maris infideles*, Comédie en trois Actes, en vers, représentée en 1672, imprimée en 1673, *in-*12. Paris, chez *Pierre Promé*; *le Deuil*, Comédie en un Acte, en vers, représentée en 1672, imprimée en 1680, *in-*12, Paris, chez le même Libraire; *Crispin Musicien*, Comédie
en

en cinq Actes, en vers, jouée & représentée en 1674, *in-*12, *ibid.*; *Crispin Médecin,* Comédie en trois Actes, en prose, représentée en 1674, imprimée en 1680, *in-*12, Paris, chez *Jean Ribou*; *les Nobles de Province,* Comédie en cinq Actes, en vers, représentée & imprimée en 1678, *in-*12, Lyon, chez *Thomas Amaulry*; *la Dame invisible,* ou *l'Esprit Follet,* Comédie en cinq Actes, en vers, représentée en 1684, imprimée en 1685, *in-*12, Paris, chez *Pierre Ribou*; *le Cocher supposé,* Comédie en un Acte, en prose, représentée en 1684, imprimée en 1685, *in-*12, Paris, chez le même Libraire; *les Bourgeoises de qualité,* Comédie en cinq Actes, en vers, avec une Préface, représentée en 1690, imprimée en 1691, *in-*12, Paris, chez la veuve de *Louis Gontier*; *le feint Polonois,* Comédie en trois Actes, en prose, qui n'a été jouée qu'en Province, imprimée à Lyon, en 1686, *in-*12, chez *Léonard Plaignard.*

HAYER DU PERRON (Louis le), d'Alençon, de l'Académie de Caën, donna, en 1633, une Comédie intitulée, *les heureuses Aventures*: il est aussi connu par des Poésies morales.

HAYS (Jean de), né au Pont-de-l'Arche, Conseiller & Avocat du Roi au Siege Présidial de Rouen, donna, en 1597, une Bergerie funebre intitulée, *Amarylle,* en vers, & à quatre Personnages, sur la mort de M. *de Villars,* Amiral de France, imprimée à Rouen, en 1595, *in*-12, chez *Raphaël du Petit-Val.* Trois ans après, il mit au Théatre la Tragédie de *Cammate,* en sept Actes, avec des Chœurs, imprimée dans un Recueil intitulé, *les premieres*

Pensées de Jean Hays. Thomas Corneille a traité le même sujet de cette Tragédie, mais sous le titre de *Camma*, Reine de Galatie. *De Hays* est encore l'Auteur de la *Nôce*, Pastorale en vers, imprimée à Paris en 1595, *in*-12, avec figures, chez *Dubreuil*; de *la Farce joyeuse & récréative; de Poncette & de l'Amoureux transi*, en vers de quatre pieds, imprimée à Lyon, en 1595, *in*-12, chez *Jean Marguerite*; de *la Joyeuse Farce*, à trois Personnages, en vers de quatre pieds, imprimée à Lyon en 1594, *in*-12, sans nom d'Imprimeur.

HEBERT (Artigues), Auteur du *Médiateur*, Comédie en un Acte, en vers, imprimée à Grenoble en 1740, *in*-8°., chez *André Favre*; *une Nuit de Paris*, Comédie en un Acte, en prose, avec un Prologue; imprimée à Bruxelles en 1740, *in*-8°. chez *François Foppons*.

HEINS (Pierre de) n'est connu que par deux Pieces: la premiere intitulée, *le Miroir des Veuves*, Tragédie sacrée *d'Holopherne & de Judith*, en cinq Actes, en prose, jouée en 1582, à Anvers, imprimée à Amsterdam, en 1596, *in*-12, chez *Zacharie Heins*; la seconde, *Jokebed, miroir des vraies Meres*, Tragi-Comédie de l'*Enfance de Moyse*, en cinq Actes, en prose, imprimée à Amsterdam, en 1597, *in*-12, chez le même Libraire. Cette Piece n'est pas meilleure que la précédente; ce qu'il y a de ridicule, c'est que celle-ci est terminée par une Chanson Allemande sur *Moyse*.

HENAULT (Charles-Jean-François), Président de la Chambre des Enquêtes, de l'Académie Françoise & de celle de Berlin; aussi

connu qu'estimé par son mérite personnel & ses talents supérieurs. Il composa pour le Théatre *le Jaloux de lui-même*, Comédie en trois Actes, en prose, jouée en Société en 1741, manuscrite, *in-8°.*; *la petite Marion*, représentée en Société en 1740, manuscrite, *in-4°*; *François II*, Roi de France, Tragédie en cinq Actes, en prose, non représentée, imprimée en 1747, *in-8°.*; *le Réveil d'Epiménide*, Comédie en un Acte, en prose, non représentée, imprimée en 1750. On attribue encore à ce célebre Littérateur *le Triomphe des Chimeres*, Divertissement en un Acte, représenté en Société & imprimé en 1758, *in-4°.*; *Marius*, Tragédie jouée le 15 Novembre 1715, imprimée sous le nom du sieur *de Cain*; & *Cornélie Vestale*, donnée le 27 Janvier 1713, composée en société avec *Fuzelier*, ainsi que d'autres petites Pieces ; il fit aussi seul beaucoup d'autres Ouvrages de goût. Il mourut en 1770.

HERITIER NOUVILLON (Nicolas), Mousquetaire, depuis Officier au Régiment des Gardes-Françoises, donna, en 1638, à l'âge de vingt-deux ans, *Amphitrion* & *le Grand Clovis*, Tragédies. Il est connu par beaucoup d'autres Ouvrages.

HERSENT (Charles), Prédicateur & Chancelier de la Cathédrale de Metz, mit au Théatre de cette Ville, en 1633, trois Pieces dramatiques intitulées, *la Pastorale* ou *Paraphrase du Cantique des Cantiques ; suivant le sens de la lettre*, en cinq Actes, en prose; *la Pastorale sainte*, ou *Paraphrase allégorique du Cantique des Cantiques de Salomon, Roi d'Israël*, en cinq Actes, en prose ; *la Pastorale sainte*, ou *Para-*

phrase mystique du *Cantique des Cantiques*, de *Salomon, Roi d'Israël*, en cinq Actes, en prose. Ces trois Pieces sont imprimées à Paris, en 1637, *in-8°*. chez *Pierre Blaise*, dans un volume intitulé, *la Pastorale sainte*, &c. dédiée à M. le Cardinal *de Richelieu*. Ces Pieces sont bien modiques.

HEUDON (Jean) étoit l'intime ami du Poëte *Jean Godard*. On ne connoît de Pieces de celui-ci que la Tragédie de *Pyrrhe*, avec des Chœurs, représentée en 1598, imprimée dans la même année, *in-8°*. & celle de *Saint Clovand*, Roi d'Orléans, Tragédie, avec des Chœurs, un Argument, & un Avant-propos, imprimée à Rouen, en 1599, *in-8°*. chez *Raphaël du Petit-Val*.

HUAU (Mademoiselle), Comédienne de La-Haye en Hollande, donna & fit imprimer dans cette Ville, en 1739, une Comédie de sa composition intitulée, *le Caprice de l'Amour*: elle est intéressante.

J A C

JACOB. Voyez *Antoine Jacob de Montfleury*.

JAQUELIN, ancien Poëte, n'est connu que par une Tragédie intitulée, *Soliman*, ou *l'Esclave généreuse*, qu'il mit au Théatre, en 1652, imprimée *in-4°*. dans la même année, Paris, chez *Charles de Sercy*. Avant la Piece, on trouve une Epître en vers, de *Soliman* à la France. Le nom de l'Auteur n'est pas marqué à la tete de cette Tragédie.

JARDIN (Roland), sieur *Desroches*, étoit de Paris, & frere d'un Conseiller du Roi *Henri III*. Il

donna, en 1591, à Tours, une Piece intitulée, *le Repentir amoureux*, Eglogue à Perfonnages qui eut du fuccès.

JARS (Louis le), Secretaire de la Chambre du Roi *Henri II*, en 1576, donna, dans la même année, une Piece intitulée, *Lucelle*, Tragédie en profe, difpofée d'Actes & de Scenes fuivant les Grecs & les Latins, dédiée à M. *Annibal de Saint-Mefmin*; imprimée en 1576, *in-8°*. Paris, chez *Robert le Magnier*; la même, à Rouen, en 1606, *in-12*, chez *Raphaël du Petit-Val*. L'Auteur infinue dans la Préface que l'on trouve à la tête de fa Piece, que toutes les Comédies devroient être écrites en profe, & que c'eft le ftyle qui leur convient le mieux.

JESSÉE (Jean de la), Secretaire de la Chambre du Duc *d'Alençon*, Frere du Roi, né à Blanvaifin en Gafcogne, en 1552, fut Auteur de plufieurs Tragédies dont on ignore les titres; ce qui eft d'autant plus fingulier, que fes Œuvres poétiques furent imprimées en 1585 ; malgré mes recherches, je n'en ai pu trouver un feul exemplaire.

IMBERT (M.) donna, en 1775, une Comédie intitulée, *le Gâteau des Rois*. Cette Piece fit plaifir. Il eft Auteur de plufieurs autres Pieces de Théatre & de Poéfies eftimées des gens de goût.

JOBÉ n'eft connu que par *le Bateau de Bouille*, Comédie en un Acte, en profe, dédiée à Madame la Marquife *de Bonneval*, imprimée fans date, *in-12*, & fans noms de Ville ni d'Imprimeur.

JOBERT n'a donné qu'une feule Tragédie

intitulée, *Balde*, Reine des Sarmates, dédiée à M. le Président *de Maisons*, imprimée en 1651, *in*-4°. Paris, chez *Augustin Courbé*.

JODELLE (Etienne), sieur *du Lymodin*, Gentilhomme, né à Paris en 1532, est le premier Auteur en France de la Tragédie & de la Comédie. Le Roi *Henri II* honora de sa présence la premiere représentation de sa *Cléopâtre captive*, le coup d'essai de ce jeune Poëte, précédée d'un Prologue & soutenu par des Chœurs, représentée en 1552; elle plut tant à ce Monarque, & il en fut si content, qu'il lui fit compter cinq cents écus de son épargne, & le combla de graces & de bienfaits. Il mit au Théatre depuis, *Didon se sacrifiant*; *Eugene*; & *la Mascarade*. Le déréglement dans lequel tomba *Jodelle* l'appauvrit, & avança ses jours. Il mourut dans le mois de Juillet 1573, âgé de quarante & un ans. Outre son goût pour les Belles-Lettres, il étoit aussi très-renommé pour l'Architecture, la Peinture & la Sculpture; aussi le Roi l'avoit-il choisi pour la construction d'un Théatre où l'on devoit célébrer une fête que la Ville de Paris donna au Roi *Henri II*. Les Pieces que *Jodelle* a données au Théatre sont : *Cléopâtre*, Tragédie; *Eugene*, Comédie; & *Didon*, Tragédie; ces trois Pieces n'ont été imprimées qu'après sa mort, par les soins du sieur *Charles la Motte*, son ami, sous le titre d'*Œuvres & Mêlanges poétiques d'Etienne Jodelle*, Paris, chez *Nicolas Chesneau* & *Mammert Patisson*, en 1574, *in*-4°.; les mêmes, Paris, chez *Mammert Patisson*, 1583, *in*-12; les mêmes, Lyon, chez *Benoît Rigaud*, en 1597, *in*-12; *Recueil des Inscriptions*, *Figures*, *Devises* &

Mafcarades ordonnées en l'Hôtel de Ville de Paris, le Jeudi 17 Février 1558, Paris, chez *André Wochel, in-*4°. 1558. Cet Ouvrage eft mis au nombre des Ouvrages dramatiques, à caufe d'une Mafcarade à douze Perfonnages en vers alexandrins, intitulée, *les Argonautes*.

JOLLY (Antoine-François), né à Paris le 25 Décembre 1672; il étoit homme de Lettres & de la plus grande érudion. *Le nouveau & grand Cérémonial de la France*, placé dans la Bibliotheque du Roi, de fa compofition, en eft la preuve, ainfi que beaucoup d'autres Ouvrages eftimés. Ceux qu'il donna aux François pour le Théatre font : *l'Ecole des Amants*, Tragédie en trois Actes, en vers, jouée le 18 Octobre 1718, imprimée à Paris en 1731, *in*-12, chez *Chaubert*; *la Vengeance de l'Amour*, Comédie en trois Actes, en vers, le 4 Décembre 1721, non imprimée : on lui attribue auffi *Dona Elvire de Gufman*, en trois Actes, en vers, non repréfentée ni imprimée. J'en ai vu le manufcrit dans le Cabinet de feu M. *de Bombarde*. Il travailla auffi pour l'Opéra & pour la Comédie Italienne. Il fut un des premiers Editeurs des *Œuvres de Moliere* & de celles de *Corneille*, de *Racine*, & de *Montfleury*. Il mourut en 1753, regretté généralement.

IRAIL (M. l'Abbé), Auteur de *Henri-le-Grand*; de *la Marquife de Verneuil*, & du *Triomphe de l'Héroïfme*, Tragédies, toutes les deux en profe.

JUNKER (M.) a traduit, avec M. *Liebault*, plufieurs Comédies Allemandes en François,

jouées en Société avec succès, en Allemagne, & même à Paris.

JUNQUIERES (de), fils d'un Lieutenant de la Capitainerie Royale des Chasses de Halate, donna, en 1763, la Piece intitulée, *le Guy de Chêne* ; il est aussi connu par le *Télémaque travesti*, & par plusieurs autres jolis Ouvrages. Il mourut en 1778.

L A B

LABÉ (Madame Louise), femme d'un Cordier de Lyon, savante, remplie d'esprit, & très-jolie ; selon la tradition, peu sage : elle se fit connoître par beaucoup de jolis Ouvrages, qui furent imprimés dans cette Ville en 1555. On trouve dans ce Recueil une Piece de Théatre intitulée, *le Débat de Folie & d'Amour*.

LAFFICHARD, né à Pontfloch, en Bretagne, mit au Théatre, en 1733, les Comédies de *la Rencontre imprévue*, & *l'Amant Comédien*. Il a beaucoup travaillé pour les Italiens, l'Opéra-Comique, & pour les Spectacles de la Foire. Il mourut en 1752, âgé de cinquante-cinq ans.

LAMBERT vivoit en 1660. Il publia un volume en 1661 qui renfermoit trois Pieces : savoir, *les Sœurs jalouses*, ou *l'Echarpe & le Bracelet*, Comédie en cinq Actes, en vers, représentée en 1658, imprimée en 1661, *in*-12, Paris, chez *Charles de Sercy* ; *le Bien perdu*, Comédie en un Acte, en vers, représentée en 1658, non imprimée ; *les Ramoneurs*, Comédie en un Acte, jouée en 1658, non imprimée ;

la Magie sans Magie, en cinq Actes, en vers, représentée en 1660, imprimée en 1661, *in*-12, Paris, chez *Charles de Sercy*.

LAMÉRI (M.), Comédien de Province, donna en 1769 une Comédie en prose intitulée, *le Vingt-&-Un*.

LANCEL (Antoine), Maître d'Ecole Françoise à Erixée, publia, en 1604, une Tragi-Comédie intitulée, *le Miroir de l'Union Belgique*, &c. dédiée aux Etats-Généraux ; elle est précédée d'un Prologue & d'un Apologue, imprimée en 1604, *in*-4°. sans noms de Ville ni d'Imprimeur.

LANDOIS (M.) n'est connu que par une Tragédie Bourgeoise en un Acte, jouée aux François en 1741, intitulée, *Silvie* : c'est la premiere en ce genre ; elle n'est pas sans mérite.

LANDON (Jean), né à Soissons, est Auteur du *Tribunal de l'Amour*, Comédie en un Acte, en vers libres, avec des Divertissements, mise au Théatre le 12 Octobre 1750, imprimée en 1751, *in*-8°. Paris, chez *Charles Péquet*. Il mourut en 1769.

LANTIER (M.) donna aux François la Comédie de *l'Impatient*, en 1778 : reprise avec succès ; restée au Théatre.

LARCHER (M.), né à Dijon, connu par différents Ouvrages d'esprit qui lui font honneur, fit imprimer, en 1750, une traduction de *l'Electre d'Euripide*, que les Connoisseurs ont accueillie.

LARRIVEY (Jean), né à Troyes en Champagne, se fit d'abord connoître par la traduction des *huit dernieres Nuits de Staparole*. Il fut

le premier qui ait mis au Théatre des Pieces de pure invention, & qui les a composées en prose. Il en fit d'abord représenter six: savoir, *les Laquais*, en 1578; *la Veuve*, dans la même année; *le Morfondu*; *les Esprits*; *le Jaloux*; *les Ecoliers*; *la Constance*; *les Tromperies*; *le Fidelle*. Les six premieres Comédies de ce Poëte furent imprimées en 1579, & en 1597 pour la seconde fois. Il les dédia à M. *d'Amboise*, Avocat en Parlement. Il ne publia les trois dernieres qu'en 1611, qu'il dédia aussi à M. *d'Amboise*; & celles-ci n'eurent qu'une édition.

LARRIVEY (Pierre): la tradition n'apprend pas s'il étoit parent du Poëte précédent; ce qu'on sait de certain, c'est que celui-ci étoit aussi de Troyes, mais il est faux qu'il soit l'Auteur des Comédies intitulées, *la Constance*, supposée jouée en 1641; *la Fidelle*, en 1597; & *les Tromperies*, dans la même année. Il est vrai que ces trois Pieces furent imprimées à Troyes, chez *Pierre Chevillot*, en 1611, *in-12*; mais on a confondu: *Jean Larrivey* en est l'Auteur.

LARUE (Charles), Jésuite, né à Paris en 1643, Auteur de beaucoup d'Ouvrages estimables pour le Théatre, de deux Tragédies Latines, & pour le Théatre François, de *Lisimachus*, & de *Scylla*. Cette seconde fit tant de bruit, que les Comédiens de l'Hôtel de Bourgogne en solliciterent la représentation, mais le Jésuite la refusa. Il mourut le 27 Mai 1725.

LATTAIGNANT DE BAINVILLE (M.), Conseiller au Parlement, donna, en 1753, une Comédie aux François, intitulée, *le Fat*. Cet Auteur est le cousin d'un Chanoine de Rheims

du même nom, très-connu par des Poéfies lyriques, & autres qui ont toujours été fort accueillies.

Laval (Matthieu) n'eft connu que par une Paftorale intitulée, *Ifabelle*, jouée & imprimée en 1576.

Lavallette (M.), dit *Grave*, Comédien en Province, y fit jouer, en 1767, une Comédie intitulée, *le Théatre à la mode*, & une Tragédie, fous le titre d'*Annibal à Capoue*, dans la même année.

Lavardin (Jacques) n'eft connu que par la Comédie de *la Céleftine*, qu'il fit jouer & imprimer en 1578.

Laudun Daigaliers. Voyez *Daigaliers*.

Laujon (M. Pierre), ci-devant Secretaire des Commandements de feu M. le Comte *de Clermont*, Prince du Sang, Auteur d'un grand nombre de très-jolis Ouvrages, donna aux François, en 1777, *l'Inconféquent*, ou *les Soubrettes*. On ne fait point mention de toutes fes autres Pieces jouées en Société & fur le Théatre Italien, qu'on voit toujours avec le même plaifir.

Laulne (M.), ci devant Gendarme du Roi, Auteur de la Comédie du *Ouisk* & du *Lauto*, en 1778.

Launay, Secretaire des Commandements du Prince *de Vendôme*, Grand-Prieur; né à Paris en 1695, mort en 1750, eft l'Auteur, à ce que bien des gens croient, du *Complaifant*, Comédie en cinq Actes, en profe, attribuée à feu M. *de Pont-de-Veyle*, & à *Sallé*; celle du *Pareffeux*, en trois Actes, en vers;

jouée le 28 Avril 1733, ne lui est pas contestée; mais *les Fées*, qu'on lui attribue, ne sont pas de lui. Il a travaillé aussi pour le Théatre Italien.

LAVOLIERE (M. de) est Auteur de *Progné*, Tragédie non représentée, en 1775, mais qui méritoit de l'être.

LAURAGUAIS (M. le Comte de) fit imprimer, en 1761, une Tragédie intitulée, *Clitemnestre*, digne du Théatre; mais la modestie de cet Auteur en a privé les Amateurs & le Public : imprimée à Paris en 1751, *in-8°.* chez *Lambert*.

LAUREL (M. l'Abbé) fit imprimer, en 1762, une Tragédie bourgeoise, qu'il a traduite de l'Anglois, intitulée, *le Joueur*. On doit lui en savoir gré.

LAURÈS (Antoine, Chevalier de), connu par de très-jolis Ouvrages de Poésie, couronné plusieurs fois par l'Académie Françoise, fit imprimer, en 1669, une Tragédie intitulée, *Thémire*. Cette Piece avoit été représentée avec beaucoup de succès à Berni, chez M. le Comte de Clermont, Prince du Sang. Il mourut de langueur en 1779.

LAURIERS (des), ou Bruscambille, Auteur & Comédien, donna en 1634; *les Fantaisies*, qu'il joua tant qu'il fut au Théatre.

LEGER (Louis), premier Régent du College des Capettes, fut envoyé à la Conciergerie, le 20 Août 1594, pour avoir voulu faire jouer sa Tragédie de *Chilperic* sans permission.

LEGIER (M.), Auteur *des Mariages Samnites*, Comédie, représentée en Société, & d'autres Pieces accueillies aux Italiens.

LEGLESIERE n'eſt connu que par une Comédie, donnée le 24 Janvier 1673, intitulée, *l'Ami de tout le monde*, qui ne fut jouée qu'une fois; ce titre a fait croire à des Ecrivains du Théatre, que l'Auteur étoit un philanthrope.

LEPINE, ancien Poëte, n'eſt connu que par une Tragédie, intitulée *Orphée*, repréſentée en 1621.

LERMITE. Voyez *Voſelle*.

LESBROS (M.), Provençal, donna en 1766, *la nouvelle Orpheline* & *le Philoſophe ſoi-diſant*, Comédies en un Acte, en vers, jouées en Société avec ſuccès.

LESSEQUIN, Chanoine de Roye, en Picardie, & enſuite Grand-Chantre de la Cathédrale de Noyon, donna en 1708, une Tragédie intitulée, *l'Enlèvement de la Châſſe de Saint Florent*, Patron de la ville de Roye, Tragédie en cinq Actes, en vers, faite par ordre de *Louis XI*, après avoir pris de force cette Ville, ſur le Duc *de Bourgogne*, en 1475; imprimée en 1708, *in-*8°.

LE TOURNEUR eſt Auteur de *la Vengeance*, & de *Buſiris*, Tragédies, traduites de l'Anglois d'Yung, en 1770; il a eu auſſi part à la traduction du Théatre de *Shakeſpéar*.

LEVEQUE, Auteur *de la Théoſynode*, ou *le Conſeil des Dieux*, Comédie en un Acte. en proſe, donnée au Public, par le Moucheur de chandelles de la Comédie d'Avignon, imprimée à Lyon, en 1755, *in-*8°. *Voyez* le volume intitulée, *la Gloire*, par M. *Leveque*, imprimée en 1756, *in-*8°. à Amſterdam.

LEVILLE (F.-P.-Nicolas), Prieur des

Célestins de Hevre-lès-Louvain, Auteur d'une Tragédie, en trois Actes, intitulée, *Sainte Dorothée*, avec des Chœurs à la fin de chaque Acte; le premier, est *le branle des Vices*; le second, *des Vertus*; le troisieme, *des Fleurs pour la Guirlande de la Sainte*; *sainte Ursule*, Tragédie en trois Actes, en vers, avec un Chant à la fin du premier Acte, & un à la fin du second; le premier Chœur, entre le Démon, l'Echo, & la Musique; le dernier, entre la Musique sainte & la Musique profane; *sainte Elisabeth*, Tragédie en trois Actes, en vers, avec un Chœur à la fin du premier Acte; un à la fin du second; & point à la fin du troisieme; le premier Chœur est entre l'Amour & le Monde; le second, le Deuil seul; ces trois Pieces, plates & mauvaises, sont imprimées dans un volume, intitulé, *la Cynosure de l'Ame, ou Poésie Morale dans laquelle l'ame amoureuse de son salut trouve les voies les plus assurées pour arriver au Ciel*, imprimée à Louvain, en 1658, *in-12*, chez *André Bouvet*.

LIEBAULT (M.) a traduit, conjointement avec M. *Junker*, de l'Allemand en François, les Drames *de Mis Sara Samson*; *des Juifs*; *le Billet de Loterie*; & *le Trésor.* Voyez *Junker*.

LIMIERS (H. P.), Docteur en Droit, traduisit en 1729, toutes les Œuvres de *Plaute*, excepté les Pieces que Madame *Dacier* a mises en François.

LINAGE, Jésuite, traduisit en François toutes les Pieces de *Séneque*, en 1647, sous le titre de *Théatre* de *Séneque*.

LINANT, né à Rouen, en 1704, où il fit

ſes études ; il remporta trois fois le Prix de la Poéſie à l'Académie Françoiſe. Il compoſa pour le Théatre, *Alſaïde*, Tragédie jouée le 13 Décembre 1745, imprimée à Paris en 1746, *in-*8°. chez *Clouſier*; *Vanda*, *Reine de Pologne*, jouée le 17 Mai 1747, imprimée à Paris en 1721, *in-*12, chez *Cailleau*. Il avoit plus de goût que de génie ; il mourut le 11 Décembre 1749, âgé de quarante-cinq ans.

LINGUET (M.), Avocat, né à Rheims, l'un des Ecrivains de ce ſiecle le plus laborieux, doit avoir ſa place ici pour la traduction en quatre volumes de vingt Pieces Eſpagnoles, publiées en 1770, dont les Amateurs & les Ecrivains du Théatre doivent être contents ; il eſt connu par beaucoup d'Ouvrages qui lui ont attiré encore plus d'admirateurs que d'ennemis ; & par *la Mort de Socrate*, en cinq Actes, imprimée dans ſes Œuvres.

LONCHAMPS (M. Montier de), connu pour avoir mis en vers la Comédie de *Cénie*, de Madame *de Graffigny*, qu'il a dédiée à Madame ſa mere, & fait imprimer à Paris en 1751, *in-*12, chez *Mérigot*. Cette Piece a été jouée en Société, avec ſuccès, dans la même année.

LONCHAMPS (Mademoiſelle Pitel de), Souffleuſe de la Comédie Françoiſe, ſœur de Mademoiſelle *Raiſin*, donna au Théatre en 1637, une petite Piece, intitulée, *Titapouf*, ou *le Voleur*; elle ne fut jouée que trois fois.

LONG (Saint-), n'eſt connu pour le Théatre que par *la Comédie Loudunoiſe*, en cinq Actes, en vers & en beau langage, dédiée à

Messieurs les Economes de la Tour Volu Loudun, imprimée en 1732, *in-8°*. chez *Remy Billau*.

LONGEPIERRE (Hilaire-Bernard Derequeline Baron de), parent de l'Auteur de cet Ouvrage, fit d'excellentes études, possédoit parfaitement les Langues Grecque & Latine. M. le Régent, Duc *d'Orléans*, connoisseur en vrai mérite, se l'attacha en le nommant Secretaire de ses Commandements dans l'année 1718 avant ce temps, il avoit été à Madame la Duchesse *de Berry*, en la même qualité ; il eut l'honneur depuis de participer à l'éducation de feu M. le Duc *d'Orléans*; il avoit infiniment d'érudition, & étoit admirateur de *Sophocle* & *d'Euripide*, qu'il regardoit comme d'excellents modeles pour le genre dramatique ; sa traduction des *Idylles de Théocrite* prouve combien il en possédoit les Auteurs. Les seules Tragédies qu'il composa pour le Théatre François, sont : *Médée*, donnée en 1694, & *Electre* en 1719 ; ce qu'il y eut de singulier, c'est que la premiere Piece, qui n'eut qu'un foible succès dans sa nouveauté, en eut un des plus complets à sa reprise, & est restée au Théatre ; la seconde en eut un prodigieux à la Cour & à ses répétitions à Paris ; mais lorsqu'elle parut au Théatre en 1719, elle n'eut que six représentations. On ne parle point ici des autres Ouvrage de *Longepierre*. Il mourut le 31 Mars 1721, âgé de près de soixante-deux ans.

LONVAI DE LA SAUSSAYE (M.) donna en 1773, un Drame intitulé, *Alcidonis*, ou *la Journée Lacédémonienne*.

LORET

LORET (Jean du), né à Caranton, connu par un Recueil de Penſées qu'il publia en 1647 ; il fut l'Auteur de Lettres en vers, adreſſées à pluſieurs perſonnes de la Cour auxquelles il rendoit compte de tout ce qui ſe paſſoit chaque jour à Paris, particuliérement des Pieces qui ſe donnoient journellement au Théatre ; ſa derniere eſt du 28 Mai 1667 ; *Dulorens*, dont il a été parlé à ſon article, lui ſuccéda dans cet emploi littéraire.

LORIANDE (Olride). Voyez *Olry*.

LORME (M. de) n'eſt connu que par une Comédie intitulée, *le Quincampoix, ou l'Uſurier attrapé*, Comédie en un Acte, en proſe, dédiée à S. A. S. Monſeigneur *le Landgrave de Heſſe*, imprimée à La-Haye, en 1721, *in-12*, chez *Jean Vanduren*.

LORME (Madame de), connue par les Comédies intitulées, *la jeune Sibylle, ou le Triomphe de Mars & de l'Amour*, en 1770, & de *la Rupture, ou le Mal-entendu*, en 1776 ; Pieces remplies d'eſprit, & dignes de ſuccès.

LOUVART n'eſt connu que par la Comédie *d'Urgande*, repréſentée & imprimée en 1699.

LOUVET, ou LOUVAIT, ſans la Tragédie *d'Alexandre*, donnée en 1684, qui n'eſt pas imprimée, ce Poëte ne ſeroit pas ici placé.

LOYER (Pierre de Broſſe), né au village d'Huille, près de la ville de Duretal, en Anjou, le 24 Novembre 1540, Conſeiller au Préſidial d'Angers ; il étoit à la fois, Poëte François, Latin, Philoſophe, Hiſtorien, Juriſconſulte, & très-verſé dans les Langues Orientales. *Ariſtophane* étoit ſon Poëte favori. Son caractere

Tome II. O

étoit singulier ; il avoit la manie de vouloir trouver son nom dans celui-là, comme si cet Auteur avoit annoncé sa naissance. Il mourut en 1634, âgé de quatre-vingt-quatorze ans. Ses Pieces de Théatre sont : *le Muet insensé*, Comédie en cinq Actes, en vers de quatre pieds, dédiée au Président d'Angers *Lesserat*, imprimée dans un volume intitulé, *Erotopegnie*, en 1576, *in-8°*. Paris, chez *Abel Langelier* ; *la Néphelococugie, ou la Nuée des Cocus*, Comédie imitée d'*Aristophane*, sans distinction d'Actes ni de Scenes, où se trouvent strophes, anti-strophes, Odes, Epodes, systêmes entrecoupés, épirrhomme, anti-pirrhomme, avec strophes, pause, parabole, imprimée dans un volume, qui a pour titre, *les Œuvres & mélanges poétique de Pierre le Loyer*, Paris, chez *Jean Poupi*, en 1577, *in-12* : ces deux Pieces sont fort libres.

MAC

MACEY (Pierre-Claude), Hermite, fit imprimer en 1729, une Tragédie intitulée, *la Naissance de Jesus en Bethléem*, Piece Pastorale, en un Acte, en vers, avec *l'Adoration des Bergers, & la Descente de l'Archange Saint Michel aux Lymbes*, dédiée aux Ames dévotes à l'Enfant *Jesus*, imprimée en 1729, *in-12*, à Caen, chez *Jacques Godar* : bonne pour être jouée dans des Couvents de Nones.

MACORT n'est connu que par une Pastorale intitulée, *Silvanire*, jouée à Valenciennes, en 1717 : bien foible.

MAGE (Antoine) n'est connu que par une

Tragi-Comédie, en cinq Actes, en vers, intitulée, *Aimée*, jouée & imprimée en 1601, & par la Tragédie de *Jephté*, traduite du Latin de *Buchanam* : ces Pieces sont très-rares.

MAGNON (Jean de), né à Tournus dans le Mâconnois; il fut, dans sa jeunesse, Avocat au Présidial de Lyon : il avoit de l'esprit & de l'imagination ; mais il s'en prévaloit trop ; sa facilité pour le travail lui donnoit un orgueil insupportable; il commença une *Encyclopédie* qui devoit contenir plus de deux cents mille vers. Il étoit menteur, & aussi libre dans ses propos que dans ses Ouvrages. Il fut assassiné sur le Pont-Neuf, en 1662, en sortant de souper dans une maison où il alloit souvent. Ses Pieces de Théatre, sont : *Artaxerce*, Tragi-Comédie, en 1647, *in-4°*. Paris, chez *Cardin Besogne*; *Josaphat, fils d'Abner, Roi des Indes*, Tragi-Comédie, en 1647, *in-4°*. Paris, chez *Antoine de Sommaville*. Cette Piece a beaucoup de rapport avec celle *de Polieucte* de *Corneille* ; *les Amis*, Tragédie en 1647, *in-4°*. Paris, chez *Toussaint Quinet*; *le Mariage d'Orondate & de Statira, ou la Conclusion du Roman de Cassandre*, Tragi-Comédie, en 1648, *in-4°*. Paris, chez le même Libraire ; *le grand Tamerlan & Bajazet*, Tragédie, en la même année, Paris, chez le même Libraire ; *Jeanne, Reine de Naples*, Tragédie en 1656, *in-4°*. Paris, chez *Louis Champhoudry* ; *Zénobie, Reine de Palmire*, Tragédie, en 1660, *in-12*. Paris, chez *Christophe Journel*. On lui attribue encore une Comédie en cinq Actes, en vers, intitulée, *les Amants discrets*, en 1643.

MAILHOL (M. Gabriel), né à Carcaffonne, ci-devant Secretaire de M. le Duc *de Fleury*, donna aux François, le 21 Janvier 1754, la Tragédie de *Paros*, qui y fut accueillie ; imprimée à Paris, dans la même année, *in*-12, chez *Sébaftien Jorry* ; il eft l'Auteur d'un grand nombre de Pieces qui ont été repréfentées fur les autres Théatres de Paris & en Province, où elles ont eu du fuccès.

MAILLÉ DE LA MALLE (M.), Auteur de *Barberouffe*, Tragi-Comédie, & de beaucoup d'autres Pieces données aux Italiens & jouées en Province, en 1771 & les années fuivantes.

MAINFRAY (Pierre de), né à Rouen, connu par ces Tragédies, depuis 1616 : *les Forces incomparables & Amours du grand Hercule*, Tragédie en quatre Actes, en vers, imprimée à Troyes, en la même année, *in*-8°. chez *Nicolas Oudot* ; *Cyrus triomphant*, *ou la Fureur d'Aftiage*, Tragédie en cinq Actes, avec des Chœurs, dédiée à la ville de Rouen, imprimée dans cette Ville, en 1618, *in*-12, chez *David du Petit-Val* ; *la Rhodianne*, ou *la Cruauté de Soliman*, Tragédie, imprimée à Rouen, en 1621, *in*-12, chez *Raphaël du Petit-Val* ; *la Chaffe Royale*, Comédie en quatre Actes, en vers, imprimée à Troyes, en 1625, *in*-8°. chez *Nicolas Oudot*.

MAIRET (Jean), né en 1610, à Befançon; d'autres Ecrivains mettent fa naiffance en 1604; il commença à travailler à vingt-fix ans. C'étoit le plus ancien Dramatique de fon temps. Il fut attaché au Duc *de Montmorency*, qui le diftin-

guoit, à cause des preuves de valeur qu'il donna sur terre & sur mer, dans deux combats sous ses yeux, qui lui mériterent des lettres de noblesse, en 1668, & une pension de quinze cents livres, avec bouche en Cour; *la Sophonisbe*, qu'il mit au Théatre en 1629, imprimée en 1631 & en 1635, eut un succès prodigieux, & resta long-temps après au Théatre, même après celle que donna le grand *Corneille* trente ans après: la premiere de ses Pieces fut celle de *Criséide & Arimand*, Tragi-Comédie, à l'âge de quinze ans; elle fut imprimée à Rouen, en 1630, *in-8º*. chez *Jacques Besogne*; la seconde, *la Silvie*, Tragi-Comédie Pastorale, dédiée au Duc de *Montmorency*, imprimée en 1620, *in-8*. Paris, chez *François Targa*, qui a été suivie de plusieurs autres éditions; la troisieme, *la Silvanire*, ou *la Morte vive*, Tragi-Comédie, avec des Chœurs, & un Prologue, intitulée, *l'Amour honnête*, dédiée à Madame la Duchesse de *Montmorency*, avec un argument & un discours en forme de poétique, imprimée en 1631, *in-4º*. Paris, chez *François Targa*; *les Galanteries du Duc d'Ossone*, Comédie dédiée à *Antoine Brun*, Procureur-Général du Parlement de Dôle, son très-cher ami, imprimée à Paris, en 1536, *in-4º*. chez *Rocosel*; *la Virginie*, Tragi-Comédie, dédiée à la Reine, imprimée à Paris, en 1635, *in-4º*. chez le même Libraire; *la Sophonisbe*, Tragi-Comédie, dédiée à M. le Garde-des-Sceaux, *Seguier*, imprimée en la même année; *Marc-Antoine*, ou *la Cléopâtre*, Tragédie, dédiée au Comte *de Belin*, imprimée à Paris, en 1627, *in-4º*. chez *Antoine de Somma-*

ville ; *le Grand & dernier Soliman* , Tragédie , dédiée à la Duchesse *de Montmorency* , en 1639 , *in*-4°. Paris, chez le même Libraire ; *le Roland furieux*, Tragi-Comédie, en 1640, *in*-4°. Paris, chez *Courbé* ; *l'Illustre Corsaire* , Tragi-Comédie, dédiée à la Duchesse *d'Aiguillon*, imprimée en 1640, *in*-4°. Paris, chez le même Libraire ; *Athénaïs* , Tragi-Comédie, dédiée à l'Evêque du Mans, (*la Ferté*,) en 1641 , *in*-4°. Paris, chez *Brequigny* ; *la Sidonie* , Tragi-Comédie héroïque , dédiée à Mademoiselle *de Hautefort*, imprimée en 1643 , *in*-4°. Paris, chez *Antoine de Sommaville*. Je ne dois pas finir cet article, sans rappeller ici la querelle de *Mairet* avec le célebre *Corneille*, à l'occasion de la Tragédie du *Cid*, contre laquelle il se déchaîna pour faire sa cour au Cardinal *de Richelieu*. Cette bassesse fera toujours tort à la mémoire de ce laborieux Ecrivain, trop connoisseur lui-même pour n'avoir pas rougi le reste de ses jours de cette injustice. Il mourut à Besançon, en 1686.

MALARD, né à Marseille, est Auteur d'une Tragédie intitulée , *Marius & Sylla* ; elle n'a pas été représentée : elle fut imprimée à Paris en 1716 , *in*-12, sans nom d'Imprimeur. Il avoit fait en 1704, une Tragédie qui a pour titre, *Thémistocle*, qu'il lut aux Comédiens ; mais ils ne jugerent pas à propos de la recevoir : je ne la crois pas imprimée.

MALESIEU (Nicolas de) , né en 1650, Seigneur de Châtenay, près de Seaux, Chancelier de la Principauté de Dombes, Secrétaire-Général des Suisses & Grisons de France, Se-

cretaire des Commandemens de M. le Duc *du Maine*, de l'Académie Françoise en 1701, étoit rempli d'esprit & de mérite. Il ne manquoit pas d'érudition. Il donna au Public plusieurs Ouvrages qui lui firent honneur. Ses Pieces de Théatre sont : le *Prince de Chatay* ; les *Importuns*, en 1706 ; *la Tarentule* ; *l'Heautontimonumeros*, imprimées dans un Recueil, en 1706, intitulé, les *Divertissemens de Seaux*.

MANDAJORS (Jean-Pierre des Ours de), Auteur de la Pastorale de *l'Impromptu de Nismes*, jouée en Société, en 1774, imprimée dans la même Ville & dans la même année. Il a fait beaucoup d'autres Pieces : son mérite le plaça à l'Académie des Inscriptions & Belles-Lettres. Il mourut à Alais en Languedoc, sa patrie, en 1747.

MANSUET, Capucin, mit au Théatre, en 1675, une Tragédie intitulée, *l'heureux Déguisement*, ou *Philemon & Apollon Martyrs*, dédiée à *Jacques II*, Roi d'Angleterre : c'est un manuscrit coté année 1675.

MARANDÉ ne seroit pas ici placé, sans la Pastorale du *Berger Fidele*, représentée & imprimée en 1657.

MARCASSUS (Pierre), Avocat en Parlement, en 1648, né en Gascogne en 1584, Professeur de Rhétorique au College de la Marche à Paris, mort en 1664 ; il est Auteur de *l'Eromene*, Pastorale en cinq Actes, en vers, imprimée à Paris, en 1633, *in*-8°. chez *Pierre Roulet* ; des *Pêcheurs illustres*, Tragi-Comédie, avec un Argument & d'autres Poésies, imprimée à Paris, en 1648, *in*-4°. chez *Guillaume Sossier*. Il avoit

O iv

traduit *l'Argenis* de *Barclay*, en 1622. Les Pieces de ce Poëte font auſſi froides qu'indécentes, fur-tout la premiere.

MARCÉ, ou MAREUIL (Roland), Lieutenant-Général du Baugé, en Anjou, n'eſt connu que par la Tragédie d'*Achab*, fans diſtinction de Scenes, imprimée à Paris en 1601, *in*-8°. chez *François Huby*. Elle eſt dédiée à M. *Forget*, Préſident au Parlement de Paris.

MARCEL ne feroit pas placé ici fans une Comédie intitulée, *le Mariage fans Mariage*, en cinq Actes, en vers, dédiée à M***, imprimée en 1672, *in*-12, Paris, chez *Pierre le Monier*.

MARCET DE MEZIERES (M.), Auteur de *Diogene à la Campagne*, Comédie en trois Actes, en profe, avec un Prologue; *la Fable des Caſtors*, en vers, précédée d'un Difcours de l'Auteur à fes amis, accompagnée de Couplets & de Rondeaux; des *Moiſſonneurs*, imprimée à Geneve en 1758, *in*-8°. chez *Albert Goſſe & Compagnie*.

MARCHADIER (l'Abbé), donna, le 3 Août 1747, une Comédie en un Acte, en vers, avec un Divertiſſement, intitulée, *le Plaiſir*, qui eut beaucoup de fuccès, & qui eſt reſtée au Théatre. Elle fut imprimée en 1747, à Paris, chez *Cailleau*. Il mourut en 1748 : les Connoiſſeurs l'ont fort regretté.

MARCHAND (M. Jean-Henri), Avocat, Auteur de la Tragédie de *Menſikoff*, avec M. *Nougaret*.

MARECHAL (Antoine), Avocat au Parlement de Paris, mit au Théatre, en 1630, *la*

genéreuſe Allemande, ou *le Triomphe de l'Amour*, Tragi-Comédie, en deux journées, de cinq Actes chacune, en vers, imprimée à Paris, en 1631, *in-*8°. chez *Pierre Rocolet*; *la Sœur valeureuſe*, ou *l'Aveugle Amante*, Tragi-Comédie en cinq Actes, en vers, imprimée à Paris, en 1634, *in-*8°. chez *Antoine de Sommaville*; *l'Inconſtance d'Hylas*, Tragi-Comédie-Paſtorale en cinq Actes, en vers, imprimée en 1635, *in-*8°. chez *François Targa*; *le Railleur*, ou *la Satyre du temps*, Comédie en cinq Actes, en vers, imprimée à Paris, en 1638, *in-*4°. chez *Touſſaint Quinet*: elle fut repréſentée aux Tuileries; *la Cour Bergere*, ou *l'Arcadie de Meſſire Philippe Sydney*, Tragi-Comédie en vers, imprimée à Paris, en 1639, chez le même Libraire; *le Mauſolée*, ou *Artemiſe*, Tragi-Comédie repréſentée par la Troupe Royale, en 1640, imprimée à Paris, en 1646, chez le même Libraire; *le Jugement équitable de Charles-le-Hardy*, dernier Duc de Bourgogne, Tragédie, imprimée à Paris, en 1646, *in-*4°. chez le même Libraire; *le véritable Capitan*, ou *le Fanfaron*, Comédie en cinq Actes, en vers, donnée ſur le Théatre du Marais, & imprimée à Paris en 1640, *in-*4°. chez le même Libraire; *Papire*, ou *le Dictateur Romain*, Tragédie imprimée à Paris, en 1646, *in-*4°. chez le même Libraire.

MAREL n'eſt connu que par la Tragédie de *Timoclée*, ou *la Généroſité d'Alexandre*, imprimée, avec un Avis au Lecteur, ſans date, *in-*12, Paris, chez *Charles de Serci*.

MARGUERITE DE VALOIS, Reine de Navarre, ſœur de *François Premier*, femme de

Henri d'Albret, étoit aussi savante que spirituelle. Ses Ouvrages pour le Théatre en sont la preuve : outre beaucoup de Mysteres & de Farces qu'elle fit représenter, elle fit imprimer en 1547, à Lyon, un volume *in-*8°. qui renferme les Pieces suivantes : *les Innocents ; la Nativité de J. C. ; l'Adoration des trois Rois ; le Désert ; la Comédie des quatre Gentilhommes ; la Farce de trop prou, peu moins.* Voyez, pour ce qu'elle a fait de plus, *la Croix du Maine.* Cette admirable Princesse mourut en 1543, âgée de cinquante-sept ans.

MARGUERITE (M. le Baron de) donna à Nismes un Drame intitulé, *Clémentine*, & une Tragédie intitulée, *les Révolutions du Portugal.* Il est bien singulier que l'Auteur de cette annonce n'ait point donné les années des représentations ou de l'impression de ces Pieces.

MARIN (M. Louis), Censeur Royal, connu par plusieurs jolis Ouvrages, donna aux François, en 1762, une Comédie intitulée, *Julie,* ou *le Triomphe de l'Amitié* : ses autres Pieces de Théatre imprimées sont : *la Fleur d'Agathon ; l'heureux Mensonge ; Frédéric ;* & *les Graces de l'Ingénuité* : toutes reçues, & non encore représentées.

MARION (Pierre-Xavier), Jésuite, né à Marseille le 25 Novembre 1704, connu par de bons Ouvrages. Les Pieces jouées à son College de Belsunce à Marseille sont, les Tragédies d'*Absalon*, en cinq Actes, imprimée en 1740,*in-*8°. chez la veuve de *J.-B. Brebion*, dédiée en vers à Mgr. *de Belsunce de Castelmoron*, Evêque de Marseille ; & celle de *Cromwel*, jouée

aussi à Marseille, & imprimée à Paris, en 1764.

MARIVAUX (Pierre Carlet, Chamblain de), de l'Académie Françoise, né à Riom en Auvergne en 1691, connu par un grand nombre de productions qui lui ont fait honneur. Toutes les Pieces qu'il donna aux Théatres François & Italien sont écrites en prose, d'un style naturel, mais singulier. Celles qu'il fit pour celui de la Nation sont : *le Pere prudent & équitable*, ou *Crispin*; *l'heureux Fourbe*, Comédie en un Acte, en vers, imprimée à Limoges & à Paris en 1712, *in-8º*. chez la veuve *Borbin*; *Annibal*, Tragédie représentée le 16 Décembre 1722, qui ne fut jouée que trois fois ; & les Comédies du *Dénouement imprévu*, en un Acte, en prose, donnée le 2 Décembre 1724 ; de *l'Isle de la Raison*, en trois Actes, avec un Prologue, le 11 Septembre 1727 ; de *la Surprise de l'Amour*, en trois Actes, en prose, le 31 Décembre 1727 ; de *la réunion des Amours*, Comédie héroïque en un Acte, en prose, le 5 Novembre 1731 ; des *Sermens indiscrets*, en cinq Actes, en prose, le 8 Juin 1732 ; du *Petit-Maitre corrigé*, en trois Actes, en prose, en 1734 ; du *Legs*, en un Acte, en 1736 ; de *la Dispute*, en un Acte, en prose, le 19 Octobre 1744; & du *Préjugé vaincu*, en un Acte, le 6 Août 1746. On attribue encore à cet Auteur *le Chemin de la Fortune*, Comédie en prose; *la Femme fidelle*, en un Acte, en prose; *Félicie*, non représentée ; *les Acteurs de bonne foi*; & *les petits Hommes*. Lorsque M. *de Marivaux* eut achevé la lecture de cette derniere Comédie aux François, l'Assemblée s'écria, en la recevant unanimement, qu'elle

étoit le chef-d'œuvre de l'esprit humain ; l'Auteur, né modeste, leur prédit en souriant, qu'il n'étoit pas de cet avis trop flatteur, puisqu'il craignoit au contraire qu'elle ne réussît point. Il ne se trompoit pas ; mais comme la Piece étoit bien écrite, elle plut tant à la lecture, qu'elle fut réimprimée plusieurs fois dans la même année. Ce digne & respectable Académicien, par sa probité & par ses mœurs, mourut en 1763, âgé de soixante-douze ans.

MARMONTEL (M. Jean-François), né à Bort, dans le Limosin, en 1722, de l'Académie Françoise, dont il gagna deux fois le Prix de Poésie, est connu par un grand nombre d'Ouvrages très-agréables & bien écrits. Ses Pieces de Théatre aux François, sont : *Denis le Tyran*, Tragédie, mise au Théatre, le 5 Février 1748, imprimée en 1749, *in*-12, à Paris, chez *Sébastien Jorry* ; *Aristomene*, Tragédie, le 30 Avril 1749, imprimée en 1750, *in*-12, chez le même Libraire ; *Cléopâtre*, Tragédie le 20 Mai 1750, imprimée dans la même année, *in*-12, Paris, chez le même Libraire ; *les Héraclides*, Tragédie, le 24 Mai 1752, imprimée en 1753, *in*-12, Paris, chez le même Libraire ; *Egyptus*, Tragédie, le 5 Février 1753, non imprimée ; *Wenceslas*, Tragédie *de Rotrou*, retouchée par M. *de Marmontel*, avec des variantes à la fin, représentée avec succès, imprimée à Paris, en 1759, *in*-8º. chez le même Libraire. Je ne parle point ici des *beaux Contes moraux* de cet élégant Ecrivain, ni des charmantes Pieces qu'il a données aux Italiens : il y a long temps que les Connoisseurs lui rendent la justice qui lui est due.

MAROLLES (l'Abbé de), né en 1600, en Touraine, l'un des plus laborieux Ecrivains de fon fiecle; indépendamment de tous fes Ouvrages, qui font pour ainfi dire innombrables, il fit repréfenter fur des Théatres particuliers, plufieurs petites Comédies en profe & en vers, qu'il n'a pas voulu qui fuffent imprimées; il mourut en 1681, âgé de quatre-vingt-un ans.

MASIERE (Jupin), Auteur *de la belle Efther*, Tragédie Françoife, tirée de la Sainte-Bible, de l'invention de *Mafiere Jupin*, imprimée à Rouen, fans date, *in-8°.* chez *Abraham Couturier*.

MARTIN (M.) donna, en 1776, une Comédie intitulée, *la Vérité renaiffante*: elle eft jolie.

MARTINEAU (M.) fit repréfenter fur des Théatres de Société, en 1770, *l'heureux Stratagême*, & *le Barbier d'Amiens*, en 1776; il eft auffi l'Auteur de plufieurs Pieces Italiennes & d'autres Ouvrages qui lui ont fait honneur.

MAS (du) n'eft connu que par la Paftorale de *Lydie*, repréfentée & imprimée en 1609.

MASCRÉ, Avocat au Parlement, Auteur *de la Profarite*, ou *l'Ennemi de la Vertu*, Comédie en cinq Actes, en vers. Il n'y a que des fragments de cette Piece; l'Auteur mande à un de fes amis, en les lui envoyant, qu'il n'a pas cru devoir tenter de mettre au Théatre cette Piece, dans la crainte des applications, & que des perfonnes de la premiere diftinction ne cruffent que l'Auteur les avoit eues en vue; ces fragments peu importants, font imprimés, page 118, dans un volume intitulé, *Recueil*

de *Pieces diverses & galantes de M. de Mascré*, en 1671, *in-12*, Paris, chez *Pierre le Monier*.

MASCRIER (Jean-Baptiste, Abbé de) n'est connu que par un Prologue en vers, intitulé, *le Caprice & la Ressource*; il fut jouée en 1732, avant *la Sœur ridicule*, Comédie de *Montfleury*, à sa reprise, en 1732. Voyez *Comédien Poëte*, dans *le Dictionnaire des Pieces*.

MATHIEU (Pierre), né à Potentru, en 1563, & non à Paris, comme il s'en vanta tant qu'il vécut; il étoit Avocat au Présidial de Lyon; depuis, principal du College de Verceil, en Piémont; il'alla ensuite s'établir à Lyon, il fut très-zélé Ligueur & l'un des plus vifs partisans *des Guise*; malgré ses devoirs à remplir, il cultiva la Poésie : lorsqu'il fut arrivé à Paris, il fit une *Histoire de France*, qui plut à *Henri IV*, qui lui accorda la place d'Historiographe, vacante, par la mort de *du Haillan*. Il suivit *Louis XIII* au siege de Montauban; il y tomba malade, & fut transporté à *Toulouse*, où il mourut, le 12 Octobre 1621; les Pieces de Théatre dont il est l'Auteur, sont : *Esther*, Tragédie en cinq Actes, sans distinction de Scenes, avec des Chœurs, &c. imprimée à Lyon, en 1585, *in-12*, chez *Jean Stratins*; une Pastorale à deux Personnages, représentée à Versailles, en 1585 : elle est imprimée à la suite de la Tragédie précédente; *Vasthi*, Tragédie en cinq Actes, en vers, sans distinction de Scenes, avec des Chœurs, imprimée à Lyon, en 1589, *in-12*, chez *Benoît Rigaud*; *Aman*, Tragédie, en cinq Actes, sans distinction de Scenes ni d'Actes, avec des Chœurs,

&c. imprimée à Lyon, en 1589, *in*-12, chez le même Libraire ; *Clitemneftre*, Tragédie en cinq Actes, en vers, fans diftinction d'Actes ni de Scenes, avec des Chœurs, & imprimée à Lyon, en la même année, *in*-12, chez le même Libraire ; *Guifiade*, Tragédie nouvelle, en vers, avec des Chœurs & fans diftinction de Scenes, imprimée à Lyon, en la même année, *in*-8°. fans nom d'Imprimeur. La même Piece, fous le titre de troifieme édition, &c. imprimée à Lyon, en 1589, *in*-8°. chez *Jacques Rouffin*. Celle-ci eft bien mieux écrite que les Pieces précédentes.

MATHON (M.) publia en 1764, une Tragédie intitulée, *Andrifcus, Roi de Macédoine*, non repréfentée, imprimée, en 1764. Cette Piece renferme des beautés qui la rendent digne de la repréfentation.

MAUGER (M.), né à Paris, Garde-du-Corps, connu par de bons Ouvrages, donna aux François, en 1747, une Tragédie intitulée, *Ameftris*, le 3 Juillet 1747, imprimée en 1748, *in*-8°. chez *la veuve de Lormel*, à Paris; *Coriolan*, Tragédie, le 10 Janvier, même année, imprimée à Amfterdam, chez *Zacharie Chatelain*; & à Paris, en 1751, *in*-8°. chez *Ganeau*; *Cofroès, Roi des Perfes*, Tragédie, le 30 Avril, 1752, non imprimée ; *l'Epreuve imprudente*, Comédie en trois Actes, en vers libres, repréfentée le 4 Décembre 1758, non imprimée.

MAUPAS (Charles) n'eft connu que par la Comédie ancienne des *Déguifés*, Comédie en cinq Actes, en profe, repréfentée & imprimée à Blois, en 1626, *in*-12, chez *Gauché*

Colas, pendant la tenue des Etats de la Province. Cette Piece eſt préciſément la même que celle des *Contents*, d'*Odel Turnebu*, imprimée en 1584; la ſeule différence, c'eſt qu'on y a ajouté l'explication des proverbes & des mots difficiles à entendre.

MAYER (M. Charles Joſeph), Gentilhomme ordinaire de la Pruſſe Ducale, né à Toulon, le 2 Janvier 1751; mit au Théatre de Marſeille, le 4 Avril 1775, une Comédie en trois Actes, intitulée, *le Retour du Martigol*, ou *le Provençal*, qui fut très-accueillie, & imprimée dans la même Ville; il en a donné une ſeconde, qui a pour titre, *la Femme Infidelle*, en trois Actes, en vers. On ne parle point ici d'autres jolis Ouvrages, n'ayant point de rapport au Théatre François.

MAZIERES, ancien Poëte, n'eſt connu que par une *Bergerie ſpirituelle*, qu'il mit au Théatre, en 1566.

MAZURES. Voyez *Deſmazures*.

MELIGLOSSE (Charles Bauter), c'eſt ſous ce premier nom que ce Poëte a mis au Théatre, *la Mort de Roger*, & *la Rodomontade*, en 1605, imprimée dans la même année, in-8º. avec ſes Poéſies, & *les Amours de Catherine Scelles*, ſa maîtreſſe, qui jouoit parfaitement du luth & chantoit à ravir.

MENARD n'eſt connu que par une Paſtorale, qu'il mit au Théatre, en 1613, qu'il dédia au Maréchal *d'Ancre*; elle eſt en vers, imprimée dans les *Œuvres de François Menard*, en 1613, in-12, Paris, chez *François Jacquin*. Cette Piece eſt bien verſifiée pour le temps.

MENTEL

MENTEL (M.) avec M. *Déessars*, *l'Amour libérateur*, Comédie jouée en Société.

MENARDIERE (Jules-Hyppolite Pillet de la), né à Loudun, mort en 1663, Médecin de *Gaston*, Duc *d'Orléans*; ensuite Maître d'Hôtel du Roi, Lecteur ordinaire de sa Chambre, de l'Académie Françoise, &c. est Auteur d'une Tragédie intitulée, *Alinde*, imprimée en 1643, *in*-12, Paris, chez *Antoine de Sommaville*; de *la Pucelle d'Orléans*, imprimée en 1643, *in*-4°. chez le même Libraire. L'on ne doit pas taire ici que *Benserade* s'est toujours dit l'Auteur de cette Piece; pour ne point offenser les mânes des deux Poëtes qui se l'approprient, j'imite M. le Duc *de la V*.... & je la place à l'article des Auteurs qui la réclament.

MEOT (Jean), Régent du College de Gourdant, au Mans, fut Auteur de plusieurs Tragédies & Comédies jouées dans son College, dont les titres sont inconnus : tout ce qu'on sait de la tradition, c'est qu'il vivoit en 1584.

MERARD (M. de Saint-Just), né à Paris en 1749, est Auteur d'une Tragédie de *Judith*, & de plusieurs autres Pieces de Théâtre qui ont du mérite.

MERCIER (M.), connu par de bons & de jolis Ouvrages, fit imprimer, en 1770, *Jenneval, ou le Barnevelt François*; *Olinde & Sophronie*, en 1771; *le faux Ami*, en 1772; *l'Indigent*, dans la même année; *Jean Hennuyer, Evêque de Lisieux*, en 1773; *le Juge*, en 1774: plusieurs de ces Pieces ont été jouées avec succès en Province. Le même Auteur a présenté aux Comédiens François, en 1775, les Tragé-

Tome II.

dies de *Natalie* & de *Childeric*, & deux Pieces comiques qu'on dit avoir été reçues en 1776 : on eſt étonné qu'elles n'aient pas été encore repréſentées.

MERCY, Auteur d'une Comédie en un Acte, intitulée, *Théreſe & l'Eſpérance*, en 1766 : la repréſentation en Société fit plaiſir.

MÉRICOURT (M. le Fuel de), Avocat en Parlement, connu par *le Spectateur*, & par de jolis Ouvrages, a mis au Théatre en Société & en Province, pluſieurs Pieces qui ont été accueillies; ſes Tragédies ſont: *Charles XII*, *Dom Carlos*; ſes Comédies ſont: *l'Homme ſyſtême*, en cinq Actes, en vers; *les quatre Mariages*, en cinq Actes, en proſe, &c.

MERMET (Claude), Notaire Royal à Lyon, donna dans cette Ville, en 1584, une Tragédie de ſa compoſition, intitulée, *Sophonisbe*.

MERVILLE (Guyot de), né à Verſailles en 1696, fils du Maître des Poſtes de cette Ville. Son goût pour le Théatre, après avoir fait ſes études, fit qu'il s'y conſacra entiérement dans ſa premiere jeuneſſe : l'âge raiſonnable étant ſurvenu, la paſſion des voyages ſuccéda; il fut en Italie, en Allemagne, en Hollande & en Angleterre; en paſſant à Coppenex, près de Geneve, il fut attaqué d'une colique de Miſéréré qui le ſuffoqua, & dont il mourut une demi-heure après, le Vendredi 23 Mai, en 1755 : outre l'*Hiſtoire Littéraire de l'Europe*, qu'il publia en ſix volumes, en 1726, il donna un *Voyage hiſtorique de l'Italie*, en deux Tomes. Les Pieces de Théatre auxquelles il a commencé à travailler en 1736, ſont: *Achille à Sciros*, Tra-

gi-Comédie héroïque en trois Actes, en vers, représentée le 10 Octobre 1737, imprimée en 1738; in-8°. à Paris; *le Consentement forcé*, Comédie en un Acte, en prose, tirée de *la Paysanne parvenue*, conjointement avec le Chevalier *de Mouhy*, qui exigea de ne pas être nommé; *les Epoux réunis*, Comédie en trois Actes, en vers, le 31 Octobre 1738; imprimée l'année suivante, in-8°.; *le Médecin de l'Esprit*, Comédie en un Acte, en prose, le 14 Octobre 1739, manuscrite; *Manlius Torquatus*, Tragédie représentée sur le Théatre de Lyon, le 28 Février 1755; qui n'eut que deux représentations Il est aussi l'Auteur de plusieurs autres Pieces qui n'ont été jouées qu'en Société, comme *Achille à Troyes*, Tragédie, & *le Jugement téméraire*, Comédie.

MERVILLE (M.) est Auteur d'une Comédie en trois Actes, en prose, intitulée, *les Ennemis réconciliés*, jouée en Société avec succès, en 1766.

MESMES (de) n'est connu que par la Comédie des *Supposés*, traduite de *l'Arioste*, en 1552.

METRIE (Julien Offroy de la), Docteur en Médecine, né à Saint-Malo en 1709, & fils d'un riche Négociant de cette Ville, étoit un Philosophe hardi & rempli d'esprit : il fit imprimer, en 1747, sa Comédie intitulée, *la Faculté vengée*, & plusieurs Ouvrages satyriques, qui lui firent un si grand nombre d'ennemis, qu'il se trouva forcé de se retirer en pays étranger. Il mourut à Berlin, en 1751.

MEZIERES (Isaac, Ami, Marcet de.)

donna en Société une Comédie intitulée, *Diogene à la campagne*, en 1758.

MICHAUL eſt le véritable Auteur du *Moulin de Javelle*, *Dancourt* n'en eſt que le Reviſeur. Il obtint ſes entrées à la Comédie, en cette conſidération. Voyez *Moulin de Javelle*, dans le *Dictionnaire des Pieces*.

MIERRE (M. Antoine Marin le) donna aux François, en 1758, *Hypermneſtre*, Tragédie repréſentée le 31 Août 1758; *Terée*, Tragédie, le 25 Mai 1761; *Idoménée*, Tragédie, le 13 Février 1764; *Artaxerce*, Tragédie, le 20 Août 1766; *Guillaume Tell*, Tragédie, le 17 Décembre 1766; *la Veuve de Malabar*, Tragédie, en 1770, repriſe le Samedi 29 Avril 1780, avec de ſi heureuſes corrections, qu'elle a eu un ſuccès prodigieux à la quatrieme repréſentation; le 6 Mai, jour où l'on imprimoit cet article, cent carroſſes ont été renvoyés : ce qui annonce la réuſſite la plus brillante. Voyez à la fin du troiſieme tome, pour le nombre des repréſentations; *Barnevelt*, grand Penſionnaire du Roi, reçue & ſuſpendue par un ordre ſupérieur : preſque toutes ces Pieces ſont reſtées au Théatre. Il eſt auſſi Auteur de pluſieurs autres Ouvrages qui lui ont fait beaucoup d'honneur, & qui méritent l'approbation des gens de goût.

MICHEL (Jean), premier Médecin de *Charles VII*, Conſeiller au Parlement de Paris, Evêque d'Angers, Reviſeur & Auteur de pluſieurs *Myſteres de la Paſſion*, *de la Réſurrection & de la Vengeance de N. S. J. C.*, & d'une Sottie à huit Perſonnages, en 1490. Il mourut à Quiers, en Piémont, en 1493.

MILLET (Jacques) donna, en 1498, la Tragédie intitulée, la *Destruction de Troyes*.

MILLET (Jean), de Grenoble, Auteur de *la Constance de Philin & de Margoton*, Pastorale en cinq Actes, en vers provençaux & françois, avec un Prologue récité par la Nymphe de Grenoble à M. & à Madame la Comtesse *de Sault*, imprimée en 1635, *in-8°*. Grenoble, chez *Edouard Raban*; *Janin*, ou *la Handa*, Pastorale tragique en cinq Actes, en vers provençaux, représentée à Grenoble, avec un Argument & un Prologue de *la Faye de Sussonnage*, imprimée en 1636, *in-8°*. Grenoble, chez *Philipp. Charuys*; *la Bourgeoise de Grenoble*, Comédie en cinq Actes, en vers provençaux, dédiée à M. le Comte *de Sault*, imprimée à Grenoble, en 1665, *in-8°*. chez le même Libraire.

MILLOTET (Hugues), Prieur, Chanoine de Flavigny, connu par la Tragédie de *Sainte-Reine*, sous le titre de *Chariot de Triomphe*, &c. représentée par les Habitants d'Alise les 15 & 16 Mai 1661; le premier & le second Actes sont précédés d'un Prologue en prose: entre le second & le troisieme, un autre Prologue; pour les trois Actes suivants; à la fin du premier Prologue, on trouve toutes les Scenes de cette Tragédie commençant par chaque lettre de ces cinq mots:

premier Acte	2me. Acte	3me. Acte	4me. Acte	5me. Acte
Sainte	Reine,	priez	pour	nous.

Tous les Acteurs & Actrices de cette Tragédie ont leur Acrostiche dans leur Discours, par chaque lettre de leur nom & surnom. Il en a

bien coûté à l'Auteur pour augmenter le ridicule de sa Piece.

Moissy (Moulier de), né à Paris, ci-devant Garde du Roi, Auteur de plusieurs Pieces de Théatre ; il donna aux François, en 1751, & à Fontainebleau, *le Valet Maître*, Comédie en trois Actes, en vers de dix syllabes, représentée le 6 Octobre 1751, dédiée à Mgr. le *Dauphin*, imprimée en 1752, *in*-12, Paris, chez *Duchesne*; *les deux Freres*, ou *le Préjugé vaincu*, Comédie en cinq Actes, en vers, jouée le Mercredi 27 Juillet 1768, imprimée dans la même année, *in*-8°. Paris, chez *Hérissant*. Toutes les autres ont été jouées aux Italiens. Il mourut dans le mois de Novembre 1778.

Molard, né à Marseille, présenta aux Comédiens en 1716, une Tragédie intitulée, *Marius & Scylla*, & peu de temps après, celle de *Thémistocle*; elles furent refusées l'une & l'autre; il n'en auroit point été parlé ici, si un autre Ecrivain sur le Théatre n'en eut point fait mention: ces Pieces ont été depuis imprimées.

Moliere le Tragique, ancien Comédien de Province, Auteur de plusieurs Pieces de Théatre qui sans doute, n'ont pas été imprimées, & la tradition ne nous en apprend point les titres ; la seule qui est connue, est la Tragédie de *Polixene*, représentée & imprimée en 1620; le succès qu'elle eut à la Cour, donna lieu à ces vers de *Racan*, qui en font la preuve :

 Belle Princesse, tu te trompes,
 De quitter la Cour & ses pompes,

Pour rendre ton defir content ;
Celui qui t'a fi bien chantée,
Fait qu'on ne t'y vit jamais tant ;
Que depuis que tu l'as quittée.

MOLIERE (Jean-Baptifte Poquelin), né à Paris, en 1620, étoit fils d'un Valet-de-Chambre-Tapiffier du Roi, & Marchand Frippier, fous les pilliers des Halles ; ce grand homme eft trop célebre & trop connu pour efquiffer ici l'abrégé de fon intéreffante hiftoire ; il y en a plufieurs dans lefquelles on trouve tout ce qui le concerne, celle de feu *Voltaire* eft affurément la mieux écrite ; mais comme elle fut compofée à la hâte, il s'y trouve bien des erreurs fur les dates des repréfentations des Pieces de ce célebre Comique. Elles font corrigées dans ce Dictionnaire, parce que l'on a fuivi à la lettre les regiftres de Guénégaud. On a cru devoir placer ici les Pieces de ce grand homme ; elles font au nombre de trente, imprimées dans fes Œuvres, en huit volumes *in-12*. On eut le malheur de perdre *Moliere* le 17 Février 1673, par un crachement de fang, à l'âge de cinquante-trois ans ; en voici l'état : *l'Etourdi*, ou *les Contretemps*, Comédie en cinq Actes, en vers, repréfentée en 1658, imprimée dans la même année, *in-4°.* ; *le Dépit amoureux*, en cinq Actes, en vers, en 1658 ; *les Précieufes ridicules*, en un Acte, en profe, en 1659 ; *Scanarelle* ou *le Cocu imaginaire*, en trois Actes, en vers, en 1660 ; la différence de l'édition *in-4°.* & de celle *in-12*, eft que dans cette feconde, les vingt premieres Scenes font fans divifion d'Actes, & que

P iv

dans la premiere, la Piece est divisée en trois; *Don Garcie de Navarre*, ou *le Prince jaloux*, Comédie héroïque, en cinq Actes, en vers, représentée en 1661; *l'Ecole des Maris*, en trois Actes, en 1661; *les Fâcheux*, Comédie-Ballet, en trois Actes, en vers, représentée à Vaux, en 1661, & à Paris, dans la même année; *l'Ecole des Femmes*, en cinq Actes, en vers, en 1662; *la Critique* de ladite Piece, en un Acte, en Prose, en 1663; *l'Impromptu de Versailles*, en un Acte, en prose, en 1663; *la Princesse d'Elide*, Comédie-Ballet, en cinq Actes, la premiere & la seconde Scene du second Acte, en vers, & le reste en prose, en 1664; *les Plaisirs de l'Isle enchantée*, Fête en sept journées, donnée à Versailles, en 1664; *le Mariage forcé*, Comédie-Ballet, en un Acte, en prose, en 1664; dans l'édition *in*-4°. on trouve les vers du Ballet; *Don Juan*, ou *le Festin de Pierre*, Comédie en cinq Actes, en prose, en 1665; *l'Amour Médecin*, en trois Actes, en prose, précédée d'un Prologue, en 1665, *le Misanthrope*, en cinq Actes, en vers, en 1666; *le Médecin malgré lui*, en trois Actes, en prose, en 1666: *Mélicerte*, Pastorale héroïque, en vers, représentée à Saint-Germain-en-Laye, en 1666: quand elle fut jouée devant *Louis XIV*, elle n'étoit qu'en deux Actes, & le Roi en fut content; en 1699, *Guerin* le fils y en ajouta un troisieme; Fragment d'une Pastorale comique, représentée à Saint-Germain-en-Laye, en 1666, à la suite de *Mélicerte*, dans le *Ballet des Muses*, dont il ne nous reste que le nom des Acteurs, l'ordre des Scenes, & les

paroles qui fe chantent ; il ne fe trouve pas dans les anciennes éditions ; *le Sicilien*, ou *l'Amour Peintre*, Comédie-Ballet, en un Acte, en profe, repréfentée en 1667 ; *le Tartuffe*, ou *l'Impofteur*, Comédie en cinq Actes, en vers, repréfentée & défendue en 1667, reprife avec permiffion, en 1669 ; *Amphitrion*, en trois Actes, en vers, précédé d'un Prologue, en 1668 ; *l'Avare*, en cinq Actes, en profe, en 1668 ; *George Dandin*, ou *le Mari confondu*, en trois Actes, en profe, en 1668 ; les vers des Intermedes, & la defcription de la Fête dans laquelle cette Comédie fut repréfentée, fe trouvent dans l'édition *in-*4°. & dans les dernieres éditions *in*-12, fous le titre de *Fête de Verfailles* ; M. *de Pourceaugnac*, en trois Actes, en profe, en 1669 ; *les Amants magnifiques*, Comédie-Ballet, en cinq Actes, en profe, & les vers des Intermedes chantés, repréfentée en 1670 ; *le Bourgeois Gentilhomme*, Comédie-Ballet, en trois Actes, en profe, 1670 ; *les Fourberies de Scapin*, en trois Actes, en profe, en 1671 ; *Pfyché*, Tragédie-Ballet, en cinq Actes, en vers, avec des Intermedes, en 1671 ; *les Femmes Savantes*, en cinq Actes, en vers, en 1672 ; *la Comteffe d'Efcarbagnas*, Comédie-Ballet, en un Acte, en profe, repréfentée en 1672 ; après cette Piece jouée devant le Roi, fuivoit une Paftorale comique : il n'en refte que le nom des Acteurs qu'on trouve à la fin, dans l'édition *in*-4°. de même que dans les dernieres *in*-12 ; *le Malade imaginaire*, Comédie-Ballet, en trois Actes, en profe, avec deux Prologues en vers, & à la fin, des Intermedes, repréfentée en 1673.

MOLINE (M) n'eft connu que par une

Tragédie intitulée, *Thémiſtocle*, imprimée en 1767, *in*-12, chez *Dufour*, quai de Gêvres, au bon Paſteur; & une Comédie en un Acte, en vers libres, intitulée *les Légi atrices*, Pieces qui confirment que l'Auteur a du goût & du génie.

MOLINET, né en Picardie, Garde de la Bibliotheque de *Marguerite d'Autriche*, Chanoine de la Collégiale de Valenciennes, mort en 1507, donna en 1475, l'Hiſtoire *du Rond & du Carré*, Farce allégorique, & *la Moralité des Vigiles des Morts*, par Perſonnages, imprimée *in*-16, en 1474.

MONCRIF (François-Auguſtin Paradis de), Lecteur de la Reine, Cenſeur Royal, de l'Académie Françoiſe, &c. eſt l'Auteur d'un grand nombre d'Ouvrages dont pluſieurs ſont eſtimés; ceux qui ont rapport au Théatre François, ſont, *Griſette*, Comédie en un Acte, en vers, (Voyez le volume intitulé *les Chats*); *l'Oracle de Delphes*, Comédie, jouée en 1722, défendue après la quatrieme repréſentation; & celle des *Abderites*, Comédie en un Acte, en vers, avec un Prologue, repréſentée à Fontainebleau, en 1731, ſans ſuccès, & à Paris à l'Hôtel de Bourbon, le 26 Juillet 1732, dans la même année, *in*-12, chez *Quillau*, & dans les Œuvres de l'Auteur, en trois volumes *in*-12, en 1751. Il mourut dans le mois de Novembre 1770.

MONDOT (Jacques), Religieux de Saint-Benoît de la Chaiſe-Dieu, n'eſt connu que par une Tragédie intitulée, *la Mort de Sophoniſbe de Carthage*, repréſentée en 1584.

MONIER (M. l'Abbé) doit être ici placé

comme un des Traducteurs des Comédies de Térence.

MONIER (M. le) donna aux François *le Mariage clandestin*, Comédie, en 1775 ; il a travaillé aussi avec succès pour les autres Théatres.

MONIN (Jean-Edouard du), né en 1559, à Hy, en Franche-Comté, surnommé le Poëte *Hyanin*, savoit le Grec, l'Hébreu, le Latin, l'Italien ; il possédoit au suprême degré la Théologie, la Philosophie & les Mathématiques : son génie étoit universel ; mais tant de grandes qualités étoient obscurcies par un caractere dur, caustique, présomptueux, & par le ridicule insupportable d'une affectation recherchée dans toutes ses expressions, qui révoltoient, & la manie, dans ses Ouvrages, de créer à chaque page de nouveaux mots qu'on ne pouvoit entendre ; on en a la preuve dans la Tragédie intitulée, *la Peste de la Peste*, ou *le Jugement divin*, qu'il fit représenter & imprimer en 1584, dans un volume intitulé, *le Carême de du Monin*: indépendamment qu'elle est mauvaise, il est impossible d'y rien comprendre ; la seconde Piece, sous le titre d'*Orbec & Oronte*, donnée en 1585, imprimée dans la même année, *in*-12, Paris, chez *Guillaume Bichon*, n'est ni meilleure, ni plus intelligible. Ce Poëte singulier fut assassiné en 1586, à l'âge de vingt-sept ans ; ses Œuvres intitulées, *le Phénix du Monin*, furent imprimées en 1584, *in*-4°. Paris, chez *Jean Parent*, en 1585 & en 1586, *in*-8°. On trouve son épitaphe, faite par *la Croix-du-Maine*, dans un petit *in*-12, fort rare : elle a pour titre, *hospes tam & si prosperas asta ac per lege*.

MONLÉON connu par les Tragédies d'*Amphitrite*, Poëme de nouvelle invention, en cinq Actes, en vers, imprimé en 1630, *in-*8°. Paris, chez *Matthieu Guillemet*; *Thieste*, Tragédie, imprimée à Paris, en 1633, *in-*4°. chez le même Libraire ; *Hector*, Tragédie, imprimée en 1630, *in-*8°. chez le même Libraire.

MONTAGNAC (M. de) est Auteur de *la Fille de seize ans*, ou *la Capricieuse*, Comédie en trois Actes, en vers, imprimée en 1764, à Lyon : il s'y trouve des Scenes bien amenées & fort intéressantes.

MONTANDRÉ (du Bosc de) n'est connu que par la Tragédie intitulée *l'Adieu du Trône*, ou *Dioclétian & Maximian*, Tragédie, dédiée à la Reine de Suede, avec un avis de l'Auteur au Lecteur, dans lequel il promet un Poëme plus fécond en intrigues ; imprimée en 1654, *in-*4°. à Bruxelles, chez *François Foppens*.

MONTAUBAN (Jacques Pousset de), Avocat en Parlement, l'un des Échevins de Paris, avoit parfaitement étudié, & se faisoit généralement estimer ; il vivoit d'amitié avec *Chapelle*, *Racine* & *Despréaux* ; l'on a toujours été de l'opinion qu'il eut beaucoup de part à la Comédie des *Plaideurs*. Il mourut, en 1655, dans un âge avancé ; les Pieces qu'il a mises au Théatre depuis qu'il se consacra à ce travail, sont, *Zénobie*, *Reine d'Arménie*, Tragédie, imprimée en 1653, *in*-12, Paris, chez *Guillaume de Luynes*; *les Charmes de Félicie*, tirée de *la Diane* de *Monte-Mayor*, Pastorale, en cinq Actes, en vers, en 1654, *in*-12, Paris, chez le même Libraire ; *Seleucus*, Tragi-Comédie héroï-

que, en 1654, *in-12*, Paris, chez le même Libraire; *le Comte de Hollande*, Tragi-Comédie, en 1654, Paris, chez le même Libraire ; *Indegonde*, Tragédie, en 1654, *in-12*, Paris, chez le même Libraire. On attribue encore à ce Poëte, *Pantagruer*, Comédie, en 1654; *les Aventures de Panurge*, Comédie en cinq Actes, représentée en 1674, non imprimée; & une Tragédie de *Thieste*, que je ne connois pas.

MONTCHAULT (Pierre de), de Troies en Champagne, Principal du College de cette Ville, y fit représenter, en 1574, une Bergerie sur la mort de *Charles IX, & l'heureuse Venue de Henri III de son Royaume de Pologne en France*, imprimée en 1575, *in-4°*. Paris, chez Jean de Lastre : rien de plus brusquement écrit que cette Piece.

MONTCHENAY (Jacques de Losme de), fils d'un Procureur au Parlement de Paris, dès l'âge de quinze ans se fit connoître par des imitations de *Martial*, que les gens de goût accueillirent ; il se livra depuis au genre dramatique, mais toutes ses Pieces furent données aux Italiens; il n'en fit qu'une seule pour les François, qui tomba: comme il garda l'anonyme & le secret, on en ignore le titre. Il mourut en 1740, âgé de soixante-quinze ans.

MONTCHRÉTIEN (N.), sieur de *Vastville*, connu par six Tragédies & une Bergerie, dont les titres ne sont pas venus jusqu'à nous ; ce que la tradition apprend, c'est qu'il vivoit encore en 1627. Ce Poëte étoit sans doute parent de celui dont il va être parlé; mais ceci

n'eſt qu'une conjecture qui n'eſt fondée d'aucune autorité.

MONTCHRÉTIEN étoit fils d'un Apothicaire de Falaiſe; il ſe trouva ſans pere & mere à l'âge de dix ans; *Deſeſſars* & *Turnebec*, amis de ceux qui lui avoient donné le jour, prirent ſoin de ſon éducation; à peine eut-il fait ſes études qu'il ſe fit connîotre par des Ouvrages qui furent eſtimés: mais la hauteur de ſon caractere, qui ne ſouffroit pas qu'on lui manquât, lui attira une fâcheuſe affaire avec le Baron *de Gourville*; qui, dans une diſpute qu'il eut avec lui, oſa lui reprocher ſa naiſſance. *Montchrétien* mit l'épée à la main pour l'en punir: le Baron, accompagné de deux de ſes amis, ſe voyant prêt à ſuccomber dans ce combat, les engagea à le ſecourir; ils eurent la lâcheté de ſe joindre à lui, & de le jeter ſur le carreau, bleſſé de pluſieurs coups; l'agreſſeur fut abandonné comme mort; mais ſes bleſſures n'étant pas mortelles, il en revint, & ayant attaqué ſes aſſaſſins en Juſtice, il en obtint douze mille francs de dommages & intérêts. Quelque temps après il fut accuſé d'avoir aſſaſſiné un Gentilhomme de Bayeux, ce qui l'obligea de ſe ſauver en Angleterre; *Jacques Premier*, qui y régnoit alors, & qui devint ſon protecteur, demanda ſa grace, par ſon Ambaſſadeur, à *Henri IV*, & l'obtint. *Montchrétin*, de retour à Paris, prit parti pour les Huguenots, & ſe trouva au ſiege de la Rochelle. Deux années après, ayant été accuſé de faire de la fauſſe monnoie, on le ſurprit au bourg de Toureille: brave juſqu'à l'intrépidité, il ſe défendit en déſeſpéré, tua deux Officiers du

guet, plusieurs Soldats ; mais enfin renversé à coups de pistolets & de pertuisanes, il expira sous tant de coups en 1611 ; son corps fut transporté à Domfront, où il fut condamné par une Sentence à être roué, traîné sur la claie & être jeté au feu. Les Pieces connues de ce brave Poëte, sont, les Tragédies de *Sophonisbe*, ou *la Carthaginoise*, avec des Chœurs ; en 1536, *in*-12, à Caen, chez la veuve de *Jacques Lebas*; *l'Ecossoise*, ou *le Désastre*, Tragédie; *la Carthaginoise*, ou *la Liberté*; *les Lacenes*, ou *la Constance*; *David*, ou *l'Adultere*, Tragédie, en 1600; *Aman*, ou *la Vanité*; *la Bergerie*, en prose, à vingt & un Personnages; ces Tragédies, toutes en cinq Actes, avec des Chœurs, sans distinction de Scenes, avec un Prologue & la division des Scenes observée, sont imprimées dans un volume intitulé, *les Tragédies d'Antoine de Montchrétien*, sieur de *Vasteville*, à la suite desquelles se trouve le Poëme de *Suzanne*, imprimé à Rouen, en 1600, *in*-8°. chez *Jean Petit*; les mêmes, à Rouen, en 1627, *in*-8°. chez *Pierre de la Motte*; autre édition en 1604, *in*-12, chez *Jean Omont*, à la fin de laquelle est imprimée une sixieme Tragédie, qui a pour titre, *Hector*; pour le Poëme de *Suzanne*, il est retranché.

MONTFLEURY (Zacharie-Jacob) né Gentilhomme, en Anjou ; il fut Page, dans sa jeunesse, du Duc *de Guise* ; jouissant en cette qualité de ses entrées au Théatre, il y prit tant de goût, qu'il quitta son protecteur & passa en Province, où, sous le nom de *Montfleury* qu'il n'avoit jamais porté, il joua la Comédie. Deux ans après, il entra dans la Troupe de l'Hôtel

de Bourgogne, où il fut si applaudi, que le Cardinal de *Richelieu* le prit en affection; ce Comédien s'étant marié en 1638, avec l'agrément de l'Eminence, elle voulut que la nôce se fît à Ruel, à ses dépens. *Montfleury* s'entêta au point de son état, qu'il voulut qu'on joignît le nom postiche qu'il portoit à celui de *Zacharie-Jacob*, toujours suivi de la qualité de Comédien du Roi. Il mourut en 1667, non des efforts qu'il fit en jouant les fureurs d'*Oreste*, comme les Historiens du Théatre l'on supposé, mais d'une attaque de nerf qui lui ôta la respiration. Il n'a mis au Théatre que la Tragédie de *la Mort d'Asdrubal*, imprimée en 1647, *in-4°*. Paris, chez *Toussaint Quinet*, quoique l'Editeur des Œuvres de *Zacharie-Jacob de Montfleury*, imprimées en 1705, attribue au pere les Pieces de son fils. Voyez les Acteurs, à la lettre M.

MONTFLEURY (Antoine-Jacob de), fils du Comédien précédent, né à Paris, en 1640, mort à Aix en 1685. Après avoir fait ses études, il céda aux importunités de ses parents qui exigeoient qu'il se fît recevoir Avocat; mais son goût pour la Poésie en décida autrement; il avoit de l'esprit & de l'intelligence; il plut à M. *Colbert*, premier Ministre, qui lui reconnut des talents, & le choisit en 1678 pour aller en Provence négocier une affaire importante & délicate; il s'agissoit de sommes considérables que le Parlement devoit au Roi: le jeune homme s'en acquitta au gré de ce Ministre. Sans le goût qu'il avoit pour le Théatre, & qu'il avoit hérité de son pere, il n'est pas douteux que ce Ministre, aussi-bien disposé qu'il l'étoit pour lui, ne lui eût fait sa fortune;

mais

mais entraîné par son penchant, il débuta, fut reçu Comédien, & devint le meilleur de son temps pour l'emploi des Rois, qu'il jouoit cependant avec trop d'emphase; indépendamment de l'utilité dont il étoit dans la Troupe, il fut l'Auteur des Pieces suivantes : *le Mariage de rien*, Comédie en un Acte, en vers de quatre pieds représentée en 1660, sous le nom de *Jacob*; *les Bêtes raisonnables*, en un Acte, en vers, représentée en 1661, ne se trouve pas dans le *Théatre de Montfleury*, mais dans celui de *Jacob*; *le Mari sans Femme*, en cinq Actes, en vers, jouée en 1663; *Trasibule*, Tragédie, représentée en 1663; *l'Impromptu de l'Hôtel de Condé*, Comédie en un Acte, en vers, donnée en 1663; *l'Ecole des Jaloux*, ou *le Cocu volontaire*, en trois Actes, en vers, dédiée aux Cocus, représentée en 1664; *l'Eloge des Filles*, en cinq Actes, en vers, jouée en 1666; *la Femme Juge & Partie*, en cinq Actes en vers, représentée en 1669; *le Gentilhomme de Beauce*, en cinq Actes, en vers, mise au Théatre en 1670; *la Fille Capitaine*, en cinq Actes, en vers, donnée en 1672; *l'Ambigu Comique*, ou *les Amours de Didon & d'Enée*, Tragédie, en trois Actes, en vers, mêlée de trois Intermedes comiques, chacun en un Acte, en vers, savoir: *le nouveau Marié*; *Don Pasquin d'Avalos*; *le Semblable à soi-même*, représenté en 1673; *le Comédien Poëte*, Comédie, en un Acte, en vers, précédée d'un Prologue en prose & d'un Acte en vers, sous le titre du *Garçon sans conduite*, ensuite suivie d'une Scene en prose, & la suite du Prologue représentée en 1674; *Trigaudin*, ou *Martin*

Braillard, en cinq Actes, en vers, donnée en 1674; *Crispin Gentilhomme*, en cinq Actes, en vers, jouée en 1677; *la Dame Médecin*, en cinq Actes en vers donnée en 1678; *la Dupe de soi-même*, en cinq Actes, en vers, non représentée, imprimée en 1739 dans une édition des Œuvres de l'Auteur, sous le nom *de Jacob*, & dans la derniere, sous celui *de Montfleury*.

MONTFORT n'est connu que par sa Tragédie de *Sésostris*, qu'il mit au Théatre en 1696.

MONTGAUDIER donna en 1654 une Tragédie sous le titre de *Natalie, ou la Générosité chrétienne*, dédiée au Marquis *de Montausier*, imprimée dans la même année, *in-*4°. Paris, chez *Claude Calleville*.

MONTIBERT, (La Borde de), & HOUDART DE LA MOTTE, neveu *de M. de la Motte*, de l'Académie Françoise, tous deux, Soldats dans la Colonelle du Régiment du Roi, Infanterie, ont fait représenter sur le Théatre de Metz *l'Amant Génie* Comédie en trois Actes, en prose, avec un Prologue, ornée de Chants & de Danses, le 6 Août 1737, dédiée à M. le Comte *de Brilisle*, imprimée dans la même année, *in-*12, chez la veuve *Brice Antoine*.

MONTIGNY (M. Jean Charles Bidault), donna en 1758, en Société, *la Méchanceté punie*, en 1749 *la petite Sémiramis* qui fut imprimée dans la même année; & *l'Ecole des Officiers*, Comédie en cinq Actes, en prose, en 1764: toutes Pieces qui annoncent de vrais talents.

MONTLEBERT (Gilles de Caaux de). Voyez Caux (Gilles de).

MONTLUC (Adrien de), sieur de Montesquieu, fils de *Fabien* de ce nom, *Prince de Chabanois* & petit-fils de *Blaise de Montluc*, Maréchal de France, naquit en 1568; il avoit fait d'excellentes études, & se fit connoître par de très-bons Ouvrages. Ceux qu'il donna au Théatre sont, *la Comédie des Proverbes*, en trois Actes, en prose, avec un argument & un Prologue, représentée en 1616, imprimée à Paris, en 1634 *in-8°*; elle eut plusieurs éditions, quoique ce ne soit qu'une Farce; on lui attribue aussi *les Jeux de l'Inconnu* en 1618; il protégea vivement *Lucilio Vanini*, qui fut brûlé à Toulouse, en 1619, pour avoir prêché hautement l'athéisme, *Montluc* l'abandonna cependant, quand l'hérétique fut convaincu de ses erreurs. *Montluc* mourut à Paris, le 22 Janvier 1646.

MONTREUX (Nicolas de), beaucoup plus connu sous le nom d'*Olenix du Mont Sacré*, anagramme du sien, naquit au Mans, en 1560; il commença à se faire connoître par ses Romans, en 1677, & depuis par les Pieces de Théatre qui suivent: *Athlete*, Pastorale en trois Actes, en vers, le 14 Juin 1585, *in-8°*. Paris, chez *Gilles Beis*; la même à Tours, chez *Jamet Metayer*, en 1592, *in-12*; *la Diane*, Pastourelle en trois Actes, en vers, le 30 Octobre 1598, *in-12*, sans noms de Ville & d'Imprimeur; *Isabelle*, Tragédie en cinq Actes, sans distinction de Scenes, le 25 Août 1594, *in-12*; *Cleopâtre*, Tragédie en cinq Actes, dans la même année; *Arimene*, ou *le Berger désespéré*, Pastorale en quatre Actes, en vers, avec un Prologue & quatre Intermedes, Paris, 1597.

Q ij

in-12, chez *Abraham Saugrin* ; *Sophonisbe*, Tragédie en cinq Actes, fans diftinction de Scenes, en 1601, *in*-12, Rouen, chez *Raphaël du Petit-Val* ; *Jofeph le Chafte*, Comédie en trois Actes, en vers, avec un Prologue, en 1601, Rouen, chez le même Libraire. Voilà toutes les Pieces imprimées de cet ancien Poëte ; les fept que *Beauchamps* lui attribue ne le font pas : les voici : *le jeune Cyrus & la Joyeufe*, repréfentée à Poitiers, en 1581 ; *Annibal*; *Camma*; *Pâris & Œnone* ; *la Décevante* ; *Fleur-de-Lys* ; à l'égard de *Diane* & de *Jofeph*, il s'eft mépris, elles font imprimées à la fin d'un des Romans de *Montreux*, qui font en grand nombre, & qui ne valent pas mieux que fes Pieces de Théatre. Il mourut en 1610.

MONVEL (M.), Comédien du Roi & Auteur, dont les talents font connus, donna aux François, en 1777, la Comédie de *l'Amant bourru*, qui eut le plus grand fuccès. Le Public fe flatte qu'il confacrera fa Mufe au Théatre, où il applaudit journellement fes talents qui augmentent de plus en plus ; il a travaillé avec le même fuccès pour le Théatre Italien ; actuellement au Théatre en 1780.

MORAIS (Poitier de), Capitaine des Chaffes, Auteur de *Don Cartagne*, Chaffeur errant, Comédie en cinq Actes, en vers, manufcrite, *in*-4°. en 1700; du *Difficile*, en cinq Actes, en profe, manufcrit, mêmes année & format; de *Pæfophile, ou le Joueur*, Comedie en cinq Actes, en profe, avec un Prologue, *idem*; de *Brotekolacas ou la fauffe Reffufcitée*, Tragi-Comédie en trois

Actes, en vers, *idem*; de *Henri*, Tragi-Comédie en cinq Actes, en vers, manuscrite, *in-*4°. sans date.

MORAN, Jésuite à Lyon, n'est connu que par une Tragédie chrétienne, intitulée, *Néon*, jouée en 1704; l'édition de cette Piece dans la même année, *in-*12, à Lyon, chez *Jacques Léon*, est remplie de fautes.

MORAND (Pierre), né à Arles en Provence, Gentilhomme, mort en 1757, mit au Théatre sa premiere Piece intitulée *Téglis*, le 19 Septembre 1735, elle eut du succes. Elle avoit été jouée d'abord à l'Arsenal, chez Madame la Duchesse *du Maine*, en 1734, sous le titre de *Pynnus & Téglis*; en 1736, il fit jouer *Childeric*, Tragédie : cette Piece pensa tomber à la premiere représentation, par l'imprudence d'un Acteur, qui, ayant une lettre à la main, en conséquence de son Rôle, ne pouvant arriver en Scene, par le grand nombre de spectateurs sur le Théatre qui s'opposoient à son passage, haussa son bras, qui fit voir l'épître : alors un plaisant du Parterre s'écria, *place au Facteur*, ce qui fut répété si haut & tant de fois par tous ceux qui y étoient, & avec tant de huées, qu'à peine la Piece fut-elle achevée; heureusement qu'à la seconde représentation l'Auteur supprima la lettre, & par ce moyen, la Tragédie fut continuée depuis avec succes, & dédiée à la Reine; les autres Pieces de ce Poëte sont, *l'Enlévement imprévu*, Comédie en un Acte, en prose, non représentée; *la Vengeance trompée*, Comédie, en prose, mise

au Théatre d'Arles, le 15 Septembre 1743; *Mégare*, Tragédie, représentée à Paris, le 19 Octobre 1748, qui tomba à la premiere préfentation. Il a travaillé auffi pour le Théatre Italien, où il a été plus heureux; toutes fes Pieces ont été imprimées à Paris, en 1751, *in-*12, chez *Jorry*.

MORANDET (M.) n'eft connu que par la Comédie du *Qui-pro-quo*, qui fut repréfentée en 1747, fans aucun fuceès; l'Auteur étoit dans ce temps-là Secretaire de Madame la Comteffe *de Touloufe*.

MORELLE (de la), on trouve un grand éloge de ce Poëte dans un Sonnet de *Malherbe*; il n'eft cependant connu que par deux Pieces, *Endimion*, ou *le Raviffement*, Tragi-Comédie, Paftorale en cinq Actes, en vers, dédiée à Madame la Ducheffe *d'Orléans*, imprimée à Paris en 1627, *in-*8°. chez *Henri Sara*; & *Philine*, ou *l'Amour contraire*, Paftorale en cinq Actes, en vers, dédiée à la Princeffe *de Guémenée*, imprimée à Paris, en 1630 *in-*8". chez *Martin Collat*.

MORET n'eft connu que par une Tragédie intitulée, *Timoclée*, ou *la Générofité d'Alexandre*, repréfentée & imprimée en 1518.

MORET, Pere de la Doctrine Chrétienne, Profeffeur des Humanités du premier College de Touloufe, donna, en 1699, une Tragédie en trois Actes, en vers, intitulée *le Sacrifice d'Abraham*, imprimée dans la même année, *in* 12., à Touloufe, chez *Gillet le Camus*.

MORINIERE (Adrien-Claude le Fort de la),

né à Paris, Auteur des *Vapeurs*, Comédie en un Acte, en vers, non repréſentée, imprimée avec des Vaudevilles notés à la fin, à Paris, en 1752, *in-12*, chez *Prault*; *le Temple de la Pareſſe*, ou *le Triomphe du Travail*, Comédie non repréſentée, en un Acte, en vers, avec un Prologue & un Divertiſſement, imprimée à Paris, en 1753, *in-12*, chez *Prault*. Il mourut en 1771.

MOBISOT, Auteur de *Pierre & Pernette*, ou *le Galant-Jardinier*, Comédie en deux Actes, en vers, imprimée à Marſeille, en 1758, *in-8°*. chez *Antoine Favet*.

MORLIERE (M. Charles-Jacques-Louis-Auguſte de la), ſieur de la *Rochette*, Chevalier de l'Ordre de Chriſt, né à Grenoble, donna, en 1754, une Comédie intitulée, *la Créole*, & *l'Amant déguiſé*, en 1758; il a fait jouer d'autres Pieces au Théatre Italien. Ses Romans d'*Angola* & de *Milord Stanley* ont été beaucoup plus accueillis du Public que ſes Pieces, quoiqu'il entende parfaitement la marche du Théatre.

MOTTE (de la), ancien Poëte, mit au Théatre, en 1631, la Tragédie du *Grand Magus*, à Orange: elle fut imprimée dans la même ville & dans la même année, en 1656, *in-8°*, chez *Edouard Raban*, dédiée à Madame *de Sifrédi*.

MOTTE (Antoine Houdart de la), né à Paris le 17 Janvier 1672, de l'Académie Françoiſe en 1710, étoit un des beaux-eſprits de ce ſiecle là; il eut d'abord du goût pour l'état eccléſiaſtique, il alla même au point qu'il

s'enferma à la Trape pendant quelques mois : celui qu'il avoit naturellement pour le monde l'emporta ; peu de mois après en être forti, il fe livra à celui du Théatre, & mit à celui de l'Opéra *l'Europe galante* ; fon grand fuccès l'encourageant, il fe livra long-temps à ce travail ; il donna enfuite aux François *la Matrône d'Ephefe*, Comédie en un Acte, en profe, en 1702 ; *les Machabées*, Tragédie, en 1721, qu'il dédia au Roi ; l'année fuivante 1722, *Romulus*, qu'il dédia au Régent ; *Inès de Caftro*, en 1723 ; *Œdipe*, Tragédie, en 1726 ; la même en profe, non repréfentée ; *le Talifman*, Comédie en un Acte, en profe, en 1726 ; *le Magnifique*, en deux Actes, en profe, en 1731, imprimée en 1750, *in-*12, à Paris, fans nom d'Imprimeur ; *Richard Minutolo*, Comédie en un Acte, en profe, en 1726 ; *le Calendrier des Vieillards*, en un Acte, en profe, non repréfenté ; *l'Italie galante*, qui renfermoit *l'Oraifon de faint Julien*, Conte de *Lafontaine*, fous le titre du *Talifman* & de *Richard Minutolo*, dont il vient d'être parlé, & du *Magnifique* ; ces deux premieres Pieces ne réuffirent pas, la troifieme eft reftée au Théatre ; les deux petites des *trois Gafcons* & du *Port de Mer*, appartiennent également à *Boindin* & à *la Motte*. Il ne faut pas omettre dans cet article que le vieux *Baron*, âgé de foixante-dix ans, remplit le Rôle du jeune *Machabée* en toquet & en manches pendantes, lorfque l'on repréfenta la Tragédie des *Machabées*, en 1722, qui eut le plus grand fuccès, & lui mérita deux parodies. L'on fe taît ici fur les autres productions de M. de *la*

MOU

Motte, & fur fes bonnes qualités, elles font connues. Il mourut à Paris, le 26 Décembre 1731, âgé de foixante ans. Il étoit accablé d'infirmités depuis plufieurs années, étant aveugle & ne pouvant plus marcher ni fe tenir debout.

MOUFFLE (Pierre), Confeiller du Roi, Lieutenant-Particulier à Magny, & Bailli de Saint-Clair, n'eft connu que par la Tragédie chrétienne du *Fils exilé*, ou *le Martyre de Saint Clair*, qu'il mit au Théatre en 1647 & en 1656; imprimée en 1647, *in*-4°. Paris, chez *Charles Chenault*.

MOULON (Georges-Matthieu), ancien Maître des Requêtes, né en 1708, donna, en 1722, en Société, une Comédie en profe intitulée, *l'Amour Diable*, que l'on admira pendant long temps.

MOUQUÉ, ou MOUQUE (Jean), de Boulogne, n'eft connu que par une Paftorale fatyrique qu'il fit repréfenter en 1612, fous le titre de *l'Amour déplumé*, ou *la Victoire de l'Amour divin*, Paftorale chrétienne en cinq Actes, en vers, imprimée à Paris en 1612, *in*-8°. chez *Charles Chapelain*.

NAD

NADAL (Auguftin), né à Poitiers en 1659; lorfqu'il eut fait fes études, il paffa à Paris, où peu de temps après s'étant dévoué à l'état eccléfiaftique, il fut choifi pour préfider à l'éducation du jeune Comte *de Valençay*, qui fut tué depuis en 1704, à la bataille d'Ochtet; la protection de M. le Duc *d'Aumont*, qui le

choisit pour son Secrétaire d'Ambassade en Angleterre, dont il s'acquitta dignement, lui fit obtenir à son retour à Paris l'Abbaye d'*Oudeauville* dans le Boulonois; en 1706, il avoit été nommé de l'Académie des Belles-Lettres; en 1715, il donna au Public beaucoup d'Ouvrages qui furent estimés; ceux qu'il a faits pour le Théatre sont, les Tragédies de *Saül*, imprimée en 1731, *in*-8°. chez la veuve *Ribou*, dédiée à S. A. R. Mgr. le Duc *d'Orléans* ; *Hérode*, Tragédie, imprimée en 1709, *in*-12, Paris, chez *Pierre Ribou*; *Antiochus*, ou *les Machabées*, Tragédie, imprimée en 1703, *in*-12, chez la veuve *Ribou*; *Marianne*, Tragédie, imprimée en 1725, *in*-12, *idem*; *OJarphis*, ou *Moïse*, Tragédie, imprimée en 1728, *in*-12, à Paris, chez *Pierre Ribou*. L'Abbé *Nadal* s'étant retiré à Poitiers, y mourut en 1741, âgé de quatre-vingt-deux ans.

NANCEL (Pierre de). Les Pieces de Théatre de cet ancien Poëte sont, *Dina*, ou *le Ravissement*, Tragédie en cinq Actes, avec des Chœurs, sans distinction de Scenes; *Josué*, ou *le Sac de Jéricho*, de même ; *Debora*, ou *la Délivrance*, de même ; ces trois Pieces sont imprimées dans le volume qui a pour titre, *le Théatre sacré de Pierre Nancel*, dédié au Roi, en 1607, *in*-8°. Paris, chez *Claude Morel*.

NANTEUIL Comédien de la Reine, en 1664, est l'Auteur des Comédies de *l'Amour Sentinelle*, ou *le Cadenat forcé*, Comédie en trois Actes, en vers, dédiée à M. le Prince *d'Orange*, imprimée à La-Haye, en 1672, *in*-12, sans nom d'Imprimeur; de *l'Amour* du Comte

de Roquefeuille, ou *le Docteur Extravagant*, Comédie en un Acte, en vers de quatre pieds, dédiée à M. *de Naſſau*, imprimée à La-Haye, en 1672, *in*-12, ſans nom d'Imprimeur; de *l'Amante inviſible*, Comédie en cinq Actes, en vers, dédiée à S. A. S. Madame la Ducheſſe *de Brunſwick*, imprimée à Hanover, en 1670, *in*-8°. chez *Wol Yong, Setiwen Oeman*. On attribue encore à ce Comédien *les Brouilleries nocturnes*, Comédie repréſentée en 1669; & *le Campagnard dupé*, Comédie, en 1671, quoiqu'il ſoit très-ſûr que cette derniere eſt d'un Anonyme.

NAQUET (Pierre), né en 1729, fit jouer ſur les Théatres de Province, *les Eaux de Paſſy*, ou *les Coquettes à la mode*, Comédie en un Acte, en proſe, jouée en Société, imprimée en 1761, *in* 8°. à Paris; *le Peintre*, Comédie en un Acte, en proſe, imprimée en 1760; *l'Heureuſe Mépriſe*, ou *les Eaux de Paſſy*, en 1760: pour ce qui eſt de celle de *l'Amour conſtant*, dont il eſt auſſi l'Auteur, elle n'a été ni jouée ni imprimée.

NAVIERES (Charles) donna en 1584 une Tragi-Comédie, ſous le titre de *Philandre*, on ne connoiſſoit dans ce temps-là cet Auteur que ſous le nom du Paſteur *Monopolitain*.

NÉEL, ſans une Comédie en trois Actes, en vers, repréſentée en 1678, ſous le titre de *l'Illuſion groteſque*, ou du *feint Négromancien*, ce Poëte ne ſeroit pas connu; cette Piece fut dédiée à Madame *Desglans*, & imprimée dans la même année, *in*-12, Rouen, chez *Antoine Maury*, &c.

NERÉE (R. P.) n'eſt connu que par *le Triomphe de la Ligue*, Tragédie en cinq Actes,

imprimée à Leyde, en 1607, *in-12*, chez *Thomas Boſſan*. Les noms des Acteurs ſont déguiſés ſous des Anagrammes, *Geſu*, *Jeuſoye*, *Numiade*, *Valardin*, *Virteze*, déſignent ceux de *Guiſe*, *Joyeuſe*, *du Maine*. Voyez *Mathieu*, (Pierre;) *Beauchamps* attribue cette Piece à ce Poëte, ſous le nom de *la Guiſiade* : celle-ci eſt fortement écrite, pleine de mâles penſées, coupée quelquefois par des Chœurs.

NEVEU (Magdeleine) étoit de Poitiers, elle avoit fait d'excellentes études, ainſi que ſa fille *Catherine Fredonneau*, plus connue ſous le nom de *Desroches*. Elles étoient l'une & l'autre ſavantes, ſpirituelles, très aimables, & toujours ſuivies de pluſieurs adorateurs. Celle-ci, quelqu'avantageux que fuſſent les partis qui ſe préſenterent pour l'épouſer, ne voulut jamais ſe marier; ſa mere, ſollicitée de même pour convoler en de ſecondes nôces, perſévéra dans la même réſolution; ces jolies femmes furent depuis l'admiration & l'honneur de leur ſiecle. *Dupaſquier* nous l'apprend, & que leur maiſon étoit le rendez-vous de tous les beaux-eſprits de la Capitale. Elles moururent toutes les deux de la peſte le même jour, en 1587. *De Guerſans*, homme de Lettres, éperdument amoureux de Mademoiſelle *Deſroches*, fit imprimer les Pieces de Théatre de *Panthée* & de *Tobie*, Tragédies, ſous les noms de la mere & de la fille, ainſi qu'une Bergerie à ſix perſonnages, *Catherine Fredonet* lui étoit chere au point qu'il mourut de chagrin en 1583; de ce qu'il n'avoit pu parvenir à l'obtenir en mariage.

NEUFVILLENAINE, admirateur de la Comédie de *Scanarelle*, ou *le Cocu imaginaire* de *Moliere*,

ayant fait part à un ami en Province, du plaifir que cette Piece lui avoit fait, le pria inftamment de lui en envoyer l'extrait ; pour mieux s'acquitter de cette commiffion, *Neufvillenaine*, après en avoir fuivi fix repréfentations, la retint par cœur, l'écrivit, & l'envoya. Dans les copies qui en coururent, s'étant apperçu qu'elles étoient fautives, il la fit imprimer fur la fienne, la dédia à *Moliere*, & la lui envoya : elle eft fans date, *in*-12, fans noms de Ville ni d'Imprimeur.

NICOLE n'eft connu que par une Tragi-Comédie intitulée, *le Phantôme*, Comédie en cinq Actes, en vers, repréfentée & imprimée en 1656, *in*-12, Paris, chez *Charles de Sercy* ; elle eft dédiée à M^e. *de Bonnelle*.

NISMES (Jean-François de), Prédicateur Récollet à Autun, n'eft placé ici, que pour avoir fait imprimer dans cette Ville une Tragédie intitulée, *la feinte Cécile*, en 1662, *in*-8°. chez *Blaife Simon*, qu'il dédia à Madame *de la Baume*, Abbeffe de Saint-Andoche. L'Argument renferme en entier la vie de *Sainte Thérefe*.

NOBLE (Euftache Jénetiere le), connu par un grand nombre d'Ouvrages, né à Troyes, en 1643, d'une famille diftinguée dans le Pays Meffin, fut Procureur-Général du Parlement de Metz. Sa mauvaife conduite, lorfqu'il fut nommé à cette place la lui fit perdre, & le mettre en prifon, où il refta jufqu'à fa mort en 1711 ; il étoit fi pauvre, qu'il fut enterré par charité. Il compofa quatre Pieces de Théatre : celles qu'il fit pour les François, font, *Taleftris*, Reine des Amazones, Tragédie, avec une Préface, imprimée à Paris, fans date, chez la veuve

Châtelain, à la tête de laquelle on lit au frontispice, avant le titre de la Piece, *la Promenade de Gentilly à Vincennes*, ou, &c. cette Piece fut refusée par les Comédiens, à la troisieme lecture; la seconde, ayant pour titre *le Fourbe*, Comédie en trois Actes, en prose, fut reçue; ils en donnerent la premiere représentation le 14 Février 1693, mais le tapage fut si grand, qu'elle ne fut pas achevée, & que l'on fut obligé de substituer à sa place *le Médecin malgré lui*.

NOGUERRES donna, en 1660, sur le Théatre de Bordeaux, une Tragédie, intitulée *la Mort de Manlius*, dont deux modernes Ecrivains ont tiré parti dans les Pieces de ce titre, qu'ils ont données depuis aux François. Elle fut imprimée en 1660, *in*-12, à Bordeaux, chez *Jacques Mongiron Millange*, & dédiée à M. le Duc *d'Epernon*; elle est très-rare.

NONANTES n'est connu que par une Comédie représentée en 1722, intitulée, *l'Après-dînée des Dames de la Juiverie*, Comédie en trois Actes, en prose, imprimée à Nantes, en 1722, *in*-12, chez *Nicolas Verger*.

NONDON n'est ici placé que par une Tragédie de *Cyrus*, dont il est l'Auteur, représentée en 1642.

NORRY (Miles), Gentilhomme de Chartres, Philosophe Mathématicien, vivoit en 1584; il composa dans sa jeunesse, *les trois Journées d'Elie*, *Amnon & Tamar*, ainsi que beaucoup de Pieces, dont la tradition nous a à peine conservé les titres; toutes furent représentées par les Enfants sans souci.

NOUE (Jean-Baptiste la), ci-devant Co-

médien du Roi, né à Meaux, n'eut pas plutôt achevé ses études, qu'il prit le parti du Théatre. Il débuta d'abord aux Italiens, par une Comédie intitulée, *le Retour de Mars*, en 1735, qui eut beaucoup de succès ; en 1739, il donna aux François sa Tragédie de *Mahomet II*, représentéé le 23 Février, & imprimée dans la même année, *in-8º*. Paris, chez *Prault*, dont la réussite lui mérita son ordre de début & sa réception à ce Théatre : il y fit jouer depuis *la Coquette corrigée*, Comédie en cinq Actes, en vers, le 23 Février 1756, qui fut imprimée l'année suivante, *in-8º*. chez *Duchesne*. Cette Piece eut le plus grand succès, & est restée au Théatre, ainsi que sa Tragédie, imprimée en 1757, *in-8º*. reprise dans la même année, en 1777 & en 1779. Il se retira à la clôture de 1757, & mourut le 13 Novembre 1760. C'étoit, malgré les défauts de sa conformation, un Acteur excellent : ses mœurs ont toujours été pures. On ne doit pas omettre qu'il donna à la Cour, en 1746, une Comédie-Ballet intitulée, *Zelisca*, qui y fut fort accueillie.

NOUGARET (M. Pierre de B.), né à la Rochelle, en 1742, a travaillé jusqu'ici pour les Théatres de Province & pour plusieurs de la Capitale ; les Pieces qu'il a fait jouer en Société, relatives aux François, sont : *la Bergere des Alpes*, tirée des *Contes Moraux* de M. de Marmontel, jouée & imprimée à Lyon, en 1763 ; *Saint-Symphorien*, Tragédie chrétienne en trois Actes, jouée dans un College près de Besançon, dans la même année ; *les Nouveaux Originaux*, Comédie en un Acte, en vers, *idem.* ; *le Mari du*

temps passé ; le *Vuidangeur sensible*, Drame en trois Actes, en prose ; *la Grippe*, Comédie en un Acte, en prose, imprimée, avec des réflexions sur l'état présent du Théatre François, &c. Ce jeune Poëte a du feu & du génie : il y a tout à esperer de ses talents.

Nouvellon (Nicol. l'Héritier), né en Normandie, Mousquetaire, depuis Officier aux Gardes, Historiographe de France & Trésorier, mit au Théatre, en 1639, une Tragédie intitulée, *Amphitrion*, ou *Hercule furieux*, imprimée dans la même année, *in-4°*. à Paris, chez *Toussaint Quinet* ; & *le grand Clovis*, premier Roi Chrétien, Tragi-Comédie dédiée au Cardinal *de Mazarin*. Il n'y a d'imprimée que l'épître dédicatoire, précédée du frontispice de la Piece ; le reste est manuscrit. Ce Poëte mourut l'an 1681.

ODE

Odet de Tournebu, fils du célebre *Adrien de Turnebe*, né à Paris en 1550, où il fut Premier Président de la Cour des Monnoies ; mort d'une fievre chaude en 1581, connu pour le Théatre par la Comédie des *Contents*, en cinq Actes, en prose, avec un Prologue, imprimée en 1584, *in-8°*. Paris, chez *Félix le Magnier*.

Odierne n'est connu que par la Comédie du *Marié égaré*, qui fut représentée en 1739, jouée avec *la Méprise* & *la Suivante*. Il garda l'anonyme, & fit bien.

Oleson donna, en 1520, le *Myftere de l'Edification*, & *Dédicace de Notre-Dame du Puy*, à trente-cinq Personnages.

OLENIX DU MONTSACRÉ, Anagramme. Voyez *Montreux*.

OLRY de Loriande, Ingénieur du Roi, n'est connu que par une Tragédie intitulée, *le Héros très-Chrétien*, Tragi-Comédie, dédiée à S. A. S. M. le Prince *de Turenne*, par un Sonnet, qu'il mit au Théâtre en 1669, imprimée en 1667, *in-*12, Paris, chez *Pierre Bienfait*.

ORIET (Didier) donna, en 1581, une Tragédie intitulée, *Suzanne*, imprimée dans la même année, *in-*4°.

ORVILLE (le Valois d'), Auteur de plusieurs ouvrages, mais qui n'est ici placé que pour la Comédie des *Souhaits pour le Roi*, jouée en 1745, à laquelle le Comédien *du Bois*, mort depuis, a eu part.

ORTIQUE (Pierre d'), sieur *de Vaumotiere*, d'une très-bonne famille de Provence, né à Apt, écrivoit fort agréablement : on a de lui plusieurs Romans qui eurent de la réputation dans leur temps. Il acheva celui de *Pharamond* de *la Calprenede*, comme il a été dit à l'article de cet Auteur ; il fut quelque temps enfermé au Châtelet pour dettes : *Richelet* eut la bassesse de le lui reprocher. *Ortique* n'a composé qu'une Comédie intitulée, *le bon Mari*, qu'il mit au Théatre en 1678. Voyez le *Mercure* de cette année, page 84, tome 3.

OUVILLE (Antoine le Métel, sieur d'), Ingénieur-Géographe, étoit frere de l'Abbé de *Boisrobert* ; dont il a été parlé en son lieu ; il est connu par son goût & par ses Pieces de Théatre ; il est Auteur d'un recueil de Contes qui furent fort accueillis dans leur temps, & qui le sont

Tome II. R

encore aujourd'hui. Les Pieces de Théatre dont il eſt l'Auteur ſont : *les Trahiſons d'Arbiſan*, Tragi-Comédie, repréſentée à l'Hôtel de Bourgogne, en 1637; *la Dame inviſible*, Comédie, en 1641; *les fauſſes Vérités*, Comédie, en 1642; *l'Abſent de chez ſoi*, en 1643; *Aimer ſans ſavoir qui*, dans la même année; *la Dame ſuivante*, en 1645; *les Morts vivants*, Tragi-Comédie, en 1645; *Jodelet Aſtrologue*, en 1646; *la Coëffeuſe à la mode*, en 1646; & *les Soupçons ſur les Apparences*, Comédie héroïque, en 1650.

OUYN (Jacques), né a Louviers en Normandie, n'eſt connu que par la Tragédie de *Tobie*, en cinq Actes, en vers, tirée de la *Sainte-Bible*, repréſentée en 1597, dédiée à Madame *du Roullet*, imprimée à Rouen, en 1606, *in-12*, chez *Raphaël du Petit-Val.* Le Privilege du 4 Octobre 1597. Le ſujet de cette Piece eſt l'*Hiſtoire des deux Tobie.*

PAG

PACARONI (le Chevalier de), Auteur de pluſieurs ouvrages; mais il n'a compoſé pour le Théatre François que la Tragédie de *Bajazet*, donnée en 1739; elle fut retirée après la cinquieme repréſentation.

PAGEAU de Vendôme; cet ancien Poëte eſt Auteur de *Birathie*, Tragédie en cinq Actes, envers, avec des Chœurs, & de *Monime* Tragédie en cinq Actes, en vers avec des Chœurs: ces deux Pieces ſont imprimées dans les *Œuvres poëtiques* de *Margarit Pageau*, publiées à Paris, en 1600, *in-12*, chez *Jean Hanſard.* Il eſt ſurprenant que

ces deux Pieces foient du même Auteur; la premiere est passable pour le siecle; la seconde est détestable.

PAGES (M.) n'est connu que par une Tragédie jouée en Société en 1739, intitulée, *Phalaris*.

PALAPRAT (Jean), Sieur *de Bigot*, né en 1650, à Toulouse, étoit d'une famille distinguée : il fut dans sa jeunesse Secretaire du Duc *de Vendôme*, Grand-Prieur de France, & dans un âge avancé Doyen des Capitouls de cette Ville. Il s'unit par les liens de l'amitié la plus tendre à l'Abbé *Brueys*, avec lequel il composa la plus grande partie des Pieces qu'il donna au Théatre; il étoit d'une liaison & d'une gaieté douce qui lui attiroient l'estime de tous ceux dont il étoit connu. L'intimité qui régnoit entre lui & l'ami dont il vient d'être parlé, avoit jeté un louche sur les Pieces de ces deux Auteurs qu'il n'auroit pas été facile d'éclaircir sans l'édition de 1753, par *Briasson*, dans laquelle chacune des Pieces quelle renferme, appartient réellement à l'Auteur désigné; l'Editeur ne l'ayant inscrit qu'en vertu de déclaration signée de la main de celui qui la composa; en conséquence *Palaprat* est le seul Auteur de celles-ci : *le Secret révélé*, Comédie en un Acte, en prose, en 1690; *les Sifflets*, Prologue du *Grondeur*, en un Acte, en vers, en 1691; *la Prude du temps*, Comédie en cinq Actes, en vers, en 1678; *le Ballet extravagant*, en un Acte, en prose, en 1690; *le Concert ridicule*, en 1689. On lui attribue encore ces Pieces, qui n'ont point été, en partie, représentées ni imprimées : *les Fourbes heureux*; *les Veuves du Lansquenet*; & *les Dervis*, toutes

Comédies. On ne parle point ici des Pieces qu'il a mises au Théatre Italien.

PALISSOT DE MONTENOY (M. Charles), né à Nancy le 3 Janvier 1730, fils d'un Avocat de cette Ville, de fort bonne maison : après avoir fait ses études à Pont-à-Mousson, il vint à Paris, où il y étudia son Droit, &, par délassement, s'occupa de la lecture des meilleurs Poëtes Latins & François. Depuis, ayant pris du goût pour le Théatre, il composa une Tragédie intitulée, *Pharaon*. M. *de Léri* nous apprend qu'elle fut présentée aux Comédiens, qui lui accorderent, en cette considération, son entrée, sans dire si elle fut reçue ou non : ce qu'il y a de positif, c'est que cette lecture n'est point consignée dans les regiftres, & que cette Tragédie n'a pas été jouée ; ce qui n'est pas aussi douteux, c'est que cet Auteur a fait de très-jolis Ouvrages & les Pieces suivantes : *Zarès*, Tragédie représentée le 3 Juin 1751, imprimée dans la même année, *in*-12, à Paris, chez *Sébastien Jorry*; *les Tuteurs*, Comédie en deux Actes, en vers, donnée le 5 Août 1754, imprimée en 1755, *in*-12, Paris, chez *Duchesne*; *le Cercle*, Comédie critique en un Acte, en prose, jouée à Nancy, en 1755, imprimée l'année suivante; *les Philosophes*, Comédie en trois Actes, en vers, jouée aux François, avec succès, le 2 Mai 1760, qui donna lieu à des applications & à bien des critiques, imprimée dans la même année, *in*-12; *le Rival par ressemblance*, ou *les Méprises*, Comédie en cinq Actes, en vers de dix syllabes, représentée le 7 Juin 1762, imprimée *in* - 12, Paris, chez *Du-*

chefne. Il a fait auſſi *l'Homme dangereux*, arrêtée au moment d'être jouée ; & *les Courtiſannes*, refuſée par les Comédiens. Quoique cet Auteur m'ait maltraité dans une de ſes Pieces, je finirai l'article par une vérité, c'eſt que s'il s'étoit livré entiérement au Théatre, il ſeroit un des bons Dramatiques du ſiecle. Ses Pieces de Société & ſes Poéſies ſont très-jolies & en ſont les garants.

PANNART (Charles-François), né à Nogent-le-Roi : ce Poëte agréable, ingénieux qui a tant travaillé pour tous les Théatres de Paris, n'a compoſé qu'une ſeule Comédie pour le François, intitulée, *le Retour de Milan*, préſentée aux Comédiens & reçue en 1748 ; mais un ordre ſupérieur en ayant défendu la repréſentation, l'Auteur la retira, & l'on ignore ce que le manuſcrit eſt devenu. Il mourut en 1765.

PAPILLON (Marc), Seigneur de l'Aſphriſe, beaucoup plus connu ſous ce dernier nom que par le premier ; tout ce qu'on ſait de lui, relativement au Théatre François, c'eſt qu'il eſt l'Auteur d'une Piece intitulée, *Nouvelle tragi-comique*, en cinq Actes, en vers, ſans diſtinction de Scenes, dédiée à *Céſar*, Duc *de Bourbon*, imprimée à Paris, dans un volume qui a pour titre, *les Premieres Œuvres Poétiques du Capitaine l'Aſphriſe*, en 1559, *in-12*, chez *Jean Goſſelin*. On a de ce Poëte un Sonnet, dans lequel il ſe plaint de toutes les traverſes qu'il a eſſuyées dans ſa vie, au nombre deſquelles il compte trois années de rigueurs de la part d'une belle inhumaine qui ne voulut jamais répondre à ſon amour. Il mourut en 1599.

PARASOLS, né à Siſteron ; les Tragédies

dont il est l'Auteur, sont au nombre de cinq, & chacune sous le titre des *Gestes de Jeanne*, Reine de Naples. L'on doit présumer, par cet exposé, que ces Pieces renferment toute l'histoire de cette Princesse, que *Parasols* a mise en action à mesure qu'elle lui en a fourni les sujets. Il mourut en 1583.

PARFAICT (François) l'aîné, né à Paris le 10 Mai 1668, mort dans cette ville le 25 Octobre 1755, & *Claude* son frere, vivant en 1780, Auteurs conjointement de plusieurs Ouvrages sur les Théatres, & connu plus particuliérement par une *Histoire du Théatre François* en quinze volumes ; l'opinion a toujours été que M. son frere, qui vit encore, avoit eu part à la Comédie du *Dénouement imprévu*, de *Marivaux*, représentée en 1724, & à celle de *la Fausse Suivante*, du même Auteur, jouée aux Italiens dans la même année. Voyez les *Tablettes Dramatiques*, Supplément de l'année 1753 & 1754, page 15.

PARIS (François), de Bar-sur-Aube, n'est connu que par une Tragédie de *Cyrus*, dont j'ai vu le manuscrit dans le Cabinet de feu M. *de Bombarde* ; aucun Ecrivain du Théatre François n'en a parlé.

PARMENTIER n'est connu pour le Théatre François, que par une seule Comédie intitulée, *le Bal de Passy*, représentée, sans aucun succès, en 1741 : bien des gens prétendoient qu'il avoit eu part à plusieurs Pieces que M. *Favart* a données au Théatre Italien ; mais il est reconnu qu'il n'a travaillé, en société avec ce laborieux Ecrivain, qu'aux deux Opéra-Comiques des *Epoux* & de *la Fausse Duegne*.

PARTHENAY (Catherine de), fille & héritiere *de Parthenay-l'Archevêque*, Seigneur de Soubife, & *d'Antoinette Bouchard d'Aubeterre*, née en 1552; d'abord mariée en 1568, au Baron *de Pontkuellevé*, tué le jour du maffacre de la Saint-Barthelemy, & depuis, en 1575, avec *René II*, Vicomte *de Rohan*, dont elle eut le fameux Duc *de Rohan*, le Duc *de Soubife* & trois filles. Après la prife de la Rochelle, en 1628, elle fut enfermée au Château de Niort, quoiqu'elle fût âgée alors de foixante-quatorze ans; cette Princeffe avoit infiniment d'efprit: elle étoit verfée dans la connoiffance des Belles-Lettres, & entendoit bien l'art du Théatre; elle fit jouer à la Rochelle, en 1574, une Tragédie de fa compofition, intitulée, *Holopherne*, qui eut le plus grand fuccès; elle donna depuis plufieurs autres Pieces dans les deux genres, dont les titres ne font pas venus jufqu'à nous, fa modeftie n'ayant pas permis qu'elles fuffent imprimées. Elle mourut, au Parc en Poitou, en 1631, âgée de foixante-dix-fept ans.

PASCAL (Mademoifelle Françoife), née à Lyon, mit au Théatre de cette ville, en 1655, une Tragédie intitulée, *Endimion*; & en 1664, une Comédie, fous le titre d'une Tragi-Comédie intitulée, *Agatonphile, Martyre*, imprimée dans la même année, à Lyon, *in-8°.* chez *Clément Petit*; *Endimion*, Tragi-Comédie, en 1657, *in-8°.* Lyon, chez le même Libraire; *Séfoftris*, Tragi-Comédie, en 1661, *in-12*, Lyon, chez *Antoine Auffrai*; le *Vieillard amoureux, ou l'heureufe Feinte*, Piece comique, en un

Acte, en vers, en 1664, *in*-12, Lyon, chez le même Libraire; *l'Amoureux extravagant*, Comédie en un Acte, en vers, en 1657, *in*-8°. Lyon, chez *Simon Maheret*.

PASQUIER (Etienne) n'est connu que par une Pastorale intitulée, *le Vieillard amoureux*, elle est imprimée dans *les Jeux poétiques* d'*Etienne Pasquier*, en 1610, *in*-8°. Paris, chez *Jean Petitpas*.

PASSERAT est connu par une Tragédie intitulée *Sabinus*, imprimée à Bruxelles, en 1695; par les Comédies de *l'heureux Accident, ou la Maison de Campagne*, en trois Actes, en vers, imprimée à Bruxelles en 1695; & par *le feint Campagnard*, Comédie en un Acte, en vers, imprimée dans la même Ville & dans la même année; il est encore l'Auteur de la Pastorale d'*Amarillis*, entremêlée de Chants & de Danses.

PASTEUR CALIANTHE (le), ou *F. Q. D. B.* n'est connu que par une Tragi-Comédie intitulée, *les Infideles Fideles*, Fable bocagere en cinq Actes, en vers, imprimée à Paris en 1603, *in*-12, chez *Thomas de la Ruelle*, dédiée au Comte *de Caraman* : cette Piece est chargée de beaucoup d'incidents, & n'en est pas moins ennuyeuse.

PASTEUR MONOPOLITAIN (le), ou *Philandre*, mit au Théatre, en 1604; une Comédie intitulée, *les Nôces d'Antiléfine*; c'est une traduction de l'Italien : elle fut imprimée dans la même année.

PATU (M.), né à Paris, Auteur en société avec M. *Portelance*, d'une Comédie intitulée, *les Adieux du Goût*, représentée en 1754; il donna, deux ans après, la traduc-

tion de plusieurs petites Pieces du Théatre Anglois. Il mourut en 1758.

PAUL (Guy de Saint-), Recteur de l'Université de Paris, donna au College du Plessis, en 1754, sa Tragédie de *Néron*, & une Pastourelle de son invention.

PAUMERELLE (M. l'Abbé) est connu par une Piece intitulée *l'Asyle de l'Amour*, donnée à l'occasion du Mariage de Mgr. *le Dauphin*, aujourd'hui *Louis XVI*, à la bienfaisance duquel je dois la conservation de mes jours & mon bonheur : que le Ciel conserve à cet auguste & digne Monarque, la vie la plus longue & le comble des félicités !

PÉCHANTRÉ, né à Toulouse en 1639, fils d'un Chirurgien de cette ville ; il fit d'excellentes études, il entendoit parfaitement les Auteurs latins, & les expliquoit avec la plus grande facilité ; il n'étoit point à son aise, ce qui l'empêchoit de vivre dans un monde distingué. On ne rapporte point ici l'aventure qui lui arriva dans un cabaret, à l'occasion de sa Tragédie de *Néron*, parce qu'elle n'est ignorée de personne ; il remporta trois fois les Prix des Jeux Floraux, ce qui l'engagea à travailler pour le Théatre dès qu'il fut à Paris ; quelque peu à son aise qu'il fût, il alla pendant quelque temps aux François pour en prendre le ton ; dès qu'il crut le connoître, il composa une Tragédie, & ne voulant point hasarder un refus, il la lut à *Baron*, dont il avoit fait la connoissance ; le Comédien ayant ses raisons pour la dénigrer, l'assura qu'elle tomberoit, s'il avoit l'imprudence de la faire jouer, & jugeant, à la tristesse

& à l'habit de l'Auteur, qu'il pourroit l'acheter à bon marché, & lui en offrit deux cents francs, en ajoutant qu'il feroit en forte, par des corrections, de retirer cette fomme ; *Péchantré*, néfimple, donna dans le piege, & vendit *Geta* pour le prix offert ; quelques jours après il rencontra *Champmêlé*, auquel il fit part de fon marché avec *Baron* : celui-ci voulut voir la Tragédie ; après l'avoir lue, il lui dit que *Baron* s'étoit moqué de lui, que fa Tragédie étoit bonne, qu'il reportât fur le champ les vingt piftoles, retirât fa Piece, & qu'il fe chargeoit du refte ; jugeant, à l'embarras de *Péchantré*, qu'il avoit mangé fon argent, ce qui n'étoit que trop vrai, il lui compta la fomme : l'Auteur ayant retiré fa Tragédie, la lut : elle fut reçue, jouée le 29 Janvier 1687, avec le plus grand fuccès, & lui valut beaucoup d'argent. Les autres Pieces de *Péchantré* font : *Jugurtha, Roi de Numidie*, Tragédie, repréfentée en 1693, non imprimée ; *la Mort de Néron*, Tragédie, jouée le 21 Février 1703 ; il mit auffi au Théatre du College d'Harcourt, la Tragédie de *Jofeph vendu par fes Freres*, & celle du *Sacrifice d'Abraham*, qui eurent autant de fuccès que fes autres Pieces. Il mourut en 1708.

PEDAULT n'eft connu que par une Tragédie intitulée, *la Décolation de Saint Jean-Baptifte*, encore ignore-t-on la date de fa repréfentation. Voyez *Beauchamps*, dans fa Table alphabétique des Pieces de Théatre, de fes *Recherches*.

PÉLEGRIN (Simon-Jofeph), Abbé, né en 1663, à Marfeille, d'un Confeiller au Siege de cette ville ; fon premier état fut d'être Moine

dans l'Ordre des Servites, à Moutiers ; au bout de quelques mois, il se lassa de la vie qu'il menoit, passa sur un vaisseau qui alloit mettre à la voile, en qualité d'Aumônier ; & à son retour, en 1700, il s'établit à Paris, où il s'attacha à la Poésie, dans la vue d'en tirer parti, se trouvant alors sans aucune autre ressource ; son premier Ouvrage fut une Lettre au Roi, sur le glorieux succès de ses armes en 1704 : elle remporta le Prix de l'Académie Françoise ; en le recevant, il apprit qu'il l'avoit emporté sur un concurrent dont le mérite avoit balancé les suffrages ; il demanda à voir ce morceau de Poésie, & reconnut avec satisfaction que c'étoit une Ode dont il étoit l'Auteur. Madame *de Maintenon* ayant été instruite de cette singularité, voulut voir celui qui en étoit l'objet ; l'Abbé *Pélegrin* profita d'une occasion aussi heureuse pour se mettre à l'abri des poursuites de l'Ordre des Servites, qui exigeoit qu'il rentrât dans son Couvent : elle lui obtint une dispense du Pape, qui lui permit de passer dans celui de Cluny, ce qui lui procura la liberté de résider à Paris, où tout le monde sait combien d'Ouvrages sont sortis de sa plume. Les Pieces de Théatre dont il est l'Auteur, sont : *Polydore*, représentée avec succès, le 6 Novembre 1705, imprimée en 1706, *in*-12, à Paris, chez *Pierre Leblanc*, *Brunet*, & *le Breton*; *la Mort d'Ulisse*, en 1706, qui eut treize représentations, imprimée en 1707, *in* 12, Paris, chez *Pierre Ribou* ; *le Nouveau-Monde*, Comédie en trois Actes, en vers, imprimée en 1723, *in*-12 ; *le Divorce de l'Amour & de la Raison*, *suite du Nouveau-Monde*, Comédie en trois

Actes, en vers, imprimée en 1724, *in-*12, Paris, chez la veuve *Ribou*; *le Pastor Fido*, Pastorale héroïque, en trois Actes, en vers libres, imprimée en 1726, *in-*8°. chez *Noël Pissot*; *Pélopée*, Tragédie, en 1733, *in* 8°. chez *François Lebrun*; *Bajazet*, Tragédie, imprimée en 1739, *in-*8°. Paris, chez *Prault*; *Catilina*, Tragédie, en 1742, *in-*8°. chez le même Libraire; *l'Ecole de l'Hymen*, Comédie en trois Actes, en vers & en prose, en 1737, *in-*4°. manuscrite: l'on assure qu'il mit au Théatre, avant les Tragédies dont il vient d'être rendu compte, six Comédies: la premiere, *le Pere intéressé*, sans succès, en 1720, reprise en 1732, sous le titre de *la fausse Inconstance*, aussi sans réussite; *le Nouveau-Monde*, en 1722, où il garda l'anonyme, malgré son succès; *le Divorce de l'Amour & de la Raison*, en 1723, dont la réussite fut médiocre; & *le Pastor Fido*, Pastorale, en 1726, qui n'en eut guere aussi; *l'Ecole de l'Hymen*, ou *l'Amante de son Mari*, donnée sous le nom de *Moreau*, en 1737, dont la représentation fut tumultueuse, & qui fut retirée après la quatrieme. On ne parle point ici de toutes ses autres Pieces, ni de ses productions nombreuses dans tous les genres: *Noëls*, *Harangues*, *Panégyriques*, *Sermons*, *Bouquets*, *Madrigaux*, *Chansons*, *Rondeaux*, *Epithalames*, *Sonnets*, *Ballades*, *Cantiques* & *Pseaumes*. Il fut un Poëte universel: qu'on allât chez lui, dans le besoin, on étoit sûr d'y trouver des vers tout fabriqués sur quelque sujet qu'on pût desirer; il joignit à cette facilité pour le travail, autant de bonté que de simplicité de mœurs: ce qui étoit en lui de plus

respectable, c'est qu'il partageoit avec son frere, qui lui servoit souvent de prête-nom, à cause de son état de Prêtre, & avec sa famille dans le besoin, tout ce qu'il gagnoit. Avec une si belle ame, il méritoit plus de fortune & de considération de la part du Public qui l'a traité avec trop de sévérité. Il mourut à Paris, le 5 Septembre 1745, âgé de quatre-vingt-deux ans. Pour un abrégé, cet article est bien long, mais en vérité ce Poëte excellent étoit trop respectable pour que, lorsque l'occasion s'en offre, on ne rappelle pas sa mémoire, rien n'étant plus injuste que l'oubli dans lequel il est tombé ; tandis qu'on vante journellement des Modernes dont les productions & le mérite sont fort au-dessous des talents de l'Abbé *Pélegrin*.

PELLETIER (M.) n'est connu pour le Dramatique françois, que par une Tragédie intitulée, *Balthazar*, non représentée, imprimée en 1772; il l'est par des Pieces pour le Théatre Italien, & par de jolis Ouvrages.

PERCHE (du), Avocat, est l'Auteur des *Intrigues de la vieille Tour de Rouen*, Comédie, imprimée en 1640, *in-12*, Paris, chez *Cardin Besogne*; de *l'Ambassadeur d'Afrique*, Comédie; de *Rosemonde, ou le Parricide puni*, Tragédie, imprimée à Rouen, en 1640, *in-8°*. chez *Louis Oursel*. Il est peu de Cabinets où l'on puisse trouver ces Pieces, tant elles sont devenues rares.

PERREAU (M.) publia en 1771 un Drame en cinq Actes, sous le titre de *Clarice*, qui mérite d'être lu.

PERRIN (François), né à Autun, Chanoine de cette Ville, mit au Théatre en 1589,

une Comédie intitulée *Sichem*, imprimée dans la même année, à Paris, *in-*12, chez *Guillaume Chaudiere*, la même à Rouen, en 1606, *in-*12, chez *Raphaël du Petit-Val*; *les Ecoliers*, Comédie en cinq Actes, en vers de quatre pieds, imprimée en 1586, *in-*12, Paris, chez *Guillaume Chaudiere*: on attribue aussi à cet ancien Poëte une Tragédie de *Jephté*, en 1589.

PERRON (Louis le Hayer du), Procureur au Bailliage d'Alençon, né dans cette Ville, donna en 1660, une Tragi-Comédie, intitulée, *les heureuses Aventures*, en cinq Actes, en vers, avec un Argument, imprimée à Paris, en 1653, *in-*8°. chez *Antoine de Sommaville*; il est connu par plusieurs Pieces morales & chrétiennes, & l'on ne doit pas omettre qu'il étoit de l'Académie des Belles-Lettres de Caen.

PERUSE (de la), ce Poëte, selon *la Croix-du-Maine*, étoit d'Angoulême, & selon *du Verdier*, de la ville de Poitiers; le premier apprend que *la Peruse* étoit l'intime ami de *Jodele*, & qu'il joua un Rôle dans la Tragédie de *Cléopâtre captive*, de ce premier Dramatique: on fait de plus que le même Poëte avoit commencé une Tragédie intitulée, *Medée*, que sa mort survenue en 1555, l'empêcha d'achever, & qu'il avoit fait imprimer, quelques années auparavant, à Tours, un Recueil *in-*4°. de beaucoup de *Poésies* composées dans sa jeunesse.

PESCHIER (du), né à Paris, très-connu par la Satyre qu'il publia contre *Balzac*, intitulée, *la Comédie des Comédies*, imprimée en 1629, *in-*8°. sous le nom de *du Bary*, chez *la Coste*, à Paris; il est aussi l'Auteur de *l'Amphi-*

théatre Pastoral, ou le sacré Trophée de la Fleur de Lys, &c. Poëme bocager, en cinq Actes, en vers, imprimé à Paris, en 1609, in-12, chez *Abraham Saugrin* Un ami de *Balzac*, M. L. M. voulant se venger de la Satyre de *du Peschier*, publia & fit imprimer à Lyon, en 1630, in-12, *l'Amphitrite*, ou *le Théatre renversé de la Comédie des Comédies abattues*, qui renferme un examen critique de ladite Satyre, dans laquelle il justifie son ami de tous les ridicules qu'on lui avoit supposés.

PESSELIER (Joseph), né à la Ferté-sous-Jouare, Intéressé dans les Affaires du Roi, publia dans sa jeunesse une Comédie intitulée, *la Mascarade du Parnasse*, Comédie en un Acte, en vers, précédée d'un Prologue, & suivie d'un Divertissement, non représentée, imprimée en 1731, in-8°. Paris, chez *Prault*. Il donna aux François, en 1739, le 14 Octobre, *Esope au Parnasse*, qui y eut du succès; il travailla aussi pour les Italiens en 1738, & y eut de la réussite. Il mourut en 1763.

PETALOZZI n'est connu que par sa Tragédie de *Candace*, donnée & imprimée en 1682, in-12.

PETIT n'est connu que par la Comédie donnée sous le titre de *la Promenade de Saint-Severin*, représentée à Bordeaux, en 1722.

PETIT doit être ici placé pour *le Curieux de Province*, ou *l'Oncle dupé*, Comédie en deux Actes, en prose, dont il est l'Auteur; le premier titre forme le premier Acte; le second, le dernier. Cette Comédie fut imprimée à La-Haye, en 1702, in-12, chez *Pierre Usson*.

PETIT (M. l'Abbé), Curé de Monchauvet en Normandie, publia à Londres, en 1754, une Tragédie intitulée, *David & Bethsabée*, non représentée aux dépens de la Société; & *Balthazar*, Tragédie non représentée, imprimée en 1755, *in*-12.

PEYRAND DE BEAUSSOL, né à Lyon, est connu par la Tragédie de *Stratonice*, imprimée en 1756.

PHILONE (Messer), nom supposé; le véritable est *Desmazures*, dit *Beauchamps*, mais il se trompe; il donna, en 1556, une Tragédie intitulée, *Josias, vrai Miroir des choses advenues de notre temps*, &c. avec des Chœurs, sans distinction de Scenes, imprimée en 1583, *in*-8°, chez *Gabriel Cartier* pour *Claude d'Angy* : le même Poëte mit au Théatre une seconde Tragédie intitulée, *Adonias, vrai Miroir, ou Tableau de l'état des choses présentes*, &c. en cinq Actes, en vers, avec des Chants, imprimée en 1586, *in*-8°. à Lausanne, chez *Jean Chiquelle*. Ces deux Pieces sont mal écrites & sans intérêt.

PICHOU, fils d'un Militaire Gentilhomme des Etats de Bourgogne, passionné pour les Belles-Lettres, ne put se résoudre, malgré les exhortations de son pere, à entrer dans le service; il se livra à son goût pour le Théatre : ses succès lui mériterent la protection du Cardinal *de Richelieu*; mais à la veille de s'en ressentir, il fut assassiné le soir en rentrant chez lui, en 1635, à l'âge de trente-quatre ans. Les Pieces qu'il avoit déjà faites sont : *les Folies de Cardinio*, Comédie en cinq Actes, en vers, dédiée à M. *de Saint-Simon*, imprimée à Paris,

en 1630, *in-8°*. chez *François Targa*; *l'infidelle Confidente*, Tragi-Comédie, dédiée à M. *de Caftelnau*, imprimée à Paris, en 1631, *in-8°*. chez le même Libraire; *la Philis de Scire*, Comédie-Paftorale en cinq Actes, en vers, dédiée à *Monfieur*, Frere du Roi, avec un Prologue & des Stances adreffées au Roi, imprimée à Paris, chez le même Libraire, en 1630, *in-8°*.

PICOU (Hugues), Docteur ès-Droits, né à Dijon, Avocat au Parlement de Paris, eft l'Auteur d'une Tragédie intitulée, *le Déluge univerfel*, où eft compris un *Abregé de la Théologie naturelle*, dédiée au Cardinal *de Mazarin*, imprimée en 1663, *in-8°*. Paris, chez *Martin Hauteville*.

PINELLIERE (de la), né à Angers, n'eft connu que par une Tragédie intitulée, *Hyppolite*, imitée de *Séneque*, avec un Prologue en vers libres, une Préface du fieur *de Haut-Galion*, & un Avis au Lecteur, imprimée à Paris en 1635, *in-8°*. chez *Antoine de Sommaville*: Piece bien foible en comparaifon de celle de *Racine*, mais paffable pour le temps.

PIRON (Alexis), né à Dijon le 9 Juillet 1689, mort en 1773, trop connu pour étendre inutilement cet article. Il fuffit d'affurer qu'il entendoit parfaitement le Théatre; que les Pieces qu'il y a mifes en font la preuve; & que s'il eut employé tant de veilles confacrées à d'autres travaux poétiques, il eût été fans doute du nombre des meilleurs Auteurs Dramatiques, fur-tout pour le comique. Sa *Métromanie* ira de pair avec les meilleures Comédies, & elle

paroîtra toujours nouvelle aux Connoisseurs, quoique ce soit une de celles qui reparoissent le plus souvent sur la Scene. Les Pieces dont il est l'Auteur sont : *les Fils ingrats*, ou *l'Ecole des Peres*, Comédie en cinq Actes, en vers, représentée le 21 Octobre 1728, dédiée à Madame la *Duchesse - Douairiere* ; *Calisthene*, Tragédie jouée le 18 Février 1730, dédiée comme la précédente ; *Gustave Vasa*, Tragédie donnée le 7 Janvier 1733, dédiée à M. le Marquis *de Livry*; *les Courses de Tempé*, Pastorale en un Acte, en vers libres, mise au Théatre le 30 Août 1734 : les Comédiens donnerent avant cette Piece, *l'Amant mystérieux*, du même Auteur, en trois Actes, en vers, qui n'eut que cette représentation & ne fut pas imprimée ; *la Métromanie*, Comédie en cinq Actes, en vers, jouée le 10 Janvier 1738, dédiée, par des Stances, à M. le Comte *de Maurepas*; *Fernand Cortez*, ou *Montezume*, Tragédie, le 6 Janvier 1744, dédiée, par une Epître en vers, au Roi d'Espagne. Ce brillant Poëte méritoit d'être de l'Académie Françoise ; les Membres de cet illustre Corps l'en croyant digne, étoient prêts à l'élire ; un Abbé, bas ennemi, produisit une Piece fugitive trop hardie, mais oubliée, l'Auteur l'ayant faite à vingt ans, malheureusement les mœurs y étant blessées, *Piron* fut exclu, & son ennemi se vengea de cette maniere, en se déshonorant publiquement.

PLACE (M. Pierre de la), né à Calais, d'une famille distinguée, fut plusieurs fois Député de la Province d'Artois à la Cour, & s'acquitta toujours avec honneur des affaires dont

il étoit chargé. Tout le monde fait que tant qu'il a été le Rédacteur du *Mercure de France*, cet Ouvrage s'eſt parfaitement ſoutenu. Outre la traduction d'une partie du Théatre Anglois, & de pluſieurs jolis Romans qu'il a publiés, il a donné au Théatre François, *Veniſe ſauvée*, Tragédie imitée de l'Anglois *d'Otway*, repréſentée le 5 Décembre 1746, imprimée à Paris en 1747, *in-*12. chez *Sébaſtien Jorry* ; *Adèle, Comteſſe de Ponthieu*, Tragédie, le 18 Avril 1757, imprimée en 1758, *in-*12, chez le même Libraire ; *l'Epouſe à la mode*, Comédie en trois Actes, en vers, le 25 Octobre 1760, non imprimée ; *Jeanne d'Angleterre*, Tragédie en cinq Actes, jouée le 8 Mai 1748, *in-*4º. manuſcrit ; *Rennio & Alinde*, ou *les Amants ſans le ſavoir*, Comédie en deux Actes, en proſe, imprimée dans le *Mercure de Septembre 1762* ; *les deux Couſines*, Comédie anonyme en trois Actes, en proſe, non repréſentée, imprimée à Paris, en 1746, *in-*8º. chez *Hochereau* ; *le Veuvage trompeur*, Comédie jouée en 1776. Le caractère aimable de cet Auteur l'a toujours fait eſtimer de tout le monde.

PLAINES (François Chaligny des) mit au Théatre, en 1722, la Tragédie de *Coriolan*. Il mourut à Paris, en 1723.

PLAINCHENE (M.) doit trouver ſa place ici, pour avoir fait repréſenter à Montargis, au paſſage de Madame la Comteſſe *d'Artois* dans cette ville, en 1773, une Comédie en réjouiſſance de ſon heureux Mariage. Il eſt Auteur de pluſieurs autres Ouvrages de Théatre, mais ils n'ont aucun rapport à celui-ci.

S ij

PLEIX (du). Voyez *Dupleix*.

POINSINET (Henri - Antoine) , né à Fontainebleau, donna, en 1757, la Comédie de *l'Impatient*; & celle du *Cercle* en 1764, restée au Théatre; il est l'Auteur de beaucoup d'autres Pieces Italiennes & de Société. Il mourut, en 1769, par accident, en Espagne, en se baignant après son souper.

POINSINET DE SIVRY (M. Louis), né à Versailles , parent de l'Auteur précédent, connu dès l'âge de vingt-trois ans, pour avoir traduit les Poésies d'*Anacreon*; il donna, en 1759, *Briséis*, Tragédie , avec succès; *Pigmalion*, en 1760; & *Ajax*, en 1762. Il a aussi travaillé pour l'Opéra-Comique , & fait d'autres ouvrages qui lui font honneur.

POIRIER (Hélie), connu par une espece de Poëme dramatique intitulé, *l'illustre Berger*, en dix Eglogues, imprimé dans un volume intitulé, *les Soupirs salutaires* d'*Hélie Poirier*.

POISSON (Raimond), né à Paris, d'un pere Mathématicien, quitta le service du Duc *de Créqui*, Maréchal de France, auquel il étoit attaché: après la mort de ce protecteur , il alla jouer la Comédie en Province ; son goût pour le Théatre l'emporta sur toute autre considération. Le Roi *Louis XIV*, qui faisoit alors le tour de son Royaume, le trouva si bon Comédien, qu'il lui ordonna de passer dans sa Troupe de l'Hôtel de Bourgogne; il y débuta avec le plus grand succès : cet Acteur est le premier qui ait introduit dans les Pieces les Rôles de *Crispin*; il fit cette innovation pour couvrir le défaut de ne point avoir de gras de

jambes; il étoit auffi bon Auteur que Comédien. On a de fa compofition, *Lubin*, ou *le Sot vengé*, Comédie en un Acte, en vers de quatre pieds, repréfentée en 1662; *le Baron de la Craffe*, en un Acte, en vers, en 1662; *le Zigzag*, en un Acte, en vers, à la fuite du *Baron de la Craffe*, repréfentée avec cette Piece; *le Fou de qualité*, en un Acte, en vers, en 1664; *l'Après-Souper des Auberges*, en un Acte, en vers, en 1665; *les faux Mofcovites*, en trois Actes, en vers, en 1680; *le Poëte Bafque*, en un Acte, en vers, en 1668; *la Mégere Amoureufe*, en un Acte, en vers, en 1668; *les Femmes coquettes*, en cinq Actes, en vers, en 1670; *la Hollande malade*, en un Acte, en vers, en 1672; *les Fous divertiffants*, en trois Actes, en vers, en 1680; *la Comédie fans titre*, de Bourfault, fauffement attribuée à *Poiffon*; *les Pipeurs*, ou *les Femmes coquettes*, en cinq Actes, en vers, imprimée à Leyde, en 1671, *in*-12; *la Comteffe malade*, en un Acte, en vers, en 1613, *in*-12, Paris, chez *Promé*, imprimée fous le titre de *la Hollande malade*; *l'Académie burlefque*, & *le Cocu battu & content*, deux Comédies attribuées au même *Poiffon*. Il quitta le Théatre en 1685, & mourut en 1699.

POISSON GOMEZ (Madame, voyez *Gomez* (Madame de).

POISSON (Philippe), petit-fils cadet de *Raimond Poiffon*, dont il vient d'être parlé, né à Paris, en 1682, mort en 1740, étoit très-bon pour le tragique, & encore meilleur dans le haut comique; malgré fes talents, le peu de goût qu'il avoit pour le Théatre le fit retirer

S iij

avec son pere à Saint-Germain-en-Laye, six ans après son début, où il composa les Pieces suivantes: *le Procureur arbitre*, Comédie en un Acte, en vers, représentée le 25 Janvier 1728; *la Boîte de Pandore*, en un Acte, en vers, & un Prologue, le 18 Mars 1729; *Alcibiade*, en trois Actes, en vers, le 23 Février 1731; *l'Impromptu de Campagne*, en un Acte, en vers, le 21 Décembre 1733; *le Réveil d'Epiménide*, en trois Actes, en vers, avec un Prologue, le 7 Janvier 1735; *l'Actrice nouvelle*, en un Acte, en vers, non représentée; Mademoiselle *le Couvreur* l'ayant fait défendre, s'étant persuadée que l'Auteur l'avoit eue en vue: la Piece fut imprimée, in-8°. sans date ni noms de Ville ni d'Imprimeur; *le Mariage par Lettres-de-change*, Comédie en un Acte, en vers, représentée le 13 Juillet 1755; *les Rufes d'Amour*, en un Acte, en vers, le 30 Avril 1736; *l'Amour secret*, en un Acte, en prose, le 3 Octobre 1740; *l'Amour Musicien*, en un Acte, en vers, non représentée, imprimée en 1743. Un Magistrat craignant une application dans cette Piece, la fit défendre.

PONCET (Simon), de Melun, Trésorier & Secretaire du Chevalier *d'Aumale*, n'est connu que par une Piece intitulée, *Colloque chrétien*, dédiée à Madame *Marie de Lorraine*, Abbesse de Chelles, sans distinction d'Actes, en vers, imprimée dans un volume qui a pour titre, *Regrets sur la France*, en 1589, in-8°. Paris, chez *Mammert Patisson*.

PONCY DE NEUVILLE (Jean-Baptiste), Abbé, né à Paris, remporta sept fois le Prix des Jeux Floraux. Il est Auteur de plusieurs

jolies Pieces de Théatre. La Tragédie de *Judith* qu'il donna à Saint-Cyr, en 1726, lui fit beaucoup d'honneur, & lui procura de puissants protecteurs. Celle de *Damocles*, qu'il donna au College de Mâcon, confirma l'opinion de ses talents pour le Théatre; il y avoit en effet tout à espérer, sans la mort qui l'enleva en 1737, à l'âge de trente-neuf ans.

PONTALAIS, *ou* PONTALETS (du) vivoit en 1510, Auteur & Comédien, entreprit & joua d'abord des Mysteres; la mode ayant changé, il composa & joua des Moralités, des Sotties, des Farces & autres Jeux bouffons. Il a été dit ailleurs qu'il se fit enterrer dans un égoût près de Saint-Eustache.

PONT-DE-VEYLE (Antoine de Feriol, Comte de), frere du respectable M. le Comte *d'Argental*, Ministre Plénipotentiaire de l'Infant Duc *de Parme* à la Cour de France, actuellement vivant, en 1780, aussi respectable que rempli de connoissances & d'esprit : enfin, feu *Pont-de-Veyle*, neveu du feu Cardinal *de Tencin*, est connu depuis long-temps par les Poésies les plus agréables & les plus délicates, & donna aux François, le 29 Décembre 1732, *le Complaisant*, Comédie en cinq Actes, en prose, imprimée en 1733, *in*-12, chez *le Breton*; *le Fat puni*, Comédie en un Acte, en prose, le 7 Avril 1738, avec le succès le plus brillant & le mieux mérité, imprimée dans la même année, *in*-8°. chez *Prault*: ces deux Pieces sont restées au Théatre, où elles sont toujours revues avec le même plaisir : *le Somnambule* lui fut faussement attribué; *Sallé* en

est l'Auteur avec le Comte *de Caylus*. Je pourrois ajouter à cet article que cet aimable Auteur faisoit les délices de la Société la plus distinguée, & que sa mort, arrivée en 1774, a causé des regrets qui durent encore. S'il étoit permis de se citer, j'ajouterois qu'en traçant cet article, il est arrosé des pleurs que l'amitié & la reconnoissance ont toujours fait couler depuis que j'ai eu le malheur de perdre ce célebre & généreux ami.

PONTAU (Claude Florimond Boizard de), né à Rouen, Entrepreneur de l'Opéra-Comique, dont il étoit le Directeur, & pour lequel il a travaillé, & Directeur de Troupes de Province, a mis au Théâtre *l'Heure du Berger*, Comédie en un Acte, en prose, le 12 Novembre 1737, imprimée en 1738, *in-8º*. On a attribué depuis cette Piece au sieur *Desforges*. Il est aussi l'Auteur de la Piece intitulée, *le Rival Secretaire*.

PONTOUX (Claude), Médecin, né à Châlons-sur-Saône, connu par une Piece intitulée, *la Scene Françoise, contenant deux Tragédies & trois Comédies sur les Histoires de notre temps*; c'est le titre en entier, imprimée en 1584.

PORÉE (Charles), Jésuite, né en 1675, connu par son éloquence & par de bons Ouvrages, fit représenter dans son College plusieurs Tragédies Latines : celle de *Dom Ramire* fut traduite en François en 1690, & jouée depuis sur différents Théatres de Province avec succès. Ce Jésuite mourut en 1741.

PORTE (l'Abbé de la), connu par un

grand nombre d'Ouvrages qui ont été goûtés, eſt l'Auteur des *Amuſements des Héros*, Drame en un Acte, en vers, repréſentée au Château de Bellœuil, le 24 Septembre 1749, devant S. A. R. M. le Duc *Charles de Lorraine*, imprimée à Tournai, dans la même année, *in*-12, chez la veuve *Varlé*; *l'Antiquaire*, Comédie en trois Actes, en vers, & un Prologue, ſans Rôles de Femmes, jouée en 1750, dans un des Colleges de l'Univerſité, & imprimée à l'inſu de l'Auteur, à Londres, en 1751, *in* - 12; *le Danger des Epreuves*, Comédie en un Acte, en vers, avec un Divertiſſement, repréſentée le 19 Juin 1749 ſur le Théatre de Puteau; imprimée à Paris, en 1749, *in*-4°. chez *Giſſey* : les paroles du Divertiſſement de M...., la Muſique du premier Violon de M. le Duc *de Grammont*. M. l'Abbé *de la Porte* mourut en 1779, fort regretté, étant eſtimé généralement.

PORTELANCE (M.), né à Paris, en 1731, connu par la Tragédie *d'Antipater*, repréſentée le 25 Novembre 1751, imprimée avec la Critique de cette Piece par l'Auteur lui - même, en 1752, *in* - 12, à Paris, chez *Delormel*, donna, une Comédie intitulée, *les Adieux du Goût*, en un Acte, en vers, en Société avec M. *Patu*, donnée le 13 Février 1754; *à Trompeur Trompeuſe & demie*, Comédie en trois Actes, en vers libres, repréſentée & imprimée auſſi à Manheim; il eſt encore l'Auteur de pluſieurs autres Pieces jouées à l'Opéra-Comique & en Province, qui y ont été fort accueillies.

POUJADE (de la), neveu de *la Calprenede*,

donna, en 1672, une Tragédie intitulée, *Pharamond*, ou *le Triomphe des Héros*, Tragi-Comédie, imprimée dans la même année, *in*-8°. à Bordeaux, chez *Simon Boé*, dédiée au Maréchal *d'Albret*. Cette Piece est tirée du Roman de ce titre par son oncle.

POUJADE, sieur *de la Roche-Cusson*, mit au Théatre, en 1687, la Tragédie *d'Alphonse*, ou *le Triomphe de la Foi*, imprimée dans la même année, *in*-12.

POULET (Pierrard, ou Picrard) n'est connu que par une Tragi-Comédie intitulée, *Charite*, ou *Tragédie de Picrard Poulet*, en cinq Actes, avec des Chœurs, imprimée à Orléans, en 1595, *in*-12, chez *Fabian Hotot*; & une Pastorale intitulée, *Clorinde*, ou *le Sort des Amants*, en cinq Actes, mêlée de prose & de vers, &c. imprimée à Paris, en 1598, *in*-12, chez *Antoine du Breuil*.

POULHARIER (M. Pierre Nicol), né à Marseille, publia, en 1773, une Comédie intitulée, *le Taciturne*, qui est fort bien faite.

PRADE (Jean le Rayer, sieur de), né en 1624, n'avoit que dix-sept ans lorsqu'il mit au Théatre *la Victime d'Etat*; ou *la Mort de Plautius Sylvanus*, sa premiere Tragédie, imprimée en 1649, *in*-4°. Paris, chez *Pierre Targa*. Il avoit de l'esprit, & mettoit beaucoup de graces dans la conversation; mais tous ses talents qui l'enorgueillissoient, n'étoient que superficiels : il donna depuis *Annibal*, Tragi-Comédie, en 1649, *in*-4°. Paris, chez *Pierre Targa*; *Arsace, Roi des Parthes*, Tragédie dédiée par l'Imprimeur à l'Auteur, imprimée en

1666, *in*-12, Paris, chez *Théodore Girard* : ces Pieces furent jouées sur le Théatre du Palais Royal : on ne parle point ici de son *Abrégé de l'Histoire de France*, ni de son *Traité du Blason*.

PRADON (Nicolas), né à Rouen, étoit on ne peut pas plus infatué de son propre mérite; soutenu par une cabale puissante, déchaînée contre *Racine*, il eut la sotte présomption de croire que sa Tragédie de *Phedre* valoit mieux que celle de ce célebre Poëte, & cela parce que la sienne balança par sa cabale, pendant quelque temps, le succès de cette admirable Piece que l'on voit encore aujourd'hui avec ravissement. Madame *Deshoulieres*, du nombre des partisans de ce Poëte médiocre en comparaison de *Racine*, fit ce fameux sonnet que tout le monde connoit : *dans un fauteuil doré.*. &c. Un Ouvrage sans mérite, qui n'a d'autre support que celui de Critiques ameutés, tombe bientôt dans le discrédit & dans l'oubli; c'est le sort qu'essuya la *Phedre* de *Pradon*, tandis que celle de *Racine* alla depuis aux nues. *Despréaux* n'a pas épargné cet Abbé dans ses Satyres, cependant l'on doit convenir que la Tragédie de *Régulus*, par ce *Pradon* tant humilié, renferme des beautés qui l'ont maintenue long-temps au Théatre. Il mourut d'apoplexie, en 1698. Voici les Pieces que cet Abbé a mise au Théatre : *Pirame & Thisbé*, Tragédie, dédiée à M. le Duc *de Montausier*, représentée & imprimée en 1674, *in*-12, Paris, chez *Henri Loison*; *Tamerlan, ou la Mort de Bajazet*, Tragédie, dédiée à M. *Desmarest*, représentée en 1673, imprimée en

1676, *in*-12, Paris, chez *Jean Ribou*; *Phedre & Hyppolite*, Tragédie, dédiée à Madame la Duchesse de Bouillon, en 1667, *in*-12, Paris, chez *Antoine Loyson*; cette Tragédie plus que médiocre, on le répete, a joui de la gloire de balancer pendant quelques mois celle de *Racine*, qui lui est supérieure, au point qu'on ne peut s'empêcher de rougir d'une pareille dépravation de goût; *la Troade*, Tragédie, représentée, & imprimée en 1679, *in*-12, Paris, chez *Henri Loyson*; *Statira*, Tragédie, avec une Préface, représentée en 1679, imprimée en 1680, *in*-12, Paris, chez *Jean Ribou*; *Régulus*, Tragédie représentée en 1688, imprimée en 1700, *in*-12, Paris, chez *Pierre Ribou*; *Scipion l'Afriquain*, Tragédie, représentée & imprimée en 1697, *in*-12, Paris, chez *Thomas Guilain*. On lui attribue encore *Electre*, Tragédie, représentée en 1677; *Tarquin*, Tragédie, représentée en 1682; & *Germanicus*, représentée en 1694 : ces trois dernieres Pieces n'ont point été imprimées.

PRALART (René), né à Paris, n'est connu que par une Tragédie d'*Egiste*, conjointement avec *Seguinau*, en 1721. Il étoit le fils d'un Libraire. Il mourut, en 1631, d'une hydropisie de poitrine, à l'âge de cinquante-deux ans.

PREVOST (Antoine-François d'Exiles), né à Hédin, en 1697, fut Moine dans sa jeunesse, depuis Abbé, par la protection du Prince *de Conty*, qui l'honora du titre de son Aumônier pour le mettre à l'abri des persécutions de son Ordre. Il est peu d'Ecrivains de ce siecle qui ait autant donné d'Ouvrages au Public dans tous les genres; il n'a fait pour le Théatre Fran-

çois que la Tragédie de *Tout pour Amour*, ou *le Monde bien perdu*, imprimée, en 1735; elle est très-curieuse, pour l'invention, c'est le sujet *d'Antoine & de Cléopatre*.

PREVOST (Jean), *de Dorat*, Avocat en Basse-Marche, fit imprimer dans ses Œuvres poétiques, en 1614, *in-12*, à Poitiers, chez *Julien Thoréon*, les Pieces suivantes : *Œdipe*, Tragédie avec des Chœurs, dédiée à M. *de Guesle*; *Turne*, Tragédie, dédiée par une Epître en prose, à M. *Chastenet*, Baron *de Murat*.

PREVOT (M.), Garde du Roi de Pologne, fit jouer en 1758, devant ce Monarque, à Lunéville, une Comédie intitulée, *les trois Rivaux, & la nouvelle Réconciliation*; il donna à Paris d'autres Pieces qu'il fit représenter aux Italiens.

PRIEUR ou PRIER (M. le), Valet-de-Chambre & Maréchal-des-Logis de *Réné-le-Bon*, Roi de Sicile, connu par une Tragédie de *Candide*, jouée en 1539, imprimée en 1540, & par *le Mystere du Roi advenir*, en trois journées, imprimée dans la même année.

PROCOPE COUTEUX (Michel), Docteur en Médecine, mit au Théâtre, en 1724, sous l'anonyme, un Prologue intitulé, *l'Assemblée des Comédiens*, qui eut beaucoup de succès, & précéda plusieurs des Pieces qui furent représentées pendant l'absence de la Cour. Le même Médecin a fait plusieurs autres Pieces pour les Italiens; il avoit beaucoup d'esprit & de Littérature, son caractere étoit enjoué, & sa conversation pleine de saillies; mais il étoit caustique, & n'entendoit aucune raillerie, quand on avoit l'impolitesse de hasarder des plaisanteries

fur fa défagréable conformation, étant boſſu par devant & par derriere. Il mourut le 31 Décembre 1743.

PROUVAIS n'eſt ici placé que par une Tragédie intitulée, *l'Innocent exilé*, repréſentée en 1640, dont la tradition apprend qu'il eſt l'Auteur.

PRUNEAU (M.), Auteur d'une Comédie en deux Actes, en proſe, intitulée, *d'Orval & Julie*, ou *le Fanfaron puni*, imprimée en 1777 : elle n'eſt pas fans mérite.

PURE (Michel, Abbé de), fils du Prevôt des Marchands de Lyon, mit au Théatre une Tragédie fous le titre *d'Oſtorius*, avec un Argument, imprimée en 1654, in-12, Paris, chez *Guillaume de Luynes*. On lui attribue auſſi *les Précieuſes*, Comédie, dans la même année : *Deſpréaux* ne l'a pas épargné dans ſes Satyres. Cet Abbé mourut en 1680.

QUE

QUENEL (Léon) n'eſt connu que par deux anciennes Pieces, la premiere intitulée, *Sélidore* ou *l'Amante victorieuſe*, Tragi-Comédie-Paſtorale, en cinq Actes, en vers, dédiée à la Reine, avec un Argument, imprimée à Rouen, en 1639, in-8°. chez *Raphaël Malaſſis* ; & *les Aventures de Tircis*, Tragi-Comédie-Paſtorale, avec un Argument, Rouen, chez *Jacques Caliove*.

QUETANT (M.) donna à Lyon en 1766, une Comédie en un Acte, fous le titre des *Dieux Citoyens*, qui eut du ſuccès ; on ne parle point ici de toutes les autres Pieces qu'il a fait re-

préfenter en Province, & à Paris, pour le Théatre Italien, & l'Opéra-Comique.

QUINAULT (Philippe), né à Paris, en 1635; mort dans la même ville, le 26 Novembre 1688; à celle de fon pere, *Triftan*, fon parrein, lui en fervit, préfida à fon éducation, & le mit en état, par fes talents, de fe foutenir lui-même. Ce jeune Poëte fe confacra au genre lyrique, où il excella: le nombre des Opéra dont il eft l'Auteur en eft la preuve; peu d'autres depuis l'ont égalé; fon mérite dans tous les genres, lui mérita l'honneur d'être nommé à l'Académie Françoife, en 1670, le Cordon de Saint-Michel, & l'eftime générale. Les Pieces qu'il donna fur le Théatre de la Nation, font: *les Rivales*, Comédie, en cinq Actes, en vers, repréfentée en 1653, imprimée, en 1661.; *la Généreufe ingratitude*, Tragi-Comédie-Paftorale, en cinq Actes, en vers, dédiée à Mgr. le Prince *de Conty*, jouée en 1654, imprimée en 1657; *l'Amant indifcret*, ou *le Maître étourdi*, Comédie en cinq Actes, en vers, repréfentée en 1654, imprimée en 1664; *la Comédie fans Comédie*, en cinq Actes, en vers, donnée en 1656, imprimée en 1657; chacun des Actes de cette Piece, en forme une, en voici les titres: la premiere, un Prologue; la feconde, *Clomire*, Paftorale; la troifieme, *le Docteur de Verre*, la quatrieme, *Clorinde*, Tragédie; la cinquieme, une Tragi-Comédie en machines, qui a pour titre *Armide & Renaud*; *la Mort de Cirus*, Tragi-Comédie, repréfentée, en 1656, imprimée en 1659; *le Mariage de Cambife*, Tragi-Comédie, repréfentée en 1656 imprimée en 1659: *Stratonice*, Tragi-Comé-

die, repréfentée en 1657, imprimée, en 1660; *les Coups d'Amour & de Fortune*, Tragi-Comédie repréfentée en 1657, imprimée en 1660; *le feint Alcibiade*, Tragi-Comédie, repréfentée & imprimée, en 1658; *Amalazonte*, Tragédie, repréfentée & imprimée en 1658; *le Phantôme amoureux*, Tragédie jouée & imprimée en 1659; *Agrippa*, Roi d'Albe, ou *le faux Tibérinus*, repréfentée & imprimée en 1660; *Aftrate*, Roi de Tyr, repréfentée & imprimée en 1663; *la Mere coquette*, ou *les Amants brouillés*, Comédie en cinq Actes, en vers, donnée & imprimée en 1664: reftée au Théatre; *Bellerophon*, Tragédie, préfentée en 1665, imprimée en 1671; *Paufanias*, Tragédie repréfentée & imprimée en 1666. Je ne parle pas ici de toutes les Pieces qu'il a faites à l'Opéra, dans lefquelles il a excellé; j'ajouterai à cet article, que fur la fin de fa vie, regrettant d'avoir confacré pendant tant d'années fes talents pour le Théatre, & furtout pour celui de l'Opéra, il renonça à l'un & à l'autre, ne s'occupa plus que de la gloire de Dieu & de celle du Roi, & finit par un Poëme, fur l'extinction de la Religion prétendue réformée en France. A fa mort, fes héritiers trouverent que *Quinault* leur laiffoit en partage plus de cent mille écus de biens.

R A C

RACAN (Honorat de Beuil, Marquis de), né en 1589, en Touraine, étoit le fils d'un Chevalier des Ordres du Roi; il fut Page de Sa Majefté, en 1605, & fervit, en qualité de Capitaine, au fiege

fiege de la Rochelle, & quelques années après, fut nommé Maréchal de Camp, & élu à l'Académie Françoise, en 1634; il fut un des Membres le plus diftingué; fon grand talent étoit de rendre les petites chofes avec une éloquence & des graces infinies : on ne doit parler ici fur le chapitre de fes Œuvres littéraires, que d'une Paftorale, fous le titre des *Bergeries*, elle eft en cinq Actes, en vers, avec un Prologue de *la Nymphe de la Seine*, & des Chœurs, imprimée en 1623, *in-8°*. Paris, chez *Touffaint Bray*; la même en 1628, *in-8°.* chez le même Libraire; autre édition corrigée, en 1633, *in-8°.* à Paris, chez *Jean Martin*, & long-temps après, en 1698, *in-12*, à Paris, chez *Nicolas le Clerc*. Cette Piece eft très-bien écrite, n'eft point dénuée d'action : elle eut un grand fuccès, malgré les longueurs des monologues, très-propres à en diminuer l'intérêt. Il mourut au mois de Février 1670, âgé de quatre-vingt-un ans.

RACINE (Jean), né à la Ferté-Milon, où fon pere étoit Contrôleur du Gernier-à-Sel; après avoir fait fes études, s'étant diftingué par fon mérite perfonnel, il paffa au fervice du Roi, en qualité de Gentilhomme ordinaire de fa Chambre, de fon Hiftoriographe & de Tréforier de France; en 1673, il fut reçu à l'Académie Françoife. Cette analyfe de fon hiftoire fuffit, elle eft écrite par-tout, & fue de tous les Amateurs des Belles-Lettres & du Théatre. Le nom de ce grand homme, comme celui du célebre *Corneille*, fait fon éloge. Il mourut le 21 Avril en 1699. Les Pieces qu'il donna au Théatre depuis 1664, font : *la Thébaïde*, ou

les Freres ennemis, Tragédie, repréfentée & imprimée en 1664, *in*-12, à Paris, chez *Thomas Jolly*; *Alexandre-le-Grand*, Tragédie, dédiée au Roi, repréfentée en 1665, imprimée à Paris, en 1666, chez *Pierre Trabouillet*, *Andromaque*, Tragédie, dédiée à *Madame*, imprimée à Paris, en 1667, *in*-12, chez *Claude Barbin*; *les Plaideurs*, Comédie, en trois Actes, en vers, repréfentée & imprimée à Paris, en 1668, *in*-12, chez *Jean Ribou*; *Britannicus*, Tragédie, jouée en 1669, imprimée en 1670, *in*-12, chez le même Libraire; *Bérénice*, Tragédie, repréfentée en 1670; imprimée à Paris, en 1671, *in*-12, *ibid*; *Bajazet*, Tragédie, repréfentée & imprimée en 1672, *in*-12, *ibid*; *Mithridate*, Tragédie, repréfentée & imprimée en 1672, *in*-12, Paris, chez *Claude Barbin*; *Iphigénie*, Tragédie, repréfentée & imprimée en 1674, *in*-12, chez le même Libraire; *Efther*, Tragédie, en trois Actes, avec des Chœurs, & un Prologue, rendu par *la Piété*, repréfentée, à Saint-Cyr, en 1688, imprimée à Paris, en 1689, *in*-4°. chez *Denis Thierry*; *Athalie*, Tragédie, avec des Chœurs, repréfentée en 1690, à Saint-Cyr, à Paris, après la mort de l'Auteur, le 3 Mars 1716, avec le plus brillant fuccès; à la reprife du 5 Décembre 1743, les Comédiens firent la dépenfe d'une nouvelle décoration, fous les ordres du Signor *Clerici*, célebre Architecte d'Italie, qui fut fort applaudie, ainfi que la Tragédie. Les Admirateurs de *Racine* ne fe confoleront jamais de ce que ce grand homme mourut dans l'opinion que ce chef-d'œuvre n'avoit pas réuffi;

il y a beaucoup d'éditions de cette belle Tragédie, tant *in-*4°. qu'*in-*12.

RADONVILLIERS (M. l'Abbé de) n'est connu au Théatre que par une Comédie intitulée, *les Talents inutiles*, donnée en 1740; il est aussi Auteur de jolis Ouvrages.

RAISIN (Jacques), fils de *Raisin* l'aîné, Organiste de Troyes. Les Pieces dont il est l'Auteur sont : *le Niais de Sologne*, donnée en 1686; *le petit Homme de la Foire*, en 1687; *le faux Gascon*, en 1688; & *Merlin Gascon*, en 1690. Il mourut en 1699, d'une pleurésie.

RAMPALE donna en 1639, une Pastorale, intitulée, *Bélinde*, Tragi-Comédie, en cinq Actes, en vers, imprimée à Lyon, en 1630, *in-*8°. chez *P. Drobet*, dédiée à M. *de Tournon*; *Dorothée*, ou *la Victorieuse Martyre de l'Amour*, Tragédie, imprimée à Lyon, en 1658, *in-*8°. chez *Michel Durand*.

RAYMOND (M. L.), né en Alonce, connu avantageusement par un Ouvrage dramatique, qui a pour titre, *les dernieres Aventures du jeune d'Olban, Fragment des Amours Alsaciennes*, imprimé à Iverdun, en 1777, & se trouve à Paris, chez *Delalain* le jeune, Libraire, rue Saint-Jacques.

RAYSSIGUYER (de), né à Alby, en Languedoc; il fut protégé dans sa jeunesse par le Duc *de Montmorency*; l'ayant perdu par la mort, il vint à Paris, où quelque mois après il fut mis en prison, pour s'être battu avec un Gentilhomme dont il avoit été insulté; ayant prouvé qu'il n'avoit fait que se défendre, il fut élargi dans la même année; il devint amoureux d'une

coquette qui le facrifia à un rival plus riche que lui, qu'elle époufa ; pour s'en confoler, il fe livra au Théatre pour lequel il avoit du goût, en 1630, & y donna depuis, *les Amours d'Aftrée & de Céladon*, Tragi-Comédie-Paftorale, en cinq Actes, en vers, avec un avis au Lecteur, & quelques vers, imprimée à Paris, en 1630, *in-8°*. chez *Nicolas Baffin*; autre édition, en 1632, *in-8°*. chez *Pierre David*; *l'Aminte* du *Taffe*, Tragi-Comédie-Paftorale, en cinq Actes, en vers, dédiée à M. le Duc *de Vendôme*, imprimée à Paris, en 1631, *in-8°*. à Paris, chez *Pierre-Auguftin Courbé*; *la Bourgeoife*, ou *la Promenade de Saint-Cloud*, Tragédie, en cinq Actes, en vers, avec un argument, un avis au Lecteur, & des Stances à M. le Marquis *d'Ambres*, imprimée à Paris, en 1633, *in-8°*. par *Pierre Billaine*; *Polinice. Cirénice & Florife*, Tragi-Comédie, tirée de *l'Aftrée*, dédiée à M. le Comte *de Vieules*, imprimée à Paris, en 1634, *in-8°*. chez *Antoine de Sommaville*; *Filidor & Oronte*, ou *la Célidée*, ou *la Calirie*, Tragi-Comédie, dédiée à Madame *de Rohan*, imprimée à Paris, en 1636, *in-8°*. chez *Touffaint Quinet*; *les Thuilleries*, Tragi-Comédie, dédiée à M. *de la Lambe-Roquelaure*, imprimée à Paris, en 1636, *in-8°*. chez *Antoine de Sommaville*.

REGAGNAC (Valet de), né à Cahors, n'eft connu que par une petite Comédie, intitulée, *les Sabots changés en Aftres*, repréfentée à Touloufe, en 1754, & par un Difcours qui remporta le Prix de l'Académie de cette Ville, en 1752; il eft auffi connu par de jolies Poéfies.

REGNARD (Jean-François), né à Paris,

en 1656, fils d'un Marchand Epicier de la Halle; il fut si bien élevé, & se conduisit pendant sa jeunesse avec tant d'honneur, qu'il parvint à la place de Trésorier de France, de Lieutenant des Eaux & Forêts de Dourdan, & depuis Grand-Bailli d'Hurepoix au Comté de Dourdan; son goût pour les Belles-Lettres, & sur-tout pour le Théatre, le rendit en peu d'années un excellent Poëte comique, & peut-être le meilleur depuis *Moliere*. Pour se procurer une plus parfaite connoissance des hommes, il entreprit plusieurs voyages à Rome; dans le séjour qu'il y fit, son cœur fut enlevé par une aimable Provençale; son violent amour pour elle fut la source de bien des malheurs qu'il essuya depuis, dont le principal fut, à son retour en France par mer, d'être fait esclave avec elle, & conduit à Alger par un Corsaire de cette côte : les Comédies dont il est l'Auteur, depuis l'année de son élargissement, en 1693, sont, *la Sérénade*, Comédie en un Acte, en prose, imprimée en 1696, *in*-12, à Paris, chez *Guillain*; *le Bourgeois de Falaise*, ou *le Bal*, Comédie en un Acte, en vers, imprimée dans la même année, chez le même Libraire; *le Joueur*, Comédie, en cinq Actes, en vers, en 1706, *in*-12, chez *Ribou*; *le Distrait*, en cinq Actes, en vers, en 1697; *Démocrite*, en cinq Actes, en vers, imprimée en 1714, *in*-12, chez *Ribou*; *le Retour imprévu*, en un Acte, en vers, en 1700, *in*-12, chez le même Libraire; *Attendez-moi sous l'Orme*, en un Acte, en prose, imprimée en 1715, *in*-12, chez le même Libraire; cette Piece est attribuée aussi à *Dufresny*;

les Folies Amoureuses, en trois Actes, en vers, imprimée en 1704, *in-*12, *ibid*; *les Ménechmes*, en cinq Actes, en vers, en 1707, *in-*12, chez le même Libraire; *le Légataire universel*, en cinq Actes, en 1708, *in-*12, *ibid*; *la Critique du Légataire*, Comédie, en un Acte, en prose, en 1708, *in-*12, *ibid*; *les Souhaits*, Comédie, non représentée, en un Acte, en prose; *les Vendanges*, ou *le Bailli d'Asnieres*, en un Acte, en prose, non représentée; *& Sapor*, Tragédie, non représentée. M. *Regnard* mourut à sa terre de Grillon, près de Dourdan, en 1709, âgé de cinquante-sept ans, fort regretté de tous ceux qui le connoissoient, ayant toujours eu le talent de se faire aimer de tout le monde.

REGNAULT, Poëte ancien, donna en 1639, les Tragédies de *Marie Stuard*, Reine d'Ecosse, imprimée à Paris, en 1639, *in-*4°. chez *Toussaint Quinet*; & de *Blanche de Bourbon*, Reine d'Espagne, Tragi-Comédie, en 1642, *in-*4°. chez le même Libraire.

RELLY (M.) n'est connu que par une Comédie, en deux Actes, intitulée, *l'heureux Divorce*, donnée en 1767, jouée en Société avec succès.

REMOND, voyez *Sainte-Albine*, après Saint-Yon.

RENOUD (M. Jean-Julien-Constantin), né à Honfleur, en 1725, Secrétaire de M. le Duc *de Gêvres*, connu au Théatre François, par la Comédie de *Zelide*, en un Acte, en vers libres, jouée & représentée le 26 Juin 1755, non imprimée; *Hercule*, Tragédie, donnée

le 28 Février 1757, non imprimée; *le Caprice, ou l'Epreuve,* Comédie, en trois Actes, en profe, donnée le 18 Juin 1762, imprimée à Paris, en 1762, *in-*12; il eſt encore l'Auteur de pluſieurs autres jolies Pieces qui ont été repréſentées fur d'autres Théatres.

RICHE (Guillaume le), Ecuyer du ſieur *Deſroches*, Prévôt de Saint-Mairant, en Poitou, n'eſt ici placé que pour ſa Tragi-Comédie, en huit Actes, intitulée, *les Amours d'Angélique & de Médor* : elle eſt en vers, ſans diſtinction de Scenes, avec des Chœurs, imprimée en 1648, *in-*4°. On lit à la derniere page : *la farce ſe jouera demain* ; & puis ces quatre vers :

 Meſſieurs, venez de bon matin,
 Que davantage on ne le die,
 La Farce ſe jouera demain
 De cette belle Tragédie.

RICHEBOURG (Madame la Grange de), connue par une Comédie intitulée, *le Taliſman*, Comédie, en un Acte, en profe, avec un Divertiſſement, dans le premier volume, des *Aventures de Roxas*; par une ſeconde, qui a pour titre, *le Caprice de l'Amour,* en un Acte, en profe; & une troiſieme nommée, *la Dupe de ſoi même*, repréſentées en Société, & imprimées en 1732, *in*-12.

RICHEMONT (Blanchereau de), Avocat en Parlement, né à Saumur, en 1612 : il n'avoit que vingt ans lorſqu'il mit au Théatre une Tragédie, ſous le titre de *l'Eſpérance glorieuſe*, en 1632; il eſt encore l'Auteur de la Tragi-

Comédie des *Passions égarées*, donnée dans la même année.

RICHELIEU (le Cardinal de), trop grand, trop célebre & trop fameux dans tous les genres, pour hasarder l'abrégé d'une si belle vie; son goût pour toutes les sciences étoit merveilleux : il en avoit infiniment pour les Belles-Lettres, & particuliérement pour le Théatre; c'étoit ce qui le délassoit de ses importants travaux; il choisit cinq *Auteurs*, auxquels il donnoit les sujets des Pieces qu'il faisoit représenter sur le Théatre de son Palais, auxquelles il travailloit quelquefois lui-même; c'étoient *Corneille*, *Boisrobert*, *Rotrou*, *Colletet* & *l'Etoile*; c'est moins pour rappeller la mémoire de ce grand homme qu'on place ici son nom parmi les Gens de Lettres, que pour honorer ceux qui, ayant le pouvoir de protéger ceux qui s'y distinguent, se font gloire d'imiter un si généreux exemple. Ce grand Ministre naquit en 1584, & la France le pleura en 1642.

RICHER (Henri), Avocat au Parlement à Rouen, né à Dieppe en 1685, mort à Paris en 1748, âgé de soixante trois ans, mit au Théatre, le 29 Décembre 1734, la Tragédie de *Sabinus* & d'*Eponine*, imprimée en 1735, *in-8°*. à Paris, chez *Prault*; & fit imprimer, en 1748, la Tragédie de *Coriolan*, que les Comédiens avoient refusée; il fut l'Auteur de bons Ouvrages & de Traductions estimées.

RICCOBONI (Madame) a traduit, en 1770, cinq Comédies Angloises, savoir : *la Façon de le fixer*; *la fausse Délicatesse*; *Il est possédé*; *le Mariage clandestin*, Comédie de

l'invention de l'Auteur, & les deux premiers Actes des *Caquets*, Piece des Italiens, sans parler de tous ses jolis Ouvrages, qui font les délices de tous ceux qui les lisent. Son mari entendoit parfaitement le Théatre, & son Ouvrage sur celui où il a joué long-temps, lui a fait honneur. Il mourut en 1772.

RIEUSSET (Martin) n'est connu au Théatre que par une Comédie qui a pour titre, *la Populace émue*, en 1714, en cinq Actes, en vers, imprimée à Gironne, en 1714, *in*-8°. sans nom d'Imprimeur, dédiée à M. *de Ganges*; elle fut composée à l'occasion d'une révolte dans la ville de Gironne, quelques mois auparavant.

RIEUPEROUX (Thomas, ou Théodore), né à Montanban le 4 Mars 1664, vint à Paris en 1682, où il présenta au Pere *la Chaise*, Confesseur de *Louis XIV*, un Poëme intitulé, *l'Ame des Bêtes*, avec un *Traité des Médailles*: ce Jésuite fut si content de ces Ouvrages, qu'il le fit nommer à un Canonicat vaquant à Forcalquier. Le Ministre *Barbesieux*, qui protégea aussi depuis ce Poëte, exigea qu'il quittât le petit collet pour le nommer à une place de Commissaire des Guerres, ce qui donna lieu à une Epigramme de *Gacon*. Les Pieces que *Rieuperoux* a mises au Théatre sont: *Hipermnestre*, ou *Lincée*, Tragédie, dédiée à M. *le Duc*, imprimée à Paris, en 1616, *in*-12, chez *Pierre Ribou*; *Annibal*, Tragédie, représentée en 1688, non imprimée; *Valérien*, Tragédie, jouée en 1690, non imprimée; *la Mort d'Auguste*, ou *Agrippa*, Tragédie, donnée en 1676,

non imprimée. Ce Poëte auroit fait une grande fortune & vécu plus long temps, fans fa mauvaife conduite & fon abandon à fes paffions. Il mourut, en 1706, d'un excès d'épuifement.

RIVAUDEAU (André), coufin d'un Valet-de-Chambre du Roi *Henri II*, donna, en 1567, une Tragédie, intitulée, *Aman*.

RIVET, ci devant Jéfuite, donna, au College de Louis-le-Grand, en 1745, *le Diſſipateur*, Comédie, qui eut beaucoup de fuccès.

RIVEY, voyez *l'Arrivey*.

ROBBE (Jacques), né à Soiſſons en 1643, Géographe, étoit plus connu fous le nom de *Barquebois*. Il étoit fort verfé dans la fcience de la Géographie; il mit au Théatre, en 1682, une Comédie en cinq Actes, en vers, intitulée, *l'Intéreſſé*, imprimée avec les vers retranchés à la premiere repréfentation en 1683, *in*-12, à Paris, chez *Etienne Lucas*. Il mourut en 1721.

ROBERT feroit inconnu fans une Tragédie imprimée fous fon nom, intitulée, *la Mort d'Antiochus*, dédiée à Milord *Orery*, Plénipotentiaire de Sa Majefté la Reine de la Grande-Bretagne, imprimée à Bruxelles, en 1711, chez *Thomas Serſtovens*.

ROBELIN (Jean), né en Bourgogne, n'eft connu que par la Tragédie de *la Thébaïde*, qu'il mit au Théatre en 1584 : elle eft fans diftinction d'Actes ni de Scenes, dédiée à M. le Duc *de Lorraine*, imprimée à Pont-à-Mouffon, dans la même année, *in*-4°. chez *Martin Marchant*.

ROBIN (Pafcal), fieur *du Faux*, né en 1538, donna, en 1572, la Tragédie d'*Arſinoé*.

ROCHER (S. M. sieur du) mit au Théatre, en 1631, les Pieces de *l'Indienne Amoureuse*; & en 1734, celle de *Mélize*, ou *les Provinces reconnues*.

ROCHON DE CHABANNES (M.) donna, en 1762, la Comédie d'*Heureusement*; cette jolie Piece, en un Acte, en vers, fut représentée le 29 Novembre 1762, imprimée en la même année, *in-12*; *la Manie des Arts*, Comédie, en un Acte, en prose, le 13 Juin 1752, imprimée en la même année, *in-8°*. *les Valets Maîtres*, en 1768; *Hylas & Silvie*, en 1768; *les Amants généreux*, en 1774; *l'Amour François*, en 1779: toutes ces Comédies ont eu du succès, le méritoient, & sont restées au Théatre; il y a peu d'Auteurs qui y aient été plus heureux.

ROMAIN (Nicolas), né à Pont-à-Mousson en Lorraine, Docteur en Droits, Secretaire de M. *de Vaudemont*, donna, en 1602, *la Salmée*, Pastorale comique, ou Fable boccagere, imprimée dans la même année, *in-12*, à Pont-à-Mousson, chez *Melchior Bernard*; & la Tragédie de *Maurice*, en 1706, imprimée dans la même ville, *in-12*, & dans la même année, chez le même Libraire.

ROMAN (M. l'Abbé) n'est ici placé qu'à cause de la traduction d'une Tragédie Allemande, intitulée, *la Mort d'Adam*, qu'il fit imprimer en 1762, dont les Auteurs modernes doivent lui savoir gré.

ROMANET n'a fait pour le Théatre que *la Nouveauté préférée*, Comédie en un Acte, en prose, manuscrite, *in-12*, en 1749; & *le Médecin de Village*, Comédie en un Acte, en

prose, dans la même année, non imprimée, manuscrite, *in-8°*.

RONSARD, l'un des premiers Poëtes François, mit au Théatre, en 1539, une Comédie de *Plutus*, au College de *Coquerel*, qui eut le plus grand succès. Cette Piece est d'*Aristophane*, que ce Poëte a mise en rimes françoises ; bien des Savants soutiennent que c'est la premiere Comédie qui fut jouée en France.

ROQUE (S. G. de la), de Clermont-en-Beauvoisis, nous apprend, dans l'Epître dédicatoire de *la Chaste Bergere*, Pastorale de sa composition, qu'il n'étoit point savant ; que dès sa jeunesse, il étoit au service du grand Prince qui lui avoit donné l'accès des trois freres de la Reine *Marguerite* ; & qu'il n'avoit jamais eu d'autre école que celle de la Cour. Il mit au Théatre, en 1598, *la Chaste Bergere*, Pastorale en cinq Actes, en vers, précédée d'un Prologue; elle fut imprimée à Rouen, en 1599, *in*-12, chez *Raphaël du Petit-Val*. Cette Piece est sans distinction de Scenes, & assez bien faite pour ce siecle.

ROSIDOR, Auteur & Comédien de Province, donna au Théatre de Paris, en 1662, une Tragédie intitulée, *la Mort du grand Cyrus*, ou *la Vengeance de Thomyris*, Tragédie, dédiée à S. A. E. *de Cologne*, représentée en cette ville, & imprimée en 1662, *in-4°*. chez *Guillaume-Henri Stréel*; *Ptolomée*, Tragi-Comédie, dédiée au Comte *de Conismarck*, imprimée à Paris, en 1666, *in*-12, chez *Nicolas Pepingué*; *les Amours de Merlin*, Comédie en un Acte, en prose, dédiée à M. le Marquis *de Norman-*

ville, imprimée en 1691, *in*-12, Rouen, chez *J.-B. Befogne.*

ROSIERS (Beaulieu) n'eſt connu que par une Tragi-Comédie, intitulée, *le Galimathias*, imprimée en 1639, *in*-4°. Paris, chez *Touſſaint Quinet*; cette Piece eſt entrelacée de *penſées oppoſées, ſans objet, ſans milieu & ſans fin*; ce qui fait que le titre eſt parfaitement rempli.

ROSIMOND (J.-B. Dumenil dit), Auteur & Comédien de la Troupe du Marais, mort en 1686, mit au Théatre, en 1676, *le Duel fantaſque*, ou *les Valets Rivaux*, en 1668, Comédie en un Acte, en vers de quatre pieds, jouée & imprimée à Grenoble, en 1666, *in*-12, imprimée dans la même ville & dans la même année, chez *Pierre Fremont*; *le nouveau Feſtin de Pierre*, ou *l'Athée foudroyé*, Tragi-Comédie, en cinq Actes, en vers, repréſentée en 1669, *in*-12, à Paris, chez *Pierre Bienfait*; *l'Avocat Savetier*, Comédie, en un Acte, en vers, repréſentée & imprimée en 1670, attribuée fauſſement au ſieur *Scipion*, Comédien du Roi, imprimée à La Haye, en 1683, *in*-12, chez *Adrien Mougens*; *la Dupe Amoureuſe*, Comédie en un Acte, en vers, repréſentée en 1670, imprimée à Paris, en 1671, *in*-12, chez *Pierre Bienfait*; *les Trompeurs trompés*, ou *les Femmes vertueuſes*, Comédie en un Acte, en vers, repréſentée & imprimée en 1670, *in*-12, Paris, chez le même Libraire; *le Quiproquo*, ou *le Valet étourdi*, Comédie en trois Actes, en vers, jouée & imprimée en 1671, Paris, chez le même Libraire; *l'Avocat ſans étude*, Comédie en un Acte, en vers, donnée & imprimée en

1616, *in-*12, Paris, chez *Bienfait*; *le Volontaire*, Comédie en un Acte, en vers, représentée & imprimée en 1616, *in* 12, Paris, chez *Pierre Promé* ; *la Nôce de Village*, Comédie en un Acte, en vers, avec plusieurs Lettres d'amour, Chansons & Airs nouveaux qui se chantent & dansent dans les banquets, par M. *de Rosimond*, Comédien du Roi pour le comique, imprimée à Paris en 1705, *in-*12, chez *Antoine Rafté*. Il est singulier qu'on attribue, dans cette édition, cette Piece à ce Comedien, tandis qu'on est certain qu'elle est de *Brecourt* : indépendamment des Pieces de *Rosimond*, dont je viens de rendre compte, ce Comédien s'avisa de composer une *Vie des Saints*, sous son nom de famille de *Jean Dumenil*, pour se réconcilier, dit-il dans sa Préface, avec les gens d'Eglise, & sur-tout avec son Curé, qui le regardoit de travers toutes les fois qu'il en étoit rencontré; mais cet hommage à la Religion n'empêcha pas cependant qu'après sa mort il ne fût enterré sans luminaire, dans la même fosse où l'on dépose les enfants décédés sans Baptême. *Rosimond* avoit passé, en 1673, dans la Troupe du Palais Royal, où il remplaca *Moliere* qui venoit de mourir. Il jouoit les rôles à manteau, mais il réussissoit beaucoup mieux dans ceux de Valet.

ROSOY (M.), Auteur des Tragédies intitulées, *le Decius François*, imprimée en 1767, & d'*Azor*, ou *les Péruviens*, en 1770, non représentée. Il est fort connu par ses Pieces Italiennes & par d'autres jolis Ouvrages.

ROTROU (Jean), né à Dreux en 1609,

mort de la peſte, le 27 Juin 1650 ; il occupa dans cette ville les Charges de Lieutenant-Particulier & d'Aſſeſſeur-Criminel : né Poëte, dès l'âge de quinze ans, il commença à en faire preuve, en mettant au Théatre ſa Tragédie de *l'Hypocondriaque*, & pluſieurs autres Pieces qui eurent du ſuccès ; il fut depuis entraîné par la paſſion du jeu : s'appercevant qu'elle le ruinoit, il prit le parti, lorſqu'il recevoit de l'argent du produit de ſes Pieces, de le jeter ſur un tas de fagots qu'il avoit fait mettre exprès dans ſa chambre, pour qu'il ne pût le dépenſer qu'en détail, & pour en trouver du moins dans le beſoin. Le Cardinal *de Richelieu* qui faiſoit cas de ſes talents, le protégea, & le choiſit pour l'un des cinq Auteurs. Ce Poëte laborieux mourut d'une fievre pourprée, en 1650, à l'âge de quarante & un ans. On ne peut s'empêcher d'être ſurpris qu'ayant ſi peu vécu, il ait fait un ſi grand nombre de Pieces ; il eſt trop recommandable dans l'Hiſtoire du Théatre, pour en laiſſer ignorer les titres ; les voici, ſelon l'ordre chronologique : *l'Hypocondriaque*, ou *le Mort amoureux*, Tragi-Comédie, avec un Argument, imprimée en 1631, *in-8°*. Paris, chez *Touſſaint Quinet* ; *Cléagénor & Doriſtée*, Tragi Comédie, imprimée en 1631, chez le même Libraire ; *la Bague de l'oubli*, Comédie, en cinq Actes, en vers, avec un Argument, dédiée au Roi, en 1635, *in-8°*. Paris, chez *François Traga* ; *la Diane*, Comédie, en cinq Actes, avec un Argument, en 1635, *in-8°*. Paris, chez le même Libraire ; *la Célimene*, Comédie, en cinq Actes, en vers, en 1636, *in-4°*.

Paris, chez *Antoine de Sommaville*; *l'Heureuse Constance*, Tragi-Comédie, dédiée à la Reine, en 1636, *in-4°*. chez *Toussaint Quinet*; *Hercule mourant*, ou *la Déjanire*, Tragédie, dédiée au Cardinal *de Richelieu*, en 1636, *in-4°*. chez le même Libraire; *les Occasions perdues*, Tragi-Comédie, dédiée à la Comtesse *de Soissons*, en 1636, *in-4°*. Paris, chez *Toussaint Quinet*; *les Ménechmes*, Comédie en cinq Actes, en vers, en 1636, *in-4°*. chez *Antoine de Sommaville*; *le Viceroi de Naples*, Tragi-Comédie, en 1646, *in 4°*. chez le même Libraire, *la Sœur*, Comédie; *l'Heureux Naufrage*, Tragi-Comédie, en 1637, *in-4°*. Paris, chez le même Libraire; *la Celiane*, Tragédie, en 1637, *in-4°*. Paris, chez *Toussaint Quinet*; *la Pélerine Amoureuse*, ou *l'Angelique*, Tragi-Comédie, en 1637, *in-4°*. Paris, chez *Antoine de Sommaville*; *le Filandre*, Comédie en cinq Actes, en vers, en 1637, *in-4°*. chez le même Libraire; *Agésilas*, de *Colohos*, Tragi-Comédie, en 1637, *in-4°*. chez le même Libraire; *l'innocente Infidélité*, Tragi-Comédie, en 1637, *in-4°*. chez le même Libraire; *Amélie*, Tragi-Comédie, en 1638, *in-8°*. chez le même Libraire; *les Sosies*, Comédie en cinq Actes, en vers, en 1738, *in-4°*. chez le même Libraire; *les deux Pucelles*, Tragi-Comédie, en cinq Actes, en vers, en 1639, *in-4°*. chez le même Libraire; *la belle Alphrede*, Comédie en cinq Actes, en vers, en 1639, *in-4°*. chez le même Libraire; *Laure persécutée*, Tragi-Comédie, en 1639, *in-4°*. chez *Toussaint Quinet*; la même Piece, en 1646, *in-12*, chez le même Libraire; autre édition, dans la même année,

année, *idem. Antigone*, Tragédie, en 1639, *in* 4°, chez *Touſſaint Quinet*; la même, chez le même Libraire, même année, *in*-12; *Criſanthe*, Tragédie, en 1640, *in*-4°. chez *Antoine de Sommaville*; *les Captifs*, ou *les Eſclaves*, Comédie, en 1640, *in*-4°. chez le même Libraire; *Iphigénie en Aulide*, Tragédie, en 1640, *in*-4°. Paris, chez *Touſſaint Quinet*; *Clarice*, ou *l'Amour conſtant*, Comédie en cinq Actes, en vers, en 1644, *in*-4°. chez le même Libraire; *Béliſaire*, Tragédie, dédiée à M. *de Guiſe*, en 1644, *in*-4°. Paris, chez *Touſſaint Quinet*; *Célie*, ou *le Vice-Roi de Naples*, Tragédie, en 1646, *in*-4°. même Libraire; *la Sœur*, Comédie, en cinq Actes, en 1647, *in*-4°. chez le même Libraire; la même, ſous le titre de *Sœur généreuſe*, *idem*, *in*-4°. & *in*-12; *le véritable Saint-Geneſt*, Tragédie, en 1648, *in*-4°. Paris, chez *Antoine de Sommaville*; *Dom Bernard de Cabrere*, Tragi-Comédie, dédiée, par une Elégie, au Cardinal *de Mazarin*, en 1648, Paris, chez *Touſſaint Quinet*; la même, *in*-12; *Vinceſlas*, Tragi-Comédie, dédiée à M. *de Créqui*, premier Gentilhomme de la Chambre, Paris, chez *Antoine de Sommaville*, en 1648, *in*-4°. il y eut pluſieurs éditions de cette Piece, la derniere dans l'année où M. *de Marmontel* a corrigé cette belle Tragédie; *Coſroès*, Tragédie, en 1649, *in*-4°. Paris, chez *Antoine de Sommaville*; il y a eu auſſi pluſieurs éditions de cette Piece, la derniere, avec des corrections de M. le Marquis *d'Uſès*, en 1705; *Dom Louis de Cardone*, Tragi Comédie, en 1652, *in*-4°. Paris, chez *Antoine de Sommaville*; *Amarillis*, Paſtorale,

Tome II. V

en cinq Actes, en vers, en 1655, *in*-4°. Paris, chez le même Libraire ; *la Florimonde*, Comédie en cinq Actes, en vers, la derniere Piece de *Rotrou*, en 1655, *in*-4°. Paris, chez *Antoine de Sommaville*. On lui attribue encore plusieurs autres Pieces, entr'autres *Dom Alvare de Lune*, jouée, dit-on, en 1647; mais je n'ai point d'autorités suffisantes pour les placer ici. J'aurois pu ajouter à ce long état une Pastorale d'*Amarillis*, de cet Ancien Poëte, mais il ne l'a pas mise au Théatre, ni ne l'a fait imprimer, en ayant tiré parti pour composer sa *Célimene*. Après sa mort, un ami ayant trouvé le manuscrit de cette Pastorale dans ses papiers, la publia par l'impression. M. le Duc de *la V*.... ajoute qu'il ne lui rendit pas service; & c'est penser en vrai Connoisseur, tel qu'il est.

ROUILLET (Claude), né à Baune-en-Bourgogne, versé dans la Poésie françoise & latine, régentoit au College de Bourgogne, à Paris; il y composa une Tragédie en vers libres, avec des Chœurs, intitulée, *Philanire*, qu'il mit au Théatre de son College, & fit imprimer en 1563, *in*-12, à Paris, chez *Thomas Richard*: il avoit d'abord composé cette Piece en Latin, & depuis, il la traduisit en vers françois; l'argument est intéressant, & mérite d'être lu.

ROUSSEAU (Jean-Baptiste), né à Paris, en 1669, étoit le fils d'un Cordonnier: malgré cette origine, son mérite naissant lui procura la protection d'un Ambassadeur de France, qui voulut bien en prendre soin, en qualité d'un de ses Pages. Ce jeune homme se fit bientôt connoître par de jolis Ouvrages remplis d'es-

prit, qui annonçoient le rang qu'il auroit un jour dans la République des Belles-Lettres. Au renouvellement de l'établissement de cette Académie, en 1701, il en fut nommé Eleve, en 1705, il en fut Vétéran; il accompagna en Angleterre le Maréchal *de Tallard*, qui y passoit en qualité d'Ambassadeur de France; il fit à Londres la connoissance de M. *de Saint-Evremond*, dont il fut toujours ami depuis; à son retour à Paris, il entra chez M. *du Coudrai*, Conseiller d'Etat, Directeur des Finances, où il vécut à la Cour; en 1708, il eut la malheureuse affaire qui le perdit, trop connue pour en donner le détail dans cet *Abrégé*. Ce qu'il y a de certain, c'est que ce Poëte célebre est autant connu par ses infortunes que par ses grands talents : elles sont écrites par-tout. Il mourut d'apoplexie à Bruxelles, le 17 Mars 1741; il s'étoit acquis de généreux protecteurs qui ne l'ont point abandonné jusqu'à sa mort. Les Pieces qu'il a mises au Théatre François ne sont pas ce qu'il a fait de mieux, les voici : *le Café*, Comédie en un Acte, en prose, représentée en 1694, imprimée en 1695, *in-12*; *le Flatteur*, Comédie en cinq Actes, en prose, imprimée en 1697, *in-12*, Paris, chez *Claude Barbier*; la même, mise en cinq Actes, en vers; *le Capricieux*, en cinq Actes, en vers, imprimée en 1701; *les Ayeux chimériques*, en cinq Actes, en vers; *la Mandragore*, en cinq Actes, en prose; *l'Hypocondre*, Comédie en cinq Actes, en vers, imprimée à Amsterdam, en 1751, *in-12*, chez *Marc-Michel Rey*; *le Cid*, Tragédie de *Corneille*; *Dom Japhet d'Arménie*, de *Scaron*; *la Marianne*, de

Triſtan; *le Florentin*, de *la Fontaine*, examinées & corrigées par *J.-B. Rouſſeau*, ont été imprimées à *Amſterdam*, dans ſes Œuvres, ſous le titre de *Pieces dramatiques*, choiſies & reſtituées par M.**, 1764, *in*-12, chez *François Changuion*.

ROUSSEAU (M. Pierre), né à Toulouſe, actuellement à la tête du *Journal Encyclopédique de Bouillon*, en 1780, dont le ſuccès eſt connu, mit au Théatre dans ſa jeuneſſe, la *Rivale ſuivante*, Comédie en un Acte, en vers, précédée d'un Prologue, repréſentée avec ſuccès, le trois Août 1747, imprimée dans la même année, *in*-8°. à Paris, chez *Prault*; *la Ruſe inutile*, en un Acte, en vers, le 6 Octobre 1749, imprimée à Paris, dans la même année, *in*-8°. chez *Sébaſtien Jorry*; *la Mort de Bucéphale*, Tragédie, en un Acte, en vers, jouée à Compiegne, en 1748, imprimée en 1749; *les Mépriſes*, Comédie en un Acte, en vers libres, avec un Divertiſſement, jouée le 25 Avril 1754. Je ne parle point ici des autres jolies Pieces qu'il a faites pour les autres Théatres, ni de ſes autres Ouvrages, qui lui ont fait honneur.

ROUSSEAU (Jean-Jacques), né à Geneve, mort en 1778, Auteur célebre, & qui le méritoit à tant de titres, n'a mis au Théatre François qu'une ſeule Comédie, en 1752, intitulée *Narciſſe*, ou *l'Amant de lui-même*, Comédie en un Acte, en proſe, repréſentée le 18 Décembre 1752, imprimée en 1753, *in*-8°. avec une longue Préface. Je ne dois point omettre la Scene lyrique de *Pygmalion*, jouée comme petite Piece, en 1776, dans laquelle la Demoiſelle

Raucourt, actuellement au Théatre, parut en statue; cette Scene eut le plus grand succès, & est restée au Théatre, où elle est toujours revue avec le même plaisir.

Roux (M. le) n'a mis au Théatre qu'une Comédie intitulée, *le Triomphe de l'Amour*, ou *Dom Pierre de Castille*, en trois Actes, en vers, imprimée à Paris, c'est-à-dire à La-Haye, en 1722, *in-8°*. chez *Armand l'Adopté*. Dans l'exemplaire placé dans le Cabinet de M. le Duc *de la* * *; il se trouve à la fin de cette Piece, différentes Poésies.

Roy (Pierre-Charles), Eleve de l'Académie des Inscriptions, Chevalier de Saint-Michel, connu par la quantité de Poëmes qu'il a faits pour l'Opéra, & par un recueil de Poésies estimées, n'a mis au Théatre François qu'une Comédie intitulée, *les Captifs*, en trois Actes, en vers libres, précédée d'un Prologue, & suivie d'un Divertissement, en 1714; elle eut une réussite heureuse, cependant elle ne fut pas imprimée. Il mourut en 1763.

Rozet (Madame). Voyez *Chaumont* (Madame).

Ryer (Isaac du), Secretaire du Duc *de Belle-Garde*, pere de *Pierre du Ryer*, dont il est parlé dans l'article suivant: ne s'étant pas conduit au gré de son Maître, fut congédié; il ne tarda pas à s'en repentir; sa fortune baissa au point que n'ayant pas de quoi vivre, il se trouva forcé de prendre un emploi de Commis au Port Saint-Paul, où il mourut quelques années après dans la pauvreté; les Pieces qu'il a mises au Théatre, sont: *les Amours*

contraires, Paſtorale en trois Actes, en vers, en 1610; *la Vengeance des Satyres*, Paſtorale en cinq Actes, en vers, repréſentée dans la grande Salle de l'Egliſe du Temple de Paris, en 1614, *le Mariage d'amour*, en 1621, Paſtorale en cinq Actes, en vers. Ces Pieces ſont imprimées dans un volume intitulé, *le Temps perdu, & les Gaietés, d'Iſaac du Ryer*, en deux éditions ; la premiere, en 1604; la ſeconde, en 1621. On croiroit, ſans l'édition de 1631, moins rare que celle de 1621, que *l'Amour Mariage*, du même Poëte, eſt la même que celle du *Mariage d'amour*.

RYER (Pierre du), né en 1605, fils d'*Iſaac du Ryer*, fut nommé Secretaire du Roi, à l'âge de vingt & un ans : il étoit alors à ſon aiſe ; mais étant devenu paſſionnément amoureux d'une jeune & belle Demoiſelle qui n'avoit pour tout bien que ſes charmes, ce mariage dérangea ſa fortune au point qu'il fut obligé d'entrer au ſervice du Duc *de Vendôme* : ſes premieres productions l'ayant fait connoître, il fut reçu à l'Académie Françoiſe, en 1646, par préférence à *Corneille*, ſi célebre depuis ; dans les ſuites il obtint la place d'Hiſtoriographe de France ; il écrivoit avec beaucoup de pureté pour le temps ; ſon ſtyle étoit naturel, correct & coulant ; ſans le même *Corneille*, qui ne tarda pas à l'éclipſer, il eût été du rang des premiers Tragiques. Il ne vécut que juſqu'à l'âge de cinquante ans. Il mourut d'une fievre putride, en 1658, à Paris. Les Tragédies qu'il a faites pour le Théatre, ſont : *Arétaphile*, Tragi-Comédie en cinq Actes, en vers, manuſcrite, *in*-4°. en 1618 ; *Clitophon*, ou *Leucipe*, Tragi-Comédie, en cinq Actes, en vers,

manuscrite, *in-4°.* en 1622; *Argenis & Poliarque*, ou *Thocrine*, Tragi-Comédie, dédiée au Marquis de *la Chastre*, en deux Journées, avec un Argument, & des Poésies, imprimées à Paris, en 1630, *in-8°.* chez *Nicolas Bessin*; la seconde Journée, en 1631, chez le même Libraire; *Lisandre & Caliste*, Tragi-Comédie, dédiée à Madame la Duchesse *de Longueville*, imprimée en 1632; *Alcimédon*, en 1634; *les Vendanges de Suresne*, Comédie, en 1635; *Lucrece*, en 1637; *Clarigone*, en 1638; *Alcinoée*, en 1639; *Saül*, en 1639; *Esther*, en 1643; *Bérénice*, en prose, en 1615; *l'Ecole*, en 1646; *Thémistocle*, en 1648; *Amarillis*, Pastorale, en 1650; *Tarquin*, Tragédie, en 1656, non imprimée.

RYEUPEIROUX, Commissaire des Guerres, né à Montauban, en 1664, mort à Paris, en 1706, fils d'un Avocat du Roi, fut d'abord Ecclésiastique, & Chanoine de Forcalquier; mais M. *de Barbésieux*, Ministre, qui le protégeoit, lui fit quitter cet état, le fit Commissaire des Guerres: sans sa mauvaise conduite, il eût fait une fortune considérable. Il mourut en 1706; ses Pieces de Théatre sont: *Annibal*, en 1688; *Agrippa*; *la Mort d'Auguste*, en 1693; *Valérien*, en 1690; *Hypermnestre*, en 1704; son *Poëme sur l'ame des Bêtes*, & son *Traité des Médailles*, lui firent beaucoup d'honneur.

SAB

SABATHIER (M. l'Abbé), né à Castres, donna à Toulouse, en 1763, une Comédie

intitulée, *les Eaux de Bagneres*, qui fut accueillie; il est très-connu par l'Ouvrage *des Trois Siecles*, & par des productions que beaucoup de Gens de Lettres estiment; c'est une justice que ma probité lui rend, quoiqu'il m'ait maltraité sans y avoir donné lieu.

SACY, Jésuite, n'est connu que par deux Pieces de Théatre : *Octavie*, Tragédie, non imprimée, & *le Contraste*, Comédie, en cinq Actes, en vers, manuscrite, *in-folio*.

SACY (M. de), fort connu par des *Opuscules dramatiques*, sous le titre de *Nouveaux Amusemens de Campagne*, en deux Volumes *in - 8°*. contenant quarante petits Drames en prose, imprimés en 1778, dont les représentations en Société ont fait le plus grand plaisir.

SAGE (Alain-René le), né à l'Isle de Ruys en Basse - Bretagne, étoit pere du célebre *Montmeny*, Comédien, qu'on regrette encore; il se fit connoître par des Romans de caractere, & un grand nombre d'autres Ouvrages qui lui ont acquis une réputation bien méritée, & qui eussent assurément contribué à sa fortune, sans son caractere d'indépendance & de désintéressement, qui ne lui permettoit pas de se faire des protecteurs. Il passoit sa vie avec les amis qu'il avoit choisis, lorsqu'il ne goûtoit plus le travail; tant qu'il put s'en occuper, il se soutint sans le secours de personne, mais son âge trop avancé l'ayant privé de cette ressource, il se retira chez son fils, Chanoine de la Cathédrale de Boulogne-sur-Mer, où il mourut, en 1747, âgé de soixante-dix-neuf ans; les Pieces qu'il a données au Théatre

François, font : *Céfar-Urfin*, Comédie en cinq Actes, en profe, repréfentée en Mars 1707; *Crifpin, Rival de fon Maître*, en un Acte, en profe, précédée & fuivie d'un Prologue, ayant pour titre, *le Diable Boiteux*, donnée le 14 Février 1709; *la Tontine*, Comédie en cinq Actes, en profe, jouée le 20 Février 1733; *le Traître puni*, Comédie que les Comédiens refuferent; & *Dom Felix de Mendoce*, Comédie qui eut le même fort, imprimées toutes les deux en 1700; *le Point d'Honneur*, Comédie, repréfentée en 1702; fon fecond titre étoit : *l'Arbitre des Différends*; *Turcaret*, & *fa Critique*, Comédies, en 1700; la premiere, reftée au Théatre, où elle eft toujours revue avec plaifir. *Préville*, de tous les Acteurs qui ont jouée cette Piece depuis qu'elle eft fur la Scene, eft celui qui l'a rendue le plus agréablement. Je fuis le premier des Hiftoriens du Théatre de ce fiecle, qui, par mes recherches, ai fait connoître plus particuliérement cet aimable Auteur, qui a fait auffi de jolis Ouvrages pour les Italiens, pour l'Opéra-Comique & pour les Provinces.

SAINT-AGNAN (François de Beauvilliers, Duc de), grand Amateur des Belles-Lettres, & particuliérement du Théatre François, y donna en 1664, la Tragédie de *la Bradamante ridicule*, & elle eut du fuccès. Il mourut en 1687, âgé de quatre-vingts ans.

SAINT-ANDRÉ, d'Embrun, n'eft connu que par la *Paftorale fur la Naiffance de N. S. Jefus-Chrift*, repréfentée en 1644.

SAINT-BALMONT (la Marquife de),

femme de qualité de Nancy, mit au Théatre, en 1652, une Tragédie intitulée, *les Jumeaux Martyrs*.

SAINT-CHAMONT (Madame la Marquife de) donna en 1771, une Comédie intitulée, *les Amants fans le favoir*, qui fit grand plaifir ; perfonne n'ignore fon goût & fes talents pour les Belles-Lettres. M. fon mari eft un vrai Connoiffeur.

SAINT-DIDIER, né à Avignon, en 1668, Amateur des Sciences, remporta deux fois le Prix de l'Académie-Françoife, & trois fois celui des Jeux Floraux ; on trouve dans fon *Voyage du Parnaffe*, une Tragédie de fa compofition, intitulée, *l'Illiade*, imprimée en 1716. Il mourut en 1739.

SAINT-ENER (M. l'Abbé de) donna en 1770, une Tragédie en trois Actes, imitée de l'Allemand, fous le titre de *la Mort d'Adam*, qui mérite d'être lue.

SAINT-EVREMONT. Voyez *Evremont*.

SAINT-FOIX (Germain-François Poulain de), né à Rennes en Bretagne, le 25 Février 1699 ; après avoir fait fes études aux Jéfuites, il paffa dans le Régiment de la Cornette-Blanche, en qualité de Cornette. A vingt & un ans fon caractere bouillant lui ayant attiré plufieurs affaires, il quitta le fervice, & fe livra à l'étude des Belles-Lettres, pour lefquelles il avoit un goût prédominant ; fa paffion pour le Théatre fe manifefta à vingt-trois ans par fa petite Comédie de *Pandore*, dont il ne nous refte que *le Canevas* ; il fit jouer en 1726, aux Italiens, une petite Piece, intitulée, *la Veuve*

à la Mode, dont on a un extrait fort court, ainsi que *le Contraste de l'Amour & de l'Hymen*, qui n'a point été imprimé, & dont le manuscrit se trouve perdu. En 1743, la guerre s'étant déclarée, il suivit en Italie M. le Maréchal de *Broglie*, en qualité d'Aide-de-Camp. Après la paix, il sollicita une Compagnie qui lui fut refusée ; furieux de n'avoir pu l'obtenir, il se retira, retourna dans sa Patrie où il acheta une charge de Maître Particulier des Eaux & Forêts. Son caractere bouillant lui suscita encore des ennemis & des affaires. Pour ne plus courir les mêmes inconvénients, il retourna à Paris où il se livra entiérement à son goût pour les Belles-Lettres. Malgré son tempéramment inquiet & emporté, il s'acquit des protecteurs qui le firent parvenir aux places & aux pensions que la Cour accorde aux Gens de Lettres qui en sont dignes. « L'ingénieux Auteur de *l'Oracle*, du *Sylphe*, » & des *Graces* semble avoir choisi un milieu entre » les défauts plus communs aux hommes, & les » situations touchantes, telle qu'il peut en arriver » dans les familles ». M. *de Saint-Foix* ne fait pas rire dans le goût de *Moliere*, il est encore plus éloigné de faire pleurer ; mais il fait sourire agréablement le Spectateur. Avant d'avoir publié son *Histoire du Saint-Esprit*, & d'autres Ouvrages de goût, il mit au jour ses *Essais historiques sur Paris*, qui eurent un grand succès. Ce qu'il y a de plus singulier en M. *de Saint-Foix*, c'est que malgré la mauvaise humeur attachée à son caractere bouillant, elle disparut aux approches de sa mort, il l'entrevit d'un œil tranquille, & mourut en Philosophe Chrétien, le 25 Août

1776. Les Pieces qu'il donna aux François font : *Pandore*, Comédie, en 1721 ; *l'Oracle*, Comédie en un Acte, en profe, le 22 Mars, 1740 ; *Deucalion & Pirrha*, Comédie en un Acte, en profe, le 21 Février 1741, *l'Ifle fauvage*, Comédie en trois Actes, en profe, avec un Divertiffement, le 5 Juillet 1743 ; *les Graces*, Comédie en un Acte, en profe, le 23 Juillet 1744 ; *Julie, ou l'heureufe Epreuve*, en un Acte, en profe, le 20 Octobre 1746 ; *Egérie*, Comédie en un Acte, en profe, avec un Divertiffement, le 9 Septembre 1747 ; *le Rival fuppofé*, en un Acte, en profe, le 25 Octobre 1749, imprimée dans la même année, *in-12*, chez *Prault* ; *la Colonie*, Comédie en trois Actes, en profe, avec un Prologue, le 25 Octobre 1750, imprimée dans la même année, *in-12*, chez *Cailleau* ; *les Hommes*, Comédie-Ballet, en un Acte, en profe, le 27 Juin 1753, imprimée dans la même année, *in-12*, chez *Duchefne* ; *le Financier*, Comédie en un Acte, repréfentée le 20 Juillet, 1761 ; on lui a attribué *l'Amour & les Fées*, Comédie en vers en 1746 ; il en feroit convenu avec fa franchife ordinaire, s'il en eut été l'Auteur : d'ailleurs on ne lui connoît que très-peu d'Ouvrages en vers, dont on ne parle point ; mais fes autres productions font agréables & en affez grand nombre, & la lecture en fera toujours plaifir.

SAINT-GERMAIN. Voyez *Germain* (M. de).

SAINTE-ALBINE (Raymond de), né le 29 Mai 1700, de l'Académie des Sciences de Berlin, Auteur de la *Gazette de France*, depuis 1733 jufqu'en 1749, année dans laquelle il fe retira,

& où il fut remplacé par le Chevalier *de Mouhy*, qui la lui remit en 1751, ne voulant plus en être chargé : *Raymond* a continué d'en être le Rédacteur jusqu'en 1761. Il est l'Auteur d'un très-bon Ouvrage sur l'Art du Théatre, intitulé, *le Comédien*; & de deux Comédies, sous les titres de *l'Amour au Village*, & *de la Convention téméraire*, qu'il composa à l'âge de dix-neuf ans, & qu'il fit imprimer dans le *Mercure* de Janvier 1749. Il mourut en 1779, âgé de soixante-dix-neuf ans : c'étoit un homme respectable par ses mœurs ; & par sa probité.

SAINTE-COLOMBE donna, en 1651, une Tragédie intitulée, *le Jugement de N. S. Jesus-Christ en faveur de la Magdeleine, contre Marthe, sa Sœur.*

SAINTE-MARTHE (Gaulcher, dit Scévole de) n'est connu que par une Tragédie de *Saint-Laurent*, jouée en 1499.

SAINTE-MARTHE (François Gaulcher Scévole de) mit au Théatre, en 1558, sa Tragédie de *Médée*.

SAINTE-MARTHE (Nicolas de) n'est connu que par une Tragédie d'*Œdipe*, qu'il fit représenter en 1614.

SAINTE-MARTHE (Pierre de) mit au Théatre, en 1618, *l'Amour Médecin*, Comédie ; & *la Magicienne étrangere*, Tragi-Comédie, imprimées dans la même année.

SAINTE-MARTHE (Abel de) n'est connu que par la Tragédie d'*Isidore*, ou *la Pudicité vengée*, imprimée en 1645 : Piece très-rare. Ce Poëte mourut en 1652.

SAINTE-MARTHE (Dom Denis), Gé-

néral des Bénédictins, donna, dans sa premiere jeuneſſe, une Tragédie d'*Holopherne*, en 1666, qui lui fit beaucoup d'honneur.

SAINT-ONGE (Louiſe-Genevieve Gillet, Dame de), née à Paris, en 1650, cultiva, dès ſa premiere jeuneſſe, les Belles-Lettres; elle ne conſentit à épouſer un Avocat, qui les aimoit autant qu'elle, que ſous la condition qu'il ne la gêneroit en rien ſur cet agréable délaſſement : le mari tint parole. On a d'elle deux Opéra & deux Comédies; ſes Pieces de Théatre ſont : *l'Intrigue des Concerts*, Comédie en un Acte, donnée en 1614, à Dijon; & *Griſelde*, ou *la Princeſſe de Saluces*, repréſentée auſſi dans la même Ville, en 1614; elle a travaillé auſſi pour l'Opéra. Elle mourut à Paris, fort regrettée, en 1718.

SAINT-YON, de la famille du fameux *Boucher* de ce nom, dont il eſt tant parlé dans *l'Hiſtoire des Guerres civiles*, ſous le regne de *Charles VII*, étoit rempli d'eſprit & de gaieté; il eſt l'Auteur des *Façons du temps*, Comédie, repréſentée en 1686; ſes autres Pieces ont été faites en ſociété avec *Dancourt*. Il mourut en 1723, Secretaire de M. *de la Faluere*, Grand-Maître des Eaux & Forêts.

SAINVILLE connu par les Pieces qui ſuivent : *l'Adieu du Trône*, ou *Dioclétien & Maximien*, en 1634; *Pantenice*, non repréſentée; *la Retraite des Amants*, ou *le Débauché converti*, idem. On ne trouve aucune date à ces Comédies; tout ce que m'en a appris feu M. *de Bombarde*, c'eſt qu'elles ſont toutes manuſcrites, en différents cabinets d'Amateurs, & que le

même *Sainville* est aussi l'Auteur du *Mariage mal assorti*, Comédie en trois Actes, en vers, imprimée sans date, & que c'est mal-à-propos que cette Piece a été attribuée à *Sallebray*.

SALLEBRAY donna, en 1639, la Tragédie du *Jugement de Pâris, & du Ravissement d'Hélene*, Tragi-Comédie, imprimée dans la même année, *in-*4°. Paris, chez *Toussaint Quinet*; *la Troade*, Tragédie, imprimée à Paris en 1641, *in-*4°. chez le même Libraire; *la Belle Egyptienne*, Tragi-Comédie, en 1642, *in-*4°. Paris, chez *Antoine de Sommaville*; *l'Amante ennemie*, Tragi-Comédie, en 1642, *in-*4°. chez le même Libraire. Je supprime ici *l'Enfer divertissant*, & *Andromaque*, Tragédies, que quelques Ecrivains du Théatre attribuent mal-à-propos à ce Poëte.

SALVAT, Avocat au Parlement de Toulouse, Auteur de *Calisthene*, Tragédie, représentée en Société à Avignon, imprimée dans cette ville, en 1757, *in-*8°.; *Marguerite d'Anjou, Reine d'Angleterre*, essai tragique, en cinq Actes, en prose, dans le goût du Théatre Anglois, imprimée à Paris, en 1757, *in-*12, chez *Prault*.

SALVERT (M.) a publié, en 1774, une Comédie intitulée, *l'Amant Corsaire*, dont il est l'Auteur en société avec (N.)

SANITÉ (M. de) a publié, en 1774, un Drame en un Acte, en prose, intitulé, *la Nouvelle imprévue*.

SANTE (Gilles-Anne-Xavier de la), Jésuite, né en 1684, donna, au College, en 1727, une Comédie intitulée, *le Fils indocile*.

SAVÉRIEN (Alexandre), né à Arles, en

1721, Ingénieur de la Marine, connu par de bons Ouvrages de Mathématiques, fit jouer en Société une Comédie intitulée, *l'Heureux*, Piece philosophique qui n'étoit pas composée pour être jouée; sa marche est dans le goût anglois; elle fut imprimée, sous le titre de *Londres*, en 1730, *in*-8°.; *Anacréon*, Comédie-Ballet, en un Acte, en prose & en vers. Voyez le volume qui a pour titre, *Imitation des Odes d'Anacréon*, édition de 1754.

SAURIN (M.), né à Paris, Avocat en Parlement, de l'Académie-Françoise, qui l'a bien mérité, & qui, depuis, s'en montre de plus en plus digne, mit au Théatre, le 12 Novembre 1750, la Tragédie *d'Aménophis*, imprimée en 1758; *Spartacus*, le 20 Février 1760; *les Mœurs du temps*, Comédie en un Acte, en prose, le 22 Décembre 1760; *Blanche & Guisard*, Tragédie imitée de l'Anglois, le 26 Septembre 1763; *l'Orpheline léguée*, en trois Actes, en vers libres, le 6 Novembre 1765, remise en un Acte, sous le titre de *l'Anglomanie*, en 1772; *Béverley*, en cinq Actes, en vers libres, en 1768; il a fait imprimer depuis *le Mariage de Julie*, Comédie en un Acte, en prose, non représentée, en 1772; & *Zéphirine & Lindor*, joli Proverbe, inséré dans le *Mercure* de 1778.

SAUVIGNY (M. de), Chevalier de Saint-Louis, attaché à M. le Comte *d'Artois*, Censeur-Royal, connu par de charmants Ouvrages. Voici les titres de ceux relatifs au Théatre: *le Masque enchanté*, Féerie, en un Acte, en vers, jouée le 28 Août 1759, imprimée dans

la même année, *in-8°*. à Geneve, chez les freres *Cramer*; *la Mort de Socrate*, Tragédie en trois Actes, en vers, jouée le 7 Mai 1763; *Hirza*, ou *les Illinois*, Tragédie, en 1767, reprise en 1780; *le Persiffleur*, Comédie en trois Actes, en vers, en 1771; *Gabrielle d'Estrées*, Tragédie, représentée à Versailles en 1778, avec le plus grand succès, imprimée dans la même année, & qui doit être incessamment jouée à Paris. Indépendamment d'autres Pieces que les Amateurs attendent avec impatience. Je ne parle point ici de ses autres Ouvrages, dont tout le monde connoisseur fait grand cas.

SCARON (Paul), né en 1610, d'une famille distinguée, se trouvant sans fortune à la mort de son pere, par les injustices d'une belle-mere, fut forcé de prendre le petit collet, après avoir fait ses études. Peu de temps après il fut pourvu d'un Canonicat à la Cathédrale du Mans; entraîné par le goût des plaisirs, & piqué des obstacles continuels qu'on y opposoit, il renonça à sa place & à son état, & vint à Paris, où il se livra à ses goûts avec tant d'excès, qu'à l'âge de vingt-sept ans il devint paralytique & fut obligé de garder la maison. Il s'étoit fait beaucoup d'amis pendant qu'il vivoit dans le monde, dont la plupart étoient de la plus grande distinction; ils ne l'abandonnerent point. Son caractere spirituel, enjoué, malgré ses infirmités, attira chez lui la meilleure compagnie : les Ouvrages plaisants qu'il donna au Public, traités de burlesques, l'augmenta; son bonheur voulut que Madame *d'Aubigné*, si connue depuis sous le nom

Tome II. X

de Madame *de Maintenon*, fût du nombre; sa fortune alors étoit si médiocre, que *Scaron* lui ayant proposé sa main, elle l'accepta. Il seroit inutile d'entrer dans d'autres détails, il n'est point d'Amateurs des Belles-Lettres qui les ignore; mais on ne peut se dispenser ici de citer les Pieces que ce Poëte a mises au Théatre: elles sont au nombre de onze, plus burlesques que comiques, en voici les titres: *Jodelet*, ou *le Maître Valet*, Comédie en cinq Actes, en vers, imprimée en 1665, *in*-4°. Paris, chez *Toussaint Quinet*; *les Boutades du Capitan Matamor & ses Comédies*, en 1650, *in*-4°. chez le même Libraire; *l'Héritier ridicule*, ou *la Dame intéressée*, Comédie en cinq Actes, en vers, en 1650, *in*-4°. chez le même Libraire; cette Piece plut tant à *Louis XIV*, qu'il la fit jouer deux fois de suite dans le même jour; *Dom Japhet d'Armenie*, Comédie en cinq Actes, en vers, dédiée au Roi, en 1654, *in*-4°. Paris, chez *Augustin Courbé*; *Jodelet duelliste*, Comédie en cinq Actes, en vers, en 1688, *in*-12, Paris, chez *Guillaume de Luynes*; *l'Ecolier de Salamanque*, ou *les généreux Ennemis*, Tragi-Comédie, en cinq Actes, en vers, en 1688, *in*-12, Paris, chez le même Libraire; *Fragments de diverses Comédies*, en 1688, *in*-12, chez le même Libraire; *la fausse Apparence*, Comédie en cinq Actes, en vers, en 1688, *in*-12, chez le même Libraire; *le Prince Corsaire*, Tragi-Comédie, en cinq Actes, en vers, en 1688, *in*-12, Paris, chez *Guillaume de Luynes*; *le Gardien de soi-même*, Comédie en cinq Actes, en vers, en 1688, *in*-12, Paris, chez le même Li-

braire ; *le Marquis ridicule*, ou *la Comtesse faite à la hâte*, Comédie en cinq Actes, en vers, en 1648, *in-*12, Paris, chez le même Libraire. Je ne dois point omettre que *Dom Japhet d'Arménie* fut représentée dans la grande Salle des Machines des Tuileries, devant le Roi ; *Méhémet Effendi*, Ambassadeur de la Porte, s'y trouva avec toute sa suite. *Scaron* mourut à Paris, le 14 Octobre 1661.

SCAURUS n'est connu que par une Tragédie intitulée, *David combattant Goliath*, donnée en 1584.

SCHELANDRE (Jean) étoit, selon la tradition, bon Militaire & Amateur des Belles-Lettres ; il mit au Théatre, en 1628, une Tragi-Comédie sous le titre de *Tyr & Sidon* ; cette Piece est en deux Journées, chacune en cinq Actes, en vers ; elle fut imprimée à Paris, en 1628, *in-*8°. chez *Robert Etienne*, avec une Préface & un Avis de l'Imprimeur. Voyez *Tyr & Sidon*, de *Daniel Dancherot*. *Schelandre* a suivi dans cette Piece le même plan & la même intrigue, à la différence du nom des deux Rois, & du dénouement.

SCHONES (M. le Beau de), né à Paris, de l'Académie de Nismes, mit au Théatre de cette Ville, au mois de Mars 1752, une Piece en un Acte, en vers libres, en forme de Prologue, intitulée, *Thalie corrigée*, dédiée à M. le Duc *d'Usès*, qui fut fort accueillie, imprimée dans la même année, *in-*12 ; *l'Assemblée*, Comédie en un Acte, en vers, terminée par *l'Apothéose de Moliere*, jouée le 17 Février 1773 ; cette Piece est très-jolie, & fut fort applaudie.

L'Auteur a travaillé aussi pour les Italiens.

SCIPION ne seroit pas ici placé, sans une Comédie qu'il mit au Théatre en 1670, sous le titre de *l'Avocat Savetier*.

SCONIN (A.), Principal du College de Soissons, donna, en 1675, une Tragédie intitulée, *Hector*, dédiée à M. le Cardinal *d'Estrées*, imprimée en 1675, *in*-8°. à Soissons, chez *Louis Mauroy*.

SCUDÉRY (Georges), de l'Académie Françoise, né en 1601; son origine étoit de Naples. Son pere, Gouverneur du Havre-de-Grace, après lui avoir fait achever ses études, voulut qu'il passât sa premiere jeunesse à voyager; à son retour, il le fit servir sur terre & sur mer; dès que son fils se trouva libre par sa mort, il quitta le Régiment des Gardes où il servoit, & cultiva les Belles-Lettres; il mit au Théatre sa premiere Tragédie avant que de se rendre au Gouvernement du Château de *Notre-Dame de la Garde*, près de Marseille, qu'il obtint en conséquence de ses services; peu de temps après, il fut élu de l'Académie-Françoise, à la place de *Vaugelas*. *Scudéry* étoit un ami sensible, il en fit preuve, en n'abandonnant point le malheureux *Théophile* dans sa disgrace; & après sa mort, il fit imprimer les Œuvres de ce Poëte infortuné. *Scudéry* a joui pendant sa vie d'une réputation méritée, quoique *Despréaux* l'ait contestée dans ses Satyres. Il étoit frere de Mademoiselle *Scudéry*, si connue par ses jolis Romans. Les Pieces qu'il a faites pour le Théatre sont : *Ligdamon*, Tragi-Comédie, en 1629; *Annibal*,

Tragédie, en 1631; *le Trompeur puni*, Tragi-Comédie, en 1631; *l'Amour caché par l'Amour*, Tragi-Comédie-Paſtorale, en 1634; *la Comédie des Comédiens*, en 1634; *le Prince déguiſé*, Tragi-Comédie, en 1635; *Orante*, Tragi-Comédie, en 1636; *le Vaſſal généreux*, Tragi-Comédie, en 1632; *le Fils ſuppoſé*, Comédie, en 1636; *la Mort de Céſar*, Tragi-Comédie, en 1636; *Didon*, Tragédie, en 1636; *l'Amant libéral*, Tragi-Comédie, en 1638, *l'Amour tyrannique*, Tragi-Comédie, en 1638; *Eudoxe*, Tragi-Comédie, en 1639; *Andromire*, Tragi-Comédie, en 1641, *Arminius*, Tragédie, en 1649; *l'illuſtre Baſſa*, Tragédie, en 1642; *Axiane*, Tragi-Comédie, en 1643; *la Mort de Mithridate*, Tragédie, en 1644; & *Lucidan*, ou *le Hérault d'armes*, en 1644. Ce laborieux Ecrivain mourut à Paris le 14 Mai 1667. Voici de quelle maniere le traite *Deſpréaux* dans ſa douzieme Satyre:

> Bienheureux *Scudéry*, dont la fertile plume
> Peut tous les mois, ſans peine, enfanter un volume:
> Tes écrits, il eſt vrai, ſans art & languiſſants,
> Semblent être formés en dépit du bon-ſens;
> Mais ils trouvent pourtant, quoi qu'on en puiſſe dire,
> Un Marchand pour les vendre, & des ſots pour les lire.

SEDAINE (M.), Architecte, de l'Académie d'Auxerre, connu, par de jolis Ouvrages ſur tous les Théatres de Paris, eſt Auteur de *l'Impromptu de Thalie*, ou *les Lunettes de la Vérité*, Comédie en un Acte, en vers, imprimée, en 1752, dans le *Recueil des Œuvres*

de M. S. *d'Anacréon*, Comédie-Ballet, en un Acte, en vers, imprimée, en 1754, à la fin du Livre intitulé, *les Odes d'Anacréon*; *le Philosophe sans le savoir*, Comédie en cinq Actes, en prose, mise au Théatre le 2 Décembre 1765, que l'on revoit toujours avec le même plaisir; *la Gageure imprévue*, Comédie en un Acte, jouée en 1768, restée au Théatre; *de Maillard, ou Paris sauvé*, Tragédie en prose, reçue par les Comédiens, suspendue jusqu'à ce jour (1780) par un ordre supérieur. L'on ne parle point ici des Opéra-Comique que M. *Sedaine* a fait représenter, tout le monde convient qu'ils sont agréables, & qu'il est peu d'Auteurs dramatiques qui entendent mieux la marche & la magie du Théatre.

SEGRAIS (Jean-Renaud de), Gentilhomme, né en 1624, célebre par ses Pastorales & son joli Roman de *la Princesse de Cleves*, & de *Zaïde*, dont ses ennemis ont prétendu long-temps qu'il n'étoit que le prête-nom, en assurant faussement que Madame *de la Fayette* & le Duc *de la Rochefaucault* en étoient les vrais Auteurs, ce qui étoit faux. Il étoit attaché à Mademoiselle *de Montpensier*, dont il a encouru la disgrace, parce qu'on lui fit entendre qu'il s'opposoit en secret à son mariage avec le Duc *de Longueville*, qu'elle aimoit. M. le Prince le consola de ce malheur par la protection qu'il lui accorda depuis. *Segrais*, dégoûté de la Cour, se retira à Caen, où il se maria avantageusement, & où il vécut jusqu'à sa mort avec la plus grande considération. Il termina ses jours en 1658, âgé de soixante-onze ans.

Les Pieces qu'il fit pour le Théatre font : *Hyppolite*, Tragédie, en 1652; *l'Amour guéri par le temps*, Tragédie-Ballet, imprimée dans *la Segrefiana*, en 1701; elle n'a pas été mife en mufique, comme il s'y attendoit; & une Paftorale intitulée, *Alys*, qui devoit être en quatre chants, non repréfentée, mais imprimée en 1653, in-4°.

SEGUINEAU, fils d'un Secretaire de Confeiller de la Grand'Chambre, étoit homme d'efprit & de Lettres : il compofa, de concert avec *Pralart*, fon ami intime, la Tragédie *d'Egifte*, repréfentée en 1721; ce qui devoit les unir de plus en plus, les brouilla. Ce fut pour la recette; toute foible qu'elle fût, n'ayant été jouée que cinq fois. *Seguineau*, en paffant fur le Pont-Neuf, un an après, tomba & fe caffa la jambe; on fut obligé de la lui couper, il en mourut, après l'opération, en 1722, âgé de quarante-cinq ans.

SEILLANS, Provençal, mort en Novembre 1759, mit au Théatre, en 1756, *les Gageures de Village*, Comédie en un Acte, en profe, ornée de Chants & de Danfes, repréfentée le 26 Mai 1756, dédiée à Mademoifelle *Hus*, par une Epître en profe non fignée, imprimée à Paris dans la même année, *in*-12, chez *Duchefne*.

SELLE (la) n'eft connu que par une Tragédie qu'il fit repréfenter, en 1691, fous le titre d'*Uliffe & de Circé*.

SELVE (la) donna, en 1633, une Tragi-Comédie fous le titre *des Amours infortunés de Léandre & Héro*.

SEPMANVILLE LIEUDÉ, Auteur de plusieurs Comédies Bourgeoises qu'on auroit ici placées, s'il avoit fait savoir celles qui ont été jouées en Société ou en Province, sur des Théatres François.

SERAN DE LA TOUR (M. l'Abbé) mit au Théatre, en 1750, une Tragédie sous le titre de *Califte*, ou *la belle Pénitente* : cette Piece, tirée de l'Anglois, ne fut jouée que cinq fois ; elle méritoit plus de succès.

SERRE (Pujet de la), né à Toulouse en 1609, fut dabord Garde de la Bibliotheque de *Monsieur*, Frere de *Louis XIII*, ensuite Abbé & Conseiller d'Etat ; il quitta le petit-collet, pour épouser une jolie maîtresse dont il étoit passionné. Jamais Ecrivain ne composa tant d'Ouvrages; lorsque ses amis lui en faisoient la guerre, & lui reprochoient qu'il travailloit trop vîte, il répondoit qu'il étoit toujours pressé, lorsqu'il s'agissoit de gagner de l'argent, & qu'il préféroit les pistoles qui le faisoient vivre à la chimere d'une vaine gloire avec laquelle il seroit mort de misere, s'il eut tenté d'en acquérir. C'est *de la Serre*, dont *Despréaux* se moque dans sa troisieme Satyre, en l'appellant un charmant Auteur. Ce second Poëte se préparoit à composer le *Mercure*, en 1665, lorsque la mort, survenue dans le mois de Juillet de la même année, le débarrassa de ce soin ; les Pieces qu'il a faites pour le Théatre, sont : *Pyrame & Thisbé*, en 1630 ; *Pandoste*, en 1631 ; *Scipion*, ou *le Sac de Carthage*, en 1642; *Thomas Morus*, Tragédie en prose, en 1642 ; *Climene*, en 1643 ; *Sainte-Catherine*, en 1643 ;

& *Théſée*, Tragédie en proſe, en 1644.

SERRE (de la) mit au Théatre, en 1643, une Tragi-Comédie intitulée, *Climene*, ou *le Triomphe de la Vertu*.

SERRE (Jean-Louis de la), ſieur *de Langlade*, Gentilhomme de *Quercy*, n'eſt connu que par une Tragédie intitulée, *Artaxerce*, en 1718, qui tomba dans les regles à la premiere repréſentation, ce qui n'eſt jamais arrivé à aucune Tragédie aux François. Il mourut en 1776.

SEVIGNY (F. L. de) n'eſt connu que par une Comédie qui a pour titre, *Philipin Sentinelle*, en un Acte, en vers, imprimée à Rouen, ſans date, chez *Jean Beſogne*.

SIMON (M. Claude-François), Imprimeur-Libraire, à Paris, publia en 1741, une Comédie ſous le titre de *Minos*, ou *l'Empire ſouterrein*, repréſenté en Société, avec ſuccès; il mit au Théatre en 1747, *les Confidences réciproques*, Comédie en un Acte, en vers : on ne peut s'empêcher d'ajouter qu'il poſſede bien l'entente du Théatre.

SINIANIS : il n'eſt pas douteux que cet Ancien Auteur ne ſoit celui de la Tragédie de *Théophile*, en 1658; mais la tradition n'apprend point ſi elle fut écrite en Latin ou en François.

SOMAISE (Antoine Baudeau) n'eſt connu que par le ridicule d'avoir oſé critiquer le célebre *Moliere*, dans les préfaces de ſes foibles Pieces, qu'il a eu l'imprudence de publier; en voci les titres : *les véritables Précieuſes*, Comédie en un Acte, en proſe, imprimée à Paris, en 1660, *in-12*, chez *Jean Ribou*, la Pré-

face est insultante pour *Moliere*; *les Précieuses Ridicules*, Comédie de *Moliere*, en prose, mise en vers, en un Acte, imprimée en 1661, *in*-12, Paris, chez *Léon Guignard*; *le Procès des Précieuses*, Comédie en un Acte, en vers burlesques de quatre pieds, imprimée en 1660, *in*-12, Paris, chez *Jean Ribou*; *Récit en prose & en vers des Précieuses*, en vers, en 1660, *in*-12, Paris, chez *Guillaume Collet*; *les veritables Précieuses*, la même que ci-dessus, en un Acte, en prose, seconde édition, où l'on a supprimé la mort de *Leusses Tubret*, *lapidé par les Femmes*, Tragédie, augmentée d'un *Dialogue de deux Précieuses, sur les affaires de leur Communauté*, en 1760, *in*-12, Paris, chez *Etienne Loyson*.

SOREL DES FLOTTES, n'est ici placé que comme Auteur d'une Tragédie intitulée, *l'Orphelin de Tchos*, que les Comédiens refuserent, & qui ne fut pas imprimée.

SORET (Nicolas), né à Rheims, ancien Poëte, vivoit en 1624, ses Pieces de Théatre sont : *la Céciliade*, ou *le Martyre sanglant de Sainte-Cécile*, Tragédie en cinq Actes, en vers, avec des Chœurs, mise en musique, par *Abraham*, Chanoine, & Maître de la Musique de l'Eglise de Paris, avec un Argument, imprimée dans cette ville, en 1606, *in*-8°. chez *Pierre Relé*; *l'Election divine de Saint-Nicolas à l'Archevêché* ou *Synode Episcopal*, dans l'Eglise de *Saint-Antoine*, de *Rheims*, le 9 Mai 1624, imprimée dans la même ville & en la même année, *in*-8°. chez *Nicolas Constant*.

SOUBRY (M.), de Lyon, est Auteur

d'une Tragédie, intitulée, *Valdemar*, représentée en société dans cette Ville, en 1760, avec des applaudissements mérités.

SOUHAIT (du), Gentilhomme de Champagne, ne respiroit que l'amour. Il publia en 1559, *Radegonde*, Tragédie en cinq Actes, sans distinction de Scenes, & une Pastorale, sous le titre de *Beauté & Amour*, aussi sans distinction de Scenes. Ces deux Pieces sont imprimées dans un seul volume, intitulé, *les divers Souhaits d'Amour*, en 1599, *in*-12, Paris, chez *Jacques Rose*.

STAAL (Madame de), Dame attachée à la Duchesse *du Maine*, fit imprimer dans ses *Mémoires*, en 1755, *in*-12, tome IV, deux Comédies : la premiere, intitulée, *l'Engoument*, Comédie en trois Actes, en prose; & la seconde ayant pour titre, *la Mode*, fut jouée aux Italiens, sous celui des *Ridicules du jour*, sans succès.

STICOTTI. Voyez *Brunet*, à lettre B.

SUBLIGNY, Comédien de Province, pere d'une célebre Danseuse de l'Opéra, de ce nom, très-connu par une Critique *d'Andromaque*, intitulée *la folle Querelle*, Comédie en trois Actes, en prose, avec une longue Préface, où l'Auteur, sous le nom d'anonyme, cite & critique plusieurs vers de cette Tragédie, qui fut représentée sur le Théatre du Palais Royal, en 1668, avec la plus brillante réussite, & qui fut imprimée à Paris dans la même année, *in*-12, chez *Thomas Jolly*. L'Auteur ne s'étant point nommé, *Racine* l'attribua à *Moliere*, ce qui brouilla ces deux grands hommes. *Subligny* le justifia dans la suite. On lui attribua encore *le Désespoir extravagant*,

Comédie représentée en 1670, & *l'Homme à bonnes Fortunes*, quoique cette Comédie soit imprimée dans le Théatre de *Baron*; ce qui ne paroît pas douteux, c'est que ce Comédien est l'Auteur du Roman de *la Vie d'Henriette Silvie de Moliere*, que presque tout le monde attribua à Madame *de Ville-Dieu*, quoiqu'elle n'y ait eu aucune part.

SYBILET, ancien Poëte, donna, en 1550, une Tragédie, sous le titre *d'Iphigénie*.

SYLVIUS seroit aussi parfaitement ignoré, sans une Tragédie intitulée, *Maguelone*, imprimée sous son nom, en 1673.

TAB

TABARIN, Farceur & Auteur, jouoit les Pieces qu'il composoit, sur des treteaux au Pont-Neuf. Elles furent imprimées en 1723, dans un Recueil général intitulé, *Inventaire universel des Œuvres de Tabarin*, en deux parties, avec *le Testament de Giles*, Parade, en 1622, *in*-12, Paris, chez *Rocolet*.

TACONET, Auteur du *Theatre de Campagne*, qui renferme *la double Etourderie*, en 1760, & *Rosemon*, Comédie représentée à Lille, en 1758. Il jouoit chez *Nicolet*. Il mourut il y a quelques années; il n'étoit pas sans mérite.

TAILLE (Jean de la), né à Bondaroy, en 1556, près de Petiviers, dans la Province de l'Orléanois, étudia à Paris, sous M. *Muret*. Il s'étoit destiné au Barreau; mais les lectures qu'il fit de *Ronsart* & de *du Bartas* lui inspirerent le desir de marcher sur leurs traces. Sa vanité lui ayant

persuadé quelque temps après qu'il deviendroit bientôt leur égal, il débuta par donner au Théatre sa Tragédie de *Saül furieux*, prise de *la Bible*, faite, selon lui, à la mode des vieux Poëtes tragiques, avec un *Traité de l'Art de la Tragédie*; il réussit, & la fit imprimer en 1562, *in-8°*. Paris, chez *Frédéric Morel*; il composa ensuite *les Corrivaux*, Comédie qu'il tira de *l'Arioste*, qu'il fit imprimer en 1571, *in-8°*. Paris, chez *Pierre Morel*; *la Famine*, ou *les Gabaonites*, Tragédie tirée de *la Bible*, avec des Chœurs, imprimée en 1573, *in-8°*. Paris, chez le même Libraire; *le Négromant*, Comédie tirée de *l'Arioste*, en 1573, *in-8°*. Paris, chez le même Libraire. On lui attribue encore *le Courtisan retiré*, inconnue. De toutes ces Pieces, il n'y eut que celle des *Corrivaux* représentée en 1552, que l'on assure avoir eu quelque succès. Ce Poëte, qui s'étoit mis dans le service après avoir achevé ses études, mourut en 1608, âgé de soixante-onze ans.

TAILLE (Jacques de la), frere du Poëte précédent, né à Bondaroy, en 1562, n'eut pas plutôt terminé ses études, qu'il consacra tout son temps au Théatre; plus éclairé que son frere, il donna moins de Pieces que lui, mais bien meilleures; celles qu'il fit représenter sont: les Tragédies de *la Mort de Daire*, avec des Chœurs, imprimée à Paris en 1573, *in-8°*. chez *Frédéric Morel*; *Alexandre*, Tragédie, en 1573, *in-8°*. Paris, chez le même Libraire; *d'Athomant*; *de Niobé*, en 1573; & de *Progné*, inconnue. On connoît une autre Piece intitulée, *la Mort de Pâris & d'Œnone*, en

1574, que la tradition attribue à l'un des deux freres, mais fans le défigner. Celui-ci mourut de la pefte en 1599, d'autres difent en 1592.

TANEVOT (Alexandre), premier Commis de M. *de Boulogne*, né à Verfailles, connu par un grand nombre de bonnes Pieces, mit au jour, en 1739, une Tragédie, fous le titre *de Séthos*, non repréfentée, imprimée à Paris, chez *la Veuve Piffot*, dédiée, par une Epître en vers, au grand *Corneille*; *Adam & Eve*, ou *la Chûte de l'Homme*, Tragédie, imitée de *Milton*, dédiée, par une Epître en vers, à MM. de l'Académie Françoife, imprimée à Amfterdam, en 1742, *in-*8°. chez *Pierre Mortier*; il a auffi travaillé pour l'Opéra & pour d'autres Théatres. Il mourut en 1778.

TASSERIE (Guillaume) n'eft connu que par la Tragédie intitulée, *le Triomphe des Normands*, *traitant de la Conception de Notre-Dame*, par Perfonnages, imprimée à Rouen, en 1518, *in-*12, très-rare.

TEIL (du) n'eft connu que par une Tragédie intitulée, *l'Injuftice punie*, dédiée à M. le Duc *de Saint-Simon*, imprimée à Paris, en 1641, *in-*4°. chez *Antoine de Sommaville*.

TENS (M. du). Voyez *du Tens*.

TERNET (Claude), Profeffeur de Mathématiques, & Arpenteur du Roi à Châlons, Amateurs des Belles-Lettres, mit au Théatre, en 1682, une Tragédie, fous le titre *du Martyre de la Glorieufe Sainte Reine d'Alize*, dédiée à Monfeigneur l'Evêque d'Autun, imprimée dans cette Ville, en 1682, *in-*8°. chez *Pierre l'Aimeré*; la même, *in* 8°. fans date, à Troyes,

chez *Pierre Garnier*; la différence entre les deux éditions, est que la premiere est fort belle, & que celle de Troyes est bien médiocre ; mais elle renferme un Sonnet, une Oraison, & une Salutation *à Sainte-Reine*, qui ne sont pas dans la premiere.

TERRAIL (M. le Marquis du) publia en 1754, par la voie de l'impression une Tragédie intitulée, *Lagus, Roi d'Egypte*, non représentée, imprimée à Paris, en 1754, *in*-12, chez *le Mercier*; *le Déguisement de l'Amour*, Divertissement en un Acte, imprimé en 1756, à la suite du Roman intitulé, *la Princesse de Gonzague*, du même Auteur. On apprend dans la Préface de sa Tragédie, que les Comédiens en refuserent la lecture, ce qui est peu croyable, leur propre intérêt exigeant cette complaisance de leur part.

TESSONNERIE (Gillet de la), né en 1620, Conseiller de la Cour des Monnoies, mit au Théatre dix Pieces de sa composition ; il n'avoit que vingt ans, lorsqu'il publia les deux premieres, en voici les titres: *la Belle Quixaine*, Tragi-Comédie, représentée au Marais, en 1639, imprimée en 1640, *in*-4°. Paris, chez *Toussaint Quinet*; *la Belle Policrite*, Tragi-Comédie, donnée dans la même année, sous le titre de *la Mort du grand Promedon*, ou *l'Exil de Nérée*, imprimée en 1643, *in*-4°. Paris, chez le même Libraire; *le Triomphe des cinq Passions*, Tragi-Comédie, imprimée en 1642, *in*-4°. à Paris, chez *Toussaint Quinet*; *l'Art de régner*, ou *le sage Gouvernement*, Tragi-Comédie, en 1645, *in*-4°. Paris, chez le même Libraire; *Sigismond, Duc*

de Naſſau, Tragi-Comédie, dédiée à la Reine, en 1640, *in*-4°. Paris, chez le même Libraire ; *la Mort de Valentinien & d'Iſidore*, en 1648, *in*-4°. chez le même Libraire ; la Comédie de *Francion*, en cinq Actes, en vers, en 1642, *in*-4°. Paris, chez le même Libraire ; *le Déniaiſé*, Comédie en cinq Actes, en vers, en 1648, *in*-4°. Paris, chez le même Libraire ; *le Campagnard*, Comédie en cinq Actes, en 1657, *in*-12, Paris, chez *Guillaume de Luynes* ; *la Mort du grand Promédon*, ou *l'Exil de Nérée*, Tragi-Comédie, en cinq Actes, en vers, en 1642, *in*-4°. Paris, chez *Touſſaint Quinet* ; c'eſt la même Piece que celle du *grand Promédon*, il n'y a que le titre de changé ; on attribue encore à ce Poëte, *Conſtantin & Soliman*, quoique ſans preuves.

TESTARD (Michel) premier Régent du College d'Yverdun, n'eſt connu que par un Drame ſacré, en cinq Actes, en vers, intitulé, *le pieux Ezéchias*, avec un Prologue, Epilogue, ou Argument général de toute la Piece, & un Argument particulier de chaque Acte & de chaque Scene, repréſentée le 6 Septembre 1660, par la Jeuneſſe du College ; imprimée en 1660, *in*-4°. à Yverdun, ſans nom d'Imprimeur.

THEIS (M.), connu pour avoir publié en Province, en 1772, *le Tripot Comique*, Comédie ; & celle de *Frédéric & Clitie*, en 1773, jouée en Société, en Province ; elles annonçoient des talents pour le Théatre.

THÉOPHILE (Viand), né en 1590, à Bouſſeres, dans l'Agénois, d'une honnête famille,

mille, étoit de la Religion Proteſtante ; malgré ce que le *P. Caraffe* a avancé de la naiſſance de ce Poëte, *Théophile* a démontré dans ſon apologie Latine, que ſon aïeul avoit été Secretaire de la Reine de Navarre, & que ſon pere avoit ſuivi le Barreau au Parlement de Bordeaux ; il vint à Paris, en 1610 ; ſes talents le firent connoître avantageuſement à la Cour, mais le débordement de ſes mœurs, le fit chaſſer du Royaume en 1619 : deux années après s'être retiré en Angleterre, ſes amis, aidés de ſes protecteurs, obtinrent ſon rappel. A ſon retour à Paris, il abjura le Calviniſme. Il ne pouvoit rien faire de mieux, pour que le paſſé reſtât dans l'oubli ; mais ſon mauvais génie l'ayant fait croire Auteur du *Parnaſſe Satyrique*, où la Religion eſt déchirée ſans ménagement, il s'enfuit une ſeconde fois en pays étranger, où il ne tarda pas à apprendre qu'il avoit été condamné à être brûlé vif, & que l'exécution s'étoit faite en effigie. Quelques années après, ayant été arrêté au Catelet en Picardie, il eût été infailliblement exécuté à ſon arrivée à Paris, ſans le ſecours des mêmes protecteurs qui l'avoient déjà ſervi ; ils obtinrent la reviſion du procès : *Théophile* fut ſi bien ſervi, qu'il fut dit qu'il étoit fou depuis long temps ; ſans cette tournure, c'étoit fait de ſa perſonne ; il fut condamné en conſéquence à être renfermé pour le reſte de ſa vie ; le Duc *de Montmorency*, l'un de ſes protecteurs, s'en chargea, & *Théophile* mourut chez lui, à l'âge de trente-ſix ans, le 25 Septembre 1726. Il n'a mis au Théâtre que deux Tragédies, ſavoir : *Pirame & Thiſbé*, Tra-

gédie, représentée à l'Hôtel de Bourgogne, en 1617, imprimée à Paris, en 1606 : *in-*8°. chez *Jean Martin*. Cette Piece avoit eu un si grand succès, qu'il étoit alors de mode de la savoir par cœur : pour ce qui est de celle de *Pasiphaé*, elle ne fut pas représentée, mais elle fut imprimée à Paris, en 1627, *in*-8°. chez *Claude Hulpeau*. L'édition la plus correcte des Œuvres de *Théophile* est celle dont *Scudery* a été l'Editeur en 1636, *in*-12.

THIBAULT (Timothée-François), de l'Académie de Nancy, Lieutenant-Général de Police, &c. mit au Théatre de cette ville, en 1734, une Comédie de son invention, intitulée, *la Femme jalouse*, qu'il dédia à Madame la Duchesse *de Lorraine*, Régente.

THIBOUVILLE (M. le Marquis de) donna aux François, en 1759, une Tragédie intitulée, *Thélamire* : on ne parle point ici de ses jolies Comédies en proverbes, jouées en Société, & d'autres Ouvrages qui ont été fort applaudis, tel que sa Tragédie de *Namir*, représentée en 1759.

THIERRY (Pierre), Avocat en Parlement, a toujours prétendu avoir eu part, ainsi que *le Grand*, à la petite Piece de *l'Epreuve réciproque*, restée au Théatre, donnée en 1711.

THORILIERE (de la), Auteur & Comédien, donna une Tragédie, sous le titre de *Marc-Antoine & Cléopâtre*, en 1667 : cette Piece n'est pas imprimée.

THUILLERIE (Jean-François Juvenon de la), Comédien de la Troupe Royale ; la tradition prétend avec quelque raison, que les Pieces qui

ont été jouées & imprimées sous le nom de ce Comédien, sont de l'Abbé *Abeille*, qui, piqué de la chûte de sa Tragédie de *Lincée*, n'en voulut plus donner sous le sien; *la Thuillerie* étoit de ses amis, il consentit à faire sur ce projet, ce que l'Abbé exigeoit : voici les Pieces qui furent jouées & imprimées sous son nom : *Crispin Précepteur*, Comédie en un Acte, en vers, jouée en 1679, imprimée en 1680, *in*-12, à Paris, chez *Jean Ribou*; *Soliman*, Tragédie, avec une Préface, donnée en 1680, imprimée en 1681, *in*-12, Paris, chez le même Libraire; *Hercule*, Tragédie dédiée à Madame *la Dauphine*, représentée en 1681, imprimée, en 1682, *in*-12, Paris, chez le même Libraire; *Crispin bel-esprit*, Comédie en un Acte, en vers, jouée en 1681, imprimée en 1682, *in*-12, chez le même Libraire. Ce Poëte, ou prete-nom, se livra avec tant d'excès à sa passion pour les femmes, qu'il mourut d'épuisement, en 1688, âgé de trente-cinq ans.

THUSSIN n'est connu que par une Comédie intitulée, *la prodigieuse Reconnoissance de Daphnis & de Cloris, leurs amours, leurs aventures & leur mariage*, &c. dédiée aux Beaux-Esprits de ce temps, imprimée à Paris, en 1628, *in*-8°. chez *Jean Bessin*.

TIMOPHILE (Thierry), Gentilhomme Picard, prete-nom de la Comédie des *Napolitaines*, donnée en 1584, que l'on sait être d'*Adrien d'Amboise*.

TIPHAIGNE (Michel), né à Chartres, fit imprimer en 1756, une Comédie, sous le titre *des Enfants*. Cette Piece est en trois Actes, en prose.

TORCHES (l'Abbé de) eſt l'Auteur de trois foibles Paſtorales intitulées, *le Berger fidele*, en 1667; *la Philis de Scyre*, en 1669 ; & *l'Aminte du Taſſe*, en 1667 & en 1669, toutes traduites de l'Italien.

TORLET, Maître de Muſique, Auteur d'une Paſtorale, intitulée, *le Départ du Guerrier Amant*, repréſentée en 1742, à Clermont en Auvergne.

TOUCHE (Claude Guimont de la), né en 1729, mort en 1760, mit au Théatre François le 4. Juin 1757, la Tragédie d'*Iphigénie en Tauride*, imprimée en 1750, *in-*8°. Paris, chez *Ducheſne*; elle eut un grand ſuccès, & eſt reſtée au Théatre. Ce Poëte ſera long-temps regretté.

TOUR (de la) n'eſt connu que par un Poëme Tragi-Comédie en cinq Actes, en vers, intitulé, *Iſolite*, manuſcrit *in-folio*, dédié à Madame la Ducheſſe *de Lorraine*.

TOURNEBU (Odet de), né en 1553 : ſon pere étoit Profeſſeur en Langue Grecque, au College Royal; il ſavoit pluſieurs Langues, étoit rempli d'érudition, & faiſoit les fonctions d'Avocat, avec l'approbation générale. Il aſſiſta aux grands Jours de Poitiers, & fut, deux ans après, nommé Premier Préſident de la Cour des Monnoies : on ne connoît de ce ſavant Poëte que la Comédie des *Contents*, donnée en 1580. Il mourut d'une fievre chaude, en 1581.

TOURNELLE (la), Commiſſaire des Guerres en 1728, eſt l'Auteur de quatre Tragédies d'*Œdipe*, qui n'ont point été repréſentées, en voici les titres : *Œdipe*, ou *les trois fils de Jocaſte*, Tragédie; *Œdipe & Polybe*, Tragédie; *Œdipe*, ou *l'Ombre de Layus*, Tra-

gédie ; *Œdipe & toute sa famille*, Tragédie ; ces quatre Pieces d'*Œdipe* ont été imprimées à Paris, en 1730 & en 1731, chez *François le Breton*.

TOURNEUR (M. le) traduisit, en 1770, de l'Anglois, *la Vengeance*, & *Busiris* ; il a aussi eu part à la traduction du Théatre de *Shakespéar*, dont les modernes Auteurs du Théatre doivent lui savoir le plus grand gré.

TOUSTAIN (Ville), cet ancien Poëte est l'Auteur des *Tragi-Comédies des enfants de Turlupin*, en 1620 ; *l'Esther*, en 1622 ; la Tragédie de *la Naissance*, ou *Création du Monde* ; & celle de *Samson*. Ce Poëte vivoit encore en 1622.

TOUSTAIN (Charles), sieur *de la Mazurié*, né à Falaise, Lieutenant-Général de cette ville, publia, en 1584, la Tragédie d'*Agamemnon*, qu'on trouve imprimée dans cette année avec deux livres de Chants de *Philis & d'Amour*.

TRAVERSIER (M.) n'est ici placé que par une Tragédie intitulée, *Panthée*, jouée en 1767, en Société, qui lui fait honneur.

TRISTAN L'HERMITE (François), Chevalier né à Paris, en 1601, mort du poulmon en 1655, à l'Hôtel de Guise, Gentilhomme de Gaston, Duc d'Orléans. Il descendoit de *Pierre l'Hermite*, Auteur de la premiere *Croisade*. Il se battit, à l'âge de treize ans, contr'un Garde du Roi, qu'il tua ; s'étant sauvé en Angleterre, sans argent, & ne sachant où donner de la tête, il en sortit, vint à Loudun, se présenta à *Scévole de Sainte-Marthe*, sous un nom supposé, pour le servir en qualité de Secretaire ; il en fut par-

faitement reçu ; il y paſſa ſix mois, pendant leſquels il ſe perfectionna dans l'étude des Belles-Lettres qu'il avoit toujours cultivées; de Loudun étant paſſé à Bordeaux, au bout de ce temps-là, avec le Marquis *de Montpezat*, dans la même qualité de Secretaire, à la recommandation de M. *de Sainte-Marthe*, il fut reconnu par M. *d'Humieres*, premier Gentilhomme de la Chambre du Roi, qui le combla de bontés, lui obtint ſa grace de Sa Majeſté, & le lui préſenta. Quand il fut à Paris, ce jeune homme donna malheureuſement dans la paſſion du jeu, ſans laquelle, protégé comme il étoit, il eût fait une grande fortune : ſes Ouvrages dramatiques lui mériterent une place à l'Académie Françoiſe, en 1648. Les Pieces qu'il a miſes au Théatre, ſont : *Mariamne*, Tragédie, imprimée en 1637, *in-*4°. Paris, chez *Auguſtin Courbé* ; *Panthée*, Tragédie, Paris, chez le même Libraire, en 1639, *in-*4°. *la Folie du Sage*, Tragi-Comédie, en 1645, *in-*4°. Paris, chez *Touſſaint Quinet* ; *la Mort de Séneque*, Tragédie, en 1645, *in-*4°. Paris, chez *Cardin Beſogne* ; *la Mort de Criſpe*, où *les Malheurs domeſtiques du grand Conſtantin*, en 1645, *in-*4°. Paris, chez le même Libraire ; *Amarillis*, ou *la Célimene de Rotrou*, accommodée au Théatre, augmentée de *l'Epiſode des Satyres*, en 1653, *in-*4°. Paris, chez *Antoine de Sommaville* ; *le Paraſite*, Comédie en cinq Actes, en vers, Paris, chez *Auguſtin Courbé* ; *Oſman*, Tragédie, dédiée par le ſieur, *Quinault*, après la mort de l'Auteur *Triſtan*, à Mgr. le Comte *de Buſſy*, imprimée en 1656, *in-*12, à Paris, chez *Guillaume de Luynes*.

TRISTAN L'HERMITE, sans doute parent du Poëte précédent, n'est connu que par une Tragédie intitulée, *Phaéton*, dont on sait qu'il est l'Auteur; il la mit au Théatre en 1639, & la fit imprimer dans la même année.

TROTEREL (Pierre), sieur *d'Aves*, Gentilhomme Normand, est l'Auteur des Pieces dont voici les titres: *la Driade amoureuse*, Pastorale en cinq Actes, en vers, imprimée en 1606, à Rouen, chez *Raphaël du Petit-Val*; *les Co-Rivaux*, Comédie facétieuse, en 1612; *Sainte-Agnès*, Tragédie, en 1615; *l'Amour triomphant*, Tragi-Comédie Pastorale, en 1615, *in-8o*. Paris, chez *Samuel Thibouft*; *Gillette*, Comédie facétieuse, en cinq Actes, en vers, composée en huit Journées, en 1620, *in-12*, à Rouen, chez *Raphaël du Petit-Val*; *Pasithée*, Tragi-Comédie, dédiée à M. *de Médavi*, en 1626; *Aristene*, Pastorale, en 1626; *Philistée*, Pastorale, en 1627; *la Vie & Conversion du Duc d'Aquitaine*, Tragédie; *le Ravissement de Floride*, Tragi-Comédie: ces deux dernieres Pieces sont si rares, qu'il n'a pas été possible d'en dire davantage. Il est bien singulier que ce Poëte, après tant d'Ouvrages, soit si peu connu : sans une épigramme dans laquelle on apprend qu'il est né près de Falaise, on auroit ignoré jusqu'au lieu de sa naissance.

TULAUX (M.) est l'Auteur d'une Comédie en deux Actes, en prose, représentée à Picpus, en 1765, sous le titre des *Libertins dupés*; cette Piece est gaie & fit plaisir.

TYRON (Antoine), Ancien Poëte : les seules Pieces que l'on connoisse de cet Auteur sont: *l'Enfant prodigue*, donnée & imprimée en 1564,

Y iv

ainsi que sa Tragédie de *Joseph*, jouée à Anvers, dans la même année; elle est traduite du latin de *Macropedius*.

VAD

VADÉ (Jean-Joseph), né à Ham en Picardie, Poëte aimable & très-connu par ses jolis Ouvrages poissards, & par ses Opéra-Comiques. Il n'a donné aux François que *les Visites du jour de l'An*, Comédie. Il mourut en 1757. Mademoiselle *Vadé*, sa fille naturelle, débuta aux François, & y a joué pendant quelque temps avec succès. Elle a été regretée à cause de son intelligence & de son jeu naturel.

VAERNEWICH, cet Auteur ne seroit pas ici placé, sans une Tragédie intitulée, *le Duc de Montmoult*, qu'il fit représenter en Société, en 1700, en Hollande, imprimée à La-Haye, 1701, chez *Adrien Moetjens*.

VALENTIN (G. T. de), Comédien, mit au Théatre de Munich, en 1706, une Comédie intitulée, *le franc Bourgeois*; elle fut dédiée à S. A. S. Mgr. le Duc *de Baviere*, & imprimée à Bruxelles, en 1706, *in-12*, chez *Antoine Claudinot*.

VALENTINÉ (Louis Bernin Duffé de), connu par de jolis Ouvrages de goût, remit au Théatre, avec des corrections, en 1704, la Tragédie de *Cosroès* de *Rotrou*, qui fut très-applaudie.

VALLÉE n'est connu que par la Comédie intitulée, *le fidele Esclave*, Comédie, en cinq Actes, en vers, dédiée au Comte *de Fus-*

temberg, d'autres difent à Madame la Duchefſe *de Modene*, qu'il mit au Théatre en 1659, imprimée à Paris, dans la même année, *in-8°*. chez *Pierre Rocolet*; & *la forte Romaine*, Tragédie, divifée en cinq parties, entretiens & foliloques, *in-8°*. fans date, ni noms de Ville ni d'Imprimeur, dédiée à Mademoifelle *Laure Martinozzi*.

VALETTE (la) donna en 1602, l'*Amante en Tutelle*, Comédie, en trois Actes, en vers.

VALLETRIE (la), connu par une Paſtorale, ayant pour titre, *la Chaſteté repentie*, donnée & imprimée en 1602, dans le recueil de fes Œuvres poétiques, imprimée, dans la même année, *in-12*, à Paris, chez *Etienne Valet*.

VALLIER (M.), connu par une Comédie en un Acte, en vers, intitulée, *Eglé*, repréfentée à Fontainebleau, en 1765, avec ſuccès. Il mourut en 1718.

VALLIN, Genevois, mit au Théatre, en 1637, une Tragédie, fous le titre d'*Iſraël affligée*, Tragi-Comédie fur la peſte advenue du temps de *David*, &c. avec un Argument & des Chœurs, imprimée à Geneve, en 1637, *in-8°*. chez *Jacques Blanchamp*, Piece allégorique à la Religion Prétendue-Réformée.

VALOIS DORVILLE (M. le), connu par de jolis Ouvrages & beaucoup plus à l'Opéra-Comique, donna, en ſociété avec *Dubois*, aux François, en 1745, une Comédie, fous ce titre: *les Souhaits pour le Roi*. Les Auteurs oublierent fans doute de faire des vœux pour le ſuccès de la Piece.

VARENNE : on ne connoît cet Ecrivain que par une Piece intitulée, *le Baron d'Afnon*, Comédie, en un Acte, en vers de quatre pieds, dédiée à M. le Marquis *de Montauban* ; imprimée en 1630, *in*-12, fans noms de Ville ni d'Imprimeur.

VATELET (M.) eft annoncé dans le *Calendrier des Théatres*, pour être l'Auteur du plan de la petite Piece de *Zenéide*, que *Cahuzac* a cependant mife au Théatre, fous fon nom, en 1743.

VAUBERTRAND (M. de) Avocat au Parlement, n'eft connu dans le genre dramatique françois, que par une Tragédie intitulée, *Iphigénie en Tauride*, qui n'a pas été repréfentée, mais qu'il a fait imprimer en 1757, *in*-12, fans noms de Ville ni d'Imprimeur ; ce qu'il y a de fingulier, c'eft que l'Auteur fit vendre fa Tragédie du même titre que celle de M. *Guimont de la Touche*, le jour même que ce Poëte en fit donner la premiere repréfentation ; c'étoit le vrai moyen d'en tirer le meilleur parti. Ne feroit-ce pas le Libraire de M. *Vaubertrand*, qui auroit ufé de cet artifice pour avancer l'édition dont il étoit chargé ?

VAUMORIERE (Pierre d'Ortique), d'Apt en Provence, connu par des Ouvrages eftimés dans leur temps. Il donna en 1678, une Comédie, fous le titre du *Bon Mari*, dont il fût fait mention dans le *Mercure* de cette année, Tome III, page 84. Ce Poëte mourut en 1693.

VAUR (du), Gentilhomme du Dauphiné, Capitaine de Cavalerie, Chevalier de Saint-Louis, donna en 1728, fous le titre du *Faux Savant*, une Comédie en cinq Actes, en

proſe; elle fut repriſe le 13 Août 1749, avec des changements, ſous celui de *l'Amour Pré-cepteur*, & réduite depuis en trois; ſa derniere repriſe a été en 1778, ſous ſon premier titre, reſtée au Théatre, imprimée en 1749, *in*-12, à Paris, chez *Sébaſtien Jorry*. Il a auſſi travaillé pour le Théatre Italien. Il mourut en 1778.

VAUX (M. de) Lecteur du Roi de Pologne, Duc de Lorraine, Membre de la Société Royale & Littéraire de Nancy, Auteur des *Engagements indiſcrets*, Comédie en un Acte, en proſe, jouée le 26 Septembre 1752, imprimée à Paris, en 1753, *in*-12, chez *Ducheſne*.

VAYER (François le), ſieur *de Boutigny*, Maître des Requêtes, connu par de jolis Romans, mit au Théatre en 1645, *Manlius*; & *le grand Sélim*, ou *le Couronnement tragique*, imprimée en 1643.

VEINS (Aimad); cet ancien Poëte n'eſt connu que par une Tragédie de *Clorinde*, en cinq Actes, en vers, ſans diſtinction de Scenes, avec des Arguments en proſe à chaque Acte, qui fut donnée & imprimée en 1599, *in*-12, avec figures, Paris, chez *Antoine de Beuil*. Cette Piece eſt l'abrégé de l'hiſtoire de *Tancrede* & de *Corinde*.

VENEL; ſans la Tragédie de *Jephté*, ou *la Mort de Scylla*, dont ce Poëte eſt l'Auteur, & qu'il donna en 1616, il n'étoit pas poſſible de le placer ici : elle eſt dédiée à la femme de l'Auteur par le ſieur *de Templeri*, & imprimée à Paris, *in*-8°. dans la même année, chez *Charles Brebion*.

VERDIER (Antoine du), sieur *Vaupridas*, né à Montbrison en Forez, en 1544, Auteur de plusieurs bons Ouvrages & bien utiles, tels que *la Bibliotheque des Auteurs François, & de leurs productions jusqu'en 1543* ; mais il n'a fait pour le Théatre que la Tragédie de *Philoxene*, représentée en 1567.

VERONNEAU, de Blois, vivant en 1634, n'est pas le même dont parle le P. *Lyron*, dans sa *Bibliotheque Chartraine*, le *David Veronneau* qu'il cite étoit un Savant qui mettoit du goût, de l'esprit & même de la finesse dans ses Poésies ; au lieu que celui-ci est un Poëte dur & absurde. La Tragi-Comédie qu'il mit au Théatre en 1684, intitulée *l'Impuissance*, en est la preuve ; c'est une Pastorale en cinq Actes, en vers avec un Argument, & quelques autres Poésies ; elle est imprimée en 1634, *in-8°*. chez *Toussaint Quinet*: Piece très-libre, mais c'étoit l'usage dans ce siecle.

VERT (le) est l'Auteur de quatre Pieces de Théatre : *le Docteur Amoureux*, Comédie en cinq Actes, en vers, imprimée en 1658, *in-4°*. Paris, chez *Augustin Courbé* ; *Aristolime*, Tragédie, en 1642, *in-4°*. Paris, chez le même Libraire; *Aricidie, ou le Mariage de Tire*, Tragi Comédie, imprimée à Paris, en 1646, *in-4°*. chez *Antoine de Sommaville*. On lui attribue encore *l'Amour Médecin*, représentée en 1638, à l'Hôtel de Bourgogne.

VIEILLARD (M.) de *Bois-Martin*, publia, en 1771, une Tragédie intitulée, *Almansor*, qui mérite d'être lue.

VIEUGET (du) n'est connu que par la Tragédie des *Aventures de Policandre & de Rosalie*, qu'il mit au Théatre en 1632, dédiée, par un

Sonnet, à S. A. R. Madame la Princesse *de Carignan*, imprimée à Paris, dans la même année, *in*-8º. chez *Pierre Bilche* : Piece très embrouillée par la quantité d'Episodes inutiles.

VIGNEAU n'est ici placé qu'à cause de quatre vers qui apprennent qu'il est l'Auteur d'une Tragédie intitulée, *Ino*, qu'il fit représenter en 1557.

VILLARET DORVAL (M.), né à Paris, donna en Société, avec MM. *Bret* & *Dancourt*, la Comédie qui a pour titre, *le Quartier d'hiver*, qui fut trouvé jolie.

VILLE (Nicolas le), Prieur des Célestins de Louvain, connu par les Tragédies de *Sainte-Dorothée*, de *Sainte-Ursule*, & de *Sainte-Elisabeth*, jouées & imprimées en 1658.

VILLEDIEU (Marie-Catherine-Hortence Desjardins, Dame de), née en 1632, beaucoup plus connue par ses Ouvrages que par ses aventures, quoiqu'elles soient singulieres. Ses Pieces de Théatre sont : *Manlius Torquatus*, Tragédie jouée en 1662, imprimée dans la même année, *in*-12, à Paris, chez *Gabriel Quinet* ; *Nithétis*, Tragédie, jouée en 1663, imprimée à Paris, en 1664, *in*-12, chez le même Libraire ; *le Favori*, Tragi-Comédie, représentée & imprimée à Paris, en 1565, *in*-12, jouée devant le Roi, & à Paris, dans le mois de Juin de la même année. *Maupoint* attribue encore à Madame *de Villedieu Alcidalie* & *Carmante*, comme Pieces de Théatre ; il a confondu : ce sont les titres de deux petites Historiettes. Madame *de Villedieu* mourut près d'Alençon, dans un petit bien de campagne où elle s'étoit retirée dans le mois d'Octobre 1683.

Les anecdotes de la vie de cette célebre Dame font trop intéressantes pour n'en pas faire ici mention; elle prit tant de goût, en 1663, pour le sieur *de Villedieu*, Capitaine d'Infanterie, qu'elle voulut l'épouser, mais il étoit marié. Elle força cet obstacle : elle tenta d'abord de vouloir casser le mariage de cet Amant; mais n'y pouvant parvenir, elle partit avec lui pour Cambrai, où elle l'épousa; quelques mois après le retour de ces nouveaux mariés à Paris, les infidélités furent mutuelles. *Villedieu*, étant las de la conduite de sa femme, alla à la guerre, où il fut tué dans sa seconde campagne; sa femme, débarrassée de cet époux jaloux, suivoit le penchant qu'elle avoit à la galanterie; le Marquis *de la Chatre* lui plut : elle parla de mariage, il y consentit, mais en lui avouant qu'il avoit une femme avec laquelle il ne vivoit plus depuis quinze ans; elle ne s'en embarrassa point, & fut l'épouser à dix lieues de Paris. Un an après, elle eut un enfant qui mourut, & son mari un an après; elle ne tarda pas à oublier l'un & l'autre, & continua son train de vie ordinaire; mais se voyant à la veille du retour, par son âge, elle se retira dans le village de Clinchemore, dans le Maine, où elle mourut quelques années après, en 1683, par l'excès de l'eau-de-vie à laquelle elle s'étoit habituée après ses repas.

VILLEMOT (Jean de) n'est connu que par une Tragi-Comédie intitulée, *la Conversion de Saint-Paul*, ou *la Grace triomphante*, dédiée à Mgr. *l'Evêque de Châlons*, imprimée à Lyon, en 1655, *in*-12, chez *Claude la Riviere*.

VILLE TOUSTAIN. Voyez *Toustain*.

VILLIERS, Auteur & Comédien de l'Hôtel de Bourgogne; ses Pieces de Théatre sont: *le Festin de Pierre*, ou *le Fils criminel*, Tragi-Comédie, traduite de l'Italien, en cinq Actes, & en vers, jouée en 1659, dédiée à M. de *Corneille*, imprimée à Paris en 1660, *in-*12, chez *Charles de Sercy*; *l'Apothicaire dévalisé*, ou *les Ramonneurs*, Comédie burlesque, en un Acte, en vers, dédiée au Public, Paris, chez le même Libraire; *la Vengeance des Marquis*, ou *Réponse à l'Impromptu de Versailles*, Comédie en un Acte, en prose, en 1664, chez *Gabriel Quinet*; *les Côteaux*, ou *les Marquis friands*, en 1665, *in-*12, Paris, chez le même Libraire. On lui attribue encore *les trois Visages*, Comédie en un Acte, en vers; & *la Veuve à la mode*, en un Acte, en vers.

VILLON (François Corbeuil, dit), c'est le véritable Auteur de l'ancienne Farce de *l'Avocat Patelin*, représentée pour la premiere fois en 1470, accommodée depuis au Théatre François par l'Abbé *Brueys*, en 1706.

VILLORÉE (M.), connu par une Comédie en trois Actes, en prose, intitulée, *le vieux Garçon*, jouée sans doute en Société, imprimée à Paris, en 1761, *in-*12: j'en ai entendu dire du bien; *le Jugement de Cabrice*, Comédie en trois Actes, en vers, imprimée en 1761, *in-*12, sans noms de Ville ni d'Imprimeur.

VION (Charles). Voyez *Dalibray*.

VIONET (G.), Jésuite, Auteur d'une Tragédie, intitulée, *Xercès*, donnée le 27 Mai 1749, imprimée à Lyon dans la même année, *in-*12, chez la veuve *de la Roche*.

VIRCY (Jean de), sieur *du Gravier*, Gouverneur de Cherbourg, fit sa fortune en servant sous les ordres du Maréchal *de Matignon*, depuis 1570, jusqu'en 1600; il chanta dans sa Tragédie de *la Machabée*, sous le nom de *Salomé*, qu'il fit représenter en 1596, dont le sujet est le courage que montra Madame la Maréchale de *Matignon*, lorsqu'elle apprit la mort de ses braves fils, tués à la bataille d'Yvry. Cette Piece est imprimée à Rouen, en 1599, *in*-12, chez *Raphaël du Petit-Val*; la même, à Rouen, en 1601.

VISÉ (Jean Donneau de), né à Paris, en 1640, d'une maison fort ancienne, se trouvant le cadet de quatre freres, il fut d'abord destiné pour l'état ecclésiastique, & dans cette vue on lui obtint en attendant mieux des Bénéfices; mais s'étant passionné pour la fille d'un Peintre, d'une beauté particuliere, il quitta le petit collet & l'épousa malgré tout ce que ses parents tenterent pour l'empêcher; il est le premier Auteur du *Mercure Galant*, qu'il commença en 1672, l'interrompit en 1674, le reprit en 1677, & le continua jusqu'à sa mort qui arriva en 1710, à l'âge de soixante-dix ans. Les Pieces qu'il a faites pour le Théatre sont: *les Amants brouillés*, ou *la Mere coquette*, Comédie en cinq Actes, en vers, jouée en 1665, imprimée à Paris, en 1666, *in*-12, chez *Michel Robert*, & *Nicolas le Gras*; *la Veuve à la mode*, Comédie en un Acte, en vers, représentée en 1667, imprimée à Paris, en 1668, *in*·12, chez *Jean Ribou*; *Délie*, Pastorale en cinq Actes, en vers, donnée en 1667, imprimée en 1668,
in-12,

in-12, Paris, chez le même Libraire; *l'Embarras du Godard*, ou *l'Accouchée*, Comédie, en un Acte, en vers, & un Prologue, donnée en 1667, imprimée à Paris, en 1668, *in*-12, chez le même Libraire; *les Amours de Vénus & d'Adonis*, Tragédie en machines, en cinq Actes, en vers, avec un Prologue, repréſentée en 1670, imprimée dans la même année, *in*-12, Paris, chez *Claude Barbin*; *le Gentilhomme Guêpin*, Comédie en un Acte, en vers, jouée & imprimée en 1770, à Paris, chez *Etienne Loyſon*; *les Amours du Soleil*, Tragédie en machines, en cinq Actes, en vers, & un Prologue, avec un Avis au Lecteur, où l'on rend compte dudit Prologue, repréſentée & imprimée en 1671, *in*-12, chez à Paris, *Claude Barbin*; *le Mariage d'Anne & de Bacchus*, Comédie héroïque en machines, en cinq Actes, en vers, & un Prologue, repréſentée & imprimée à Paris, en 1672, *in*-12, chez *Pierre le Monier*; *la Comete*, Comédie en un Acte, en proſe, repréſentée & imprimée en 1680, *in*-12, chez *Claude Blageart*; *la Devinereſſe*, ou *les faux Enchanteurs*, Comédie en cinq Actes, en proſe, repréſentée en 1675, imprimée à Paris en 1680, *in*-12, chez le même Libraire; *les Dames vengées*, ou *la Dupe de ſoi-même*, Comédie en cinq Actes, en proſe, jouée & imprimée en 1695, *in*-12, à Paris, chez *Michel Brunet*. Thomas Corneille a eu part à ces deux dernieres Pieces. On attribue encore à *Viſé l'Inconnu*, Comédie héroïque en cinq Actes, conjointement avec *Thomas Corneille*; *l'Aventurier*, Comédie en cinq Actes, non imprimée; *les Dames vertueuſes*, Co-

Tome II. Z

médie ; *Zélinde,* ou *la véritable Critique de l'Ecole des Femmes*, & *la Critique de la Critique*, Comédie en un Acte, ainsi que *l'Usurier Gentilhomme*, Comédie qui est en cinq.

VIVIER (Gérard du), né à Gand, Maître d'Ecole françoise, à Cologne ; il étoit connu pour homme d'esprit, & de plus Poëte : les Pieces qu'il a faites pour le Théatre sont : *Abraham & Agar* ; *la Fidélité nuptiale*, & la Tragédie de *Thésée* de *Déjanire* ; les deux dernieres furent imprimées en 1577.

VOISENON (Claude-Henri de Fuzée, Abbé de), de l'Académie Françoise, en 1762, l'un des plus aimables hommes & des plus spirituels du siecle ; il aimoit avec passion les Belles-Lettres, & les a toujours cultivées tant qu'il a vécu. Son goût pour le Théatre a prédominé ; ses liaisons avec M. *Favart* lui firent donner la préférence à l'Italien, pour lequel il a le plus travaillé, mais toujours comme anonyme. Il n'a mis au Théatre François que *l'Ecole du Monde*, Comédie en un Acte, en vers, donnée le 21 Novembre 1739, imprimée dans la même année, *in*-8°. Elle fut précédée du Prologue de *l'Ombre de Moliere* ; le succès de cette Piece auroit été plus heureux sans le métaphysique qui en a obscurci les agréments & géné l'intérêt. Cet Académicien est trop connu pour donner à cet article plus d'étendue. Il mourut en 1775, dans les sentiments de l'état qu'il avoit embrassé.

VOLANT (Paul), Tourangeau, Avocat au Parlement de Rennes, n'est connu que par la

Tragédie de *Pyrrhus*, repréſentée en 1584.

VOLIERE (M. de) publia en 1761, par la voie de l'impreſſion, une Tragédie intitulée, *Progné*, qui n'eſt pas ſans mérite, imprimée dans la même année, *in-*12, à Paris, chez *Duchefne*.

VOLLIERE (de la), né en 1736, donna en 1758 *le Conteur*, Comédie qui fut refuſée; en 1752, les Comédies du *Filou*, l'une en quatre Actes, la ſeconde en cinq; en 1763, *le Philoſophe ſoi-diſant*; en 1760, *Progné*, Tragédie, & en 1763, *Thiſbée*, Tragédie. Il a auſſi travaillé pour les Italiens.

VOLTAIRE (François-Marie Arrouet de), né à Paris, le 20 Novembre 1694, mort en 1779, étoit fils *d'Armand Arrouet*, Tréſorier de la Chambre des Comptes, & de *Marie d'Aumart*, fille de condition; il avoit un talent ſi marqué pour la Poéſie, que dès l'âge de ſept ans, il compoſa des vers qui furent admirés, paroiſſant des prodiges à ſon âge; l'Abbé *de Châteauneuf*, qui en fut enchanté, ne le perdit plus de vue; à douze ans, il le préſenta à Mademoiſelle *Ninon de l'Enclos*, qui brilloit alors dans le monde le plus diſtingué. Elle en fut ſi contente, que jugeant de ce qu'il feroit un jour, elle lui légua dans ſon Teſtament à ſa mort, qui arriva un an après, une ſomme de deux mille francs pour commencer ſa Bibliotheque, jugeant qu'avec les talents qu'il annonçoit déja, c'étoit le préſent le plus agréable qu'elle pût lui faire. Je ne haſarderai pas ici d'ajouter rien de plus; ce Poëte célebre exige de plus habiles Panégyriſtes: comme Hiſtorien

l'on trouve dans *l'Abrégé de l'Histoire du Théatre*, tout ce qui le concerne ; il ne me convient ici que de donner l'état circonstancié des Pieces dont il a gratifié le Théatre. Cet article seul suffit pour le placer au rang des grands Poëtes ; mais il a excellé dans tous les genres, nous en avons été les témoins ; la postérité sera le comble de sa gloire. Ses Pieces de Théatre eussent suffi, seules, je le répete, pour lui en acquérir une immortelle ; en voici l'état : *Œdipe*, représentée le 18 Novembre 1718 ; *Hérode & Mariamne*, Comédie, le 10 Avril 1723 ; *l'Indiscret*, le 18 Août 1725 ; *Brutus*, Tragédie, le 11 Décembre 1730 ; *Zaïre*, le 13 Août, 1732 ; *Alzire*, le 27 Janvier 1736 ; *l'Enfant Prodigue*, le 10 Octobre 1736 ; *le Fanatisme*, ou *Mahomet*, le 2 Août 1742 ; *Mérope*, le 20 Février 1743 ; *la Mort de Cyrus*, le 29 Août 1743 ; *Nanine*, ou *le Préjugé vaincu*, Comédie en trois Actes, en vers de dix syllabes, le 17 Juillet 1748 ; *Sémiramis*, le 29 Août 1748 ; *Oreste*, Tragédie, le 12 Janvier 1750 ; *la Prude*, ou *la Gardeuse de Cassette*, Comédie en cinq Actes, en vers de dix syllabes, non représentée ; *Rome sauvée*, ou *Catilina*, Tragédie, représentée, le 24 Février 1752 ; *Amélie*, ou *le Duc de Foix*, même sujet que celui d'*Adélaïde du Guesclin*, donnée en 1734, non imprimée, malgré son succès, jouée en 1765, par *le Kain*, sous le titre d'*Adélaïde du Guesclin* ; *la Femme qui a raison*, Comédie en trois Actes, en vers, représentée sur le Théatre de Carouge, près de Genêve, en 1758, imprimée dans cette ville, en 1759, *in-8°*. *Socra-*

te, Tragédie, en trois Actes, en prose, traduite de l'Anglois de M. *Tompsom*, non représentée, imprimée à Amsterdam, en 1759, *in-12*; *Tancrede*, Tragédie, jouée le 3 Septembre 1760; *l'Ecossoise*, ou *le Café*, Comédie en cinq Actes, en prose, le 26 Juillet 1760; *Zulime*, Tragédie, le 29 Décembre 1761, avec des changements; *Olympie*, Tragédie, le 17 Mars 1764; *Fragments de la Tragédie d'Artemire*, Piece non imprimée: voyez Poëme de *la Ligue*, édition de 1624, au sujet de cette Piece; *l'Ecueil du Sage*, ou *le Droit du Seigneur*, en 1762, & en 1778; *Olimpie*, en 1764; *les Scythes*, en 1767; *les Triumvirs*, en 1767; *Sophonisbe*, retouchée par *Voltaire*, jouée en 1774; *Irene*, en 1779; *Agatocle*, en 1779; *le Dépositaire*, Comédie en cinq Actes, en vers, imprimée chez *Valade*, rue Saint Jacques.

VOSELLE (sieur de Lermite) n'est connu que par une Tragédie intitulée, *la Chûte de Phaéton*, dédiée à M. *de Modene*, imprimée à Paris, en 1619, *in-4°*. chez *Cardin Besogne*.

URFÉ (Honoré d'), né à Marseille, le 11 11 Février 1567, mort en Septembre 1635, âgé de cinquante-huit ans; il descendoit de la Maison de *Saxe*; l'un de ses ancêtres, mécontent de l'Empereur *Fréderic de Barberousse*, sortit de ses Etats pour jamais, & vint s'établir dans le Forez. Le jeune *d'Urfé*, épris des charmes de la belle Diane de Château-Morand, s'attacha à lui plaire, & malgré tout ce que tenta son pere pour éteindre cette passion, il soupira pendant vingt ans pour elle, & l'épousa enfin en 1600: pendant cet intervalle, pour char-

mer son ennui, & plaire à cette chere maîtresse, il composa les quatre premieres parties de *l'Astrée*, que *Balthazar Baro* acheva après sa mort. Il n'a fait pour le Théatre François qu'une Bergerie intitulée, *Silvanire*, ou *la Morte vive*, Fable boccagere, en trois Actes, en vers blancs, de différentes mesures, avec des Chœurs en vers à rimes plates, dédiée à la Reine, imprimée à Paris, en 1627, *in-8°*. chez *Robert Fouet*. Il mit au Théatre du College des Jésuites de Tournon, dans le mois de Juin 1593, une Epithalame pudique à quatorze Personnages, qui fut représentée avec succès; c'étoit son premier Ouvrage : on le trouve imprimé à la page 40 d'un volume intitulé, *Entrée de Madame de Tournon*.

WALEF (le Baron de) fit imprimer en 1731, dans le troisieme volume de ses Œuvres, publié à La-Haye, en 1731, *in-8°*. une Tragédie d'*Electre*, de sa composition.

X I M

XIMENES (Augustin-Louis Marquis de), Chevalier non Profès, de l'Ordre de Malthe; ci-devant Sous-Lieutenant des Gendarmes de Flandre, donna, en 1753, aux François, sans se nommer, une Tragédie sous le titre d'*Epicaris*. Les nombreux applaudissements que reçurent plusieurs tirades de cette Piece, firent d'abord conjecturer le plus grand succès. Mais au commencement du cinquieme Acte, une cabale s'étant ameutée, elle fut écoutée avec froideur jus-

qu'à la fin. L'Auteur, trop modeste, la crut tombée, la retira, & n'en appella point; le connoisseurs blâmerent cette précipitation, ne doutant point qu'après avoir été revue & corrigée, elle n'eût du succès; il ne falloit, pour se le persuader, que se rappeller combien avoient été applaudies tant de tirades : je me rappelle celle-ci, dont le Public me saura sûrement gré :

> Scylla, Pison, Plautus, m'ont laissé leurs richesses,
> L'amas de leurs trésors fournit à mes largesses ;
> Mes dons ont leur effet, cet invincible appas
> M'assure de l'amour & du cœur des soldats.
> Leur zele m'est vendu, c'est par eux que je regne ;
> Le Sénat en frémit ; mais pourvu qu'il me craigne,
> Que m'importe ses cris & ceux de l'univers ;
> C'est un esclave altier qui rugit dans les fers,
> Qui ne peut les briser, & de qui l'imprudence,
> A son Maître irrité prouve son impuissance.
> Les Consuls que je nomme à l'ombre des faisceaux,
> Magistrats condamnés aux langueurs du repos,
> Etalent dans la pourpre, au sein de la mollesse,
> Le luxe humiliant que ma pitié leur laisse ;
> Leur pouvoir n'est qu'une ombre....

La seconde Tragédie du Marquis de *Ximenes*, intitulée, *Amalazonte*, fut donnée en 1754; on trouve dans cette Piece de l'invention, de beaux vers, plusieurs traits heureux, & une conduite qui marque beaucoup de connoissance du Théatre. La troisieme Piece du même Auteur, intitulée, *Don Carlos*, n'a point été représentée aux François; elle le fut sur un Théatre particulier à Paris, en 1759, où elle fit le plus grand

plaisir, ainsi qu'à Lyon, où elle fut imprimée l'année suivante; elle fut jouée à La-Haye, en 1762, où elle eut le plus grand succès; l'on y applaudit avec transport les portraits du Roi d'Espagne, *Philippe II*, du Comte d'*Egmont*, & le tableau de l'Inquisition fit le plus grand effet. Enfin depuis que cette Tragédie est connue, on est étonné qu'on ne la joue pas sur le Théatre François, où elle seroit vue à coup sûr avec plaisir des Connoisseurs, & du Public même.

YON

YON (M.), de Paris, Avocat, connu par des Ouvrages estimés, donna aux François en 1752, une Comédie intitulée, *la Métempsycose*, Piece en trois Actes, précédée d'un Prologue, représentée le 16 Mai, imprimée en 1753, *in-*12, chez *Duchesne*; à la seconde représentation, le Prologue fut retranché; & à la troisieme, la Piece qui étoit en trois Actes, fut réduite en un; *l'Amour & la Folie*, Comédie en un Acte, en vers libres, jouée le 8 Octobre 1754. M. *Yon* a travaillé aussi pour le Théatre Italien.

YVERNAND, Auteur du *Martyre de Sainte Ursule, Princesse des onze mille Vierges*, Tragédie; & *l'Abrégé de son Histoire*, imprimé à Poitiers, en 1755, *in-*8º. chez *Pierre Amssard*.

ZER

ZERBIN (Gaspard), Avocat, Auteur

de ces Pieces provençales : *Coumédié Prouvençalo, à feys Perfonnagis*, en trois Actes, & un Prologue ; *Coumédié Provençalo*, à fept Perfonnages, en trois Actes, en vers ; *Coumédié, à cinq Perfonnagis*, en cinq Actes, en vers, & un Prologue ; *Coumédié à feyfs Perfonnagis*, en cinq Actes, en vers, & un Prologue ; *Coumédié, à hue'ch Perfonnagis*, en quatre Actes, en vers & un Prologue ; *Prologue fur l'Amour*, imprimé à Aix, en 1655, *in-12*, chez Jean Boize.

AUTEURS DRAMATIQUES

Vivants en 1780.

Nota. On ne met point après leurs noms leurs Pieces. Ceux qui voudront les connoître, les trouveront dans le Dictionnaire précédent des Auteurs dramatiques.

A

Messieurs,

ABANCOURT.
Alliot.
Andebes de Mongaubet.
André, *Perruquier.*
Araignon, *Avocat.*
Arnaud Baculart.
Artaud.
Aubert (l'Abbé).
Audierne.

B

Bachelier.
Badon, *ci-devant Jésuite.*
Balze, *ci-devant Doctrinaire.*

B

Messieurs,

Barbier.
Bardinet.
Baret.
Barthe.
Bastide.
Baurieu.
Beauharnois (Madame de).
Beaumarchais (Caron de).
Beaussol.
Belliard.
Benoît (Madame).
Berainville.
Berquin.
Bibiena.
Biennourri.
Billard du Monceau.

B
Messieurs,

Blin de Saint-More.
Boitel.
Bonnet de Valquier.
Bourette (Madame).
Boutellier.
Bouttroux.
Bret.
Bruit (le Chevalier de).
Bruia.
Brutel de Champlevard.
Burſay.

C

Caillava Leſtandoux.
Cailleau, *Libraire*.
Carmontel, *Lecteur de Mgr. le Duc de Chartres*.
Caſtres.
Cerou.
Chabanon.
Chamfort.
Chaumont (Madame).
Chaveau.
Chopin.
Clairfontaine.
Claudet.
Clément.
Collé, *Lecteur de Mgr. le Duc d'Orléans*.

C
Messieurs,

Collet.
Collignon du Mont.
Collot d'Herbois.
Contant d'Orville.
Cordier.
Coſtard.
Courtial.
Cubieres (le Chevalier de).

D

Dampierre.
Dancourt (Godard), *Fermier-Général*.
Denon.
Desbiez.
Desbuiſſons.
Déeſſarts & Mentelle.
Desfontaines.
Desforges, *Comédien*.
Deshayes, *Maître des Ballets des François*.
Devaux.
Diderot.
Dijon.
Dorfeuille.
Dorvigny.
Doucet.
Douin, *Capitaine d'Infanterie*.

D

Messieurs,

Dourxigné (du Gazon).
Duboccage (Madame).
Dubourgneuf, *Curé.*
Ducis, attaché à *Monsieur.*
Duclairon.
Ducoudray.
Dudoyer.
Dufaut.
Dupuis d'Emportes.
Dupuy.
Durivet, *ci-devant Jésuite.*
Durollet (le Bailly).
Dussieux.
Dutens.
Dutheil.
Dysamberg.

F

Fardeau, *Procureur au Châtelet.*
Favart *le pere.*
Fénelon, *Capitaine & Chevalier de S. Louis.*
Fenouillot de Falbaire.
Fontaine.
Fontanelle.

G

Ganeau.

G

Messieurs,

Geoffroy, *ci-devant Jésuite.*
Goldoni, *Avocat Venitien.*
Grandval fils, *Comédien.*
Grave (Vicomte de).
Gravel.
Gudin de la Brenellerie.
Guibert (Madame).
Guibert (de).
Guillemard.
Guis.

H

Hautemer (Farin de).

I

Imbert.
Irail (l'Abbé).
Junker, *Traducteur.*

L

La Bastide (B. L. Veriac de).
La Coste, *Avocat.*
La Grange d'Olbigand.
La Harpe.
Laméry, *Comédien de Province.*

L

Messieurs,

La Morliere.
Landois.
La Place.
Larcher, *Traducteur.*
L'Attaignant de Bainville.
La Valette, dit Greve, *Comédien.*
Laujon.
Laulné, *ci-devant Gendarme.*
La Voliere.
Lauraguais (le Comte de).
Laurel.
Laus de Boissy.
Le Blanc (l'Abbé).
Le Fevre, *Lecteur de Mgr. le Duc d'Orléans.*
Le Fevre (le Baron de Saint-Ildephon).
Le Franc.
Le Mierre (Antoine Marin).
Le Monier.
Lesbros, *Provençal.*
Le Tourneur, *Traducteur.*
Liebault, *Traducteur.*

M

Messieurs,

Linguet, *Avocat, Traducteur.*
Lonvay de la Saussaye.
Lorme (Madame de).

M

Mailhol.
Maillé de la Malle.
Marcet de Mézieres.
Marchand (J.-H.), *Avocat.*
Maréchal.
Marguerite (le Baron de).
Marin, *Censeur Royal.*
Marmontel, *de l'Académie Françoise.*
Martin.
Martineau.
Mathon.
Mauger, *Garde-du-Corps.*
Mayer (Charles-Joseph).
Mayeur (François-Marie).
Mentelle.
Mercier.
Merville (Guyot de).

M

Messieurs,

Montagnac.
Montigny.
Monvel, *Comédien du Roi.*
Morandet.

N

Nougaret (Pier.-J.-B.)

P

Pagée.
Palissot de Montenoy.
Paumerelle (l'Abbé de)
Perreau.
Petit, *Curé en Norm.*
Poinsinet de Sivry.
Porte-Lance.
Poulharier.
Pruneau.

Q

Quetant.

R

Radonvilliers.
Raup de Batestin.

R

Messieurs,

Relly.
Renout.
Riccoboni (Madame).
Rochon de Chabannes.
Roman (l'Abbé).
Rosoy.
Rouhier.
Rousseau (Pierre).
Rozet (Madame).

S

Sabathier (l'Abbé).
Sacy.
Saint-Chamond (Madame la Marquise de).
Saint-Ener (l'Abbé de).
Saint-Marc.
Saint-Albine (Raimond de).
Sanite.
Saurin, *de l'Académie Françoise.*
Sauvigny (le Chevalier de).
Schofne (l'Abbé de).
Sedaine, *Architecte.*
Seran de la Tour (l'Abbé de).
Soubri, de Lyon.

T

Messieurs,

Théis (de).
Thibouville (le Marquis de).
Thulaux.
Traversier.

V

Valois d'Orville.
Vatelet.

V

Messieurs,

Vaubertrand.
Viellard de Bois-Martin.
Villorie.

X

Ximenes (le Marquis de).

Auteur mort en 1780.

M. Dorat.

Fin du Dictionnaire des Auteurs.

DICTIONNAIRE
DES ACTEURS
ET DES ACTRICES

Qui ont paru fur le Théatre François, depuis fon origine jufqu'au premier Juin 1780;

DÉDIÉ AU ROI,

Par M. le Chevalier DE MOUHY, ancien Officier de Cavalerie, Penfionnaire du Roi, de l'Académie des Sciences & Belles-Lettres de Dijon.

NOUVELLE ÉDITION.

TOME II.

M. DCC. LXXX.

AVIS.

ON ne doit pas s'attendre à trouver dans ce Dictionnaire autant d'étendue que dans celui des Auteurs dramatiques, je n'ai eu pour objet, dans les recherches que j'ai faites sur ce qui concerne les Acteurs & les Actrices modernes, que de saisir les dates de leurs débuts, celles de leur réception, de leur retraite ou de leur mort.

A l'égard de ceux & de celles que le Public distingue aujourd'hui, qu'il me soit permis de ne point prononcer sur leurs talents; il m'auroit été impossible de leur accorder cette distinction sans désobliger des Camarades pour lesquels le Public ne s'est point encore montré aussi favorable, mais qui pourront dans les suites mériter cet hon-

neur : *d'ailleurs celui que l'on pro-digue journellement fur la Scene & dans le monde, aux Acteurs & aux Actrices dont les talents font fupérieurs, les doit flatter beaucoup plus que tout ce qui pourroit en être dit ici de plus obligeant.*

DICTIONNAIRE
DES ACTEURS
ET DES ACTRICES

Qui ont paru sur le Théatre François, depuis son origine jusqu'au premier Juin 1780.

A

ABEILLE (Mademoiselle), fille du neveu de l'Abbé *Abeille*, débuta, le 11 Octobre 1742, dans la Comédie de *Démocrite*, par le Rôle de *Cléanthis* ; & dans celle de *Colin-Maillard*, par *Mathurine* : retirée.

ADÉLAÏDE DE SAINT-ANGE (Mademoiselle) débuta, le 26 Février 1779, par le Rôle d'*Agnès*, dans *l'Ecole des Femmes* ; & de *Julie*, dans *la Pupille* ; reçue à l'essai ; actuellement au Théatre, à la pension, en 1780.

ALARD (Mademoiselle) débuta, pour la danse, le Lundi 22 Juillet 1756, dans un Di-

ALA

vertiſſement, après la Comédie du *Muet*, avec le ſuccès le plus brillant. Ses talents ſont trop connus à l'Opéra, pour haſarder ici d'en faire l'éloge.

ALAIS (Jean), Chef de Moralités & de Farces, en 1490, voulut être enterré dans le ruiſſeau de la rue Montmartre, auprès de l'Egliſe de Saint Euſtache, pour expier le péché d'avoir ſollicité & obtenu un denier ſur chaque panier de poiſſon.

ALISON, ſous ce nom, & ſous le maſque, étoit Acteur de l'Hôtel de Bourgogne, & jouoit les Rôles de Soubrettes dans le comique, & celui de Nourrices dans quelques Tragédies. Le ſieur *Hubert* les avoit joués, d'original, dans les Pieces de *Moliere*, & repréſenta, dans ſa nouveauté, celui de la *Devinereſſe*, avec le plus grand ſuccès. Il quitta le Théatre dans le mois d'Avril 1685.

ANDASSE (Mademoiſelle) parut, pour la premiere fois, ſur la Scene de Théatre François le premier Juin 1765, dans *Tancrede*, par le Rôle d'*Aménaïde* : retirée.

ARMAND (François Haquet), né à Richelieu, en 1699, débuta, le 2 Mars 1723, par le Rôle de *Paſquin*, dans *l'Homme à bonnes Fortunes*; reçu le 27 Octobre 1724; mort le 26 Novembre 1765. C'étoit un excellent Acteur, qui ſera long-temps regretté.

ARMAND, fils aîné du Comédien dont il vient d'être parlé, débuta, pour la premiere fois, le 11 Octobre 1753, dans *la Femme Juge*

AUG

& Partie, par le Rôle de Bernardille; & dans les Vendanges de Surefne, par celui de Lorange; pour la feconde fois, le 31 Mai 1759, dans la Coquette, par le Rôle de Pafquin, & par celui de Frontin, dans l'Ufurier Gentilhomme; pour la troifieme fois, le 3 Mai 1760, dans le Légataire, par le Rôle de Cliftorel : retiré.

ARMAND (Mademoifelle), fille du Comédien de ce nom, débuta, le 27 Mai 1744, par le Rôle de Lifette, dans les Folies Amoureufes: retirée.

AUBERT (Mademoifelle) débuta, le 13 Juin 1712, dans Rodogune, par le Rôle principal ; reprit fon début, le 31 Décembre 1717, par celui de Phédre, dans la Tragédie de ce nom; reçue le 27 Mai 1721; retirée le 19 du même mois de l'année fuivante, fans penfion, pour caufe de conduite fufpecte.

AUFRESNE débuta, le 30 Mai 1765, dans Cinna, par le Rôle d'Augufte : retiré.

AUGÉ débuta, le 14 Avril 1763, dans l'Andrienne, par le Rôle de Dave; & dans Crifpain rival de fon Maître, par celui de Labranche, reçu dans la même année; pour la feconde fois dans le tragique, le 19 Février 1768, dans les Illinois & dans Warvick, par les Rôles d'Hiafcar & de Warvick. Actuellement au Théatre, année 1780, où il eft toujours revu avec le même plaifir, dans le comique, qui eft fon vrai genre.

AUGUSTE (Mademoifelle) débuta, le

A a iv

AUZ

31 Octobre 1773, dans le *Cid*, par le Rôle de *Chimene* : retirée.

AUZILLON (Mademoiselle Marie du Mont), fut femme d'un Guidon de la Compagnie du Prévôt de l'Isle de France, d'abord Actrice de la Troupe du Marais, & ensuite de celle de Guénégaud, en 1673, ne fut reçue qu'à force de crédit; quelques années après, elle fut congédiée avec une pension de sept cents cinquante liv. que lui accorderent ses camarades : piquée contr'eux, elle protesta de cette délibération au Parlement, & obtint, par Arrêt de la Cour, que les Comédiens lui paieroient une pension de mille francs selon l'usage. Ils obéirent; elle en a joui jusqu'au Lundi 8 Juillet 1693, qu'elle mourut.

BAL

BALICOURT (Mademoiselle Marguerite-Thérese de), cousine de *Quinault*, éleve de la Demoiselle *Desmares*, débuta, le 29 Novembre 1727, par le Rôle de *Cléopâtre*, dans *Rodogune* : elle fut reçue le 21 Janvier 1728, quitta le Théatre le 22 Mars 1738, à cause du mauvais état de sa santé. Elle mourut le 7 Septembre 1746; c'étoit une très-bonne Actrice pour le tragique : son emploi étoit celui des Reines-meres.

BANIERES, dit *le Touloufain*, débuta, le 9 Juin, 1729, par *Mithridate*, dans la Tragédie de ce titre. Il joua ce Rôle avec tant d'emportement, qu'il fit rire tout le monde : à la fin

de la Piece, il se présenta au Parterre, & lui dit, qu'il le supplioit de revenir le Samedi suivant, pour juger s'il avoit profité de la leçon; il joua ce jour-là, avec tant d'intelligence, qu'il fut fort applaudi. Quelque temps après, ce Comédien ayant été reconnu pour déserteur, fut arrêté & condamné par un Conseil de Guerre, à avoir la tête cassée : beaucoup de gens s'employerent pour obtenir sa grace, sur-tout la Comédie; mais rien ne put le sauver.

BARRÉ (Mademoiselle) débuta le 5 Mai 1773, dans *Britannicus*, par le Rôle de *Junie*; & pour le comique, dans *la jeune Indienne*, par celui de *Betti* : retirée.

BARNAULT (Mademoiselle) débuta, le Mardi 26 Décembre 1758, dans *le Préjugé à la mode*, par le Rôle de *Constance*; & dans *le Florentin*, par celui d'*Amoureuse* : retirée.

BARNAUT débuta, le 14 Janvier 1754, pour les Rôles à manteau, dans *l'Ecole des Femmes*, par celui d'*Arnopeh*; & dans *l'Avare*, par *Harpagon* : reçu l'année suivante à l'essai; retiré en 1762.

BARON ou BOYRON (Michel), pere du célebre Acteur de ce nom, étoit fils d'un Marchand Mercier de la ville d'Issoudun en Berry : son goût pour la Comédie le fit débuter en Province, où il devint lui-même un excellent Comédien; il passa depuis à l'Hôtel de Bourgogne pour le tragique. Il mourut, le 7 Septembre 1635, d'une blessure qu'il se fit au pied, en poussant l'épée que le Comte *de Gormas* fait

BAR

tomber à *Don Diegue* dans *le Cid*, dont il jouoit le Rôle : elle parut d'abord peu dangereuse ; mais la gangrene étant survenue, le Chirurgien qui le pansoit, lui notifia que le seul remede pour lui conserver la vie, étoit de lui couper la jambe : *non*, s'écria ce brave Comédien, *on se moqueroit d'un Roi qui se présenteroit sur la Scene avec une jambe de bois* ; le mal étant augmenté par ce refus, il en mourut le 7 Octobre 1655.

BARON (Madame N.), femme de l'Acteur précédent, Comédienne aussi de la même Troupe, étoit si belle que lorsqu'elle venoit faire sa cour à la Reine à sa toilette, le Roi s'écrioit en riant : *Mesdames, voici la Baron* : aussi-tôt toutes les femmes s'enfuyoient. Ses talents étoient à l'égal de sa beauté ; elle excelloit dans le tragique & le haut comique. Cette Actrice mourut le 7 Septembre 1662, dans la cinquantieme année de son âge. Elle étoit adorée d'un homme aussi riche que jaloux ; il le marqua au point qu'elle ne voulut plus le voir : la même année voulant se venger, il la fut trouver dans sa loge, demanda pardon, l'obtint, & sous prétexte d'aller l'attendre chez elle, pour la convaincre de la joie qu'il ressentoit d'un raccommodement si desiré, il lui demanda la clef de son appartement, l'obtint sans défiance de la part de cette femme charmante ; il ne s'y fut pas plutôt rendu, qu'il en fit enlever les plus riches meubles, & jusqu'à ses bijoux. Au retour de l'Actrice, elle en fut si mortellement saisie, qu'elle en tomba malade, & en mourut.

BAR

BARON, ou BOYRON (Michel), fils de l'Acteur précédent, & de cette mere charmante qui, à son apparition, faisoit enfuir les Dames de la Cour, s'étant trouvé orphelin à l'âge de huit ans, & sans biens, ses tuteurs en ayant mangé une partie, il passa dans ce bas âge dans la Troupe des petits Comédiens de M. *le Dauphin*, dont *Raisin*, duquel il a été parlé, étoit le Directeur. Après y avoir joué quelque temps, il entra dans celle de *Moliere*, où, sous ce célebre Comique, il développa ses talents supérieurs. Après avoir couru pendant plusieurs années les Provinces, après la mort de ce cher Maître, il entra à l'Hôtel de Bourgogne; de-là passa dans la Troupe de Guénégaud, à la réunion des deux Troupes, en 1680 : en 1691, il quitta le Théatre avec une pension du Roi, de trois mille livres, après avoir joué pour la derniere fois à Fontainebleau, le Dimanche 21 Octobre de cette année, dans *Vinceslas*, par le Rôle de *Ladislas*. Le vrai motif de sa retraite, étoit d'acheter une charge de Valet-de-Chambre du Roi, mais Sa Majesté ayant refusé son agrément, il continua de mener une vie privée pendant vingt-neuf ans. Cependant sa dépense l'ayant mis à l'étroit, & souffrant de cette inaisance, il remonta sur le Théatre, le 10 Avril 1720 ; & joua dans *Cinna* le Rôle principal, où son début attira de nombreuses & brillantes assemblées, ses talents étant toujours les mêmes, & n'ayant point souffert d'une si longue cessation : ce qu'il y eut de prodi-

BAR

gieux, c'est qu'en vieillissant, il fit oublier son âge, jusques dans les jeunes Rôles de Princes. Il continua de jouir toujours d'applaudissements mérités jusqu'au 3 Septembre 1729, où, en rendant le Rôle de *Vinceslas*, il s'évanouit, & mourut le 22 Décembre de la même année. L'opinion générale sur son âge, étoit qu'il avoit plus de quatre-vingts ans; mais son extrait baptistaire ayant été produit à sa succession, il fut démontré qu'étant né en 1654, il n'avoit que soixante-seize ans & deux mois. Je ne dois pas terminer cet article, sans ajouter que *Baron* avoit toujours cultivé les Belles-Lettres, & que quoi qu'on en ait dit, il est l'Auteur des Pieces jouées & imprimées sous son nom : s'il y eut des doutes les premieres années sur ce sujet, ils ne doivent plus avoir lieu, puisqu'aucuns des Auteurs soupçonnés de les avoir faites, ne les ont jamais réclamées. Voyez, pour les titres de ces Comédies, *Baron* (Michel) dans le *Dictionnaire des Auteurs*.

BARON (Etienne), fils de *Michel Baron*, & de *Charlotte le Noir*, sœur de *la Thorilliere*, étoit beau, bien fait, promettoit beaucoup pour les talents; il joua d'original, en 1688, le Rôle du jeune *Attilius*, dans la Tragédie de *Régulus*, où il fut très-applaudi. Il débuta depuis en 1695, à la rentrée, & il fut reçu. Il épousa quelque temps après une fille de *la Morice*, Directrice des Spectacles de la Foire, dont il eut un fils & deux filles; il ne leur survécut guere, son penchant pour le plaisir trop continu ayant dérangé

BAR

sa santé. Il mourut dans le mois de Décembre 1711, fort regretté du Public, à cause des grands progrès qu'il avoit faits dans son art, qui annonçoient un excellent Comédien.

BARON (François), petit-fils de *Michel Baron*, & fils du Comédien précédent, débuta, le 8 Juillet 1741, dans *Iphigénie* par *Agamemnon*; il fut admis dans la Troupe le 15 Septembre de la même année, quoiqu'il s'en fallût beaucoup qu'il approchât du mérite de ses ayeux; il fut souffert jusqu'au premier Janvier 1755, époque de sa retraite, & même en cette faveur, il eut la pension de cinq cents liv. Il fut nommé Caissier de la Comédie, emploi qu'il a géré pendant quelques années. La moitié de sa part a été accordée à la Demoiselle *Guéant*, & l'autre mise en sequestre.

BARON (Mademoiselle des Brosses), sœur de l'Acteur précédent, petite-fille de *Michel Baron*, débuta, le 19 Octobre 1729, par le Rôle de *Célimene* dans le *Misanthrope*; elle fut reçue le 13 Décembre de la même année, se retira le 3 Mai 1730; reparut au Théatre, le 12 Décembre 1736, & mourut le 16 Décembre 1742.

BARON (Mademoiselle de la Traverse), sœur de la Comédienne précédente, débuta, le 10 Octobre 1730, dans la Tragédie de *Phedre*, par le Rôle principal; elle fut reçue le 26 Février 1731, & quitta le Théatre dans le mois de Juillet 1733, pour épouser M. *Bachelier*, l'un des Valets-de-Chambre du Roi, que la mort lui enleva quelques années après.

BARON (Mademoiselle), arriere-petite-

BEA

fille du célebre Comédien de ce nom, débuta, le 15 Décembre 1767, dans *le Tartuffe*, par le Rôle de *Dorine*; & de *Marton* dans *le Galant Jardinier* : retirée.

BATH (Mademoiselle la) débuta, le 2 Août 1721, par le Rôle d'*Iphigénie*, dans la Tragédie de ce nom, reçue le 7 Septembre 1722; quitta le Théatre le 22 Mars 1733, avec la penſion de mille livres : ſon emploi étoit les Amoureuſes dans le comique, & les ſeconds Rôles dans le tragique.

BAZOUIN, dit *Fontenai*, débuta, en 1712, fut reçu le 8 Juillet de la même année : il fut forcé de ſe retirer en 1728, tombant du haut-mal, & mourut le 29 Juillet 1733.

BEAUBOURG (Pierre Tronchon de) débuta, le 17 Décembre 1691, par le Rôle de *Nicomede*, dans la Tragédie de ce titre, pour remplacer *Baron* à la retraite qu'il fit au mois d'Octobre de la même année, ainſi que *Durocher*, *Roſidor* & *Biet*, qui ſe préſenterent auſſi dans la même vue ; mais ils échouerent. *Beaubourg* fut préféré par le Public. Il fut reçu, par ordre de la Cour, l'année ſuivante ; il quitta le Théatre le 3 Avril 1718, après avoir joué le Rôle de *Sévere* dans *Polyeucte*. Il termina ſa vie le 27 Décembre 1725, âgé de ſoixante-trois ans. Voyez *Baron*, dans les Auteurs.

BEAUBOURG (Mademoiselle Beauval), femme du Comédien précédent, célebre Actrice, joua dans la même Troupe que ſon mari tant qu'il reſta au Théatre ; elle le quitta

BEA

le même jour que lui ; son veuvage fut long. Elle ne mourut que le 11 Juin 1740. Elle jouoit parfaitement les premiers Rôles comiques & quelquefois les secondes Confidentes.

BEAUBRILLANT débuta, le 2 Novembre 1757, par le Rôle de *Ramir* dans *le Duc de Foix* ; pour la seconde, le 29 Janvier 1758, dans *Mélanide*, par le Rôle d'*Arviane* ; reçu à l'essai, le premier Avril : retiré.

BEAUCHATEAU (François Chatelet de), homme de condition & Comédien de l'Hôtel de Bourgogne, débuta, en 1633, dans la *Comédie des Comédiens* de *Gougenot* ; son emploi étoit les seconds Rôles tragiques & comiques, qu'il rendoit fort bien. Il mourut en 1665.

BEAUCHATEAU (Mlle. Magdeleine de), femme de l'Acteur précédent, très-bonne Actrice pour le temps, dans le tragique & dans le comique, joignoit à ses talents autant d'esprit que de conduite. Elle se retira fort tard, puisqu'on la trouve encore sur la liste des Actrices de l'Hôtel de Bourgogne en 1674 ; ce que j'ai découvert, c'est qu'elle quitta le Théatre en 1680, & qu'elle fut vivre à Versailles, où elle mourut le Mercredi 6 Janvier 1683.

BEAUGRAND fils débuta, le 17 Mars 1775, dans *le Distrait*, par le Rôle du *Chevalier*, & par *Lindor* dans *Heureusement* : retiré.

BEAUMENARD (Mademoiselle) débuta d'abord à la Cour, le 11 Mars 1749, dans *les Ménechmes*, par le Rôle de *Finette*, & à Paris,

BEA

le 17 Avril de la même année, par celui de *Dorine* dans *le Tartuffe* : reçue le 14 Octobre de la même année ; elle quitta le Théatre à la clôture de 1757, y reparut le premier Avril 1761, & épousa le sieur *Bellecourt*, mort en 1779 ; actuellement au Théatre, sous le nom de Madame *de Bellecourt* en 1780, où elle fait toujours le même plaisir. Elle avoit, dans sa premiere jeunesse, débuté & joué à l'Opéra-Comique, en 1743, avec beaucoup de succès, d'où elle se retira, en 1744, pour aller jouer la Comédie en Province.

BEAUPRÉ (Mademoiselle Marotte de), Comédienne du Marais en 1669, & depuis du Palais-Royal en 1670 ; elle étoit jolie & pucelle par-dessus, dit *Robinet* ; elle représenta une des sœurs dans la Tragédie de *Psiché*, Tragi-Comédie de ce nom, & joua d'original, en 1671, *la Comtesse d'Escarbagnas* dans la Piece de ce titre ; elle se retira en 1672. Il n'est pas vrai, comme il a été écrit, qu'elle fut femme de *Brecourt*.

BEAUPRÉ (Mademoiselle de), tante de *Marotte Beaupré*, & femme de *Verneuil*, étoit jolie, dit *Robinet*, dans sa *Gazette des Spectacles*. Elle étoit de la Troupe du Marais, d'où elle passa à celle du Palais-Royal ; elle étoit bonne Actrise de l'Hôtel de Bourgogne en 1658, & l'une des premieres qui ait joué les Rôles de femmes, que les hommes rendoient, avant elle, travestis. Elle étoit encore au Théatre, quand le grand *Corneille* y fit jouer ses premieres Comédies.

médies. Elle joua une des sœurs de *Pſiché* dans la Piece de ce nom, & d'original, le Rôle de *la Comteſſe d'Eſcarbagnas*. Elle ſe retira l'année ſuivante.

BEAUPRÉ (Mademoiſelle) débuta, le 26 Octobre 1658, dans *le Tartuffe*, par le Rôle de *Dorine*; & par celui de *Claudine*, du *Colin Maillard*, &c. retirée.

BEAUVAL (Jean Pitel), d'abord Gagiſte & Moucheur de chandelles de la Troupe de *Moliere*; il débuta au mois de Septembre 1670, quitta le Théatre en 1704, & mourut le 29 Décembre 1709 : il excelloit dans les Rôles de Niais, & jouoit très-bien les Valets. Il remplaça *Hubert*, pour les Rôles que celui-ci jouoit en femme. *Moliere*, qui le protégoit, craignant que le Public ne ſupportât pas long-temps ſon peu de talents, lui donnoit des Rôles qu'il put mieux jouer; il créa, exprès pour lui, celui de *Thomas Diaſoirus* dans *le Malade imaginaire*; *Beauval* le rendit parfaitement, ce qui le réconcilia avec le Public.

BEAUVAL (Mademoiſelle Jeanne-Olivier Bourguignon), née en Hollande, orpheline abandonnée, fut poſée ſur un grand chemin: une Blanchiſſeuſe qui paſſa près d'elle, en eut pitié, l'emporta chez elle & en prit ſoin; lorſqu'elle fut grande, elle fit la connoiſſance d'une Comédienne de Province, qui la prit en affection, lui apprit à déclamer des Rôles, & la fit jouer dans les Troupes de Province; *Beauval*, qui n'étoit alors que Gagiſte à Lyon, où *Jeanne-*

B. E A

Olivier jouoit la Comédie, lui plut : elle s'intéressa au point pour ce jeune homme, qu'après lui avoir montré à jouer la Comédie, elle le fit débuter dans la Troupe où elle jouoit ; son amant ayant réussi, elle l'épousa ; s'étant acquis de la réputation depuis, *Moliere*, qui en entendit parler avantageusement, la fit passer dans sa Troupe, par ordre du Roi : elle y débuta avec succès en 1670. Elle quitta de dépit le Théatre, parce que Mademoiselle *Dumans* eut ordre de la doubler. Elle mourut le 20 Mars, âgée de soixante-treize ans : elle jouoit parfaitement les Soubrettes & les Reines ; elle étoit très-assidue à remplir les devoirs de son état. Voyez le Tome XIV du Théatre François, page 72, où l'historique de cette Actrice est bien différent de ce qui vient d'être écrit. Je le tiens du feu sieur *Armant*, que l'on regrette encore avec raison.

BEJART (Mademoiselle), mariée clandestinement à M. *de Modene*, Gentilhomme, & mere d'une fille qui épousa *Moliere*, jouoit parfaitement les Soubrettes & les Rôles ridicules. Elle mourut en 1670. Voyez *Aubry*.

BEJART (Mademoiselle Elisabeth-Armande-Gresinde-Claire), épousa, en premieres nôces, *Moliere*, malgré sa mere ; & en secondes, *Guerin d'Estriche* ; elle étoit très-aimable, jouoit supérieurement dans le comique noble ; elle chantoit, de plus, avec goût & des graces qui lui attiroient autant d'adorateurs que d'applaudisse-

BEJ

ments. *Moliere* ne fut pas long-temps sans se repentir de son mariage, sa femme prit les grands tons; son parti fut la patience : elle quitta le Théatre le 14 Octobre 1694, & mourut le 3 Octobre 1700. Voyez *l'Abrégé de l'Histoire du Théatre*, pour une anecdote singuliere relative à la demoiselle *Moliere*.

BEJART (Mademoiselle Genevieve), veuve du sieur *Villaubrun*, & depuis du sieur *Aubry*, Maître Paveur & Poëte, étoit sœur de l'Actrice précédente : c'étoit une médiocre Comédienne. Elle mourut au mois de Juin 1675, après trois années de maladie & de souffrances.

BEJART, frere des deux Actrices précédentes, joua d'abord dans la Troupe de *Moliere* en Province, & ensuite à Paris; il remplissoit, dans le comique, les Rôles de peres & de seconds Valets; le reste de son emploi étoit les troisiemes & quatriemes Rôles dans le tragique. Il fut estropié d'une blessure qu'il reçut au pied en séparant deux de ses amis qui se battoient dans la place du Palais Royal. Comme cet Acteur étoit fort goûté, & encore plus applaudi depuis qu'il boitoit, tous les Comédiens de Paris & de la Province, qui jouoient dans son emploi, l'imitoient: il se retira en 1670, & mourut le 29 Septembre 1676, fort âgé.

BELLECOUR (Gilles Colson, dit), avoit appris à peindre, & étoit éleve du célebre *Carle Vanloo*. Son goût pour le Théatre lui

BEL

fit quitter ce premier talent ; il débuta à la Comédie Françoife le 31 Décembre 1750, par le Rôle d'*Achile* dans *Iphigénie en Aulide* ; il fut reçu le 24 Janvier 1752. Il a réuni pendant quelque temps les deux genres, & a joué dans le tragique & dans le comique ; mais il quitta le premier, pour lequel il fe fentoit moins de difpofitions, & fe borna au fecond, où il excelloit dans le *Somnambule*, *l'Aveugle clairvoyant*, *le Chevalier à la mode*, *la Coquette*, *le Feftin de Pierre*, *l'Homme à bonnes fortunes*, *le Diftrait*, *le Joueur*, & tant d'autres Pieces, dans lefquelles il a joué les premiers caracteres avec un fuccès mérité, qui l'a placé dans un des premiers rangs du genre comique.

Tous les Auteurs qui l'ont employé dans les Pieces nouvelles qu'ils ont données au Public, ont vanté fa docilité, fon intelligence, fon honnêteté, fa connoiffance du Théatre & de la tradition de la bonne Comédie. Il avoit eu la complaifance de fe dépouiller d'une grande partie des Rôles agréables de fon emploi, pour les remettre de fon plein gré en de plus jeunes mains, perfuadé qu'il faifoit une chofe agréable au Public, & utile à fes Camarades. Auffi ces derniers ne peuvent-ils affez s'étendre fur toutes les bonnes qualités dans lefquelles il s'eft conftamment foutenu tant qu'il a été parmi eux, fur fon zele pour les plaifirs du Public ; fur fon amitié pour fes Collegues, à qui il faifoit tous les jours des facrifices de fon amour-propre, fur fon parfait attachement à fes devoirs ; fur

BEL

le lustre qu'il donnoit aux talents avoués, par sa maniere de les servir, & sur l'aide qu'il tâchoit de donner aux plus foibles. Ils ont aussi loué la noblesse de son jeu, & l'ont regardé comme le conservateur de la décence & de la dignité théatrale, que cette noblesse seule peut soutenir.

Le sieur *Bellecour* s'est aussi essayé comme Auteur dans la Comédie, & a fait jouer une petite Piece en un Acte & en prose, intitulée, *les fausses Apparences*, que nous n'avons point vue imprimée, mais qui a eu sept ou huit représentations; en voici le sujet : *Eraste* & *Angélique*, amoureux l'un de l'autre, se sont brouillés pour des raisons de jalousie. *Crispin*, Valet d'*Eraste*, informe *Lisette* que son Maître prend pour des preuves d'infidélité, les politesses qu'*Angélique* fait à *Valere*. *Lisette* à son tour, dit que sa Maîtresse ne veut plus revoir *Eraste*, parce qu'elle le croit amoureux de *Lucinde*. La vérité est qu'*Eraste* n'aime qu'*Angélique*, que celle-ci n'aime qu'*Eraste*, & que *Valere* & *Lucinde* sont également amoureux l'un de l'autre; mais l'Auteur de la Piece a tellement ménagé les situations & les incidents, que toutes les apparences confirment cette prétendue infidélité. Enfin on en vient à des explications qui détruisent les soupçons; & la Piece finit par le mariage des quatre Amants.

Cet Ouvrage s'est soutenu par la sagesse de la conduite, la facilité du Dialogue, & par le mérite rare d'y voir entrer & sortir les Acteurs.

BEL

toujours à propos. Il a fervi enfin à prouver que fon Auteur connoiffoit les fineffes de fon Art. Il l'a prouvé lui même, en tirant de l'oubli des Pieces qui euffent été comme perdues pour le Théatre, s'il ne s'étoit appliqué à leur donner, pour ainfi dire, une nouvelle vie. Telles font en particulier *la fauffe Agnès*, *le Tambour nocturne*, qu'il a mifes en état d'être jouées, en les dégageant d'un fatras de chofes qui, jufqu'alors en avoient empêché la repréfentation. Les Amateurs du Théatre connoiffent auffi fon travail pour les dénouements de deux Comédies précieufes au Public, *le Muet* de *Palaprat*, & *la Coquette* de *Baron*. Ces dénouements qui, avant que *Bellecour* les eût refaits, avoient toujours été hués, font aujourd'hui vus avec plaifir.

Regretté du Public & de fes Camarades, le fieur *Bellecour* eft mort le 19 Novembre 1778, à fix heures du matin.

BELMONT débuta, le 14 Mai 1765, dans *le Tartuffe*, par le Rôle de *Cléante*; reçu à la penfion en 1778 le 15 Août; actuellement au Théatre en 1780, où il eft toujours applaudi dans des Payfans & dans les Rôles de fon emploi.

BELLEROSE (Pierre le Meffier) étoit déjà Comédien de l'Hôtel de Bourgogne en 1629, l'un des affociés de la Troupe, & en devint dans les fuites le Chef. Il joua, d'original, le Rôle de *Cinna*, & plufieurs des Pieces du grand *Corneille* : il excelloit dans les premiers

BEL

Rôles tragiques & comiques ; on lui reprochoit cependant d'être un peu trop maniéré. Il quitta le Théatre en 1643, au début de *Floridor*. Il mourut au mois de Janvier 1670 ; sa femme, Actrice de la même Troupe, se retira en 1674.

BELISSEN débuta, pour la premiere fois, le Lundi 18 Avril 1757, dans la Tragédie d'*Athalie*, par le Rôle du Grand-Prêtre ; & la seconde, le 29 Mars 1772, dans *l'Ecole des Femmes*, par celui d'*Arnolphe* : retiré.

BELONDE (la demoiselle Françoise Cordon de), Comédienne de Province, y avoit acquis tant de réputation, que les Comédiens de l'Hôtel de Bourgogne la manderent à Paris, pour remplacer la Demoiselle *de Champmêlé*, qui les avoit quittés pour passer à l'Hôtel de Guénégaud ; la débutante parut dans *Polyeucte* & dans plusieurs autres Rôles, où elle fut applaudie & reçue ; mais comme il falloit qu'elle eût les talents de Mademoiselle *de Champmêlé*, son emploi fut restreint aux seconds Rôles dans le tragique ; & dans le comique, aux secondes Amoureuses : elle se retira le 20 Mars 1695, & mourut le 23 Août 1716. Le défaut de cette Actrice étoit un accent gascon dont elle n'a jamais pu se défaire.

BERCY débuta, le 8 Avril 1728, dans *Mithridate*, par le Rôle principal ; il fut reçu le 28 du même mois, & se retira le 11 Mai 1733, avec une pension de cinq cents livres.

BERNAUT FLEURY débuta, le 21

BLA

Février 1771, dans *l'Avare*, par le Rôle principal; & dans *les trois Cousines*, par celui de M. *de l'Ormes* : retiré.

BERISAC (du) débuta, le 17 Mai 1756, dans *Gustave*, par le Rôle principal : retiré.

BIET, Comédien de Province, osa débuter, pour remplacer le célebre *Baron*, après *Beaubourg*, le Samedi premier Mars 1692, dans *Vinceslas*, par le Rôle de *Ladislas*, il ne réussit pas, & ne reparut plus.

BLAINVILLE (Fromentin de), Maître de Pension de Gonesse, débuta le 3 Septembre 1757, dans *Athalie*, par le Rôle de Grand-Prêtre; reçu à l'essai le 20 Octobre, pour les Rôles de peres; reçu tout-à-fait en 1758.

BLAINVILLE fils débuta, le 23 Février 1765, dans *Alzire*, par le Rôle de *Zamore* : retiré.

BOCAGE (Antoine Chanterelle du) débuta, en 1702, dans *Polyeucte*, fut reçu l'année suivante, & congédié, par ordre de la Cour, le 21 Octobre 1723 : il mourut à Strasbourg, où il jouoit la Comédie, le 21 Janvier 1757.

BOCAGE (Mademoiselle Laurence Chanterelle du), fille du Comédien du Roi de ce nom, retiré en 1723, & mort en 1727, débuta, le 9 Avril 1723, dans *le Tartuffe*, par le Rôle de *Dorine* ; elle fut reçue le 28 Mai de la même année, pour les Soubrettes, & pour les Confidentes dans le tragique : retirée le 31 Mars 1743, avec la pension de mille livres ; elle épousa *Romancan*, ancien Caissier & Receveur de la Comédie Françoise.

BOI

BOIS (du), débuta, le 28 Octobre 1736, dans *Andronic*, par le Rôle principal; il fut reçu le 29 Octobre 1737, pour les Valets, & les Confidents tragiques; congédié en 1765. Voyez l'*Abrégé de l'Histoire du Théatre*; mort en 1775.

BOIS (Mademoiselle du), femme de l'Acteur précédent, débuta à la Cour, le 30 Mars 1745, par le Rôle de *Cléanthis*, dans *Démocrite*; & à Paris, le 26 Mars de la même année, par le même Rôle dans *Démocrite*: retirée.

BOIS (Mademoiselle du), fille du Comédien & Sœur de l'Actrice de ce nom dont il vient d'être parlé, débuta, le Samedi 2 Juin 1759, dans *Didon*, par le Rôle principal, où elle fut applaudie; admise à l'essai; reçue tout-à-fait en 1771 : retirée à la clôture de l'année 1773, avec la pension de mille livres; morte de la petite vérole en 1779.

BOIS (Mademoiselle du), sœur cadette de l'Actrice précédente, débuta, le 14 Juillet 1760, par les Rôles de Soubrettes dans *Esope à la Cour*, & dans *les Folies Amoureuses*: retirée.

BONNEVAL, âgé d'environ trente ans, débuta, le 9 Juillet 1741, par le Rôle d'*Orgon* dans *le Tartuffe*; reçu le 3 Janvier 1742: retiré à la clôture de 1773, avec la pension de quinze cents livres, & du Roi, de cinq cents livres : mort en 1776.

BOISEMONT (de) débuta, le 14 Juillet 1757, dans *le Comte d'Essex*, par le Rôle prin-

BOU

cipal & par celui d'*Olinde* dans *Zémide* : retiré.

BONCOURT (la demoiselle) débuta, le Samedi 28 Novembre 1693, dans la Tragédie d'*Andromaque*, par le Rôle d'*Hermione*; & le Samedi 15, par celui de *Phedre*, dans la Tragédie de ce nom; quoi qu'elle fût jolie, elle se retira.

BOURET, ci-devant Acteur de l'Opéra-comique, en 1754, où il étoit applaudi, débuta, le 2 Décembre 1762, dans *Amphitrion*, par le Rôle de *Sofie*; reçu en 1765; actuellement au Théatre, année 1780, où il remplit les Rôles de Niais à ravir.

BOURG débuta, le 12 Avril 1752, par le Rôle de *Francaleu* dans *la Métromanie*; & de *Thibaut* dans *les Vendanges de Surêne* : retiré.

BOURSAULT débuta, le 5 Décembre 1778, dans *le Philosophe marié*, & dans *la Gageure imprévue* : retiré.

BRECOURT (Guillaume Moreau de) commença de bonne heure à jouer la Comédie : il débuta, en 1658, dans la Troupe de *Moliere*; il excelloit dans deux genres; il joua, d'original, le Rôle d'*Alain* dans *l'Ecole des Femmes*, en 1662; il se brouilla quelque temps après avec *Moliere*, & passa à l'Hôtel de Bourgogne. Il se rompit une veine en représentant à la Cour le Rôle principal de *Timon* : il mourut, de cette blessure, à la fin de Février 1685. On ne doit pas omettre qu'en 1678 ce Comédien étant à la chasse à Fontainebleau, il fut atteint par

BRI

un sanglier qui s'attacha à sa botte : cet animal voulant le dévorer, *Brecourt*, sans perdre son sens-froid, lui enfonça son épée jusqu'à la garde, ce qui le débarrassa de ce furieux animal ; le Roi qui en fut le témoin, lui en fit compliment, & s'écria *qu'il n'avoit jamais vu donner un si furieux coup d'épée*.

BRIE (Edme Vilquain de), Comédien, débuta avec sa femme à Lyon, en 1680, dans la Troupe de *Moliere*, & suivit ce célebre Directeur à Paris, où il fut employé dans les Troupes du Palais Royal & de la rue Mazarine ; il étoit Bretteur ; *Moliere* ne l'aimoit pas. Il mourut en 1676.

BRIE (Mademoiselle Catherine le Clerc), femme du Comédien précécent, étoit Actrice de la même Troupe ; elle fut continuée à la réunion de 1673 & à celle de 1680. *Moliere* en fut amoureux pendant quelques jours ; elle étoit jolie, grande & bien faite, jouoit parfaitement dans le tragique & le haut comique. Elle fut cependant congédiée par ordre du Roi, le Lundi 19 Juin 1684, avec une pension de mille livres. Elle mourut le 19 Novembre 1706. Elle jouoit le Rôle d'*Agnès* à ravir dans *l'Ecole des Femmes*.

BRILLANT (Mademoiselle Marie le Maignan Baro) débuta, le 16 Juillet 1750, dans *l'Homme à bonnes fortunes*, par le Rôle de *Lucinde*; & par celui d'*Agathe*, dans *les Folies Amoureuses* : reçue à la fin de la même année ; elle quitta le Théatre en 1759, & y reparut en

BRU

1766; elle avoit joué à l'Opéra-Comique en 1740, avec beaucoup d'applaudiffements : elle le quitta pour fon début aux François.

BRIZARD (le fieur) débuta, le 30 Juillet 1757, dans *Inès de Caftro*, par le Rôle d'*Alphonfe* : reçu le 13 Mars 1758; actuellement au Théatre en 1780, où il eft toujours revu avec les mêmes applaudiffements, par la fupériorité de fon jeu & la nobleffe de fa figure.

BROQUIN (le fieur) débuta, le Dimanche 18 Février 1759, dans *l'Homme à bonnes fortunes*, par *Pafquin*; & dans *les trois Freres Rivaux*, par le Rôle de *Merlin*; il reparut pour la feconde fois le 17 Septembre 1778, dans *la Métromanie*, où il joua le Rôle de *Francaleu*; reçu à l'effai & à la penfion le 28 Décembre de la même année: actuellement au Théatre en 1780; fon jeu naturel eft du meilleur Pantomime.

BRUN (le) débuta le Jeudi 4 Mars 1694, dans *l'Homme à bonnes fortunes*, par le Rôle de *Pafquin*; il fut mal reçu & ne reparut plus.

BRUSCAMBILLE (des Laurriers), Auteur & Comédien, débuta avec *Jean Farine*, Opérateur en 1598; il paffa de Touloufe à l'Hôtel de Bourgogne, où il fut reçu; il avoit de l'efprit, beaucoup d'imagination & étoit admirable pour la force : on a de lui un recueil intitulé, *les Fantaifies de Brufcambille*, imprimé en 1610, en 1619 & en 1741. Il vivoit encore en 1634.

BURSAY (le fieur) débuta le 16 Fé-

CHA

vrier 1761, dans *Alzire*, par le Rôle de *Zamore*; il continua fon début dans *Mélanide*, &c. reçu à l'effai, retiré; il reparut pour la feconde fois fur le Théatre le 15 Janvier 1769, pour les Roles d'Amoureux, dans *la Métromanie*, & dans *l'Epoux par fupercherie*. Voyez ce Comédien, aux Auteurs.

CHA

CAMOUCHE (Mademoifelle) débuta le Lundi 29 Janvier 1759, dans la Tragédie de *Médée* de *Longepierre*, par le Rôle principal: reçue à l'effai, morte le 22 Août 1761.

CAUCHOIS débuta, le 10 Novembre 1759, dans *le Glorieux*, par le Rôle de *Lifimon*, retiré.

CENE (de) débuta, le 30 Avril 1776, dans *le Mifanthrope*, par le Rôle de *Clitandre*: retiré.

CHAISE (Mademoifelle), femme en premieres noces d'un Avocat de ce nom), débuta en 1712, reçue en 1713: retirée le 10 Décembre 1717, avec cinq cents livres de penfion, pour époufer M. *la Pilatiere*, Lieutenant-Criminel de la Ville de Montmorillon, dont elle devint encore veuve quelques années après. Elle mourut à Poitiers, le 8 Novembre 1756.

CHALPE (la Demoifelle de la), veuve en fecondes noces de *Zacharie de Montfleury*, Comédienne de l'Hôtel de Bourgogne, fe retira après, la mort de fon mari, avec la pen-

CHA

sion de mille livres en 1667. Nul Ecrivain du Théatre n'a parlé de cette Actrice.

CHAMPMÊLÉ (Charles Chevillet de), Auteur & Comédien, fils d'un Marchand de Rubans sur le Pont-au-Change, né à Paris, mari de la célebre Actrice de ce nom, dont les talents en été applaudis jusqu'au dernier moment qu'elle a paru sur la Scene, débuta d'abord à Rouen, où il épousa Mademoiselle *Desmares* ; il passa avec elle dans la Troupe du Marais, en 1669 ; en 1670, à l'Hôtel de Bourgogne. Il entra en 1679, au Théatre de Guénégaud. Ce ne fut qu'après la mort de *la Thorilliere* qu'il acquit de la réputation : il jouoit très-bien les Rois dans le tragique, & réussissoit également dans plusieurs Rôles comiques. Il fut conservé à la réunion des deux Troupes en 1680 ; le malheur qu'il eut de mourir subitement le 22 du mois d'Août 1701, occasionna un obstacle pour son enterrement. Voyez les Auteurs, à la lettre C, & le Tome XIV, de l'*Histoire du Théatre François*, page 525, pour l'historique de la mort de ce Comédien.

CHAMPMÊLÉ (Mademoiselle Marie Desmares), née en 1641, à Rouen, femme du Comédien précédent, petite-fille d'un Président au Parlement de cette Ville, qui avoit déshérité son fils, pour s'être marié malgré lui, avoit épousé à Rouen, *Champmêlé*, comme il a été dit dans l'article précédent, & le suivit sur les différents Théatres où il alla jouer la Comédie ; elle débuta à Paris, sur celui du

CHA

Marais, en 1669; mais elle ne fut reçue qu'en considération des talents de son mari. *La Roque*, meilleur Connoisseur que les Comédiens de la Troupe, en jugea bien différemment: il s'attacha pendant six mois à l'instruire; au bout de ce temps-là, elle se trouva propre à jouer les premiers Rôles au gré des Connoisseurs; à la rentrée de Pâque, en 1670, elle passa avec son mari à l'Hôtel de Bourgogne, où elle débuta par le Rôle d'*Hermione* dans *Andromaque*; *Racine* qui s'y trouva, fut si transporté de la supériorité de son jeu dans les deux derniers Actes, qu'il vola dans sa loge & se jeta à ses genoux pour lui en faire compliment. Dès ce moment il lui destina tous les premiers Rôles de ses Pieces faites & à faire, & en devint passionnément amoureux; elle fut depuis par ces leçons, la plus grande Actrice dans le tragique & le haut-comique, de toutes celles qui eussent paru jusques-là au Théatre; elle fut célébrée par *Despréaux*, dans son Epître à *Racine*. Ce célebre Tragique paya cher tant de soins pris pour la gloire de cette chere maîtresse; elle le sacrifia au Comte *de Tonnere*, qui en étoit devenu éperdument amoureux: les vers suivants qui furent publiés à cette occasion, méritent d'être rapportés:

A la plus tendre amour, elle fut destinée,
Que prit long-temps *Racine* dans son cœur;
Mais par un insigne malheur,
Le *Tonnere* est venu qui l'a déracinée.

CHA

A la rentrée du Théatre de 1679, Monfieur & Mademoifelle *de Champmêlé* pafferent au Théatre de Guénégaud, où les Comédiens, par un contrat particulier, affurerent à l'un & à l'autre une penfion de mille livres à chacun, indépendamment de leur part; Mademoifelle *de Champmêlé* débuta fur ce Théatre par *Ariane*, où tout Paris accourut au commencement de l'année 1698. Cette célebre Actrice tomba malade: elle alla à Auteuil, dans l'efpérance de de s'y rétablir; mais fa maladie empirant, & les Médecins l'ayant avertie qu'il n'y avoit point de remede, elle en gémit, mais fe foumit & reçut les Sacrements. Elle mourut le 15 Mai 1698, & fut enterré le lendemain à Saint-Sulpice, fa Paroiffe.

CHAMPVALLON (Mademoifelle de) débuta en 1695, fe retira le 22 Mars 1722, & mourut le 21 Juillet 1742. C'étoit une médiocre Actrice.

CHAMPVALLON débuta, le 13 Mai 1718, par le Rôle d'*Œdipe*, dans la Tragédie de ce nom, par *Corneille*: retiré.

CHARIERES (Mademoifelle) débuta, le 4 Octobre 1763, dans *les Femmes favantes*, par le Rôle de *Bélife*: retirée.

CHASSAGNE (Mademoifelle la), niece de feu Mademoifelle *Lamotte*, Actrice du même Théatre, débuta le 6 Janvier 1766, fous le nom de *Saint-Val*, dans *Phedre*, par le Rôle principal: reçue pour différents emplois, & particuliérement par celui que remplifloit

CHE

plissoit la Demoiselle *Lamotte* sa tante, actuellement au Théatre en 1780, où elle acquiert de jour en jour des talents.

CHATAIGNERAYE (Mademoiselle la) débuta, le Lundi 17 Mai 1779, dans la Tragédie de *Médée*, par le Rôle principal, & les jours suivants par *Mérope*; dans *Iphigénie*, par *Clitemnestre*; dans *Sémiramis*, par le Rôle principal: son début fut interrompu par les suites d'une maladie le 28 du même mois: ses débuts annonçoient des talents, elle alla en faire l'essai dans la Troupe des Comédiens de Versailles.

CHAZEL débuta, le 22 Février 1774, dans *Nanine*, par le Rôle de *Philippe Humbert*: retiré.

CHEVALIER, Comédien du Marais, est l'Auteur de dix Comédies assez médiocres: *Chapuseau* dit, dans son Théatre, que cet Auteur mourut avant l'année 1673; il débuta en 1645, & ne commença à travailler pour le Théatre que huit ans après. Voyez les Auteurs.

CHEVALIER débuta, le 15 Décembre 1753, par *Orosmane*, dans *Zaïre*, & se retira à Metz, où il joua dans la Troupe qui y étoit alors. Il reparut, pour la seconde fois, sur le Théatre de Paris, le 23 Décembre 1767, dans *Mérope*, par le Rôle d'*Egiste*; reçu à l'essai: retiré.

CHEVALIER débuta, le Mardi 30 Septembre 1757, par *Eraste*, dans *le Légataire*, reçu à l'essai, jusqu'au 31 Décembre de la même année: retiré.

Tome II. C c

CLA

CLAIRON DE LA TUDE (Mademoiselle) débuta, le 19 Septembre 1743, dans la Tragédie de *Phedre*, par le Rôle principal; reçue le 22 Novembre de la même année : retirée après la derniere repréfentation du *Siege de Calais*, à la clôture de 1766, avec les regrets du Public, & fur-tout des Connoiffeurs. Cette Actrice avoit d'abord débuté fur le Théatre Italien avec fuccès, le 8 Janvier 1736, par un Rôle de Soubrette, dans *l'Ifle des Efclaves*, & dans l'année 1743, fur le Théatre de l'Opéra, où elle avoit été auffi applaudie; actuellement vivante en 1780.

CLAVAREAU (Auguftin) débuta, en 1712; reçu le 8 Juillet de la même année : retiré le 26 Décembre 1715, avec une penfion de cinq cents livres; fa femme débuta auffi en 1712 : retirée dans la même année. Je ne l'ai point trouvée fur les regiftres.

CLAVAREAU DE ROCHEBELLE débuta le 28 Avril 1755, dans la Tragédie d'*Andronic*, par le Rôle de ce nom : il a joué fucceffivement ceux de *Guftave*, de *Zamore*, du *Comte d'Effex*, &c. retiré.

CLAVAREAU fils, débuta le 28 Octobre 1776, dans *Mélanide*, par le Rôle de *Darviane*; & de *Lindor* dans *Heureufement* : retiré.

CLAVEL (Mademoifelle Elifabeth), femme de *Hugues François de Fonpré*, dont il fera parlé à la lettre F, obtint un ordre le 20 Mars 1695, pour jouer à l'effai pendant une année;

COM

elle débuta, le 15 Mai suivant, dans *Britannicus* : elle fut reçue le 28 Novembre de la même année par ordre ; elle en eut un autre pour doubler les Rôles de Mademoiselle *Raisin* : cette Actrice épousa M. *Fonpré* au mois de Janvier 1704, & elle mourut le 3 Décembre 1719, âgée de quarante-cinq ans ; elle étoit fort timide, & très-médiocre dans le tragique & dans le comique.

CLEVES (Mademoiselle Anceau de) débuta, le 16 Décembre 1728, dans *le Cid*, par le Rôle de *Chimene* ; reçue le 30 du même mois : retirée le 11 Janvier 1730, morte en 1747.

COMPAIN (Mademoiselle). Voyez *Desperieres*.

COMTE (le) débuta à la rentrée de 1680 : il fut reçu, par ordre de la Cour, le 28 Août suivant ; il épousa, en 1681, la demoiselle *Belonde*, le 9 Mars 1704 : il obtint la permission de se retirer avec une pension de mille livres, qui lui fut accordée ; il mourut le 8 Janvier 1707. Il étoit foible pour le tragique, mais assez passable dans quelques Rôles comiques.

COMTE (Mademoiselle Françoise Cordon Belonde le), femme de l'Acteur précédent, joua d'abord la Comédie en Province ; elle y acquit tant de réputation, qu'elle fut mandée, par ordre du Roi, à Paris, pour remplacer Mademoiselle *de Champmêlé* ; elle ne remplit cependant que les troisiemes Rôles dans le tra-

CON

gique, & les seconds dans le comique : à la réunion des deux Troupes, elle se retira en 1695, & mourut le 3 Août 1726.

CONELL (Mademoiselle Marguerite-Louise Daton), née demoiselle, à Paris, en 1714, débuta, pour la premiere fois, le 19 Mai 1734, dans *Britannicus*, par le Rôle de *Junie* ; la seconde, le 26 Mai 1736, dans *Inès de Castro*, par le Rôle principal ; reçue le 13 Août de la même année, pour les Confidentes & les secondes Amoureuses. Dans les dernieres années de sa vie, le Public, qui lui avoit été d'abord si favorable, la traita avec tant de rigueur, qu'elle s'en affecta au point qu'elle fut attaquée d'une maladie de langueur dont elle mourut le 21 Mars 1750, à l'âge de trente-cinq ans.

CONSTANCE (la demoiselle Cholet), premiere Danseuse de la Comédie, débuta, le Samedi 14 Août 1779, dans *l'Ecole des Maris*, par le Rôle d'Amoureuse, elle a terminé ses débuts par celui de *la Pupille*, dans la Comédie de ce nom : retirée. Son début a été heureux, elle a lieu d'en espérer des suites flatteuses : retirée ; elle a reparu depuis dans les Ballets où elle danse actuellement en 1780.

CONTAT (Mademoiselle), débuta, le 3 Février 1776, dans *Bajazet*, par le Rôle d'*Atalide* ; & dans le comique, pour les Amoureuses : reçue en 1777, à la clôture du Théatre, actuellement en fonction en 1780, où elle

COT

acquiert de jour en jour des talents dans tous les Rôles comiques.

COTTON (Mademoiselle Elisabeth Clérin), Comédienne du Marais : retirée en 1670.

COURCELLE débuta, le Lundi 26 Juillet 1779, dans *Mahomet*, par le Rôle de *Zopire*; & dans *le Pere de Famille*, par celui de *Dorbeffon*: retiré le 6 Octobre. Voyez le *Journal de Paris*, N°. 208, page 847.

COURVILLE débuta, le 6 Octobre 1757, dans *l'Avare*, par le Rôle d'*Harpagon*, & pour la seconde, le 27 Mai 1773, dans *l'Ecole des Femmes*, par celui d'*Arnolphe*; reçu en 1779; actuellement au Théatre, en 1780 : c'est un Comédien intelligent & lettré.

COUVREUR (Mademoiselle Adrienne le), fille d'un Chapelier de Fismes, née en 1695, débuta, le 14 Mars 1717, dans *Mithridate*, par le Rôle de *Monime* : reçue au mois de Juin suivant : elle mourut le 20 Mars 1730, âgée de trente-sept ans. Elle avoit des talents supérieurs dans le tragique, une intelligence admirable & beaucoup d'esprit. Voyez *Baron*, dans les Auteurs.

CROIX (la) débuta, le 22 Juin 1773, dans *Athalie*, par le Rôle du *Lévite* : retiré.

CROISETTE (Madame la) débuta, le 12 Juin 1777, dans *Eugénie*, par le Rôle principal, & dans *l'Oracle*, par celui de *Lucinde* : retirée. Elle fut fort regrettée.

DAL

DALAINVAL, Comédien de Bordeaux, débuta, sans être annoncé, le premier Mai 1767, dans *le Préjugé à la mode*, par le Rôle de *Damon*; reçu en 1769, remercié en 1776.

DALAINVILLE débuta, le 29 Janvier 1758, par le Rôle de *Darviane*, dans *Mélanide*, & d'*Olinde* dans *Zénéide*; admis à l'essai le premier Avril, & se retira : il reparut, pour la seconde fois, dans *Adélaïde du Guesclin*, le 3 Juillet 1759, par le Rôle de *Vendôme*; reçu le premier Avril de la même année, à demi-part : retiré en 1760.

DANCOURT (Florens Carton), né à Fontainebleau le premier Novembre 1666, d'un pere de condition. Il étudia le Droit, & se fit recevoir Avocat à l'âge de dix-sept ans; s'étant pris de passion pour Mademoiselle *de la Thorilliere*, il l'enleva; & après l'avoir épousée du consentement de son pere, il débuta en 1685, & quitta le Théatre en 1718. Il mourut dans le Berry, où il s'étoit retiré le 7 Septembre 1725, âgé de soixante-trois ans. Il rendoit bien les Rôles du haut comique, mais il étoit foible dans le tragique : sa politesse & ses talents le faufilerent avec tout ce qu'il y avoit alors de plus grand en France. Voyez *Dancourt*, dans les Auteurs, à la lettre D.

DANCOURT (Mademoiselle Thérese le Noir), femme du Comédien précédent, débuta dans l'année 1685, se retira le 19 Mars 1720,

DAN

âgée de soxante-quatre ans. Voyez *Dancourt*, dans les Auteurs.

DANCOURT l'aînée (Mademoiselle), plus connue sous le nom de *Manon Dancourt*, débuta le 10 Novembre 1699 ; elle épousa M. *Fontaine*, Commissaire des Guerres, qui lui fit quitter le Théatre. Elle mourut âgée de soixante ans. Elle étoit très-aimable, mais ses talents étoient médiocres.

DANCOURT (Mademoiselle Memi Deshayes). débuta le même jour que sa sœur *Manon* le 10 Novembre 1699. Après avoir long-temps brillé sur la Scene, elle épousa un Gentilhomme nommé M. *Deshayes*, & se retira le 14 Mars 1728. Elle étoit très-bonne pour les Soubrettes.

DANCOURT, fils d'un Employé à la Monnoie de Paris, débuta, le 30 Juillet 1761, dans *Amphitrion*, par le Rôle de *Sosie*, & par celui de *Crispin* dans les *Folies Amoureuses*: retiré. Il est l'Auteur de la Comédie des *deux Amis*.

DANGEVILLE (Mademoiselle Hortense Grandval), tante de *Grandval*, débuta en 1701, quitta le Théatre en 1739, avec la pension de mille livres. Elle jouoit les seconds Rôles dans le tragique, & les Amoureuses dans le comique.

DANGEVILLE (Mademoiselle). Voyez *Desmares* (Mademoiselle).

DANGEVILLE (Charles Botot), mari d'*Hortense de Grandval*, dont il vient d'être

DAN

parlé, & oncle de Monsieur & de Mademoiselle *Dangeville*, si connus au Théatre François, fils d'un Procureur au Châtelet, naquit le 18 Mars 1667; il débuta en 1702, fut reçu dans la même année, quitta le Théatre le 3 Avril 1740, & mourut le 18 Janvier 1743, âgé de soixante-dix-neuf ans. Il jouoit parfaitement dans le comique, sur-tout les Rôles de caractere, & parfaitement les Niais.

DANGEVILLE (Etienne Botot), étoit neveu de *Charles Dangeville*, dont il vient d'être parlé, & frere de la célebre *Marie-Anne Dangeville*, placée après cet article, débuta, pour la premiere fois, le 18 Avril 1730, à treize ans, par le Rôle d'*Hyppolite*, dans la Tragédie de *Phedre*; il reparut pour la seconde fois le 18 Avril 1741, dans le même Rôle, & fut reçu le 5 Juin de la même année; il succéda à son oncle dans tous ses Rôles. Il étoit fils, comme sa sœur, de *Marie-Anne Dangeville*, & d'un ancien Danseur de l'Opéra, du même nom. Il quitta le Théatre en 1763; il excelloit dans les Rôles de Niais : actuellement vivant en 1780.

DANGEVILLE (Mademoiselle Marie-Anne). sœur du Comédien précédent, débuta, le 28 Janvier 1730, âgée de quatorze ans, par le Rôle de *Lisette*, dans *le Médisant*, de *Destouches*; reçue le 6 Mars de la même année : c'étoit une des meilleures Soubrettes qui aient jamais paru sur le Théatre, & qui avoit annoncé les plus grands talents pour le tragique;

DAU

elle avoit dansé dans les Ballets, dès l'âge de trois ans & de sept. Elle se retira à Pâque en 1763: actuellement vivante en 1780; elle sera regrettée tant que le Théatre François subsistera. Voyez ce qui la concerne, dans l'*Abrégé de l'Histoire du Théatre*.

DANILO (Mademoiselle) débuta, le 17 Juillet 1752, dans la Tragédie de *Phedre*, par le Rôle principal; le 21 par *Hermione*, dans *Andromaque*; retirée. Elle annonçoit cependant des talents.

DANISY débuta, le 11 Août 1757, par le Rôle de *Valere* dans *le Tartuffe*, & dans *l'Esprit de contradiction*; reçu à l'essai, pour le mois de Septembre : retiré.

DAUVILLIERS (Nicolas d'Orvay) passa, en 1673, de la Troupe du Marais, dans celle de Guénégaud; il devint fou, & quelque temps après il fut conduit à Charenton, où il mourut le 15 Août 1690.

DAUVILLIERS (Mademoiselle Victoire-Françoise), fille de *Raimond Poisson*, Actrice des Troupes du Marais & de Guénégaud, se retira en 1680, avec une pension de cinq cents livres; elle joua peu de temps la Comédie, à cause d'un cancer au visage qui lui défiguroit le nez; elle ne mourut cependant qu'en 1733; elle accepta après sa retraite, l'emploi de Souffleuse de la Comédie, qu'elle remplit jusqu'au 16 Novembre 1718; pendant ce temps, elle contribua à former Mademoiselle *Duclos* & d'autres Actrices, entendant parfaitement l'art théatral. Cette

DAZ

Actrice avoit une mémoire prodigieuse, savoit tous les Rôles de son emploi par cœur, & il ne lui falloit que trois lectures pour apprendre ceux des Pieces nouvelles.

DAUBERVAL (le sieur), Comédien de Bordeaux, débuta, le 11 Mai 1760, dans *Zaïre*, par le Rôle de *Nérestan* ; reçu à la pension en 1761, tout-à-fait, en 1762 : retiré du Théatre en 1780.

DAUTERIVE débuta dans *Alzire*, le 19 Novembre 1766, par le Rôle de *Zamore* ; il discontinua son début. Voyez *Vilette*. C'est le même Débutant sous le nom *Dauterive*.

DAUTERIVE débuta, le 14 Mai 1776, dans *Mélanide*, par le Rôle d'*Arriane* ; & dans *Iphigenie en Aulide*, par celui de *Pilade* : retiré.

DAZINCOURT (le sieur) débuta, pour la premiere fois, le 21 Novembre 1776, dans *les Folies Amoureuses*, par le Rôle de *Crispin* ; admis à l'essai le mois suivant ; pour la seconde fois, en 1778 : retiré, mais rappellé par ordre ; actuellement au Théatre en 1780, où il acquiert de jour en jour de vrais talents pour l'emploi comique des Valets.

DENNEBAUT (Mademoiselle Françoise Jacob), fille de *Zacharie de Montfleury*, femme du sieur *d'Ennebaut* en 1661 ; elle jouoit supérieurement dans l'un & l'autre genre, & surtout dans les Rôles travestis : elle remplit d'original celui de *Roxane*, dans *Bazazet* ; elle quitta le Théatre le 14 Avril 1685, à la clô-

DEN

ture, avec la penfion de mille livres. Elle mourut le 27 Mars 1708. Elle étoit remplie de graces & d'efprit; & quoiqu'elle fût petite, elle plaifoit généralement à tous les gens de goût.

DENNETERRE débuta, le Jeudi 2 Avril 1752, par le Rôle d'*Auguſte*, dans *Cinna*; & le 27 du même mois, dans *le Tartuffe*, par *Orgon*; il fut très-applaudi dans ces deux Rôles; mais n'ayant paru fur la Scene qu'en paffant pour fe rendre dans une Cour étrangere où il étoit engagé, il partit deux jours après fon fecond début.

DEPINAY (Mademoifelle Pinet), depuis femme de M. *Molé*, débuta, le 21 Janvier 1761, dans *Cénie*, par le Rôle principal: admife à l'effai & à la penfion dans la même année; reçue à la clôture de 1763: actuellement au Théatre en 1780, fous le nom de Madame *Molé*, où elle acquiert de jour en jour plus de talents.

DESBROSSES (Mademoifelle) débuta, en 1684, fe retira le 3 Avril 1 18, & mourut le premier Décembre 1722; elle jouoit parfaitement les Rôles ridicules, & fur-tout les vieilles Coquettes.

DESBROSSES (Mademoifelle Baron), petite-fille du célebre *Antoine Baron*, débuta, le 19 Octobre 1729, par le Rôle de *Célimene*, dans *le Mifanthrope*; reçue le 13 Décembre de la même année; elle quitta le Théatre le 3 Mai 1730, y reparut

DES

le 26 Décembre 1736, & mourut le 16 Décembre 1742.

DESCHAMPS débuta, le 30 Août 1742, par le Rôle d'*Hector* dans *le Joueur*; reçu le premier Octobre de la même année; mort le 22 Novembre 1754: ses trois quarts de part ont été partagés entre *le Kain, Bellecour* & *Préville*. Les Comédiens, ses Camarades, obtinrent du Roi l'agrément de donner une représentation d'*Athalie* & du *Galant Jardinier*, au profit des enfants de feu *Deschamps*, le Vendredi 2 Mai de l'année suivante.

DESESSARTS débuta, le 4 Octobre 1772, dans *le Tuteur*; reçu à la pension & tout-à-fait dans la même année. Actuellement au Théatre en 1780, où il est toujours applaudi.

DESMARS (Mademoiselle) débuta, le 9 Février 1769, dans *les Femmes savantes*, par le Rôle de *Bélise*; & par celui de *la Meûniere*, dans *les trois Cousines*: retirée.

DESMARAIS (Mademoiselle) débuta, le Vendredi 10 Décembre 1756, dans *le Tartuffe*, par le Rôle de *Dorine*; & par celui de *Claudine*, dans *Colin-Maillard*: retirée.

DESMARES, pere de l'Actrice dont il va être parlé, étoit Comédien du Roi de Suede; il vint à Paris en 1684; où il débuta, & fut reçu dans la Troupe du Roi; il excelloit dans les Rôles de Paysan & d'Ivrogne; il inventa les Rôles de *Merlin*, en 1686, qui furent depuis tant à la mode à Saint Germain-en-Laye.

DESMARES (Mademoiselle Christine-An-

DES

toinette-Charlotte), parut d'abord fur la Scene, en 1689, dans un Rôle d'enfant; elle débuta le 30 Janvier 1690, dans *Orefte*, par *Iphigénie*; elle fe retira le 30 Mars, 1721, n'ayant alors que trente-huit ans; elle étoit fupérieure dans les deux genres. Tant qu'elle a été fur le Théatre, elle étoit aimable, bien faite, & réunifſoit en fa perfonne les talents de plufieurs bonnes Actrices. Elle étoit née à Copenhague, où fon pere jouoit la Comédie, en 1682. Elle mourut le 12 Septembre 1773, à Saint Germain-en-Laye, où elle s'étoit retirée, âgée de foixante-dix ans; elle étoit arriere-petite-fille d'un Préfident du Parlement de Rouen, & tante de Mademoifelle *Dangeville*, dont la retraite du Théatre a caufé tant de regrets & en caufe toujours.

DESMARES fils débuta, le 19 Novembre 1718, par *Crifpin*, dans *le Légataire univerfel*. Il fut fi mal reçu, qu'il ne reparut plus depuis.

DESMARES (Mademoifelle Dangeville cadette), femme de *Dangeville*, Compofiteur des Ballets de l'Opéra, mere de *Botot Dangeville*, & de *Marie-Anne Dangeville*, actuellement vivante, débuta en 1708. Elle fut reçue dans la même année, & fe retira au mois de Mai 1712.

DESMARES (Mademoifelle) débuta, le 9 Février 1769, dans les Rôles de caractere: retirée après fon début.

DESMARETS débuta, le 30 Mai 1770, dans *Hypermneftre*, par le Rôle d'*Idas*: retiré.

DESORMES, premier Comédien du Roi de Pruffe, débuta, le Samedi 4 Septembre 1756,

dans *l'Ecole des Femmes*, par le Rôle d'*Arnolphe*, & dans d'autres Rôles comiques; pour la feconde fois, le 22 Mars 1757, dans *le Mifanthrope*, par *Alcefte*, &c. retirée.

DESOEUILLETS (Mademoifelle), Actrice de l'Hôtel de Bourgogne, étoit admirable dans le tragique; elle avoit été reçue en 1658; elle mourut le 25 Octobre 1670: quoique laide & point jeune, elle avoit tant de graces, de noblefle, & fe mettoit fi bien, qu'elle étoit toujours revue avec plaifir. Elle joua d'original dans plufieurs Pieces de *Racine*, entr'autres dans *Andromaque*, *Agrippine* & *Ariane* de *Thomas Corneille*; elle rendoit auffi parfaitement les Amoureufes dans le comique.

DESPERIERES COMPAIN (Mademoifelle) débuta, le 17 Décembre 1776, dans la Tragédie d'*Orefte*, par le Rôle d'*Electre*, & par trois autres: retirée. On ignore ce qu'elle eft devenue depuis : elle annonçoit le germe des talents.

DESPRÉS, ci-devant *Preffac*, débuta, le 17 Juin 1758, par le Rôle d'*Egifte*, dans *Mérope*; reçu à l'effai, le premier Juillet : retiré.

DESURLIS (la Dame N.) jouoit les feconds Rôles tragiques, dans la Troupe du Marais : retirée en 1671.

DESURLIS, mari de l'Actrice précédente, & de la même Troupe, retiré en 1672; il étoit frere de la Demoifelle *Etienne Defurlis*, femme de *Brecourt*; elle jouoit les feconds Rôles dans le tragique & les Amoureux dans le comique.

DESURLIS (Mademoifelle Catherine),

DOR

de la même Troupe du Marais; congédiée en 1673.

DESURLIS (Mademoiselle), femme de *Brecourt* le Comédien, jouoit les Rôles de Confidentes dans le tragique, en 1645. Elle quitta le Théatre en 1680, & mourut le 2 Avril 1713.

DEBORÉE (Mademoiselle) débuta, le 5 Mai 1773, dans *Britannicus*, par le Rôle de *Junie*; & de *Betti*, dans *la jeune Indienne*: retirée.

DOISEMONT débuta, pour la premiere fois, le 4 Juillet 1757, par *le Comte d'Effex*, dans la Tragédie de ce nom; pour la feconde, le 2 Décembre 1772, par le Rôle de *Dom Diegue*, dans la Tragédie du *Cid*; pour la troifieme, le Samedi 19 Avril, 1777, dans *Adélaïde du Guef-clin*, par celui de *Coucy*: retiré.

DOCTEUR BONIFACE (le), Rôle de farce, joué par un ancien Acteur de l'Hôtel de Bourgogne.

DOLIGNY (Mademoiselle) débuta, le 3 Mai 1763, dans *la Gouvernante*, par le Rôle d'*Angélique*; & dans *Zénéide*, par le Rôle principal: reçue le mois fuivant, à caufe de fes talents fupérieurs; actuellement au Théatre en 1780, où elle fait toujours le même plaifir.

DORBIGNY (Madame) débuta, le 4 Mai 1776, dans *Phedre*, par le Rôle principal: retirée.

DORCEVILLE débuta, le 23 Août, 1770, dans *Brutus*, par le Rôle de *Titus*: retiré; & pour la feconde fois, le 3 Août 1774, dans *Polyeucte*, par le Rôle principal.

DORGEMONT, Comédien de l'Hôtel de Bour-

DOR

gogne, débuta en 1640, à la mort de *Mondori*; il le remplaça dans le tragique où il excelloit, & fut choisi pour l'Orateur de la Troupe.

DORIMONT, Comédien de la Troupe de *Mademoiselle*, rue des Quatre-Vents, Fauxbourg Saint-Germain, très-bon pour le comique. Voyez à sa Lettre, dans le *Dictionnaire des Pieces*, comme Auteur.

DORIMONT (la Dame N.) jouoit la Comédie dans la même Troupe de *Mademoiselle*, avec succès; elle avoit beaucoup d'esprit : mécontente de ce que son mari la négligeoit pour composer des Pieces, elle lui adressa les vers suivants, à l'occasion de sa Tragédie du *Festin de Pierre*.

> Encore que je sois ta femme,
> Et que tu me doives ta foi,
> Je ne te donne point de blâme
> D'avoir fait cet enfant sans moi :
> Hâte-toi, ne me crois pas buse,
> Je connois le sacré vallon ;
> Et si tu vas trop voir ta Muse,
> J'irai caresser *Apollon*.

DORIVAL débuta, pour la premiere fois, le 8 Juin 1776, dans la Tragédie de *Polyeucte*, par le Rôle principal, & par celui d'*Ergaste*, dans l'*Impromptu de Campagne*; reçu à l'essai : retiré ; il débuta, pour la seconde fois, en 1778; reçu en 1779 : actuellement au Théatre, en 1780, où il est fort applaudi à cause de son intelligence & du naturel de son jeu dans tous les genres.

DORSAI

DRO

DORSAI (Mademoiselle) débuta, le 5 Janvier 1763, dans *Médée*, par le Rôle principal: retirée.

DORSEMONT débuta, le 2 Décembre 1772, dans *le Cid*, par le Rôle d'*Auguste*: retiré après ses débuts.

DORSEVILLE débuta, le 3 Août 1774, dans *Mélanide*, & *Zénéide*, par les Rôles d'Amoureux.

DORVILLE (Mademoiselle) débuta, le Mars 1763, dans *les Ménechmes*, & *le Mari retrouvé*, par les Rôles d'*Araminte*, & de *Julienne*: retirée.

DROUIN GAUTIER (Mademoiselle), fille d'un bon Maître de Musique, débuta le 30 Mai 1742, par *Chimene* dans *le Cid*, reçue le 11 Juin de la même année; retirée à la clôture de 1780, avec la pension de quinze cents livres; son emploi avoit pour objet les Rôles de caractere, où elle excelloit. Elle jouoit dans sa jeunesse les Soubrettes avec la même intelligence, & chantoit alors à ravir.

DROUIN, mari de l'Actrice précédente, débuta, le 20 Mai 1744, par le Rôle d'*Azor*, dans *Amour pour Amour*; reçu le 25 Avril 1745: retiré le premier Janvier 1755. Il avoit eu le malheur de se casser deux fois le tendon d'*Achille*; la derniere à la Cour, sous les yeux du Roi, qui lui a, à cet effet, accordé une pension de douze cents livres; le Public l'a fort regretté, à cause de ses mœurs, & de l'application avec laquelle il travailloit pour accroître ses talents.

Tome II. D d

DUB

La demi-part dont il jouissoit a été partagée entre le sieur *Préville* & la demoiselle *Guéant*.

DROUIN-PRÉVILLE (Mademoiselle). Voyez *Préville*.

DUBREUIL (Mademoiselle Elisabeth Taitte), femme du Comédien dont il va être mention, débuta, le 17 Septembre 1721, dans *Iphigénie en Aulide*, par le Rôle de *Clitemnestre*; reçue le 25 Mai de la même année ; elle quitta le Théatre en 1745, avec la pension de mille livres, & mourut en 1758. Elle jouoit dans le comique les Rôles de caractere.

DUBREUIL (Pierre Guichon), fils d'un Chirurgien, mari de l'Actrice précédente, débuta le 15 Avril 1723, dans *Mithridate*, par le Rôle de *Xipharès*; reçu le 12 Mars 1725; il quitta le Théatre en 1758, avec la pension de quinze cents livres, & se retira à Saint-Germain-en-Laye, où il mourut l'année suivante.

DUCHEMIN le pere (Jean-Pierre), fut d'abord Notaire. Il débuta le 27 Décembre 1717, dans *l'Avare*, par le Rôle d'*Harpagon*; reçu au mois de Juillet 1718: retiré le 19 Mars 1740; il finit par le Rôle de l'*Intendant*, dans *le double Veuvage*. Il excelloit dans les Rôles à manteau, dans les Financiers, & dans plusieurs Rôles ridicules qu'il rendoit avec la plus grande vérité. Il mourut le 15 Novembre 1754. Il sera toujours regretté.

DUCHEMIN (Mademoiselle), femme du Comédien, dont il vient d'être parlé, débuta, sans être annoncée ni affichée, en 1719, par

DUC

le Rôle de *Céphife*, dans *Andromaque*; reçue le 27 Décembre 1720; retirée le 2 Juin 1722; rentrée le 17 Décembre 1723; retirée tout-à-fait en Février 1726, avec la penfion de mille livres, quoiqu'elle ne fût pas en droit de l'exiger.

DUCHEMIN, éleve de *Baron*, fils du Comédien dont il vient d'être parlé, & mari de la Demoifelle *Duclos*, dont il fera inceffamment queftion, débuta, dans le mois de Juillet 1724, par le Rôle de *Xipharès* dans *Mithridate*; reçu à demi-part, en Janvier 1725; retiré le 16 Février 1730, avec une penfion de cinq cents livres. Il mourut le 3 Février 1753, chez fon pere, où il étoit devenu fou.

DUCLOS (Mademoifelle Marie-Anne de Château-Neuf), née à Paris, débuta, le 26 Octobre 1693, dans *Ariane*, par le Rôle principal. Son fuccès fut fi fupérieur & fi complet, qu'elle fut reçue le même jour : elle devint depuis fi célebre, que le Roi lui accorda, en 1724, une penfion de mille livres fur fon Tréfor Royal. En 1725, le 18 Avril, elle fe maria avec *Duchemin*; elle fe brouilla depuis avec lui & le plaida. Elle joua la Comédie pendant quarante ans, avec le même fuccès. Elle quitta le Théatre en 1736, & mourut le 18 Juin 1748. La penfion du Roi qu'elle avoit fut partagée entre Mefdemoifelles *Gauffin* & *Dangeville*. Mademoifelle *Duclos* n'a jamais monté fur d'autre Théatre que ceux de Paris & de la Cour.

DUCLOS débuta, le 5 Juin 1719, dans *Andromaque*, par le Rôle d'*Orefte*; retiré.

D d ij

DUC

DUCROISY (Philibert Gaffaud), étoit Gentilhomme ; il joua par goût la Comédie en Province où il étoit Directeur d'une Troupe ; il passa dans celle de *Moliere* en 1693 ; il plut au point que ce célebre Comique composa pour lui le Rôle de *Tartuffe*, qu'il rendoit à son gré, ainsi qu'à celui des Spectateurs. Il se retira le 18 Avril 1695, âgé de soixante-six ans. Il excelloit dans les Rôles à manteau. Sa femme, *Marie Claveau*, jouoit aussi la Comédie, mais c'étoit une Actrice bien médiocre.

DUCROISY (la Demoiselle Poisson). Voyez *Poisson* (la Dame).

DUFEY (Mademoiselle) débuta, le 2 Mai 1695 ; reçue dans la même année : retirée le 2 Décembre 1712 ; morte en Août 1729.

DUFEY (Quinault Abraham Alexis) débuta dans la même année que l'Actrice précédente, c'est à dire, le 2 Mai 1695. fut reçu & quitta le Théatre le même jour. Il mourut le 19 Août 1736.

DUFRENE (Quinault) débuta le 8 Septembre 1713 ; il fut reçu dans la même année, & quitta le Théatre le 19 Mars 1741. Son dernier Rôle fut celui d'*Achille* dans *Iphigénie en Aulide*. On n'oubliera jamais la supériorité de ses talents ni les agréments & la noblesse de sa figure.

DUFRENY débuta, le 26 Avril 1762, dans *Iphigénie en Tauride*, par le Rôle d'*Oreste* : retiré après son début.

DUFRENEL débuta le Mercredi 11 Juin

DUG

1777, dans *Athalie*, par le Rôle de *Joad*; le Jeudi 12, dans *Eugénie*, par celui du *Baron*: retiré.

Dugazon (Mademoiselle), sœur de Madame *Vestris*, débuta, le 12 Décembre 1767, dans *le Tartuffe*, par le Rôle de *Dorine*, & dans *les Folies amoureuses*, par celui de *Lisette*; reçue à la clôture de 1768; actuellement au Théatre en 1780.

Dugazon, frere de l'Actrice précédente, débuta, le 29 Avril 1771, dans *le Légataire*, par le Rôle de *Crispin*, & par le *Lord Houzet* dans le *François à Londres*, reçu en 17 2: actuellement au Théatre 1780, où la gaieté de son jeu fait toujours le même plaisir.

Dumanoir débuta, le 29 Mai 1776, dans *Cinna*, par le Rôle d'*Auguste*: retiré.

Dumesnil (Mademoiselle Marie), née à Paris, ci-devant Comédienne de Strasbourg & de Compiegne, débuta à l'âge de vingt-deux ans, le 6 Août 1737, par *Clitemnestre*, dans *Iphigénie en Aulide*; reçue le 8 Octobre de la même année; retirée à la clôture de 1776, avec la pension de quinze cents livres, & une que le Roi lui avoit acordée de pareille somme en 1761, indépendamment d'une autre de mille livres, dont Sa Majesté l'avoit gratifiée en 1746; outre ces bienfaits, ses Camarades informés qu'elle n'étoit pas à son aise, obtinrent la permission de représenter, au profit de cette Actrice, le 28 Février 1777, une représentation de *Tancrede*, suivie *des fausses Infidélités*. On

trouve l'éloge de fes talents dans le Compliment que *d'Auberval* prononça à la clôture de 1777. Elle vit actuellement, en 1780, à la Barriere-Blanche, où elle a confervé des amis fideles, qui, felon fa façon de penfer, lui tiennent lieu de tous les agréments dont elle jouiffoit au Théatre, pendant qu'elle y brilloit.

DUMENIL, Comédien de Compiegne, débuta, le 23 Juin 1755, dans la Tragédie d'*Electre*, par le Rôle de *Palamede*: retiré.

DUMIRAIL, fils d'un Danfeur de l'Opéra, où il danfa lui-même dans fa premiere jeuneffe, débuta, en 1715, & fut reçu dans la même année; il quitta le Théatre en Juin 1717, reparut le 21 Mars 1724, par *Mithridate*; & fut reçu l'année fuivante. Il fe retira tout-à-fait le 10 Janvier 1730. Il mourut le 15 Novembre 1754.

DUPIN (Jofeph du Laudas), mari de la demoifelle *de Montfleury*, fille du Comédien de ce nom, qui prit le nom de *Dupin*, pour jouer la Comédie avec fa femme; ils débuterent d'abord l'un & l'autre à Hanovre: enfuite ils pafferent à Rouen, de là à Paris, où ils entrerent dans la Troupe du Marais en 1673; *Dupin* fut congédié en 1680, à caufe de la médiocrité de fes talents, avec une penfion de cinq cents livres; fa femme paffa de la Troupe du Marais dans celle de Guénégaud, où elle refta jufqu'au 14 Avril 1685, qu'elle fe retira avec la penfion de mille livres; elle mourut le 8 Avril 1709. Cette Actrice étoit

DUR

belle & bien faite, mais elle grafféyoit & parloit du nez; malgré fes défauts, elle plaifoit, & jouoit avec art les grands Rôles tragiques & comiques; en 1680, on adreffa à cette Actrice les vers fuivants:

> Elle aime les plaifirs & veut qu'ils foient fecrets,
> Du moindre petit bruit fon fier honneur s'offenfe ;
> Elle a beau defirer des amoureux difcrets,
> Elle en a trop pour fauver l'apparence.

DURANCY (Mademoifelle) débuta, le Jeudi 19 Juillet 1759, pour la premiere fois, dans *le Tartuffe*, par le Rôle de *Dorine* ; & dans *le Florentin*, par celui de *Marinette* ; reçue à l'effai, & fe retira; elle reparut, pour la feconde fois, dans le tragique, le 13 Octobre 1766, dans *Héraclius*, par le Rôle de *Pulchérie*, & dans *Tancrede*, par celui d'*Aménaïde*. Après avoir été reçue, elle paffa à l'Opéra, où elle eft actuellement; en 1780, & où elle eft toujours applaudie, comme elle l'a toujours été partout.

DURANCY le pere débuta, le 7 Novembre 1759, dans *la Coquette*, par le Rôle de *Pafquin*; & dans *les Fourberies de Scapin*, par le Rôle principal : retiré.

DURAND (Mademoifelle) débuta, le premier Décembre 1767, pour les Rôles de caractere, dans *l'Enfant prodigue*, & dans *l'Efprit de contradiction* : retirée.

DURAND débuta, le 20 Août 1724,

DUR

dans *Britannicus*, par le Rôle de *Burrhus* : retiré.

DURFÉ (Mademoiselle). Voyez *Urfé*.

DURIEU (Mademoiselle Pitel), sœur aînée de Mademoiselle *Raisin*, née en 1651, épousa *Durieu*, Comédien de Province, qui la suivit à Paris lorsqu'elle y vint débuter en 1685 ; elle fut reçue pour jouer les Rôles de Confidentes dans le tragique, & les Meres dans le comique ; elle se retira à la clôture de 1700, & mourut en 1737, âgée de quatre-vingt-six ans ; elle étoit grande, bien faite, mais peu jolie ; elle étoit fille d'un Comédien & d'une Comédienne de Rouen. Son pere fut depuis Receveur des billets du Parterre, & sa femme Souffleuse de la Comédie.

DURIEU (Michel), mari de l'Actrice dont il vient d'être parlé, jouoit d'abord la Comédie en Province ; il débuta à Paris en 1685, quitta quelques années après, & mourut en 1701, Huissier du Cabinet de M. *le Prince*, qui l'avoit toujours protégé.

DUROCHER (C. Saint-George) débuta, le 31 Octobre 1691, par le Rôle d'*Andronic*, dans la Tragédie de ce nom, pour remplacer le célebre *Baron* ; après avoir continué son début le 2 Novembre suivant, dans *Régulus*, par le Rôle principal, & le lendemain par *Cinna*, il fut congédié, après avoir reçu, pour son droit de part de la Piece nouvelle de *la Parisienne*, jouée pendant son début, cent livres treize sols.

ENN

Dusault débuta, le 23 Avril 1774, dans la Tragédie de *Mahomet*, par le Rôle d'*Omar* : retiré.

EMI

Emilie de Larche (Mademoiselle). Voyèz *l'Arche*, (Mademoiselle de).

Ennebaul (la Demoiselle d'). Voyez *d'Ennebaul*.

Epy (l'), Comédien & camarade de *Jodelet*, dans la Troupe de *Mondory* & dans celle de *Bellerose* : il étoit mort avant 1674.

FAN

Fannier (Mademoiselle) débuta, le 11 Janvier 1764, dans *le Dissipateur* & *le Préjugé vaincu*, par les Rôles de *Finette* & de *Lisette*; reçue en 1766; actuellement au Théatre, année 1780, où elle est toujours applaudie.

Fauvel (Mademoiselle), qui n'avoit jamais paru sur aucun Théatre public, débuta, le 5 Juillet 1751, dans *Inès de Castro* & dans *Andromaque*, par les Rôles principaux : retirée pour aller jouer la Comédie au Temple à Paris.

Feullie débuta, le 8 Mai 1764, dans *le Muet* & dans *Crispin rival de son Maître*, par les Rôles de *Frontin* & de *la Branche*; reçu en 1766; mort en 1774. On regrette

FLE

encore tous les jours cet Acteur, à cause de son talent naturel pour le comique.

FIERVILLE débuta, le 18 Mai 1733, dans *Electre*, par le Rôle de *Palamede*; reçu en 1734; congédié le 24 Janvier 1741: ses camarades lui accorderent une pension de cinq cents livres à l'insu des Supérieurs; il n'étoit supportable que dans les Rôles de Paysan.

FLEUR (la dame la), femme de *Gros-Guillaume*, étoit Comédienne de l'Hôtel de Bourgogne en 1633; elle eut une fille qui épousa *la Thuillerie*, Acteur de la même Troupe.

FLEUR (Juvenon la) étoit Comédien de l'Hôtel de Bourgogne; il remplaça *Montfleury* dans les Rois; il étoit grand, très-bien fait, & avoit la physionomie agréable & noble; on lui accordoit, à juste titre, ce qu'on appelle entrailles; il rendit, d'original, en 1672, le Rôle du Visir *Acomat*, dans la Tragédie de *Bajazet*. Il avoit épousé la fille de *Gros-Guillaume*, dont il eut un fils connu au Théatre, sous le nom de *la Thuillerie*. La tradition nous apprend que ce Comédien ne vivoit plus en 1680, & que dans sa jeunesse il avoit été Cuisinier.

FLEURY (N. dit Liard), fils d'un Cent-Suisse du Roi, Aubergiste au Fauxbourg-Saint-Honoré, débuta, le 25 Avril 1733, dans *Iphigénie en Aulide*, par *Achille*; reçu en 1734; retiré le 24 Janvier 1751, avec une pension de cinq cents livres. Il fut impliqué dans la

FLE

procédure criminelle de *Cartouche*, mais il s'en lava.

FLEURY (Mademoiselle) débuta, le 14 Novembre 1768, dans *Médée* & dans *Phedre*, par les Rôles principaux : retirée.

FLEURY BERNAUT débuta, le 21 Février 1771, dans *l'Avare*, par le Rôle principal ; & dans *les trois Cousines*, par celui de M. *de Lorme* : retiré après ses débuts.

FLEURY (le sieur) fils débuta, pour la première fois, le 7 Mars 1774, par le Rôle d'*Egiste*, dans *Mérope* ; pour la seconde fois, le 20 Mars 1778, dans *la Gouvernante*, par le Rôle de *Sainville* ; & dans celui de *Dormilly*, dans *les fausses Infidélités* ; reçu en 1778, actuellement au Théatre, en 1780, où ses talents augmentent de jour en jour.

FLORENCE (le sieur) débuta, le 21 Janvier 1777, dans *Mélanide*, par le Rôle d'*Arianne* ; & dans *la Pupille*, par celui du *Marquis* : reçu en 1779 ; actuellement au Théatre, en 1780.

FLORIDOR (Jonas de Soulas), né Gentilhomme, Enseigne des Gardes, entraîné par son goût pour une jolie Actrice de Province, se fit Comédien pour lui plaire, & débuta, dans la Troupe du Marais, en 1643 ; il succéda à *Dorgemont*, pour l'emploi d'Orateur, dont il s'acquitta parfaitement : il passa, en 1643, à l'Hôtel de Bourgogne, où il succéda à *Bellerose* ; il jouoit à ravir les premiers Rôles dans le tragique ; sa taille & sa figure étoient nobles, & son organe touchant. Il se retira en 1672 ;

FON

& mourut à la fin de la même année, âgé de soixante-quatre ans. Ce fut à son occasion que le Roi rendit un Arrêt, qui déclare que *la profession de Comédien n'est pas incompatible avec la qualité de Gentilhomme.*

FONPRÉ (Hugues François Banier), mari de Mademoiselle *Clavel*, dont il a été parlé à sa lettre, débuta d'abord sans succès, à Versailles, le 17 Mars 1688, par le Rôle de *Stilicon*, & à Paris, le 15 Septembre 1701, dans la Tragédie d'*Andronic*, & dans *le Florentin*, où il fut applaudi, & reçu dans la même année. Il mourut le 27 Septembre 1707. Ce Comédien avoit épousé Mademoiselle *Clavel*, Comédienne qui a été long-temps au Théatre François.

FRANCE (la), ou *Jacquemin*, Comédien du Marais, & ensuite de l'Hôtel de Bourgogne en 1634, joua un Rôle sur le second Théatre dans *le Trompeur puni*, de *Scudéry*. Voilà tout ce qu'on en sait.

GAR

GANDOLIN, Comédien de la Troupe du Marais, en 1634. On ignore le reste.

GARDEL (Mademoiselle) débuta, le 22 Avril 1763, dans *l'Enfant Prodigue*, & dans *le Procureur Arbitre*, par les Rôles de *Madame de Croupignac*, & de *la Baronne* : retirée après son début.

GAU

GARNIER débuta, le 8 Juin 1756, dans *Mérope*, par le Rôle d'*Egiste* : retiré.

GASPARNI débuta, le 8 Juin 1760, dans *Esope à la Cour*, par le Rôle principal ; & par celui de *Cléante*, dans *le Tartuffe* : retiré.

GAUTHIER (Mademoiselle) débuta en 1716, fut reçue le 8 Octobre de la même année, quitta le Théatre en Février 1726, par un principe de religion ; elle finit par le Rôle de Madame *Jobin*, dans *la Devineresse* ; elle partit le lendemain pour se rendre aux Carmélites de Lyon, où elle prit l'habit de Religieuse, & où elle mourut le 8 Avril 1757 ; elle distribua tant qu'elle vécut, la pension de mille livres dont elle jouissoit, aux pauvres, à la réserve de vingt-quatre livres qu'elle retenoit pour ses besoins urgents.

GAUTHIER GARGUILLE (Hugues Gueru) jouoit sous le masque en 1598, les Rôles de Farce ; il étoit Auteur & Comédien, il débuta sur le Théatre du Marais, où il resta plus de quarante ans ; il étoit bon Acteur dans tous les genres. Il mourut en 1634. Sa femme étoit fille de *Tabarin*, & Actrice de la même Troupe ; elle quitta le Théatre après la mort de son mari, se retira en Normandie où elle y épousa peu de temps après un Gentilhomme.

GAUTHIER (Mademoiselle). Voyez *Drouin*.

GAUSSIN (Mademoiselle Marie Magdeleine), fille d'un Laquais de *Baron* & d'une Cuisiniere de Mademoiselle *de Fry*, Comédienne, Ouvreuse depuis des loges de la Comé-

GOD

die, débuta, le 28 Avril 1731, dans *Britannicus*, par le Rôle de *Junie* : reçue le 26 Juillet de la même année; elle quitta le Théatre à la clôture de l'année 1763. Avant de paroitre à Paris, elle avoit joué à Lille en Flandre; elle rempliſſoit les Rôles de tendreſſe & de ſentiments avec une ame qui pénétroit les cœurs ſenſibles; elle ſe maria en 1758, avec un Danſeur de l'Opéra nommé *Taolaigo*. Elle mourut en 1767.

GAYOT débuta, le 21 Avril 1774, par le Rôle principal, dans *le Grondeur*, & par celui du *Vieillard*, dans *le Diſſipateur* : retiré.

GEOFFRIN (dit Jodelet) fut Comédien du Marais, pendant vingt-cinq ans; il paſſa, par ordre du Roi, à l'Hôtel de Bourgogne, où il joua juſqu'à ſa mort, arrivée à la fin de Mars 1660; il y avoit débuté en 1610, où il prit le nom de *Jodelet*. Il étoit excellent Acteur, quoiqu'il parlât du nez.

GODART (Jean), ſieur *de Champ-Vonneau*, Comédien du Marais, retiré en 1667.

GODEFROY (Mademoiſelle Marie Pitel Durieu), femme d'un Maître à danſer, fille d'*Anne Pitel de Lonchamps*, & de *Michel Durieu*; débuta le 17 Décembre 1693, par *la Fille Capitaine*, dans la Comédie de ce titre; reçue pour tous les ſeconds Rôles de Madame *Durieu* ſa mere, par un ordre du 28 Novembre 1698. C'étoit une médiocre Actrice. Elle mourut le 5 Mars 1709. Monſieur *le Dauphin* diſtribua ſa part le 7 du même mois, & le 8 envoya un ordre

GRA

aux Comédiens, portant : « que l'on paieroit » au mari & aux enfants de la défunte » Mademoifelle *Godefroy*, la fomme de qua- » tre mille livres, & ce, en confidération de la » nombreufe famille qu'elle laiffoit, & des dettes » qu'elle avoit contractées pour le fervice de la » Comédie ».

GOYON débuta, le 27 Avril 1770, dans *le Philofophe marié*, par le Rôle de *Damon* : retiré.

GRAMMONT débuta, le Vendredi 5 Février 1779, fous le nom de *Rofely*, dans *Tancrede*, par le Rôle principal ; & pour le comique, le 28 Février, dans *Eugénie*, par le Rôle de *Clarendon* ; reçu à l'effai & à la penfion ; actuellement au Théatre en 1780, où tout annonce en lui le germe des grands talents pour le Théatre, dans les deux genres. Voyez le *Journal de Paris*, N°. 36. année 1779, pages 144 & 148.

GRAND (Marc-Antoine le), Auteur & Comédien, fils d'un Maître Chirurgien-Major des Invalides, & pere de *Legrand*, dont il va être parlé, né le même jour que *Moliere* eft mort, débuta, pour la premiere fois, le 13 Mars 1695, dans *le Tartuffe*, par le Rôle principal ; n'ayant pas réuffi, il reparut le 21 Mars 1702 ; & pour la troifieme fois, le 27 Juin fuivant ; il fut reçu le 18 Octobre de la même année ; il jouoit les Rôles de Rois, les Payfans, & quelques Rôles à manteau. Il mourut le 7 Janvier 1728, âgé de cinquante-fix ans. C'étoit

un homme de beaucoup d'esprit, & dont ses talents le servirent autant que la protection de Monseigneur *le Grand-Dauphin*, dont il eut grand besoin, parce qu'il étoit petit & que le coup-d'œil n'étoit pas en sa faveur. Voici les vers qu'il présenta à ce Prince, à cette occasion:

> Ma taille, par malheur, n'est ni haute ni belle,
> Mes rivaux sont ravis qu'on me la trouve telle.
> Mais, grand Prince, après tout, ce n'est pas là le fait :
> Recevoir le meilleur est, dit-on, votre envie ;
> Et je ne serois pas parti de Varsovie,
> Si vous aviez parlé de prendre le mieux fait.

GRAND (le), fils du Comédien du Roi, débuta, le 10 Mars 1719, dans *Andromaque*, par le Rôle de *Pirrhus*; reçu le 15 Février 1720, à demi-part; il quitta le Théatre en 1758, avec la pension de quinze cents livres, ayant servi trente ans. Il mourut en 1769.

GRAND (Mademoiselle le), fille du Comédien dont il vient d'être parlé, débuta en 1724; reçue le 17 Décembre 1725, à demi-part : retirée le 11 Janvier 1730; morte le

GRANDVAL (Charles-François-Nicolas Ragot) débuta, le 19 Novembre 1729, dans *Andronic*, par le Rôle principal, à l'âge de dix-huit ans; reçu le 31 Décembre de la même année, il quitta le Théatre en 1768, avec une pension du Roi, de mille livres & celle de la Comédie de quinze cents livres, & y reparut une seconde fois.

GRA

GRANDVAL (Mademoiselle Dupré), fille d'un Horloger de la rue de Seine, & femme du Comédien du Roi dont il vient d'être parlé, débuta, le 13 Janvier 1734, dans *Bajazet*, par le Rôle d'*Atalide*, reçue le 29 Novembre de la même année; elle se retira à la clôture de 1760; elle excelloit dans la hautcomique, & joua long-temps dans le tragique, actuellement vivante en 1780 : elle avoit une noblesse dans son jeu qui faisoit illusion.

GRANGE (Charles Varlet la) entra, en 1667, dans la Troupe de *Moliere*, dont il fut l'Orateur; sa femme y jouoit aussi la Comédie. Il mourut en 1692; la tradition assure qu'il laissa plus de cent mille écus de biens, étant parvenu, comme son frere, à se faire rendre compte du sien. Voyez *Verneuil*.

GRANGE (la Demoiselle Marie Ragueneau de la), femme du Comédien précédent, fut d'abord Comédienne de la Troupe du Palais Royal, ensuite de celle de Guénégaud; elle fut conservée à la réunion de 1680, & se retira le premier Avril 1692, avec la pension de mille liv. Cette Actrice ne plaisoit que dans les Rôles ridicules; elle étoit médiocre dans les autres. Elle n'étoit pas jolie, ce qui n'empêchoit pas qu'elle ne fût coquette : les vers qui suivent, semblent le prouver. Elle mourut en 1711.

Si n'ayant qu'un amant, on peut passer pour sage,
 Elle est assez femme de bien;
 Mais elle en auroit davantage,
Si l'on vouloit l'aimer pour rien.

GRO

GRANGER débuta, à quinze ans, le 12 Décembre 1763, dans *Mérope*, & dans *Zénéide*, par les Roles d'*Egiſte*, & d'*Olinde*; reçu à l'eſſai: retiré volontairement.

GRENIER débuta le 8 Juin 1756, par le Rôle d'*Egiſte*, dans *Mérope*; le 14, par *Polyeucte*, dans la Tragédie de ce titre : retiré.

GROS GUILLAUME (Robert-Guérin), ſurnommée *la Fleur*, joua la Comédie, pendant cinquante ans; il paroiſſoit ſur la Scene ſans maſque, contre l'uſage de ce temps-là; il y débuta, pour la premiere fois, en 1622; ſon caractere étoit d'être ſententieux : s'étant aviſé un jour de contrefaire un homme de Robe, qui avoit une grimace d'habitude, ce Magiſtrat qui en fut auſſi-tôt inſtruit, le fit mettre au cachot; *Gros Guillaume* en mourut de ſaiſiſſement en 1635; *Turlupin* & *Gautier Garguille* conçurent un ſi grand chagrin de ſa perte, qu'ils en moururent tous deux la ſemaine ſuivante.

GUEANT (Mademoiſelle), fille d'un Cuiſinier, débuta, pour la premiere fois, le 27 Septembre 1749, dans *Britannicus*, par le Rôle de *Junie*; elle avoit déjà paru ſur le Théatre, à l'âge de trois & de ſix ans, dans les Rôles d'Enfants; elle remonta ſur la Scene, pour la ſeconde fois le 30 Mai 1751, dans *Mélanide*, par *Rozalie*, & pour la troiſieme, le 16 Novembre 1754, dans *la Pupille*, par le Rôle de *Lucinde*; enfin elle fut reçue à demi-part, le 12 dumois ſuivant : morte de la petite vérole en 1758.

GUE

GUERIN D'ETRICHÉ, né à Paris, en 1638, mari de la veuve de *Moliere*, entra en 1672, dans la Troupe du Marais : il ne plut pas d'abord, mais dans les suites, il excella dans les récits ; celui qu'il fit de la mort d'*Hyppolite*, dans la Tragédie de *Phedre*, assura sa réputation. Après la retraite de *Raisin* le cadet, il se livra à l'emploi des Confidents, pour le tragique, des Rôles à manteau pour le comique, où il fut toujours fort applaudi : étant près d'entrer sur la Scene pour jouer son Rôle d'*Exupere* dans *Héraclius*, le 29 Juillet 1717, il eut une attaque d'apoplexie & resta paralytique de cet accident, jusqu'au 28 Janvier 1728, qu'il mourut, âgé de quatre-vingt-douze ans.

GUISSOT GORJU débuta, le 27 Avril 1770, dans *le Philosophe Marié*, par *Damon* : retiré.

GUILLOT GORJU. Voyez *Harduin*.

GUYOT (Mademoiselle Judith de Nevers). Voyez *Nevers Judith*.

GUITEL débuta, le 16 Mai 1772, dans *Œdipe*, par le Rôle de *Dimas* : retiré.

HAR

HARDUIN (Jacques (Saint) Bertrand de), étoit d'une très-bonne famille de Paris : après avoir fait ses études, son pere voulut qu'il choisît l'Art de la Médecine ; n'ayant aucun goût pour ce parti, il s'enfuit de la maison

HAU

paternelle, joignit des Opérateurs. Sa gaieté naturelle plut au premier qu'il rencontra, qui le choisit pour annoncer ses drogues : ayant extraordinairement réussi, il revint à Paris au bout de quelques années, se présenta à l'Hôtel de Bourgogne, où, après son début, sous le nom de *Guillot Gorju*, il remplaça *Gautier Garguille*, qui venoit de mourir ; son personnage ordinaire étoit de jouer un *Médecin ridicule*, en quoi il réussit parfaitement. Voyez *Guillot Gorju*.

HAUTEROCHE (Noël le Breton), Auteur & Comédien, débuta dans la Troupe du Marais en 1654; il passa quelques années après dans celle de l'Hôtel de Bourgogne ; il fut conservé à la réunion des deux Troupes en 1680 ; il quitta le Théatre dans la même année, & mourut âgé de quatre-vingt-onze ans. Voyez *Hauteroche*, dans le *Dictionnaire des Auteurs*.

HAYE (la) débuta, le 20 Juillet 1770, dans *le Jaloux désabusé*, par le Rôle de *Clitandre*, reparut, pour la seconde fois, le 20 Avril 1773, dans *le Philosophe Marié*, par le Rôle de *Lisimon* : retiré.

HÉRICOURT (d') débuta, le 15 Novembre 1771, dans *le Tartuffe*, par le Rôle d'*Orgon*; & par celui de *Lucas*, dans *l'Esprit de contradiction* : retiré.

HERVÉ (Mademoiselle) n'est connue que par un Rôle de Soubrette précieuse qu'elle joua dans *l'Impromptu de Versailles*, Comédie de *Moliere*, donnée à la Cour, le 14 Octo-

HUB

bre 1663; & à Paris, le 4 Novembre de la même année. C'étoit une Débutante qui ne fut pas agréée dans la Troupe. Elle avoit déjà paru en 1643.

Hubert (André) fut d'abord de la Troupe de *Moliere*, enfuite de celle de Guénégaud, en 1673; il fut confervé à la réunion de 1680. Il fe retira le 14 Avril 1685, avec la penfion de mille livres, & mourut le 19 Novembre 1700; il joua d'original, le Rôle de Madame *Jobin*, dans *la Devinereffe*; il excelloit dans les Rôles à manteau, fur-tout dans ceux d'hommes traveftis en femmes, dont il fit revivre l'ufage aboli depuis plufieurs années.

Hus (Mademoifelle), âgée de quinze ans, éleve de Mademoifelle *Clairon*, débuta, le 26 Juillet 1751, dans la Tragédie de *Zaïre*, par le Rôle principal, pour la premiere fois; la feconde, le 21 Janvier 1753, dans *Andromaque*, par le Rôle d'*Hermione*; pour le comique, dans *l'Ecole des Femmes*, par le Rôle d'*Agnès*; & dans *les Folies Amoureufes*, par celui d'*Agathe*; reçue le 21 Mai de la même année 1753, quitta le Théatre en 1780, quoiqu'elle y fût toujours revue avec le même plaifir.

Hus (Mademoifelle), mere de l'Actrice précédente, débuta dans le mois de Janvier 1760, pour les Rôles de caractere, dans *l'Enfant Prodigue*, & *les trois Coufines* : retirée.

JOU

JAQUEMIN, ou LA FRANCE, étoit Comédien de l'Hôtel de Bourgogne, en 1634; tout ce qu'on en fait, c'eft qu'il joua un Rôle dans la Piece du *Trompeur puni*, de *Scudéry*, qui eut un fuccès prodigieux.

JEUNE (le) débuta, le 25 Août 1753, dans *Mérope*, par *Egifte*; & pour le comique, dans *le Méchant*, par celui de *Valere*: retiré.

JODELET (Julien Joffrin) débuta dans la Troupe du Marais, en 1610, & paffa en 1634, dans celle de l'Hôtel de Bourgogne, dont *Belle-Rofe* étoit alors Directeur, avec fix de fes camarades. En 1660; il joua dans la Comédie du *Trompeur puni*, de *Scudéry*. Il mourut à la fin de la même année : il rendoit les Rôles de Valets avec la plus grande vérité ; de tous les Auteurs de ce fiecle-là, *Scaron* fut celui qui fit le plus valoir le Rôle de *Jodelet*.

JODOT, Comédien du Marais, & depuis à l'Hôtel de Bourgogne, c'eft tout ce qu'on en fait.

JOUVENOT (Mademoifelle Louife Heyde Camp), fille naturelle d'une Actrice de Province, débuta, le 19 Décembre 1718, dans *les Horaces*, par le Rôle de *Camille*; reçue le 26 Mai 1721; retirée : le 2 Juin 1722; rentra à la Comédie le premier Septembre de la même année, où elle a joué jufqu'au 19 Mars 1741, qu'elle quitta tout-à-fait, après avoir rendu le Rôle d'*Ariane*. Elle mourut le 18 Mai 1762.

JUL

JULIEN débuta le 25 Octobre 1775, dans *Dupuis & Desronnais*, par le Rôle de *Desronnais*; & dans *le Sage étourdi*, par celui de *Léandre*: retiré.

JULIEN (Madame Ribon Julien) débuta, le Lundi 16 Août 1779, dans *Eugénie*; elle a continué son début par la *Gouvernante* & la *Pupille*; elle a été reçue à l'essai le 10 Septembre de la même année; actuellement au Théatre Italien en 1780, où elle rend tous ses Rôles avec intelligence.

JUVENON (dit la Fleur), pere de *la Thuillerie*, débuta en 1644. Il succéda à *Montfleury*, pour l'emploi de Rois; il joua d'original en 1672, le Rôle du *Visir Acomat*, dans *Bajazet*. Il ne vivoit plus en 1680.

KAI

KAIN (le), né à Paris, fils d'un Marchand Orfevre, près de la pointe Saint-Eustache. Son goût pour le Théatre l'engagea, après avoir fait ses études, à jouer la Comédie en Société : L'Auteur de cet Ouvrage ayant entendu parler de ses talents, voulut en juger par lui-même. Il alla l'entendre à l'hôtel de Tonnerre, où le jeune homme joua ce jour-là dans le *mauvais Riche*, Comédie de M. *Darnaut*. Ayant entrevu dans cet Acteur dramatique le germe des grands talents, il en rendit compte à des Connoisseurs de la premiere distinction, qui, sur son rapport, vinrent l'entendre. Ils en sortirent si satisfaits,

K A I

que huit jours après, l'ordre fut envoyé à la Comédie pour le début de ce jeune Acteur. Il y parut, pour la premiere fois, le 14 Septembre 1750, dans la Tragédie du *Brutus*, par le Rôle de *Titus*. Il fut reçu à l'essai le 4 Janvier 1751, reprit son début le 21 Février de la même année, mais il ne fut reçu que le 24 Janvier 1752. Il seroit inutile ici de faire l'éloge des talents admirables de cet Acteur pour le tragique. Ils ont été célébrés généralement, & le seront long-temps; on a eu le malheur de le perdre le Lundi 8 Février 1778, à onze heures trois quarts du matin, d'une maladie inflammatoire, âgé de quarante-neuf ans. Voyez le *Mercure de France*, Novembre 1779, page 161, pour les honneurs qu'on rendit à ce célebre Acteur, à Toulouse; & *le Journal de Paris*, année 1778, page 159. J'ai trouvé si bien fait l'extrait de la vie & des talents de feu M. *le Kain*, imprimé dans le *Journal de Bruxelles* de l'année 1780, que je le place ici tel qu'il est.

Henri-Louis le Kain est mort, le 8 Février 1779, d'une fievre inflammatoire, dont les progrès ont été si rapides, qu'on a su presque en même temps son danger & sa mort. Il étoit dans sa quarante-neuvieme année, & il avoit monté, pour la premiere fois, sur le Théatre en 1751, & débuté par le Rôle de *Titus*, dans la Tragédie du *Brutus*. Il a paru, pour la derniere fois, sur le même Théatre, dans *Adelaïde du Guesclin*. Ainsi les premiers essais & les derniers efforts de son talent ont été pour M. *de Voltaire*.

KAI

Ce sentiment profond de la Tragédie, cette expression frappante de toutes les passions, dont la vérité n'étoit jamais au-dessous de la convenance de l'Art, ni de la dignité de la Scene, a été le talent particulier de M. *le Kain*, & le principe de ses succès. Ceux qui ont vu le plus anciennement notre Théatre, avouent que dans cette partie personne n'a pu lui être comparé.

Il ne falloit rien moins que cette sensibilité si heureuse & si rare, pour vaincre toutes les difficultés qui s'offrirent à lui au commencement de sa carriere, & suppléer à ce qui lui manquoit du côté des avantages extérieurs, & des dons naturels. On lui reprochoit, lorsqu'il parut, les défauts de la figure & de la voix. C'est ici que l'art & le travail vinrent à son secours : il s'accoutuma à donner à sa physionomie & à ses traits une expression vive & marquée, qui en faisoit disparoître les désagréments. Il sut dompter son organe, & le plier à la facilité du débit nécessaire dans les moments tranquilles; car dès que son Rôle le permettoit, sa voix, en se passionnant, devenoit intéressante, & portoit au fond de l'ame les accents de l'amour malheureux, de la vengeance, de la jalousie, de la fureur, du désespoir. Ce n'étoient ni des cris secs, ni des hurlements odieux ; c'étoient des cris déchirants, que la douleur arrête au passage, & qui n'en vont que plus avant dans le cœur.

Le Kain est parvenu non seulement à faire oublier les défauts de son visage, mais même à produire une telle illusion, que rien n'étoit

plus commun que d'entendre des femmes s'écrier en voyant *Orosmane*, ou *Tancrede* : *Comme il est beau* ! mouvement qui leur faisoit honneur, & qui prouve qu'aux yeux des femmes qui connoissent le prix de l'amour, la véritable beauté de l'homme est la sensibilité de son ame, & que le plus beau de tous, est celui qui sait le mieux les aimer.

On sait que le début de M. *le Kain*, qui dura dix-sept mois, fut aussi pénible que brillant. Toujours applaudi sur la Scene, par cette partie du Public qui ne vient chercher au Théâque le plaisir, & qui n'y craint que l'ennui. Il opposa constamment la protection du Parterre aux cabales des foyers, aux intrigues de Versailles, & même aux dégoûts & aux critiques des premieres Loges. Tout le monde disoit du mal du nouvel Acteur, & tout le monde couroit le voir; & dès qu'il paroissoit, les battemens de mains ne finissoient pas. C'est après avoir joué à la Cour le Rôle d'*Orosmane*, qu'il eut enfin son ordre de réception. Il en fut redevable aux suffrages de *Louis XV*. On s'étoit efforcé de prévenir contre lui ce Prince, qui avoit l'esprit juste, & un goût naturel. Après la représentation, il parut étonné qu'on parlât si mal de l'Acteur qu'il venoit de voir. « Il m'a fait pleu- » rer, dit-il, moi qui ne pleure guere » ; & il fut reçu sur ce mot.

Si *le Kain* obéit de bonne heure au premier instinct du talent qui l'entraînoit vers le Théâtre, c'est M. *de Voltaire* qui l'y engagea. L'Au-

KAI

teur de *Zaïre* avoit un Théatre chez lui, fur lequel il effayoit quelquefois fes Pieces. Cet excellent Juge ne tarda pas à démêler dans M. *le Kain* le véritable talent au milieu de toutes les fautes de l'inexpérience : il lui donna des leçons fréquentes ; pour s'affurer mieux de fes progrès, il le logea chez lui : jamais Acteur ne fut à une plus illuftre école ; & jamais apprentiffage ne fut plus fructueux, & fuivi d'un plus beau fuccès ; le jeune Eleve joua fucceffivement devant fon Maître les Rôles de *Séide* & de *Mahomet*. On a ouï dire plufieurs fois à M. *de Voltaire*, qu'un des moments où l'on dut concevoir la plus grande idée de fon Eleve, fut celui où dans le cinquieme Acte de *Mahomet*, il prononça cet hémiftice fublime. *Il est donc des remords!* *Le Kain* lui-même avouoit qu'il eut alors un mouvement fi heureux & fi vrai, qu'il n'avoit jamais pu le retrouver depuis. Bientôt après il débuta au Théatre ; & le Rôle de *Séide* fut un des premiers qu'il joua, & un de ceux où il réuffit le mieux.

Idolâtre de fon art, *le Kain* y confacroit tout fon temps, tous fes foins, toutes fes dépenfes. Il eft le premier qui ait eu de véritables habits de coftume ; il les deffinoit lui-même, & fe privoit de tout pour fubvenir aux frais de fa garderobe de Théatre, dans un temps où fes appointements étoient très-médiocres. Des études conftantes & réfléchies nourriffoient & fortifioient fes grands talents, qu'il avoit enfin conduits, depuis quinze ans, à la plus étonnante

K A I

perfection. Il travailloit fans ceffe fes Rôles, & avoit acquis dans les Lettres & dans l'Hiftoire les connoiffances relatives à fon Art. Senfible à la Poéfie, on ne l'a jamais vu mutiler & défigurer les vers qu'il récitoit ; rien n'étoit perdu dans fon jeu ; & *Melpomene* n'avoit aucun reproche à mêler à fa reconnoiffance. Rempli des chef-d'œuvres de nos Maîtres, il y avoit peu de Pieces où il ne fût prêt à jouer deux ou trois Rôles. On l'a vu repréfenter *Châtillon*, dans *Zaïre*, *Théramene* dans *Phedre*, *Pirithoüs* dans *Ariane*, fans craindre d'accepter, pour le fuccès d'une Piece, un Rôle qui n'étoit pas de fon emploi, perfuadé qu'en defcendant de fon emploi, on ne defcend pas de fon talent.

Le Théatre François n'a point fait de perte plus difficile à réparer. On peut y apporter une figure plus agréable, un organe plus facile & plus fonore ; on peut, avec le temps, acquérir une connoiffance égale de la Scene ; mais cette ame tragique, faite pour tout fentir & tout exprimer, fe reproduira-t-elle encore ? verra-t-on un autre *le Kain* ?

KAIN (Madame), femme du célebre Acteur dont il vient d'être parlé, débuta le Jeudi 3 Mars 1757, dans *Démocrite*, par le Rôle de *Cléantis* ; reçue à l'effai le 25 Avril 1757 ; elle joua enfuite en qualité de penfionnaire jufqu'en 1761, qu'elle obtint fon ordre de réception. Elle fe retira du Théatre en 1768, & mourut en 1775.

L A R

LARCHE (Mademoiselle de), fille & sœur d'un célebre Artiste Sculpteur en bronze, débuta, sous le nom d'*Emilie*, le 2 Juin 1750, par *Célimene*, dans *le Misanthrope*; & dans *le Philosophe marié*, par le Rôle de *Mélite*. Retirée à Metz, où elle joua les premiers Rôles, d'où elle passa à Bordeaux, où elle a brillé long-temps dans les premiers Rôles tragiques & comiques. Malheureusement pour elle, Sa Majesté Impériale la *Czarine*, la desira pour son Théatre François. Mademoiselle de *Larche* s'en fit honneur, partit, & mourut dans le voyage.

LAMÉRY débuta, le 18 Octobre 1764, dans *le Philosophe marié* & dans *la Pupille*, par les Rôles du *Loret*, & du *Marquis*: retiré.

LARRIVE débuta, pour la premiere fois, le 3 Décembre 1770 dans *Alzire*, par le Rôle de *Zamore*; reparut, pour la seconde fois, le 29 Avril 1775, dans *Iphigénie en Tauride*, par le Rôle d'*Oreste*; reçu dans la même année; actuellement au Théatre en 1780, où il est toujours revu avec applaudissement.

Les Comédiens de Lyon ayant donné une représentation d'*Œdipe*, dans laquelle le sieur *Larrive* avoit fait le Rôle principal; lorsqu'il vint pour annoncer, on lui jeta du Parterre une couronne de lauriers, à laquelle étoit joint un papier sur lequel étoient les vers suivants:

> Interprete touchant de *Melpomene* en pleurs,
> Toi qui sais à ta voix intéresser nos cœurs,

LAV

Dis-nous quel Dieu puissant te pénetre & t'enflamme,
Et porte dans nos sens le trouble de ton ame :
Œdipe de ton être agitant les ressorts,
De la nuit du tombeau t'inspire ses remords :
Tremblant, saisi d'horreur, je vois tes pas timides
Reculer à l'aspect des fieres Euménides.
Tu vas peindre *Orosmane*; & passer tour-à-tour
Des cris de la fureur aux soupirs de l'amour.
Je m'attendris alors, & mon ame attentive
Au terrible *le Kain* préfere de Larrive.
Tu fuis, ô Ciel ! où fuis-je ? adieu larmes & plaisirs ;
Cher *Larrive* reviens, nos cœurs vont t'applaudir ;
Moissonne tes lauriers, & que notre suffrage,
En prouvant nos plaisirs, couronne ton ouvrage.

Les uns prétendent que ces vers sont d'une femme amoureuse de ce Comédien; les autres d'un Abbé.

L A V O Y (Dumont) débuta, le Mardi 16 Mars 1695, dans *l'Avare*, par le Rôle principal; & le 18, dans *l'Etourdi*, par le Rôle de *Mascarille*. Il fut reçu l'année suivante pour le comique; mort en 1727, âgé de soixante-six ans. Il avoit une mémoire admirable, & beaucoup de naturel; il jouoit les Rôles à manteau, les Valets, les Paysans, & les grands Confidents dans le tragique.

L A V O Y (Mademoiselle Anne-Pauline Dumont), fille du Comédien du Roi dont il vient d'être parlé, débuta, le 19 Août 1739, dans *Andromaque*, par le Rôle principal, reçue le 4 Janvier 1740. Elle jouoit les Rôles de Confidentes dans le tragique ; & dans le comique, les

LON

Rôles de caractere. Elle quitta le Théatre en 1759.

LAVOY (Mademoiselle), petite-fille du Comédien de ce nom, débuta le 11 Février 1775, dans *Iphigénie en Aulide*, par le Rôle principal : retirée avec les regrets du Public, & sur-tout des Connoisseurs. Elle est actuellement à Bordeaux, où elle joue les premiers Rôles tragiques & comiques, avec le plus grand succès.

LAVOY débuta, le 10 Juin 1775, par le Rôle d'*Orgon* : retiré.

LIARD DU FLEURY débuta, le 25 Avril 1733, dans *Iphigénie en Aulide*, par le Rôle d'*Achille*; reçu le 21 Décembre de la même année : retirée en Mars 1736.

LIVRY DU GRAVET (Mademoiselle) débuta, le 24 Avril 1719, dans *Œdipe*, par le Rôle de *Jocaste* : retirée le 27 Mai 1722.

LIVRY (Mademoiselle) débuta, le 24 Juillet 1766, dans *le Chevalier à la Mode* : retirée.

LONCHAMP (Mademoiselle Fanchon), femme de *Raisin Siret*, débuta, comme son mari, en 1679, & succéda à Mademoiselle de *Champ-mêlé* ; elle quitta le Théatre en 1701. Elle étoit infiniment aimable, remplie de talents & d'esprit. Elle mourut le 3 Septembre 1721, à l'âge de soixante ans.

LONCHAMP (Mademoiselle Pitol), sœur aînée de l'Actrice précédente. Voyez la Comédie de *Titapouf*, dans le *Dictionnaire des Pieces*.

L U L

LULIE (Mademoiselle) débuta, le 8 Octobre 1750, dans *l'Ecole des Femmes*, par le Rôle d'*Agnès* & dans *le Mari retrouvé*, par les Rôles de la *Baronne* & de *Julienne* : retirée pour aller à Bordeaux.

LUZY (Mademoiselle) débuta, le 26 Mai 1763, dans *le Tartuffe*, & dans *les Folies Amoureuses*, par les Rôles de *Dorine* & de *Lizette* : actuellement au Théatre en 1780, où elle est toujours applaudie.

M A R

MALZERBE débuta, le 5 Décembre 1778, dans *le Philosophe marié*, par le Rôle d'*Ariste* ; & dans *la Gageure imprévue*, par celui de M. *Etiennette* : retiré.

MARS (Mademoiselle) débuta le 20 Mai 1778, dans *Mérope*, par le Rôle principal ; reçue à l'essai & à la pension, le 19 Août de la même année, actuellement au Théatre, en 1780.

MARSAN débuta, le 19 Décembre 1764, dans *Rhadamiste & Zénobie* ; & dans *l'Esprit de contradiction*, par les Rôles de *Pharasmene* & de *Lucas* : retiré.

MARSY débuta, le 6 Décembre 1776, dans *le Glorieux*, par le Rôle de *Lisimon* ; & dans *l'Esprit de contradiction*, par celui de *Lucas* : reçu à l'essai, actuellement à la pension, en 1780.

MARTIN (Mademoiselle) débuta, le 27 Avril 1751, dans *la Gouvernante*, par le Rôle d'*Angélique* : retirée pour aller jouer la Comédie

MOL

die à Versailles, dans la Troupe de *Dorville*.

MÉLANIE (Mademoiselle Laballe) débuta, le 15 Septembre 1746, dans *l'Ecole des Femmes*, par le Rôle d'*Agnès*; reçue le 12 Décembre de la même année, morte le 16 Novembre 1748; elle finit le 31 Octobre par *l'Amoureuse*, dans la petite Piece du *Deuil*. Cette jeune Actrice avoit beaucoup de naturel, & comme elle étoit dans le printemps de son âge, il y avoit tout à espérer de ses talents.

MEZIERES (Mademoiselle) débuta, le 14 Juillet 1755, dans *Alzire*, par le Rôle principal; ensuite dans *Polyeucte*, où elle joua celui de *Pauline*; pour le comique, l'Amoureuse dans le *Florentin*, & *Lucinde* dans *l'Oracle*: retirée.

MICHELET (Mademoiselle) débuta, le 20 Mai 1765, dans *Britannicus*, par le Rôle de *Junie*; & de *Sophilette*, dans *la Magie de l'Amour*: retirée.

MOLÉ (le sieur) débuta, pour la premiere fois, le Lundi 7 Octobre 1754, dans *Britannicus*, par le Rôle principal; & dans *Zénéide*, par celui d'*Olinde*. Il n'avoit alors que dix-neuf ans, & n'avoit jamais paru sur aucun Théatre: il fut reçu à l'essai, & se retira à la clôture; il reparut le 28 Janvier 1760, pour la seconde fois, dans *Andronic*, par le Rôle principal, & fut reçu en 1761; actuellement au Théatre, en 1780, où il remplit les premiers Rôles dans le tragique & dans le comique, avec l'intelligence & le feu d'un Acteur consommé. Voyez d'*Epinay*, (Mademoiselle).

MON

MOLIERE (Jean Baptiste Poquelin). Voyez les Auteurs, lettre M.

MOLIGNY (de) débuta, d'abord en 1713, quitta en 1715, reparut pour la seconde fois, par le Rôle du *Marquis*, dans la *Comtesse d'Orgueil*; il quitta le Théatre, le 26 Octobre 1725, mourut le 18 Janvier 1727.

MONDORY, né à Orléans, joua dans les deux Troupes du Marais &. de l'Hôtel de Bourgogne, en 1637 & en 1640; il étoit bon Acteur dans les deux genres, & l'Orateur de la Troupe. Il eut une attaque d'apoplexie en jouant le Rôle d'*Hérode*, dans la *Mariamne* de *Tristan*; ce qui l'obligea de se retirer. Le Cardinal *de Richelieu* exigea qu'il jouât le Rôle principal de l'*Aveugle de Smyrne*, en 1650; *Mondory* ne put paroître que dans les deux premiers Actes; l'Eminence reconnoissante lui accorda une pension de deux mille livres, dont il ne jouit pas long-temps, car il retomba malade au commencement de l'année suivante, & mourut dans le mois de Décembre de la même année. *Dorgemont*, très-bon Acteur, le remplaça pour l'emploi d'Orateur.

MONFOULON débuta, le 11 Juin 1767, dans *l'Avare*, par le Rôle d'*Harpagon*, & dans celui de *Lucas*, dans *l'Esprit de contradiction*: retiré.

MONTFLEURY (Zacharie-Jacob de), né Gentilhomme d'Anjou; après ses études, il entra en qualité de Page chez le Duc *de Guise*; son goût décidé pour le Théatre lui fit joindre une Troupe de Province en 1640; il vint deux ans après débuter à Paris, à l'Hôtel de Bourgogne,

MON

où il fut reçu, & admiré tant qu'il vécut. Il mourut en 1667, âgé de soixante-sept ans. Ce qu'on avança des causes de sa mort n'est qu'une supposition, ainsi que toutes les Pieces de Théatre qu'on lui attribue. Il n'est que l'Auteur de la Tragédie d'*Asdrubal*, jouée en 1647, imprimée dans la même année, *in*-4°. où se trouve gravé le portrait de l'Auteur. Dans cette édition, il manque le soixante & unieme & le soixante-deuxieme vers de la premiere Scene du cinquieme Acte, page 5 Tome I.

MONTMENY (Louis-André), fils de *le Sage*, Auteur de tant de jolis Ouvrages, débuta, pour la premiere fois, le 8 Mai 1726, dans *l'Etourdi*, par le Rôle de *Mascarille*; pour la seconde, le 18 Mai 1728, dans *le Joueur*, par celui d'*Hector*; reçu le 7 Juin de la même année, mourut subitement à la Villette, près de Paris, le 8 Septembre 1743. Il jouoit supérieurement dans le comique noble, & parfaitement les paysans; il a été autant regretté pour la bonté de son caractere & la pureté de ses mœurs, que pour ses talents supérieurs.

MONROSE (Mademoiselle) débuta, le Mercredi 24 Novembre 1756, dans *Bérénice*, par le Rôle principal : bien des Connoisseurs ont soutenu qu'ils avoient entrevu le germe d'un grand talent dans cette nouvelle Actrice, sur-tout dans la représentation d'*Alzire*, qu'elle ne joua qu'une fois ; mais un ordre supérieur ayant interrompu le lendemain son début, elle n'a plus reparu.

MON

MONVEL (le sieur), pere du Comédien de ce nom tant applaudi, débuta, le 12 Juillet 1764, dans *l'École des Femmes*, par le Rôle d'*Arnolphe* : retiré ; actuellement Inspecteur des Employés aux Portes comptables, en 1780.

MONVEL (le sieur) fils débuta, le 28 Avril 1770, par le Rôle d'*Egiste*, dans *Mérope*, & par celui d'*Olinde* dans *Zénéide* ; actuellement au Théatre, en 1780, où il continue de se distinguer par ses grands talents, pour la perfection de ses Rôles ; & par ceux d'Auteur, pour les Pieces qu'il a mises à différents Théatres.

MORANCOUR (Mademoiselle) débuta, en 1712, par *Rodogune*, dans la Tragédie de ce titre ; reçue en 1713 ; elle se retira dans le mois d'Octobre 1715, avec une pension de cinq cents livres, qui fut augmentée du double en 1722.

MOTTE (Mademoiselle la) débuta, le premier Octobre 1722, dans *Rodogune*, par le Rôle de *Cléopâtre*, reçue le 21 Novembre de la même année ; elle quitta le tragique pour l'emploi des Rôles de caractere qu'elle rendoit parfaitement ; elle se retira en 1759, & mourut en Octobre 1769.

NAN

NANTEUIL fut Comédien de la Reine en 1664, & le fut depuis de l'Electeur d'Hanovre. Voyez *Nanteuil*, dans le *Dictionnaire des Auteurs*.

NES

NATTE débuta, le 4 Juin 1777, dans *Electre*, par le Rôle de *Palamede* : retiré.

NESLE (Mademoiselle de), fille de *Quinault* le pere, dont il est parlé en son lieu, & sœur aînée des Actrices de ce nom, débuta, le 4 Janvier 1708; reçue dans la même année; morte le 22 Décembre 1713, âgée de vingt-cinq ans; elle jouoit les premiers Rôles tragiques & tous les comiques.

NESLE (Mademoiselle de) débuta, le 7 Juillet 1761, dans *Cénie*, par le Rôle principal, & dans *Zénéide*, par celui d'*Olinde* : retirée.

NEVERS (la demoiselle Judith), née à Châlons-sur-Saône, séduite par un Comédien nommé *Casteza*, sous promesse de mariage; celui-ci s'étant retiré sans tenir sa parole, lorsqu'il la vit grosse; elle prit le parti, lorsqu'elle fut délivrée, de se rendre à Paris dans le mois de Février 1673, & de débuter dans la Troupe du Marais, sous le nom de *Guyot*; elle y fut reçue; *Guérin d'Etriché*, qui jouoit alors dans la Troupe, lui plut, elle entretint commerce avec lui; mais ce nouvel amant ayant épousé la veuve de *Moliere*, elle ne s'occupa plus que de son emploi; elle passa, avec une partie de ses camarades, sur le Théatre de Guénégaud, où elle fut conservée à la réunion des deux Troupes; elle fut congédiée en 1684, avec une pension & l'emploi du Contrôle de la recette, aux gages de trois livres par jour; elle exerça cet emploi jusqu'au 8 Juillet 1691, qu'étant tombée malade pour

NEV

s'être blessée dangereusement à la tête, son Chirurgien l'ayant avertie qu'elle n'en reviendroit pas, sa conscience lui reprochant qu'elle avoit abusé de la confiance des Comédiens, en s'appropriant une partie de l'argent qui lui avoit passé par les mains : elle fit un testament en leur faveur. Après sa mort le 30 Juillet 1691, ses héritiers plaiderent pour le faire casser, mais inutilement ; quoique les Comédiens ne fussent tenus à ne rien faire pour eux, la bienfaisance qui, dans toutes les occasions, leur a été naturelle, fit que dans le nombre de ceux qui les avoient attaqués en Justice, ils firent des gratifications honnêtes à ceux qu'ils apprirent en avoir besoin.

NEVEU débuta, le 22 Mai 1767, dans *le Chevalier à la mode*, par le Rôle principal : retiré.

NEUVILLE débuta, le 30 Décembre 1767, dans *Œdipe*, de *Voltaire*, & dans *Mérope*, par les Rôles principaux; pour le comique, dans *le François à Londres*, par celui du *Marquis*: pour la seconde fois le 21 Août 1769, dans *Mérope*, par le Rôle d'*Egiste* : retiré.

NOIR (le) & sa femme, Acteur & Actrice du Marais, en 1633, passerent, l'année suivante, à l'Hôtel de Bourgogne, avec ses camarades, savoir : *l'Epi*, *Jodelet*, *la France*, ou *Jaquemin* & *Jadot*.

NOVE (la), Auteur & Comédien, débuta, le 14 Mai 1742, dans *le Comte d'Essex*, par le Rôle principal; reçu le lendemain de

NOV

son début; il quitta le Théatre en 1757 : mort le 13 Novembre 1760. Quoique sa taille & sa figure fussent désavantageuses, jamais Acteur François ne rendit tous les différents Rôles qu'il a joués avec plus de naturel & d'intelligence : il s'attira, de plus, l'estime générale par ses mœurs. Voyez *Noue* (la), à la lettre N, dans les Auteurs.

NOVERRE (Madame), femme d'un fameux Compositeur de Balets, & actuellement, en 1780, l'un de ceux de l'Académie Royale de Musique, débuta, le Vendredi 7 Février 1754, par les Rôles de Soubrettes dans *le Tartuffe* & *les Folies amoureuses* : retirée.

OEU

ŒUILLETS (Mademoiselle des), Comédienne de l'Hôtel de Bourgogne : admirable pour les premiers Rôles tragiques ; sans être grande ni jolie, elle se mettoit avec tant de goût & d'art, qu'elle enchantoit tous les cavaliers qui la voyoient. Elle tomba malade dans le temps qu'elle s'y attendoit le moins, & mourut, après une longue maladie, le Samedi 25 Octobre 1670.

ORGEMONT (d') étoit Comédien de la Troupe du Marais, & camarade de *Mondory*. Il lui succéda pour l'emploi d'Orateur, en 1637.

P A R

PAILLARDELLE débuta, le 20 Février 1772, dans *le Tartuffe*, par le Rôle d'*Orgon*; & dans *la Pupille*, par celui du *Tuteur*: retiré.

PARC (du) dit *Gros-René*, débuta d'abord dans une société bourgeoise, surnommée l'illustre Théatre, en 1645; il suivit ensuite le célebre *Moliere* en Province, & joua depuis dans la Troupe de ce fameux Comique en 1658: il rendoit les Rôles de Valets dans la Farce, & il succéda à *Jodelet*. Il mourut vers l'année 1673, le Rôle de *Gros-René* qu'il remplissoit si bien, étoit une espece de *Gilles* ou de *Jean-Farine*, diseur de bon mots, dont le caractere étoit d'être toujours bouffon. On ignore le temps de sa mort, mais il ne vivoit plus en 1673.

PARC (la dame N. du) joua d'abord la Comédie dans les Provinces; *Moliere* la vit à Lyon; il la trouva à son gré de toutes les manieres; mais la fierté avec laquelle il en fut reçu, lui fit préférer Mademoiselle *de Brie*, qu'il engagea dans sa Troupe; cependant Madame *du Parc* consentit, avant son départ pour Paris, de passer dans la sienne, prévoyant qu'elle y réussiroit: en effet elle ne parut pas plutôt sur la scene, qu'on jugea de ses talents favorablement; encouragée par les applaudissements, ils ne tarderent pas à se développer; on la chargea bientôt des premiers Rôles, & elle y excella; elle joua celui d'*Ariane* dans la Tragédie de *Racine*, qui en fut si

PAU

content, qu'il la fit paffer à l'Hôtel de Bourgogne, où il lui fit jouer celui d'*Andromaque*, qu'elle rendit fupérieurement ; elle joignoit à tant d'avantages, celui de parfaitement danfer, & fa légéreté & fes graces, redoubloient les applaudiffements. Elle mourut le 11 Décembre 1668.

PAULIN (Louis) débuta, le 5 Août 1741, dans *Rhadamifte*, par le Rôle de *Phorofmane* ; il fut reçu le 20 Mai 1742. Il joua long-temps les Rôles d'Amoureux, de Rois, de Tyrans, de Raifonneurs & de Payfans ; il excelloit dans ces derniers ; il fe retira peu de temps après. Il mourut, des fuites d'une maladie douloureufes, le 19 Janvier 1770.

PÉRINE, Rôle de femme, toujours rendu en 1604, par un homme travefti, dont le vrai nom n'eft plus connu. On n'eft pas mieux inftruit fur le compte des Acteurs qui rendoient les Rôles d'*Alifon*, de *Nourrice*, & de Dame *Gigogne*, du *Docteur Boniface*, & de femblables Perfonnages confacrés à la farce. Ces Rôles de femmes furent fupprimés, comme il a été dit à la repréfentation de *la Galerie du Palais*, & dans les fuites ils furent toujours remplis par des femmes.

PIN (Jofeph du Landas, fieur du), parent d'un Lieutenant-Général de la Rochelle, après avoir diffipé tout le bien dont il avoit hérité de fon pere, ne pouvant fe foutenir qu'avec peine, d'une médiocre penfion que lui faifoit fon frere, il époufa une fille du Co-

PIN

médien *Montfleury*, & s'engagea avec fa femme dans une Troupe de Province, fous le nom de Dupin; après avoir joué à Rouen & dans d'autres Villes, ils vinrent à Paris, & entrerent dans la Troupe du Marais; en 1773, ils pafferent enfuite dans celle du Palais-Royal, & furent du nombre de ceux qui compoferent celle de la rue Mazarine; M. *du Pin* quitta le Théatre en 1680, avec une penfion de cinq cents livres. Sur la fin de fes jours, il hérita du bien de fon frere, décédé fans enfants. Il mourut lui-même le Mercredi 25 Juillet 1696. A l'égard de fa femme, la tradition n'en apprend rien.

PIN débuta, le 5 Décembre 1765, dans *l'Ecole des Femmes*, par le Rôle *d'Arnolphe*, & de *Philidor* dans *les trois Freres Rivaux*; reçu à l'effai: retiré; c'eft un bon Auteur, il fut regretté.

PITROT (Mademoifelle) débuta, le 19 Mars 1775, dans *Britannicus*, par le Rôle de *Junie*; & dans *la Pupille*, par le Rôle principal: retirée; actuellement employée à la Comédie Italienne, où elle a paru pour la premiere fois, avec fuccès, le 20 Juillet 1779, dans *les Jeux de l'Amour & du Hafard*, Comédie de *Marivaux*, par le Rôle que rendoit dans fa nouveauté Mademoifelle *Sylvia*, où elle eft toujours applaudie dans fon emploi des Amoureufes, à caufe du naturel & de fa fenfibilité avec lefquels elle rend tous fes Rôles.

POISSON (Raymond). Voyez à cette lettre, dans la Lifte alphabétique des Auteurs.

POISSON (Paul), fils de *Raymond Poiffon*

dont il vient d'être parlé, débuta en 1686, & remplaça son pere dans les Rôles de *Crispin*. Il quitta la premiere fois le Théatre, avec son fils *Philippe*, le 11 Décembre 1711 ; ils y remonterent l'un & l'autre, le 26 Octobre 1715 : le pere se retira tout-à-fait le premier Avril 1724; mais il joua cependant encore une fois, par ordre du Roi, le 23 Mars 1729, à la seconde représentation du *Bourgeois Gentilhomme*, à la Cour. Il mourut à Saint-Germain-en-Laye, le 29 Décembre 1735, âgé de soixante-dix-sept ans.

POISSON (Mademoiselle Marie - Auger Gaffand du Croissy), femme du Comédien précédent, & fille de *du Croissy*, avoit quitté le Théatre de l'ancienne Troupe de la rue Mazarine, en 1694; elle mourut le 14 Décembre 1756, à l'âge de quatre-vingt-dix-huit ans, à Saint-Germain-en-Laye, où elle s'étoit retirée. Elle jouissoit de la pension de mille livres depuis l'année 1694.

POISSON DE GRANDVILLE, fils de *Raymond*, & frere cadet de *Paul Poisson*, débuta, le 8 Février 1694, par le Rôle de *Valet*, dans la Comédie de *l'Esprit follet*, après laquelle il alla jouer la Comédie en Province.

POISSON (Philippe), fils aîné de *Paul Poisson*, Auteur & Comédien, né en Février 1682, joua cinq ou six ans dans le tragique, & sur-tout dans le comique. Il quitta le Théatre en même temps que son pere, en 1724, & mourut le 4 Août 1743, âgé de soixante-huit ans.

POI

Poisson (François Arnoult), fils de *Paul Poiffon*, Comédien du Roi, né au mois de Mars 1696, débuta, le 21 Mai 1722, dans *Amphitrion*, par le Rôle de *Sofie*; reçu le premier Mars 1725. Il avoit le talent précieux de donner de la vraifemblance aux Rôles les moins faits pour réuffir. De tous les Comiques qui font montés fur la Scene, il étoit le plus naturel. La naïveté de fon jeu étoit inimitable; il a furpaffé fon pere & fon grand-pere, tous bons Comédiens qu'ils étoient; il étoit d'une taille au-deffous de la médiocre, affez laid; mais fa phyfionomie étoit fi comique, qu'il étoit difficile de ne pas rire quand il paroiffoit fur la Scene. On ne peut diffimuler qu'il bredouilloit fouvent, ce qui ne manquoit jamais d'arriver, lorfqu'il s'étoit trop réjoui à table avec fes amis, ce qui lui arrivoit trop fouvent. Quelque bien qu'il foit remplacé, il y a des Rôles où il étoit fi original, que tous ceux qui alloient à la Comédie de fon temps, le regrettent encore, en ayant créés qui fembloient ne convenir qu'à lui feul. Il mourut le Samedi 24 Août 1753, âgé de cinquante-fept ans.

Poisson (Madame Magdeleine), fille de *Paul Poiffon*. Voyez *Gomez* (Madame), dans les Auteurs.

Poisson (Madame), femme du Comédien du Roi de ce nom, débuta, le 9 Novembre 1730, dans *Andromaque*, par le Rôle d'*Hermione*; reçue à l'effai, en Juillet 1731, quitta le Théâtre le 15 Décembre 1732, débuta, pour

PON

la seconde fois, le 3 Mai 1736, par le Rôle de *Chimene* dan *le Cid*; reçue le 10 Août de la même année, se retira tout-à-fait le 3 Juillet 1741, avec la pension de mille livres. Elle mourut le 10 Avril 1762.

PONTEUIL (Nicolas-Etienne le Franc, dit), fils d'un Notaire de Paris, débuta le 5 Septembre 1701, dans *Œdipe* de *Corneille*, par le Rôle principal. Son mérite ne commença à être connu qu'après la mort de *Sallé*. Il mourut à Dreux, le 15 Août, 1718, âgé de quarante-quatre ans. Voyez l'Anecdote relative à cet Acteur, dans *la Bibliotheque des Théatres*, par M. le Duc de la V.... page 227, troisieme article.

PONTEUIL (le sieur) débuta, pour la premiere fois le 7 Septembre 1771, dans le tragique, par le Rôle principal dans *Rhadamiste & Zénobie*; & par celui d'*Achille*, dans *Iphigénie en Aulide*; pour la seconde fois, le 19 Juin 1779, dans *Iphigénie en Tauride*, par *Oreste*: le Parterre enthousiaste exigea à grands cris que le nouvel Acteur parût; *Fleury* le lui présenta. Un moment après, il fut accueilli par des applaudissement si réitérés, qu'il fut reçu à quart de part le 21 Juillet 1779; retiré du Théatre en 1780.

PORTE (Mathurin le frere de la), & *Marie Vernier*, sa femme, étoient à la tête de la Troupe du Marais, en 1604; le mari jouoit parfaitement dans les Rôles de farce.

PRÉVILLE (Dubus le sieur) après avoir brillé quelques années en Province, & dans la derniere à Lyon, débuta, le Jeudi 20 Septembre

PRÉ

1753, dans *le Légataire univerfel*, par le Rôle de *Crifpin* : dès ce moment, le Public reconnut les talents fupérieurs qu'il applaudit de plus en plus tous les jours. A peine parut-il à la Cour, à Fontainebleau, au mois d'Octobre fuivant, dans *le Mercure galant*, où il a excellé dans cinq Rôles différents, que l'ordre fut donné de le recevoir le 20 du même mois ; actuellement au Théatre, en 1780, où il reçoit toujours les mêmes applaudiffements, dans les différents Rôles où il paroît.

PRÉVILLE (Mademoifelle Drouin), femme du Comédien du Roi, dont il vient d'être parlé, fœur de M. *Drouin*, retirée, débuta le 28 Décembre 1753, dans *Inès de Caftro*, par le Rôle principal ; & pour le comique les jours fuivants, dans *les Femmes Savantes*, par celui d'*Henriette* ; après un fecond début du 10 Mai 1756, dans *Polyeucte*, par le Rôle de *Stratonice*, & d'autres Rôles tragiques & comiques, où elle a toujours été applaudie ; elle a été reçue le premier Mars 1757, à quart de part ; actuellement au Théatre en 1780, où elle s'attire toujours les mêmes applaudiffements, par l'intelligence de fon jeu & la nobleffe de fa figure.

PROVOST, Comédien de Campagne, débuta le Mardi 9 Mars ; il déplut, & fut congédié.

PRÉZAC (du), âgé de dix-neuf ans, débuta, le 20 Mars 1756, dans *Zaïre*, par le Rôle de *Néreftan* : retiré. Voyez *Defprés*, c'eft le même Débutant.

QUI

PRIN débuta, le 5 Septembre 1733, dans *Tiridate*, par le Rôle principal; il parut pour la seconde fois, le 16 Septembre 1739, dans *Rhadamiste & Zénobie*, où il rendit le Rôle principal : retiré.

QUI

QUINAULT, pere des *Quinault-Dufresne* & des Demoiselles *Quinault*, dont il va être parlé, débuta, le Samedi 6 Mars 1695, dans *l'Avare*, par le Rôle *d'Harpagon*; reçu à l'essai pour un an, au bout duquel il fut renvoyé. Il mourut en 1777. Cet Acteur avoit la figure comique, de grands traits, des soucis épais & très-bruns; mais son jeu étoit bas & trop bouffon.

QUIVAULT l'aîné débuta, le 6 Mai 1712, reçu dans la même année; il quitta pour la premiere fois le Théatre, le 22 Mars 1733; il finit le 19 du même mois, dans *le Glorieux*, par le Rôle principal, & reparut le 2 Mars 1734, par le Rôle du *Complaisant*, qu'il joua trois fois; il se retira tout-à-fait au mois d'Avril suivant. C'étoit un excellent Acteur pour le tragique & sur-tout pour le comique. Il mourut en 1744, à Gien.

QUINAULT DE NESLE (Mademoiselle Françoise). Voyez *Nesle*.

QUINAULT-DUFRESNE (Abraham-Alexis), frere cadet des *Quinault*, débuta, le 8 Septembre 1713, dans *Electre*, par le Rôle *d'Oreste*; reçu dans la même année; il quitta le

QUI

Théatre avec fa femme, le 19 Mars 1741, après avoir joué *Achille* dans *Iphigénie*, quoiqu'il jouit d'une bonne fanté : il fut dans la fleur de fon âge, doyen de fes camarades. Voyez *Seine* (Mademoifelle de).

QUINAULT l'aînée (Mademoifelle Marie-Anne) débuta, le 9 Janvier 1715 ; reçue au mois d'Avril fuivant ; elle quitta le Théatre le premier Septembre 1722, avec la penfion de mille livres. Elle étoit fille de *Quinault* : retirée en 1717.

QUINAULT-DUFRESNE (Mademoifelle Jeanne-Françoife) la cadette, débuta, le 14 Juin 1718, fous le nom de Mademoifelle *Dufrefne*, dans la Tragédie de *Phedre*, par le Rôle principal ; reçue en Décembre de la même année ; elle quitta le Théatre en même temps que fon frere, le 19 Mars 1741, avec la penfion de mille livres. Elle finit par le Rôle de la Comteffe, dans les *Dehors trompeurs*, que l'on joua à la Cour, en 1740.

QUINAULT DE SEINE, (Mademoifelle Marie Dupré), femme de *Quinault-Dufrefne*, débuta d'abord à Fontainebleau, le 7 Novembre 1724 ; elle y fit tant de plaifir, que le Roi la gratifia d'un habit fort riche à la Romaine, de la valeur au moins de huit mille livres ; reçue le 17 du même mois ; elle parut à Paris, dans *Andromaque*, par le Rôle d'*Hermione*, le 5 Janvier 1725 ; elle quitta deux fois le Théatre : la premiere en Mai 1733 ; la feconde

R A I

conde en 1735, avec la penſion de mille livres. Elle jouoit les premiers Rôles dans les deux genres, & ſupérieurement le tragique.

R A I

RAIMOND, âgé de dix-huit ans, fils du Suiſſe de M. le Maréchal *de Noailles*, débuta, le 26 Août 1774, dans *Mélanide*; & *Heureuſement*, par le Rôle d'Amoureux, reçu à l'eſſai: eſt retiré. Il promettoit cependant beaucoup; il débuta en 1779, aux Italiens, où il eſt applaudi.

RAISIN (Jacques) l'aîné, débuta, en 1684, quitta le Théatre le 30 Octobre 1694, avec une penſion de mille livres, qu'il obtint par ordre de la Cour, le 20 Novembre 1695. Il mourut en 1698, d'une peuréſie. Il jouoit les ſeconds Rôles dans le tragique, & les Amoureux dans le comique; il étoit rempli de probité & d'eſprit. Voyez *Raiſin* (Jacques), dans les Auteurs, à ſa lettre.

RAISIN (J.-B.) cadet, frere du Comédien précédent, né à Troyes en Champagne, en 1656, fils d'un Organiſte de ce nom, dont il a été parlé ailleurs, débuta, avec ſa femme, à l'Hôtel de Bourgogne en 1680, où ils furent reçus, & où ils furent compris dans la réunion des deux Troupes à l'Hôtel de Guénégaud. Il jouoit parfaitement les Rôles à manteau, avec l'air reffrogné; & les Valets, avec la phyſionomie hardie & maligne; les Petits-Maî-

R A U

tres, du ton tendre & galant & quelquefois libertin; il étoit si excellent Comédien, que le Public l'avoit furnommé le grand *Moliere*; mais il aimoit le vin & les femmes. Il mourut le 5 Septembre 1693, âgé de trente-sept ans, pour avoir eu l'imprudence de se baigner après un grand souper, où il avoit mangé beaucoup de cerneaux. Cet admirable Comédien a été regretté long-temps.

RAISIN (Mademoiselle Fanchon Lonchamps), femme du Comédien précédent, débuta, comme son mari, en 1656, & succéda dans l'emploi de Mademoiselle *Champmêlé*. Elle fut obligée de quitter le Théatre en 1701, pour les raisons que tout le monde sait; elle étoit infiniment aimable, & remplie de talents & d'esprit. Elle mourut le 3 Septembre 1721, âgée de soixante ans.

RAUCOUR débuta, le 28 Juin 1755, dans *Mithridate*, par le Rôle principal; reçu à l'essai pendant un an : retiré; il reparut pour la seconde fois, par le même Rôle, le 4 Octobre 1762 : retiré.

RAUCOUR (Mademoiselle), fille du Débutant précédent, débuta le 23 Décembre 1772, dans *Didon*, par le Rôle principal; son début fut très-brillant reçue : en 1773 : retirée; rentrée le Lundi 28 Août 1779, après trois ans d'absence, par le Rôle de *Didon*.

RESNEAU (Jacques), Comédien de l'Hôtel de Bourgogne en 1608, est connu

ROM

par un procès qu'il gagna contre le Prince *des Sots*, le 19 Juillet de la même année.

REY (Mademoiselle), ci-devant Danseuse de l'Opéra, débuta, le premier Août 1757, fut applaudie & reçue pour seconde Danseuse des Ballets de la Comédie : retirée.

RIBOU, fils d'un Libraire de Paris, vis-à-vis de l'ancien Hôtel de la Comédie Françoise, débuta le 6 Novembre 1747, dans *Electre*, par le Rôle d'*Oreste*; reçu le 15 Janvier 1748 : retiré en 1750; mort à Bruxelles, en 1773.

ROMAINVILLE (de) débuta, le Dimanche 3 Octobre 1756, dans *le Glorieux*, par le Rôle de *Tuffier*, & par celui d'*Alustre* dans *le Misanthrope*; pour la seconde fois, le 2 Avril 1761, dans la Comédie de *Crispin Medecin*, par le Rôle principal; reçu à l'essai : retiré.

ROQUE (Regnault Petit-Jean sieur de la) remplaça, dans la Troupe du Marais, le Comédien *Floridor*, dans l'emploi d'Orateur en 1646, pendant vingt-sept ans : l'estime qu'il s'acquit par sa bonne conduite & par sa bravoure lorsque les portes de la Comédie furent deux fois forcées, lui acquirent l'estime générale, & des graces particulieres du Roi. L'interêt de son Corps, que ses camarades lui avoient confié, l'a toujours emporté sur le sien propre. Lorsqu'il passa avec sa Troupe, du Palais Royal, au Théatre de la rue Mazarine, il étoit fort âgé, ce qui l'obligea à se retirer à la clôture de 1676; & il mourut le dernier Juillet de la

ROS

même année. La Comédie continua à sa veuve la penfion de cinq cents livres qu'elle avoit accordée à son mari, à sa retraite.

ROSALIE (Mademoiselle) débuta, le 12 Mars 1759, dans *les Horaces*, par le Rôle de *Camille* : retirée. Elle reparut sur le Théatre, pour la seconde fois, le 19 Octobre 1761, dans *Electre*, par le Rôle principal : retirée.

ROSELIS (Barthelemy Courlin) débuta à Versailles, devant le Roi, le premier Mars 1688, dans *Mithridate*, par le Rôle principal; & ensuite à Paris le 30 du même mois de Mars, dans *Stilicon*, Tragédie de *Corneille*; il fut reçu, & remplaça *la Thuillerie*, pour les Rois & les Payfans. Il quitta le Théatre en 1701, & mourut en 1711, frappé de terreur de la mort subite de *Champmêlé*. Après sa retraite, il joua à Sceaux, sur le Théatre de Madame la Duchesse *du Maine*.

ROSELY (Rayfouche Monlet, dit) débuta, le 24 Octobre 1742, dans *Andronic*, par le Rôle principal; reçu le 17 Décembre de la même année, il prit querelle avec *Ribou* son camarade, qui le tua en 1750.

ROSELY (Voyez *Gramon*.)

ROSEMBERG débuta, le Lundi 9 Octobre 1756, dans *Mithridate*, par le Rôle principal, & par plusieurs autres dans le tragique & le comique : retiré en 1757.

ROSIDOR, Comédien de Province, enivré par les applaudissements continuels qu'on

ROS

prodiguoit à fes talents, inftruit que la place du célebre *Baron* étoit vacante à Paris, y vint fur le champ; il débuta, le Lundi 11 Novembre 1691, dans la Tragédie de *Tiridate*, par le Rôle principal; le Mardi 13, dans *Iphigénie*, par *Achille*; & le 16, par *Alcibiade*, dans la Piece de ce nom; mais quoiqu'il eût été fort applaudi, ayant beaucoup de protecteurs diftingués, & monté une cabale nombreufe, il parut fi inférieur à *Baron*, qu'il fut congédié, comme l'Acteur *du Rocher*, qui avoit eu la même prétention que lui.

ROSIERES (de), Comédien de Bruxelles, âgé de vingt-huit ans, débuta, le premier Mars 1777, dans *Cinna*, par le Rôle d'*Augufte*: retiré.

ROSIMONT (Claude la Rofe de) débuta dans la Troupe du Marais en 1670, paffa dans celle du Palais Royal, ou il remplaça *Moliere* après fa mort dans les Rôles du haut-comique à manteau: il excelloit dans les Valets. Il mourut fubitement en 1686: après s'être retiré, il compofa une *Vie des Saints*, fous le nom de *Dumefnil*.

ROSIMONT débuta, le 20 Mai 1754, pour la premiere fois, dans *Horace*, par le Rôle du viel *Horace*; dans *Inès de Caftro*, par le Rôle d'*Alphonfe*; pour la feconde, le 7 Septembre de la même année, dans *Britannicus*, par le Rôle principal: reçu à l'effai; pour la troifieme fois, le 9 Juin 1755, par celui d'*Agamemnon*: retiré.

ROI

ROUSSELET débuta, pour la seconde fois, le 22 Juin 1756, dans *Cinna*, par le Rôle d'*Auguste* : à la fin de la Piece il harangua le Parterre, auquel il apprit *qu'il travailloit depuis quinze ans à ramener le naturel au Théatre, & qu'il espéroit l'avoir trouvé* ; il ne persuada pas, puisqu'à la fin de son début il fut congédié.

ROI (Mademoiselle le) débuta, le 10 Septembre 1779, pour les Rôles de caractere dans les Comédies du *Distrait* & du *Procureur Arbitre* : retirée.

RUFIN (Etienne), dit *la Fontaine*, étoit l'associé de *Gauthier Garguille* en 1604, & de *Marie le Vernier de la Porte*, l'une des principales Actrices pour la farce, du siecle précédent.

SAG

SAGE (le). Voyez *Monménil*, c'est le même Acteur.

SAGE (le) débuta, le 27 Septembre 1754, par le Rôle de *Mithridate*, dans la Tragédie de ce nom ; il se retira à Metz, après son début, où il joua alors les Rôles de Rois & de Paysans, au gré du Public de cette Ville.

SAINT-GERVAIS (Mademoiselle) débuta, le 13 Octobre 1773, dans *Alzire*, par le Rôle principal ; reçu à l'essai : retirée à la clôture de 1777.

SANLAVILLE (Mademoiselle) débuta,

SAI

le 29 Mai 1764, pour les Rôles de caractere, dans *le Chevalier à la mode*, par celui de la *Baronne*; & dans *les trois Freres rivaux*, par Madame *Philidore* : retirée.

SAINVAL l'aînée (Mademoiselle), débuta le 5 Mai 1766, dans *Ariane* & dans *Alzire*, par les Rôles principaux; elle étoit encore au Théatre en 1779, où elle jouissoit de la plus brillante réputation. Elle fut exilée & rayée du tableau dans la même année; sa Lettre de cachet levée, elle se rendit à Bordeaux, & de là à Montpellier, aux Etats de Languedoc, où elle a fait, dit-on, les délices des Amateurs du Théatre : on se flatte toujours qu'elle sera rappellée dans peu. Voyez l'article des Demoiselles *Sainval*, dans le troisieme Tome, avant le Réglement pour les Comédiens François; page 110.

SAINVAL cadette (Mademoiselle), sœur de l'Actrice précédente, débuta le 27 Mai 1772, dans *Alzire*, par le Rôle principal; actuellement au Théatre, en 1780, où ses progrès continuels ne laissent aucun doute qu'elle ne soit, avant peu, supérieure en son genre.

SALLÉ (J.-B.-P. Nicolas), fils d'un Avocat de Troyes, en Champagne, fut d'abord Capucin, ensuite Acteur chantant dans les Opéra de Province; il s'acquit de la réputation dans ce genre à Rouen, en 1697, où il remplissoit les premiers Rôles de Basse-Taille; l'année suivante, ayant changé d'avis, il obtint un ordre

de début dans la Troupe du Roi de Pologne, où il joua le Rôle de *Manlius*, le 23 Août 1698, avec beaucoup de succès ; il fut engagé tout de suite à passer en Pologne ; il s'y rendit, mais ce séjour lui ayant déplu, il revint à Paris, où il débuta aux François au mois d'Août 1701, par le Rôle de *Phocas*; il le joua si supérieurement, qu'il fut d'abord reçu. Il rendoit parfaitement les Rois dans le tragique, & les Amoureux dans le comique. Il excelloit dans les Petits-Maîtres, & jouoit ceux de Gascons & d'Ivrognes avec la plus grande gaieté. Il mourut en Mars 1706, âgé de trente-quatre ans. Il avoit épousé en province une jolie Actrice chantante qui joua quelque temps à l'Opéra à Paris, & qui passa ensuite au Théatre François. La santé de son mari étoit si chere, que dans sa derniere maladie, le Parterre, à toutes les annonces, demandoit des nouvelles de ce cher Comédien.

SALLÉ (Mademoiselle Françoise Thoury), femme du Comédien dont il vient d'être parlé, quitta l'Opéra, en 1704, pour débuter aux François dans le mois de Mai de la même année; elle fut reçue en 1706 pour les Rôles de Confidentes qu'elle rendoit avec intelligence. Elle quitta le Théatre, le 30 Mars 1721, avec la pension de mille livres, & mourut à Saint-Germain-en-Laye, le 16 Octobre 1745.

SARRASIN (Pierre), né à Dijon, d'une très-bonne famille, débuta, le 3 Mars 1729,

SAR

dans l'*Œdipe* de *Corneille*, par le Rôle principal; jeçu le 31 Décembre de la même année. Il rouoit supérieurement dans le tragique & dans le haut comique. Il quitta le Théatre en 1759, & mourut le 15 Novembre 1762; sa pension fut donnée à *Armand*, dans la même année.

SAULT (du) débuta, le 23 Avril 1774, dans *Mahomet*, par le Rôle d'*Omar*: retiré.

SEGUIN débuta, le 9 Septembre 1773, dans *Iphigénie en Tauride*, par le Rôle de l'Esclave : reçu à l'essai & à la pension : retiré; mort en 1778.

SEINE (Mademoiselle de). Voyez *Quinault de Seine*.

SENNEPAR (de) débuta, le 24 Juin 1763, dans *le Glorieux*, par le Rôle de *Lisimon*, & par celui de *Philidor* dans *les trois Freres Rivaux*: retiré.

SERRE (Jean de la), l'un des premiers Comédiens François qui ait paru sur le Théatre. Tout ce qu'on en sait, c'est qu'il excelloit dans la farce, selon le témoignage qu'en rend *Marot* dans l'Epitaphe qu'il composa à la mort de ce Comédien.

SEVIGNY (François de la Traverse) débuta, le 31 Mars 1688, dans *Andromaque*, par le Rôle d'*Oreste*, à la Cour, le 24 Mars 1688, par ordre de Madame *la Dauphine*, pour remplir les seconds Rôles de Roi dans le tragique; & ce qu'on appelle les Rôles rompus dans le comique, jusqu'en 1695, que, persécuté par ses

SEV

créanciers en grand nombre, il difparut pour aller jouer la Comédie en Province, après avoir écrit à fes Camarades l'Epître fuivante, qui eft trop finguliere pour ne pas la placer ici :

A Meſſieurs de l'illuſtre Compagnie des Comediens du Roi.

>Dignes fujets Cothurniens,
>Dont le mérite & la prudence
>Captive les Parifiens,
>Met les fiflets en décadence ;
>
>Vous que l'on chérit en ces lieux,
>Vous qui des vers aimez l'ufage,
>C'eſt pour vous faire mes adieux
>Que je me fers de ce langage.
>
>Je me fuis impofé la loi
>Que je vous annonce avec peine ;
>Si la Cour demande pourquoi ?
>Au moins fauvez-moi de fa haine.
>
>Je n'ignore pas mon devoir ;
>Mais le chagrin qui m'environne
>N'a point voulu fe faire voir
>Au fucceffeur de la Couronne (1).
>
>Qui voudra favoir les raifons
>Qui me forcent à la retraite,
>L'horreur des Sergens, des prifons,
>Lui pourra fervir d'interprete.

(*) M. *le Dauphin*, qui le protégeoit.

Ce font ces objets que je fuis ;
Je crains leur affreuſe cohorte ;
Et vers les endroits où je fuis,
J'en crois trouver à chaque porte.

De mes ardents perſécuteurs
Je vais ſatisfaire l'envie ;
Ils ſont, plus que moi, les auteurs
De la diſgrace de ma vie.

Ils m'ont vendu ſi chérement
Juſques à leur garde boutique
Qu'ils méritent pour châtiment
Les plus grands traits d'une critique.

Un jour cela pourra venir.
Si de mes maux ils ſont la cauſe,
Ils ſont mauvais de m'en punir ;
Ils feront bons pour autre choſe.

Du peu qui me revient chez vous,
Il faut que chacun ſe contente,
Il ſuffira, je crois, pour tous,
Et doit ſurpaſſer leur attente.

Qu'ils me laiſſent donc le repos,
C'eſt pour les payer que je cede ;
Peut-être il n'eſt pas à propos,
Mais je n'y vois que ce remede.

Entre les mains de Monſeigneur,
Je remets toute ma fortune ;
Je m'étends peu ſur mon malheur,
La plainte en ſeroit importune.

SOU

Mais si vous prenez quelque soin (1)
De ceux pour qui je m'intéresse,
En considérant leur besoin,
Vous ne ferez pas sans tendresse.

Je serai toute ma vie, Messieurs,

 Votre SEVIGNY (2).

SIMIANE (Mademoiselle de), Actrice de Berlin, débuta, le 29 Avril 1756, dans la Comédie de *Démocrite*, par le Rôle de *Cléanthis*; & par celui de *Lisette*, dans les *Folies amoureuses* : retirée.

SOSELIERE (de la) débuta, le 30 Août 1772, pour les Rôles de caractere, dans *la Métromanie* & *le Grondeur*, & par ceux de *Francaleu* & de.... : retiré.

SOULÉ (Mademoiselle) débuta, le 30 Avril 1750, dans *le Philosophe marié*, par le Rôle de *Mélite*; elle se retira pour aller jouer la Comédie à Berlin, dans la Troupe du Roi de Prusse.

SUIN (Madame), femme du Comédien Italien du Roi de ce nom, débuta, le 23 Mars 1775, dans *le Tartuffe*, par le Rôle d'*Elmire*, & dans *la Gageure*, par celui de Madame *de Célorinville*; actuellement au Théatre, en 1780,

(1) C'est de sa femme qui étoit Ouvreuse de Loges.
(2) Après quelques années, *Sevigny* revint débuter à Paris, le 10 Juin 1710, dans *Mithridate*, par le Rôle principal. N'ayant pas réussi, il s'en retourna en Province, & il fit bien. Sa femme ne fut pas plus heureuse que lui. Elle fut congédiée le 16 Novembre 1696, à cause de son accent suisse qui étoit insupportable.

SOR

où elle remplit tous ſes Rôles avec intelligence. Avant ſon début, elle jouoit la Comédie ſur le Théatre de Verſailles.

SORVILLE (de) débuta, le 18 Mai 1758, dans *Amphitrion*, par le Rôle de *Sofie*, & par celui de *Jodelet*, dans *les Précieuſes ridicules* : retiré.

TAB

TABARIN, Farceur aſſocié à un Charlatan nommé *Mondor*, en 1494, qui, pour vendre ſon baume & d'autres remedes ſur un Théatre appuyé ſur des treteaux dans la Place Dauphine, jouoit de petites Comédies bouffonnes qui attiroient un grand monde, & les lui faiſoient vendre. Les plaiſanteries de *Tabarin* ont été imprimées pluſieurs fois à Paris & à Lyon, quoiqu'elles ſoient remplies d'obſcénités & de groſſiéretés.

TACONET, Acteur, Farceur de la Foire, & Auteur d'un ſi grand nombre de Pieces, dont aucune n'a été miſe au Théatre François à Paris, qu'il doit être placé ici.

TANNEVOT (Alexandre), premier Commis de M. *de Boulogne*, né à Verſailles, Auteur de pluſieurs Poéſies eſtimées, fit imprimer, en 1739, les Tragédies de *Sithos*, d'*Adam & Eve*, qui ont été applaudies en Société. Il a auſſi travaillé pour l'Opéra.

TEISSIER (Madame) débuta, le 28 Avril 1768, pour les Rôles de caractere dans *l'Enfant Prodigue* & dans *l'Impromptu de campagne* : retirée.

THO

TEISSIER débuta, le 29 Janvier 1762, dans *le Joueur*, par le Rôle d'*Hector* : retiré.

THENARD (Mademoiselle) débuta, le premier Octobre 1777, dans *l'Orphelin de la Chine*, par le Rôle d'*Idamé* ; & dans *Zaïre*, par le Rôle principal : retirée. Voyez le *Journal de Paris*, année 1777, N°. 301, page 3, *Lettre au Rédacteur du Journal des Théatres*.

THORILLIERE (Pierre Lenoir de la), homme de condition, avoit été Capitaine de Cavalerie dans sa jeunesse : après la mort de *Moliere*, il entra dans la Troupe de l'Hôtel de Bourgogne, où il joua jusqu'en 1679. Il remplissoit parfaitement les Rôles de Rois & de Paysans. Il étoit le pere de *la Thorilliere*, si célebre pour le comique, & l'aïeul du dernier de ce nom, dont il sera question dans les articles suivants : celui qui fait l'objet de celui-ci mourut en 1679.

THORILLIERE (Lenoir de la), fils du Comédien précédent, débuta en 1684. Il avoit d'abord joué dans le tragique les Rôles d'*Oreste* & de *Bajazet*, & les Amoureux comiques ; mais après la mort de *Jean-Baptiste Raisin*, arrivée en 1693, il se livra à ceux de Valets, & y excella. Il finit par *le Muet*, le 7 Août 1731. Il mourut le 18 Septembre de la même année, âgé de soixante-quinze ans. Il étoit le Doyen des Comédiens du Roi, & avoit épousé la Demoiselle *Biancolelli*, fille de *Dominique*, célebre Actrice, sous le nom de *Colombine*.

THORILLIERE (Lenoir de la), fils du

THU

Comédien dont il vient d'être parlé, fut reçu le 9 Avril 1722, fans avoir débuté: il ne parut au Théatre, pour la premiere fois, que le 29 Juin 1722, par le Rôle de *Xipharès* dans *Mithridate*. Il joua depuis les Rôles à manteau, les Peres, les Financiers. Il quitta le Théatre en 1759 & mourut en 1769.

THUILLERIE (Jean-François Juvenon de la), fils de *la Fleur*, Auteur & Comédien de la Troupe de l'Hôtel de Bourgogne, en 1674, d'où il paffa dans celle de Guénégaud, en 1680; c'étoit un grand homme & très-bien fait. Il joignoit au talent de la déclamation celui de faire des Pieces de Théatre. Il aimoit fi extraordinairement les femmes, qu'il donna dans cette ardente paffion avec fi peu de ménagement, qu'il mourut d'une fievre chaude le 13 Février 1688, à l'âge de trente-cinq ans. L'on a toujours préfumé qu'il étoit le prête-nom de l'Abbé *Abeille*; ce qui donna lieu à cette Epitaphe:

> Ici gît qui fe nommoit *Jean*;
> Il croyoit avoir fait *Hercule* & *Soliman*.

Voyez *Thuillerie*, dans le *Dictionnaire des Auteurs*.

THUILLERIE (Louife-Catherine Poiffon de la), fille de *Raymond Poiffon*, étoit Comédienne de l'Hôtel de Bourgogne, en 1680. Un Gentilhomme de la maifon de *Coulin*, qui

avoit une affaire d'honneur, se flattant que le crédit de cette Actrice le tireroit d'embarras, l'épousa. Il ne l'avoit pas espéré vainement. Elle mourut en 1706, sans postérité. Voilà tout ce qu'on sait de cette Comédienne.

TILLEUL débuta, le 20 Juin 1764, dans les Comédies du *Glorieux* & du *Deuil*, par les Rôles de *Lisimon* & de *Nicodeme* : retiré.

TONNELIER (le) débuta, le 7 Septembre 1775, dans *Alzire*, par le Rôle de *Zamore* : retiré.

TOUR (la) débuta, le 24 Janvier 1771, dans *Warwick* & dans *Mahomet*, par les Rôles principaux : retiré.

TRAVERSE (Mademoiselle Baron de la), petite-fille du célebre *Baron*, & sœur de Mademoiselle *Desbrosses*, débuta, le 10 Octobre 1730, dans la Tragédie de *Phedre*, par le Rôle principal ; reçue le 26 Février 1731 : retirée en Juillet 1733 ; morte.

TURLUPIN, ou *Belleville*, Rôle de farce, rendu sous le masque par *Henri-le-Grand*, dit *Belleville*. Ce jeune homme joua la Comédie aussi-tôt qu'il parla. Il débuta en 1583, & occupa la Scene pendant cinquante-cinq ans. Il mourut en 1634. Il étoit aussi bon Comédien que Farceur. Il laissa si peu de biens à ses enfants, qu'ils furent forcés, pour vivre, à faire la profession de leur pere. Sa veuve épousa en secondes nôces *Dorgemont*, un des bons Comédiens de la Troupe du Marais.

VADÉ

VAL

VADÉ (Mademoiselle), fille de *Jean-Joseph Vadé*, Poëte très-connu, qui, sans avoir fait aucune étude, est Auteur de très-jolis Ouvrages, sur-tout dans le genre poissard, débuta, le 9 Mars 1776, dans *Iphigénie en Aulide*, par le Rôle principal ; reçue à l'essai pendant un an ; retirée à la clôture de 1777 : regrettée à cause du naturel de son jeu ; morte d'une fluction de poitrine, le Mardi 18 Janvier 1780.

VALERAN (le Comte de), Acteur de l'Hôtel de Bourgogne, d'où il passa dans la Troupe du Marais, en 1608. Il joua pendant long temps les premiers Rôles avec *Marie Verier de la Porte*, très-bonne Actrice, & l'une des plus anciennes qui ait paru sur la Scene.

VAL-ROI débuta, le 5 Octobre 1775, dans *Mérope*, par le Rôle d'*Egiste*, & dans *la jeune Indienne*, par celui de *Belion* : retiré ; actuellement à la Comédie Italienne dans l'emploi des Valets dans les Pieces Françoises, en 1780, où il est vu du Public avec plaisir.

VALLÉE (Demoiselle Marie) : congédiée en 1672. Elle étoit dans la Troupe du Marais.

VALLIOT (Mademoiselle), mere de Mademoiselle *Champvallon*, Actrice dont il a été parlé à sa lettre, joua la Comédie à l'Hôtel de Bourgogne, en 1603, jusqu'à sa mort en 1672.

VALLORI (Madame), femme de *Floridor*, étoit Comédienne de l'Hôtel de Bourgogne ;

VAL

elle eut de fon mari deux filles, dont l'aînée épousa le fils de *Montfleury*, & la cadette, M. *Bigodet*, qui fut depuis *Fermier-Général*. Elle eut auffi un fils qui fut Prêtre de la Paroiffe de Saint Sauveur.

VALVILLE débuta, le 17 Juin 1776, dans *le Pere de Famille*, par le Rôle du *Commandeur*, & dans *les trois Freres rivaux*, par celui de *Philidor* : retiré.

VARLET (Achille). Voyez *Verneuil*.

VANHOVE débuta, le Mercredi 2 Juillet 1777, dans *Cinna*, par le Rôle d'*Augufte*; le lendemain, pour le comique, dans *la Métromanie*, par le Rôle de *Balivau*; reçu d'abord à l'effai & à la penfion : admis dans la Compagnie en 1779, pour doubler le fieur *Brizard*; actuellement au Théatre en 1780, où il acquiert tous les jours de noûveaux talents. Mademoifelle fa fille, âgée de cinq ans, joue actuellement les Rôles d'Enfant avec une intelligence qui annonce des talents dans la fuite.

VELLENE débuta, le 4 Septembre 1765, dans *Mélanide*, par le Rôle de *Darviane*, & par celui d'*Olinde* dans *Zénéide*; reçu d'abord à l'effai & à la penfion. Il fut reçu quelques jours avant fa mort, en 1769.

VERNEUIL (Achille Varlet, dit), frere de *la Grange-Varlet*, Comédien, tous deux nés à Amiens, fils d'un Procureur de cette Ville, lequel à fa mort les laiffa fous la tutelle d'un ami prétendu, qui recourut aux plus ridicules chicanes, pour ne pas leur rendre compte de

VER

leur bien. Il les tourmenta même au point qu'ils quitterent prife, pafferent en Province, & fe firent Comédiens. L'aîné débuta & s'engagea fous le nom de *Verneuil*, & le cadet, fous celui de *la Grange*. *Verneuil*, après avoir couru la Province, fe rendit à Paris, où, après fon début dans la Troupe du Marais, il y fut reçu, en 1673; il paffa depuis, avec fa Troupe, dans celle de Guénégaud, & fut confervé à la réunion de 1680. Quatre ans après, il fut congédié avec la penfion de mille livres, en 1684. Il mourut en 1707 dans fa patrie, où il s'étoit enfin fait rendre compte de fon bien. Voyez ce qui a rapport à fon frere, à l'article ayant pour titre *Grange* (la).

VERNIER (Mlle. Marie), étoit la plus ancienne Actrice du Marais, en 1600. Elle étoit femme de *Mathurin le Fevre*, qui prit le nom de *la Porte*, lorfqu'il débuta fur ce Théatre; il fut depuis Chef de cette Troupe.

VERTEUIL (Madame) débuta, le 19 Octobre 1771, dans *Rodogune*, par le Rôle principal, & dans *la Surprife de l'Amour*, par celui de *la Marquife*: retirée; elle reparut pour la feconde fois, le 19 Avril 1778, dans les *Ménechmes*; & dans *l'Impromptu de Campagne*, par les Rôles d'Amoureufes: actuellement aux Italiens.

VERTEUIL débuta, le 18 Juillet 1776, dans *l'Avare*, par le Rôle d'*Harpagon*, & dans *l'Efprit de contradiction*, par celui de *Lucas*: retiré.

VESTRIS (Madame) débuta, le 19 Dé-

VIL

cembre 1768, dans *Tancrede*, par le Rôle d'*Amé-naïde :* reçue en 1769 ; actuellement au Théatre en 1780, où elle fait des progrès qui la placent au rang des bonnes Actrices du tragique. Elle n'a pas été moins bonne dans les Rôles d'Amoureuſes dans le comique ; & le Public a regretté qu'elle ait abandonné un genre où elle avoit ſi bien réuſſi.

VILLETTE débuta, le 19 Novembre 1766, dans *Alzire*, par le Rôle de *Zamore*. Il ne parut que cette ſeule fois ſur la Scene. Voyez *Dautribe*.

VILLIERS, Auteur & Comédien, débuta en Avril 1769. Il excelloit dans les Rôles de Petits-Maîtres. Il mourut le 14 Juillet 1712. Voyez les Auteurs.

VILLIERS (N. la Demoiſelle, femme de Jean de), excellente Actrice de l'Hôtel de Bourgogne dans le tragique, mourut en 1670. Voyez la lettre en vers de *Robinet*, du 6 Décembre 1670.

VILLIERS, fils du Comédien de ce nom, & neveu de *Raiſin*, débuta, le Samedi 21 Novembre 1693, dans *la Coquette* de *Baron*, par le Rôle de *Paſquin* : il ne plut pas. Il obtint, par le crédit de Mademoiſelle *Raiſin*, ſa tante, auprès de Monſeigneur *le Dauphin*, un quart de part vacant par la retraite de Mademoiſelle *Guérin*, juſqu'à l'année ſuivante, où il ſe retira. Cet Acteur graſſeyoit & n'avoit aucun talent.

VILLIERS RAISIN (Mademoiſelle), ſœur des ſieurs *Raiſin*, fut d'abord Directrice

VIL

à Rouen d'une Troupe d'Enfants qui jouerent si parfaitement dans le tragique & dans le comique, que le Roi trouva bon qu'elle prît le nom de Comédiens de Mgr. *le Dauphin*. Quelques années après, elle vint à Paris pour s'y établir; mais à peine eut-elle ouvert son Théatre, que ceux du Roi en porterent leur plainte à Sa Majesté, & que l'ordre fut signifié de le fermer. Mademoiselle *de Villiers*, protégée par Mgr. *le Dauphin*, obtint un ordre le 29 Octobre 1691, qui ordonnoit à la Troupe du Roi d'entrer en partage des parts du jour qu'elle représenteroit; elle débuta le même mois dans *Britannicus*; elle ne réussit pas, quitta le Théatre en 1696, & mourut au commencement de l'année 1703.

VILLIERS débuta, le 29 Novembre 1764, dans *Mérope*, par le Rôle de *Poliphonte* : retiré.

Vos (de) débuta, le 11 Mai 1746, dans *les Vendanges de Suresne*, par le Rôle de *Bastien*; reçu le 26 Novembre de la même année pour danser & remplir dans le besoin les petits Rôles : retiré en Décembre 1747.

VRIOT, Comédien du Margrave de Bareth, débuta, le 12 Mai 1757, par le Rôle de *Lusignan*, dans *Zaïre*; & par celui de *Philippe Ombert*, dans *Nanine*. Son congé expirant à ce dernier début, il partit le lendemain pour s'en retourner en Allemagne.

URLIS (la Demoiselle), Comédienne du Marais, épousa le Comédien *Brecourt*, & le suivit à l'Hôtel de Bourgogne; elle jouoit dans

URF

le tragique les Rôles de Confidentes ; & dans le comique, les Rôles d'Amoureuſes. Elle quitta le Théatre en 1680, avec une penſion. Elle mourut le 2 Avril 1713.

URFÉ (Mademoiſelle d'), parente du ſieur *Dorival*, Comédien du Roi, actuellement au Théatre en 1780, débuta, le Mercredi 5 Janvier de la même année, dans la Tragédie d'*Alzire*, par le Rôle principal ; elle fut très-applaudie. Voyez le *Journal de Paris*, année 1780, N°. 6, page 25.

Fin du Dictionnaire des Acteurs & des Actrices.

TABLE ALPHABÉTIQUE
DES
AUTEURS DRAMATIQUES
DU THEATRE FRANCOIS,

Depuis son origine jusqu'en 1780.

Nota. Les noms suivis d'une (M.) signifient que l'Auteur est vivant.

A

AB,	1608.	Amboise,	1581.
Abancourt,	1773.	Amboise (Fr.),	1584.
Abeille,	1708.	Amernet (d'),	1508.
Abeille (l'Abbé),	1648.	Ancheres (d'),	1608.
Abeille, neveu,	1711.	Andebez,	1511.
Abradan,	1602.	Ancau (Barth.),	1741.
Abundance,	1540.	André,	1644.
Affichard (l'),	1735.	André (Charles),	1722.
Aigueberre (d'),	1729.	Araignon,	1766.
Alain,	1680.	Ardenne,	1584.
Alais,	1618.	Armand & Gasparini,	1749.
Alleau,	1718.		
Alegre,	1686.	Arnaud Baculart (M. d'),	1740.
Alletz,	1751.		
Alliot (M.),	1751.	Arnaud, Provençal,	1642.
Amblainville,	1621.		

H h iv

Artaud, 1773.
Arthus, 1749.
Affezan, 1604.
Affoucy, 1604.
Aubert (M. l'Ab.) 1765.
Aubignac (l'Ab.), 1676.
Aubigné (d'), 1581.
Aubry, 1680.
Audierne, 1739.
Avesnes (d'), 1770.
Avice (d'), 1730.
Auffray, 1614.
Augé, 1717.
Auger, 1648.
Aunillon (l'Ab.), 1728.
Avoft (d'), 1584.
Avre (d'), 1668.
Autreau, 1659.
Auvigny (d'), 1730.
Auvray (d'), 1590.

B.

Bachelier (M.), 1756.
Bacon (M.), 1756.
Badon. 1756.
Baif (Lazare), 1530.
Baif (Jean), 1572.
Balmont (Madame de Saint-), 1650.
Balze, 1612.
Banchereau, 1712.
Baragné, 1747.
Baran, 1574.
Barbier (M^{lle}), 1702.
Barbier (M.), 1749.
Bardinet (M.), 1776.
Bardon, 1596.
Barret (M.), 1751.
Barnet, 1581.
Baro, 1660.
Baron (Michel), 1653.
Baron (Michel), 1685.
Baron le célebre, 1693.
Barquebois, Jacques Roblée, 1643.
Barre (la), 1634.
Barnet, 1751.
Barthe (M.), 1764.
Bas (des Ifles le), 1700.
Bafire, 1621.
Baffecour, 1594.
Baftide (M.), 1761.
Baftide (M. J.), 1750.
Baudeau, 1738.
Baumanoir, 1746.
Baume du Doffat, 1757.
Baurieu, 1769.
Bauffais (le Chevalier de), 1633.
Bauffol, 1756.
Bauter, 1603.
Bauvin, 1773.
Beau (le), 1582.
Beaubreuil, 1582.
Beauchamps, 1735.
Beauharnais (Madame de), 1713.

Beaulieu,	1639.	Bevil,	1589.
Beaumarchais M.	1767.	Beys,	1634.
Beauregard,	1634.	Bez,	1563.
Bedenc Vital,	1610.	Beze,	1552.
Bedouin,	1633.	Bibiena,	1762.
Bédoyere,	1764.	Bidard,	1675.
Behourt,	1598.	Bielfildt,	1753.
Belcour,	1761.	Biennouri,	1767.
Beys,	1636.	Bienvenu,	1662.
Belleforest,	1571.	Bigre,	1650.
Bellaud,	1574.	Billard,	1607.
Belleau,	1522.	Billard (M.).	
Bellay,	1560.	Binet,	1567.
Beliard,	1592.	Bisson,	1703.
Beliard,	1678.	Blaisebois,	1686.
Beliard (M.),	1768.	Blanbeaussaut,	1605.
Belin,	1705.	Blanc,	1707.
Belisle,	1682.	Blanc (M. le),	1763.
Bellone,	1621.	Blin (M. de Sain-	
Belloy,	1727.	More,	1773.
Benefin,	1634.	Blondel,	1583.
Benoit,	1686.	Boandeau,	1738.
Benoit (Mad.),	1768.	Boindin,	1676.
Benserade,	1612.	Bois,	1559.
Berainville (M.),	1757.	Bois,	1714.
Bergerat.	1635.	Bois,	1745.
Bernard,(Mad.),	1685.	Boisfranc,	1696.
Bernier,	1612.	Boisrobert,	1592.
Bernouilly,	1762.	Boissy,	1694.
Beroalde,	1558.	Boissy Laus M.de,	1758.
Berquin (M.),	1774.	Boissin - Gaillar-	
Bertaud.	1654.	don,	1618.
Bertrand,	1611.	Boistel (M.),	1741.
Berruyer,	1559.	Boivin,	1726.

Boisard,	1726.	Boutellier (M.),	1776.
Bompart,	1667.	Boutigny,	1688.
Bonfond,	1595.	Bouvot,	1744.
Bonnel, (M.),	1761.	Bouvot,	1649.
Bonnet,	1745.	Boyer,	1618.
Bonvalet,	1741.	Boys,	1559.
Bordelon,	1653.	Boze,	1764.
Borée,	1627.	Brach,	1584.
Borquet,	1627.	Brecourt,	1687.
Bosquier,	1570.	Bret (M.),	1744.
Bossuet.	1670.	Bretog,	1581.
Boucher,	1662.	Breton,	1587.
Boucher,	1761.	Bridard,	1648.
Bouchet,	1590.	Brie,	1695.
Bouchetet,	1559.	Brinon,	1613.
Boucicault,	1730.	Brisset,	1589.
Bougoin,	1514.	Brives,	1660.
Boulanger,	1670.	Brosse,	1644.
Boulanger,	1724.	Brousse,	1612.
Bounin,	1561.	Bruere,	1716.
Bourée,	1584.	Brueys,	1640.
Bourette (Mad.),	1779.	Brueys,	1628.
Bourgeois,	1545.	Bruix (M.),	1776.
Bourlé,	1584.	Brumoy,	1688.
Bourgneuf,	1746.	Brun,	1680.
Bourgneuf,	1742.	Brunet (M.),	1758.
Bourron,	1620.	Bruscambille.	
Boursac,	1638.	Bruté.	
Boursault,	1658.	Brutel (M),	1768.
Bouscal,	1634.	Bruffier,	1661.
Boussu,	1713.	Bursay (M),	1765.
Boussy,	1552.	Bursay,	1761.
Bouffroux (M.),	1770.	Bussy,	1681.

C.

Cadet,	1651.
Cahuzac (de),	1736.
Cailhava (M. de),	1765.
Cailleau (M.).	1760.
Caillet,	1700.
Cailly (M.),	1760.
Calprenede (la),	1687.
Campistron,	1636.
Carcavi,	1720.
Cardin,	1657.
Carmontel (M.).	
Case,	1639.
Caures,	1584.
Caux,	1682.
Cerceau (du),	1690.
Cerisiers,	1669.
Cerou (M.),	1758.
Chabanon (M.),	1779.
Chabrol,	1633.
Chaligny des Plaines,	1722.
Champfort (M.),	1764.
Champmêlé,	1701.
Champrevert M.	1768.
Champrepus,	1600.
Chantelouve,	1574.
Chapelle,	1723.
Chapelle (mere),	1663.
Chapoton,	1638.
Chappuis,	1580.
Chappuzeau,	1669.
Charenton,	1662.
Charnais (la),	1632.
Charpentier,	1620.
Charville,	1729.
Chassonville (M.)	1747.
Chateaubrun,	1714.
Chateauneuf,	1663.
Chateauvieux,	1580.
Chaumer,	1638.
Chaumont (Mad.)	1771.
Chauffée,	1736.
Chauveau,	1767.
Chazette,	1728.
Cheffault,	1670.
Cherier,	1664.
Chesnaye,	1548.
Chevalet,	1630.
Chevalier,	1673.
Chevalier,	1674.
Chevillard,	1694.
Chevreau,	1637.
Chevreau Urbain,	1613.
Chiliac,	1540.
Chilliac,	1670.
Chimenes (M. le Marquis de),	1780.
Chopin (M.),	1735.
Choquet,	1551.
Chrétien Florent,	1540.
Chrétien,	1608.
Cinq Auteurs,	1638.
Cirano de Bergerac,	1620.
Cizeron de Rival,	1743.
Clairfontaine (M.)	1752.

Clairon (M. du),	1780.	sebois,	1680.
Claudet,	1763.	Cofnard (M^{lle}.),	1750.
Clavel,	1752.	Coſtard (M.),	1770.
Claveret,	1737.	Coſte,	1632.
Clément,	1751.	Coſte (M.),	1663.
Clément Médée		Cotin,	1662.
(M.),	1779.	Cottignon,	1636.
Clerc,	1622.	Cour (la),	1620.
Cleriere,	1631.	Courgenay,	1609.
Cleves,	1584.	Courtial,	1609.
Clopinel,	1544.	Courtin,	1584.
Cocq,	1580.	Couſin,	1505.
Coignac,	1550.	Coypel,	1595.
Coignée,	1620.	Crébillon pere,	1674.
Coipeau,	1702.	Creſſin,	1584.
Colardeau,	1755.	Croiſſy,	1730.
Collé (M.),	1763.	Croquet,	1736.
Collet (M.),	1758.	Croix (Ant. la),	1561.
Collet (M.),	1772.	Croix (Pierre la),	1664.
Colletet,	1596.	Croix (J.-B. la),	1728.
Colletet,	1665.	Croix (la) Avoc.	1629.
Colombe,	1651.	Croix (la),	1608.
Colonia,	1699.	Croſnier,	1683.
Collot (M.),	1772.	Croſilles,	1619.
Comte,	1652.	Curet,	1510.
Contant d'Orville		Cubieres (M. de),	1776.
(M.),	1770.	Cyrano de Bergerac,	
Coras,	1675.		1651.
Cordier (M.),	1762.	D	
Coriot,	1738.		
Cormeil,	1632.	Danbundance,	1544.
Corneille P.	1606.	Dacier,	1651.
Corneille Th.	1625.	Daigaliers,	1596.
Corneille de Blai-		Dalencon,	1717.

DES AUTEURS.

Dalibray,	1734.	Des Isles le Bas,	1663.
Dallainval,	1726.	Desmahis,	1722.
Damboise,	1580.	Desmares,	1613.
Dampierre (M.),	1763.	Desmarest,	1596.
Danchet,	1671.	Desmazures,	1566.
Dancourt,	1661.	Desormes,	1748.
Dancourt (Acteur)	1761.	Despanay,	1608.
		Desperiers,	1537.
Dardenne,	1684.	Desportes,	1721.
Daronieres,	1608.	Derequeleyne,	1659.
Darnaud (M.),	1740.	Desroches,	1642.
Daubigné,	1581.	Des Roches M^{lle},	1571.
Davesne,	1742.	Detorches,	1630.
Davost,	1584.	Destouches,	1680.
Daures,	1688.	Devaux (M.),	1752.
Dauvilliers,	1718.	Devin,	1570.
Daucourt,	1744.	Diderot (M.),	1757.
Dautrepe,	1756.	Didier (S.),	1668.
Dennetieres,	1645.	Digne,	1584.
Denis,	1679.	Dyon (M.),	1763.
Denon (M.),	1769.	Discours,	1558.
Derbiez (M.),	1758.	Discret.	1637.
Desbuissons (M.),	1779	Disson (M.),	1749.
Descazeaux (M.),	1757.	Doneau,	1661.
Deschamps,	1683.	Dorat,	1760.
Desessars (M.)	1707.	Dorfeuille,	1751.
Desessars, Huissier	1707.	Dorfeuille (M.),	1778.
Desfontaines,	1637.	Dorimont,	1658.
Desfontaines (M),	1762	Dorouvierre,	1608.
Desforges (M.),	1778.	Dostigue,	1678.
Deshayes (M.),	1770.	Dorvigny (M.),	1780.
Deshoulieres (Madame),	1651.	Dorville,	1748.
		Dossonville,	1745.
Desjardins,	1592.	Doucet (M.),	1775.

Dové (prête-nom) 1728.
Dourxigné (M.), 1752.
Drouhet, 1662.
Duberry, 1736.
Duboccage Mad. 1749.
Dubois, 1758.
Duboulay, 1637.
Dubourgneuf, 1742.
Ducaste Daubigny, 1730.
Ducastre de Viege, 1738.
Duchat, 1561.
Duchatel, 1742.
Duché, 1668.
Duchesne, 1584.
Ducis (M.), 1769.
Duclairon (M.), 1764.
Ducoudray (M.), 1774.
Ducros, 1629.
Dudoyer (M.), 1770.
Dufant (M.), 1759.
Dufreny, 1648.
Duhamel, 1586.
Dujardin, 1590.
Dujardin, 1754.
Dulaurent, 1637.
Dulorens, 1640.
Dumar, 1637.
Dumas, 1609.
Dumonin, 1685.
Dupleix, 1645.
Dupuis, 1726.
Dupuis, (M.) 1747.
Dupuy (M.), 1762.
Dupuy, 1687.
Durand (Mad.), 1699.
Durfé, 1567.
Durivet, 1716.
Durocher, 1611.
Durollet (M.), 1752.
Durval, 1631.
Dussé, 1704.
Dussieux (M.), 1773.
Dutens, (M.), 1761.
Dutheil, 1641.
Duvaur, 1760.
Duverdier, 1600.
Dysambert (M.), 1776.

E

Eglesiere, 1673.
Emanville, 1638.
Ennetieres, 1645.
Espanay, 1608.
Epine, 1614.
Estival, 1608.
Estoile, 1597.
Etienne, 1556.
Evremont (S.), 1663.

F

Fabrice, 1599.
Fagand, 1702.
Fardeau (M.), 1773.
Favart (M.), 1763.

Fauconier,	1612.	Fronton du Duc,	1681.
Favre,	1679.	Fuzelier,	1671.
Favre,	1662.		
Fayot,	1667.	**G.**	
Feau,	1650.	Gaberot,	1642.
Fénelon (M.),	1753.	Gaillard,	1617.
Fenouillot (M.),	1771.	Galery,	1617.
Ferrier,	1652.	Ganeau (M.),	1759.
Ferri,	1610.	Gallois & Garnot	
Ferté (la),	1669.	(MM.)	1760.
Febvre (le),	1770.	Gardein de Ville-	
Fevre,	1563.	Maire,	1753.
Fevre,	1563.	Garnier,	1534.
Fevre (M.),	1767.	Garnier,	1604.
Filleul,	1563.	Gaulcher,	1601.
Fiot,	1681.	Gauthier Gar-	
Flacé,	1530.	guille,	1634.
Folard,	1583.	Gaultier,	1606.
Font (la),	1686.	Gaultier,	1713.
Fontaine (la),	1621.	Gaumin,	1620.
Fontaine (M),	1769.	Gaye,	1636.
Fontanelle (M),	1776.	Gelais,	1419.
Fontenelle,	1657.	Geliot,	1599.
Fonteny,	1657.	Genest,	1637.
Forge (la),	1664.	Genetay,	1608.
Forcalquier (M. le Comte de),	1740.	Geoffroy (M.),	1753.
		Gerard de Riviere,	1577.
Fost,	1753.		
Fosse,	1753.	Gerland,	1573.
Fournelle.		Germain,	1642.
Framery (M.),	1773.	Gibovin,	1619.
Franc (M),	1734.	Gilbert,	1505.
Franc,	1623.	Gilbert,	1675.
Frenicle,	1600.	Gilles,	1699.

Gillet de la Tef-
sonniere, 1620.
Giraud, 1623.
Glas, 1682.
Godard, 1584.
Goiseau, 1721.
Goldoni (M.), 1771.
Gombault, 1631.
Gomez(Mad.de),1714.
Gougenot, 1633.
Gouvé (M.), 1750.
Graffigny (Mad.
de), 1694.
Grandchamps, 1630.
Grand (le), 1671.
Grand (le), 1673.
Grandval, 1676.
Grandval fils, 1780.
Grandvoinet, 1710.
Grange-Guillau-
me, 1582.
Grange Isaac, 1603.
Grange (de la), 1737.
Grange(M.de la),1764.
Grange (de), 1755.
Grange - Chan-
cel (la), 1676.
Grange d'Olbi-
bigeud(M. la),1766.
Grangier, 1596.
Gras (le), 1673.
Gravé (M. de), 1751.
Gravelle (M.), 1763.
Gravelle (M.), 1772.

Greban, 1750.
Grenaille, 1616.
Gresset (M.), 1740.
Grevet (M.), 1768.
Grevin, 1558.
Griquette (M.), 1646.
Gringoire, 1611.
Gresin, 1565.
Gros-Guillaume, 1635.
Grosse-Pierre, 1594.
Grouchi, 1639.
Gudin (M.), 1776.
Guerin, 1617.
Guerin, 1608.
Guerin Nic. 1679.
Guersans, 1543.
Guibert (Ma-
dame), 1775.
Guibert (M.), 1763.
Guichard (M.), 1763.
Guillemard (M.),1767.
Guis (M.), 1752.
Guy de Saint-
Paul, 1574.
Guyot de Mar-
ville, 1755.

H.

Habert, 1558.
Haurel, 1586.
Hardy, 1514.
Harpe (M.de la), 1763.
Hautemer (M.), 1748.
Hauteroche,

Hauteroche,	1682.	Lambert,	1660.
Hayer,	1633.	Lamery (M.),	1769.
Hays,	1597.	Lancel,	1604.
Hebert,	1740.	Landois (M.),	1741.
Heins,	1582.	Landon,	1750.
Henault,	1741.	Landon,	1750.
Heritier Nouvel-		Lantier (M.),	1778.
lon,	1638.	Larcher (M.),	1750.
Herfain,	1635.	Larrivey,	1578.
Hendon,	1598.	Larrivey,	1641.
Hiran (M^lle),	1739.	Larue,	1643.
		Lattaignan (M.),	1753.

J.

		Laval,	1576.
		Lavalette (M.),	1767.
Jacob Mont-		Lavardin,	1578.
Fleury,	1667.	Laudun,	1596.
Jaquelin,	1652.	Laugeon,	1777.
Jardin,	1591.	Laulne (M.),	1778.
Jars,	1576.	Laurès,	1769.
Jeffée,	1552.	Lauriers,	1634.
Imbert (M.),	1775.	Laus de Boiffy,	1778.
Jabe,	1655.	Léger,	1594.
Jobert,	1651.	Légier (M.),	1772.
Jodelle,	1532.	L'épine,	1621.
Joly,	1672.	Leglefiere,	1673.
Jolly,	1718.	L'Hermite,	1639.
Irail (M. l'Abbé).	1735.	Lesbros,	1702.
Junker (M.),	1722.	Leffequin,	1708.
Junguieres,	1763.	Leveque,	1755.
		Leville,	1658.

L.

		Liebault,	1682.
		Limiers,	1729.
Labé (Madame),	1555.	Linage,	1647.
Laffichard,	1735.	Linant,	1745.

498 TABLE

Linguet, 1770.
Lonchamps (M.), 1751.
Lonchamps, 1633.
Long (Saint), 1732.
Longepiere, 1718.
Lonvai de la Sauſ-
 ſay (M.), 1773.
Loret, 1647.
Lorme (M.), 1721.
Lorme (M. de), 1770.
Lordance, 1703.
Louvart, 1699.
Louvet, 1684.
Loyer, 1540.

M.

Macey, 1729.
Macort, 1717.
Mage, 1601.
Magnon, 1662.
Mailhol (M.), 1754.
Maillé (M.), 1771.
Mainfray, 1616.
Mairet, 1610.
Maleſieux, 1650.
Madajors, 1714.
Manſuet, 1675.
Marandé, 1657.
Marcaſſus, 1648.
Marcé, 1601.
Marcel, 1672.
Macet de Mé-
 ſieres (M.), 1758.

Marchadier, 1747.
Machand (M.), 1730.
Maréchal, 1630.
Marel, 1623.
Marguerite de, 1574.
Marguerite (M.), 1730.
Marin (M.), 1762.
Marion, 1704.
Marivaux, 1691.
Marmontel (M.), 1722.
Marolles, 1600.
Marſiere, 1702.
Martin (M.), 1776.
Martineau (M.), 1770.
Mas, 1609.
Maſcré, 1611.
Maſerier, 1732.
Mathieu, 1563.
Mathon (M.), 1764.
Mauger (M.) 1747.
Maupas, 1626.
Mayret, 1604.
Mayer (M.), 1751.
Mazieres, 1566.
Mazures, 1666.
Meligloſſe, 1605.
Menard, 1613.
Menadiere, 1663.
Meot, 1585.
Merard (M.), 1749.
Mercier (M.), 1770.
Mercy, 1766.
Mericourt (M.), 1773.
Mermet, 1584.

DES AUTEURS. 499

Merville,	1696.	Montchetien,	1611.
Merville (M.),	1768.	Montfleury,	1667.
Mesmes,	1552.	Montfleury,	1640.
Mesnardiere,	1632.	Montfort,	1696.
Métrie,	1709.	Montgaudier,	1654.
Mézicres,	1758.	Montigny (M.),	1758.
Michaut,	1709.	Montigny,	1764.
Miere,	1758.	Montleon,	1630.
Michel,	1490.	Montluc,	1568.
Millet,	1498.	Montreux,	1560.
Millet,	1635.	Monvel (M.),	1777.
Millotel,	1661.	Morais,	1700.
Moiſſy,	1751.	Moran,	1704.
Molard,	1716.	Morand,	1748.
Moliere le Tra-		Morandet (M.)	1747.
gique,	1720.	Morelle,	1607.
Moliere Poque-		Moret,	1518.
lin,	1620.	Moret,	1699.
Moline (M.),	1767.	Moriniere,	1752.
Molinet,	1707.	Morifot,	1758.
Monchault,	1576.	Morliere (M),	1754.
Moncrif,	1722.	Motte,	1631.
Mondot,	1584.	Motte Houdart,	1672.
Monier (M. l'Ab-		Mouffle,	1647.
bé),	1770.	Moulon,	1708.
Monier (M.),	1775.	Mouqué,	1912.
Monin,	1559.		
Monleon,	1630.	N.	
Montagnac (M.),	1764.		
Montandré,	1654.	Nadal,	1659.
Montauban,	1655.	Naacel,	1697.
Montchault,	1574.	Nanteuil,	1664.
Montchenay,	1749.	Naquet,	1729.
Montchetien,	1627.	Navieres,	1584.

I i ij

Néel,	1678.	Pagez (M.),	1739.
Nerée,	1607.	Palaprat,	1650.
Neveu,	1587.	Palissot (M.),	1730.
Neufville,	1710.	Pannart,	1748.
Nicole,	1656.	Papillon,	1559.
Nisnus,	1662.	Parasols,	1583.
Noble,	1643.	Parfait,	1668.
Noguerres,	1660.	Paris,	1703.
Nonantes,	1722.	Parmentier,	1741.
Nondon,	1642.	Parthenay,	1552.
Norry,	1584.	Pascal (Mlle),	1655.
Noue (la),	1735.	Pasquier,	1610.
Nougaret (M.),	1742.	Passerat,	1695.
Nouvellan.	1639.	Pasteur,	1603.
		Pasteur Ménopolitain,	1603.
O.		Paul,	1734.
Odet,	1550.	Patu (M.),	1734.
Odierne,	1739.	Paumerelle (M.),	1772.
Olenix du Mont Sacré,	1625.	Pechantré,	1639.
		Pedault,	1699.
Oleron,	1520.	Pellegrin,	1633.
Olery de Loriandre,	1669.	Pelletier (M),	1773.
		Perche,	1640.
Oriet,	1581.	Perreau (M.),	1771.
Ortique,	1678.	Perrin,	1589.
Orville,	1745.	Perron,	1660.
Ouville,	1637.	Peruse,	1555.
Ouyn,	1587.	Peschier,	1629.
		Pesselier,	1737.
P		Petalozzi,	1682.
		Petit,	1722.
Pacaroni,	1739.	Petit (M.),	1754.
Pageau,	1602.	Peyrand,	1756.

Philone,	1556.	Prevost,	1614.
Pichon,	1635.	Prevost,	1697.
Picou,	1663.	Prevost,	1758.
Pineliere,	1635.	Prieur,	1729.
Piron (Alexis),	1689.	Procope,	1724.
Place (M.),	1748.	Prouvais,	1640.
Plaines (des),	1722.	Pruneau (M.),	1777.
Plainechere (M.),	1773.	Pure (Abbé),	1634.
Pleix (du),	1735.		
Poinsinet (M.),	1747.	Q.	
Poinsinet de Sivry (M.),	1759.	Quenel,	1639.
Poirier,	1702.	Quetant (M.),	1766.
Poisson (Raimond)	1667.	Quinault,	1635.
Poisson Gomez (Madame),	1714.	R.	
Poisson P. H.	1682.	Racan,	1589.
Poncet,	1589.	Racine,	1639.
Poncy,	1726.	Radonvilliers M.	1740.
Pontalais,	1510.	Raisin,	1686.
Pontault, Boisard,	1737.	Rampale,	1639.
Pontdeveyle,	1732.	Raymond (M.),	1777.
Pontau,	1707.	Rayssiguyer,	1630.
Pontoux,	1584.	Regagnac,	1734.
Porée,	1675.	Regnard,	1656.
Portelance (M.),	1751.	Regnault,	1639.
Poujade,	1672.	Relly (M.),	1767.
Poujade,	1687.	Remond,	1735.
Poulet,	1595.	Renout (M.),	1725.
Poulharier (M.),	1773.	Riche,	1648.
Prade,	1624.	Richebourg (Madame),	1732.
Pradon,	1698.		
Pralart,	1721.	Richemond,	1612.

Richelieu,	1584.	Ryeupoiroux,	1664.
Richer,	1685.		
Riccoboni(Mad),	1770.	S.	
Rieuffet,	1714.		
Rieuperoux,	1664.	Sabathier (M),	1763.
Rivaudeau,	1567.	Sacy,	1709.
Rivet,	1745.	Sacy (Mad. de),	1770.
Rivey,	1760.	Sage,	1747.
Robbe,	1643.	Saint-Agnan,	1664.
Robelin,	1584.	Saint-André,	1644.
Robin,	1538.	Saint-Balmont	
Rocher,	1531.	(Madame),	1652.
Rochon (M.),	1762.	Saint-Chamond	
Romain,	1602.	(Madame),	1771.
Roman (M.		Saint Didier,	1668.
l'Abbé),	1762.	Saint-Ener (M.)	1770.
Romanet,	1649.	Saint-Evremont,	1647.
Ronrard,	1539.	Saint Foix,	1609.
Roque,	1598.	Saint-Germain,	1730.
Rosidor,	1662.	Ssinte-Abine,	1700.
Rosiers,	1639.	Sainte-Colombe,	1651.
Rosimont,	1686.	Sainte-Marthe	
Rosoy (M.),	1767.	Gaucher,	1499.
Rotrou,	1609.	Sainte-Marthe	
Rouillet,	1563.	François,	1554.
Rousseau,	1669.	Sainte-Marthe	
Rousseau (M.		Nicolas,	1614.
Pierre),	1767.	Sainte-Marthe	
Rousseau (J.J.),	1778.	Pierre,	1618.
Roux (M. le),	1772.	Sainte-Marthe	
Roi (Pierre),	1714.	Abel,	1645.
Rozet (Mad.),	1773.	Sainte-Marthe	
Ryer (Isaac),	1610.	Dom Denis,	1666.
Ryer (Pierre),	1605.	Saintonge,	1650.

Saint-Yon,	1686.	Somaise,	1660.
Saintville,	1634.	Sorel des Flottes	1702.
Sallebray,	1639.	Soret,	1624.
Salvat,	1757.	Soubry,	1762.
Salvert (M.),	1774.	Soubry (M.),	1772.
Sanité (M.),	1774.	Souhait,	1559.
Santé (Gilles),	1684.	Staal (Mad.),	1751.
Saverien,	1721.	Sticoti,	1724.
Saurin (M.),	1750.	Subligny,	1688.
Sauvigny (M. de),	1759.	Sybilet,	1550.
Scaron,	1610.	Sylvius,	1673.
Saurus,	1584.		
Schelandre,	1628.		

T.

Schosnes (M.),	1752.	Tabarin,	1615.
Scipion,	1760.	Taconet,	1760.
Sconin,	1675.	Taille,	1556.
Scudery,	1601.	Taille (Jacq.),	1562.
Sedaine (M.)	1752.	Tannevot,	1739.
Segrais,	1624.	Tasserie,	1518.
Sequineau,	1727.	Theil,	1741.
Seillans,	1758.	Tens (M.),	1755.
Selle,	1691.	Ternet,	1682.
Selve,	1633.	Terrail (M.),	1754.
Sepmanville Lieude,	1704.	Tessonnerie,	1620.
		Testard,	1620.
Seran de la Tour (M.),	1750.	Theis (M.),	1772.
		Théophile,	1590.
Serre,	1600.	Thibault,	1734.
Serre,	1643.	Thibouville (M.),	1750.
Serre,	1718.	Thierry,	1711.
Sevigny,	1735.	Thorilliere,	1667.
Simon,	1741.	Thuillerie,	1667.
Sinianis,	1658.	Thulaux (M.),	1765.

Thullin,	1628.	Varenne,	1680.
Thimophile,	1584.	Vatelet (M.)	1743.
Thiphaigne,	1756.	Vaubertrand(M.)	1757.
Torche,	1656.	Vaumorievé,	1678.
Torlet,	1742.	Vaur (du),	1728.
Touche,	1729.	Vaux (M. de),	1753.
Tour (de la),	1760.	Vayer,	1645.
Tonrnebu,	1553.	Vens,	1599.
Tournelle,	1728.	Venel,	1616.
Tourneur (M.),	1770.	Verdier,	1544.
Touftain (Ch.),	1584.	Veronneau,	1634.
Touftain Ville,	1621.	Vert (le),	1658.
Traverfier (M.),	1767.	Veillard de Bois,	1728.
Triftan,	1655.	Martin (M.)	1771.
Triftan,	1639.	Vieuget,	1632.
Troterel,	1606.	Vigneau,	1557.
Tulaux (M.),	1765.	Villaret (M.),	1772.
Tournebu,	1553.	Ville,	1658.
Tyron,	1564.	Ville-Dieu,	1642.
		Ville-Mot,	1655.

V.

		Ville-Tauftain,	1632.
		Villiers,	1659.
Vadé,	1767.	Villon,	1470.
Vaernewich,	1700.	Villorie (M.),	1761.
Valentin,	1706.	Vion,	1613.
Valentiné,	1704.	Vionet,	1749.
Vallée,	1659.	Virey,	1570.
Vallette,	1602.	Vife,	1640.
Valletrie,	1602.	Vivier,	1577.
Vallier (M.),	1765.	Voifenon (l'Ab. de)	1762
Vallin,	1637.	Volant,	1584.
Valois (M. Dorville),	1745.	Volierre (M.),	1761.
		Volierre,	1736.

Voltaire,	1693.	**Y.**	
Voselle,	1619.		
Urfé (d'),	1567.	Yon (M.),	1752.
Walef,	1731.	Yvernand,	1655.
X.		**Z.**	
Ximenes,	1753.	Zerbin,	1655.

Fin de la Table des Auteurs.

TABLE ALPHABÉTIQUE

DES

ACTEURS ET DES ACTRICES

DU THÉATRE FRANCOIS,

Depuis son origine jusqu'en 1780, avec l'année de leur début.

A.

ABEILLE M^{lle}, 1742.
Adélaïde de St-Ange (M^{lle}), 1779.
Alard (M^{lle}), 1756.
Alais, 1490.
Alison (Hubert), 1685.
Andasse (M^{lle}), 1765.
Armand (Franç.) 1724.
Armand (M^{lle}), 1743.
Armand fils, 1764.
Aubert, 1712.
Aufrene, 1765.
Augé, 1763.
Auguste (M^{lle}), 1773.
Auzillon (M^{lle}), 1673.

B.

Balicourt (M^{lle}), 1727.
Banieres, 1729.
Barnaut (M^{lle}), 1758.
Barnaut, 1754.
Baron (Mich.), 1635.
Baron (Mad.), 1662.
Baron, 1673.
Baron (Etienne), 1688.
Baron Desb. M^{lle}, 1729.
Baron (M^{lle}), 1730.
Baron (Franç.), 1741.
Baron (M^{lle}), 1767.
Barrée (M^{lle}), 1748.
Batz (M^{lle}), 1721.
Bazouin, 1712.
Beaubourg, 1691.
Beaubourn (M^{lle}), 1740.
Beaubrillant, 1757.
Beauchateau, 1633.

B.

Beauchateau Mlle, 1654.
Beaugrand fils. 1776.
Beaumenard Mlle, 1749
Beaupré (Mlle), 1669.
Beaupré (Mlle), 1658.
Beaupré (Mlle), 1758.
Beauval Pitel, 1670.
Beauval (Mlle), 1670.
Bejart (Mlle), 1694.
Bejard (Mlle), 1679.
Bejart frere, 1676.
Bellecour, 1750.
Bellemont, 1750.
Bellerose, 1629.
Beliffen, 1757.
Belonde (Mlle), 1695.
Bercy, 1728.
Bernaut Fleury, 1771.
Berfac (du), 1756.
Biet, 1692.
Blainville, 1757.
Blainville fils, 1765.
Boccage (Ant.), 1702.
Boccage (Mlle du) 1723
Bois (du), 1736.
Bois (Mlle du), 1755.
Bois (Mlle du), 1759.
Bois (Mlle), 1760.
Boifemont (de), 1757.
Boncourt (Mlle) 1693.
Bonneval, 1741.
Bouret, 1754.

B.

Bourg, 1752.
Bourfaut, 1778.
Brecourt, 1658.
Brie (de), 1673.
Brie (Mlle de), 1673.
Brillant (Mlle), 1750.
Brizard, 1757.
Broquin, 1759.
Bruis (le), 1694.
Brufcambille (des Lauriers), 1598.
Burfay, 1761.

C

Camouche (Mlle) 1759.
Cauchois, 1759.
Cene (de), 1776.
Chaife (Mlle la), 1712.
Chalpe (Mlle de la) 1667
Champmêlé (Ch.) 1669
Champmêlé (Mlle) 1669
Champvallon Mlle 1695.
Champvallon, 1718.
Charieres, 1762.
Chaffaigne (Mlle) 1766.
Chategneraye Mlle 1779
Chazel, 1774.
Chevalier, 1645.
Chevalier, 1753.
Chevalier, 1767.
Clairon (Mlle), 1744.

C.

Clavareau (Aug.)	1712.
Clavareau,	1757.
Clavareau fils,	1776.
Clavel (M^lle),	1675.
Cleves (M^lle),	1728.
Comte (le),	1680.
Comte (M^lle le),	1696.
Conell (M^lle),	1734.
Constance (M^lle)	1779.
Contat (M^lle),	1776.
Cotton (M^lle),	1640.
Courcelles,	1779.
Courville,	1757.
Couvreur (M^lle),	1717.
Croisette (de),	1717.
Croix (de la),	1773.

D

Dalainval,	1767.
Dalainville,	1758.
Dancourt,	1685.
Dancourt (M^lle)	1685.
Dancourt (M^lle)	1699.
Dancourt (M^lle)	1699.
Dancourt,	1761.
Dangeville (M^lle)	1701.
Dangeville Botot,	1707.
Dangeville (M^lle)	1730.
Dangeville (M^lle)	1730.
Danilo (M^lle),	1752.
Danify,	1757.

D.

Dauberval,	1762.
Dautribe,	1766.
Dautrive,	1776.
Danvilliers,	1673.
Danvilliers (M^lle)	1680.
Dazincourt,	1776.
Dennebaut (MM)	1662.
Denneterre,	1752.
Depinay (M^lle)	1761.
Desbrosses,	1685.
Desbrosses (M^lle)	1729.
Deschamps,	1742.
Des Essars,	1772.
Desmars (M^lle),	1769.
Desmarais (M^lle),	1756.
Desmares (M^lle)	1689.
Desmares pere,	1684.
Desmares (M^lle),	1690.
Desmares fils,	1718.
Desmarets,	1770.
Desmares (M^lle),	1769.
Desœuillets,	1658.
Deformes,	1776.
Desperieres (M^lle)	1776
Desprez,	1758.
Desurlis (Mad.)	1671.
Desurlis,	1672.
Desurlis (M^lle),	1645.
Devré (M^lle),	1773.
Doisemont,	1757.
Doligny (M^lle),	1763.
Dorbigny (Mad.)	1776.

D.

Dorceville,	1770.	Durand,	1724.
Dorgemont,	1640.	Durieu (M^lle),	1685.
Dorimont,	1661.	Durieu (Michel),	1685.
Dorimont (M^lle.),	1670.	Du Rocher,	1691.
Dorival,	1776.	Du Sault,	1774.
Dorsay,	1763.		
Dorsemont,	1772.		

E.

Dorville,	1763.		
Drouin (M^lle),	1742.	Epi,	1674.
Drouin,	1744.		

F.

Dubreuil (M^lle),	1721.		
Dubreuil,	1723.		
Duchemin,	1718.	Fannier (M^lle),	1685.
Duchemin (M^lle),	1724.	Fauvel (M^lle),	1751.
Duclos (M^lle),	1693.	Feuillie,	1764.
Duclos,	1719.	Fierville,	1763.
Ducroisy,	1693.	Fleur (Mad. la),	1633.
Dufey, (M^lle),	1695.	Fleur (la),	1672.
Dufey,	1695.	Fleury, dit Liard,	1753.
Dufresne,	1715.	Fleury (M^lle),	1768.
Dufreny,	1762.	Fleury, Barnaut,	1771.
Du Frenel,	1777.	Fleury fils,	1774.
Dugazon (M^lle),	1771.	Florence,	1777.
Dugazon, frere,	1771.	Floridor,	1643.
Du Manoir,	1776.	Fonpré,	1688.
Dumenil (M^lle),	1737.	France (la),	1634.

G.

Dumenil,	1755.		
Dumirail,	1755.		
Du Pin,	1673.		
Durancy (M^lle),	1759.	Gardelle (M^lle),	1763.
Durancy pere,	1759.	Garnier,	1756.
Durand (M^lle),	1767.	Gasparini,	1760.

G.

Gauthier, Garg. 1598.
Gauthier, (M^lle), 1716.
Gauflin (M^lle), 1731.
Gayot, 1774.
Godard (Jean), 1667.
Godefroy (M^lle), 1693.
Goyon, 1770.
Grammont, 1774.
Grand (le), 1695.
Grand fils (le), 1719.
Grand (M^lle le), 1735.
Grandval 1729.
Grandval (M^lle), 1734.
Grange (la), 1667.
Grange (M^lle la), 1680.
Granger, 1763.
Grenier, 1756.
Gros-Guil. 1622.
Gueant (M^lle), 1749.
Guerin d'Etriché, 1672.
Guillot Gorju, 1710.
Guyot (M^lle), 1663.
Guitel, 1772.

H.

Harduin (Jacq.), 1630.
Hauteroche, 1654.
Haye (la), 1670.
Hericourt (d'), 1731.
Hervé (M^lle), 1663.

H.

Hubert (André), 1673.
Hus (M^lle), 1751.
Hus (Mad.) 1760.

J.

Jacquemin, 1634.
Jeune (le), 1753.
Jodelet, 1610.
Jodot, 1630.
Jouvenot (M^lle), 1718.
Julien, 1755.
Julien (Mad.) 1779.
Juvenon, 1644.

K.

Kain (le), 1752.
Kaïn (Madame le), 1757.

L.

Larche (M^lle), 1750.
Lamery, 1764.
Larrive, 1770.
Lavoy (Dumont), 1695.
Lavoy (M^lle), 1739.
Lavoy (M^lle), 1775.
Liard, dit Fleury, 1736.
Livry (M^lle), 1766.

DES ACTEURS. 511

L

Lonchamps M^lle 1679.
Lonchamps M^lle 1687.
Lulie (Mlle), 1770.
Luzy, 1763.

M

Malerbe, 1778.
Mars (Mlle), 1776.
Marsan, 1764.
Marsi, 1776.
Martin (Mlle), 1751.
Mélanie (M^lle), 1746.
Mezieres (M^lle), 1755.
Michelet (M^lle), 1765.
Molé, 1754.
Moliere, 1658.
Moligny, 1713.
Mondory, 1637.
Monfoulon, 1767.
Monrose, 1756.
Monvel pere, 1764.
Monvel fils, 1770.
Montfleury, 1640.
Montmeny, 1726.
Morancourt Mad. 1712.
Motte (M^lle), 1722.

N

Nanteuil, 1684.
Natte, 1677.

N

Nesle (M^lle), 1708.
Nesle (M^lle), 1761.
Nevers (M^lle), 1673.
Neveu, 1767.
Neuville, 1767.
Noir (le), 1633.
Noue (la), 1742.
Noverre (M^lle), 1754.

P

Paillardelle, 1772.
Parc (du), 1658.
Parc (M^lle), 1660.
Paulin, 1741.
Perine, 1604.
Pin du Landas, 1673.
Pin, 1765.
Pitrot (M^lle), 1775.
Poisson (Raim.), 1650.
Poisson (Paul), 1686.
Poisson (M^lle), 1694.
Poisson, 1694.
Poisson, 1718.
Poisson (M^lle) 1730.
Poisson (Franç.), 1722.
Ponteuil-le-Franc, 1701.
Ponteuil, 1771.
Porte (la), 1604.
Préville (du Bus), 1753.
Préville (M^lle), 1753.
Provot, 1763.

P.

Préfac,	1756.
Prin,	1733.

Q.

Quinault pere,	1695.
Quinault l'aîné,	1710.
Quinault (M^lle),	1708.
Quinault,	1713.
Quinault (M^lle),	1714.
Quinault (M^lle),	1718.
Quinault (M^lle),	1724.

R.

Raisin l'aîné (J.),	1684.
Raisin cadet,	1680.
Raisin (M^lle. F.)	1676.
Raimon,	1774.
Rancour pere,	1755.
Raucour (M^lle.),	1772.
Resneau (J.),	1608.
Ribou,	1747.
Romainville,	1656.
Romaniville,	1761.
Roque,	1644.
Rosalie (M^lle.),	1759.
Roselis Courtin,	1688.
Rosely Montet.	1740.
Rosemberg,	1756.
Rosidor,	1691.
Rosieres,	1777.

R.

Rosimont,	1673.
Rosimont,	1754.
Rousselet,	1747.
Roy (M^lle),	1775.
Ruffin,	1604.

S.

(le) Sage, Montmeny,	1706.
Sage (le),	1754.
S.-Gervais (M^lle),	1773.
Sainval (M^lle),	1766.
Sainval (M^lle),	1766.
Sanlaville (M^lle.),	1764.
Sallé (J. N.),	1698.
Sallé (M^lle.),	1714.
Sarrasin,	1729.
Sault (du),	1774.
Seguin,	1773.
Sennepar (de),	1763.
Serre (J. de la),	1777.
Sevigny,	1688.
Simiane (M^lle. de),	1756.
Soseliere,	1752.
Soulé (M^lle.)	1750.
Suin (M^lle.),	1775.
Surville (de),	1758.

T.

Tabarin,	1494.
Taconet,	1777.
Tanevot	

DES ACTEURS.

T.

Tanevot (Alex.), 1739.
Teiffier, 1762.
Teiffier (Mad.) 1768.
Theinard (M^{lle}.), 1777.
Thorilierre (P. la) 1679.
Thorilliere fils (la) 1684
Thorilliere petit-
 fils (la), 1722.
Thuillerie J. (la) 1674.
Thuillerie (Mad.) 1680
Tilleul (du), 1764.
Tiffier, 1768.
Tonnelier, 1775.
Tour (la), 1777.
Traverfe (M^{lle}. la) 1730.
Turlupin, 1583.

V.

Vadé (M^{lle}.), 1776.
Valeran, 1608.
Valroy, 1775.
Vallée (M^{lle}.), 1673.
Valloré (Mad.), 1639.
Valville, 1776.
Vanhove, 1777.
Velenne, 1765.
Verneuil, 1673.
Vernier (M^{lle}.), 1600.
Verteuil (M^{lle}.), 1771.
Verteuil, 1776.
Veftris (Mad.), 1768.
Villette, 1766.
Villiers, 1679.
Villiers fils, 1693.
Villiers (M^{lle}.), 1670.
Villiers, 1764.
Vos (de), 1746.
Vrfé (M^{lle}. d'), 1780.
Vriot, 1757.

Fin de la Table des Acteurs & des Actrices.

APPROBATION.

J'AI lu, par ordre de Monfeigneur le Garde des Sceaux, un Manufcrit ayant pour titre : *Abrégé de l'Hiftoire du Théatre Fran-çois* : c'eft l'Ouvrage le plus complet que nous ayons eu encore fur cette matiere ; & je n'y ai rien trouvé qui m'ait paru devoir en empêcher l'impreffion. Fait à Paris, ce 10 Juin 1780.

DE SAUVIGNY.